南畫北渡

清代書畫鑑藏中心研究

劉金庫　著

石頭出版

南畫北渡

清代書畫鑒藏中心研究

作　　者／劉金庫

出 版 者／石頭出版股份有限公司

發 行 人／龐慎予

社　　長／陳啟德

主　　編／洪文慶

責任編輯／鍾碧芬

美術編輯／楊似仙、楊哲民、蔡佩欣

封面設計／黃昶憲

地　　址／臺北市信義路三段109號4樓

電　　話／（02）27012775

傳　　真／（02）27012252

電子信箱／rockintl21@seed.net.

石頭書屋／www.rock-publishing.com.tw

郵政劃撥／1437912-5石頭出版股份有限公司

登 記 證／行政院新聞局局版台業字第4666號

印　　刷／鴻柏印刷事業股份有限公司

出版日期／2007年5月

定　　價／NT.540元

I S B N／978-957-9089-96-8

國家圖書館出版品預行編目資料

南畫北渡：清代書畫鑒藏中心研究／劉金庫著
．　－－ 臺北市：石頭，2007[民96]
　　　面；　　　公分

　ISBN 978-957-9089-96-8（平裝）

　1.書畫－鑑定　2.書畫－歷史

941.4　　　　　　　　　　　96009348

藝論紛紛　莊嚴發聲

　　民初教育家、時為北京大學校長的蔡元培先生，曾提倡過「用美育代替宗教」這樣的言論，可惜自民國肇建以來，從沒有實現過。其原因，一來是國家長久動盪不安，無片刻安寧；二來是民生凋蔽，社會窮困，無從講究藝術、講究美；三者是中國的歷朝歷代少有注重藝術教育的，無法紮根而使美育枝繁葉茂。

　　回顧整個中國歷史，藝術史雖然源遠流長，但始終是社會裡極其微弱的聲息；雖然我們站在博物館裡，是那麼的驚訝讚嘆於文物藝術之精美，但又會認為那是帝王或上層階級奢華享受的玩物，普及不到平民。長久以來，藝術一直被認為是有錢有閒的金字塔頂階層的產物，一直是與生活脫節的；至於民間藝術，則多附屬於宗教或節慶活動。這種情況，一直到現代，才稍有改善。

　　一直到現代，1949年後，兩岸才稍有各自的承平歲月，才有機會在經濟上努力建設。而當我們的社會在經濟建設稍有成就之後，藝術活動也相對多了起來。尤其藝術季，各種美術展覽、舞蹈、戲曲、歌劇、音樂會、演唱會、電影欣賞、民俗活動等等，中西交會紛呈，令人應接不遐，彷彿藝術就此受到了重視。但是，情況往往不然，激情過後，我們往往發覺那不過是一場大拜拜式的活動而已。社會仍然沒有美感，仍然沒有優雅的氣質內涵，仍然照舊在生活的波動中泅泳過。

　　追根究底，還是我們的社會輕視了藝術，忽略了藝術教育的重要性。所以遲遲無法以美育代替宗教；甚至因政治鬥爭、社會困乏而讓宗教更為盛行。其實，藝術不只是藝術；它後面所牽涉到的範圍相當廣泛，譬如經濟，經濟越繁榮的，藝術的交易也越熱絡；譬如政治，越開放的社會，藝術的表現也會越蓬勃；譬如思想，越是繽紛成熟的思想，將使藝術更為多樣化；譬如文學，文學越是深刻的，藝術也將更富內涵；……，總的來說，藝術和社會文化是脫不了關係的，環環相扣、層層呼應，甚至可以說，藝術的蓬勃，其所展現的細膩和靈敏，是該社會文化豐碑高低的具體表徵。像商周的青銅器、漢玉和漆器、唐

三彩、宋瓷等,不都代表了該時代的文化嗎?所以,藝術真的不只是藝術。

　　而作為一個出版人,在對藝術充滿熱情的同時,也自覺有責任來作藝術教育推廣的工作,為社會略盡棉薄之力。於是從最冷門、最被忽視的深度藝術叢書開始,希望它能點點滴滴的澆注現實社會浮泛空虛的心靈。為此,我們將這系列的叢書取名為「藝論叢書」,取「議論紛紛」的諧音,希望大家來對藝術發表言論,以成百家爭鳴,不管是厚重深沉的論文或是輕快昂揚的研究,也不管面向是政治的、經濟的、文學的、歷史的、思想的、傳記的、戲劇的、民俗的、旅遊的、甚至是兒童的,只要是針對藝術的,和藝術作跨領域結合的,我們都竭誠歡迎。希望社會賢達人士、專家學者能一起來共襄盛舉。

　　登高必自卑,行遠必自邇。我們深刻的知道:峰高無坦途;為藝術莊嚴發聲,並不是一件容易的事,為美育植石奠基,更是困難重重。但有了社會賢達、專家學者和讀者們的支持,再加上以美育取代宗教的理想信仰,登高走遠的目標,即使長途漫漫,我們也將踏步前行!

總編輯

洪文慶

目　　錄

論書畫鑒藏史研究
——《南畫北渡》代序　　　薛永年

　　書畫鑒藏，是高雅的文化生活，也是雄厚的文化象徵。在古代，它是一種雅人高致，在現代，它又成為兩岸三地的當下時尚，影響所及，甚至遍于全球華人文化圈中。書畫鑒藏，包括相互聯繫的兩個方面：一是藏，即對書畫作品的收藏與保護；二是鑒，是對書畫作品的鑒定與鑒賞。鑒定在於判明作品的時代與真偽，鑒賞在於區分作品的優劣與高下。一般而言，鑒是藏的前提，只有具備了「真鑒」的眼光，才能分享藝術創作的愉悅並能承擔起典藏書畫守護精神文化的職責。

　　中國的書法和繪畫，遠在西元四世紀，就擺脫了附禮教而行的從屬地位，獲得了獨立的觀賞價值，成為收藏玩賞的對象。收藏者既用以作為「玄賞」、「暢神」的寶筏，在審美觀照中感悟其歷史文化內涵，與古人對話，與自然應答，實現「神超理得」後的精神逍遙；又以之顯示對文化財富和文化品味的擁有，樹立引人矚目的文化形象。茲後，皇家總以法書（具有楷模意義的書法）、名畫為「國之重寶」，體現其傳承中華文化的合法身份，不因改朝換代而廢置。私人亦以書畫為「無味之珍」，競相搜求，滿足文化欲求，而且官私收藏均以跋尾署和收藏印記標誌自己的擁有。收藏家的隊伍亦在歷史進程中壯大，由士族顯宦擴大到庶族文人，進而波及到富商巨賈。

　　由於書畫作品歷經水火刀兵，不斷減少，倖存下來的為數有限，但收藏需要卻與日俱增，於是，下真跡一等的古摹本便成了收藏物件，甚至被誤認為原作，牟利者和欺世盜名者生產的各種各樣的偽作也魚目混珠地進入了收藏界，這一現象又從反面推動了鑒定的講求。隨之在收藏家中出現了兩類人，一類是「好事者」，本人未必真正喜愛書畫，亦缺乏鑒定鑒賞能力，但雄於資財，追隨時尚，附庸風雅，不免假耳目於人，以樹立文化形象，雖自我感覺良好，實

屬上當受騙角色。另一類是「賞鑒家」，他們酷愛書畫，具備豐富的書畫史和
文化史之知識，甚至因能書畫，在把握書畫的時代風格和個性上深有心得，也
肯於查閱資料進行考證，更懂得裝裱、修復和作偽手段，故擁有較強的鑒定鑒
賞能力。

　　像書畫家一樣，這些收藏家——賞鑒家和好事者，還有投合收藏者需要的
作偽者都參與了藝術史的創造。由於中國是一個歷史文化從未中斷的國家，文
學藝術的發展也往往推陳出新（以繼承求創新），直接擁有視覺文化資源的鑒藏
家，他們的收藏理念、鑒賞取向、品評標準和審美好尚，乃至他們據作品梳理
出的藝術源流，都強有力地影響書畫創作。明代中後期，江南人家以有無倪雲
林的作品為雅俗，清初對倪氏作品的需要劇增，收藏便轉向了淵源于倪氏畫法
的弘仁作品，恰恰說明了這個問題。

　　藝術的發展，從來不是孤立於社會之外的文化現象，一件件作品產生之
後，就會以各種形式訴諸受眾，進而被收藏玩賞，考證品評。不僅與同時代人
交流，而且與異代人對話，這些與原作一同流傳下來的題跋，記載了鑒藏歷
史與題跋內容的著述，更成了聯繫著視覺圖像的文化積澱。對書畫藝術史的記
載與研究，自然也不該僅僅著眼于作者與作品。古人寫作書畫藝術史，從來
不曾只局限於作者的生平與作品的創作，對作品完成後的收藏、賞鑒、品評、
養護、流通、市價與偽作同樣給予高度的重視。完成於九世紀的中國第一部畫
史《歷代名畫記》，不但包含畫學理論、歷史沿革和畫家評傳等部分，而且特
闢專門章節討論繪畫的鑒藏、保養與市場價格，這些章節是：〈論鑒識收藏閱
玩〉、〈論裝褙裱軸〉、〈敘自古跋尾押署〉、〈敘自古公私印記〉和〈論名
價品第〉。實際上已奠定了含有理論、源流、傳記和鑒藏在內的書畫藝術史寫
作體系，形成了史論結合創作與鑒藏並重的獨特傳統。

　　書畫作為一種視覺藝術，它的創作從來聯繫著前代作品提供的視覺資源，
對於書畫家而言，對作品資源的享有和藝術血脈的傳承——有賴於鑒藏的選擇、
保存和引導。正是在這個意義上，鑒藏家的取向或準則，對藝術家的影響往往
超過泛泛的理論。傳統越是受到重視，創作也就越加乞靈於鑒藏。以復古為更

新的文人書畫成為中國藝術發展的主流之後，缺乏高瞻遠矚的藝術史家，不能系統洞察主導鑒藏的理論變異，便走上了重史輕論的治學道路，在書畫史的記述與寫作中削弱了理論，甚至變成了書畫家傳、書畫著錄與書畫題跋。但這也從另一個側面反映了朝野鑒藏風氣大盛對後期古代藝術史寫作的深厚影響。

　　二十世紀以來，洶湧的西學東漸和中國社會的變革，使一部分有社會責任感的藝術史家強化了經世致用的意識，重視「通古今之變」的美術通史寫作，以圖用社會科學理論闡釋歷史，尋找藝術前進方向。也使另一部分藝術史家效仿西方，以本體研究的內向觀角度，從風格入手進行個案研究，探討藝術家獨特創造的因由。只有少數博物館界的學者，從鑒定或鑒藏的角度研究了官私鑒藏。直至世紀之交，隨著國際交流的展開和各種他律性研究的外向觀方法的傳播，從贊助人的角度切入鑒藏家的研究，才引起了更多的注意，也在個案研究中取得了一些成果。近年在一些鑒定學著作中也略涉及了歷代書畫鑒藏，但至今尚無書畫鑒藏史的著作問世。

　　隨著個案研究的推進，從事公私鑒藏的學者發現，來自老師言傳身教的知識與經驗，寫入當代鑒定學著作的知識與方法，大多來自古代鑒藏家的著述，要想系統總結鑒定學的歷史經驗，瞭解這一專門學識的形成發展過程，溯其源流，明其得失，建立現代的書畫鑒定學，就必須研究書畫鑒藏史。古代贊助人方法的研究，提示了從出資人要求觀看創作取向的思路，但由於文化傳統與畫家身份的差異，中國的收藏家與書畫家創作者的關係遠比西方間接而又複雜，要弄清這種間接而複雜的關係，進而深化藝術史的研究，寫出涵括創作與鑒藏的完整的藝術史，也必須系統研究書畫鑒藏史。

　　開展書畫鑒藏史的研究，自然得要研究鑒藏家，研究鑒藏家收藏過眼的作品，研究反映鑒藏家認識的著述，以便弄清書畫鑒藏的淵源流變，進而闡釋導致鑒藏之變的原因，其中包括收藏理念的變化，鑒藏品賞標準的變化，鑒定知識的積累，鑒定方法與經驗的豐富。在鑒藏史的研究中，既要從事實抽引結論，又要做到綱舉目張，尤其要著力于推動鑒藏發展、演變的矛盾運動，特別是好事者與賞鑒家的矛盾，鑒真與作偽的鬥爭，鑒藏與市場的關係，鑒藏與創

作的關係，書畫家心目中傳統與鑒藏家的關係，當然也有藏品的聚與散、存與毀的關係。

　　劉金庫君長期工作在遼寧省博物館，始而研究書畫家，進而涉獵鑒藏史。他能廣泛吸收國內外相關成果，認真讀畫讀書，從許多前人尚未研究的鑒藏家個案入手，清理其鑒藏的承變與得失，在考據學、知識社會學、文化人類學和當代文化研究等方法的影響下，從鑒定知識的形成與發展出發，注意重要作品的流傳聚散、鑒定中心的興衰轉移，著力梳理明清重要鑒藏家的收藏鑒定著述，追溯古代鑒藏知識與鑒藏著述體系的形成，並圍繞著明清之際「南畫北渡」這一鑒藏中心轉移的現象，且在攻讀博士研究生初期即完成了這一著作，書中揭示了不少歷史聯繫，也發前人所未發，他勤勉治學的精神是十分可喜的。雖然這一研究成果與書畫鑒藏史研究的理想境界還有距離，但畢竟是一部內容充實，言之有物的筆路藍縷之作，相信對於書畫鑒藏史學的建設會起到重要的推動作用，是為序。

2004.8.18

（中央美術學院研究生院長、教授、博士生導師）

導論：
明末清初文人官僚的書畫鑒藏透析

　　在中國書畫鑒藏史上，公私鑒藏出現的是相互消長的歷史態勢，公家收藏是指歷史上的皇家收藏。在皇家收藏臻于高峰之際，相對而言，正是私人收藏的低靡時期；而在私家收藏興盛之時，皇家收藏則處於低谷。明代是私人收藏的高潮，皇家收藏是微不足道的；相反地，清代乾隆時期是皇家收藏的全盛時期，私人收藏則微乎其微。幾十年來，我們的學術研究呈現的是不平衡的狀態，學者們對宋、元二代的鑒藏研究、資助人與畫家互動都有強勁勢頭。對於明清二代鑒藏史的研究略顯不足，許多個案研究還沒有深入下去。相對而言，明清二代的書畫鑒定知識對於我們今天來說，我們既離不開他們的鑒定知識，又不能完全依賴他們所建構起來的書畫鑒定知識體系。我們如何對待古人留給我們的鑒定知識？我們選擇與揚棄的標準是什麼？我們要用什麼樣的態度對待古人流傳下來的著錄文本？基於這些思考，遂有此書。

一、明末清初特定的歷史時空

　　在上個世紀，學者通過收藏印章、交遊考證、藏品本身等方法建立起對鑒藏家的個案研究，為重點研究明末清初書畫鑒藏家的收藏與鑒定提供了借鑒，中外博物館界研究人員、美術史系學者、碩博士針對個案的不斷深入研究，已在很大程度上探明和糾正明、清二代鑒賞家們的鑒定謬誤，形成了零散紛呈的一種鑒定知識結構，局部上有所突破，但就整體而言，對於明清二代的書畫鑒定知識形成的歷史過程、產生的方法及中國古代書畫譜系，缺乏全面性的掌握，目前還沒有一本「中國書畫鑒藏史」問世，其原因在於對這一學科的設立沒有足夠的認識，學科的規範也尚未確立。之所以選擇與定位在明末清初的「南畫北渡」這一課題是因為：

　　（一）這一時期形成的書畫鑒定知識左右著我們今天的書畫鑒定、對鑒定知識的認知，甚至在方法論上都影響著我們的鑒定思維模式。經過明末清初南北二個中心書畫鑒賞家所收藏過的晉唐、宋元、明清的書畫是清內府的主要藏品，也是今天各大博物館中國書畫藏品的精品，是我們今天研究晉唐、宋元、明清傳世書畫的主要內容。

　　（二）清代是皇家書畫收藏的高峰時期，在乾隆時期，天下的書畫藏品絕大部分納入皇家收藏之列，而南畫北渡前後的書畫鑒定、書畫著錄、流傳經過均影響著清代皇家書畫著錄《石渠寶笈》、《秘殿珠林》三次著錄的整體性結構、鑒定意見、書畫認知方式等，清內府的晉唐、宋元書畫的主體部分又長期影響著我們上一代書畫鑒定的學者們。對於古人所存留下的書畫譜系，我們雖有諸多的突破，但從根本上研究這一書畫譜系的知識形成過程、鑒定模式、鑒定方法、考察他們的鑒定水準、哪些是值得我們繼承與發展的？哪些是我們所要避免的？我們需要做統一的梳理與認知。

　　（三）對「南畫北渡」的關鍵人物進行研究，對形成皇家收藏最高峰，這一社會歷史過程至關重要。清王朝取代明王朝，並沒有以武力佔有古代珍品，而是通過私人收藏的形式將以「南方鑒藏中心」的書畫逐步向「北方鑒藏中心」轉移，即實現了「南畫北渡」這一歷史過程，其主要人物是「貳臣」——從孫承澤、王鐸開始，中經曹溶、周亮工、梁清標、高士奇、王鴻緒等人，一直到最後一位大鑒賞家安岐的收藏，在鑒藏史上發生了重大的轉變，正是這一轉變，影響著整個中國古代書畫譜系的形成與發展。

　　（四）孫承澤、曹溶、梁清標等人的個案綜合研究，具有起承轉合的作用。清初貳臣們的收藏是清代前期——中國晉唐、宋元時期書畫的主要鑒賞家，上承明代晚期以董其昌為中心的「南北宗」畫論的「書畫鑒藏知識體系」，下啟清代至今的鑒藏理念，這對於明清書畫鑒藏史的研究是重中之重的課題，也是今天能以一個全新的角度去思索中國書畫鑒藏史所必須解決的重大問題。在建立中國書畫鑒藏史這一學科意義上，改變學術研究「前重後輕」的不平衡態勢，著重於對今天更具有影響意義的明清鑒藏史的研究。

　　為研究方便，本文提出幾個特別重要的歷史概念、或者稱之為關鍵字，諸如「南方鑑藏中心」、「北方鑑藏中心」、「南畫北渡」等，在此將其概念與意義加以界定，以確認本書所使用這些關鍵字的內容。

　　（1）「**南方鑑藏中心**」，也稱之為「**江南鑑藏中心**」，是指在元末和明代的這一歷史時空，江浙地區是中國書畫收藏的南方中心，正是這一收藏中心主導著中國古代書畫的收藏理念、鑑定方法、鑑藏知識產生等，有著最為重要的內涵。明代實行「兩京制度」後，南京、北京各有「六部」，南京「六部」多是閒職的文人官僚集團，他們是南方書畫收藏的主體。即使是在北方身居要職的南方文人官僚，他們也將書畫收藏品放在南方，如嚴嵩、張居正等官至一品「首輔」的書畫收藏已經代替了明代內府的收藏，居天下第一。十六世紀上半葉，在蘇州集中了一些主要的鑑賞家，有沈周（1427～1509）、吳寬（1427～1509）、朱存理（1444～1513）、李東陽（1447～1516）、都穆（1458～1525）和文徵明（1470～1559）等，稍後，以董其昌為核心的南方鑑藏圈子——主要有嘉興地區的項元汴（1525～1590）、李日華（1565～1635）、郁逢慶（17世紀）都是嘉興人，汪砢玉（1587～1645）雖是徽州人，但他長期寄寓嘉興；太倉有王世貞、王世懋兄弟；長洲和吳縣有文徵明（1470～1559）和文彭、文嘉父子、韓世能（1528～1598）、張丑（1577～1643）；華亭有何良俊（1506～1573）、莫是龍（1539～1587）、顧汝和、顧汝修、董其昌（1555～1636）、陳繼儒（1558～1639）等；上海有顧從義（1523～1588）；無錫有華夏；徽州人汪道昆（1525～1593）、休甯人詹景鳳（1519～1600）等在江浙地區活動頻繁。正是這一私人鑑藏家高度集中的地區，形成相互之間的共棲關係，才完成了中國書畫鑑藏史意義上的中國書畫譜系的最初「工作」，從晉唐，經宋元，到明代中葉，各大名家都有作品傳世，在共棲關係上完成了「共識」任務，他們在當時已經擁有古代書畫的95%以上藏品，正是他們在鑑定與收藏的過程中，逐步形成了相對較為固定的「書畫鑑定概念與體系」，對後世有巨大的影響。簡而言之，在明代中晚期形成了：文人官僚（集中收藏）——鑑賞家（鑑藏概念體系化）——崛起商人（地域性競爭，分散收藏）——北渡（北方鑑賞家

附圖一　南方鑒藏中心分布圖

崛起，分散收藏）這一歷史過程。（附圖一）

（2）「南畫北渡」一詞：明末清初，許多文人收藏家們提出是南方收藏中心向北方地區「北移」、「北運」，如吳其貞在《書畫記》中幾次提到「北移」的時間，實際上他已經暗示「南畫北渡」，為寫明歷史的方便，我將「北移」改為「北渡」，並在前加上「南畫」，明確指明是「南方收藏中心」的書畫向北方過渡的這一歷史事件。即在明清朝代更替，大量的書畫藏品仍然是在南方私人手裏，但在清初很快被「北方收藏中心」所取代，這一歷史事實，我稱之為「南畫北渡」。在時間上，大約是在項元汴去世的1590年到梁清標去世的1691年，大約有一百年的時間。

（3）「**北方鑒藏中心**」：是在清初所形成的一個鬆散的收藏集團，以明清二代的「貳臣」為核心。清初，取代明末南方鑒藏圈子的是北方這個重要的收藏與鑒賞的圈子，其主要鑒藏家又都是「貳臣」，在中國收藏史上佔有重要的位置。這個「北方圈子」中有孫承澤（1592～1676）、梁清標（1620～1691）、周亮工（1612～1672）、宋犖（1634～1713）、王鴻緒（1645～1723）、高士奇（1645～1703）、王士禎（1634～1711）、卞永譽（1645～1712）等大家，包括後來的安岐（1683～？）等大收藏家也或多或少地與這個收藏圈子保持著一定的關係。（附圖二）他們每個人又都在很大範圍地接觸書畫家、收藏家，甚至是書畫捐客，形成一個不穩定的但又相對集中的群體。作為鑒藏的主體人物是官僚鑒藏家，在清初最為顯赫，且在北方形成一個不穩定的鑒定圈子，圍繞書畫的臨摹觀瞻、聚會把玩、品頭評足、說長論短，不僅成為一種時尚，而且已遠遠超過南方原有的收藏態勢，並取而代之，為日後乾隆皇帝將書畫一併囊括到清內府創造了極為有利的條件。其鑒定水準也影響到整個清代，又完成了第二步的建構「工作」。即：「貳臣」收藏——耿昭忠、索額圖兩家收藏——安岐——清內府，進而確立中國書畫譜系最後確立。

（4）「**中國古代書畫譜系**」：是指具有中國書畫鑒藏史意義上的書畫譜系，或者稱之為「舊有書畫鑒藏知識體系」。宋代在整個中國書畫史上卓有成效的第一手材料，首推宋徽宗趙佶時代的《宣和書譜》與《宣和畫譜》（成書

清初鑑藏家大致分佈圖
（1641～1691）

盛京
遼陽

眞定
梁清標

北京 安岐

米萬鍾　索額圖
孫承澤　阿爾喜普
王長垣　王鐸
耿昭忠　耿嘉祚
王鴻緒　宋犖

天津

渤海

滄州

戴明說

京杭大運河

太原

傅山
戴廷拭

孔尚任

曲阜

黃海

王鐸
王鑨
王鑨

黃河

孟津
洛陽

河汴

商邱

南畫北渡主幹道

周亮工

睢

宋犖
宋犖

袁樞

安岐

揚州

南京

上海
松江

王士禎
曹溶
朱彝尊

嘉興

王鴻緒

杭州

江

徽州

高士奇
姚際恒

長

吳其貞

東海

附圖二　北方鑑藏中心分布圖

於1120年），「為第一次較為完全系統地記載宮廷書畫收藏的著錄書。」[1] 其中《宣和書譜》記載1240餘件，《宣和畫譜》有6396件。然而，在今天看來，《宣和書譜》與《宣和畫譜》是具有「畫學」意義上的書畫譜系，而不是鑑藏史上的書畫譜系，如《宣和畫譜》是集中記載宋皇宮中所秘藏的魏晉以來的名畫（共231人），分成畫學十門，即道釋、人物、宮室、番族、龍魚、山水、畜獸、花鳥、墨竹和蔬果。每門前有敘論，或概論從古至宋的畫史，或論及各門畫法與畫理；敘論之後是以畫家的時代為先後順序，列出畫家小傳，僅在小傳末注明收藏的畫目及卷數，對於我們研究者而言，並不清楚畫面上的圖像、歷代鑑藏情況、鈐蓋有印章多少、有什麼題跋，一概不清楚。《宣和書譜》前有書家小傳，後附有書家作品目次，與《宣和畫譜》在體例上大同小異。在我看來，這是以「小傳+畫目」的形式出現，並不具有書畫鑑藏史意義上的中國書畫譜系概念。在乾隆皇帝時期完成的，以《石渠寶笈》、《秘殿珠林》為代表，現在能夠見到最完整的版本是1969年臺北故宮博物院影印的初、續、三編合編本，成書時間1744－1745年，數萬件藏品被著錄其中。在著錄的體例，書畫分為上等、次等，上等多貯藏在乾清宮、養心殿、重華宮、御書房齋四處，次等多貯藏在學詩堂、畫禪室、長春書房、隨安室、攸芋齋、翠雲館、漱芳齋、靜怡軒、三友齋、三希堂等十四處。《石渠寶笈》、《秘殿珠林》雖是以其收藏地為著錄的順序，但具備舊有書畫鑑藏知識體系所需要的全部內容，即質地、尺寸、題跋、鑑藏印章、真偽簡要的說明等，是我們今天研究書畫鑑定與收藏必須參考的一個舊有知識體系（即中國古代書畫譜系）。它的發展：明末文人書畫著錄（以書畫實物為主，文獻為輔的鑑定方式）—清初文人的書畫著錄（以文獻為主，以實物為輔的鑑定模式）—《石渠寶笈》（高度集中化、系統化鑑藏體系）—形成完備的中國書畫譜系。在今天仍是最具參考價值的舊有傳統書畫鑑藏知識體系。無論是藏品，還是著錄的內容，

[1] 楊仁愷主編，《中國書畫》，（上海：上海古籍出版社，1990），頁225。

乾隆是真正的集大成者[2]。其中總纂之一的張照，就是眾所周知的高士奇的女婿。

二、群體共棲與流動鑒藏

目前，對明末清初書畫鑒藏史的研究主要是一些學術專文、博士論文等，主要投入精力的學者有李雪曼、何惠鑒[3]、傅申[4]、金紅男[5]、陳耀林[6]等，他們在很大程度上解決了個案的研究性工作。此外尚有一些間接研究成果可供參考[7]，主要是在研究鑒藏史這一角度。

導師薛永年主要提出的是以本土研究為指導方法，極具建設性意義—即依據本土所具有的歷史資料（地方誌、考古出土資料等）、書畫文獻及藏品實物進行綜合研究是至關重要的原則；李鑄晉先生的《藝術家與贊助人》由單純的書畫考證轉入社會文化、社會史研究的重要方法論著作，值得借鑒；傅申先生的研究

2　張珩先生曾講：「清代後期，收藏家們特別相信著錄，以至於明代張泰階的《寶繪錄》和清末杜瑞聯的《古芬閣書畫記》所收全部是偽作，駭人聽聞。不單單乾隆一個人相信著錄，有趣的是以學者自居的關冕鈞竟以他所收的三幅假作、真著錄的三件作品中都帶一『秋』字而將其書齋命名為『三秋閣』，這三件偽作是閻立本的《秋岑歸雲》、黃筌的《蜀江秋淨》、王詵的《萬壑秋雲》。」

3　李雪曼、何惠鑒文章，〈梁清標收藏的本色與意義〉，載《國際漢學會議：藝術史部分文集》，1980年。

4　傅申，〈王鐸及清初北方鑒藏家〉，《朵雲》1991年第一期，（上海：書畫出版社），頁73-86。

5　她的博士論文是專門研究周亮工的。

6　陳耀林，〈梁清標叢談〉，載《故宮博物院院刊》，1988年，第三期，頁56-67。

7　(1)薛永年著，《橫看成嶺側成峰》，（臺灣：東大圖書出版）；（2)1989年在美國堪薩斯由李鑄晉教授主編的《藝術家與贊助人：中國繪畫的一些社會與經濟方面因素》，華盛頓大學出版社出版；（3）姜一涵，〈元內府之書畫收藏〉，見《故宮季刊》第十四卷第二期；（4）傅申，《元皇室書畫收藏史略》；（5）鄭銀淑著，《項元汴之書畫收藏與藝術》，（臺灣：文史哲出版社）。

解決了鑒藏史上許多重大問題，諸如以收藏印來建立收藏者的藏品、考證收藏
經過、元代皇室收藏作品的方式、大長公主的私人收藏等，均具範式內容；姜
一涵則從另外一個角度來加以研究，二人的方法可以相互借鑒。

　　本書分為上、下兩篇，上篇五章是明末書畫鑒賞家的鑒定知識增長研究，
下篇五章是清初至乾隆時期的書畫收藏與鑒定。第一章至第三章，集中在以董
其昌為核心的鑒賞家們的實物書畫鑒定、書畫著錄內容。本文並不關注「南北
宗論」的理論問題，而是研究在這一理論的背後書畫藏品的收藏與鑒定，包括
鑒定知識的增長、晉唐名家作品的激增、鑒定話語的闡釋等，從另一個角度來
研究明末的書畫鑒定、書畫藏品著錄、文人作偽等。以傳統國學考據、輯佚等
方法來探明「南方鑒藏中心」的書畫鑒藏史；從今天書畫鑒定研究成果，運
用知識社會學的方法，考察明末的書畫鑒定方式方法，書畫著錄文本的內容，
與今天存在哪些差異？第四章用歷史考證方法研究南畫北渡的關鍵人物、南畫
北渡的途徑、及明末清初的書畫市場等，填補這段歷史研究的空白。下篇第五
章至第九章，筆者運用學者已經熟悉的個案研究方法，研究清初書畫收藏主體
人物─「貳臣」孫承澤、曹溶、梁清標、周亮工、高士奇、宋犖等人的書畫收
藏、交遊考、書畫鑒定水準，他們與明末有哪些區別、與我們今天又有哪些不
同？其中還涉及到滿清貴族索額圖父子、耿昭忠父子、納蘭性德等人的收藏，
與清代最後一位大鑒藏家安岐的書畫收藏、鑒定及藏品的來源與去向。第十章
是本書的重點章節，對中國古代書畫譜系加以系統研究，找到古人所建立起來
的鑒定知識記憶體，存在哪些問題，今昔對照，哪些是值得我們繼承與發揚光
大的？哪些是我們必須糾正的錯誤？

三、今天是歷史的延續

　　要做好這一課題的研究，需要立基於現今規範的學理上，才能闡發研究結
果，以史證論，以論辯史。為此，個人的基本思路是建立在三個層面上：
　　第一個層面，是在以前學者的個案研究基礎上，系統做出尚未做過的個案

研究，諸如將孫承澤、梁清標、曹溶、宋犖、王鴻緒等清初著名鑒賞家的個案做細做深，將這些鑒賞家的生平、交遊考及書畫收藏三個方面做得更為全面徹底；換言之，以國學傳統的考據、輯佚方法來進行研究，打開北方鑒賞家們的「暗箱操作」內容，去蔽存真，尋找到他們各自收藏的目的與意義——特別是明末以董其昌為中心的書畫鑒定方式、清初諸家的收藏與鑒定方式所存在的差異性問題，對於今天具有重要的啟示意義；

第二個層面，對「南畫北渡」進行全方位的解析，揭示出整個歷史事件的某種偶然性與必然性，對這一百多年的歷史加以梳理，釐清其歷史存在的規律性與特殊問題的可能，並將其轉化成後人可資利用的文化資源；

第三個層面，運用舊有的國學方法填補空白的同時，進而依據學理的要求，找到獨特的視角，來整理出具有鑒藏史意義的中國古代書畫譜系的產生、發展的肌理，梳理出對今天有重大影響的中國古代書畫譜系（或稱之為舊有的書畫鑒定體系）的歷史緣由，對這一成因、性質、發生過程加以理論化的實證分析與研究，導出具有學術意義的結論，闡明此一舊有知識體系，對於研究古代書畫遺產具有重要學術意義；今天我們能夠見到的分藏於世界各地博物館的中國古代書畫藏品大都是經由明末清初的收藏家之手。我們不僅在鑒定水準方面有所繼承與提昇，而且前人也為我們留下了充分的鑒定根據，因此，對明末清初鑒藏家的研究益發顯得重要，並且具有重大實質意義。

最後，則是如何以全新視野來看待明清二代書畫著錄，對中國書畫鑒藏史研究方法論的檢討與反省，重新找到他們所建立起來的知識體系與今天有哪些重大差別，在歷史的兩個向度中找到「視野融合之處」，找出兩個視野中的差異性。

對於書畫鑒藏的歷史而言，我們並不存在於歷史之外，我們就在歷史之中生活著……

劉金庫
識於北京中央美院久伶山齋

二〇〇四年六月十日

第一章 誰掌握了中國書畫鑒定的發言權

　　明代實行二京制度（北京是首都，南京是陪都）始於明成祖朱棣發動事變之後，這是中國歷史上獨有的現象，即在北京、南京各有一套「六部」（吏、戶、禮、兵、刑、工六個部）之制，基本上均由文官擔任。北京「六部」掌握著實際的權力，而南京的「六部」，最初是明太祖朱元璋所留下的班底，後來是明朝專門安排閒職官員的地方。

　　明代的文官權力十分龐大，這與明太祖對武官的大加撻伐有著直接的關係，許多高級武官之職是由文官出任，甚至在邊界兵起之際，也由文官率兵征討。黃仁宇曾指出：「*在本朝（指明朝—作者加）歷史上除草創時期的洪武、永樂兩朝外，文官淩駕于武官之上，已成為絕對趨勢。多數的武官不通文墨，缺乏政治意識，他們屬於純技術人員。即使是高級武官，在決定政策時，也缺乏表示意見的能力，偶或有所陳獻，也絕不會受到文官的重視。*」[8]

第一節　明代文人官僚與他們的書畫收藏

　　明朝取代元代，變革了近百餘年來的政治結構與社會組織，在各個方面透露出「復古」的傾向。明代文學藝術在復古主流思潮的引領下，具體的藝術創作並沒有恢復到漢唐盛觀。明代文人的變化過程是「*國朝士風之敝，浸淫於正統（*1436～1449）*，而靡潰于成化（*1465～1487）*。*」[9]明代的思想發展，文人早期是宗守「程、朱之學」，以「即物窮理」為學道工夫。王守仁從「百死千難」中悟出「致良知」之義—「*致吾必良知，天理於事事物物，則事事物物皆得其理矣。*」[10]此理論使學者由心外求理，返本歸原。在繪畫領域中，以陳洪綬、吳彬為代表的晚明的變形主義作品的出現，是以「復古」為前提，進入獨創風格的境界。如陳洪綬的

8　黃仁宇著，《萬曆十五年》，（北京：生活·讀書·新知三聯書店出版，2003），頁54。

9　沈德符，《萬曆野獲編》中冊，中華書局本，頁541。

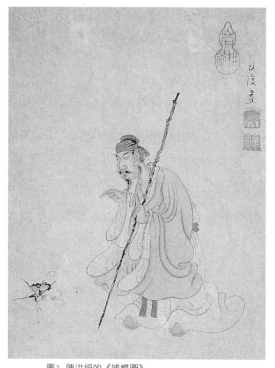

圖1 陳洪綬的《捕蝶圖》

《捕蝶圖》（圖1）則是其中最為代表的作品。莊子夢中變成蝴蝶，蝶即莊子，莊子即蝶。在陳洪綬筆下變成共棲的關係。文學藝術中的反諷與晚明的納賄之風形成鮮明的對比。

晚明的納賄、取媚之風都在於結納權貴，形成利益交換的關係，特別是晚明政壇上的朋黨，一時浙黨、東林黨紛起，晚明的士人面對如此現實，除了一部分人依循既定的軌道行進外，而普遍的士人走向二種極端的表現：狂熱投入與消極退離，形成狂者、狷者二種：狂者以特異的姿態參與現實、具體政教的運作，尋求積極改造的可能性；狷者是政治場上的傾軋後，走向非政治道路的文人，如袁宏道所說：「人情必有所寄，然後能樂。故有以奕為寄，有以色為寄，有以技為寄。古之達人，高人一層，只是他情有所寄，不肯浮泛，虛度光景。」在天啟年間以後，士人們讓文學與政治保持距離，不直接接觸尖銳的現實問題，形成了「名妓與雅士同座，作詩畫男女共樂」的文人生活，亦偏好培養女性畫家，這在明末十分普遍。比如，陳子龍、錢謙益對柳如是的傾心，葛徵奇對李因的賞識，冒襄對董白、龔鼎孳對顧媚的青睞等，俯拾皆是，他們對才女名妓的追逐與其實際生活中所追求的「才情觀」有著直接的關係。

在社會上，明代文人官僚由於其自身的社會屬性，演變成各種各樣的社會關

10 《傳習錄》第135則，王陽明的學說擺脫了程朱理學的籠罩，他的弟子極多。黃宗羲在〈明儒學案〉中將後繼王學分為七個學派：浙中、江右、南中、楚中、北方、粵閩、泰州。其分法則是以地域來劃分的，而不是依據各家的學術主張，但卻從另一個方面說明了王學分佈的廣泛性。

係，他們往往形成小的集團、派別，出生於一省一縣的稱為「鄉誼」或老鄉；同一年考中舉人或者進士，稱之為「同年」或「年誼」；主考官與考生有「師生之誼」，通過婚姻關係的叫「姻親」或「姻誼」，基於這些人際關係，在社會上結成一個又一個網，相互之間多有交叉，正是這種多元性社會的關係網，形成了文官派系相互爭鬥的一個主要原因，也促成了明代社會腐敗現象接連不斷，在社會上賄賂已成為常態。

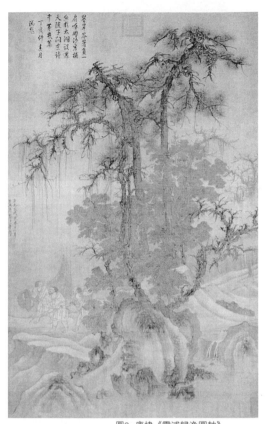

圖2　唐棣《霜浦歸漁圖軸》

明代自隆慶、萬曆二朝之後，國庫空虛，日趨衰敗。如在嘉靖二十年（1541）時，九廟被火燒毀，當時任太宰的許贊，上書建議皇上：「借百官之俸，上（明世宗）以非盛世事已之……頃三殿之災，群僚又欲捐俸助工，會議于中府，一御史奮筆書曰：主上好貨，諸公捐俸是矣。主上好色，諸公何以處之，皆報然退散。其後各衙門公疏，或各官私疏，以捐俸為請，主上亦欣然俯從。自此以後，為開礦、為抽稅，遍大地皆以大工為名，不復能遏止矣。」[11]由此可見，當時的明內府國庫空虛的窘況，皇帝甚至連當時的官吏俸祿薪金竟然用內府所藏書畫來代替，時稱「折俸」。可惜的是未見諸於詳細的記載，現僅存相關的歷史記載可以作為旁證。正是明代時的「折俸」才將許多內府的書畫流入文武官僚的手中，而他們大部分在後來又成為「貳臣」，形成了明末清初的一個特殊現象。任職于明代官府的文武官員手中都藏有書畫，成為大鑒賞家書畫收藏的主要來源。這種現象一直延續到清初。如藏臺北故宮的元代唐棣《霜浦歸漁圖軸》（圖2）原

[11] 沈德符著，《萬曆野獲編》上冊，中華書局點校本，頁55-56。

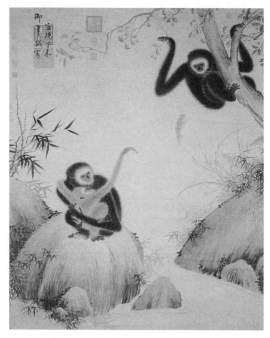

圖3 明宣宗畫《戲猿圖軸》，上有「欽賜臣權」之印。

藏在明內府中，「折俸」後入某武官手中，到清初才由梁清標購買而入藏。

明朝十七位皇帝之中，朱元璋對書畫收藏並不重視，反而認為是「玩物喪志」，他在分封其子到各地去時，也分賜宮中的書畫等。如當時駐在山西太原的朱橚（1358～1397）、駐守山東的朱檀（1370～1389）就擁有大量的書畫藏品。明宣宗宣德年間（1426～1435）、明憲宗成化年間（1465～1487）、明孝宗在弘治年間（1488～1505），雖然特別重視書畫收藏，但同兩宋時代相比，無論是在重視程度，還是在收藏數量上，均遠不如兩宋時代。史載「宋制書畫二學，…. 畫以山水、佛道、鳥獸花竹屋木，人主時出新意校試，以第其上下，至出身略與算學同，以故宋世書畫，遠非本朝可企萬一。」[12] 一次，明世宗命群臣賦詩作畫，時為尚書的李春芳應制詩就寫得十分特別：「虹竿百尺倚橫流，獨泛仙槎犯鬥牛。光拱眾星為玉餌，象垂新月作銀鉤。撒開煙水三千丈，坐老乾坤億萬秋。相遇玉皇如有問，絲綸今屬大明收。」[13] 李春芳的應制詩雖有恭維之詞，但有皇帝筆墨恩賜，則可保大明江山億萬秋不止，今天尚能見到幾件明世宗的真蹟，多是宮內所藏。有時，嘉靖皇帝還將明宣宗的作品賜給下屬，如藏在臺北故宮的明宣宗畫《戲猿圖軸》（圖3）就賞賜給了宋犖之父宋權，上有「欽賜臣權」之印。在《明通鑒》中的一段記載較為明確，明宣宗本人不僅雅善繪事，而且「其他圖畫、服飾、器用、玩好之賜無虛日。」從中可見，嗜好書畫的明宣宗就已經有與群臣共同愛好書畫，

12 沈德符著，《萬曆野獲編》下冊，中華書局點校本，頁907。

13 《堅瓠首集》，頁五。

並大加賞賜的事例。此為正史所載，在野史中更不乏其例。沈德符說得更為詳細，這些曾入藏明內府的書畫，在「**穆廟初年**（1567~1572），**出以充武官歲祿，每卷軸作價不盈數緡，即唐宋名跡亦然。**」[14] 大部分書畫逐漸外流，成為私人收藏競相爭逐的對象。當時書畫流傳的大致脈絡是：先是明太祖的兒子朱橚兄弟、嚴嵩父子爭先購買，後轉入首輔張居正手中，其後又為韓敬堂、項元汴等人收藏。有段史料記載較詳，可資佐證：

「嘉靖末年，海內宴安。士大夫富厚者，以治園亭，延陵則稽太史，教歌舞之際，間及古玩，如吳中吳文恪之孫，溧陽史尚寶之子，皆世藏珍秘，不假外索。延陵則稽應科太史，雲間則朱大韶太史。吾郡項錫山太學、安太學、華戶部輩，不吝重貲收購，名播江南。南都則姚汝循太守、胡汝嘉太史、亦稱好輩。若輦下則此風稍遜，惟分宜嚴相國父子、朱成公兄弟，並以將相當途，富貴盈溢，旁及雅道。於是嚴以勢劫，朱以貨取，所蓄幾及天府，未幾冰山既泮，金穴亦空。或沒內帑，或售豪家，轉眼已不守矣。今上初年，張江陵當國，亦有此嗜，但所入之途稍狹，而所收精好，蓋人畏其焰，無敢欺之，亦不旋踵歸大內，散人間，時韓世能太史在京，頗以廉直收之。吾郡項氏，以高價鉤之，間及王儉州兄弟，而吳越間浮慕者，皆起而稱大賞鑒矣。近年董其昌太史最後起，名亦最重，人以法眼歸之，篋笥之藏，為時所豔。山陰朱敬循太常，同時以好古知名，互購相軋，市賈又交遘其間，至以考功法中董外遷，而東壁西園，遂成戰壘。比來則徽人為政，以臨邛程卓之貲，高談宣和博古、圖書畫譜、鍾家兄弟之偽書、米海嶽之假帖、澠水燕談之唐琴，往往珍為異寶。」[15]

在明代中後期，文人官僚是書畫收藏的主體，如首輔張居正、嚴嵩等人更是在嘉靖年間，朝野「厚賄結納」。其中古書畫藏品成為重要的行賄手段。奸臣當道，嚴嵩怙寵張威，竊權縱欲，「人有違忤，必中以禍，百司望風惕息。

[14] 沈德符著，《萬曆野獲編》上冊，中華書局點校本，頁211。

[15] 沈德符著，《萬曆野獲編》下冊，中華書局點校本，頁654。

請求之賂輒轇其室。」在1559年，總督薊遼右御史王杼（王世貞之父）得罪嚴嵩，被下獄待決，其子王世貞解去刑曹官職，與其弟王世懋「日蒲伏（嚴）嵩門，涕泣求貨。」而嚴嵩陽奉陰違，一面「謾語以寬之」，遂使得兄弟二人「日囚服跽道旁，遮諸貴人輿，搏顙乞救，諸貴人畏嵩，不敢言。」另一方面，仍將其父「竟死西市」而告終。[16]究其原因，黃仁宇曾指出：「本朝官俸微薄，京城中高級官的豪華生活，決非區區法定的俸銀所能維持。如各部尚書的官階為正二品，全年的俸銀只有一百五十二兩。他們的收入主要依靠地方官的饋贈，各省的總督、巡撫所送的禮金或禮品，往往一次即可相當於10倍的年俸。這種情況自然早在聖明的洞鑒之中，傳旨罰俸，或許正是考慮到此輩並不賴官俸為生而以示薄懲。但對多數低級官員來說，被罰俸兩月，就會感到拮据，甚至付不出必要的家庭開支了。」[17]

　　嚴嵩父子所收藏的書畫見文嘉所著的《鈐山堂書畫記》一卷，嚴嵩，字分宜，書齋名鈐山堂，故得此書名。這是正式刊行的一本，另有文嘉（1501～1583）私自記載的一本，稱《分宜嚴氏沒入書畫品》（又稱《嚴氏書畫記》）。汪砢玉收藏過原手寫底本，在他的《珊瑚網》中加以整理和記錄其目，二本比較，文字有很大出入，但在沒收嚴嵩父子的書畫目卻是一致的。清人周石林後來出版的《天水冰山錄》即依汪砢玉這本，但中間如何輾轉，情況一直不清楚。

　　從《鈐山堂書畫記》我們可以知道嚴氏父子收藏龐大的數量，分書法、繪畫二個部分，可知當時書畫鑒藏情況、鑒定情況，從「或為《鈐山堂書畫記》底本」的《天水冰山錄》中統計，石刻法帖墨蹟一類共有358軸冊，古今名畫，包括手卷、冊頁則有3201卷冊，兩者共計有3559軸冊。從此書中可知以下幾個重要的訊息：一是，嚴嵩父子的收藏遠遠超過明代皇家內府的收藏；二是，北方文人官僚並沒有真正在北方興起鑒藏之風，而是多以收受賄賂為主，是一種好事者的行為，或許可以看作是收受下級官吏的貪污行為而已；三是，原本由胡宗憲、趙文華以「

[16] 《明通鑒》第5本，中華書局本，頁2392。

[17] 黃仁宇著，《萬曆十五年》，（北京：生活·讀書·新知三聯書店出版，2003），頁3。

督兵吳越」地區時承奉嚴嵩的旨意、不遺餘力地搜取古玩書畫，在嚴嵩父子的書畫收藏被罰沒後，又留在南方，成為南方收藏的大宗藏品來源；四是北方文人官僚集團明顯沒有鑒定方面的能力，只有屯集財物的概念，視為財富的象徵，而且，許多掌握國家生殺大權的首輔們，也都是來自江浙地區，他們往往把收集到的書畫仍舊置於其南方的舊居新宅之內，如張居正就是最好的例子。

　　張居正在位期間所搜刮來的書畫，據王世懋所言，其書畫多半焚毀。在宋徽宗的《雪江歸棹圖卷》（今藏北京故宮）後有王世貞兄弟的題跋，其中王世懋的跋說：「朱太古絕重此卷，以古錦為標、羊脂玉為簽、兩魚膽青為軸、宋刻絲龍袞為引首，延吳人湯翰裝池。太保亡後，諸古物多散失。余往宦京師，客有持此來售者，遂得之。未幾，江陵張相盡收朱氏物，索此卷甚急，客有為余危者，余以尤物賈罪，殊自愧米顛之癖，顧業已有之，持贈貴人，士節所系，有死不能。遂持歸。不數載，江陵相敗，法書名畫聞多付祝融，而此卷幸保全余所，乃知物之成敗，故自有數也。宋君相流玩技藝已盡，余兄跋中乃太保、江陵復抱滄桑之感，而余亦幾罹其釁，乃為記顛末示儆懼，令吾子孫毋復蹈而翁轍也。」[18]

　　另外，張居正與王世貞是「同年」進士，王是明朝有名的散文家和大收藏家，在其父王杼受害于嚴嵩後，他不僅丟掉了官職，而且也意識到不為官，僅做文人，他的那些詩詞文賦沒有變成高官厚祿的資本。王一心想做尚書，多次主動向張居正表示親近，替他的父母作壽序，又贈送了許多禮物，包括一件極為名貴的古人法書。但是張卻無動於衷，反而寫信給王世貞，說什麼「才人見忌，自古已然。吳干越鉤，輕用必折；匣而藏之，其精乃全。」前兩句恭維，其後則把王比作脆弱而不堪使用的武器看待，只能擺在盒子裏讚賞他雕鏤之美，卻不能用以斬將奪旗。王當然不曾忘記這段羞辱，他日後作《張公居正傳》時，以牙還牙，行間字裏，酸辣兼備。[19] 王的一生可謂坎坷，先是被嚴嵩「戲弄」，後為張居正

[18] 《中國歷代書畫藝術論著叢編》（30），（北京：中國大百科全書出版社），頁582。

[19] 黃仁宇，《萬曆十五年》，（北京：生活·讀書·新知三聯書店出版，2003），頁67。並參見《張居正書牘》卷六，頁21-23。

「挖苦」，所以他轉入收藏書畫，當逍遙文人去了，但他對張居正所下的結論是：他實行的是一套偏激改革辦法，即與全國的讀書人作對。[20] 後來，張居正的書畫藏品流向民間：

「成國朱氏兄弟，以善價得之，而長君希忠尤多，上有寶善堂印記者是也。後朱病亟，漸以餉江陵相，因得進封定襄王。未幾張敗，又遭籍沒入官，不數年，為掌庫宦官盜出售之。一時好事者，如韓敬堂太史、項太學墨林輩爭購之，所蓄皆精絕。其時價尚廉，迫至今日，不啻什佰之矣。其曾入嚴氏者，有袁州府經歷司半印；入張氏者，有荊州府經歷司半印。蓋當時用以籍記掛號者。今卷軸中，有兩府半印，並鈐於首幅，蓋二十年間，再受填宮之罰，終流落人間。每從豪家展玩，輒為低徊掩卷焉。但此後點者，偽作半印，以欺耳食之徒，皆出蘇人與徽人伎倆，贗跡百出，又不可問矣。」[21]

成國公朱勇，在明宣宗時曾當過二十年的總禁兵，後來隨明英宗，扈駕出征，為大營總兵官，兵敗退至宣府時，大敗身死，無匹馬得還。過了二天就發生了「土木堡之變」。朱勇之子朱儀，上書明景帝以求賜祭葬，明景帝曰：「勇為大帥，喪師辱國，致陷乘輿，尚可以公侯禮禮之乎？」斥不許。到了明英宗復辟時，即贈朱勇為平陰王。朱氏凡贈三王，最後是定襄王朱希忠。在萬曆元年九月，朱希忠卒，其弟朱希孝也是錦衣都督，上奏「援前例贈王爵」，十月追封朱希忠為定襄王。

在南京，包括南京附近的江浙、蘇杭地區的文人官僚居住在經濟繁榮、工商業十分發達，同時文學、藝術、收藏領域興旺繁榮的地域，一方面，他們對於北京文人官僚表示出強烈的不滿，對他們的橫徵暴斂行徑甚為憤慨，進行彈劾。另一方面，「吳門畫派」的興起，代表著文人士大夫的品味與精神風貌，成為書畫收藏的主體，並形成了以中小文人官僚集團進行收藏的歷史態勢。在南方的文人官僚，多數是中下層的小官僚，他們進則為官，退則以文人自相標

[20] 黃仁宇，同上，頁72。

[21] 沈德符，《萬曆野獲編》上冊，中華書局本，頁211。

榜，談書講畫，其中最具代表性的就是沈周，他既是「吳門畫派」之首要人物，同時又收藏許多書畫，除明代當朝的一些書畫藏品外，汪砢玉書中記載了沈周還有明代以前的藏品：

1、《謝康樂半身像》；2、五代胡瓌《番騎圖》；3、郭忠恕《雪霽江行圖》；4、李龍眠畫《女孝經四章》；5、宋人《摹周文矩宮中圖卷》；6、趙子昂《白描臨伏生授書圖》；7、宋 蘇顯祖《風雨歸舟圖軸》。

王世貞、王世懋兄弟的收藏更是驚人，據汪砢玉從《四部稿》、《四部續稿》中輯佚，收藏畫品達148件之多。王氏兄弟收藏除記載在《四部稿》、《四部續稿》者外，汪氏從見到的書畫藏品裏尚發現另有48件藏品。

第二節 董其昌自稱：三百年來一巨眼人

書畫著錄在明清至少要超過宋元二代的二十幾倍以上，這決非歷史上的偶然性現象，而是明清二代的文人通過對書畫著錄的過程，將他們的各種觀念與對古人的「文化蹤跡」進行各種的闡釋與說明，對書畫鑒定的意見，特別是對宋元二代的繼承，以古人的鑒定為基礎，加以發揚光大，甚至是多有獨創。在明清的歷史，特別是明末清初這一百八十多年的歷史中，明清二代的文人知識份子對於書畫，無論是在創作總結、畫學研究、著錄體系、畫評等各個領域都將其推向極致。

在書畫鑒藏的過程中，官僚士大夫是這一過程的主體。在擁有大量書畫藏品的同時，個人依附於各自的「鑒藏圈子」，依據他們心中的感性觀賞—實物對比—內心的心智結構—鑒定分析話語。這一圖式是建立在他們對古代傳世作品的欣賞、擁有的基礎之上，因而在知識價值的優先性上有更多的創造。在主流意識形態的理念，在對古代書畫譜系的重構之中，凝固為一種專為世俗導向的實用主義色彩，這就是著錄及筆記式的言論，這一書寫的語言，得到廣泛的傳播。在明代以董其昌為中心的「南方收藏中心」這一主體模式的鑒定知識產生後，書畫譜系這一變化，其深刻性不僅在於鑒賞理念的宏大置換——從

晉代到明代，這段時間的書畫作品「大而全」、「細而微」的完整觀念；而且對於知識事務及其象徵性鑒賞概念，產生全面轉化，對書畫鑒藏、傳統品評模式、價值理性實證的結構性基礎等各方面，發生歷史性的激變。另一種具有隱含性支配權力的「著錄」模式——即以文本方式運作的書畫鑒定知識生成文本的不斷過渡，從明末各家著錄到清代的《石渠寶笈》止，這一書畫鑒藏知識的主體內容完整地彰顯出來，雖然這中間有質的變化——即

圖4 董其昌畫像

由私人收藏歸入到皇家收藏，這並不影響整個書畫鑒藏知識的「再現」與「對號入座」這一主體性的知識產生。簡而言之，明代的鑒賞家多是從書畫藏品的「實物」鑒定而得出結論，雖然在很大程度上依靠宋、元兩代書畫鑒定者的題跋，但是相比之下，明代的書畫鑒定有很大的突破，正是這一突破性的鑒定才使中國書畫收藏與鑒定走入了「中國古代書畫譜系」的軌道。

在中國美術史上，董其昌（1555～1636）是最具爭議性的人物。正如奧崎裕司所說，要尋找一個歷史上真實的董其昌，我們所面臨的問題太多，唯有將董其昌所曲解、臆測的內容與文獻記錄、傳聞與史實進行梳理、分別，才有可能。[22] 董其昌是個文人官僚、書法家、畫家、鑒賞家、畫論專家等，他從

[22] 參見奧崎裕司，〈日本對董其昌的研究〉一文，載《董其昌研究文集》，《朵雲》編輯部，（上海：上海書畫出版社，1998），頁907-908。

29歲開始觀賞和收藏書畫，直到去世，前後53年裏，為中國書畫鑒藏史提供了重要的理論，一直影響到整個清代。董其昌（圖4）自稱是「三百年來一巨眼人」，若以他的生卒年推算的話，他所承認的書畫鑒賞家是米芾之後的周密（1237～1308）。[23] 即董自己認為他是直接承襲周密，中間並無鑒賞家。在這樣的歷史背景下，從董其昌的「書畫船」時代（現以董其昌在29歲始在項元汴家中觀畫，即1583年算起）到乾隆內府《石渠寶笈》（1745年刊行）著錄的完成，前後大約是160多年的時間，以《佩文齋書畫譜》、《石渠寶笈》作為中國書畫譜系著述的完成，經過明清幾代書畫鑒賞家們的努力，而形成影響至今的最為完整的書畫譜系著作。

董其昌作為文人官僚，可以與宋代的燕肅、宋迪、元代的趙孟頫、高克恭四人並肩齊比，[24] 為此，他可謂是回首僅僅有宋代的米芾、元代的趙孟頫，明代的董其昌，鶴立雞群，獨稱翹楚。他從35歲（1589）至80歲（1634）才「上書乞休」，被皇帝「詔加太子太保，准歸故里」，前後45年裏，在大多數的時間裏，都遠離權力中心，過著十分清閒的市隱生活，他生性十分聰穎，總是在政治爭鬥中尋找到一種平衡，或者說是找到他自己最好的位置，躲過那些爭權奪利的漩渦，把自己放在最為平靜的地方，董其昌的最好朋友陳繼儒說他既是一位敏銳的政治分析家，又是一位高明的官場生存者。[25] 陳繼儒在《妮古錄》記載過陸以甯說董其昌：「今日生前畫靠官，他日身後官靠畫。」雖為一句戲語，但也說明他「官靠畫」與「畫靠官」的事實是存在的。

董其昌在40歲（1594）時，與陶周望二人和禪宗人士交往特別多，如袁宏

23 周密的生卒年有四種說法：（1）1232－1299的說法，見之于顧文彬《過雲樓書畫記》卷二；（2）1237－1313的說法，見之于馮沅君《草窗年譜擬稿》；（3）1237-1298的說法，見之于夏承燾《周草窗年譜》；（4）1237-1308的說法，是近人說法。本文采用的是這一說法。

24 見《董華亭書畫錄》，〈仿十六家巨冊〉條目下著錄。董題寫道：「〈圖畫譜〉載尚書能畫者，宋有燕肅、元有高克恭，在本朝余與鼎足，若宋迪、趙孟頫則宰相中炫赫有名者，思翁。」

25 見陳繼儒的〈壽思翁董公六十序〉，載於《晚香堂集》卷七。

26 見《畫禪室隨筆》卷四、及《容台別集》卷一。

圖5　《董其昌書輞川詩冊》

道、中道兄弟，蕭玄圃、王圖等人數相過從。[26] 同年，又為皇長子朱常洛出閣就講。翌年，董與大文人湯顯祖、大藏家馮夢禎有過多次交往。[27] 在董交往的圈子裏，有相當一部分人後來成為東林黨的活躍人物，其中有東林黨的核心人物顧憲成（1550～1612）和高攀龍（1562～1626），[28] 包括葉向高、吳道南、趙南星、朱國禎、馮從吾等人，董其昌與他們交往的同時，也與魏忠賢閹黨關係甚為融洽，交往的手段當是董其昌的書畫作品，故董在東林黨被廢黜之際，他毫髮未損，而在東林黨上臺時，他又如魚得水，僅在1624年的幾個月裏遠離東林黨。在1625年1月，就獲得了南京禮部尚書一職，官大職閒。[29]

　　1631年，董第三次北上入京，仍任禮部尚書兼翰林院學士掌詹事府事。這也說明董竭力與當權者交往，而與在野文人保持良好的關係，這其中最為主要的方式是他不斷地贈送自己的書畫作品、書畫藏品給這些權貴與友人。如與董其昌在1599年

[27]　湯顯祖曾在本年二月寫詩致書董其昌：「四愁無路向中郎，江楚秦吳在帝鄉。不信關南有千里，君看流涕若為長。」見《湯顯祖詩文集》卷十二，〈乙未計逡，二月六日同吳令秋、袁中郎出關，懷王袁白、石浦、董思白〉一條。馮夢禎，字開之，秀水人。萬曆五年狀元，官編修。後任南京國子監祭酒，因中蜚語而歸，專好收藏名人字畫，以收藏王羲之《快雪時晴帖》著名，故他的書齋也取名為「快雪堂」。

[28]　1630年，董其昌還專門為高作《高忠憲公像贊》石刻（現收藏在無錫東林書院），高忠憲即高攀龍，字存之，又字雲從，萬曆進士，明熹宗時為左都御史，因反對魏忠賢而被革職，後與顧憲成在無錫東林書院講學，時稱「高顧」為東林黨首要人物之一。後來魏忠賢的黨羽崔呈秀派人逮捕他時，遂投水而死，著有《高子遺書》傳世。董其昌也是在崇禎為其恢復名義後，才作書書於石刻的。

[29]　見李慧聞在其〈董其昌政治交遊與藝術活動的關係〉一文中多有介紹，載《董其昌研究文獻》，《朵雲》編輯部，1998年11期（上海：上海書畫出版社）。

至1621年保持二十年友誼的吳正志，曾官至南京刑部郎中一職。在1600年，吳因替吏部文選司員外郎趙南星辯護而遭貶時，董其昌在荊溪吳宅探望吳氏時，揮毫寫下了王維詩句（即《董其昌書輞川詩冊》，現藏在臺北故宮，圖5）贈給他。另一友人吳詩正也是個大藏家，他手中的趙孟頫的《鵲華秋色圖卷》、及董在41歲時在嘉興購到的黃公望《富春山居圖》兩大著名藏品，顯然也是經董其昌之手轉讓給吳氏的。

現藏在上博的《董其昌燕京八景冊》就是董在1596年為皇帝「日講官」楊繼禮所畫的，十分精道，由此可見董的一片苦心。[30] 董在北京當官居住二十多年，其餘時間多在江南地區，除有閑差事可做外，主要精力是在書畫鑒

圖6　王蒙《具區林屋圖軸》

定與收藏的活動中，樂此不疲。與在北京鑒藏界不同的是，董很快在江南取得了權威的書畫鑒定地位，而在北京，他則多聽從於韓世能等大鑒藏家的居多。在江南，董其昌與南方鑒藏中心的大收藏家項元汴家族關係至為密切，有世交之誼，在董北上的第二年，即1590年，66歲的項元汴去世，65歲的王世貞也去世。董回到江南，其鑒藏水準無人能與之相比，故他在書畫藏品後面的題跋即興發揮、脫口而出的特點更加明顯。如現藏在臺北故宮的元代王蒙《具區林屋

30　楊繼禮，字彥履，松江人。萬曆壬辰年進士，由庶起士授編修，後轉為中允，充任日講官，後掌南京翰林院。

31　見《故宮書畫圖錄》卷四，頁375。

圖7 元代倪瓚的《雨後空林圖軸》

圖軸》[31]（圖6），曾為董最好的朋友吳廷所藏，董於1598、1599二年先後二次題寫跋語，與陸萬言、陳繼儒、朱本修、朱本治同觀此圖，他先在南方建立起書畫鑑定的權威，此圖即為明證。且此圖一直收藏在吳廷家族手中，乾隆時入藏清內府。

項元汴是商人，晚年在繪畫功夫上有極大的進步，但其文學功底無法與董氏相提並論；王世貞則不同，在畫學、畫論方面與董其昌相左，而且其收藏也遠遠超過董，董34歲（1588）在南京鄉試時，曾得到王世貞的賞識，後來二人關係也十分密切。在二人畫論意見相左時，董對王也是敬而遠之。項、王二人的謝世，董在書畫鑑定界便取而代之。這並不偶然，因董已經在南方有很深厚的基礎。

早在18歲時，董入莫如忠（莫是龍的父親）門下學習，雖斷斷續續，卻有15年的時間，而莫家當時就有許多書畫藏品，如今天藏在臺北故宮的元倪瓚的《雨後空林圖軸》（圖7）曾是莫是龍最為喜歡的一件藏品。這是倪瓚晚年少有的作品，經過董其昌鑑定，一直收藏在莫家，後入清內府。莫是龍不僅收藏書畫，而且他本人會畫，二人關係一直良好，直到董33歲時，莫是龍謝世。董其昌大約是在24歲左右時開始進行書畫鑑定，當時的物件也是他的華亭同鄉好友，如

[32] 顧正心，字仲修，號清宇，華亭人，顧中立季子，以諸生入太學，任俠好交遊。在萬曆十六年（1588），當時發生大饑荒，他出粟二萬石行賑，青浦太史對他大為獎賞。後授官為光祿寺署丞，年七十而卒。徐孟孺，名益孫，別號與偕，也是華亭人。

顧正心、徐孟孺、顧仲方等人的收藏品。[32] 26歲時，他在書畫後面開始題寫鑒定的字句，自信心也強了起來。今天我們所知道的是他在1580年10月，他在顧仲方家中見到了《曹霸畫馬宋米元章書天馬賦合卷》後題寫道：「顧中舍仲方獲之，愛若天球，攜以示余，漫為鑒定。」這時候的董還有些自謙，說是「漫為鑒定」，與他後來鑒定書畫時完全不一樣。[33] 董的官位越來越高，他的鑒定語氣也愈來愈大，鑒定的範圍也越來越廣，先是江浙地區，後是大江南北，只要他感興趣的收藏家，或者求他題跋，他一時興起，也要在自己書畫藏品上題寫一段跋語。大約是在42歲時，他的鑒定意見已經成為收藏家所追求的目標，只要他所題寫的書畫藏品，身價倍增。現在我們從傳世藏品中可知最明顯的是今收藏在美國波士頓美術館的董其昌仿趙令穰之《江鄉清夏圖》，是董其昌於1596年在錢塘馮氏樓看完此件藏品原件後的臨本，有趣的是他的題語，從中可以讓我們知道他在書畫鑒定已經明顯居於權威的地位：「趙令穰《江鄉清夏卷》，筆意全仿右丞（王維），余從京邸得之，日閱數過，覺有所會。趙與王晉卿（王詵）皆脫去院體以李咸熙、王摩詰為主。然晉卿尚有畦徑，不若大年之超軼絕塵也。」評點唐宋書畫由此開始。直到他82歲去世那一年，以鑒定《張僧繇五星二十八宿真形圖卷》為結束，前後40年裏在傳世書畫作品上留下了大量的題跋和鑒定意見。其中以《張僧繇五星二十八宿真形圖卷》（今藏在日本大阪市立美術館）最有特色，他題寫說：「《二十八宿真形圖》，吳道子筆，曾為吳中韓宗伯（韓世能）家藏，宗伯教習庶常時，嘗得諦視。今又見嘉禾戴康候藏此卷。宣和時重道教，又收括名畫，必載譜中，此物真神品也。」[34] 雖然他所

[33] 原文是：「襄陽（指米芾）書天馬賦，余所見已四本，一為擘窠大字，後題曰：『平海大師書後』，『圓水丘公觀』，特為雄傑。在嘉禾黃履常參政家；一在新都吳氏，後有黃子久諸元人跋，子久云：『展視之時，有大星寶鬥而墜，其聲如雷。』宋本余摹取刻石，別自一種米書，然皆真蹟也。此本舊藏張副憲家，近復流楚中，聞亦有元名家題識，不知為何人割去，猶幸墨蹟完好無失。顧中舍仲方獲之，愛若天球，攜以示余，漫為鑒定。」

[34] 《大觀錄》卷十一、《中國繪畫總合圖錄》第三冊，頁132，此條目下。

圖8 董源《瀟湘圖卷》

提的理由並不充分，但在後來的收藏家們卻一直奉為圭臬。

在北京時，董就與北京當地的收藏家有密切的交往與接觸，其中最主要的人物是北方大收藏家韓世能，韓是董的同僚，董稱韓為「館師」或「韓宗伯」，地位與收藏都遠在董其昌之上。[35] 董與韓結識大約是在董成為翰林院庶起士的1589年，經常來往是在1591年，董也開始在韓氏所收藏的重要名蹟上題寫跋語，如在《陸機平復帖》（現藏北京故宮）後就有董其昌的跋語說：「余所題簽在辛卯（1591）春，時為庶起士，韓宗伯為館師，故時時得觀名跡，品第甲乙。」[36] 在現藏北京故宮的傳為展子虔《遊春圖》後就有董其昌在庚午年（1630）為韓世能之子韓逢禧題寫的跋語，前後有四十多年的交往。

1591年，在韓世能收藏的影響之下，董也開始了他的收藏生活，但董最先

[35] 《石渠寶笈續編》內此條目下著錄。韓世能（活躍於16世紀），其生卒年不詳，字存良，長洲人。隆慶戊辰年（1568）進士，後來官至禮部尚書。家中極富收藏，其中書畫是由張丑、茅維所編的《南陽名畫表》中記載的二百餘件作品，都是韓世能家中的藏品。張丑在《清河書畫舫》中曾說：「傳聞嚴氏（指嚴嵩）藏…展子虔《遊春圖》（現藏北京故宮）、閻立本《職貢圖》（現藏國家博物館）、王維《輞川圖》（現藏日本聖福寺）、李思訓《海天落照圖》（現藏遼博）…今大半歸韓太史家。」另外，韓氏的藏品也有部分是來自朱希孝的，如《李唐江山小景圖卷》（現藏臺北故宮）就是得自朱氏的。

[36] 《墨緣匯觀》法書卷上，《陸機平復帖》一條著錄。

開始收藏的是明代四家的作品，董其昌自己曾
說：「辛卯（1591）請告退裏，乃大搜吾鄉四
家潑墨之作。」[37] 邊收藏書畫，又同時為江南
友人吳廷等人題寫跋語。[38] 後來，許多江南友
人的書畫藏品也都轉手到了董那裏。1593年前
後，董開始徵集董源的藏品。如在這一年的春
天，他在北京得到了吳廷轉讓（或轉贈）他的那
張董源（傳）《溪山行旅圖》後，但在江南並沒
有收藏到董源的作品。董其昌在得到傳為董源
的《瀟湘圖卷》（圖8）後，他所認為的「董
源」畫法是基於《瀟湘圖卷》再加上米芾的雲
山筆法而想像出來的一種畫法，是董所堅信自
己得到董源畫法的「真傳」。如藏在臺北故宮
的董其昌《仿米瀟湘白雲圖軸》[39]（圖9）最能
代表他的這種畫法，即他是這樣鑒定的，也是
這樣在山水畫創作時運用的。

　　從1593年開始，董其昌的書畫收藏是「見之
不取，思之千里。」只要他想要的藏品，他一定
想盡辦法弄到手，先是從江南下手，因為這時江
南已經是書畫收藏的中心，書畫藏品分散在各個

圖9　董其昌《仿米瀟湘白雲圖軸》

文人官僚、商人手中為多，他與諸多文人官僚有交往，又與項元汴家族、汪砢玉家
族等關係密切，所以，董其昌在江南得到書畫藏品也相對容易得多。有時，江南的

[37] 《大觀錄》卷十二，《題董源龍宿郊民圖軸》一條後。

[38] 注：吳廷，一作廷羽，字左千，號用卿，休寧人，專畫佛像與山水，畫佛像與丁雲鵬有「同稱絕
　　詣」之功，畫山水類似李唐。

[39] 《故宮書畫圖錄》卷八，頁243。

圖10　蘇軾《答謝民師論文帖卷》卷後有陳繼儒和董其昌的題跋

小文人官僚也主動送畫到他那裏鑒定，在大體上誰有什麼藏品，他是一清二楚的。

　　1597年，董氏仍在吳門（今蘇州）韓世能的家中看畫，提高其鑒定書畫的眼力，他說：「三月十五日，余與仲醇在吳門韓宗伯家，其子（韓）逢禧攜示余顏書《自告身》、徐季海書《朱巨川告》，即海岳《書史》所載，皆是雙璧。又趙千里《三生圖》、周文矩《文會圖》、李龍眠《白蓮社圖》，惟顧愷之作《右軍家園景》，直酒肆壁上物耳。」[40]

　　董在1622年時，他認為已經看到了宋元畫的一半左右，但在心中尚有個結，那就是他對燕文貴的畫還不是十分熟悉。他說：「余宋、元之名畫，既得觀什之四、五，所尤想見者燕文貴耳。壬戌（1622），入都門，知郭金吾家有藏卷，屬所親先之，凡一再請，始得發其篋，展卷鑒閱，煙雲縹緲，佈置清脫。又有趙源卷三丈，絕類北苑（董源），並記。」[41]

[40] 《畫禪室隨筆》卷二、《容台別集》卷六、《佩文齋書畫譜》卷九十四均有記載。

[41] 〈歷代流傳書畫作品編年表〉，《筆嘯軒書畫錄》卷上，頁99。

　　董氏與陳繼儒共同鑒定書畫，二人一唱一和，於是許多藏品也都是「名花有主」的感覺。如在1597年的夏天長至日，陳將自己收藏的二件藏品，拿到董家中，正好見到李成青綠《煙巒蕭寺圖》、及郭熙《溪山秋霽卷》。在上博藏的蘇軾《答謝民師論文帖卷》（圖10）先有陳繼儒的題，接著就是董的題，二人一唱一和。《墨緣匯觀》畫卷下著錄時說：「**二人互相咄咄，歡賞永日。**」這兩件作品就是經過董其昌的鑒定而成為「可靠的真蹟」，一直到最近才有學者專寫文章修改其鑒定意見。

　　華亭的另外一位收藏家張明正，[42] 也經常與董其昌交往。董曾在張氏所收藏的巨然《山寺圖卷》後寫明他們的交往：「**此卷在梁溪華氏，余求之數載，不得一觀。今為公甫（指張明正）所有，得展玩竟日，其墨法似右丞、范寬，與巨然平日淡墨輕煙少異，蓋唐宋人畫派如出一家，不可以格數輒較量也。**」[43]

　　董在收藏者家裏走來走去，他也經常總結他所看到的書畫情況。如他在（1604）六月，在西湖與文伯仁看畫時他對蘇軾作品的總結很精彩：「**（蘇）東坡《赤壁》，余所見三本，與此而四矣。一在嘉禾黃參政又玄家；一在江西盧陵楊少師家；一在楚中何鴻臚仁仲家，皆東坡本色也。此卷又類黃魯直，或謂蘇公不當學黃書，非也。蘇、黃同學楊景度，故令人難識耳。德承（文伯仁）又謂此卷前有王晉卿（王詵）畫，若得合併，不為延津之劍耶！用卿（吳廷）且藏此以俟。**」[44]

　　董不但與收藏家交往過密，而且與書畫家的交往更是頻繁。在23歲從陸樹聲學畫時，就結識了明末著名肖像畫家丁雲鵬，他在丁雲鵬所畫的《白描羅漢圖》後題道：「**此羅漢婁水王弇山（王世貞）先生所藏，乃吾友丁南羽（即丁雲鵬）游雲間時筆，當為丙子（1616）、丁丑年（1617）。……南羽在余齋中寫《**

[42] 張明正，字公甫。號漸江，華亭人。嘉靖四十四年進士，官授南京禮部主事，轉任文選郎，出為雲南副使，轉廣東參政，後擢升南太常卿時因病去世，年七十。

[43] 《壯陶閣書畫錄》卷二，此條目下著錄。

[44] 《式古堂書畫匯考》書卷十、《江村消夏錄》卷二，此條目下著錄。

大阿羅漢》，余因贈印章毫生館。」[45] 大約是在1603年，49歲的董其昌見到大畫家吳彬。董在五十歲前後，與篆刻家陳鉅昌、書畫家豐坊、文彭、李流芳[46] 等人過從甚密。[47] 董與書法大家邢侗（1551～1612）的交往最為久遠，先是在1590年時，董為其座師田一雋送喪南歸時，邢侗賦詩相贈之：「射策人傳董仲舒，玉堂標格復誰如？環堤御柳青眼幾，近苑宮桃絳笑初。鄉夢數過黃歇水，生芻先傍馬融居。多君古誼兼高尚，碩謝銅龍緩佩魚。」[48] 詩中將董比喻為漢代的董仲舒，其身價倍增。1611年，在邢去世的前一年，董還有詩贈邢：「吳綃圖就枕煙庭，攬得齊東一片青。莫信三生檀丘壑，新從神武事鴻冥。」[49] 這說明，董與邢大約從1590年到1612年前後，有著二十多年的交往。

董其昌的書畫建構理論與晉唐書畫的激增

現在知道最早是在董其昌25歲時，才臨摹董源的畫，見之於他在《仿北苑山水軸》畫上的題跋說：「墅色煙初合，林深月未明。己卯（1579年）夏五月，

45 《佩文齋書畫譜》卷八十七，〈明丁雲鵬白描羅漢圖〉條。

46 《十百齋書畫錄》丙卷，〈李流芳花卉竹石冊〉條目下著錄。董其昌在1629年為李氏《花卉竹石冊》題語說得十分有趣：「李孝廉長蘅（李流芳）清修素心人也。平生交有二孟陽：一為程孟陽善畫，一為鄒孟陽善鑑畫，過於程孟陽以能事，故不無受法縛。而鄒孟陽居六橋三竺湖山間，每長蘅遊展所至，必與之俱乘，其頹然微醉，有意放筆時，輒以紙墨應。無論合作與否，收貯如頭目腦髓，果有十五城易者，知其必不為割好也。長蘅以山水擅長，予所服膺，乃其寫生，又有別趣。如此冊者竹石花卉之類無所不備，出入宋元，逸氣飛動，嗟嗟其人千古，其技千古，而孟陽為慶卿之漸離，其交道亦千古可傳也。」 跋文中提到的鄒孟陽，即鄒之麟，字孟陽，一生不出為仕，後遷居錢塘之東溪，錢謙益曾為其撰寫過墓誌銘。

47 詳見《歷代印學論文選》第二編，頁53。陳鉅昌，字懿卜，華亭人，工於篆刻，著有〈陳鉅昌古印選〉，書中刻古印八百鈕，印蛻下有釋文及鈕制，其中序言就是請葉翼軫、董其昌和孫克弘寫的序。豐坊，字考功、人叔，一字存禮，後更名為道生，更字人翁，號南禺外史，鄞縣人，曾任禮部主事，書學極博，五體俱能，也工於篆刻，又擅畫山水。王幼朗，字少微，蘇州人，擅長篆刻。

48 《來禽館集》卷三，〈松江董起士譯音宰以座師田宗伯喪南歸，慨然移疾護行，都不問解館期，壯而賦之〉一條目下。

49 《容台集》詩卷四，〈辛亥秋，仿吾家北苑筆於濬川山莊，寄邢子願侍御〉一條下。

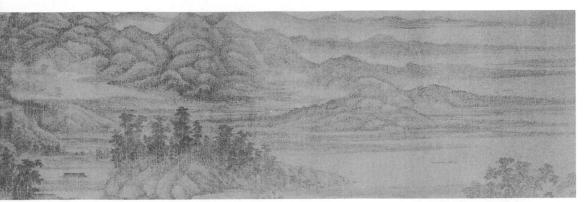

圖11 董源《夏山圖》

仿北苑，董玄宰。」[50] 1596年，董仍在以他認為的董源畫法來畫山水，如在著錄中的《董其昌仿北苑沒骨山水軸》他自己題寫道：「丙申秋日，仿吾家北苑筆意。」[51] 後在1597年6月，董在長安得到了傳為董源的《瀟湘圖卷》（即故宮的那本，10世紀作品）並定為真跡，《瀟湘圖》在今天學者已經確認並非出自董源之手，但在四百年裏，眾多收藏家與學者一直深信不疑。然而，在董其昌看來，他一生畫山水最為得力于董源，如81歲時他在自己所藏的《夏山圖》（今藏上博，圖11）後題寫：「此卷與巨軸單條各一，皆希世之寶，不勝自幸。豈天欲成吾畫道，為北苑傳衣，故觸著磕著乃爾！然又自悔風燭之年，不能懇習，有負奇覯也。乙亥中秋書。」[52]

　　董從40歲後更加堅信他已經掌握董源、巨然的山水畫法，78歲時，他的一位友人將《夏山圖》拿給他看，並畫了一幅《仿董北苑筆意圖軸》記載下了他的信仰。[53] 同年，他在《夏山圖卷〉後有一段長題說：「予在長安三見董源畫卷，丁酉得藏《瀟湘圖》、甲子見《夏口待渡圖》。壬申得此卷，乃賈似道物，有長字印。三卷絹素高下廣狹相等，而《瀟湘圖》最勝，…元宗御寶，今為東昌相朱藏。昔米

[50] 《岳雪樓書畫錄》卷四、〈歷代流傳書畫作品編年表〉，頁94均有同樣記載。

[51] 《書畫鑒影》卷二十二、〈歷代流傳書畫作品編年表〉，頁94。

[52] 《虛齋名畫錄》卷一，此條目下。

[53] 《董華亭書畫錄》後此條跋文。

元章去董源不遠，自云見（董）源畫真者五本。予何幸得收二卷，直追溯黃子久畫所自出，頗覺元人味薄耳！」[54] 董以其收藏二卷董源畫頗為自豪，另在他所畫的《董香光仿范華原山水軸》1636年跋文中仍在說這樣的話——「余見董（源）、巨（然）數圖」——董題此語為其謝世的那一年，仍可見他至始死不渝地堅信這一點。[55]

董為什麼不加以考證就如此草率地下結論呢？原因在於他所建構起來的「南北宗畫論」與明清二代文人收藏家們所達成的「共棲共識關係」。

究竟是董其昌或莫是龍最先提出的「南北分宗」之說？在上個世紀學者們已經爭論了長達半個世紀之久。[56] 現在最早的最有說服力的是在1594年8月，40歲的董其昌才見到詹景鳳跋元人饒自然的《山水家法》時首倡「逸、作二派說」，得到董的贊同，並認定是「南北宗說」，這也與董在這一年裏參與「禪悅之會」有關。其實，當時詹景鳳認為：「山水有二派，一為逸家，一為作家，又謂之行家、隸家。逸家始自王維、畢宏、王洽、張璪、項容，其後荊浩、關仝、董源、巨然及燕肅、米芾、米友仁為其嫡傳。自此絕傳者，幾二百年，而後有元四大家 黃公望、王蒙、倪瓚、吳鎮，遠接源流。至吾朝沈周、文徵明，畫能宗之。作家始自李思訓、李昭道及王宰、李成、許道寧，其後趙

[54] 《虛齋名畫錄》卷一，此條下。

[55] 如同他在自畫《董香光仿范華原山水軸》後題寫道：「宋人畫如李范董巨輩，江南所少，京師猶存什一。蓋金元有章宗、文宗收入內府，時有闌出。余見董巨數圖，至范華原為劉尚書大司空購得，至佳一軸，許贈余作平湖碑潤筆，後以河工不就見削，畫亦不復至。今日偶憶其筆法寫此，此丙子（1636年）重九前二日，思翁識。」《中國歷代書畫藝術論著叢編》（31），頁734，（北京，中國大百科全書出版社）。

[56] 明清二代的書畫書畫錄書中對董其昌的南北分宗之說，篤信不移，如方薰說：「書畫一道，自董思翁開堂說法以來，海內翕然從之。」（《山靜居畫論》）王原祁則稱董其昌：「猶（韓愈）文起八代之衰。」（《雨窗漫筆》）沈宗騫更稱譽董是「祖述董巨，憲章倪黃，紹絕業於三百年之後，而為吾朝畫學之祖。」（《芥舟學畫編》）；此觀點一直影響到1935年的傅抱石，他在編寫《中國繪畫變遷史綱》時，仍說是董其昌「振臂一呼」，其功偉大，為畫壇中興健將、畫壇惟一的宗匠等話語，並以他所分南北二宗為依據，編寫中國繪畫史，就在同年，童書業以一文《中國山水畫南北分宗說辨偽》對董提出質疑，其後許多學者都已經加入此討論之中，就在2003年5月上海書畫出版社所出版的《董其昌與山水畫南北宗》（曹玉林著）仍在對董其昌之說加以讚揚，可見其影響之深。

伯駒、趙伯驌及趙士遵、趙子澄皆為正傳，至南宋則有馬遠、夏珪、劉松年、李唐，亦其嫡派。至吾朝戴進、周臣，乃是其傳。」這是沿襲杜瓊所提出的「王維水墨、李思訓金碧」二家說法。

基於禪家有南北二宗，唐時開始分宗，董其昌在《畫旨》中的「南北分宗」說法也是畫有南北二宗，唐時始分。南宗自王維開始，其後有董源、巨然、李成、范寬為其嫡子，李公麟、王詵、米芾、米友仁皆從董、巨而來，直到「元四家」（黃公望、倪瓚、吳鎮及王蒙）都是南宗正傳，明朝文徵明、沈周是遠接其衣缽。北宗則是李思訓父子以著色山水為始，後有宋代的趙幹、趙伯駒、趙伯驌、馬遠、夏珪等人。本文不著重董其昌所建構起來的理論，而是關注於這個理論背後的書畫藏品，在以董其昌為核心的南方鑒藏圈子裏如何補全晉、唐、宋諸名家的藏品，換句話說，是如何將南北宗的大畫家們的「藏品」加以「對號入座」的？

現在，我們可以根據董其昌在「南北分宗」的說法，每個畫家逐個地將其藏品來分析，看看在明清二代在收藏過程中，究竟發生了一些什麼，晉唐時期，也包括一部分宋代大名家的藏品在明、清收藏者手上突然驟增，數量之多，令人咋舌。

首先，看王維[57]名下的作品。米芾在《畫史》中也說只有《雪圖》是王維的真跡，到明代已經是見不到，究竟哪一件能準確定為王維的真跡，董其昌理論的「南宗」始祖是王維，沒見到王維的作品，大家如何才能相信。董尋找王維的作品就在「南北分宗」立說的第二年找到了，他還在跋文中確立了王維的繪畫風格，作為鑒定王維藏品的標準。

1595年10月望日，41歲的他在長安旅舍中題寫王維的《江山雪霽圖卷》（現藏於日本京都）時將其定為真跡，其原跋文是這樣寫的：「**畫家王右丞如書家右軍，世不多見，余昔年于嘉興項太學元汴所見《雪江圖》，都不皴染，但有輪**

[57] 王維，字摩詰，唐代時太原祁人，其生卒年有二種說法，一是699-759，另一說是701-761，官至尚書右丞，在書法與繪畫上有很高的造詣。

廓耳，及世所傳摹本，若王叔明《劍閣圖》，筆法大類李中舍，疑非右丞畫格。
又余至長安，得趙大年臨右丞《林塘清夏圖》，亦不細皴，稍似項氏所藏《雪江
卷》，而竊意未盡右丞之致。今年秋，聞金陵有王維《江山雪霽》一卷，為馮開
之宮庶所收，亟令友人走武林索觀，宮庶珍之。自謂『如頭目腦髓』，以余有右
丞畫癖，勉應余請齋三日，始展閱一過，宛然（趙）吳興小幀筆意也，余用是自
喜，且右丞自云：宿世謬詞客，前身應畫師。余未嘗得睹其跡，但以想心取之，
果得真有合，豈前身曾入右丞之室，而親攬其磅礡之致，故結習不昧乃爾耶？」[58]

　　王維的繪畫風格，董其昌是如何找到的呢？我們於董在《李龍眠山莊圖》
後的題跋中發現此來源——從李公麟往回推論，即：「《宣和畫譜》稱龍眠《
山莊圖》可以配《輞川》，世所傳皆摹本，雖精工有餘，恨乏天骨。今年游白
門，一見此卷，始知真龍與畫龍迴別，伯時（李公麟）自畫俱用澄心堂紙。惟臨
摹用絹素，往見《山莊圖》二本，皆絹素，不問可知其贗也。」[59]他認為王是
「真龍」，而李則是「畫龍」，這顯然有認識上的問題。

　　董其昌於1612年在王維的《江幹雪霽圖卷》後題跋中可以清楚地看到他是
如何確定這一「真蹟」的：「此卷為《江幹雪霽圖》，其飄瞥窅窕，映帶深
淺，曲盡灞橋、剡溪之態，而筆力蒼古，妙出丹青蹊徑，真神品也！摩詰有江
流天地外，山色有無中，是詩家極俊語，卻入畫三昧。此圖是畫家極秀筆，卻
入詩三昧，吾嘗挾短筇北固，于輕陰薄暮時，置眼黯淡間，恍然是卷之再目。
再取摩詰二語高詠之，都非人間物也。」[60]從跋文可知，董對王維書畫的鑒定
同於對董源書畫的鑒定方法，即由歷史記載的畫家身份、話語、意境作為鑒定
的切入點，再對照畫家所畫是何地，這又與他曾經旅遊過的地方是吻合的，定
為真跡無疑。這種鑒定知識的確認過程，在今天看來是有問題的，不過，十分
清楚的是董利用「中小名頭」的作品添補了這一空白。董其昌的鑒定方法，不

58　《珊瑚網・名畫題跋》卷一、日文《董其昌的書畫》下，頁74。

59　同上。

60　《古芬閣書畫記》卷九，《王維江幹雪霽圖卷》條目下著錄。

受限於風格，而是出自於對書畫原件的鑒定，對於明清鑒賞者而言，這又似乎完全是「可以信賴的」。

　　謝稚柳認為董其昌並不認識唐畫，董屢次談到見過王維的畫，看來都是後來的偽跡，或是後人配上名字的畫作。[61] 鑒定王維的畫，董也是頗費一番心事的，並不是說他鑒定時馬虎大意，事實上，他鑒定書畫也是相當認真的，尤其是在鑒定南宋以後的畫跡，明顯表明了這一點，如他在鑒定夏珪《錢塘觀潮圖軸》時，他題一跋說：「**此幅畫錢塘觀潮，乍見之即定為閻次平，及諦視，始得細款於樹梢，則夏珪也。又復展之，於右角中，亦注夏珪名，意禹玉自愛，不欲以姓名借客者也與？然（閻）次平之去夏珪，亦不盈尺尺矣。**」[62]

　　董其昌一生鑒定過幾件王維的真跡呢？他在1632年10月望日，78歲的他說過，他一生鑒定過五件藏品，並將它們歸於王維名下的，此文字見之於他所題《王維雪堂幽賞圖》後，他說：「**此為右丞（王維）真跡，生平僅五見之，然實深幸矣！**」[63]

　　王維的書畫作品現依據《宣和畫譜》中記載，有126件，而在明清著錄中出現的約有260餘件，整整超出了100件之多，兩者相差1倍，其中有一半是明清二代收藏者加入進來的。[64] 十分有趣的是，他們所納入的王維作品，或者是《畫伏生像》、《維摩像》、《太上像》、《渡水羅漢》一類的佛釋人物作品；或者是《雪山圖》、《輞川圖》、《雪江詩意圖》、《山莊圖》、《劍閣圖》一類的山水畫藏品，並在此基礎上又另行列入《袁安臥雪圖》、《雪蕉圖》、《釣雪圖》、《雪霽捕魚圖》、《堯民鼓腹圖》、《郭子儀宴魚朝恩圖》、《小輞川圖》、《圓光小景圖》、《江幹秋霽圖》、《早行圖》、《渡關圖》等等不

[61] 見謝稚柳，《董其昌所謂的「文人畫」與「南北宗」》一文，見《鑒餘雜稿》（增訂本），（上海：上海人民美術出版社，1996），頁213-214。

[62] 《珊瑚網‧名畫題跋》卷六、《佩文齋書畫譜》卷九十四，此條下。

[63] 《式古堂書畫匯考》畫卷四，《歷代名畫大觀高冊》之首幅〈唐王維摩詰雪堂幽賞圖〉著錄條後。

[64] 據[美]福開森編，《歷代著錄畫目》（上）101-107頁的統計，（江蘇：廣陵古籍刻印社影印本，1994）。

一而足。今天看來，這些作品或是中小名頭，或是舊仿本。

　　在今天，王維的作品曾有人將《江山雪霽圖》、《雪溪圖》和《伏生授經圖》定為真跡，但在大部分學者的眼中已經沒有王維真跡可言，只能說有受王維影響的作品存在，可能要比王維晚許多。[65]

　　有關「南北宗說」在數百年裏的是是非非，本文無心涉及，但特別關切的是在董極力提倡此說後，他對書畫鑒藏方面的影響，從另外一個角度來研究董其昌，即在他40歲以後，對書畫鑒定的嗜好與偏見。實際上，吳升已經在董北苑《夏景待渡圖卷》（現藏遼博）說明中，非常明確地提出：「**董宗伯跋謂載入《宣和畫譜》，而卷中未有標籤、璽印，不解何故？**」[66]那麼，我們需要從董在其定為「董北苑」的幾幅傳世作品中看董的「對號入座」方式。在《夏景山口待渡圖》後有柯九思、虞集、李洞、雅琥的四段長跋後，董其昌題道：「**董北苑《夏景山口待渡圖》，真跡。**」[67]柯九思是在天曆三年（1328）正月時題的，並有「天曆御璽」一印。實際上，虞集、李洞、雅琥三人俱是應制題詩，柯九思並沒有深入加以考證：此件作品是否為董北苑的手跡，僅題「**右董源夏景山口待渡圖，觀其岡巒清潤，林木秀密，漁翁遊客出沒于其間，有自得之意，真神品也。**」[68]完全是為應付皇家的藏品而題的，並沒有進行深入的考證，可能當時的情況也不允許，而到了董其昌時，他是有時間來進行考證的，但他沒有這樣做。

　　接下來我們再看董其昌是如何對待董北苑《瀟湘圖卷》（現藏北京故宮）。董在丁酉（1597）六月題寫過鑒定跋語，乙巳年（1605）再一次寫題以鞏固其鑒定的意見。其後又有一題：「**萬曆癸丑**（1613）**射陽湖中閱，四月十七日。**」[69]經過三次題跋，此卷已經被董定為董源的作品無疑，但這三次沒有一次是細心地

[65] 可參見莊申，〈王維繪畫源流的分析〉一文，載《慶祝李濟先生七十歲論文集》一冊。

[66] 《中國歷代書畫藝術論著叢編》（30），（北京：中國大百科全書出版社），頁652，。

[67] 同上，頁654。

[68] 同上，頁653。

[69] 同上，頁657。

圖12 傳董源《龍宿郊民圖》

加以考證，而是用此圖對照瀟湘的真實山水後就已經得出這個結論，這是其昌在其書畫船中常常做的事情。如董在董北苑《溪山行旅圖》（現藏美國弗利爾館）後董其昌題寫的跋語在前文中已經徵引，後來他又題寫道：「**此畫為《溪山行旅圖》，沈石田有自臨《溪山行旅》，用隸書題款，亦妙品也。玄宰。**」另有董其昌說「得此圖可稱滿志」的董北苑《龍宿郊民圖》（已經現代學者定為13世紀作品，臺北故宮藏，圖12）後題寫道：「**《龍宿郊民圖》，不知所取何義？大都簞壺迎師之意。蓋亦祖下江南時所進御者，名雖諂而畫甚奇古。丁酉典試江右，**

圖13 董源《夏山深遠圖軸》

歸復得《龍宿郊民圖》于海上潘光祿，自此可稱滿志矣。山居二十餘年，以北宋之跡漸收一、二十種，惟少李成、燕文貴。今入長安，又見一卷一幅，而篋中先有沈司馬家黃子久二十幀，自此觀止矣。」[70] 另在董北苑《秋山行旅圖》後，直接題寫道「董其昌觀因定。」即他一看就已經定為是董源的作品了。後來又在其後題跋中寫道：「北苑畫米南宮時止見五本，予家所藏凡七本，以為觀止矣。都門又見《夏口待渡卷》，吳閶泊舟又見此本，皆世之罕物。董其昌重題。」

從本中可見，當時由董其昌所認定的董源作品，已經增加到了九件「真跡」，這怎麼可能呢？董其昌對於書畫的鑒定，完全有他非常主觀的因素在裏面，我們今天不是看這九件作品的真偽，此鑒定早已經有學者研究過，但我們從中可見他是如何將他所得到的藏品與他所能看到的藏品，與古人之間「一一對號入座」的。

實際上，藏在臺北故宮被定為董源《夏山深遠圖軸》（圖13），最初是項元汴鑒定的，董其昌沿用，後來，孫承澤、梁清標也一直在沿用這個鑒定意見，到錢載時又題寫了一段詩，更加深信不已。這也不能說只有董其昌不斷在填充作品，而是一種共樓共識的關係所產生的結果。

[70] 同上，頁663。

[71] 《十百齋書畫錄》辛卷，《歷代流傳書畫作品編年表》，頁97，〈仿李成寒林圖卷〉一條下著錄。

另外，董將李成歸入到「南宗」後，對傳為李成的藏品格外注意，在他建立起以「筆墨」合一的觀念來鑒定書畫後，他在不斷地「充實」李成與王維的直接相關的概念，如他在自己畫的《仿李成寒林圖卷》後明確題道：「**余此圖用李成寒林法，李生於右丞（王維），故自變法，超其師門。禪家所稱見過於師，方堪傳受（授）者也。癸丑（1593年）三月廿有二日，董玄宰。**」[71] 今天回頭看，李成與王維沒有他說的承裔關係。

事實上，董其昌也清楚，米芾曾欲作「無李（成作品）論」，那麼，他又是如何將此概念偷渡的呢？1618年5月，他在題李成的《晴巒蕭寺圖》（現藏美國納爾遜館）時不言自明：「**宋時有無李論，米元章僅見真跡二本，著色者尤絕望。此圖為內府所收，宜（米）元章《畫史》未之及也。右角有『臣李』等字，余藏之二十一年，未曾寓目。茲以湯生重裝潢而得之。本出自文壽承，歸項子京，自余復得于程季白，季白力能守此，務傳世珍，令營丘（李成）不朽，則畫苑中一段奇事。**」[72] 至於李成是否有無寫過「臣李」的字樣，對這一需要證據的說法，董並沒有認真加以考證，而是巧妙地躲過去了。

1597年9月21日，他在李成的《寒林歸晚圖軸》上題寫道：「**自米海岳時，已作無李論，營丘（李成）真跡之難得久矣。此幀乃潘光祿家藏，前後有名人題跋，本作一卷，自余獲之，遂割去題跋，裝為冊頁，以冠諸畫。**」[73] 文中說的潘光祿，即是潘允端，字仲履，上海人，嘉靖年間進士，曾官任四川布政使。從這段跋文中一方面可知，董收藏書畫的另一個來源是從各地方下級官吏手中獲得，另一方面，也讓我們清楚，他是如何將這件藏品歸入到李成的門下的。正如謝稚柳指出，李成、李公麟的畫法與王維根本沒有直接的關係。[74] 到了清初，高士奇也學到了董其昌的「真功夫」，高士奇將原本是一幅無名款的宋畫《群峰霽雪圖軸》（現藏臺北故宮，圖14）也定為李成的「真跡」。

[72] 《石渠寶笈初編》卷四十二、《墨緣匯觀》名畫卷下、《珊瑚網·名畫題跋》卷十八等均有著錄。

[73] 《墨緣匯觀》名畫卷下，此條著錄。董其昌為何割去題跋，待考。

[74] 《鑒餘雜稿》（增訂本），（上海：上海人民美術出版社，1996），頁215-216。

圖14 宋人畫《群峰霽雪圖》圖軸

董將范寬列入到「南宗」之列，再看他如何鑒定范寬的畫為「真跡」。1625年，71歲的董其昌很自豪地說：「宋、元名畫，余所藏各家甚備，惟燕文貴小景未見耳！」[75]同年7月，董見到一卷《寒江釣雪圖·黃山谷詩跡合卷》便題寫上：「見范中立（范寬）畫甚多，皆落蹊徑，所謂礬頭叢木點皴者，惟此卷在關仝、李成發脈，古雅幽邃，有凌虛之氣。山谷詩跡絕類《鶴銘》，畫史、書家，並堪對壘，真奇觀也。」[76]就這樣，這幅范寬的作品也「鑒定成功」了。正是基於這種書畫鑒定的經驗，董才認為自己已是集大成者了，如他所作的《書畫合璧卷》（1616）的題跋中寫道：「畫平遠師趙大年，重山疊嶂師江貫道，皴法用董源麻皮皴及《瀟湘圖》點子皴，都用北苑、子昂二家法。石法用大李將軍《秋江待渡圖》及郭忠恕《雪圖》。李成畫法有小幀水墨及著色青綠，俱宜宗之。董其昌，丙辰（1616）秋七月，余過毗陵道中，雨篷夜坐，拈筆寫此。」[77]

另外，董在鑒定宋徽宗、馬和之等人的作品時也與他鑒定董源的方法如出一轍。如董在鑒定今藏在臺北故宮的《寫生圖軸》（圖15）時，董十分肯定地將此軸歸入到宋徽宗名下，這是有問題的。同樣的方法，也被其他人學到，如當時就有人將一

[75] 《董華亭書畫錄》，〈仿十六家巨冊〉第一開上題跋。

[76] 《岳雪樓書畫錄》卷二，此條目下著錄。

[77] 《瀟灑書齋書畫述》卷二，〈（董其昌）書畫合璧卷〉條目下著錄。

幅元人的《戲羊圖軸》（圖
16）歸到郭熙之子郭思的名
下。此件作品現藏在臺北故
宮，可資考證。

董其昌鑒定元代書
畫有相當強的實力

　　董其昌對元初高克恭
的畫作，始終是很有親情
的，如他在為徐肇惠所作
的《仿高房山山水軸》（
1620年作）上的題跋說得十

圖15　宋人《寫生圖軸》

分清楚：「高彥敬尚書畫雲山，與趙文敏抗行。余曾王母高夫人，即尚書之孫
也。余是以骨帶煙霞，亦高家一派。」[78]董一直信奉他本人是從高克恭一脈而
來的，有血脈關係。如藏在臺北故宮的高克恭《雲橫秀嶺圖軸》（圖17）被梁
清標、安岐認為是高氏的第一畫作，來自于董其昌的影響。

　　正如上文中所述，董在鑒定晉唐、宋元名作時，十分主觀，對於元代錢
選、趙孟頫等元四家的藏品鑒定還是相當有權威，在今天也是如此。如董在鑒
定今藏在美國大都會美術館的錢選《王羲之觀鵝圖》（圖18）後的題跋就說明
了這一點。

　　董與王世貞對於元代四大家的說法是不一致的，王世貞將趙孟頫列入「元
四家」而排除王蒙，而董則力主「元四家」沒有趙孟頫，而有王蒙，不僅如
此，董甚至還把趙孟頫排除在「南宗」畫派之外，卻將郭忠恕列入到「南宗」
之列，為什麼呢？明清二代人對趙孟頫的印象是：趙以宋王孫出仕元朝，多在
趙的書畫遺墨上題詩諷刺他，如在當時最為流行的幾首，一是虞堪的一首：「

[78] 《石渠寶笈初編》卷五，〈董其昌山水卷〉條目下著錄。

圖16 元人的《戲羊圖軸》

圖17 高克恭《雲橫秀嶺圖軸》

圖18 錢選《王羲之觀鵝圖》

吳興公子玉堂仙，寫出苕溪勝輞川。兩岸（一作回首）青山紅樹下（一作多少地），豈無一畝種瓜田？」[79] 二是周良石在《竹枝圖》上題的詩：「中原日暮龍旗遠，南國春深水殿寒。留得一枝煙雨裏，又隨人去報平安」；三是高啟在趙氏畫馬圖上題的一句詩：「一歸天廄嗟空老，立伏元來用不鳴。」就連沈周也同樣持嘲諷的口吻，他也在畫馬圖上題過：「千金千里無人識，笑道胡兒買去騎。」其後無名氏補寫道：「前代王孫今闍老，只畫天閑八尺龍。」這些詩都是針對趙孟頫的那句：「往事已非那可說，且將忠直報皇元。」而來的。其實，趙孟頫出仕元朝，元代文人張雨曾經在趙雍的《蘭木竹石圖》上已經諷刺過趙家：「滋蘭九畹空多種，何似墨池三兩花？近日國香零落盡，王孫芳草遍天涯。」當趙雍看過張雨的題詩後，從此不再畫蘭花。[80] 有人推測這是董的藝術思想與對趙本人以宋宗室後裔而降元有關，這僅僅是表面現象，更為主要的是與董對繪畫藝術價值的取向有關，事實上，董採取對趙的態度是十分曖昧的，他在趙的代表作上極為讚賞，而在趙的一般作品則是十分挑剔的。

　　先看董對趙孟頫書畫的鑒定。他曾收藏過趙孟頫的《鵲華秋色圖卷》、《水村圖卷》、《洞庭二山》（二軸）、《萬壑松風圖》、《百灘渡秋水》巨軸、及《設色高山流水圖》，當他失去這些藏品後，董在1620年8月，畫過《秋興八景冊》（8開，現藏在上博）還提到他的這些藏品。[81] 他在趙的代表作品《鵲華秋色圖卷》後，題寫道：「吳興此圖，兼右丞、北苑二家畫法，有唐人之緻，去其纖；有北宋之雄，去其獷，故曰：師法舍短，不如書家以肖似古人，不能變體為書奴也。萬曆三十三年（1605）曬畫武昌公廨題。董其昌。」[82] 再看他79歲時在趙的《高松賦真跡卷》後的題跋：「余少時學二王書，每謂松雪以神韻勝，

[79] 《堅瓠五集》卷一，頁四，見《筆記小說大觀》（七），（揚州：江蘇廣陵古籍刻印社出版，1984），頁143。

[80] 《堅瓠五集》卷一，頁四，見《筆記小說大觀》（七），（揚州：江蘇廣陵古籍刻印社出版，1984），頁143。

[81] 《聽帆樓書畫記》卷二、《岳雪樓書畫錄》卷四、《中國美術年表》，頁103，《偉大的藝術傳統圖錄》第十輯，《虛齋名畫續錄》卷二、《辛丑消夏錄》卷五等均有著錄。

不能以魄力勝。後復得松雪百餘字，始信其書法超越，亦本二王。余是時書法殆亦有進境也。今過吳門彭氏，家藏趙書一卷，筆筆生動，精采爛然，一望而知為真跡矣。」[83] 董不僅認為趙對書法見解有道理，同時也指出趙對古代書法的偏見，如他自己在作《草書少陵醉歌行》（1618年）後題語說：「因見黃山谷（黃庭堅）《梵志詩》學懷素，復效之。趙文敏謂草書至山谷大壞，不可復理。余此書觀者謂何？」[84]

其次，我們從董其昌81歲時的題跋中可能領悟到一些，董對趙心中的真正看法，他說：「客有云：趙文敏《夏木垂陰圖》在岩鎮汪太學家者，靳固不視人。予以北苑筆意擬之，他日覓真跡並觀，未知鹿死誰手？乙亥子月再題。」[85] 董對趙並不崇拜。另在1612年，58歲的董在其自作的《杜詩秋興冊》（藏經紙本）後寫道：「唐、宋以來，名家法書皆可背臨，趙吳興不能如余之肖似，無本家筆也。邇來時作趙書，面目正似，學李有結習，掇皮皆真。陸文裕公每聞人稱其書類趙，輒曰：吾與之同師北海耳。因書《秋興》識之。壬子十二月二十五日，其昌。」[86] 從跋文中可以讀出董對趙的書法並不是持認同的態度，一是董認為趙沒有自己書法的風格，二是認為趙只學李北海一些皮毛，這完全不像他對趙孟頫的畫作那樣持贊同的態度。他的這種看法一直持續到他的晚年。

晚年的董其昌對趙孟頫的繪畫認為是與仇英一樣是「習者之流」，沒有自己的特色。對趙的書法也並不恭維，如他在1611年自作的《古詩冊》中明確了他的看法：「小行書惟米元章得勢，洗盡排行分段之陋，趙吳興不能似也。唐人書易學，米書難學，余書道成，始一為之，又二十年微有入處。」[87]意思是說，他經過二十多年才有米芾書法的造詣，而趙根本沒有書法方面的造詣。這

[82] 《中國歷代書畫藝術論著叢編》（31），（北京：中國大百科全書出版社），頁267。

[83] 《古芬閣書畫記》卷五、〈眼福二編〉卷七，此條目下著錄。

[84] 《平生壯觀》卷五，〈董其昌少陵醉歌行〉一條目下。

[85] 《董華亭書畫錄》，此條目下。

[86] 《董華亭書畫錄》，〈杜詩秋興冊〉一條後。

在今天看來，就書法而論，董其昌雖然有其偏見，但也不無道理。

　　最能體現董其昌鑒定繪畫觀點的是他在1613年3月，59歲時所寫的《論畫卷》長達二丈多，內容十分重要。從知識社會學角度來看，董其昌的《論畫卷》是最為重要的內容，除有南、北二宗學說外，就書畫鑒定而言，從五代，經兩宋，至元代，董對於山水畫理論已經梳理得十分清楚，也為明清二代書畫鑒賞家們提供了以「筆墨」來鑒定書畫的標準。實際上，在明代以前，鑒定書畫多以「格」、「派」、「法」、「筆」、「墨」、「意」等幾項標準來鑒定古代流傳下來的書畫，真正建立起以「筆墨」合二為一的鑒定標準，與具體的鑒定「條款」則是始自于董其昌。

　　董經常借用沈周的那句話：「倪迂（倪瓚）畫，江南以有無為清俗。」這說明他是贊同這句話的。董也將倪瓚的畫放在「元四家」之首，這在他題畫上的跋語一目了然，如他在自己畫的《山水軸》（1624年作）上說：「倪迂作畫，如天駿騰空，白雲出岫，無半點塵俗氣味。」[88]另在董題《倪瓚小山竹樹圖軸》上說：「迂翁畫，在勝國可稱逸品。昔人以逸品置神品之上，歷代惟張志和可無愧色。宋人中米襄陽在筆墨蹊徑之外，余皆從陶鑄而成。元之能者雖多，然稟承寧波法稱加蕭散耳，吳仲圭大有神氣，獨雲林古淡天真，米顛後一人也。甲子（1624年）八月二日，董其昌觀因題。」[89]

　　董在70至71歲的兩年裏，曾專門徵集倪瓚的畫作，如他在長安歸來後的十天裏，一直盯著朱明府家中所藏的倪瓚畫，未果，他自己便臨摹一幅倪畫，上題寫數語以自嘲：「長安歸之十日，即遣力往四明朱明府家易雲林（倪瓚）畫軸，久不見至，遂令日者筮之。沈啟南云：雲林畫，江南以有無為清濁，余則癖矣。」[90]一年後的1626年，他在自己所作的《仿十六家巨冊》上最終總結

[87] 《劍花樓書畫錄》卷上，〈古詩冊〉條目下。

[88] 《筆嘯軒書畫錄》卷上，《歷代流傳書畫作品編年表》，頁100。[88] 《過雲樓續書畫記續記》卷五畫款三，〈（董其昌）臨倪高士軸〉條目下著錄。

[89] 《書畫鑒影》卷十二、此條目下著錄。

出他的「高論」說：「關仝畫，為倪迂之宗。余嘗見趙文敏《扣角圖》皆用橫皴，如疊高坡，乃知倪所自出也。」[91] 關仝的畫與倪瓚並沒有像董其昌所說的那種關係，這說明：董在晚年仍在亂點書畫鴛鴦譜呢！另如董在《黃子久天池石壁圖》（現藏臺北故宮，偽作）後題道：「畫家初以古人為師，後以造物為師。向見《黃子久天池圖》為贋本。昨年游吳中山笧笭石壁下，快心洞目，狂呼曰：黃石公！黃石公，同遊不測。余曰：今日遇吾師耳！觀此因追憶書之，其昌。」[92] 就這樣，黃公望的另外一件真跡誕生了！其實，董不是鑒定不了黃公望的畫作，而是他的隨意性太強了。另如董在50歲時，即1604年5月，曾經畫過一幅《臨黃公望浮嵐暖翠圖軸》，他自題說：「黃子久《浮嵐暖翠圖軸》，南徐靳氏所藏，為元畫第一。後歸項氏，余從項元度借觀閱半歲，懶病相仍，僅再展而已。今日將還元度，似漁父出桃源，約略仿之。」[93]

董對吳鎮的畫列入「元四家」，頗有微詞，總將吳與倪瓚相比對。董在吳鎮的《梅道人關山秋霽圖》後題跋中寫道：「巨然衣缽，惟吳仲圭傳之。此圖不當作元畫觀，乃北宋高人三昧。董其昌因題。」[94] 意思是說：吳有北宗人畫風，而無時代性畫風。董對於其他元代畫家也多是評論公允。如在《王孟端墨竹圖卷》後題跋中寫道：「坡翁論畫竹，獨推文湖州與可，謂有成竹具於胸中，此可謂得其勢矣，而未及於神。國朝畫竹，王為開山手。此卷予得之玄池家，先賢題跋甚多，一展卷而含煙噴霧，撥石迸天，颯颯然真不啻蛟龍起而風雲集也。畫皮畫骨難畫神，坡翁亦必以余言為知言矣。董其昌。」[95] 董對於元代的書畫鑒定大體上是可信的，但不是說每件元代書畫都是準確無誤的，個別大畫家、個別作品有些鑒定是存在問題的。

[90] 《過雲樓續書畫記續記》卷五畫款三，〈（董其昌）臨倪高士軸〉條目下著錄。

[91] 《過雲樓續書畫記》卷三，〈（董其昌）臨倪高士軸〉條目下著錄。

[92] 《中國歷代書畫藝術論著叢編》（31），頁366，（中國大百科全書出版社，北京）。

[93] 《石渠寶笈續編》淳化軒、《歷代流傳書畫作品編年表》，頁95。

[94] 《中國歷代書畫藝術論著叢編》（31），（北京：中國人百科全書山版社），頁500。

　　董其昌對書畫鑒定的發言，我們今天只能在題跋及其著作中見到隻言片語。對於中國古代書畫譜系的確立，董其昌是始作俑者，他與米芾、周密的區別在於：董其昌是進行理論建構的，他對後來的影響更大。正如前文所述，十六至十七世紀的中國「文人畫」已經一步步走入了一種與市場高度結合的態勢，文人畫的追求也已轉入到與書畫市場結合的「甜」、「俗」之境，已經與畫師沒有什麼區別，「已落畫師魔界，不復可救藥矣」。為此，莫是龍、董其昌、陳繼儒等人振臂高呼：提倡南宗。宣導南宗，並非貶北宗，更多的意義在於恢復文人畫的傳統。正如董其昌在其〈畫旨〉中所說的那樣：「士人作畫，當以草隸奇字之法為之。樹如屈鐵，山如畫沙，絕去甜俗蹊徑，乃為士氣。」提倡文人畫，反對文人與畫師同軌，是董其昌的初衷，作畫、如同作書與詩文，「大抵傳與不傳，在淡與不淡耳。極才人之致，可以無所不能，而淡之玄味，必由天骨，非鑽仰之力，澄練之功，所可強入。」[96] 董其昌目的在於提倡文人畫，反對「文人作偽」，而文人作偽卻無法禁絕，詳見下一章的張泰階作偽與「蘇州片」的橫行。

[95] 同上。

[96] 《容台別集》卷一，頁5。

第二章　明末的書畫鑒定與作偽

圖19 《雪景山水圖軸》

正如上一章所闡述那樣，明末的書畫鑒定多是在具體的「實物」上鑒定，許多「浙派」作品被歸到宋代名家之下，如藏在臺北故宮的《雪景山水圖軸》[97]（圖19），本是一件明代「浙派」作品，被歸入郭熙的名下，直到今天才有學者予以釐清。清代的收藏者也學明代收藏者的做法，將他們所收藏到的小名頭作品歸到宋代名家的名下，如藏在臺北故宮的《觀碑圖軸》（圖20）本來是元代中期的佚名作品，在明末清初時被歸到郭熙的名下。而以「實物」鑒定為主的明代末年，是以書畫藏品的鑒定為主，輔助以文獻資料，這是明代末期獨具的特徵，而這一特徵又有其前因後果，多是受米芾以來的影響，元代的時間雖短，也沒有像米芾那樣的書畫鑒定權威人士。我們可以從米芾在明清二代的影響找到明代書畫鑒賞家們的鑒定方式與鑒定知識生成的內在關係、明末的書畫收藏與作偽的歷史狀況。特別是在「南畫北渡」期間，南方收藏中心的「文人作偽」、「蘇州片」也因書畫藏品的短缺而應運產生，對四百餘年前「南方鑒藏中心」發生的「文人作偽」現象，在這幾百年的歷史中從未重新認識與鑒別。本文擬從一個全新而又獨特的視角來加以分析，希望能在學術意義上，加以重新審視。

[97] 《故宮書畫圖錄》卷一，頁229。

第一節　宋代書畫博士米芾在明清的影響

　　唐代蕭定在《延陵碑》中說：「聽樂辨列國之興亡，審賢知世數之存沒，掛劍示不言之信，避國保無欲之貞。」此話非常有道理。以「顛」名天下的宋代書畫學博士米芾，以其書法與「米家山水」繪畫、鑒賞而享有盛名。他傳世的作品僅見書法作品《苕溪詩》、《拜中嶽命帖》、《蜀素帖》、《吳江舟中詩》等，十分可惜的是繪畫作品沒有流傳下來，一直被明清人定為米芾真跡的《春山瑞松圖軸》（圖21），（現藏臺北故宮），畫幅左角下有「米芾」下小字款，為後人添加，曾為黃琳收藏，很可能就是那時加上去的，定為米芾之作仍存在一些問題。

　　但米芾所建構起來的書畫鑒定概念，至今還影響著書畫鑒定界，這是需要認真去研究的重要內容之一。有關他在書畫方面的怪癖軼聞、書畫保存理念諸多方面都有重大建樹，為以往文

圖20 元人《觀碑圖軸》

圖21 傳為米芾《春山瑞松圖軸》

章所未涉及。特別是他對明清二代文人書畫鑒賞家們的影響，近似於「半神半人」、「半顛半狂」的人物。

米芾的書畫及書畫鑒定概念

米芾（1052～1108以前）在宋徽宗時（1101～1125）入東京汴梁為太常博士，1104年，「**召為書畫學博士**」並「**賜對便殿**」後擢升為禮部員外郎，因出語不慎，而罷去此官，出知淮陽軍，又「**以言罷知淮陽軍**」。其卒年說法不一，學術界普遍認為卒于大觀二年（1108）之前。[98] 後經過當代學者謝巍的考證，米芾卒於1107年。[99] 米友仁在其《瀟湘奇觀圖卷》後跋中提到「**先公居鎮江四十年，作庵于城之東南岡上以海岳命名，一時國士皆賦詩不能盡記。**」[100] 如果按照米友仁的說法，米芾在鎮江居住40年的話，那麼，說他15歲就定居鎮江，是不成立的，因米芾中間出任多項官職，並不在鎮江，但有一點可以知道，米芾辭職後，居住在鎮江僅僅一、二年，米友仁之說只能解釋為大約在米芾15歲時，其家眷遷居到鎮江，這種推測是成立的。

米芾的《書史》、《畫史》等幾本重要論著，在明清二代私家印書盛行之際，有大量的版本傳世，對於傳播他的書畫鑒定理念及鑒定方法等發揮相當大的作用，我們所知道的主要有以下幾個版本：宋代嘉泰元年（1201）筠郡齋刊本的《寶晉山林集拾遺》（八卷本）在明代流傳，今天在北京圖書館尚有善本存在；明清二代有許多刻本、刊本，現選擇其中最常見的有（1）明代翻刻《南宋臨安陳道人書籍鋪刊本》，此本將米芾的《書史》與《畫史》合併，而成二卷，故有晁氏《

[98] 《宋史》卷四百四十四〈文苑六・米芾傳〉中言「卒，年四十九。」而在《宋會要輯稿・贈贈》中記載他死于大觀四年（1110年）二者記載出入甚大，學術界普遍認為他一定死于大觀二年（1108年）之前。

[99] 參見謝巍著，《中國畫學著作考錄》，（上海書畫出版社），頁149，1998年。謝巍據蔡肇所撰《米海岳先生墓誌銘》「享年五十有七」而推測：米芾卒于大觀元年辛卯，即1107年。但米芾的生日是辛卯十一月二十六日，換成西元紀年則是1051年12月31日。

[100] 詳見吳升《大觀記》中《瀟湘奇觀圖卷》此條目後。

郡齋讀書志》稱米芾著《書畫史》之說；（2）明翻刻宋本的《書畫史》；（3）
明刊印《唐宋書畫苑珠林十五種》；（4）明人翻刻《南宋陳道人書籍鋪本》；
（5）《王世書畫苑》本，為王世貞家族刻本；（6）唐志契輯刊本，即《繪事微
言》本，其中卷四錄入《書史》及《畫史》；（7）吳寬的《寶晉齋集》本；（
8）明范泰所刻有《省外有無名氏抄》六卷本；（9）汪砢玉的《珊瑚網》中錄有
《書史》、《畫史》的52條，有其主要內容；（10）《津逮秘書》刊本；（11）
《佩文齋書畫譜》本；（12）《四庫全書》本等十餘種，正是存在這些版本，明
清的文人很容易見到唐、宋、元三朝的著錄，特別是米芾這一書畫鑑定博士的傳
世文本。

　　米芾的《畫史》雖稱為畫史，實際上是一種隨筆寫成的畫錄，大體上分為
晉畫、六朝畫、唐畫（附有五代畫）及國朝（宋）畫，隨見隨錄，書中所記載的畫
跡十分之七、八為米氏生平所見，間有十分之二、三為其耳聞，所見畫跡者附
以考訂他所見到的畫跡真偽、品題的對錯、描述其裝裱、遞藏的關係、收藏印
章等；未見畫跡者，均載明為某家所藏，或是他自家所藏，或聽某人所說，決
無欺世盜名之嫌，可徵引為信史。從某些跡象來看，米芾的《畫史》可能是希
望寫成以朝代為編年的畫史，但他本人未能完成這一分類著述工作，換句話說
是米芾的初稿，較正式畫史仍有很大的區別，但正是這一不完整的隨筆體，對
於明清書畫鑑定家們十分有用，已經成為他們鑑定書畫的一種標識系統——鑑
定晉唐、北宋書畫的一個座標，不僅成為他們著錄體例所效仿的方式，而且在
文筆修辭都成為「望氣派」書畫鑑定的標準範式，文本隨機性、語言隨意性都
十分靈活，便於發文人之幽思，為後世特別是明清二代書畫鑑定者提供拓展與
想像空間，也開創了書畫考訂模式（文獻記載－畫風流派－曾經何名家收藏－印章正確與
否－現藏于何人之手等），當時的遞藏關係記載、畫格與筆墨與古人吻合程度、今人
之畫風趨勢等一一注明，繁簡得當，文字適宜。值得一提的是《畫史》中記載
北宋以前諸名家的畫法，如記載人物畫、山水畫諸家之筆與墨法的不同，是後
世書畫鑑定常常徵引的主要內容。《書史》則以晉唐各書法大家為主，依據時
代先後的順序將其編成，體例為著錄體，為後世研究兩晉、六朝、唐、五代與

宋初書法最為重要的參考書。《寶章待訪錄》是米芾親眼目睹和耳聞的一些書畫，記載收藏在誰手中，保存情況等，可以補充《書史》和《畫史》記載的不足。《海嶽題跋》則是明代人毛晉所輯佚出來的米芾題跋，共有七則。

米芾所著的《寶晉山林集》一百卷版本早已佚失，後來岳珂（1183-1234）重新編綴，僅得其中的十分之一，即為《寶晉齋集》十四卷本，可惜在南宋時又再次佚失，到了明代，大學者、書畫家吳寬自稱其家有《南宮山林集》鈔本（《寶晉英光集》）八卷本，已經不是岳珂本的舊本了，但在嘉靖己丑（1529）六月甲子，有「鄞豐道生觀於錫山華中甫真賞齋」的後跋，且說：「《南宮山林集》嘗見鈔本六十卷，茲則其孫憲所刻拾遺爾。」[101] 前有岳珂自作序，估計也是明人偽託岳珂之名而已。

米芾作為宋代「四大書家」之一進入明代書法家的視野，在明代書法作品中經常見到，不勝枚舉。米芾對明清兩代的影響，主要體現在書法家這一個層面，另有「米家山水」也作為非主流藝術在明代有更大的影響。但這不是本文所要討論的重點，本文集中在米芾對明清書畫鑒藏界的影響，總結起來主要體現在以下幾個方面：

一、《書史》《畫史》所建立起來的概念、著錄方式直接影響明清二代；

二、看畫如看美女，將文人收藏書畫的情趣提高到一種特有的審美高度；

三、對鑒賞家與好事者的區別；

四、神化後的米芾更具有魅力，望氣派的諸多觀點都來源於米芾，包含觀念上與鑒定思維；此外不僅在書法繪畫收藏，而且擴大到金石碑帖、及對文房四寶的收藏都有極大的影響；

五、 米芾所宣導的「文人作偽」現象，在明代尤其明顯。

在明初，文人士大夫多是喜歡米芾的書法，或畫米家雲山，從今天充斥著眾多的書法、繪畫作品足以證明，尤其是李在、夏芷等宮廷畫家作品，在業餘應酬時間也畫過米家山水。就整個明代而言，米芾最大的影響則是在書畫鑒定

101 《寶晉英光集》，（台北：臺灣學生書局印行本，1985），頁427。

領域，他所建立起來的書畫概念影響深遠，特別是對晉唐書法的鑑定，一直是離不開米芾的《書史》和《寶章待訪錄》。到了明代中後期，在董其昌「開口米元章，閉口米元章」的影響下，米芾已經成為一位神化了的書法家、鑑賞家和畫家。

　　董其昌在26歲時開始在傳為米芾作品上不斷地題寫跋語，如將《曹霸畫馬宋米芾書天馬賦》定為真跡、31歲時將米芾《草書九帖卷》定為真跡。35歲時，又將《米元章朱晦翁詩箚合卷》寫為真跡。[102]1589年，董到北京經常將米芾掛在口邊，評價甚高，如在1589年四月二日，他在自臨的《李龍眠西園雅集記冊》米芾字後寫道：「余游京師，得鑑米元章題李伯時《西園雅集圖記》，甚似《蘭亭》法，⋯⋯米元章行草書傳於世間，與晉人幾爭道馳也。顧其生平所自負者為小楷，貴重不肯多寫，以故罕見其跡。余游京師，曾得鑑李伯時《西園雅集圖》，有米海嶽蠅頭題後，甚似《蘭亭》，不使一實筆。所謂無往不收，曲盡其趣。恐真本與余遠，便欲忘其書意，聊識於紙尾。」[103]同月，董又臨《海岳千字文》並在跋中說：「已丑四月，又從唐完初獲借此《千文》，臨成副本，稍具優孟衣冠。大都海岳此帖，全仿褚河南《哀冊》、《枯樹賦》，間入歐陽率更，不使一實筆。所謂無往不收，蓋曲盡其趣。恐真本與余遠，便忘其書意，聊識於紙尾。」[104]翌年（1590），董在友人黃履常（時任中丞）家中見到了米芾的《天馬賦卷》，也是欣喜萬分。他在1629年說：「米元章好書《天馬賦》，賦亦遝拖少韻，獨以書傳。余所見三本，時復書之，即用米法。然非以《禊帖》用筆之意為之，終不得似也。」[105]

[102]《壯陶閣書畫錄》卷四，此條下著錄原文。他在跋文中說：「米元章行書，宜興吳民部所藏，民部乃吳文肅公之塚孫，其未第時，靳固不出。已丑與余同榜，方以見示。⋯⋯真海內奇寶也。⋯⋯復示以朱晦翁、張伯雨手書。晦翁得筆于曹孟德，姿態橫出，神氣飛動，真堪與米顛相伯仲，非元季諸君子所能夢見也。」

[103]《壯陶閣書畫錄》卷十二此條、及《湘管齋寓賞編》卷四，〈西園雅集記〉一條。

[104]《容台別集》卷五，〈臨海岳千字文〉條下。

[105]《石渠寶笈初編》卷十一、〈歷代流傳書畫作品編年表〉，頁102。

　　董其昌之所以如此重視米芾的書畫技藝，這與他的信仰與仕途有密切關係，周旋于京師文人官僚之中，文人雅聚、作書論畫，這是董本人所追求的文人化官僚生活的寫照。米芾對董的影響，先是米芾的書法繪畫作品對他影響巨大，其次才是米芾的書畫鑒定方法，實際上，效仿米芾進行書畫鑒定，也是董其昌另外一個出世與入世最佳的選擇。只要董見到米芾父子的書畫，他都要鑒賞一番。董不厭其煩地寫米芾的言行，如他81歲時在重新看到《臨黃鶴山樵雲山小隱圖卷》時還提到：「此卷孫慶常所藏，余以古畫易之，尋與京口張修羽易倪迂（倪瓚）、王蒙合作《山水》，念米老既失《研山》，更就薛紹彭求一見不可得，有蟾蜍淚滴之詩，又想成為研圖，此卷所以作也。」[106]

　　董在鑒定唐代書畫時，多引用米芾鑒定所言，並加以發揮，如他在鑒定李昇的《高賢圖卷》時就是最好的例證：「李昇畫為神品之冠，唐末宋初鮮有敵手。米元章《畫史》稱有二幀在吳中僧，一幀可得半載工力，米於右丞（王維）猶謂如刻畫，于（李）昇無間然矣！賞鑒如此。此卷高古簡潔，樹木如顧虎頭，山石似李思訓，余家亦有《雪圖》一軸，正復相類。丙寅（1626）中秋，董其昌題。」[107]

　　實際上，米芾的幾件「真跡」也都是經董其昌鑒定出來的。如82歲的他在《米芾雲山墨戲圖軸》後題寫道：「米元暉《山水卷》，皆為元高尚書（高克恭）所混，即余收《瀟湘白雲》長圖，宋元名公題詠甚富，沈石田以晚年始觀為恨。余憂疑題詠雖真，似珠櫝耳，神物或已飛去，不若此卷之元氣淋漓，佈景特妙也。丙子六月三日，其昌題。」[108] 另外一件是在1604年董其昌的跋語中將《楚山秋霽圖卷》歸入到米芾的名下，他在跋文中說：「萬曆甲辰八月廿日，觀於西湖之昭慶禪房。此米侍郎在臨安時作，山色空濛，當亦西湖之助。吾家所藏《瀟湘白雲》差足當之。是日書於雨窗。」[109]

[106]《三秋閣書畫錄》卷上、〈歷代流傳書畫作品編年表〉，頁104，此條目下著錄。

[107]《大觀錄》卷十一，〈李昇高賢圖卷〉條目下著錄。

[108]《石渠寶笈續編》養心殿、《墨緣匯觀》名畫卷上，此條目下著錄。

[109]《虛齋名畫錄》卷一，此條目下著錄。

　　凡是董其昌見到晉唐的書法名跡，大多數的跋語中，董都要提到米芾及米芾在《書史》中的話語，如在《王獻之中秋帖》後，董其昌說：「大令此帖，米老以為天下第一。子敬書又名為一筆書，前有『十二月割』等語，今失之。又『慶等大軍』以下皆闕（缺），余以〈閣帖〉補之，為千古快事。米老嘗云：『人得大令書，割剪一二字售諸好事者，以此古帖每不可讀，後人強為牽合，可笑也。』甲辰（1604）六月，觀於西湖僧舍。」[110]

　　董其昌處處摹仿米芾，如在1610年8月，董作《小楷袖珍卷》上有他一段臨摹宋代書法的經驗：「關長源、米元章、趙子固有書癖，余頗似之。以東坡為藥，可以解癖。庚戌（1610）八月廿一日，董其昌。」[111]

　　董其昌在作山水畫時候，經常會提及「米家雲山」，如在1611年7月3日他所作的《蘇軾詩意卷》題跋寫道：「行人稍度喬木外，小溪野店依山前。⋯⋯米海嶽《瀟湘白雲卷》云：平生有著色袖珍卷，為耀伯壽所豪兌，盟於天而後歸之，今不知安在？予擬米家山，已複雜元人法，正可出入懷袖。」[112]董在1611年自作的《古詩冊》中明確了他對米芾的敬仰的看法：「小行書惟米元章得勢，洗盡排行分段之陋，趙吳興不能似也。唐人書易學，米書難學，余書道成，始一為之，又二十年微有入處。」[113]翌年，董提出他對書法的著名論段：「《霜寒帖》見『寶晉齋』米南宮所摹，而逸少風骨自在。晉人書取韻，唐人書取法，宋人書取意。因臨《霜寒帖》，而風流氣韻，宛然在目，雖為之執鞭，所欣慕焉！」[114]

　　正因如此，陳繼儒才在董其昌畫的一軸《山水圖》（1615）上稱董其昌的畫

[110]《大觀錄》卷一、《餘清齋法帖》第三冊、《三希堂法帖》第二冊、《石渠寶笈初編》卷二十九、《式古堂書畫匯考》書卷六，此條目下均有著錄。

[111]《湘管齋寓賞編》卷四、《歷代流傳書畫作品編年表》，頁95，此條目下著錄。

[112]《石渠寶笈三續》乾清宮十、《歷代流傳書畫作品編年表》，頁96。

[113]《劍花樓書畫錄》卷上，〈古詩冊〉條目下。

[114]《壯陶閣書畫錄》卷十一，〈（董其昌）書右軍辭世帖、霜寒帖小冊〉條目下著錄。

是「米元章畫在有意無意之間，玄宰畫在似米非米間。」[115]

總之，董其昌在作書法、山水時經常離不開米芾，在鑒定書畫時，也不斷地徵引米芾在《書史》、《畫史》中的鑒定語言，並且也常常以他是明代的「米芾」而自居，這在其長段的跋文中可以領悟到。

對鑒賞家與好事者的區別

米芾在書畫鑒定過程中，對於鑒賞家與好事者的區別，得到明清兩代人的認同，在許多畫論著作中都能見到他們在引用米芾的這種說法，如在傳為項元汴《蕉窗九錄》這中，引用米芾的這種說法，可見其思想在明代的影響之深，清代的王毓賢在其《繪事備考》的〈賞識〉一條中說明得更為清楚：「看畫如看美人，其豐神韻致在肌體之外者。今人看古跡，必先求形似，次及傳染，而後考其事實，殊非鑒賞之法也。昔米元章有言：好事與賞鑒自是兩等。家業優饒，循名好勝，遇即收置，不辨異同，此謂好事者；若夫鑒賞，則天性高明，多閱傳記，或得畫意，或自能畫，每購卷軸，辨析秋毫，援證其跡，而研思有誤慮焉，如對古人，如嘗異味，竭聲色之奉不能奪也，斯足以為賞鑒矣。」

若徵引米芾原文，仍有一些不同：「好事者家多貲力，貪名好勝，遇物收置，不過聽聲，所謂賞鑒，則天資高明，多聞傳錄，或自能畫，或深畫意，每得一圖，終日寶玩，如對古人，雖聲色之奉，不能奪也。燈下不可看畫，醉余酒邊，亦不可看畫。卷舒不得其法，最為害物。」[116]

將二種文本對照來看，米芾將書畫鑒定分為二種類型，這是比較客觀的，但若將一個鑒定者界定得如此清楚明瞭，並不是件容易的事，如項元汴，他算是鑒定家，上千幅歷代名跡經由其手，但他又是個商人，若把他列入到好事

[115] 《金石書畫旬刊》第十二期，第一版《山水軸》，另見鄭威著，《董其昌年譜》，（上海：上海書畫社）頁103。

[116] [明]毛子晉輯，《海岳志林》，上海進步書局印行原本，見《筆記小說大觀》（七），（揚州：江蘇廣陵古籍刻印社出版，1984），頁167。

者，有些不公平，若把有些中下級文人官僚列入到鑒藏家，也欠公允，他們往往是在得畫、送畫之中撈取好處，升官發財者有之，行賄受賂者有之，欲佔有錢財者有之，完全以這兩種分法作為評判標準是不完備的。

　　有趣的是，明清的文人在其著錄中，至少有十幾種著錄中都有這種區分，即在對古代收藏的方式是以人來區分的，是二元對立的方法，屬於有知識、有文化的人，則稱之為鑒賞家；與此相反的，則是好事者。屬於鑒賞家的多是文人，包括文人官僚、文人畫家、文人雅士等，均被列入鑒賞家之列，與此同時，他們將那些購買書畫的商人、書畫掮客、富家子弟有收藏書畫、古墨、古硯、彝器（青銅器）等的人稱之為好事者。

　　嚴格說來，作為鑒藏的主體—鑒賞家—對他們的研究是至關重要的核心部分。在這裏有個概念要釐清：即收藏家與鑒藏家是二個概念。單純收藏為手段，出於經濟利益為目的是收藏家；既收藏，又進行鑒定和把玩，投入無限的精力和以此為精神寄託者，稱之為鑒藏家。本文主要指的是鑒藏家。

　　在明末清初所出現的收藏家，大致上可以分為五種類型：第一種是權相奸臣型的收藏家，諸如嚴嵩、嚴世蕃父子，他們不以鑒藏活動為主，而是以達到其斂財為目的的；第二種是文人化的商人型收藏家，以牟取利益為根本原則，以收藏為其手段，項元汴則是其中最具代表的人物；第三種是文人鑒藏家，純以鑒藏為目的，諸如文徵明父子最具代表性；第四種則是官僚鑒藏家，這是收藏界的主體人物，一面進身為仕，以「修身、治國、平天下」為己任，另一面則把玩鑒定古書畫，在上面鈐章題跋，闡明自己的鑒定意見。諸如曹溶、梁清標、宋犖、高士奇等；最後一種是好事者，他們專門是屯集居奇，他們既不鑒定，又不把玩，存放起來，一旦有機會，即行出售。前二種與最後一種好事者在今天可以稱之為收藏者，而文人鑒藏家與官僚鑒藏家才是真正意義上的鑒藏家。

已經「神話」了的米芾

　　米芾在其〈米南宮顏序跋〉中說：「自古墨蹟有三厄，桓玄之水、梁元帝

之火、唐太宗之埋。」[117] 像這類的話語，在明清二代的書畫鑑藏家們是信之不
誣的，米芾也特別善於總結，並將此寫進歷史中去。正是由於明代人對米芾的
欽佩，米芾也在一步一步地走進了神話中的角色。

《寶晉齋集》在明代時就已經失傳，明代東吳地區的學者毛子晉認為：米
芾其人「天趣迥絕」，其書畫也以「顛名膾炙人口」，「不可不有以昭顯之
愛」，並從諸多的書籍中將他的諸件事情記載下來，輯佚成《海岳志林》一
卷。正是以小說體的傳播，米芾就以「顛」名天下，滿足了明代人那種獵奇心
理的需求。現就明代人（包括後來清代人）究竟將米芾看成是什麼樣的一個神奇人
物，加以描述。

首先，**米芾是個瘋顛的「書畫兩學博士」**。米芾在崇寧三年（1104）六月，
四方承平，百揆時序，獨有書畫之學，因米芾以書法揚名天下，又官至太常，於
是得到書畫兩學博士。米芾曾奉宋徽宗之詔作黃庭經小楷，又得到皇帝的褒獎，
於是，米芾高興之餘，又向皇帝進獻了許多自己收藏的書畫，皆不下一品，宋徽
宗詔見他又賞賜他許多「白金縑錢」。有一次，宋徽宗讓米芾在他的屏風上寫
〈周官〉，自己則躲在屏風後面，當米芾寫完後，將筆投擲到地上，大聲說：「
一洗二王惡劄，照耀皇宋萬古。」宋徽宗在屏風後，「聞之不覺步出，縱觀歡
賞。」[118] 宋徽宗一次問書畫博士米芾，本朝有哪些書法大家？米芾回答說：「
蔡京不得筆，蔡卞得筆而乏逸韻，蔡襄勒字，黃庭堅描字，蘇軾畫字。」 宋
徽宗馬上問：「卿書何如？」米芾很爽快地回答說：「臣書刷字。」[119] 另說米
芾博雅好古，世人以為他不羈不束，士大夫稱之為「米顛」。一次，他在真州
到船上去拜訪蔡攸，蔡則拿出《右軍王略帖》給他看，看得米芾心旌揚蕩，說
什麼也要用他的書法來換這件藏品，蔡攸面帶難色，米芾見此就說：「若不見
從，某即投江死矣！」於是，又開始大聲呼叫，站在船邊要跳向江中，蔡攸只

[117] 《中國歷代書畫藝術論著叢編》（29），（北京：中國大百科全書出版社），頁592。

[118] 同註116所引書，頁160。

[119] 同上。

好同意他交換，米芾才罷休。[120]

　　名士周仁熱與米芾交情甚好。一日，米芾說得到了一個硯臺，「非世間閑物，殆天地秘藏，待我而識之。」周則說：「公雖名博識，所得之物，真贋各半，特善誇耳！」米芾起身從笥箱中取出硯臺，周也站起身來，米芾是又要毛巾，又在洗手，好像是恭敬得要命。等拿出硯臺，周稱賞不已，並且說「誠為尤物」，又說「不知發墨何如？」命人去取水，沒等水取回來，周則急著用唾水磨墨。米芾臉色為之一變，說：「一何先恭後倨？研汙矣！不可用。」硯也就贈給了周仁熱。蘇東坡知道後，有一次，看完米芾的一塊上好端硯，故意在上面唾上唾沫，因而米芾也同樣把端硯送給了蘇東坡。

　　米芾的書畫已經達到了奇絕，從他人處借來書畫來臨摹，當還給人家時，連同臨本、真本一起還時說，你自行選其中一件吧。有的時候，人家不能辨認出來，他就把那件臨本還給人家，利用這個手段，獲得許多他人的藏品。蘇東坡曾作詩嘲諷米芾，一句說：「畫地為餅未必似，要令癡兒出饞水。」另一句說：「錦囊玉軸來無趾，粲然奪真擬聖智。」還有一句說：「巧偷豪奪古來有，一笑誰似癡虎頭。」黃庭堅也曾唱和第一句說：「百家傳本略相似，如月行天見諸水。」第二句說：「百家傳本略相似，掘者竊鉤輒折趾。」蘇、黃二人都是在嘲諷米芾好巧取人家的書畫。

　　我們在今天最常見到的是《米顛拜石圖》，這一故事畫的就是米芾，其故事形成於明代，說米芾在任「臨江太守」時，聽說在河圩這個地方有一怪石，人們不知從何而來，今天猜測可能是隕石，但在當時，人們並不碰它。米芾命人把這塊石頭取至公署，要把玩這塊怪石。當石頭運到時，「遽命人設席，拜於庭下。」並說：「吾欲見石兄二十年矣！」聽到他這一席話的人都以為他是「瘋顛」之語，紛紛散去。另一次，在米芾出任「知無為軍」時，他見州廨前立有一塊怪石，急命人取袍和朝笏，穿上後對石面拜，並稱怪石為「石丈」。當人們傳言說他瘋顛拜石時，米芾又自我解嘲說：「吾何嘗拜，乃揖之耳！」

120 同上，頁161。

圖22 明代施餘澤畫的《拜石圖軸》

（我並沒有拜石，而是向石頭作揖。）[121] 明代人將米芾的形象畫出來，如今天收藏在臺北故宮的明代施餘澤畫的《拜石圖軸》[122]（圖22），我們可以看出明代人神話米芾的形像，一覽無遺。

其次，米家書畫船的魅力無限。米芾的「米家書畫船」，又稱「書畫舫」，最早見於黃庭堅在贈米芾文中提及米芾書畫船事宜。米芾「書畫船」是說：在崇甯年間，米芾出任「江淮發勾」（即江淮發運使）一個小官職時，「揭牌於行舸之上，曰米家書畫船。」正如黃庭堅的詩中所說：「萬里風帆水著天，麝煤鼠尾過年年。滄江盡夜虹貫月，定是米家書畫船。」[123] 自黃有此詩之後，後人多作詩以歌詠，如文天祥的〈周蒼崖入吾山作圖題詩贈之〉一詩中兩句說：「三生石上結因緣，袍笏橫斜學米顛。」宋代詞人張炎還寫過一首詞：「山川，自今自古，怕依然，認得米家船。」

元代時著名文人畫家倪瓚也有一首〈題王叔明岩居高士圖〉詩中寫：「臨池學書王右軍，澄懷觀道宗少文。王侯筆力能扛鼎，不顧人間喚米顛。」明代董其昌也經常以書畫船往來於江淮地區。雖未見到他頌揚米芾的詩句，但在行動上，完全效仿米芾，這在汪砢玉的《珊瑚網》中記載極為詳細。董其昌的書畫船常常發至吳淞，誠如王景所作的一首詩所描繪的那樣：「畫船曉發鳳城東，江上青山雲幾重。秋水連天三百里，片帆一夜到吳淞。」[124]

汪砢玉所記載的董其昌書畫船中在戊午七月廿五日在三塔灣時，「舟中攜

[121] 同上，頁160。

[122] 見《故宮書畫圖錄》卷九，頁243。

[123] 同註116所引書，頁163。

[124] 汪砢玉著，《珊瑚網》下冊，（成都：古籍書店出版，1985），頁1027。

趙伯駒《春蔭圖》、
趙文敏《溪山清隱隱
約約圖》、王叔明《
青弁圖》、倪雲林《
春靄圖》、《南渚
圖》、黃子久二幅、
馬扶風《鳳山圖》，
共十幅，皆奇絕。」
[125] 汪氏同時也記載了

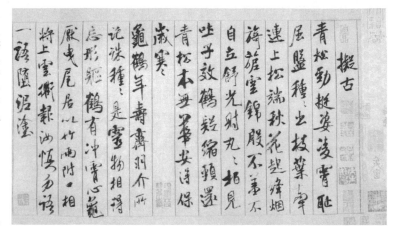

圖23 米芾《蜀素帖》局部上有項元汴50多方收藏印章

諸多董其昌對書畫的鑒定意見。清代大文學家趙翼也有一首〈寄顧北墅〉的詩
言道：「載酒生徒揚子宅，焚香書畫米家船。」

　　最後，是米芾的獨到見解，令後世鑒藏家耳目為之一開。米芾對於書畫鑒
定、質地、裝裱、用印多有獨到的見解，一直為後人所稱道。現擇其中幾例。
一是要區別那些「以無名為有名」的書畫藏品，米芾說：「唐畫張志和《顏魯
公樵青圖》，在朱長文處，無名人畫甚佳。今人以無名為有名，不可勝數。
故諺云：牛即戴嵩，馬即韓幹，鶴即杜荀，象即章得是也。」[126] 二是他認為：
繪畫可摹，書法可臨而不可摹。原文說：「畫可摹，書可臨而不可摹，惟印不
可偽。作者必異。王詵刻『勾德元圖記』，亂印書畫，予辨出元字腳，遂伏
其偽。木印銅印，自不同，皆可辨。」[127] 三是，米芾對書畫的鑒定使用許多印
章，這對於後世鑒定家們起引導作用的，明清二代收藏家多有印章，一般鈐蓋十
幾方印章是相當普遍的，如項元汴，他蓋收藏印一般都在幾十方，如藏臺北故宮
的米芾《蜀素帖》上有項元汴50多方收藏印章（圖23），最多時候在一幅書畫
藏品上蓋有97方印章，「極汙書畫」，可以說引入這種概念的是米芾。

[125] 同上，頁1190。

[126] 同註116所引書，頁167。

[127] 同上。

米芾自己曾說：予家最上品書畫，用姓名字印、「審定真跡印」、「神品字印」、「平生真賞印」、「米芾秘篋印」、「寶晉書印」、「米姓翰墨印」、「鑒定法書之印」、「米姓秘玩之印」玉印六枚，及另外六枚白字印—「辛卯米芾」、「米芾之印」、「米芾氏印」、「米芾印」、「米芾元章印」、「米芾氏」的書畫皆絕品。「玉印唯著於書帖，其他用米姓、清玩之印者，皆次品也。無下品者，其他字印有百枚，雖參用於上品印也。自畫古賢，惟用玉印。」[128] 另外有兩則也是明清書法家、書畫鑒定家們經常引用的內容，一是「字要骨格，肉須裏筋，筋須藏肉，帖乃秀潤。在佈置，穩不俗，險不怪，老不枯，潤不肥，變態貴形不貴苦，苦生怒，怒生怪，貴形不貴作。貴入畫，畫入俗，皆是病也」；二是觀賞書畫，是「人生適目之事，看久即厭，時易新玩，兩適其欲，乃是達者。」[129]

事實上，米芾在宋代所開創的「文人作偽」在明代得到更多的驗證。早在明代文人官僚收藏書畫的同時，書畫商人、書畫掮客們為了滿足他們的需要，已經開始在唐宋時期流傳下來的書畫上大作手腳，正如米芾所說「今以無名為有名」，即將無名畫作變成有名畫跡，這種做法始于何人、何時何地？現已無從考證，且在北宋時就已存在這種現象，現舉兩則：一則是在《宣和畫譜》卷七記載：「（李公麟）歿後，畫益難得，至有厚以金帛購之者，由是夤緣摹仿，偽以取利。不深於畫者，率受其欺」；二則是在《桐江續集》中說：「近日法書名畫，以木刻御府名家印，罔利於市，自米元章已為『無李論』，而所至山水圖，輒以為真李成。」[130] 元代的書畫市場也同樣有這一趨勢，但最為猖獗的要算是明代中後期，筆者想在這裏專門考察商人項元汴的收藏、張泰階的全偽與蘇州片子的是是非非。

128 同上。

129 同上引書，頁168。

130 見《桐江續集》卷二十九，〈古齋箴〉，轉引自李華瑞，〈宋代畫市場初探〉一文，《美術史論》，1993年，第一期，頁69-70。李華瑞在〈宋代畫市場初探〉一文中列舉出了四個例子以說明當時的情況。

第二節　項元汴及其「六大房物」

對明代最大的商人收藏家、畫家項元汴（1525～1590）的評價，在明代分為二種意見，一是董其昌、文嘉、王穉登（1535～1612）等人持讚揚之詞，如王穉登說他：「性乃喜博古，所藏古器物圖書。甲於江南，客至相與品騭鑒足，窮日忘倦。」[131] 另外一種觀點是頗有微詞的，如姜紹書（1597～1679）在《韻石齋筆談》（成書於1649年）之〈項墨林收藏〉一則中記載：「項元汴墨林，生嘉隆承平之世，資力雄贍，享素封之樂，出其

圖24　王安石《行書楞嚴經旨要卷》

緒餘，購求法書名畫，及鼎彝奇器，三吳珍秘，歸之如流。王瀚州與之同時，主盟風雅，收羅名品，不遺餘力，然所藏不及墨林遠甚。墨林不惟好古，兼工繪事，山水法黃子久（黃公望）、倪雲林（倪瓚），蘭竹松石，饒有別韻，每得名跡，以印鈐之，累累滿幅，亦是書畫一厄。譬如石衛尉，以明珠精（鏐）聘得麗人，而虞其他適，則黥面記之，抑且遍黥其體，使無完膚。較蒙不潔之西子，更為酷烈矣！復載其價於楮尾，以示後人，此與賈豎甲乙帳篋何異？不過欲子孫長守，縱或求售，亦期照原直（值）而請益焉。貽謀亦既周矣。」[132] 項如此在古代書畫上用印，的確是污染了畫面，難以脫離其商人本性。但項的題跋卻是很規矩的。如收藏在上博的王安石《行書楞嚴經旨要卷》（圖24）上面

[131] 見王穉登《項穆傳》，轉引自鄭銀淑著，《項元汴之書畫收藏與藝術》，（臺灣：文史哲出版社），頁24。

[132] 同註116所引書，頁156。

項元汴的題跋。今天看來，他鈐印最多的是在畫面、及畫後上有97方之多，確實沒有必要鈐這麼多的印章。故朱彝尊曾寫一首詩諷刺他說：「墨林遺宅道南存，詞客留題尚在門。天籟圖書今已盡，紫茄白莧種諸孫。」事實上，中國古代書畫收藏的傳承很難延續三代，若想世守書畫藏品，只能落得個「獨守空樓雙淚流」的結局。

項元汴著述與其交遊考

遍查明代書畫著錄，尚可見到以項元汴之名寫的《蕉窗九錄》九卷，成書時間是1626年，此時項元汴已經去世36年。此書在《四庫全書‧存目提要》中說：「（項）元汴家藏書畫之富，甲於天下，今賞鑒家所稱項墨林者是也。是書首紙錄，次墨錄，次筆錄，次硯錄，次帖錄，次書錄，次畫錄，次琴錄，次香錄。前有文彭序，稱大半采自吳文定（指吳寬）《鑒古彙編》，間有刪潤。今考其書陋略殊甚，（文）彭序，亦淨鄙不文，二人皆萬萬不至此。殆稍知文墨之書賈，以二人有博雅名依託之。以炫俗也。」這一段文字明顯說明：此書是偽託之書。對此評斷，有些學者並不以為然，在此存有一定的偏見，可能是項氏家族熟悉的人輯佚的一本，其中有許多是項元汴的跋語及言論是不成問題的，因為《四庫全書》提要的作者把項元汴本人的文學水準估計過高，如按姜紹書在《無聲詩史》的說法，說項每作縑素繪事，自為韻語題之，然而辭句多累。雖沒有人去輯佚項的題跋詩文，然而在《石渠寶笈》著錄的文字中找到幾段，雖然精於書畫鑒定，卻只是略通文墨而已。如藏於臺北故宮的項氏《空山古木冊》的題跋，詩句很普通。若依照清代文人之詩文要求，未免過於刻薄呆板，與事實甚有不符之處。另說文彭的序亦是「偽作」，也過於抬舉文彭其人了，如果翻開他的《文博士詩集》，他所作的詩文也亦屬平庸，偶有一二句佳詩好句，也是極為少見，如我們今天還能讀到的文嘉在1577年在項元汴的《馮承素摹蘭亭帖》後的跋文對照可知與此序言為同一筆法：「子京好古博雅，精於鑒賞。嗜古人法書，如嗜飲食，每得奇書，不復論價，故東南名跡多歸之。」[133]另外，在文彭序中已經說得

[133] 見《石渠寶笈續編》（三），頁1655。

十分清楚，「**此錄大半采自吳文定（指吳寬）的《鑒古彙編》，間有刪潤**」。所以筆者認為確實是某人依此而輯錄的隻言片語，尚有諸多可信地方，不能列入偽書之列，但在今天，尚需要下些功夫對照吳寬的《鑒古匯騙》，究竟哪些是吳寬的原文，哪些是項的隻言片語，這才是比較可信的。但像董其昌在碑文中把他說成與米芾、李公麟一樣的人，顯然是誇大其詞，如董說項：「**凡斷幀雙行，悉輸公門，雖米芾之書畫船，李公麟之洗玉池不啻也。而世遂以元章、伯時，目公之為人。**」如果不論書畫藏品的數量，項元汴在文學造詣、畫論、畫法哪一樣也無法同米芾、李公麟相提並論，唯一可比者，是項在藏品數量要遠超米、李二人，他在書畫收藏領域是屈指可數之人，乃不爭的事實。項雖然是個商人，但他在書畫鑒賞方面的能力還是值得稱道的。

圖25　唐寅《秋風執扇圖》

詹景鳳（1519~1600）的記錄表明他與項在十六世紀中下葉的鑒賞能力是首屈一指的：「**項氏出觀…張顛（張旭）三卷，二贗本，一真本…項因謂余曰：今天下誰具雙眼者，王氏二美（指王世貞兄弟）則瞎漢，顧氏二汝（指顧汝和、顧汝修兄弟）眇視者爾。唯文徵仲（即文徵明）具雙眼，則死已久。今天下誰具雙眼者？意在欲我以雙眼稱之，而我顧徐徐答曰：四海九州如此廣，天下人如彼眾，未能盡見天下賢俊，烏能識天下之眼？項因言：今天下具眼（者），唯足下與汴耳。**」[134] 詹貶王世貞、王世懋兄弟，抬高他和項是顯而易見的。比詹稍晚的沈德符（1578~1642）也是秀水人，他與項同鄉，至少有機會看過項家一半以上的書畫藏品。他在《飛鳧語略》中對項的書畫鑒定持肯定的態度，而對董其昌、陳繼儒多有微詞。

在今天能見到的書畫藏品中，我們只能推測項元汴在十六歲時開始收藏書畫，如上博的唐寅《秋風紈扇圖》（圖25）上有項元汴在「**嘉靖庚子（1540）九月望日**」、「**壬寅（1542年）春仲**」的二次題跋，這是他十六歲時開始在畫上題

134 詹景鳳，《東觀玄覽附編》，頁239。

寫跋語。若依此計算,從1540年到1590年去世之際,項在50年裏共收藏一千多件藏品,平均每年約有20件藏品入藏,可能在事實上要比這個數字大得多,項不斷地買來賣去,是個動態過程,固然無法說得清楚,但說得清楚的是他的交遊圈子。

項家族在檇李是個望族,遠祖項忠(1421-1502)曾當過明代的兵部尚書,贈太子太保。其祖父項綱,字立之,成化年間的舉人,做過昌邑(山東)、長葛(河南)二縣的縣令。其父項詮(?~1544)生平不詳,只知其家產豐厚,項元汴排行為三,長兄項元淇(1500~1572)字子瞻,號少岳,與項元汴同父異母,比項元汴大25歲,一生曾捐過一個小官上林丞,工于詩詞,曾由項元汴出資刊行過《少嶽山人集》傳世。次兄項篤壽(1521~1586),字子長,號少溪,與項元汴是同父同母兄弟,比項元汴大4歲,1562年進士,曾任廣東參議,官至兵部郎中,藏書極豐,名之曰萬卷樓、或萬卷堂。著有《小司馬奏草》、《今獻備遺》等書。項篤壽對項元汴的幫助很大。他也喜歡收藏,如臺北故宮收藏的《唐人明皇幸蜀圖軸》即曾為項篤壽收藏,上有一方「項篤壽印」。另一件臺北故宮收藏的《宋馬麟畫花鳥圖軸》亦有「項篤壽氏」一印,可知為其收藏過。此外,還有一件元代《倪瓚孤亭秋色圖軸》上有「項」、「項篤壽印」和「平生清賞」三方收藏章,也證明是由他收藏過,後來才到了梁清標的手上。

項元淇有四個兒子(項德基、項恒岳、項德裕、項道民)、項篤壽有二個兒子(項德楨、項夢原),也就是說項元汴有六個兒子、六個侄兒。他的侄子中屬項夢原(字希憲)最有出息,1619年進士,官至刑部郎中,並有《宋史偶識》三卷傳世。

項家無論是家庭舊交,還是新友,加之項元汴本人又是個商人,活動範圍廣,交朋甚多,包括政界、商界、書畫收藏界,他都有許多的朋友,然而,交遊的資料只能在明人的隻言片語當中尋找出一個大致的網路,本文涉及到的是從他與鑒藏界的交往及他所交往的書畫家們,看其收藏書畫的來源與去向。

與項元汴交往最多的是書畫家與收藏家們。收藏家中主要是華夏、文徵明家族、陳繼儒、李日華、汪繼美和汪砢玉父子等,涉及的範圍以江浙地區為主,「三吳珍秘,歸之如流」的說法十分貼切。他在書畫上最少鈐蓋二方收藏印章,

圖26　金代武元直的《赤壁圖卷》

最多的時候是九十七方，也主要是在1545年至他去世的1590年，前後大約45年
裏，不斷地在書畫上蓋收藏印章，若以千件藏品，每幅約平均二十方印章計算的
話，項元汴一生在書畫上加蓋二萬多次印章，甚至還要多一些，是中國收藏史上
在書畫鈐蓋收藏印章最多的私人收藏家，皇家收藏則以乾隆皇帝為最多。項也在
書畫上題跋，如藏在臺北故宮的金代武元直的《赤壁圖卷》（圖26），卷後就有
項的一段跋文，認定為朱銳的真跡，後在民國年間，諸鑒定家改為武元直作品，
持之有據。項的鑒定並非十分準確。總的來說，項的跋文要比收藏印用心，項元
汴蓋印是最不講究的。

　　在項交往的收藏圈中，年齡較大的是文徵明和華夏。華夏活躍於十五世
紀，字中甫，江蘇無錫人，為明代著名的收藏家之一。華夏大都同收藏家們主
要有文徵明、祝允明和都穆等交往，他長年定居在東沙，齋名真賞齋，他對書
畫與金石皆成癖好，家中收藏甚多，雖在數量上無法與後來的項元汴相比，但
其精品也是不能低估的。在《佩文齋書畫譜》（成書於1708年）卷九十八中記載有
十四件之多，全為其收藏的精品佳作，其中有《王右丞輞川圖》、郭恕先《雪
江圖》、米兵部（米芾）《瀟湘景》、米元暉《雲山長卷》、閻次平《積雪圖》、
劉松年《九老圖》、馬麟《四梅晴雨雪月》、高彥敬《絳色長卷》、趙子昂《秋
郊飲馬圖》、《二羊圖》、王蒙《青卞隱居圖》、倪雲林《惠山圖》等十四件，
但他收藏的精品絕非僅此十四件，另在豐坊《真賞齋賦》有著錄華氏的藏品。此

圖27 傳為張僧繇的《雪山紅樹圖軸》

書以賦體文著錄真賞齋中所藏書畫，作於明代嘉靖二十八年（1549）。[135] 嘉靖元年（1522），華夏選作品、文徵明、文彭父子鉤摹、章簡甫刻《真賞齋帖》三卷。我們明確知道，項從華夏手中獲得的是收藏在臺北故宮，傳為張僧繇的《雪山紅樹圖軸》（圖27）。

與項交往最多的是文徵明家族，特別是項的書畫收藏可能得益于文家更多。文徵明（1470～1559）[136] 大項55歲，在文徵明八十歲後的十年間，文、項二家來往特別多，項以學生輩出入于文家，25歲的項元汴顯然深受文徵明的書畫創作、書畫收藏方面的影響，從書畫藏品上可知，一是項的部分藏品直接來自文家，另有文彭（1498～1573）、文嘉（1501～1583）曾在項氏收藏書畫上有許多題跋，也能證明。其實，作為文徵明長子和書法家的文彭不僅幫助項收藏書畫，而且也曾為項刻過許多收藏印章，大約在1540年至1542年的二年內，項收藏過的唐寅書畫上就有文彭為項氏

135 豐坊，字存禮，更名道生，字人叔，浙江鄞縣人。豐坊為華夏撰《真賞齋賦》，此賦見於《藕香拾零》第四十六集，亦見於文徵明《真賞齋圖》卷後，似為文嘉手書。亦見於《石渠寶笈初編》卷十五等著錄。

136 文徵明(1470～1559)，原名壁，字徵明。四十二歲起以字行，更字徵仲。因先世衡山人，故號衡山居士，世稱「文衡山」，長州(今蘇州)人。生於明宣宗成化六年，卒于明世宗嘉靖三十八年，年九十歲。曾官翰林待詔，擅長詩文書畫，詩宗白居易、蘇軾七年，文氏受業于吳寬，學書于李應禎，學畫于沈周。在詩文上，與祝允明、唐寅、徐真卿並稱「吳中四才子」，師法沈周，典雅秀麗，與沈周、唐寅、仇英合稱「吳門四家」。文氏書法早年受其父知友吳寬的影響寫「蘇體」，後受他岳父李應禎的影響，學末元的筆法較多。小楷師法晉唐，力趨遒勁。他的大字有黃庭堅筆意，蒼秀擺宕，骨韻兼擅。與祝允明、王寵並重當時。

刻過的印章。[137] 文嘉在書畫鑒定方面要遠遠超過他
的哥哥文彭，從他所著錄的《嚴氏書畫記》一書，完
全可以這樣推斷。我們今天十分清楚地知道項氏從文
嘉手中購買過一些卷軸，諸如唐代摹本《蘭亭序》、
元代趙雍的《沙苑圖》都是文嘉轉讓給項的。[138] 在
1578年，項54歲生日之際，文嘉還為他畫過一幅《
仿倪瓚山水圖》送給項。另外，項筆下的梅蘭竹石的
畫法明顯受到文徵明與文嘉的影響。

　　大詩人朱彝尊與項家既是親戚關係，又是友人關
係。朱的姑母曾嫁到項家。朱在〈項子京畫卷跋〉中
說：「予家與項氏世為婚姻，所謂天籟閣者，少日屢
登焉。乙酉 (1645) 以後，書畫未燼者，盡散人間。近
日士大夫好古，其家輒貧，或旋購旋去之。大率歸非
其人矣。噫！非其人而厚藏書畫之厄終歸於燼而已。
程穆倩家最貧，嗜古尤癖，書畫歸之，幸矣。惜乎
價盈千百者，力又不能購也。子京之畫，世人知之者
罕，程子獨加珍惜，俾予跋尾。」[139]

　　與項氏交往過密的另一個收藏家是文學家、
書畫家陳繼儒(1558－1639)，陳繼儒的收藏並不
多，比較確切知道的是收藏在臺北故宮的趙子昂
畫《藥師如來像軸》（圖28）和由陳繼儒強行定

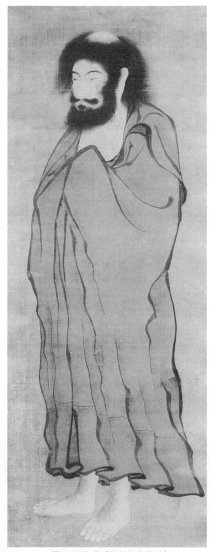

圖28 趙子昂《藥師如來像軸》

[137] 見Kwan S. Wong, "Hsiang Yuan-Pien and Suchou Artists", *Artists and Patrons : Some Social and Economic Aspects of Chinese Painting*, edited by Chu-tsing Li, (Washington: University of Washington Press, 1989) ,pp.156-157.

[138] 同上引書，p.157.

[139] 朱彝尊，《曝書亭集》第18冊，頁65，文淵閣《四庫全書》本。

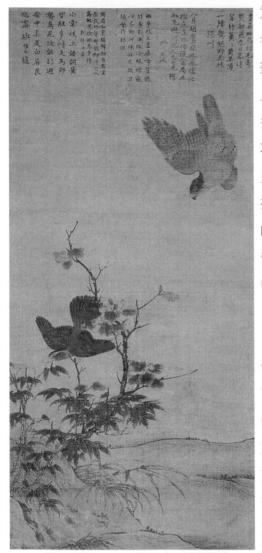

圖29 陳繼儒強行定為黃筌的《鷹逐畫眉圖軸》

為黃筌的《鷹逐畫眉圖軸》（圖29），後者在畫幅上有「若水」款，即為元代王淵所畫，陳繼儒全然視而不見。但他與董其昌二人經常到項元汴後人家中看畫的記載卻是很多的，如與董多次去項又新家中，也曾到過項希憲家中去看畫。陳比項小33歲，與項的兒子輩年齡相仿，準確地來說，陳與項又新接觸最多，包括與後來與項聖謨這個孫子輩的也有許多往來。與項家有過往來的另外一個藏家是董其昌和李日華，董其昌在第一章中多有闡述。

明吳門四家中另一位大家仇英（1482~1559）與項元汴的關係至為密切，仇英不僅是職業畫家，而且也以仿古畫家獨居翹首之位，項元汴雇他在項家之中專門為項作畫。仇英的《赤壁賦卷》（遼博藏）上有文徵明題寫的引首、文彭寫〈赤壁賦〉、文嘉書〈後赤壁賦〉，可見項元汴父子與仇英的交往情況。據記載，今天知道仇英為項家所畫最早的畫《仿周昉聚蓮圖》是在1541年，仇英59歲，項元汴才16歲，可能仇英在指導項元汴作畫。後來項元汴長孫項聲表記載仇英為項家作畫多年，他也在項家見到了大量的仇英作品。如果從1541年推算，至仇英去世的1559年止，仇英最多在項家18年，而不是其他人所推斷的11年，[140] 雖然項聲表曾說過項家曾有仇英超過百件藏品，但在今天，鄭銀淑女士在其《項元

[140] 同註138。

汴之書畫收藏與藝術》一書附錄中憑項元汴家族的收藏印統計出18件（冊），[141]雖然二者數字相差懸殊，但若以仇在項家居住並作畫的十幾年時間推算，每年若有十件畫作計，也已經超過一百幅，這並不成問題。在項元汴收藏過的仇英18件作品中，有幾件是至為重要的作品，一是仇英《仿張擇端清明上河圖》（今藏遼寧省博物館，圖30）曾被末代皇帝溥儀攜出紫禁城，有趣的是溥儀將張擇端真跡與此件同時帶出皇宮。此件作品被作為鑒定明清其他三十餘件《清明上河圖》的標準作品；另二件是仇英的《漢宮春曉圖卷》、《臨宋元六景冊》（藏在臺北故宮，後者畫於1547年），可視為仇英仿宋元作品的標準作品，可以此考證其他傳為仇英作品。仇英的《赤壁圖卷》（圖31）、《百牛圖卷》（均藏遼博，圖32）則代表著項元汴所喜愛的那種復古風格與特點。

　　此外，我們在董其昌為項元汴所寫的墓誌銘中尚可知道，項元汴與陳淳（1483~1544）非常友好，但陳淳去世的那一年，項元汴才19歲，二人交往若從項出道進行書畫收藏的1540年算，才有過三、四年的交往，今天只知道項收藏過陳淳三件仿米芾的山水作品。[142]其他與項同時代的畫家如王穀祥（1501-1568）、彭年（1505~1566）、豐坊（活躍於16世紀）也都與項有過交往，但並不是十分密切，有一點我們從今天知道項收藏過的藏品特點可知，項元汴亦收藏這些同時代畫家的仿古作品，如項收藏王穀祥的《仿夏森畫冊》（今藏臺北故宮）。我們不知道項元汴是否與陸治（1496~1576）打過交道，但項比較喜歡收藏陸治的作品，如項收藏過的陸治《梨花寫生圖軸》（今藏臺北故宮）、陸治《溪石圖》（今藏在美國納爾遜博物館）都是以宋人畫法的作品。

項元汴「六大房物」的說法

　　項元汴收藏過的書畫，應當有個《千字文書畫編目》，可惜現在已經無法全部依據千字文的順序完整地編排下來，因為其中有些已經散佚，無法知道其

[141] 鄭銀淑，《項元汴之書畫收藏與藝術》，頁185-187。附錄號271-289號為仇英作品。

[142] 同註137，pp.158。

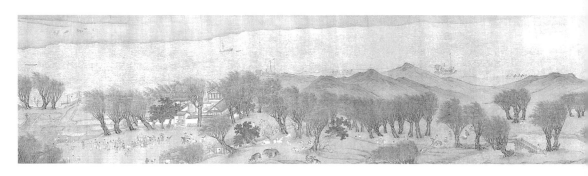

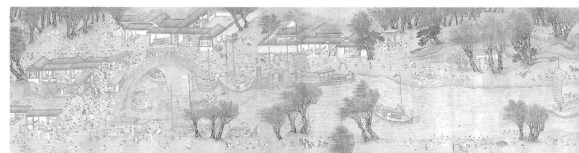

圖30 仇英《仿張擇端清明上河圖》

圖31 仇英的《赤壁圖卷》

圖32 仇英的《百牛圖卷》局部

藏品的名字，不過若依據流傳至今的書畫藏品，補上其中的絕大部分，是可能的，項元汴的《千字文書畫編目》中有些藏品的編號是重複的，決非一件藏品一個編號。

項元汴在1590年去世前，已經轉賣一些藏品，據現有資料估計，數量並不多，如現藏在黑龍江省博物館的《王著草書千字文》現僅殘留一大段，原本是項家中之物，清初曾是嘉興沈子容的藏品，後歸高愚公，沈子容是高愚公的妻弟，其家多為沈子容管理，甲午年（1634）三月六日尚在沈氏手中，高氏父子皆進士，官至工部，好古玩，家多收藏，且有宋拓祖本木刻《淳化帖》十卷，及仇英的《獨樂圖》、《文姬十八拍圖》，其中王著的千字文後歸於梁清標門下。[143] 另如曾被項元汴稱為「法書墨蹟第一卷」的《懷素自敘帖》，「*程季白以千金得之，尋歸姚漢臣*」。[144]

項元汴去世後，大部分藏品是在他的六個兒子手上，即吳其貞所說的「六

[143] 吳其貞，《書畫記》上，（上海：上海人民美術出版社，1963），頁319-326，單行本。

[144] 吳其貞，《書畫記》下，（上海：上海人民美術出版社，1963），頁374，單行本。

明坟墨林項公墓誌銘
陶隱居論書曰不為無益
之事何以悅有涯之生世
無達人鮮知其解其莊椿李
項子京手公蒙世業富貴
利達非其好也盡以收金
石遺文圖繪名蹟凡斷帙
直行荒翰公門雜米芾
之書畫船李公麟之洗玉
池不齋也而世遂以元章
伯時目公立為人此何足以
知公元章論書以端明

圖33 董其昌所寫的《項元汴墓誌銘》局部

大房物」。從現有的著錄材料上看,絕大部分已經被他的六個兒子轉賣出去,極小部分後來傳給了項聖謨、項子昆等孫子輩的手中。據姜紹書在《韻石齋筆談》(成書於1649年)之〈項墨林收藏〉一則中記載:「乙酉歲(1645),大兵至嘉禾,項氏累世之藏,盡為千夫長汪六水所掠,蕩然無遺。詎非枉作千年計乎?物之尤者,應如煙雲過眼觀可也。」[145]另有不同的說法,是在壬辰年(1652)端午日時,吳其貞說「項氏六大房物,已散盡,惟(項)子昆(項元汴之孫)稍存耳。」[146] 項元汴的六個兒子是:長子項德純、次子項德成、三子項德新、四子可能叫項德達(情況不明)、五子項德宏、六子項德明。據鄭銀淑考證,擇其大要,並補充鄭銀淑之書中所未及考證者如下:

長子項德純(約1550稍後~約1600),原名德枝,後改名為純。又改為穆,字德純。號貞玄(元)、蘭台、亦號無稱子,著有《法書雅言》。董其昌說他還是個諸生的時候,與項德純有過交往,並說他是跟從項元汴學習,他與董其昌的年齡相仿。另在沈思孝(1542)為《法書雅言》作序文中說:「時長君德純,每從傍下雙語賞刺,居然能書家也。余笑謂子京曰:此郎異日,故當勝尊。及余竄走疆

[145] 同註123所引書,頁156。

[146] 吳其貞《書畫記》上,(上海:上海人民美術出版社,1963),頁252,單行本。

[147] 轉引自鄭銀淑著,《項元汴之書畫收藏與藝術》,(臺灣:文史哲出版社),頁14。

圖34 項德新畫的《秋江雲樹圖》

外,十餘年始歸,德純輒已自負能書,又未幾而人稱德純能書若一口也。」[147]次子項德成,生卒年不詳,僅在董其昌所寫的《項元汴墓誌銘》(圖33)文中提到是他求董為其父寫墓誌銘而已,餘者皆不詳,很可能是個平庸之輩。

三子項德新(約1563~1623),字初度,後字又新,號復初,室名讀易堂,故又號讀易居士,擅長書畫,風格面貌似米芾父子的畫法,筆墨簡略,不求工致,為明代文人畫家所常見的內容,如藏在臺北故宮的《秋江雲樹圖》[148](圖34)、收藏在上博的《絕壑秋林圖》(1602年作);北京故宮的二幅作品《喬嶽丹霞圖軸》(1613年作)、《桐蔭寄傲圖軸》(1617年作),墨色濃郁,意境幽深,澹遠有致,別有風韻,畫法與意境遠超其父項元汴。另臺北故宮收藏的元代《陶復初畫秋林小隱圖軸》上有「項德新印」說明他收藏過此圖,後在乾隆時入清內府。[149]

項又新與汪砢玉同董其昌交情甚好,董其昌經常到項家,汪砢玉也由此與董其昌過從甚密,如他在《項子京花鳥長春冊》(24開)後題記道:「己未春,項又新邀余會董玄宰于讀易堂,出書畫評玩。[150]另據《眉公筆記》記載,在萬曆一十三年(1575),時為乙未六月初四日觀項又新家藏

[148]《故宮書畫圖錄》卷九,頁29。

[149]《故宮書畫圖錄》卷五,頁69。

[150] 汪砢玉,《珊瑚網》下冊,(成都:古籍書店出版,1985),頁1294。

尚有以下藏品：1、趙千里四大幅（陳董以為顏秋月筆）；2、馬和之畫《毛詩鶺鴒篇》、又畫《破斧章》一卷（俱宋高宗書）；3、錢選《青山白雲圖》；4、錢選《歸去來圖》；5、趙文敏《觀瀑圖》；6、顧定之《修篁圖》；7、王叔明《詠石圖》；8、《丹山瀛海圖》（自題香光居士）；9、趙善長《山居讀易圖》；10、徐幼文《林泉高逸圖》。足見項德新擁有一些藏品，並非完全葬身於兵亂之中。

項元汴四子項德達，不詳。五子項德宏，字玄度，一作元度，生卒年不詳，生平也不詳，據鄭銀淑一書中所考證，曾經收藏在項德宏家中的重要藏品有《王羲之瞻近帖》，上有張覲宸的收藏款識，說他在1619年中秋後三日，從項德宏家中用二千金購走此卷，在《石渠寶笈續編》中有此題跋著錄。同年冬天，又在項元度手中買走王羲之的三帖《平安帖》、《何如帖》及《奉橘帖》。[151]在1595年的陰曆8月25日，陳繼儒（1558～1639）在《妮古錄》卷一中說，他在項德宏家見到了《懷素千字文》冊及蘇軾等宋名家書帖23件、及馬遠《梅花冊》（26幅）等藏品，這說明他也從其父手中拿到了許多書畫藏品。[152]

項元汴六子項德明，字鑒台，生卒年不詳。少為諸生。未入仕途，據說他能鑒定書畫，但沒有見過他在書畫上的題跋，說明只是個傳聞而已。總之，董其昌說項元汴的六個兒子，或得書法，或得其繪事，或得其寶物，或得其鑒定書畫之法等不一而足。但在今天已經很難確知，倒是項元汴的孫子項聖謨對於我們來說並不十分陌生，其他項元汴的孫子，不過也只知道其中幾個名字而已，如項徽謨（項聖謨之長兄）、項嘉謨、和項皋謨等。

項聖謨（1597～1658）是項德新的次子，初字逸，後更字孔彰，號易庵、胥山樵，別號古胥山樵、大酉山人、兔烏叟、易庵道人、存存居士、蓮塘居士、松濤散仙、煙波釣徒、煙花樓邊釣鼇客、疑雨齋主人等近二十個。自幼聰慧，傳承家學，尤喜繪事，擅長畫山水，是項氏家族數代以來繪畫成就最高的一位

[151] 鄭銀淑，《項元汴之書畫收藏與藝術》，（臺灣：文史哲出版社），頁15-16。

[152] 同上，頁16。

[153] 《故宮書畫圖錄》卷四，頁240；見《故宮書畫圖錄》卷八，頁95。

圖35 項聖謨的《山水圖軸》

職業畫家，僅在臺北故宮就有16件之多，[153] 但其中最能反映他個人山水畫成熟風貌的是今藏在臺北故宮的《山水圖軸》[154]（圖35）。

臺北故宮的《宋人漁父圖軸》即為他所藏，右下角並題有「古秀州項聖謨鑒定所藏」10個字，書法俊秀疏朗。此圖原題為《周伯溫漁父圖》，其證據不足，為一偽印「周氏伯溫」所惑之故，畫為宋人畫，故現在改為今名。另一幅臺北故宮藏《宋人平疇呼犢圖軸》上有「項聖謨印」真，說明此幅也經過項聖謨的收藏，後轉手到安岐手中而入清內府。[155]

項聖謨所繪山水、人物、花鳥均被稱為「畢臻其妙。」董其昌評他的畫力追宋代畫風是「與宋人血戰」，「又兼元人氣韻。」李日華稱讚他的畫風「英思神悟，超然獨得」，是「崛起之豪」。他的作品《九十九變相圖》、《長江萬里圖》等巨作，都得到後世讚譽。項聖謨多次畫樹，有《榆樹圖》、《大樹圖》、《大樹風號圖》等，後者今藏北京故宮，表達了對民生疾苦的關切之情。項聖謨在《大樹風號圖》的題詩，魯迅非常欣賞，曾多次書贈

[154]《故宮書畫圖錄》卷九，頁57。

[155]《故宮書畫圖錄》卷三，頁93，頁105。

中外友人。

今人有據清代人陸繆（1644～1717後）所著的《佳趣堂書目》中的著錄說有項元汴家族的《檇李項氏元賢書畫題跋》，為明代佚名人的著作，因現在已經看不到這本書，所以也無法探知其究竟。

第三節　張泰階與他的偽著錄《寶繪錄》

明代人在中國書畫鑒定過程中特別重視書畫著錄，這與當時的人文環境有著直接的關係，特別與明清二代的江南私人刻書的普遍流行有著密切關係。明清二代著錄大體上可分為兩類：一類是個人的收藏，或著錄自家所藏，如安岐的《墨緣匯觀》，其中僅有少數是記載他人所藏；另一類是經手或過目的著錄，如郁逢慶的《書畫記》、吳其貞《書畫記》、顧復的《平生壯觀》、吳升的《大觀錄》都屬此類，甚至著錄的撰寫者有的就是經營書畫生意的古玩商。如張丑（1577～1643）的《清河書畫舫》（成書於1616年）。所錄為作者本人收藏及所見書畫名跡，書中以人物為綱，按時代順序分為12卷，以「鶯、嘴、啄、花、紅、溜、燕、尾、點、波、綠、皺」詞句的字依次為每卷編號。每件作品有畫家簡介、前人論述，並抄錄其題跋加以評論和考證。張丑的《真跡日錄》成書晚於《清河書畫舫》，係作者隨見隨著。《張氏書畫四表》是以表格形式著錄作者耳聞目睹及家藏的法書繪畫。詹景鳳的《詹東圖玄覽編》（成書於1591年），為筆記體，分四卷記述作者生平所見書畫碑帖名跡，不僅著錄作品的內容、款識、印章等，並有很多對畫家及畫派在筆墨技法、風格上的評價和闡述，較客觀公允。卷末附錄作品題跋。都穆（1459～1525）的《寓意編》成書於弘治、正德間，是作者為所見書畫名跡的隨意錄記，並鑒別真偽，記錄收藏處所，故從此書可以大致瞭解當時私家收藏情況。朱存理（1444～1513）的《珊瑚木難》記錄了作者親身所見書畫碑帖，是明代最早的一部記述私人收藏比較完備的著述。書中主要是抄錄作品上的詩文題跋，還有前人與作品有關的詩文、著作，有些作品後加附記，記述收藏處所。這是一種獨創的體例。明末清初著

錄有不少是抄本，往往流傳了很久才刊行，容易發生錯誤。如顏真卿的《劉中使帖》[156]，吳升《大觀錄》記載是「黃棉紙本」，但原件真跡是唐碧箋本。吳升鑒定眼力很高，不見得便是著錄偽物，或許是記錯。另如《平生壯觀》畫中誤記印章處甚多，可能是追憶遺忘。著錄書籍常常由於輾轉傳抄，發生脫誤，甚至被後人妄改。著名的宋代「宣和裝」是：玉池用綾，前後隔水用黃絹，白麻箋作拖尾，連畫本身共五段。玉池和前隔水之間蓋「御書」葫蘆印，前隔水與本身之間蓋雙龍璽及年號璽各一方，本身與後隔水之間蓋年號璽二方，拖尾上蓋「內府圖書之印」，共用七璽。後來，金章宗也是用「明昌七璽」，格局大同小異。可是在明清二代的不少偽作上，偽宣和璽往往是漫無規律，到處亂蓋。梁清標常在前、後隔水上用兩印，就連近代著名的書畫鑒定家吳湖帆在偽製梁清標鑒藏印時，也忽視了這一點。筆者曾見到過吳氏用文徵明筆法畫的文徵明作品，前後隔水各鈐一印，且其偽印多大於梁清標的原收藏印約一、二釐米，畫法完全是吳氏仿文徵明的風格，仔細比對後，十分清楚。

明人作偽已經達到歷史上書畫作偽的高潮，最為典型的事例就是張泰階，完全憑空捏造，居然矇得許多收藏家們信以為真，長達二百餘年無人識破。書畫作偽並不是在明代發生的，至少在南北朝就已經出現了。唐太宗李世民酷愛王羲之的書法作品，於是廣收天下所流布的王氏書作，四方拍馬屁的人都踴躍進獻古書作，一時魚目混珠，真偽難辨，於是唐太宗下詔褚遂良進行鑒定。唐代的書法家孫過庭在他的《書譜》中，也曾談到他故意假以前代縑帛、題以前賢名款而書，卻得到遺老們同聲誇讚的情況。可見早在唐代作偽的現象已出現，唐時作偽的手段已經很高明，不是專家已難以辨認出。唐代的雙勾、廓填還是公開的，並不以射利為目的，而在宋代則是以獲利為目的，性質發生了變化。

清人顧復在其《平生壯觀・卷十》「林良」一條中說：近來林良、呂紀、戴進三人之筆寥寥，有人說是被洗去名款，「**竟作宋人款者，強半三人筆也。**」

[156] 亦稱《瀛州帖》。

他也曾見過呂紀《杏花雙雀圖》，被改款作南宋李迪畫，《鵒雀蓉桂圖》，被改款作黃筌的畫，究竟有多少「明畫冒充宋畫」，這在今天並不清楚，尚需要學者共同努力加以臻別。否則明代「院體」畫傳世稀少，甚至有些當時宮廷名手之作，竟沒有一件流傳下來，這其中又發生了多少改頭換面的事情。明代人作偽主要三種方式：換款、添款和半真半假。換款是利用現成作品，擦去或挖空題款和印章，而後加上其他不相干的作者名款；添款即在原本無款的書畫作品上，添上某某名家之款，使作品陡然間成了「名人大作」；半真半假是以一段真的題跋，接上一段假畫，或利用真款四周留有的餘紙，加繪假畫。此外是明代人仿造名家的仿偽作品，在吳門派各家作品中時有發生，如沈周、祝允明、文徵明、唐寅等人因為當時名聲大，製作他們書畫的偽品也極多。[157]如當時畫了許多唐寅的世俗作品，若對照唐寅的真跡《虛亭聽竹圖軸》（圖36）則會看出其中的破綻。

　　明代文人崇古與尚古之風十分盛行，如張丑與詹景鳳對韓世能收藏的三國時曹不興的畫大加欣賞，這怎麼可能是曹不興的作品呢？「**曹不興畫山水一軸，絹素與墨色古甚，筆亦奇古，辛卯**

圖36　唐寅《虛亭聽竹圖軸》

[157] 如仿沈石田畫的偽作有幾種情況：一是當時人憑空偽造，一是當時人臨摹，一種是一幅畫中，既有別人所畫，也有親筆，真偽雜揉。

[158] 詹景鳳，《詹東圖玄覽編》，見《中國書畫全書》第四冊，頁26。

（1571）秋入京，韓敬堂侍郎出示。」[158]

　　正是在這種歷史情境下，張泰階開始「全部偽畫」著錄，成為有明一代最為可恥的一頁。在明代有二個張泰階，都是進士，見之于進士榜。本文所指的是著有《寶繪錄》的張泰階。張泰階，字爰平，號放言子，室名寶繪樓，松江華亭（今上海）人，約萬曆十六年至十九年（1588～1591）間出生，順治二年至五年間（1645～1647）卒，年約五十多歲。萬曆四十七年（1619）進士，授上黨縣令，累遷至溫庭副使，因貪污而被彈劾失職，回歸故里。一生好金石書畫，收藏了許多書畫，專門修築寶繪樓貯藏，閒暇之時，專門臨摹古畫，有意鑿空杜撰，託名于古人，遂有大量偽作傳世。他主要活動於明末之際，著有《寶繪錄》偽著錄。《寶繪錄》成書於明代崇禎六年（1633）。從著錄成書，在近二百年（1633～1824）的時間裏，沒有一個人說張氏此書為假著錄，直到吳修（1746～1827）才揭露張泰階的醜聞。[159]

　　吳修《青霞館論畫絕句》（成書時間是道光甲申年，即1824年）和《四庫全書總目錄提要》均指出，此書所錄全是偽品。《四庫全書總目錄提要》只說此書疑其出於一人之手，未之信也，別的沒有說。倒是吳修《青霞館論畫絕句》有幾評詩一首說：「不為傳名定愛錢，笑他張姓謊連天，可知泥古成何用，已被人欺二百年。」詩中自注說：「崇正（注：正字避清世宗諱而改。）時有雲間張泰階者，集新造晉唐以來偽畫二百件，並刻為《寶繪錄》二十卷，自六朝至元明，無家不備，宋以前諸圖，皆趙松雪、俞紫芝、鄧善之、柯丹邱、黃大癡、吳仲圭、王叔明、袁海史十數人題識，終於文衡山。」

　　《寶繪錄》的版本現在已知的有四種版本：一是崇禎六年（1633）張泰階本人的「序刊本」，藏於北京圖書館；二是乾隆年間的長塘鮑氏知不足齋重校刊

[159] 吳修，字子修，一作子思，號思亭，別號思亭居士、筠奴、筠哥，室名青霞館、吉祥居、居易居，浙江海鹽人，流寓嘉興，乾隆二十九年生，道光七年卒。少為諸生，以貢生侯銓州同知，官布政使署經歷。善於作詩、古文辭，能書法，會畫山水，得王洽潑墨法，然不多作，好古而精於鑒別書畫法帖。著有《續疑年錄》、《思亭近稿》、《居易居小草》《居易居文集》、《青霞論畫絕句》、《吉祥居存稿》，並輯有法帖數種。吳修是仿效宋犖所作的論畫絕句百首而做的。

本，此種版本在嘉慶年間有重印本；三是金匱書屋刊本；四是光緒六年（1880）撫州東鄉饒氏雙峰書屋刊本見存。

　　現在依《寶繪錄》（知不足齋本）加以實證對照、和重新闡釋，考證其作偽著錄之方法與途徑。張泰階在序中說：「惟是篋中名繪，向時精心所求，裝潢成幅，錄出就正，不甚費力。遂以他姓所珍而耳目偶及者，亦有緘縢所秘而未經傳示者，備列先賢題識之語，付之剞劂，命名寶繪。蓋嘗見收藏之家，在宣和則合而為一，元季則分而為六七，國朝之吳間，又分而為二，余中年謝事枯稿，餘生其取數也，嗇其用物也儉矣，乃一時寓目，直超數家而溯宣和，較之廣土眾民所得孰多，使後之覽者如行遠而先覓其途徑，入山而預識其梯階，不啻指南車哉！，崇禎六年（1633）歲在癸酉初秋日，放言子張泰階題。」[160]

　　從這個序言中我們可以看出張是以其文人身份來製造其著錄的「合法性」，既有書畫收藏的「來龍去脈」，又有其書畫「研究與鑒定」的「可靠性」在裏面，正如他煞費苦心之句所說的那樣：「六朝及唐遺跡甚少，錄中所載已得八九；至於宋元真跡，海內留傳尚多不能遍集，姑存一二，以當嘗鼎之一臠云。」[161]張的目的一目了然，即多以六朝及唐代的「古跡」為多，實際上，張泰階的目的就是補充晉唐的「流傳書畫遺跡」，因為這段歷史的書畫奇缺無比，對於嗜古成癖的收藏家、好事者、耳聞者特別有吸引力，換句話說，張泰階所偽作的晉唐書畫很有市場，甚至在明末清初，有一部分書畫著錄也將張的偽作列入其著錄範疇，如在《寶繪錄》卷十二中記載的《馬遠載鶴圖》，到宣統三年（1911）石印本《趙似升長生冊》後附有《似升所收書畫錄》也著錄了這件「偽品」，這說明張泰階的偽書畫直到近代仍有人信之不誣。如將這兩處的著錄對比，尤其是此偽畫後的吳鎮詩跋是完全一致的，即：「載鶴輕舟湖上歸，重重樓閣鎖煙霏。仙家正在幽深處，竹裏雞聲半掩扉。」毫無疑問，這是張泰階的偽作。那麼，我們再看這件偽作是如何經由張的「鑒

[160] [明]張泰階著，《寶繪錄》，知不足齋本，（台北：漢華文化事業有限公司印行，1972），頁1-2。

[161] 同上，頁5。

定」的呢？張在著錄中以吳鎮的口吻說：「右馬遠所畫《載鶴圖》，其寫夏山樓閣、長林、豐草景物悠然，較之平時應制之作，不啻逕庭矣！（馬）遠為光寧朝畫院待詔，士人稱南渡畫院中之尤者，曰：劉、李、馬、夏，則遠居其三，蓋以其年數之先後，非以其畫之優劣也。今瑩之所藏此卷，什襲珍重不敢屑越，可謂得所矣。既識而復題以短句。……梅花道人吳鎮。」[162] 有趣的是，這首假詩也被輯入到吳鎮的《梅花庵集》，應當從中予以剔出。

上述一例，與其他現存三十餘件一樣，是以文人畫家的口吻來進行著錄，詩文並茂，讓不諳於書畫鑒定之道的收藏家，完全上當。這還與《寶繪錄》的「總論」、「六朝唐畫總論」、「宋畫總論」、「元畫總論」和「寶繪樓記」、「雜論」六個部分，對於當時書畫收藏家們更具有誘惑力。現分別將張泰階的「收藏觀念」加以闡述；從另一個方面來看，我們可以從張泰階的畫論中獲知許多訊息，一是說明張泰階對當時收藏界、書畫市場是瞭若指掌的，我們從中能夠看出當時書畫市場的態勢；二是可以瞭解當時江浙地區的收藏情況，也就是從張泰階的眼中獲知，這一情況，張不能說假，若全假，則無人相信。在今天我們已經清楚知道，張泰階是真做畫論，而全部是假著錄。

首先，看張泰階的真畫論，是否合于時宜，即他是如何適應當時文人畫論的。先是在「總論」中，張泰階說：「自六朝以迄于唐，蹊徑不遠，往往以精妍為尚，以深遠為宗，北宋因之，源流尚合，至南渡則離而去之矣，迨勝國諸賢趨向最高，又超兩宋而直追唐法，故評畫者有宋不及元之論，非孟浪也。至於唐世，惟有王洽一家，開百世雲山之祖，南宮（米芾）、房山（高克恭）轉相摹仿，可謂形神俱肖。若倪迂之取法荊（浩）、關（仝），乃神似非形似也，故精於鑒識者，可掩卷而辨，孰為六朝，孰為唐宋，若止水之鑒鬚眉，纖毫不爽，是豈贗鼎諸家所得夢見哉！」[163] 相同的論調在「六朝唐畫總論」中也有，

張說：「自唐以來，其最炫赫者，如二李、閻相右丞、盧鴻、荊關之屬，皆能匠心獨得，自辟宗門，為當時膾炙，數子蹊徑不甚相遠，但二李以工麗勝，右丞（王維）以秀潤勝為特出。」[164] 這一套理論的說法與董其昌等文人鑒藏圈的說法如出一轍，顯然是張有意迎合文人畫家的「南北宗」理論——這是張泰階造偽的大前提。

張一以貫之地將元畫歸入這一畫論範疇，他先說：「每見元季諸君以繪事名者，動稱法唐，而唐人真跡後世多未見，即元人刻意摹古，而今茫然不知其所自矣。」最後他得出結論說：「盛唐之畫，大都婉麗秀潤，巧法相兼，後來荊關稍加蒼勁，倪迂更為變通其法，遂成逸格，此乃獨出之宗派也。」「倪迂深自貴重，不輕點染，譬如藐姑射神人不食煙火，故姿態特異。」[165]

其次，張泰階特別諳熟著錄書寫範式，如他說：「真偽日淆，如楊昇之《蓬萊飛雪》，在元為張叔厚（張渥）所藏，國初已入天府（指明內府），而今之為飛雪為雪霽圖者何多岐（歧）也？又王右丞（王維）之《捕魚圖》，在元為姚子章所藏，至今尚在吳門，而世之贗托者，何龐雜也？其楊畫原有趙文敏、黃子久兩空臨本，故猶得仿其形似而圖之，惟捕魚一圖為巨室所秘，當世特聞而未見，一時鑿空杜撰，大非右丞面目矣！」[166]從這段文字中可以讀出，張把自己完全扮演成書畫鑒賞家的口吻，令人相信他的所見與所聞，既剔出「贗作」，又對「真跡」加以說明，特別具有神秘性。

再次，我們尚能從中讀出張泰階，及他同時文人官僚、收藏家們對唐、兩宋傳世書畫的觀念：「……依然唐人風致，非趙宋所能囿也。至若北苑（董源）有大方之目，營邱（李成）擅神繪之稱，郭恕先入淵微之室，殆枕頭室弁冕，豈以下諸子所能班乎？子瞻（蘇軾）謂當世無李意者，諸圖先入內府，緣未寓目也。……至如趙大年之神情超邁、王晉卿之體裁瞻麗、范中立之運筆沖恬、郭

[164] 同上，頁39-40。

[165] 同上，頁42-48。

[166] 同上，頁43-44。

河陽之樹石蒼勁，俱有唐世作者之遺風焉！周文矩圖繪士女而尤長於閨幃，李龍眠刻畫衣冠而兼肖其神理，誠大手筆也；米氏父子雲山獨步，冠絕一時，道君睿藻，昭垂輝煌，百代可稱高逸；趙千里兄弟以右丞之精神布二李之慧智，芳姿勁骨，不啻兼長；至於劉、李、馬、夏並屬精能，此南宋之再盛也，以宋繼唐，詎可謂之貂續哉！」[167] 這一段畫論，有張泰階的高明之處，他並沒有「揚唐抑宋」，也沒有一味「崇南宗而貶北宗」，其持畫論尚屬於公允，如果這篇畫論文章不是附在「偽著錄」之前，可以說是相當有價值的，一方面說明，在明末時期，並沒有將「南北二宗」分化成「崇南貶北」的地步，基本是有各有褒貶，與後來的畫論觀點完全不同。

從張泰階的〈寶繪樓記〉一篇中，我們還可以看出當時在上海收藏界情況的一些線索：「粵稽自古名繪多矣，得宣和內府之標題而聲價始重，經元季諸公之欣賞而可證愈真。從唐歷宋以至國初，作者代起，然繪事流傳於海內者十之三，而聚于東吳者十之七，以勝國賞鑑家，如四大名家皆吳產也。散之各邑者十之三，而聚於郡治者又十之七。以近代收藏家王文恪公（王鏊）、徐默庵（徐階），皆郡人也。元至正間，最稱好事者，無如危太樸、袁清容、徐元度、姚子章諸君，皆極力搜討，苦心擷實，不啻米家書畫船。昭代惟王、徐兩家差可無愧，而收攬大不及前，亦時代圍之耳！」[168]

張泰階的「雜論」是他畫論的重要內容，我們從中可以看出他是如何品評古代書畫、收藏古代書畫的觀念的。首先，他是褒唐輕宋的，如他說：「晉唐以來，未嘗專設畫院，高人逸士大都隨意揮灑，以故天機生動，洞壑幽深，直是化工在其掌握。五代及宋始設畫院，於是性情之道微，而精能之習勝矣！此不惟時代所拘，抑亦世趨所轉，不知濫觴之極，又當何如？畫院雖落蹊徑，然士所嫌者，南宋諸君未足稱後勁耳！若北苑（董源）亦南唐畫院中人，而高逸絕

[167] 同上，頁46-47。

[168] 同上，頁42-48。

[169] 同上，頁53。

塵，卓冠千古，說者以為接武摩詰（王維），又焉可輕置品評乎！」[169]在張泰階看來，兩宋的繪畫作品未承緒唐代，而是性情之道漸微，相反是精能之道有進而無退，在某種意義上講，這正是明代人指責兩宋時期的關鍵所在。其次，張對元代繪畫頗為讚賞，這也與當時的文人收藏家的鑒藏理念一致，他說：「迨乎元代諸君資性既高，取途復正，往往于唐法中幻出而為逸格，而南宋以下未嘗過而問焉。狘歟！盛矣！」[170]

　　在我看來，不能因為張泰階的著錄是假的而將他的畫論也視為一文不值，正好相反，他的畫論並不假，換句話說，他是真正下過功夫研究畫論與收藏觀念的，即拋開他的假著錄不講，其畫論與收藏理念是有道理的，如他講：「坡公（蘇東坡）畫竹原于（文）與可（文同），而各具瀟灑之致，所為具成竹於胸中，不徒就筆墨遊戲者。米南宮創為雲山一格。嘗于咫尺而有煙波千頃之勢，蓋由唐時王洽先有此法，而米氏遂紹其傳，至其神情酣暢、筆墨圓融則過於王矣。范中立清曠超遠、王晉卿結構精微，未可輕置軒輊；郭河陽蒼然老筆，前代所罕，其出入荊（浩）、關（仝）者歟？南宋畫師無甚表，表者劉（松年）、李（唐）、馬（遠）、夏（珪）俱負重名，而李、馬為最，但較之北宋門庭自別，其風氣使然歟？趙魏公（趙孟頫）秀潤可方摩詰（王維），婉熟可方李氏父子（李思訓、李昭道），兼以顧、陸，皆在其筆端。凡有摹仿無不盡善，豈止領袖有元千年以來一人而已？子久（黃公望）逸格之祖也。蓋緣享壽遐遠，藝業愈精所為登峰造極者，雖與子蒙（王蒙）旗鼓相當，而子蒙終遜一籌也。倪迂深自貴重，不輕點染，譬如藐姑射神人，不食煙火，故姿態特異。高房山（高克恭）運筆天成，宛然南宮父子（米芾、米友仁），不止衣冠之肖似也。梅道人（吳鎮）體撰雖高，而疏處亦復不免，所以不利時目歟？元代逸格之入妙者，如雲西老人（曹知白）、方壺（方從義）、羽客（丁雲鵬）及唐子華（唐棣）皆夙具異稟，下筆自超。盛氏（盛懋）原系專門之學，而子昭尤稱白眉，其繪事能綜唐、宋之妙，然正為欲兼眾美而獨

170 同上，頁51-52。

171 同上，頁55-58。

擅長之，所以不免步趨隨人而自棄家珍也。」[171]

　　從這段品評之中，在我看來，張泰階對宋、元時期的書畫評論要比董其昌持論更為公允一些，特別是對趙子昂的評說更加真實可靠，言之有據，較董其昌有意規避趙子昂，或者說是忽褒忽抑，躲躲閃閃有著極大的不同，尤其是將趙放在首要的位置，這在今天來看是有道理的，並且張還發出了一種特別強烈的聲音，這對於當時人們收藏趙子昂家族的書畫作品有著相同的聲音。雖然在張看來，南宋是「無甚表者」，但這也是有明一代的總體認識範圍內的偏見。與此同時，張的另外一種觀點，是將黃公望放在「逸格」之祖的位置上，這顯然也與當時將「倪迂」放在首位的鑒定收藏標準有所不同，固然有其先驗性在裏面，但更重要的是他並不完全受時代之局限，有他自己獨到之處。張泰階還將明代人對於古人書法的品評標準引用到繪畫中來，即他說的「唐人尚巧，北宋尚法，南宋尚體，元人尚意。」這在今天看來，雖然不能這樣絕對地看，但在整體性把握唐、宋、元三代書畫作品的鑒定與收藏理念與今天的書畫鑒定還些息息相關的。在我看來，不能以對錯判明，在鑒定書畫的經驗裏面還是有些難以言明的道理在裏面。

　　需要特別說明的是，在鑒定張泰階偽著錄中的書畫時，首先要看繪畫作品的質地，若是松江黃粉箋紙時，就要格外小心；其次，卷後全部是元人的題跋，則要注意，看是否出自一人之筆，若是一人之筆，則有可能是張泰階的偽著錄作品。張的偽品後面多是元代人鄧文原、柯九思、王蒙、趙孟頫、吳鎮等知名元代畫家與文人的題跋；三是對照題簽的字與畫面上的字且內容又與《寶繪錄》裏面的著錄相同者，定是張的偽品無疑。在此我們舉一個偽著錄的例子。如在《寶繪錄》卷二中著錄的王維《松岩石室圖》中，張著錄此卷題簽是「宣和御筆」，即是宋徽宗的親筆，然後又說：「王摩詰能詩更能畫，詩入聖而畫入神。自魏晉及唐幾三百年，惟君獨振，至介畫家蹊徑陶鎔洗刷，無復餘

蘊矣。」[172] 接著，他後面就又造出有趙孟頫的觀款：「吳興趙孟頫書於鷗波亭中」十一個字來。

第四節 「蘇州片」辨析

「蘇州片」因其一直被視為「作偽」而沒有深入地進行研究，本不足為怪，就在明清二代，身臨其境的文人對身邊的贗品、偽作，或是緘口不語，或是一筆帶過，這對於今天研究明清二代的作偽，增加了很大的難度，如對「蘇州片」的研究，直到目前為止，仍是十分有限，而其傳世作品卻達數千件之多，現擬對「蘇州片」進行概念性的梳理，找出與此相關聯的辭彙，從中尋找他們內在的多種關係，以便於將來進行更好的研究。

「蘇州片」與文人作偽

「蘇州片」一詞起於何時？遍查明代、清代文獻資料，並沒有此詞。在明、清二代所使用的都是「好事者」、「假古董」二詞。「好事者」最早見於米芾的《畫史》，「好事者」是相對於「賞鑒家」而言的一個辭彙，「好事者」意指：既是作偽之人，又指附庸風雅之人；而「賞鑒家」多是文人墨客、達官顯貴。到了明代，「好事者」成了作偽者的代名詞，如楊維楨曾在《燕文貴表青溪釣翁圖卷》的後面跋中曾說過：「近有好事者皆狐狸聽冰，不如一婦人耳。」[173] 文人作偽，甚至是為奸臣作畫，在唐宋時均為文人們所恥，如後來元代、明代人所常說的，陸放翁為韓侂胄作過文記，雖然是情勢所迫，尚為後來文人的口實，指責他們二人不能因為金錢受辱，有損于文人的形象。於是，明、清二代畫史中也多採用「好事者」一詞，專指作偽者而言。與「好事者」一同較多使用的是另一個詞「假骨董」，如沈德符說：「（假骨董）骨董自來多

[173] 《中國書畫全書》，第八冊，頁414。

[174] 沈德符，《萬曆野獲編》下冊，中華書局點校本，頁655-656。

贗，而吳中尤甚。文士皆藉以糊口……謂若雙目盲于鑒古，而誚我偏明耶！此語傳播合城，引為笑端。」[174]

　　明代的蘇州，書畫作偽之人被稱為「喬人」，收購假書畫者多稱「妝幌子弟」（蘇州語，假冒斯文者），而偽作多用「偽本」，並沒有使用「蘇州片」一詞。明人淩濛初在所著的《拍案驚奇》卷一的〈轉運漢遇巧洞庭紅波斯胡指破鼉龍殼〉中說在明代成化年間蘇州府長洲縣閶門外有一人，姓文，名實，字若虛，生來心思慧巧，做著便能，學著便會，琴棋書畫，吹彈歌舞，件件粗通。一日，見人說北京扇子好賣，他便約了一個夥計置辦扇子買賣來。「上等金面精巧的，先將禮物，求了名人詩畫，免不得是沈石田、文衡山、祝枝山拓（隨意塗抹）幾筆，便值上兩數銀子；中等的，自有一樣喬人（弄虛作假的人），一隻手學寫了這幾家字畫，也就哄得人過，將假當真的買了。他自家了兀自做得來的；下等的，無金無字畫，將就賣幾十錢，也有對合利錢，是看得見的。揀個日子裝了箱兒，到了北京。豈知北京那年，自交夏來，日日淋雨不晴，並無一毫暑氣，發市甚遲。交秋早涼，雖不見及時，幸喜天色卻晴。有妝幌（裝模作樣、假冒斯文）子弟要買把蘇做的扇子，袖中籠著搖擺。來買時，開箱一看，只得叫苦，原來北京曆漸（梅雨天氣）卻在七、八月，更加日前雨濕之氣，鬥著扇上膠墨之性，弄做了個『合而言之』，揭不開了。用力揭開，東粘一層，西缺一片，凡是有字有畫價值者，一毫無用，本錢一空。」[175] 雖為明人小說，故事情節可能是虛構的，但稱呼毫無疑問是正確的，我們從中可知當時在蘇州書畫作偽者被稱之為「喬人」，買家多是那些假冒斯文者—「妝幌子弟」的一些情況。

　　除此之外，對作品（包括偽作）稱之為「畫片」，如明代人高濂在其所著《燕閑清賞箋》中說：「收藏畫片，須看絹素質地，完整不破、清白如新、照無貼襯者為上品，…假造佛像畫片，以絹搗熟、以香煙瀝、並灶煙屋樑掛塵、煎汁染絹，其色雖舊或黃或淡墨可愚隸家，孰知古絹一種傳玩舊色，嗅之異香可

175 〔明〕淩濛初，《拍案驚奇》（北京：中國盲文出版社，1999），頁5。

176《中國歷代美術典籍彙編》（23），（天津：天津古籍出版社），頁382-383。

掬，豈人偽可到？古絹碎裂儼狀魚口，橫聯數絲，再無直裂；今之偽者不橫即直，乃以刀刮指甲劃開絲縷，堅韌不斷，觸目即辨。」[176]

　　從明末至清代乾隆年間，在蘇州及其附近地區，崛起一批以工商業為主的經濟城市，諸如松江、蘇州、揚州等，這些城市由於工商業的發達和繁榮富庶，人文薈萃，從十六世紀至十八世紀，先後出現的「明四家」、董其昌為首的華亭派、及其它畫派，在前後二百餘年的時間裏佔居著畫壇「宗主」的地位，由於蘇州的地理位置，而一躍成為當時全國書畫創作、書畫流通、書畫收藏的中心。自明中期以來，天下大多數的藏品，多集中在江浙地區，包括明代中期宮廷流散至民間的書畫藏品，又多匯集蘇州地區收藏家之手，特別形成了以董其昌為中心的收藏與鑒賞中心，當時的江南士大夫家中以有無「宋畫」、「倪（瓚）畫」為區分「清」與「濁」的標準，與文人觀畫、與俗子觀畫是完全不同說法，那些「鑒賞家」們喜歡收藏疏落有致的書畫，而不喜歡收藏密緻畫。最能證明這一收藏觀念的是明代張應文在其所著的《清秘藏》中記載的：「畫學不以時代為限，各自成佛作祖。書法則不然，六朝不及晉魏，宋元愈不及六朝與唐，故蓄畫，上自顧陸張吳，下及伯虎、徵仲，皆為偉觀。而蓄書必遠求上古可也。」[177]

　　陳繼儒曾說：「江南好古之端，說者以為起於南唐，不知吾鄉陸士雲（陸士衡之弟）已先創之。」又在卷四中說：「黃五嶽云：自顧阿瑛好蓄玩器書畫，亦南渡遺風也。至今吳俗權豪家好聚三代銅器，唐宋玉、窯器、書畫，至有發掘古墓而求者，若陸完神品畫累至千卷，王延喆三代銅器數倍于宣和博古圖所載。」[178]「李龍眠七賢圖一片，絹畫，自上中分二岸，皆為石岩。岩石無皴，但鉤分崚層，至石與山之起頂處，則無崚層，惟下為岩穴，乃分崚層。至石在水次，則間為鬼面馬蹄。」[179]蘇州片的畫法正如詹景鳳所言：「唐人青綠山水二片，山頭純用大青，下截盡用赭石，赭石處即以赭石鉤加皴，青上不復用青

[177] 張應文著，《清秘藏》卷一。

[178]《妮古錄》卷四，頁3。

[179] 詹景鳳，《詹東圖玄覽編》，見《中國書畫全書》第四冊，頁19。

加皴，唯用墨皴而已。山絕不用石綠，行筆極輕細，唯平坡上乃用石綠坡腳，亦赭石，亦以赭石加皴。山頭用尖筆直點如齊，墨點上復加苦綠點亦如常，但點一齊因山勢起伏，點亦無濃淡。直用濃筆一色，樹皆墨點成，復加苦綠點，不作鉤勒樹，其屋宇人物極細，人物先用粉點成，後加色分出。」[180]

　　黃賓虹於1924年所寫的《滬濱古玩市場記》內有「蘇片」一說，是為開始命名為「蘇州片」的先河。吳湖帆在其著作的中記載了一些江浙地區文人作偽情況後，又談到與「蘇州片」有關的唐、仇二人，他總結道：「唐六如偶畫花卉，好處在蕉（焦）筆森爽。仍不脫山水筆法，其山水皆云師法李唐，實則細筆一種而已。晚年粗筆一派，與吳小仙、張平山相似，而小仙、平山便入魔道，是六如書卷氣勝也。仇十洲山水，以趙千里、劉松年為宗，堪稱盡藝壇能事，其花卉以馬麟、錢選為法，處處精工，生意盎然。」[181]後來，張珩在講課的時候，才正式稱之為「蘇州片」。

　　依此再查張珩先生原文，不過幾十個字，在其〈怎樣鑒定書畫〉一文中提到「地區性的假貨有所謂『開封貨』、『長沙貨』、『蘇州片』等等。還說『蘇州片』以絹本工筆設色者最為常見，好壞頗有出入，面目也不盡相同，辨認起來須多下些功夫。」[182]後來，「蘇州片」一詞，被學者們廣泛承認和使用，如在楊仁愷主編的《中國古今書畫真偽圖鑒》中，顯然是沿用了張珩先生的說法。[183]

　　目前，沿用上述內容的有關「蘇州片」最多的介紹也不過千餘字，僅屬描述性質的，而非研究性的。與此同時，也將「蘇州片」稱之為「蘇州片子」的，如李志超先生在他的〈古舊字畫鑒別法〉一文中說：「蘇州片子有很好的，清朝的收藏家，有的誤認為是宋畫，用上自己的收藏印並刻在書上，後人發現後認為笑話。其實這並不是笑話，這說明畫蘇州片子的人的確有不少高手，因為他們

[180] 詹景鳳，《詹東圖玄覽編》，見《中國書畫全書》第四冊，頁18。

[181]《梅景書屋雜記》，《藝文叢輯》第十三輯，（臺灣：藝文印書館印行），頁196。

[182]《藝文叢輯》第十八輯，（臺灣：藝文印書館印行），頁103-104。

[183]《中國古今書畫真偽圖鑒》，（遼寧：遼寧畫報出版社，1996），頁5。再版時，改名為《中國古今書畫真偽圖典》。

也是一輩子畫畫，怎麼就不及前人呢。不過時代風格不同就是了。」[184]

對「蘇州片」鑒定的誤解

在明清二代，與「蘇州片」相關的關聯詞有：偽本、代筆、作偽者、唐寅、仇英、浙派、院派、青綠山水、古裝人物等。

清代人陸時化在其所著的《書畫說鈴》中的二段記載：「近有一人善作偽本，一人又出本數金，囑造各種畫，極意裝池。忽作偽者之筆墨，人人看破，其法不行，出本定做者，無從銷售矣。邇代貴官收買物件，謂之辦差。又一盲於目而盲於心者執是役，欲以售彼，復慮倩人看出。吳中有一典鋪，時當書畫，出本者至其典，挽通典中櫃夥，將其偽物畢置是處，空出當票一紙，抬前其年月。出本者持票而告盲於心者曰：某家積有古物，茲不能守，君所知也。某典之善於捆絏人物而不出，君所知也。今某家之物，悉入某典，而何時出，君長者，其圖之，票在是。盲於心者曰：我其備本利而贖之。物佳再找，否則已矣。出本者曰：善。悉如君命，遂贖而墜其術。」[185]

「曾見一人飲後至骨董鋪，囊中有銀，店主占知，見其時取盤中一偽玉圈撫摩，店主察其神情認為玉矣，因巧言出其囊銀而買之。歸醒而覺，一言不出。越半年，是端陽前數日，前醉者同一山西人至以石作玉之店，出鍾馗一幅寄售，索價二十金。店主曰：不必存矣。量價僅兩許，而何廿為？前醉者曰：彼西人烏行筆墨？趁此節中，店中張掛幾日而還之，亦有何礙？店主唯唯，張之於壁。前醉者又令一山西人數進其店而觀斯畫，曰：此敝省名人筆也，意欲要此，店主索五十金，其人願出十金，添至十六金將去。店主曰：此乃寄也，尚當問之。其人出一小銀重三錢為定（金）而去。明日，前醉者同寄畫之山西人至其店，索寄物，店主收下，屢還屢止曰：有人肯出三兩，鄙見亦可銷矣。寄者大笑曰：此祖傳世寶，前以少盤費而為之。今有矣。前醉者再三勸之，有銀何

[184] 《美術論集》，第一集，（人民美術出版社出版，1982）。

[185] 陸時化，《書畫說鈴》，書畫說，條十六。

患無畫。於是至十二金而成交。店主期以明日付銀。寄者曰：吾將登舟，廿人待吾，復持而走，店主忖尚餘四金，遂應之，於是偽玉之銀盡返而餘矣。」[186]

「代筆」與臨摹、文人作偽是密切相關的，如沈德符曾說：「骨董自來多贗，而吳中尤甚。文士皆藉以糊口。近日前輩，修潔莫如張伯起（即張鳳翼），然亦不免向此中生活。至王伯谷（即王穉登）則全以此作計然策矣。」這段文字相當重要，沈氏所提及的「骨董」，雖不是專指書畫，但文中提到的張鳳翼、王登是明代相當知名的文人畫家，他們都參與到蘇州片的作偽中來，其他畫家也因迫于生計而捲入此事中來，是可想而知的。一個佐證是：清初大學者顧炎武（蘇州人）在其《肇域志》中載：「蘇州人聰慧好古，亦善仿古法為之，書畫之臨摹，鼎彝之治淬，能令真贗不辨之。」[187]另一個佐證是：陳繼儒在其《妮古錄》中明確提到：「項又新家趙千里四大幅，千里二字金書，玄宰（董其昌）與余諦審之，乃顏秋月筆也。」[188]陳繼儒說出文人造偽者的名字，否則後人是難以鑒定出為顏氏所作。數千件「蘇州片」在今天的局面證明如此。顏秋月，即顏輝，宋末元初人，此畫「千里」二字為後添款。

直到吳湖帆時代仍沿用「代筆」這一說法，在其所著的《梅景書屋雜記》中記載：「董文敏筆甚健，書畫皆勤敏，但不耐長卷大軸，往往零星對冊，四頁六頁者最多，若巨制，率為捉刀。曾見楊氏藏仿巨然高頭大卷，長幾二丈有奇，乃王元照代作也，款亦元照所書（余所見玄照代董畫共三四事），知此者，甚鮮也，玄照有時亦為煙客代作。王玄照晚作，代筆及偽本亦甚多，有薛辰令宣、朱令和融、王耕煙高澹游諸手，王高都代作，薛朱多偽本，薛畫獷而無韻，朱畫弱而無氣，高畫圓潤，又失之淡薄，惟耕煙最為蒼秀，然少旁薄（磅礡）之氣，此玄照之所以不可及耳。陳眉公好作偽，往往倩（請）趙文度、沈子居

186 同上，條十八。

187 顧炎武，《肇域志》卷二，頁30。

188 陳繼儒，《妮古錄》卷四，頁1。

畫。不著款字，乃持乞香光題署，故流傳董畫，甚多沈、趙偽作而署款書的真者，皆眉公狡獪也。亦有眉公自題跋之。張爾唯不甚佳，但尚雅馴耳，被梅村九友歌一譽，遂廁香光兩王（煙客、玄照）之列，號大家數，甚徼幸也，惟流傳絕少，故近世愈覺矜貴矣。」[189]

　　在明代當時並沒有「明四家」一詞，他們視唐、仇二人為「作手」，這與當時「蘇州片」的影響不無關係，因許多「蘇州片」是以唐、仇二人的作品為粉本（稿本），包括在蘇州所出來的「春宮畫」也都是托言「仇十洲」之本，現傳世僅有一件為仇英「春宮畫」真跡，其餘俱為「蘇州片」。值得注意的是：在繪畫史上，一直是把唐寅、仇英劃入到「院派」之中，與「吳派」沒有什麼關係，直到俞劍華在其所著的《論唐仇是吳派不是院派》才將唐寅、仇英歸入到吳派，是為開「明四家」的說法先河，[190]也在某種程度上將唐、仇二人從「蘇州片」的製作拉大了距離。因為在俞氏之前，論畫的文人們將唐、仇二人歸入到院派之列。何謂院派，根據俞氏之前的繪畫史中的說法是：從明初到嘉靖以前為前期，這一時期是以「浙派」為主的活動時期；從嘉靖到明末為後期，這一時期則為「吳派」的活動時期。在後期則再分為二期，萬曆之前是「吳派」沈周、文徵明等的活動時期，萬曆以後為董其昌、陳繼儒為主的華亭派活動時期。所謂「院派」當時的說法是指在「浙派」與「吳派」的中間活動時間，即依當時的說法是：處於以戴文進、吳小仙為代表的「浙派」、以沈周、文徵明為代表的「吳派」的中間就是以唐寅、仇英為代表的院派。認定唐、仇二人為院派的主要依據：院派畫路的傳統是李思訓父子、南宋的李唐、劉松年、趙伯駒兄弟以及元代的趙子昂，與「吳派」無關。

　　到目前為止，仇英所作諸圖，固然有一大部分是臨摹古人的，其中也有自己的獨創，前者與當時蘇州大量仿古、文人作偽密不可分，當時人稱唐、仇為

「作手」；如在楊慶麟的《古緣萃錄》中也明確說：「十美圖：仇實父畫人物與唐子畏並稱，自是有明一代作手。其書法亦秀勁，環香堂法帖中有仇實父數行，雅有晉人風味。蓋書畫本是一家眷屬，能書不必能畫，而能畫未有不能書者也。」後者在今天則已經視為「明四家」的代表作品。如仇氏現在所能看到的歷史人物故事主要是有：《九歌圖》、《洛神圖》《胡笳十八拍圖》、《便橋會盟圖》、《赤壁賦圖》、《上林校獵圖》、《明皇幸蜀圖》、《琵琶行圖》、《蘭亭修禊圖》、《孝經圖》、《西廂傳奇圖》、《昭君出塞圖》、《十八學士圖》、《百美圖》等與「蘇州片」距離究竟有多大？目前尚無人對比，可以肯定的是與文人作偽有相當大的關係。

這裏有個重要的概念是：蘇州片在明代是「商品畫」的概念，同時又有文人作偽參與其中，如同今天廣西商品畫、福建商品畫一樣，一味將蘇州片子列在作偽行列的研究方法顯然是錯誤的，應當用文化人類學的方法重新加以研究，才是行之有效的。如詹東圖記載他在蘇州商人那裏所見到的一張蘇州片，並加以描述：「周昉《對鏡圖》一卷，長四尺，宋高宗題，內有一女捧白黑斑貓，不佈景而於卷之半中上截，忽寫一湖石，暗映二鉤勒竹，下用石綠點五六草葉，良是一奇。惟草葉卻未奇，此于姑蘇賣骨董者見。」[191]「趙伯驌《謝安攜妓東山圖》，大幅，全絹，重著青綠泥金，然用大青石綠，如墨之化而色甚鮮，自未見有青綠如此者，可謂善用之極矣。但皴雖草草不著意者，氣乃實粗，無超逸之趣，人物樹木工而近于濃俗。于雲水尤劣劣，已落元人胡廷暉之儔。」[192]

在當時的蘇州，更多的蘇州片子是流通於市場的商品畫，其內容特別龐雜，而且自宋代以來就有專門用古代畫家的名字作畫，目的在市場上流通，如「吳道子寫《藍采和踏歌圖》一大片，絹寫，鐵線兼遊絲描，不佈景，寫采和

[191] 詹景鳳，《詹東圖玄覽編》，見《中國書畫全書》第四冊，頁37。

[192] 同上。

[193] 同上，頁20。

持拍板唱歌之狀，真若口中有歌聲者。背後貫索脫，錢撒滿地，二童子爭取而相歐狀甚奇，采和飄然唱歌而前行，若不知童子之爭鬥其後，意境既高遠，而筆墨又足以發象外之意。」[193]另有仿周文矩者，如「歙吳氏周文矩《戲嬰圖》一卷，狀戲嬰情態備極，內一美人立而剖瓜而目半睨嬰，……又一美人為嬰雪涕狀，尤佳，但都大鼻團面婆子而少姿，衣折描極細而勁，惜一二衣折被後人以色加描其上，此為可恨也。不佈景，惟於卷之中作一柏一湖石，石後為二蕉，……池中為紅芙蕖，此之類悉涉板刻，乃知文矩長技獨美人耳，前徽廟題字，後有前錢舜舉跋百餘字。」[194]

　　綜上所述，蘇州片既然已經成為蘇州地區作偽的代名詞，但它存在的問題相當多——多是涉及宋、元、明三代畫史相關作品的問題。在蘇州從明萬曆年間到清代乾隆年間，大致經過了舊畫題識、文人作偽、工匠作偽三個階段，舊畫題識是：將宋、元、明（主要是浙派作品）的無名畫變為「有名畫」，在今天尚存在一定的數量，特別是從董其昌到乾隆皇帝這一段時間內的鑒賞家也將這部分藏品「名花有主」，如何去偽存真，要下很大的功夫；文人作偽在蘇州十分普遍，在蘇州片中究竟有多大的比例？不能以一言「工匠為之」而概括？如何將文人作偽的作品從蘇州片中提純出來？工匠作偽還涉及到他們如何製作？市場銷路與運營情況如何？這些問題都需要進一步研究。

　　在今天看來，對於「蘇州片」的研究有個重要的誤解，單純從書畫作偽的角度研究是沒有結果的，因為在明末清初時，蘇州片子是商品畫，後來畫商利用它來作偽，這應該有個重新的認識。另外就是對於明代末年的「文人作偽」的作品，是否將其還原為明代文人作品，這是需要認真加以考慮的事情，畢竟他們的作品代表著當時的文人畫，有一定的書畫收藏價值，不能一概加以否認。

194 同上，頁21。

第三章　明末的書畫著錄

　　如同上文所述，項元汴、莫是龍、董其昌、陳繼儒等明代著名鑒賞家主要是依據收藏的、或者是看到的書畫藏品來進行鑒定，擴大古代書畫名家作品的數量，而他們並沒有著錄，今天所能夠看到的也多是他們在收藏過的書畫藏品的保留至今的題跋、觀款、鑒評話語等，而這些文字的內容是不輕易為當時人們所能見到的。若說能夠見到這些文字的也只是後來收藏書畫的鑒賞家們、或者是說好事者也能見到，但人數少之又少。真正把明代中期以來的鑒評話語推而廣之的，則是明代末期的幾位著名鑒賞家所寫成的書畫著錄。這些代表人物有張丑、都穆、汪砢玉等人，正是他們的書畫著錄，才將明代以董其昌為首的「南方鑒藏中心」的話語傳播開來，影響更大。但在這裏必須指明的是，正是通過這些有著錄的鑒賞家，才真正確立與傳播以董其昌為中心的鑒定，使董其昌的鑒定意見持續地對後世產生重大而又廣泛的影響。換言之，實現了這樣一個過程：以董其昌為中心的鑒定——張丑等人著錄——影響清初鑒賞家話語——清初書畫著錄——《石渠寶笈》的集大成。

　　如果將董其昌與張丑對比來看，董其昌是以實物鑒定為主，而張丑則是以文獻為主，兩者雖然有很大的差別，但明末的書畫著錄，是至關重要的一個環節，既是書畫鑒定大而全的中國書畫譜系形成的關鍵時期，又是將宋元以來的臨本、仿本、與小名頭變為大名頭的書畫藏品，逐步加以實證的關鍵時期，我們從中可以找到當時書畫鑒定、收藏的來龍去脈，大宗的書畫藏品從張丑的《清河書畫舫》及《真跡日錄》中可以反映出來，另從汪砢玉的記載看當時「南畫北渡」的鑒藏情況，即江南書畫收藏中心的數量不斷銳減，而與此同時，在北方的收藏中心，書畫收藏數量日見增加，這一歷史的過程，我們找不到古人的明確記載，只能從明末清初文人們的書畫著錄中尋找，即書畫從南向北轉移的方式方法，探求這一歷史形成過程與導致的結果。

第一節　張丑與《清河書畫舫》

　　張丑（1577～1643）家族先後有六代人進行書畫收藏，在《清河書畫表》（約成書於1628～1630年間）中詳細列明，張丑自述他的始祖號真關處士，即開始收藏有黃庭堅的《陰長生詩》、劉松年的《老子出關圖》二軸畫蹟，後來散佚了。此表是以書畫時代為經，以張家氏世系六代為緯，其高祖張元素從海上遷居到安裏，入二沈（沈粲、沈度）師門，曾有沈氏《相鶴經》相贈，曾伯祖張維慶、曾祖張子和「盍簪抑之、延美二彥士，先世《春草堂圖》出白石翁手，而浦應祥宗儒詩之。」[195]其祖張約之、叔祖張誠之「秉承庭訓，互相師友，後先成進士，登甲科。」[196]此二人與文徵明為莫逆之交，文徵明的二個兒子文彭、文嘉與張丑之父張茂實關係甚篤，且有婚姻關係，「朝夕過從，無間寒暑。」到了張茂實這一代的收藏是相當豐富的，他經常與文家二公子「尋源溯流，訂今考古，一時家藏珍圖法墨，甲于中吳。」[197]張丑還自稱說，他家所收藏的書畫有如「海岳雲林」，可見其家收藏之富。1567年，他的伯兄以髫年榮登南國賢書，「丰姿美如冠玉」，「先世之藏畢聚其室。兄又陸續收購，遠近回應，三篋五車，漸成冊府。不幸遭仇，燒劫蕩析，無復孑遺。」[198]有趣的是張丑在序中只提到張家另一支的書畫收藏的毀佚與流傳，並沒有具體說他自家的藏品，在《真跡日錄》中卻有記載，另在《清河書畫表》中的「廣德」一欄中有

195 《清河書畫表》卷一下，《四庫全書》文淵閣本，第1冊，頁6。

196 同上。

197 同上。

198 同上，頁6-7。

199 有趣的是《四庫全書總目提要》之《清河書畫表》一條下，根據這段文字則推論出：「據其自序，則作表之時，家事中落，已斥賣盡矣。此特追錄其名耳。」張丑所說的是他家的「伯兄」，屬張家另外一支，不是張丑一家，是他伯父「戊午家變」，即1618年其家被燒毀，事情的經過我們不清楚，但許多收藏被燒毀，這是事實，但張丑在序中還說他家到了張誕嘉時，「稚齡賞識，天縱慧心，人間不貲墨寶悉歸秘橐，可稱書畫中興，差堪鼓腹。于時風雅之士載酒問奇者，絡繹不絕，未及十年，滄桑改變。」另外一個佐證是我們今天能在《真跡日錄》中能夠發現張丑自家的收藏，也是相當豐富的。

記錄。[199] 我們可知他曾收藏過許多名跡，諸如，陸機《平復帖》、梁武帝《異趣帖》、《宋拓玉石本智永臨五字不損蘭亭序》、張旭《宛陵帖》、吳道子《送子天王圖》、盧楞伽《過海羅漢圖》、李思訓《御苑採蓮圖》、周昉《春宵秘戲圖》[200]、張符《十牛圖》等晉唐、宋元書畫藏品，包括明代文徵明、唐寅、文嘉的作品計有59件之多，另從《真跡日錄》中可知數十件之多，總計約有近百件。

　39歲的張丑在萬曆乙卯年（1615）得到米芾的《寶章待訪錄》後，將其室名定為「寶米軒」，第二年，即萬曆四十四年（1616），他的《清河書畫舫》成書，書名「清河」是張丑的郡望之名，「書畫舫」也是取自於黃庭堅讚揚米芾的詩句中的米家書畫船。他對於明代書畫鑒賞家的疏於考證的部分予以考辨，如對米芾的生卒年的考證，明人多持米芾在48歲時去世的觀點，而張丑是準確無誤地考辨出，他是活到57歲，皇祐三年辛卯出生，大觀元年辛亥年卒去。正好是五十七歲。這與米芾的印記完全相吻合。我們今天所能看到的《清河書畫舫》版本有十幾種都是清代的版本，但在《明史‧藝文志》中記載有張丑《清河書畫舫》十二卷，而在今天我們是看不到了，[201] 我們所能看到的最早的是清代初期的版本，筆者採用的是《四庫全書》本。在此版本中，共分十二卷，每卷又分卷上、卷下，其書法是以人物為編排順序的。繪畫作品上自三國時期的鍾繇，下迄明代的仇英，共有155件作品收錄其中。

　《清河書畫舫》中許多藏品是韓世能家中的藏品，而這些藏品大半得自於嚴嵩抄家後的藏品，「傳聞嚴氏藏顧愷之《清夜遊西園圖》奇古無俗韻，又晉人畫《張茂先女史箴圖》、陶弘景《山居圖》、宗少文《秋山圖》、展子虔《遊春圖》、吳道子《水月觀音變相》、閻立本《職貢圖》、王維《輞川圖》、李思訓《海天落照圖》、王洽《潑墨山水》、《唐人捕魚圖》、荊浩《古松圖》、顧閎中《韓熙載夜宴圖》、李成《寒林平野圖》、張擇端《清明上河圖》、燕肅《

[200] 周昉《春宵秘戲圖》，可能是仇英仿本，曾有一友人言在新加坡私人處，未曾見到，今不知其鑒定結果。

[201] 《明史‧藝文志》，頁2445，中華書局本。

牛頭山望圖》、李公麟《便橋受降圖》、米芾《淨名齋圖》、趙令穰《江鄉雪意圖》、趙伯驌《桃源圖》、馬和之《唐風十二篇圖》、趙子昂《重江疊嶂圖》、黃公望《萬壑秋聲圖》、王蒙《聽雨樓圖》、倪元鎮《黃鶴山居圖》皆真跡妙絕，未之目也，今大半歸韓太史家矣。」[202] 在我看來，張丑的許多書畫著錄多是圍繞嚴嵩被抄沒的書畫及當時的藏品，包括他耳聞的一些書畫藏品。我們在今天能夠發現這樣一個事實，書畫藏品自三國時期到明代為止都已經有作品了，這是為什麼呢？在抄沒嚴嵩家中的書畫，《嚴氏書畫記》存目後並沒有可靠的鑒定依據，只是有目錄和簡要的說明，而真正加以著錄證實的是張丑，即經過考辨後加以證實，使後人信之不誣。在我看來，最為重要的是，弄清張丑是如何確定此鑒定知識，這對於我們今天的書畫鑒定有著重大意義。本文著重於研討其晉唐之際的繪畫是如何經「鑒定與著錄」的過程，讓我們能夠詳細查明，明末文人書畫著錄的知識是如何產生的，它與今天有著哪些差異？以便於我們從中發現問題，是在明末就已經有的問題，還是後來產生的問題？即從著錄研究鑒定知識產生與發展。

在「卷一上」的曹不興的《兵符圖》。張丑是依據它的遞藏關係，即曾被趙蘭坡收藏過，並見之於《蘭坡趙都承與勤所藏書畫目》，而定為真跡，說明他對古人的著錄是以完全相信的態度來考辨的。同樣的曹不興的《桃源圖》在「卷一下」經張丑的考證認定其偽，因為其著錄不明，無古人著錄可稽查。與此同時，張丑也將晉明帝的《穆天子宴瑤池圖》、顧愷之的《衛索圖》、《清夜遊西園圖》、《初平牧羊圖》全都找到了著錄出處，並認定為真跡。

「卷二下」的王獻之所畫的《渥洼馬圖》也依據唐、宋書錄予以「核實」過。在卷三上開卷的南北朝陸探微《道相圖》與《降靈文殊像》後，張稱：「朱忠僖家藏的《降靈文殊像》妙入神，見之《雲煙過眼錄》中，即喬仲山藏本，真跡，神品上上。按探微本吳縣人，以善畫事宋明帝，六法咸備，前無古人也。陸探微與顧愷之齊名，余平生止見《文殊降靈》真跡，部從人物共八十人，飛仙四，各有妙處，內亦有番僧手持骷髏盂者，蓋西域俗然。此焉行筆緊

[202] 《清河書畫舫》卷一下，《四庫全書》文淵閣本，第一冊，頁42。

細，無纖毫遺恨，望之神采動人。真希（稀）世之寶也。今藏秘府後，見維摩像、觀音像、摩利支天像皆不迨之。張彥遠謂：運筆遒舉，風力頓挫，一點一拂，動筆新奇。非虛言也。」[203]

從上段文字中可以知道，張丑的鑒定依據，一是對比維摩像、觀音像、摩利支天像三像後，又加上引用張彥遠的一句話，其結論就已經成立，帶有極強的主觀性，其知識生成的方法是值得質疑的：即在今天看，這種方法無法區分哪件是摹本、仿本，於是乎宋代的仿本也就成了真跡。

「卷三上」中尚有陶弘景的《山居圖》，只是存目，並沒有考證，而張僧繇的《五星二十八宿真形圖》「……故松雪翁跋極稱許之。舊為趙蘭坡所藏，今在韓宗伯存良家，故予得一見。……丑按篆文星法，梁令瓚上也。續按《圖繪寶鑑》以此卷為令瓚畫，且雲瓚蜀人，梁其姓，以善畫人物知名。唐開元時按李伯時（李公麟）云令瓚畫甚似吳生（吳道子）。」[204]緊接著，張又開始了一番考證，說：「《星宿圖》是張僧繇真跡，故松雪翁極推許之。董太史（董其昌）評為吳道子筆，非也。吳筆放逸，不似此圖之沉著。（張）丑按唐劉長卿撰《張僧繇畫僧記事》涉語怪所當存而不論者也。」[205]張雖不是全然相信董其昌，提出了自己的鑒定意見，但對於這些畫作品本身研究的不多，相反卻是對古代著錄與當代人的鑒定意見加以推論，這又如何能得出結論呢！同樣，韓存良收藏的張僧繇《摩利支天菩薩像》後面還有張丑題跋，也是如此鑒定的。

在展子虔的《長安車馬人物圖》和《春遊圖》條目後，張丑說：「展子虔者大李將軍之師也。畫品入神，秀潤無比。王氏藏其人物一卷，最為奇古，品在《遊春圖》上。（夾註）即《貞觀公私畫史》所載《長安車馬人物圖》一卷。」[206]張丑還在此條目後列舉了十項他所欣賞的觀點，稱之為「十美具

[203]《清河書畫舫》卷一下，《四庫全書》文淵閣本，第三冊，頁2。

[204]《清河書畫舫》卷一下，《四庫全書》文淵閣本，第三冊，頁8-9。

[205] 同上，頁9。

[206] 同上，頁17。

焉」。張僧繇的《五星二十八宿真形圖》和展子虔的《春遊圖》在今天都已經
明確被鑑定為宋代摹本，表面上看來，這或許是囿於時代的差別，就其實質而
言，一方面說明張的鑑定比對方法有問題，二是過於相信古人的著錄與言說。

　　在尉遲乙僧的《雲蓋天王圖》一條後，張說：「**尉遲乙僧之畫近世罕睹其
蹤，故于晉唐道釋部中不復甲乙。近始購藏宋褙著色天王像卷，欣美無已，得
之最晚，知之為最深。若非目睹真跡，幾失一國士矣。**」[207] 文中已經提到是宋
代裝裱，卻在最後夾註中補充道：「**立軸作袖卷自北宋始。**」並不去研究是否
是宋代摹本，只是對照已有的畫史知識，人云亦云。

　　在閻立本《文殊詣維摩詰問疾圖》、《職貢圖》後說，金閶史氏向他展示
這幅畫，絹本，大著色，樹石古雅、人物生動，然後「**丑按：立本畫跡，當時
號為丹青神化，真不虛也。第閻筆傳世不多，生平所見僅此，聞有閻畫〈掃象
圖〉未及見。**」[208] 嚴格意義上講，怎麼能憑一句「丹青神化，真不虛也。」就
已經鑑定完了呢？而《職貢圖》是前人在著錄的──周密《雲煙過眼錄》中記
載，並有「睿思東閣」大印，並只提「或云《王會圖》」。這也是不對的，仍
屬於過份相信古人。末附有《胡笳十八拍》巨冊，僅提到有虞永興題字，不辨
考其內容與真偽，另注首尾二幀有破損，並沒有什麼說明。

　　張丑在卷三下「王維」一條後把王維的作品一一開列出來，即有《維摩
示疾圖》、《釣雪圖》、《山居圖》、《江山雪霽圖》、《花樹雲山圖》、
《輞川圖》、《江幹雪意圖》，夾註又附有鄭虔《竹溪六逸圖》、《峻嶺溪
橋圖》、張璪《澗底松圖》、趙幹《江行初雪圖》。開篇張丑即引用董其昌
的話，說董本人在項元汴家中見過《釣雪圖》如何醜，然後即另引沈周、趙
子昂、陳繼儒等人的話，加以證實這些畫作都是王維的作品，後附載〈山水
論〉，並說項元汴家中收藏的王維《山陰圖卷》他也看過兩遍，暗示他見過王
維的真跡，具有鑑定的能力，故此著錄無疑是真跡。同今天的鑑定意見相比，

207 同上，頁39。

208 同上，頁43。

只有趙幹《江行初雪圖》為真跡無疑,其他的畫跡或者是見不到,或者是宋代的摹本。

張丑在卷四上吳道子條目下列舉了他的作品,計有《南嶽圖》、《送子天王圖》、《洪崖仙圖》、《水月觀音變相》、《天龍八部圖》,並附有盧楞伽《過海羅漢圖》、《維摩像》。張丑在說明時也用了對比畫作的方法,他說:「宣和秘府藏吳道子《南嶽圖》,系晚年之筆。今在城西王氏。又嚴氏(嚴嵩)《水月觀音變相》真跡,其衣紋面部與韓存良家《送子天王》筆法一類,乃其盛年作也。吾家(張)彥遠評云:顧陸以降,畫跡罕存,難悉言之。唯觀(吳)道元之跡可謂六法俱全,萬象必盡,神人假手,窮極造化也。其推尊之者至矣。」[209] 他似乎仍是十分謹慎地將此圖與嚴嵩曾經收藏過的《水月觀音變相》真跡加以比對,區別是一為晚年筆,另一為盛年之筆。那麼,要追本溯源的話,又是誰將《水月觀音變相》定為真跡的呢?恐怕這也是明代人定的「真跡」,並將此件藏品作為賄賂品送給了嚴嵩,嚴嵩家一定藏最好的書畫藏品,若以此方法加以對比,不是所有的摹本,都是真跡了嗎?尤其是另外一條訊息,吳道子的《送子天王圖》(一名《釋迦降生像》)已經被韓世能列為「名畫第一」,[210]「亦是天下第一」,這就更加具有誘惑力了。特別是張丑在著錄後徵引《圖畫見聞志》、《畫鑒》、《廣川畫跋》、《雲煙過眼錄》、《蘇長公外紀》、《筆談》等古代畫論、文集加以證實,亦有所發揮與闡釋,如對附加的盧楞伽畫作就說:「盧楞伽者,道元(吳道子)弟子也。道元畫格多種,稱難鑒定。故氣格筆力,(盧)楞伽悉讓其師,而面相衣紋精細過之,至佛像經變尤其所長。……近獲盧生《過海羅漢》,乃是白麻紙真跡,為何耕藏本,畫品在吳道元下,李公麟之上,不甚難辨。後世品題者,因見淵源類吳品,定為吳筆;又見描寫類李,改題為李畫,而好奇之廖俊,不談六法,過信三印,至跋為周昉遺跡,皆臆度之言,豈元賞至論?與展閱再三,見其意度,簡古筆

209 《清河書畫舫》卷一下,《四庫全書》文淵閣本,第四冊,頁2。

210 同上。

法圓成，一一出自盧生。[夾註]細閱開卷一松，而不定為唐人手筆者，不足與之言畫矣。」[211] 對於晉唐的書畫鑑定，明代人多喜歡以筆墨方式來研討，這是沿襲元代以來的書畫鑑定傳統，從鑑定知識社會學的角度來看，是元代人將「筆」、「墨」古人分而論之的模式轉換為專言「筆墨」的，雖然說是一個書畫鑑定的飛躍，但並沒有需要特別說明的地方。不過需要特別指出的是這種研究方法並不是從張丑開始，也不是至張丑結束，更為重要的一點是，明代人已經形成了一種鑑定晉唐書畫的模式——即畫派開山祖與其傳人之畫風對比的風格比較，是他們比較常用的一種方法，這套觀念在今天看來，是有問題的，正如張丑在上段文字中所使用的方法，多是源自于古人的雜文、畫論，具體地說，古人記載的抽象文字與書畫對應後，一方面在不斷地闡發下去，另一方面，在明代形成了一種固定的模式，這種模式並非由一個人所形成的，如同張最後在夾註中的解釋一樣，如果一眼看不出一株松樹是出自唐人的手筆，就不足與他論畫了，是武斷呢？還是臆測？在我看來，這是屬於書畫鑑定的話語權力得以落到實處的一種具體表現—強調的是權威，擴散的是書畫鑑定話語，是一種得自于古人畫論與著錄後所展現的一種權威話語，這種以「望氣派」的鑑定書畫方式，對另外一種以書畫上的款印為鑑定依據的「著錄派」有一種拒斥的態度。即張丑所說的：「不談六法，過信三印」，這是不對頭的。在他看來，鑑定關鍵在於六法「筆墨」才是書畫鑑定的主要依據。張的著錄有二個重大的歷時性意義：一是在著錄中以「筆墨」為主的書畫鑑定模式，一直影響到今天；二是以徵引古人鑑藏之言論、對比畫派傳承、畫面上的「筆墨」之法，進行書畫鑑定的「三段論」模式，對於清代的書畫著錄、中國書畫譜系的最後確立都有重大影響。

張丑在盧鴻一的《草堂十志圖》後附有顧況《江南春圖》、《茅山圖》，他認為：「范陽盧鴻一，字浩然，……舊藏段成式家，下迄宋元顯晦不一，向後嚴分宜（嚴嵩）購得之，載之《書畫記》。按文休承箋注云：十圖既精妙，而

[211] 同上引書，第五冊，頁19。

詩辭又作十體書之，乃金陵楊氏物，後歸蘇門袁氏，復在丹陽孫氏，米元暉諸公所錄，已逸(佚)其二，今十志皆全，又有楊凝式、周必大跋語，尤可寶也。[夾註]或疑《草堂十志》既逸(佚)其二焉，復得全。余謂神物離合固自有數存焉，於勿疑也。」[212] 然後，張以他在慶曆年間所得的摹本來加以著錄，後以《石林避暑》內容相互認證，這種鑑定方法，是成問題的，以摹本反證「真本」，又有古人證詞做旁證，這一鑑定知識產生肯定有問題。另對顧況的考證是先用《名畫記》的顧況小傳，並加上他本人的一段題跋，說顧況是繼鄭虔後的「三絕」高手，其人品清逸能詩畫，此畫就已經確認為「真跡」。我們今天雖然無法苛求古人，但不能回避他存在有問題，這明顯是一種「望氣派」書畫鑑定的常用手法，看畫——題寫跋語——古人畫法座標——真跡/仿本。在這一過程中，又缺少哪一個關鍵性的環節？在我看來，缺少的正是鑑定知識生成過程中的「合法性」，不是以畫面真實性說話，而是以鑑定權威話語來顯現。

張丑在李思訓的《御苑採蓮圖》、《踏錦圖》、《青山圖》、《江山漁樂圖》後附李昭道的《漢武帝柏梁聯句圖》、冷謙《蓬萊仙逸圖》。張著錄時先將李思訓的小傳說明，「大李將軍思訓，為帝室之冑，以戰功顯於當世，……其子(李)昭道、宋王詵、趙伯駒、元冷謙輩皆刻意師法之，無不以著色山水擅名于時。斯其所造之極，不言可知矣。」[213] 緊接著，著錄元代倪瓚、王蒙的題跋，再與張在汝南郡王朱仲忽家中所見到的李思訓《明皇幸蜀圖》相互印證後，徵引《石林避暑錄》、《畫鑒》、《藝苑巵言》等皆與他的觀點相吻合，這又是真跡無疑。在今天，《明皇幸蜀圖》已經被證實是宋代摹本，張的著錄與考證的結論不也應該變成了宋摹本嗎？我認為，這並不能完全歸咎于張丑，而是他的那個時代所提供給他的書畫鑑定參照本身是存在問題的。

「卷四下」著錄的韓幹《雙馬圖》、《圉人呈馬圖》後附胡瓌《番部卓歇圖》、東丹王《人犬圖》，周昉的《袁安臥雪圖》、《蠻夷職貢圖》都是以張

[212] 同上引書，第五冊，頁40-41。

[213] 同上引書，第五冊，頁46。

丑自己「近收松雪摹本」來鑑別，再利用《畫鑒》中有關韓幹的記載，這本身就存在著一些鑑定上的問題。

其後卷五至卷十著錄的，在韓滉名下有《田家移居圖》、《明皇演樂圖》、《五牛圖》；楊昇有《高賢圖》、《瀟湘煙雨圖》、《楊通老移居圖》（後二種只存目）、《太上度關圖》；荊浩有《山莊圖》、《古松圖》、《峻峰圖》；黃筌名下有《臨邊鸞葵花圖》、《獨釣圖》，後附有徐熙的《躑躅海棠圖》、《杜陵浣花醉歸圖》；關仝名下有《仙遊圖》、《夏山欲雨圖》；釋貫休《大阿羅圖》後附王齊翰《勘書圖》；宋徽宗名下有《雪江歸棹圖》、《果籃圖》；郭忠恕名下有《越王宮殿圖》、《仙居圖》、《越王避暑宮殿圖》，後附王振鵬《金明池圖》；李成名下有《茂林遠岫圖》、《晴巒蕭寺圖》、《寒林平野圖》、《群峰霽雪圖》、《寒鴉圖》，後附許道寧《秋山晴靄圖》；董源名下有《瀟湘圖》、《夏山圖》、《秋山圖》、《仙山樓閣圖》、《秋山行旅圖》、《風雨出蟄龍圖》、《溪山風雨圖》、《河伯娶婦圖》；李煜《江山攬勝圖》、《重屏圖》、《竹梢寒禽圖》，後附《阿房宮樣》、《蘇若蘭話別會合圖》、《嬰戲圖》、《村翁嫁女卷》；范寬名下有《秋山圖》、《煙嵐秋曉圖》、《袁安臥雪圖》、《溪山蕭寺圖》等等不一而足。

從這個晉唐、五代畫家名下藏品的增加，我們可以明確地知道，明末書畫著錄者在董其昌的影響下，藏品不斷地在擴充，每個畫家名下都有作品，有的還有三、五十件以上，這種著錄與鑑定說明對於清代的影響是相當大的，他們幾乎是完全相信著錄與明代書畫鑑藏大家們的著錄與收藏的。

《清河書畫舫》記載的收藏家如韓存良、震澤王氏、朱忠僖、李文正公家、金閶史氏、崔湜、馮開之、朱希孝（太保）、吳可文、劉有芳、朱仲忽（汝南郡王）、徐封、高深甫、王世懋等諸多與張丑同時代的鑑藏家，正是他們的共棲關係，將晉唐以來的書法、繪畫作品不斷地完善起來，且有著錄為證。

張丑的《真跡日錄》是隨見隨錄，即從泰昌元年（1620）到崇禎九年（1636）前後十七年間的過目書畫著錄，共五卷，以收藏家為順序，多是項元汴、青浦曹氏、董其昌、雲間陳氏、韓世能、苑西吳太學、嚴開宇、韓朝延（韓世能之

子）、陸生、震澤王氏、嚴道普、莫廷韓、余清堂、劉原父、顏光祿、王世貞、王世懋、新安汪氏、新都吳新宇、吳能、項希憲、張七澤（松江人）、吳可文、文賴（蛟門人）、（僧）元成、徐太沖、薴溪張氏、項篤壽、項又新、陳雲樓、汪鄰幾等江南收藏家中的書畫藏品，並加以著錄。其中當過禮部尚書的韓世能家中藏有《摹鐘鼎篆正考父鼎銘季直表》、曹弗興《兵符圖》、晉陸機《平復帖》等天下名跡，在張丑的《南陽書畫表》[214]中詳細列明他所收藏的書畫藏品目錄，「南陽」是韓世能郡望之名，所以張丑取這個書名。全表分為《南陽法書表》、《南陽名畫表》二個部分，張丑是在韓世能去世（1598年）前先做的《南陽法書表》，韓世能去世後，他的兒子韓朝延再請張丑作《南陽名畫表》，兩者的時間差約有25年，《南陽法書表》列有書法家25人，藏品72件；南陽名畫表列有畫家47人，95件藏品，即藏品總數是167件。雖然張丑這個統計數字可能是有選擇的，但在前文中所說的，嚴嵩被抄沒的書畫約有一半轉手到韓世能手中，是張丑誇大其詞呢？還是確有其事，我們今天已經很難以韓世能的藏品與《嚴氏書畫記》來核對，在我看來，張丑誇大數目的可能性大一些，因為在江南的收藏家少者要說有四、五十人，多則有近百人，嚴嵩父子的書畫收藏在明末的十幾種書畫著錄中都有記載，並非是韓世能擁有一半左右這樣的數目，加上書畫流傳時間長、轉手快，多有「過煙眼雲」的感覺，流入到眾多的收藏家之手才更接近歷史事實。

不過，我們從張丑的二個序言中得知更多的鑒藏訊息，他說在江南，在明代嘉靖年間，先是權相豫章「沉緬金珠，浮游雅道」，收藏諸多的書畫，接著是「二美」（王世貞、王世懋兄弟）[215]開始「博訪于婁東」，項子京「力購于秀水」，大開收藏之風。而在張丑看來，韓世能則是熟玩書法名跡之人，也能「深加精別」，他是「生平別無嗜好，絕意求田問舍，事俸薪所入，悉市寶章晉唐、宋元之奇，所收不下百本，與名流韻士，品定甲乙，軸軸連城，言言著

[214] 《南陽法書表》約成書于萬曆二十四年（1596）左右，《南陽名畫表》約成書於1620-1621年。

[215] 王世貞字元美、王世懋字敬美，故時人稱之為二美。

蔡」。[216] 我們今天從南陽法書表中能見到是從晉代王羲之開始，到元代趙子昂止，共有72件藏品，並不包括明代的藏品在裏面，這說明張丑是有選擇的。在南陽名畫表的序言中，張丑說韓世能「旁耽畫癖，亦復不減書淫，前後所收名畫神品，何啻數百？丹青墨戲，並是甲觀。自余南北宦遊，不便提挈，日亡月逸，雨散風飄，遂至遺失數多，零落殆盡。……曾未再傳，盡屬烏有。」[217] 張丑的序大約是在天啟元年前一、二年所寫，即在1620年前後，韓世能所「勤收力購」的藏品，已經多半失去。

　　在我看來，江南收藏中心，隨著第一代收藏家項元汴、董其昌、韓世能、陳繼儒、王世貞等大文人鑒賞家的先後過世，書畫藏品傳到他們的後代手上時，書畫已經漸漸流散於他處，其時間也是在1600年到1640年的四十年時間裏。一方面，我們從張丑的序言與著錄言詞之間讀出，另外也從吳其貞的著錄中能夠摸清當時江南收藏中心的書畫藏品的聚散情況，換句話說，沒有等到清兵大舉南下之前，由幾個人的主要收藏而變為眾多人的收藏；另一方面也正是在這段時間裏，南畫北渡開始上演，北方以「貳臣」為主的收藏中心拉開了序幕。

第二節　汪砢玉與《珊瑚網》

　　汪砢玉之父汪繼美的生平，我們在《項子京畫荊筠圖卷》後題寫的跋文可知：汪繼美，字世賢，號愛荊,別號荊筠山人。生年不詳，弱冠時，與僧人慧空、慧鑒、大洲、竹堂、定湖，諸方外游，結識項元汴，大約是在崇禎元年戊辰（1628）春去世。[218] 其父汪愛荊曾官為鹽場使，後落籍于檇李，與項元汴交好，築凝霞閣，廣收藏古籍、書畫，所藏書畫「富甲一時」。[219] 汪砢玉在文徵

[216]《南陽書畫表》卷上，《四庫全書》文淵閣本，第1冊，頁5。

[217]《南陽書畫表》卷下，《四庫全書》文淵閣本，第1冊，頁13。

[218] 汪砢玉著，《珊瑚網》下冊，（成都：古籍書店出版，1985），頁1185。

[219] 見汪砢玉著《珊瑚網》後張鈞衡之跋文，下冊，頁1431。

明的《桐蔭高士圖》卷後題曰：「清賞凝霞四十年，斷痕殘墨尚依然。不堪香死人琴後，秋色徒供韻石前。」[220] 汪砢玉在《周服卿名花十二冊》後題記曰：「先君早年，即交吳下諸君子，征其書畫，有《桂花叢珠》及諸卷軸便面，茲有所余金葉箋，為周服卿繪名花十二，其著色之妙，真趙昌復生也。」[221]

在汪砢玉的童年時代，家中的收藏為他留下了深刻的印象與記憶，尤其是書畫藏品，他不時地以回憶的方式來紀念他家中的藏品與這些收藏過的書畫給他的美好回憶。如他在唐寅的《孟蜀宮妓圖》（今已改為《王蜀宮妓圖》）後題曰：「芙蓉城裏試仙衣，詩酒留連致式微。花柳豈關亡國恨，降王原是受朝緋。余舞象時，見家嚴凝霞閣中所懸唐六如畫，乃白描宮人，詩句即蓮花冠子也。舉贈岐黃談繼岩。後於留都得是幅，閱題恍然，因步原韻，未幾，復得《六如弄玉圖》其人物衣裝相似，可匹焉。玉記。」[222]

有關汪愛荊築室藏書畫的情況，汪砢玉在沈士英於甲午年（1594）夏日為汪愛荊所作的《凝霞閣圖》卷後作了一段長長的題跋，說：「吾翁于城南蓮花濱，建閣曰凝霞，玉遮君所題也。曲徑臨流，重垣幽邃，供設玩好，花竹扶疏，仿佛倪迂清秘處。」[223] 凝霞閣的收藏情況從汪砢玉的幾段附論中可以清楚地知道當時「富甲一時」的真實情況。

其一，汪砢玉在《凝霞閣舊藏畫冊》中的一開《柯丹丘山水》上題：『先君凝霞閣，有畫屏二架，面面俱宋元人筆，一為斗方，一為團扇，各百葉，如列廬山九疊屏，又何有紀亮雲母、武秋琉璃也哉！歷四十餘年，屏山漸徽脫，至天啟丁卯，余轉運山左，聞難旋裏，於讀禮之暇，付湯子裝潢成冊，一曰〈屏山余曲〉，原厥所自，取唐句『屏山六曲』即歸來也。畫即前鈔，款識約半；一曰〈藝圃晶英〉，內多舊人臨本，有題語者，僅崆峒太史巢雲子數板，

[220] 同上引書，頁1085。

[221] 同上引書，頁1296。

[222] 同上，頁111。

[223] 同上，頁1188-1189。

余選入《英華三昧》中。兩冊為小李《金碧四景》、江貫道諸幅。未幾，適徽友何秘書，攜官諫數斤來，正欲余《屏山冊》，遂以相易。迫己巳秋，姚公伯仲過余西宅，閱畫品石，欲得余白玉秋葵盆，為陸子剛所轉而未果。時秋海棠盈庭敷豔，徘徊玩賞不已。數年後，岱芝公乃倩錢君，偕陸友天游見訪，言及《藝圃冊》，因取質于姚司寇，以宿所寓目也。匯《珊瑚網》至此，追思當年一屏風圖畫中，援琴動操，有眾山皆響之致，今何如耶？蕭子雲飛白十二牒，雖尚掩映五松，然或不能輼匵，至徒四壁立，猶百城自擁作書淫，能免人揶揄哉。砢玉記。」[224] 我們從中可知，汪家是以收藏宋元書畫為主的。

其二，汪砢玉在〈磅礡漫興〉中很自豪地寫道：「吾家凝霞閣，向藏當代諸名畫，為冊約半千，可供嘉客累日之玩。自余為東西南北之人，先子登太白年而仙去，歸來處閟天枯海中，僅存此匯冊，猶是侈夜郎王也，因綴冊首曰：不薄今人愛古人。」[225] 從這段文字中可知，汪家也收藏許多與汪氏同時代的書畫作品。

其三，汪砢玉在《霞上寶玩》第二十幅上題寫道：「崇禎戊辰春，為先人窆曆費，因出家藏書畫，宋元昭代名跡，各百餘冊，卷軸稱是，並虎耳彝、雄卣、漢玉、犀珀諸物，易貲襄事，而古繪兩函，尤時在念也。至甲戌秋，黃越石忽持前二冊來，雲得之留都俞鳳毛，已售去十餘幅，為王右丞團扇小景、許道寧繪《池草鳴禽圖》、張擇端作《興慶宮五王弈棋圖》、周昉《折桂美人》、黃筌《紅蜻蜓淡竹花》、趙幹《梨花》、趙昌《月下海棠》、蘇漢臣《貨郎擔》，其閨人兩兩妝束，即宋詞『平頭鞋子雙鸞小』也，又下嬰鬥促織，三孺子放風箏。從訓養子《石壁松亭》界畫工緻，柱上細款『三朝供奉李嵩』。錢舜舉《牡丹雙桂》、梅道人《折竹》諸冊。時越石欲余貫休《應真卷》，為宋王才翁題偈。馬和之《破斧圖》，思陵（宋高宗）楷毛詩。吳仲珪《寫明聖湖十景冊》，及本朝諸名公畫二十幅，文、沈《落花圖詠長卷》、青綠商鼎、漢玉兕鎮諸件，余遂聽之，易我故物，即汰去其

[224] 同上，頁1242。

[225] 同上，頁1255。

半，不但頓還舊觀，幅幅皆胡麻飯仙子矣。」[226]

在張鈞衡的跋中，說張丑是「蓋丑自其高祖以下，四世鑒藏。玉水亦以其父愛荊，與嘉興項元汴交好，築凝霞閣以貯書畫。」[227] 言外之意，說張丑家是四代收藏，而汪家僅父子二代有收藏，可以肯定的是：張鈞衡本人並沒有仔細閱讀汪砢玉的《珊瑚網》，因為在書中有幾處已經明確提到：汪氏乃三代所藏，如汪砢玉在絹本《梁張僧繇畫龍》幅上題道：「余墮地時，先大父明甫，在松郡得此圖攜歸，塵翳不可辨。先君世賢，即付裝潢善手，揉以沸液，絲理猶聯，鮮彩頓復舊觀。凡山川林麓、樓臺人物，在煙雲縹緲間，用金碧輝映，昭晰四時之景，賞鑒家見之，無不曰：小李將軍，安得有此一種家法？砢玉記。」[228] 從這段文字可知，汪砢玉的祖父是汪明甫，有名有姓，他不僅收藏古代書畫，而且還專門搶修書畫藏品。至此，可以明確的是：汪砢玉祖孫三代都在收藏書畫，祖父汪明甫是在不斷收藏積累，汪愛荊達到汪家的收藏高峰，而在汪砢玉時，他多次有附文中提到是因家道中落，為支付其父「喪葬事」而將書畫藏品及其它青銅、玉器所售殆盡，甚至連項元汴為其父汪愛荊所畫的肖像《畫荊筠圖卷》等應當為家傳的書畫也一併賣出，足見其當時的經濟窘迫的難堪情狀。

汪砢玉的交遊考

《珊瑚網》卷前有汪砢玉的自序中言崇禎癸未（1643）成書，但未來得及付梓，清軍已揮師南下，僅是傳抄本在流布，直到《四庫全書》時才用浙江孫仰曾家藏抄本稍加整理而成書，後附有吳興張鈞衡跋。今用本多是此版本。此著錄書有個非常特殊的方法：即前列題跋，後附論說。在其論說之中，使我們今天可以認識到當時的諸多鑒藏情況，即在崇禎癸未年（1643）前書畫藏品的收藏與流傳情況，這是判斷明代崇禎十六年（1643）以前的鑒藏情況最為標準的尺度。

[226] 同上，頁1222。

[227] 汪砢玉著，《珊瑚網》後張鈞衡之跋文，下冊，頁1431。

[228] 同上，頁1223。

另從此書的著錄中尚能較為完整地反映出明代末年的鑑藏家們的活動與交遊。

與汪砢玉父子相交往的都是江浙地區的大官僚、知名文人等。如項子京、周少谷、孫枝、張龍章、沈士英、孫克宏、董其昌、李日華、李肇亨、項德新等都曾為汪砢玉父親汪愛荊畫過肖像、或山水人物等不一一而足。如周少穀所畫的《周少谷寫愛荊圖》，引首有王伯谷八分書「圖作山水，是服卿所絕少者。」卷後有張鳳翼、王穉登、陸士仁、李日華四題，張題曰：「愛爾田家連理枝，相看應詠鶺鴒詩。懸知兄弟勸酬處，伯氏吹塤仲氏篪。」王氏題中曰：「春風棠棣紫荊花，酒滿金尊花滿霞。相看好共宜男草，應是君前席上誇。」陸氏題曰：「連理枝繁拂碧紗，深深杯色映紅霞。何因種得平生愛，重感田家再合花。」李氏在題中曰：「隱幾先生南郭居，薰爐筆格伴琴書。鳥聲細碎話不了，花態低徊笑欲舒。奇石漱泉呈透漏，古藤纏樹掛盤紆。小齋清秘多真賞，何獨荊枝愛有餘。汪愛荊先生，博古大雅，有雲林金粟之風，特表出之。」[229] 在畫家為汪愛荊所畫及汪氏所藏書畫上題跋者多見有項子京、周少谷、孫枝、張龍章、沈士英、孫克宏、董其昌、李日華、張鳳翼、王穉登、陳繼儒等幾十人之多，充分證明當時的文人雅集與書畫鑑賞的活動十分頻繁。[230] 汪砢玉說吳道甫一人就收藏有140多人的藏品，可見當時收藏風氣之盛。他在《青箱蘊玉冊頁》中後題道：「吳門王道甫，乃選部祿之公仲孫，郎樵侍御之仲子。為張幼於中表，一云：道甫即顧靜甫，稱道行，其所徵書畫，俱隆（慶）萬（曆）間人，共百四十家，亦一時之盛也。樂卿記。」[231]

汪在項子京《畫荊筠圖卷》後題記載了當時情況：「先子愛荊，……後更求子京（項元汴）作《愛荊圖》，仿趙伯駒，成青綠山水。款云：墨林子項元汴，為孝友汪君寫。不知者俱疑非子京本色焉。萬曆丁未夏，華亭蔣神卿過訪，留款三宿，臨別，次伯起韻題卷。至丁巳春，董太史玄宰來吾家，鑑賞書

229 同上，頁1185-1186。

230 同上，頁1185-1187。

231 同上，頁1271。

畫,亦題卷後。數十年間,得名流為先子增重,誠快事也。」[232]

汪砢玉還與李日華、李肇亨結為兒女親家,如在《李珂雪江幹七樹圖》上有李肇亨之題:「癸亥暮春,為玉水親家寫。」其後就有李日華題:「披來疑是竹林圖,落落人間幾丈夫。披拂南天礙鬥極,影聯楚澤動江湖。昔董北苑有江幹七樹,黃子久諸人皆為之,各出意態,不必肖也。今玉水拈為畫題,余因為詠之。日華為玉水親家。」[233] 汪氏亦曾收藏過李日華的書畫多幅,在其《汪氏珊瑚名畫題跋》中多有著錄。如李日華在《宋元名家畫冊》後有一段長題:「天啟壬戌元日,至十有三日,無日不陰雨冰雪,戚友相過,皆噓呵瑟縮,無少歡緒。因發猛思,拉徐潤卿、汪玉水,同兒子過程季白齋樓,煮茗團坐,出觀董氏畫冊,一一評賞。營丘古淡蕭瑟、趙大年對幅,一作近景,林樾環繞;一陂陀岡,拾階而上……黃子久蒼率渾成,董玄宰疑為北苑,余謂未必。曹雲西、王叔明、倪元鎮,俱未確,皆玄宰所欲去而未能者,番(反)覆諦觀間,遂令神氣酣暢,如昔人莫春修禊。清夜遊園,各各滿志,無復陰寒凝沍之歡,即黍穀召和,不是過也。我輩樂此,乃不為寒暑所困,豈復有疲厭哉!李日華識。」[234]

汪家與項元汴家有著世家淵源的友好關係,其父汪愛荊與項元汴過從甚密,汪則與項元汴子孫輩交往頻頻,如在項德新的《墨荷圖》後的題記中,汪寫道:「項君復初,為墨林公第三子,博雅好古,翩翩文墨間,與余契厚有年。每過余齋,或跌梅根話月,或躋松顛話風,或移燈寫石影,或剪燭辨花影,揮毫染素忘倦,余亦時詣其讀易堂,出所藏書畫玩好,鑒賞不休,意甚洽也。不意癸亥冬日,余自北還,項君已謝人間世矣,務繹韻唁之云:鬥酒無從共論文,廿年雅誼付斜曛。黃金台去空還我,白玉樓成竟召君。詩卷曾題梅上月,畫圖猶帶竹邊雲。堂留讀易看多構,莫歎人琴不再聞。時展其小阮孔彰為余作《鴛社圖》,余斯際正欲補繪,未盡景致,恨不即促之,與墨荷諸幅,俱

[232] 同上,頁1185。

[233] 同上,頁1192-1193。

[234] 同上,頁1208。

留不朽佳跡，可勝山陽之感。砢玉記。」[235]

　　項又新與汪砢玉同董其昌交情甚好，董其昌經常到項家，汪砢玉也由此與董其昌過從甚密。董其昌的書畫船常常發至吳淞，汪記載在戊午七月廿五日在三塔灣時，董氏在「舟中攜趙伯駒《春蔭圖》、趙文敏《溪山清隱隱約約圖》、王叔明《青弁圖》、倪雲林《春靄圖》、《南渚圖》、黃子久二幅、馬扶風《鳳山圖》，共十幅，皆奇絕。」[236]汪氏同時也記載了諸多董其昌對書畫的鑒定意見。汪家也是董其昌經常光顧的地方，也時常為汪氏家藏品加以品題，如汪氏說：「予弄鳩車時，家甫得陸天遊畫，上題云：遠山清眺，陸廣為文伯作，時父執吳功甫，嘗過吾家凝霞閣，極鑒賞此幅，然惜其非全璧也。至甲寅秋，高友明水見之，以天然共影斐幾相易。迨己未春，潤州繆杞亭持二畫來，適董玄宰相先生過訪，展閱間，吒之曰：何一軸而離為二也？余相較曰：何二軸而一為？予家物也。杞亭云：為文伯作者，得之此地高氏；款于遊生者，得之苕上閔氏，初不知其相合也，即舉以歸予。玄宰遂索紙題之。……後人宜世守勿失。庶留此一段佳話。」[237]

　　汪、董、項三人也與當時的書畫好事者常相往來，如當時的一個安徽人黃規仁，常常與他們交往。汪砢玉在《宋元名畫冊》（20開）後題曰：「崇禎四年（1631）九月十六日，徽友黃規仁，攜冊共唐拓〈臨江帖〉來，賞菊話夜，因留冊逾日飽觀。」[238]另在《雲林畫六冊》上汪氏自題曰：「前黃規仁持大冊來，只十一幅，後黃越石又持是冊來，則多北宋人六幅、倪雲林六幅、及趙昌、馬遠二板也，余欲其半，垂成而不果。玉水記。」[239]

　　從汪砢玉到吳其貞的二人著錄中，恰好是反映出南方收藏中心的一些情

[235] 同上，頁1194-1195。

[236] 同上，頁1190。

[237] 同上，頁937。

[238] 同上，頁1245。

[239] 同上，頁1247。

況、當時鑑藏活動等，有助於我們今天對此的瞭解。汪砢玉在《王維雪溪圖》後說「此卷歸程季白，入《唐宋元寶繪冊》，二跋俱截去。」[240] 他所說的二個跋，一段是蓬山道人劉詡，另一段是項元汴的，而他卻將此二跋全文照錄下來，在今天才仍保留著此二跋的內容。此外，有關程季白去世後的藏品情況在吳其貞的《書畫記》中披露較多，正是這二本著錄，可以清楚當時藏品流布情況。

汪在書畫後面的跋文中曾透露出一些他家書畫散佚的情況，如他在王振朋的《龍舟圖冊頁》後題道：「東坡云：凡事不欲勝人，而惟書畫，當為盛事。愚父子于萬曆間，集諸名畫，半出家藏，半易諸友，內得之國大功甫為多，合選各自成冊，自謂頗殫心力，乃求其精妙，如《霞上寶玩》者，能幾何哉！然東坡又云：我操其勝，則諸畫家皆負矣。」[241]。汪在其家中失去書畫藏品之際，心中也是鬱鬱寡歡的，甚至是在自我解嘲說因其父的去世而不得已的緣故。汪在沈周的《許由棄瓢圖》後跋曰：「一物有一累，吾形猶贅然。區區此勺器，亦合付長川。浩浩天地間，吾亦一瓢耳。吾哉與瓢哉，大觀何彼此？元遺山擲瓢圖云：不知黃屋不知堯，喧寂何心寄一瓢。我是許由初不爾，只將盛酒杖頭挑。較石田詩更進一籌。繡水汪砢玉鑑藏並題。」[242] 另如他在文嘉的《自題山水幅》後寫道：「此幅久在凝霞閣，今已易去。」[243] 汪砢玉在《墨林畫幅》後寫道：「二幅久在凝霞閣，因先君與項氏蘭台，冀長公酉山相善，並仿墨道人洞庭漁父、墨荷蘭石、及所書高士傳俱遺之，余為友人乞去者不少。玉記。」[244]

在失去全家的藏品後，汪砢玉本人也只好用王洪、楊士奇二人的詩意來排

[240] 同上，頁746-747。

[241] 同上，頁1217。

[242] 同上，頁1059。

[243] 同上，頁1179。

[244] 同上，頁1185。

遣自己心中的鬱悶，一首是王洪在王孟端《送行圖》上的詩文：「楚天木葉落，芙蓉遍芳洲。長歌一杯酒，送上江南舟。孤帆帶斜日，一雁飛高秋，離情與江水，相逐共悠悠。」[245] 另外一首是楊士奇在倪元鎮《疏林亭子圖》後題道：「寂寂堤上亭，靄靄階前草，逸思樂此中，塵心自然掃。」[246]

南畫北渡前因後果

明末清初的私家收藏有個明顯的特點，除項元汴之外，主要是圍繞文人官僚而進行，隨著文人官僚的升遷、貶降而發生巨大的變化。明代中葉以前，由於朱明政權來自於南方，明王朝的大文人官僚多半來自於江南地區，這一地區為明王朝在科舉考試選拔出眾多的文人官僚，這在前文已經描述過。而到了萬曆以後，特別是在天啟（1621～1627）、崇禎（1628～1644）年間，北方文人進入了權力中心，到清代入主中原後，北方愈來愈多文人進入清政府中心，直到康熙年間，在恢復博學鴻詞科時，才恢復對江南才子的籠絡政策，使一些江南才子進入政治中心。

十七世紀中葉前後，北方文人官僚漸興，是後來成為「貳臣」收藏的主要人物，如孫承澤、王鐸、梁清標、曹溶、宋犖等都來自北方，他們介入到書畫收藏，作為「南畫北渡」最為直接的原因。如孫承澤在明代任職，從明內府流散出來的書畫，收藏在誰的手裏他都十分清楚，他曾直接在河南任職時，還照顧過周亮工八年的生活，在他的引導下，周亮工也成為明末清初最為重要的鑒賞家之一。這在後文中多有論述。在這裏專門敘述明末最為活躍的是王鐸（1592～1652），我們今天尚能在諸多的題跋中見到王鐸的鑒定話語，他曾在孫承澤、曹溶、周亮工、王長垣、袁樞、及他的兄弟王鏞、王鑨等人的藏畫上題寫跋語。王鐸本人的藏品記錄幾乎沒記錄，我們只知道他曾經收藏過一件藏品，

[245] 同上，頁1026。

[246] 同上，頁951。

[247] 此圖見《故宮書畫圖錄》卷五，頁18；及《故宮名畫三百種》卷一，頁43。

即今在臺北故宮的《洞天山堂圖》，[247] 上有王鐸的大字題跋，認定此件作品是
五代名家董源的真跡，並稱此畫絕妙地再現了自然。王鑲曾收藏過高克恭的《
雲橫秀嶺圖軸》（今藏臺北故宮）；王鑲曾收藏過巨然的《秋山問道圖》、（傳）
為董源的《溪山雲霽圖》（今俱藏美國弗利爾美術館）和宋代佚名《溪山無盡圖》、
米友仁的《雲山圖卷》（俱收藏在美國克里夫蘭博物館），後者已經被認為「非出自
米友仁之手」的作品。王長垣，字鵬沖，號文蓀，長期居住在北京。可能與王
鐸有親屬關係，王鐸曾為他題寫過傳為顧愷之的《列女圖》、顧閎中的《韓熙
載夜宴圖》（俱收藏在北京故宮）、關仝的《關山行旅圖軸》（今藏臺北故宮）、宋徽
宗摹《張萱虢國夫人游春圖》（今藏遼博）等。袁樞，河南人，是王鐸的親家，
其他情況不詳，但袁樞曾收藏過的董源《瀟湘圖卷》（今藏北京故宮）、《夏山圖
卷》（今藏上博）、和傳為郭熙的《雪景圖》（現藏美國）等。另從梁清標的書畫
藏品中知道：梁所收藏的巨然兩幅作品《層岩叢樹圖》、《秋山圖》也是從袁
樞手中得到的。我們還知道一個河北滄州人戴明說，字默道，號岩犖，晚號定
圃。1634年進士，順治十三年（1656）擢戶部尚書。他在梁清標之前任兵部尚
書。他身兼鑒賞家、畫家與官僚的雙重身份，也曾與王鐸相互往來。如現藏北
京故宮的王鐸畫《花果圖卷》後有戴明說的觀款。戴收藏過的藏品，我們今天
還能看到的有宋徽宗《五色鸚鵡圖》（現藏波斯頓博物館）、王詵的《漁村小雪圖
卷》（今藏北京故宮）等。戴死後，他那張王詵的畫被畫家王翬買去，1700年時，
被宋犖看到，宋又從王那裏購得此件藏品。

　　明清更替是南畫北渡最為重要的原因，北方地區在清兵入關後，很快投
降，而在南方長期處於兵荒馬亂之中，而且清朝利用北方降清的文人官僚，派
他們往南方任官。一方面，北方滿清新貴開始收藏書畫，如納蘭性德、索額
圖、明珠、耿昭忠等人在北方收藏書畫；另一方面，那些被派到南方的北方文
人官僚也在南方收集書畫，如王鐸、周亮工在南京，宋犖在江西、蘇州兩地收
藏書畫；卞永譽在浙江、福建兩地收藏書畫，包括後來的住在天津的鹽商安岐
也在揚州安家巷收藏書畫。沒有到南方專門收集書畫的梁清標，也利用裱畫師
們通過京杭大運河來收購書畫。

到十七世紀中葉，接受康熙皇帝招撫的南方文人大官僚，如高士奇、王鴻緒也常常攜帶他們的書畫藏品留滯在北京，或者向康熙進獻，或者轉讓於其他北京大官僚，進而形成了由南向北匯流的趨勢，為乾隆皇帝「一網打進」創造了條件。

事實上，南方書畫收藏由明代中期的大文人官僚嚴嵩、張居正等集中收藏，在項元汴1590年去世後，變成「EYE AREA」約有大大小小二、三百人的收藏，由於官商的合流，而又演變成北方幾個大鑒賞家的集中收藏，最後一位就是安岐，安岐晚年又被乾隆在一、二年內收購入藏於清內府。在梁清標去世後一年的1692年，宋犖與朱彝尊唱和的〈論畫絕句〉中，朱有這樣一首詩：「退翁倦叟嗟淪沒，吳客雌黃詎可憑？妙鑒誰能識苗發，一時難得兩中丞。」詩中「退翁」指孫承澤，「倦叟」是指曹溶，兩中丞是指宋犖、卞永譽，時二人都任「中丞」（相當於巡撫）一職。這四人當中僅曹溶（浙江秀水人）算是南方人，其餘三人都是北方人。這說明從項元汴去世的1590年到梁清標去世的1691年，恰好是100年多幾個月的時間裏，正是「南畫北渡」的歷史。

第四章　南畫北渡與明末清初的書畫市場

　　在明末清初的書畫市場究竟是個什麼樣，其價格如何？南畫北渡時期的書畫價格又是怎樣？南畫北渡的途徑如何？南畫北渡是如何實現的？我在這一章中將依據現有的資料加以闡釋。

「南畫北渡」的提出

　　「南畫北渡」是研究中國古代書畫譜系至關重要的一個環節，即明代以江南收藏中心為主的藏品，在轉移到北方後，有三個過程需要確立與研究，一是書畫藏品的北渡，這是一個歷史的過程，並不是像以往中國鑒藏史上的一個簡單朝代更替就已經實現了，清代取替明代並沒有實現這個歷史過程，清兵南下後，並沒有將絕大部分書畫帶回北京，而是通過鑒藏家們來實現的；第二個過程是南方鑒藏中心對書畫鑒定觀念的北渡，既有一個整體上的書畫鑒定概念的延續，又有新的突破，對中國書畫收藏的完整性進一步加強；第三個過渡是以南方收藏中心所確立的中國書畫譜系同時也北渡過來，到乾隆時期最後確立。

　　明末清初，並沒有人以「南畫北渡」這個概念來稱呼中國書畫鑒藏史上的這一歷史階段。本書的提出，是基於多年來的思考和借用《書畫記》的作者吳其貞「北移」、「北運」的一個概念而來的。太湖周圍地區恰好是江浙收藏中心地區，於是稱之為「江南收藏中心」。以這個關鍵字用於研究明末清初中國書畫鑒藏史更為貼切，闡述明末清初的書畫從南方轉移到北方，則自然而然地將其稱之為「南畫北渡」。這裏所說的南畫北渡並不是一下子全部都轉移到了北方，而是從一部分「江南中心」收藏家的手中轉移到了北方收藏家的手上，並在北方收藏家演變了近百年的歷史，最終又為強大的清王朝皇室所吞併，流傳下來的古代書畫，絕大部分被納入乾隆皇帝的清內府，形成了皇家獨自擁有的局面，並在1744年以《石渠寶笈》皇家著錄為里程碑，最後確立了中國古代

圖37 元代倪瓚的《江岸望山圖軸》

書畫譜系。如藏在臺北故宮的元代倪瓚的《江岸望山圖軸》（圖37）是「南畫北渡」最為典型的一件藏品，先由吳其貞收藏，北渡後，經由梁清標、卞永譽、安岐收藏後而入乾隆內府，這類的藏品有上千件之多。

「南畫北渡」是確立中國古代書畫譜系最為重要的一個歷史關鍵，它要有一個最為恰當的歷史名詞才能為人們所理解、在實際研究中運用。不過需要特別說明的是明末清初的文人並沒有使用這個詞，而是為了今天的研究由筆者將古人「北渡」一詞前加上了一個「南畫」（包括書法與繪畫藏品）來表述：明末清初這一特定的歷史時空、特定的地域裏面曾經收藏過中國古代流傳下來的絕大多數書畫藏品，並在明代較為發達的經濟杠杆作用所調節著，是一種經濟力量、文化力量、權勢中心的不斷轉換的結果。本文使用此詞時，嚴格按照學理的要求，將其界定後加以使用，這才是筆者的真正目的。

第一節 明末的書畫市場

在中國鑒藏史上，書畫的收藏並不是一帆風順的，其間浩劫不斷，損失慘重。這個收藏史中也充滿了勾心鬥角，危機四伏，如藏在北京故宮的《清明上河圖》「本南宋院人張擇端畫，然太倉王氏以之賈禍，嚴相以之殺人，則尤物也。後嚴氏籍沒，圖書盡輸入大內。世廟

不嗜古圖書，時朱（篢）庵酷嗜古圖書，意欲盡得之，謀於內廷當事者，遂奏請發，朱氏著令上價。臨發，有小內臣業知《上河圖》價重，遂啟箱竊此卷。適當事者至，小內臣急以藏御溝石罅中，是日忽大雨驟長，沒石罅連二日夜不歇。雨歇水消，從罅索所藏卷，則已糜爛，不可復理矣。」[248]另如在絹畫《周文矩文會圖》一條後，吳其貞記載了董其昌的題跋，充分說明了當時爭相購買的情況：「此畫原陸太宰以千金購之，後為胡宮保宗憲開府江南，屬（囑）項少參篤壽購此圖以遺分宜（嚴嵩），分宜敗，歸內府朱太尉希孝，復以侯伯俸准得之。太尉沒，項（元汴）於肆中重價購歸此圖。」[249]雖然這是明代收藏史上的二個事例，但從中可以看到在中國書畫收藏歷史到了明代更具有傳奇色彩，也充滿了樂趣，尤其是明代的文人收藏是空前的，遠遠超過了宋、元二代。

明代文人加入市場是一個重要的特徵，如曾任禮部尚書的董其昌本人也參與市場，詹景鳳說他有一幅「王叔明《花溪漁隱》一全幅，紙寫，大樹千餘株，似王筆作樹身與點葉，並有逸趣。作小柳林數十株，乃大失步，山與石有佳者，有失步者，點苔則大失步，作小楷七八十字，落款乃生硬而不成章。想是當時高手臨本，雲間董翰林思白賣與黃開先，取價五十金。」[250]董其昌以五十兩白銀出售一幅高手畫的假畫，其獲利可想而知，其他的文人情況也是在不同程度上有差別而已，並非完全是「謙謙君子」了。另如李日華，他可能就是一個書畫市場的中間人身份，因為他辭官後，在他的日記中並沒有發現他的生活來源，相反，在他日記中，卻有大量的觀畫、鑒定書畫的記錄，通過這些記錄，我們能讀出他是在做書畫生意。可從另一方面，我們也能看出他的雙重性格中的另外一面，即對文人而言，他是書畫鑒定家，對書畫商人來講，他又是個中間人。如他在《日知錄》中載：「昔揚子雲猶不肯受賈人之錢，載之法言。唐裴均之持萬縑請韋貫之撰銘，答曰：吾寧餓死，豈能為

248 詹景鳳，《詹東圖玄覽編》，《中國書畫全書》第四冊，頁14。

249 吳其貞，《書畫記》上，（上海：上海人民美術出版社，1963），單行本，頁108。

250 同註248，頁51。

是。」至於查士標所說的「立錐今已窮無地，徒有江山筆底生。」並不為時人所看重，所以明代人說只有唐伯虎（唐寅）的畫是活的，但《戒庵漫錄》中又說「唐子畏有一巨冊，自錄所作文，簿面題曰利市。」[251] 我們今天若作出判斷的話，明代文人是具有雙重性格的典型文人。清代的文人畫家，也不例外。[252] 到了近代，吳昌碩、齊白石等著名畫家都畫荔枝來表示「利市」，這都是有其淵源的。

　　文人潤筆費的歷史在《履園叢話》中說：「潤筆之說，昉于晉宋，而尤盛于唐之元和長慶間（806～824年）。如（韓）昌黎為文，必索潤筆，故劉禹錫祭退之（韓愈）文云：『一字之價，輦金如山』。李邕受饋遺鉅萬，皇甫湜索縑九千。白樂天（白居易）為元微之作墓銘，酬以輿馬綾帛銀安玉帶之類，不可枚舉。」其說恐有保守之見，事實上，司馬相如的一篇長門賦，就已賣過黃金百斤，不過這是宮闈上賜，裏面有一段功德存在。至於以書畫賣錢，古所未聞，僅在王羲之時以草書換鵝，杜少陵譏為媚俗，不無微詞。到了唐宋，尚屬內廷供奉，士大夫間的酬答傳賞。大約在元明而後，才有始作俑問世，恐亦不是公然出賣作品。迨至清季，金石書畫買賣盛行，「這與當時官場的交通聲氣，賄賂公行，不無關係。…書家伊立勳，為其同行死友天臺山農訃聞上題端，事後還向苫塊昏迷中的遺孤照例索取潤金。一死一生，文情乃見，對鬼如此，人而可知。…聲色犬馬，怡情悅性而已，金石書畫，庶幾近乎…對金石書畫名家，應作如是觀，名士不如名妓。……前人有『十日畫一山，五日畫一水』的雅興，仿其句法，大可移贈海上名家，『逢節一漲價，過年一加潤』也。……至若冒名偽造騙錢，更是名家的尋常道兒，如何渲染縑紙墨色，如何摹仿款字印章，可算得拿手傑作，詐欺律有明文，然亦

[251] 林發山，〈談潤筆〉，見《藝文叢輯》第二十三輯，（台灣：藝文印書館印行），頁206。

[252] 鄭板橋自書潤例，其文曰：「大幅六兩，中幅四兩，小幅二兩，書幅對聯一兩，扇子斗方五錢。凡是送禮物食物，總不如白銀為妙，公之所送，未必弟之所好也。送現銀則中心喜樂，書畫皆佳，禮物既屬糾纏，賒欠尤為賴帳，年老神倦，不能陪諸君子作無益語也。畫竹多於買竹錢，紙高六尺價三千，任渠話舊論交接，只當秋風過耳邊。」

奈何不得。若夫『寫佳畫偏留笑柄』，『畫士攘詩一何老臉』等等。」[253] 在
明代的文人都要有「潤筆銀」的，如一位在北京任職的低階官員曾指出，在正
統皇帝（1436～1449年在位）被俘之前，請名人撰寫祭文，每篇潤筆銀是二三錢，
而在事變之後，「文價頓高」，已經漲價到五錢，甚至是一兩。[254]

　　十六世紀後半葉，中國的文人感覺到已經進入了一個全新的世界，正如學
者卜正民所指出的那樣：「明代後期，中國並沒有產生資本主義，這並不是說
中國在產生資本主義上失敗了；而是說，它創造了其他別的東西：一個廣泛的
市場經濟。它利用國家交通通訊網絡打開了與地方經濟的聯繫、在一定地區內
將農村和城市的勞動力組織到一個連續生產過程中來，卻沒有瓦解作為基本生
產單位的家庭；重新組織消費模式，卻沒有將生產和消費完全分離。它在緩
慢但是必定地向士紳社會發展，通過消除儒家思想對商業的蔑視，到清代形
成一個有力的精英階層利益雙重保障體系。但是，這並不是歐洲意義上的資
本主義。」[255] 涉及江南中心地區的經濟與書畫收藏最為重要的是南京、蘇州、
杭州、揚州及華亭（今上海）地區，南京是明代建國時的政治中心，大約是在
1395年時，在《洪武京城圖志》中列舉出了13個繁榮的市場，經濟已經十分發
達，蘇州仍是甘拜下風，蘇州原本是洪武朱元璋敵對勢力張士誠的基地，朱元
璋曾一度試圖通過加課沉重的賦稅，與強制性移民的辦法來以南京取代蘇州，
並利用中央集權的經濟，來加大對南京的投資，以國都的繁榮取替蘇州，但他
的計畫最終還是流產了。到永樂皇帝朱棣（1403～1424在位）的時候，他放棄了其
父朱元璋的想法，放棄了將南京建設成為南方經濟中心的計畫首先是將都城遷
往北京。但這並沒有影響南方的經濟發展，尤其是大運河將南京、蘇州與北京
聯繫起來，若再將南京與蘇州相比，蘇州仍然是跨地區經濟中心，相反，南京

[253] 林發山，〈談潤筆〉，見《藝文叢輯》第二十三輯，（臺灣：藝文印書館），頁201-205。

[254] 葉盛，《水東日記》，卷一，頁3。中華書局本。

[255] [加]卜正民著，《縱樂的困惑——明代的商業與文化》，這是對明末經濟最新的研究結果，而不
是傳統的研究結論，動輒說是在明末資本主義萌芽時期，那是個錯誤概念，可今天尚有學者在如
是說。（北京：生活‧讀書‧新知三聯書店本，2004），頁228。

則成為二流的城市，即在15世紀中葉的時候，蘇州又恢復到了原有的經濟繁榮程度。[256]揚州在16世紀時也開始興起，並大有取而代之的趨勢。

　　涉及到書畫在明末市場的價格，在今天可以從兩個大的方面來確定，一是項元汴在他的書畫收藏品上題有千字文的編號，同時注有他的收藏價格，這是我們研究明代中葉以後書畫收藏價格的重要依據；另一方面，我們尚能看到少見於各種書畫著錄的一些記載，亦成為我們判斷明末書畫市場的一些直接資料。

　　首先，晉唐名跡、兩宋大名頭的書畫家藏品多在「千金」以上，其餘的中小名頭、元代作品多半在「十金」至「五十金」之間。如曾被項元汴稱為「法書墨蹟第一卷」的《懷素自敘帖》，「*程季白以千金得之，尋歸姚漢臣。*」[257]

　　《堅瓠集》中記載了《十八學士圖》在明代的價格，說：「*一人以《十八學士卷》獻豪貴，甚賞之，許以百金，及閱畫中人，止得十七，卻還之。其人持卷泣於途。遇白玉蟾，問以故，玉蟾舉筆題其上曰：台閣峰嶸倚碧空，登瀛久遺蹤。丹青想出忠良手，不畫當年許敬宗。詩字皆佳，仍獲百金。*」[258]

　　另如，從吳升的著錄小體字中尚能見到當時的價格，如《倪高士古木石岩圖》「*價值十二金*」。《倪高士古木幽篁圖》「*值十五金*」。《倪高士疏篁幽木圖》「*值十六金*」。《倪高士櫟軒圖》「*值二十金*」。《倪高士墨君圖》「*值十六金*」。[259]價格最低的是吳升在《吳仲圭官奴執燭圖》條後標價「*值六金，（王）石谷先生購得。*」[260]詹景鳳在《東觀玄覽》書中列出了當時文徵明的畫價，「*是時平平，一幅多未逾一金，少但三、四、五錢耳。予好十餘年後，吳*

[256] 同上，頁73-74。

[257] 吳其貞，《書畫記》下，（上海：上海人民美術出版社，1963），單行本，頁374。

[258] 《堅瓠集》頁四，見《筆記小說大觀》（七），頁392。

[259] 《中國歷代書畫藝術論著叢編》（31），（北京：中國大百科全書出版社），頁476-484，。

[260] 同上，頁507。

人乃好。又後三年，而吾新安人好，又三年而越人好，價埒懸黎矣。」[261] 這說明在晚明時的書畫價格越來越高，成倍增長。正如傅申所指出，在明代滅亡前，南方鑒賞家之間的競爭在地區內不斷擴大。從集中收藏向分散收藏過渡。而吳其貞的《書畫記》正是形成於此時，有更多的訊息可供我們研究。

第二節　吳其貞與他的《書畫記》

清初的書畫市場，我們透過吳其貞可以瞭解到當時的情況。吳其貞，我們對他的瞭解不是特別的多，他和其他明末清初的文人一樣，曾經參加過科舉考試而沒有及第之人，這也是明末清初書畫著錄的一個特點，即由參加過科舉考試而多次未中的文人來進行書畫著錄。

吳其貞，字公一，號寄穀，室名梅景書屋、怡春堂，安徽新安人，[262] 我們也不知道他的具體生卒年月，只能推算出他的大致生年是在萬曆三十七年至四十年間（1609~1612），約在康熙十七年至二十年間（1678~1681）卒。約有七十多歲。少年時嗜好讀書，科舉落第後，篤好古董，在崇禎年間至順治年間（1628~1661）經營古書畫，大約是有三十年的時間，他經營的地域範圍也以浙江、江蘇和安徽三地為主，我們今天不知道他是否到過北京，卻清楚他與許多南北方的收藏家關係密切，北上到北京是有可能的，他是一個特別身份的人，兼具文人與書畫商人的雙重身份，著有《書畫記》，此書成書於康熙十六年（1677），是我們瞭解他的主要依據。他也為我們提供了相當重要的「南畫北渡」歷史資料，特別是常游于蘇州、杭州和揚州，與收藏家們相互往來，此書恰好記載的是他從明代崇禎八年（1635）至康熙十六年（1677）年所見到的書畫、玉器與青銅器等，我今天稱之為「南畫北渡」也是他給我們的提示與闡述。

[261] 詹景鳳，《東觀玄覽附編》，頁227。

[262] 這裏需要說明的是，新安為歙縣、徽州所管轄地的別稱，故有人寫他是歙縣人，也對，這個地方是現在的新安江流域、祁門及江西婺源。另據吳姓在此居住是始於明代，多是從休寧遷居過來的。

　　《書畫記》正好接續上張丑的《清河書畫表》與《南陽書畫表》，使我們十分清楚「南畫北渡」的來龍去脈。吳其貞在其《書畫記》中詳細記載了當時他在「Eye　Area」所見到的書畫，並附載這一地區的鑒藏家與書畫商人的一些情況，如他說：「閻立本《鎖諫圖》絹畫一卷……在由溪丹圓，今觀于吳門骨董肆陸二泉手。」[263] 依據吳其貞的記載，可以描繪出當時的情況。

　　首先，蘇州、揚州、休寧、歙縣四地在清初是書畫收藏的主要地區，取代了明末時的南京、嘉興二地，據書畫捐客汪三益說：「吳氏藏物十散有六矣，憶昔我徽之盛，莫如休（寧）、歙（縣）二縣，而雅俗之分在於古玩之有無，故不惜重值爭而收入，時四方貨玩者，聞風奔至，行商於外者搜尋而歸，因此所得甚多。其風始開于汪司馬兄弟，行于溪南吳氏叢睦坊，汪氏繼之，余鄉商山吳氏、休邑（即休甯）朱氏、居安黃氏、榆村程氏，所得皆海內名器，至今日（巳卯四月十四日）漸次散去，計其得失不滿百年，可見物有聚散，理所必然。」[264] 當時的徽商收藏已經達到了一種瘋狂的地步，甚至是捕風捉影，如當時江浙地區許多收藏家們有獵奇收藏之好，如宋代的一張無名氏的《白描張仙圖》，小幅紙畫，傳說，張仙本無其人，此乃後蜀主孟昶的小像。後蜀滅亡後，後宮女眷都被帶入宋王朝的宮室中去，這張小像也由後蜀的「花蕊夫人」帶入宋宮，她思念其舊情，於是將這張畫掛於壁間。宋太祖見到後問她說：「此是何人也？」花蕊夫人急促之際，信口答道：「此蜀中張仙之像，凡無子嗣者，供奉祈子有驗，於是，世人聞之，供奉得子，歷歷有驗，遂行於世。」[265] 這些收藏家多是商人，與明末的上一代收藏家沒有什麼不同，如汪砢玉本人曾收藏過日本的春畫，即《海國女主畀彌呼遺艷卷》，他還曾專門寫上一首詩：「面面花肥擁雪身，綠雲委地忿華裀。嬌顫時帶粗豪氣，一種春

[263] 吳其貞，《書畫記》上，（上海：上海人民美術出版社，1963），單行本，頁48。

[264] 同上，頁160-161。

[265] 同上，頁242。

風別樣新。」[266] 要是拿米芾的標準來看，他們多是「好事者」，但這也是一個歷史的過渡時期，他們多半都是商人，旨在屯集財富，收藏書畫是他們靠近文人、附庸風雅的主要方式。我們已經有這個書畫鑒藏的歷史背景概念後，我們再看吳其貞曾經接觸過哪些書畫收藏家。

吳其貞的交遊考

吳其貞的《書畫記》記載了他所交往的收藏家，諸如，曹溶、朱敬琚、王廷賓、余有章、陳師仲、李升之等大收藏家。吳其貞在崇禎乙亥年（1635），「余後游姑蘇，再觀于曹秋嶽（溶）先生寓，」觀賞《顏魯公劉中使帖》，並說「而翼明題識已為人汰去。」[267] 我們今天無法確知吳與曹溶（1613～1685）是如何認識的，吳比曹大幾歲，從上文中的吳第二次去曹家觀畫，可知他已經見過一次，時間不清楚。

被稱為收藏「江南第一家」的朱敬琚，號石門，曾任吏部通政，篤好博古，尤甚於書畫，當世收藏名天下，其子也是大學士，其曾孫朱子祐與吳其貞同時人，為世澤悠遠之故，一家二十餘人多收藏，有幾人是專門收藏宋元書畫，如號稱為「十八老手」[268] 的朱十八就是其中最為知名的一位。實際上，朱氏家族並不一定是最大的收藏家。在我看來，是程氏家族，此家族有四代都是大收藏家。「（程）季因是先生諱寓庸，戊辰（1628年）進士，由祥符令終吏部郎，富於財，欲收盡天下法書名畫，然有志而目力未逮也。」但他還是收藏到蘇東坡的《九歌》、《前後赤壁賦》、王右軍的《袁生帖》、米元章的《小楷挽辭天機

[266] 汪砢玉著，《珊瑚網》下冊。他的說明是：「博古收藏家，有籠底書畫，無非寫閨中尤襯雨態，蓋防神龍攝其奇秘也。若此卷為卑彌呼遺黯，乃倭國女主，年長不嫁，以妖惑眾，侍婢千人，守衛甚嚴，然給飲食，傳辭語，則惟一男子，不幾同漢軍安趙媮，乳長數尺，著金鍉，辭醉入山，聚結群黨，戰退則張帷幕，與少男通乎，若此更奇秘，恐行欲寶衣龍，不復顧金翅鳥王矣。禾興毗飛居士識于墨花閣之香古筍。」（成都：古籍書店出版，1985），頁1200。

[267] 同註263，頁59。

[268] 吳其貞，《書畫記》下，上海人民美術出版社，1963年，頁545-560。

妙帖》、黃公望的《富春山圖》、王蒙的《聽雨樓圖》等等，有個時間可以確定，即在丙申年（1656）四月二十五日時尚在季氏之手。[269]吳其貞于丙申（1656）二月九日一次在（程）季因是家中書齋金穀園就看到31件重要藏品。

在當時的文人官僚階層，有許多人是與鑒藏家往來的，如揚州通判王廷賓，字師臣，三韓生員，明代末年，官至山東臬司。曾加入了清人「八旗」後出仕，降清後出任揚州通判，為人剛毅正直，士人、庶民無不推重。吳其貞記載：「近閑住無事，見時俗皆尚古玩，亦欲留心於此，然尚未講究也。忽一日，對余曰：我欲大收古玩，非爾不能為我爭先！肯則望將近日所得諸物及疇昔宅中者，先讓於我，以後所見他處者，仍漸圖之，其值一一如命尊意，若何？余曰：唯！唯！於是，未幾一周，所得之物皆為超等，遂成南北鑒賞大名。公（指王廷賓）之作用可謂捷徑者矣，時戊申（1668）三月二日。」[270]從王廷賓讓吳其貞為他購買書畫藏品的事例可知，文人官僚多與書畫收藏家有聯繫，讓人買畫也是常事。另一個例子是，後任禮部郎中的余有章，字季芳，順治年間的舉人，在他出任「司李」這個小官時，吳其貞說他：「所有書畫皆在淮安。作司李時，得于河南張樵門先生令郎手。」吳氏在己酉年（1669）六月五日當天所見到他的書畫藏品有九件之多。[271]

與吳有交往的還有一些是大文人官僚的後代，如他與曾經當過尚書的後代姜二酉，也是來往密切的。吳在〈米元章多景樓詩〉一條後，吳其貞記載「姜二酉本尚書公之子，家豪富，好書畫，是日所觀唐宋元書畫數種，不能悉記。」[272]在

269 同註268，頁375-376。

270 同註268，頁590-591。

271 同註268，頁600-603。（一）李伯時《山莊圖卷》（絹畫，三十頁）；（二）李伯時《九歌圖》一卷（紙畫）；（三）謝恕齋《竹石圖》一幅（絹畫）；（四）郭河陽《雪山圖》一大幅（絹畫）；（五）高房山《雪圖》一幅（絹畫）；（六）李士遵《古木竹石圖》一幅（絹畫）；（七）徐熙《海棠幽禽圖》大斗方一幅（絹畫）；（八）李息齋《雪樵圖》一大幅（絹畫）；（九）唐六如《琵琶行圖》（為六如少有作品）。

272 吳其貞，《書畫記》上，（上海：上海人民美術出版社，1963），單行本，頁274。

梅道人《江山漁樂圖》一條後，吳其貞記載：「唐雲客、茂宏、仁玉三兄弟，乃大鑒賞（唐）君瑜之子，荊川先生曾孫也。八代皆元魁，惟間君瑜一代。雲客丙子、茂宏己卯皆登賢書，好古玩，嗜茶香，鑒賞目力亦過人。」[273]

當時在金陵的二大收藏家陳師仲、李升之。在壬子年（1672）十月廿五日這一天，吳在陳師仲家中就曾見過：《唐人廓填王右軍一帖》、郭河陽《春雪圖》二大幅、盛德彰《雪雁圖》一幅、崔子中《杏花雙鵝圖》一幅、王若水《戲水鴛鴦圖》一幅、趙岩《士馬圖》一幅、賈節婦《水仙圖》一小幅等。[274] 第二天，吳在金陵另一名大收藏家李升之的家中見到九件宋元書畫藏品。[275]

揚州收藏家相當多，與吳其貞比較熟悉的是劉我育、張範我二位知名的收藏家，如吳記載劉我育的手中就曾藏有李昭道《瑤池浴馬圖》、宋高宗《法書贊十則卷》、吳鎮《小景圖》、張樗寮《楷書清靜經卷》、趙千里《水閣對弈圖》、宋高宗《甘泉賦》、王叔明《冬青圖》、房大年《士馬圖》、閻立德《王會圖》（絹畫）、祁序《江山散馬圖》等藏品。[276]

在蘇州的收藏家有卞永譽、歸希之、朱我安、顧維嶽四位收藏大家，他們的藏品也極為豐富。1675年，吳在三個收藏家中走來走去。如在乙卯（1675年）陰曆八月三日，吳到卞永譽家中看《唐宋元小畫圖冊子》（四本計一百頁）後，第二天，卞氏又回訪吳其貞，並看他的藏畫。後來吳氏記載時

[273] 同上，頁276。

[274] 吳其貞，《書畫記》下，（上海：上海人民美術出版社，1963），單行本，頁633-637。

[275] 同上，頁637-641。（一）夏禹玉《柳蔭納涼圖》一幅（絹本）；（二）黃大癡《空青圖》一幅（絹畫）；（三）黃大癡《訪戴圖》一幅（絹畫）；（四）閻立本《當熊圖》橫披一幅（絹畫）；（五）高房山《春山半晴半雨圖》一大卷（紙畫）；（六）黃大癡《山水圖》一小幅（紙畫）；（七）趙松雪《竹石幽蘭圖》一大卷（絹畫）；（八）梅花道人《釣魚圖》一幅（絹畫）；（九）宋元人《梅花三昧圖三則合卷》一卷。

[276] 同上，頁650-652。

[277] 同上，頁696-700。

說：「公字令之，三韓人，為人率真，性好古玩，目力過人。數日中無物鑒賞，神情如有所失，譬嗜酒飲者無酒耳！其篤好如此。」[277]吳于同年季冬（十一月）五日在杭州閶門卞永譽僑居之所中觀賞到七件唐宋書畫。[278]

　　在蘇州另外一位比較著名的收藏家是歸希之，在乙卯（1675年）陰曆十二月八日一天，吳其貞與卞永譽在歸希之家中就看到十八件宋代藏畫。[279]

　　蘇州另一位大收藏家是朱我安，在乙卯年（1675）十二月九日，吳其貞一天就觀賞到七件藏品是：（一）馬和之《毛詩圖十則》上下二卷；（二）居簡和尚《詩帖卷》一卷；（三）大李將軍《春苑圖》一卷（絹畫）；（四）張渥《羅漢談空圖》一卷；（五）張渥《九歌圖》（後有王翬題）；（六）宋無名氏《楊妃春睡圖》一幅（絹畫）；（七）葉由庚（傳說為北宋人）《五人會行狀圖卷》。[280]與吳有過交往的蘇州還有一個大藏家顧維岳，吳於丙午（1666）四月六日在蘇州顧維岳家一天看到了十九件書畫，其中許多是元人作品。[281]蘇州的四大收藏家與吳一定有

[278] 同上，頁704-706。（一）馬和之《毛詩圖十則》（一冊子）；（二）趙松雪《小品墨戲一本》（十六則）；（三）馬文璧《春山曉翠圖》一幅（絹畫）；（四）僧巨然《山水圖》一大幅（絹畫）；（五）陳長史《草書詩二首》一卷；（六）趙千里《采芝圖》小斗方一頁（絹畫）；（七）《宋人維摩說法圖題跋》一本。

[279] 同上，頁459-462。（一）許道寧《秋山嵐色圖》一卷（絹畫）；（二）元無名氏《西湖圖卷》（紙畫）；（三）朱澤民《輓懶軒圖》一卷（絹畫）；（四）趙千里《盤穀圖》一卷（絹畫）；（五）文與可《竹梢圖》一幅（絹畫）；（六）李營邱《寒林平野圖》一幅（絹畫）；（七）郭河陽《春曉圖》一幅（絹畫）；（八）馬和之《東山高臥圖》一大幅（絹畫）；（九）許道寧《雪山圖》一幅（絹畫）；（十）楊補之《雪竹梅花圖》一卷（絹畫）；（十一）齋琦的《虛亭修竹圖》一小幅（紙畫）；（十二）劉寀《四鯉圖》斗方一幅（絹畫）；（十三）朱雲《修竹圖》一小幅（紙畫）；（十四）李伯時《歸去來辭圖卷》（南宋人摹本）；（十五）鄭禧《林泉高蹈圖》一幅（紙畫）；（十六）董北苑《溪山秋晚圖》一幅（絹畫）；（十七）王右丞《春雲出岫圖》一幅（絹畫）；（十八）文與可《古木圖》一幅（絹畫）。吳其貞在丙申年（1656）四月二十二日一次在歸希之的家中就觀賞到：（一）周昉《蘇武牧羊圖》一卷（元人作品）；（二）李伯時《渡水羅漢圖》一卷；（三）董北苑《農樂圖》一卷；（四）韓幹《照夜白圖》一小卷；（五）宋無名氏《歷代明君賢臣圖》畫冊一本；（六）黃山谷《參悟詩》一卷；（七）吳道子《觀音變相圖》一幅；（八）繆供《山徑群樹圖》小紙畫一幅。

[280] 同上，頁712-714。

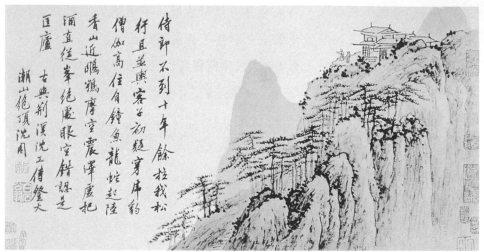

圖38　沈周的《蘇台紀勝圖冊頁》，16開之一

書畫買賣關係，同時也是互相欣賞書畫的朋友關係。據記載，宋高宗《嵇康養生論》、張僧繇的《五星宿十八真形圖》是在己卯（1639）三月四日，吳同汪爾張二人在邑中人朱芝台家中觀賞到的。[282] 吳在壬寅（1662）年十二月望日一天在蘇州收藏家顧維岳家中看到了四件元代藏品。[283]

　　在鎮江，吳其貞提到的張則之，即張孝思，字則之，號懶逸，活動時代在萬曆、崇禎年間，是個收藏家，也能寫會畫，尤其精於鑒別，家有培風閣，收藏了許多精品，如現藏於北京故宮的杜牧書《張好好詩》就曾經為張所藏，其他如楊凝式的《神仙起居法》、任賢佐的《人馬圖》、顏輝的《李仙像》和徐賁的《蜀

[281] 吳其貞看到的畫目如下：1、黃山谷小行書詩八首計紙三張；2、王荊公《小行楷楞嚴經中觀音說法一段》一卷；3、宋高宗《臨本黃庭經》一卷；4、黃華老人《草書杜詩四首》；5、趙松雪《青綠三教圖》一小幅；6、李伯時《摩耶正果圖》橫披一頁；7、梅道人《竹石圖》一小幅；8、倪雲林《竹梢圖》一小幅；9、倪雲林《幽潤寒松圖》一小幅；10、蘇東坡《季常帖》《枼茗帖》；16、鄭清之《先正帖》；17、史可用《中辭帖》；18、洪容岩《舟公帖》；19、蘇子美《臨張旭詩一首》。

[282] 吳其貞，《書畫記》上，（上海：上海人民美術出版社，1963），單行本，頁111-112。

[283] 吳其貞，《書畫記》下，（上海：上海人民美術出版社，1963），單行本，頁469-471。（一）黃筌《山茶鵓雀圖》一幅；（二）梅花道人《竹譜圖卷》一大卷；（三）李西台《三帖子合卷》一卷；（四）高克明《溪山霽雪圖卷》一卷。

山圖》等。[284]另外現藏在臺北故宮的元代曹知白《山水圖軸》、曹知白《松林平遠圖軸》上鈐有「張則之」等四方印、明代唐寅《畫雞真跡圖軸》上有「張孝思賞鑒印」、「張則之」二印，就是一直收藏他手中的，後入清內府。[285] 此外，還有個別書畫可能一直收藏在張則之的後人手中，如沈周的《蘇台紀勝圖冊頁》16開（圖38），原來一直在張家，後來在清末時才到翁同龢手中，現仍藏在翁萬戈家中。

　　我們現在還不確切知道吳其貞與張則之的交往，但從《書畫記》的字裏行間看，二人有可能見過面的，但有一點可以肯定，張則之後來居住在北京，又在南方購屋，是往來于南北的收藏家，既買畫，又賣畫，種種跡象表明，張為高士奇收購書畫的機會更多一些。如在盧浩然《山居十志圖》後有張孝思的一段題跋：「辛酉（1621）秋仲，丁南羽（即丁雲鵬）先生求觀此卷，捧而歎曰：希世之寶，千金之玩也。人生會睹，實有往因，焚香拜而展之。壬午（1642）夏六月，懶逸張孝思識。」[286] 其後就有王同祖、陳沂、高士奇的觀款：「丙戌冬十月，昆山王同祖觀，嘉靖乙酉八月廿八日，鄞陳沂鑒賞。」「江村高竹窗秘鑒。」[287]張手中也有一直不轉讓的繪畫作品，如藏在臺北故宮的曹知白《山水圖軸》（圖39）、《松林平遠圖軸》（圖40）和吳鎮的

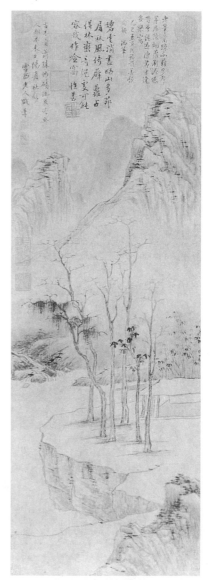

圖39 曹知白《山水圖軸》

[284] 楊仁愷主編，《中國書畫》，（上海：上海古籍出版社，1990），頁493。

[285]《故宮書畫圖錄》卷四，頁129，卷四，頁131，卷七，頁41。

[286]《中國歷代書畫藝術論著叢編》（30），（北京：中國大百科全書出版社），頁581。

圖40 曹知白《松林平遠圖軸》

《清江春曉圖軸》（圖41），後來也都入藏於清內府。張則之手中除留有元人的藏品外，他還專門留存過一件明代唐寅的作品《畫雞真蹟圖軸》（圖42），今天藏在臺北故宮。這說明張則之是對元明兩代的文人畫有特別的偏愛。

在嘉興，最大的收藏家是王江涇妻陶氏之家，「陶氏兩代仕宦，篤好書畫，收藏最富。是日所見百餘卷，登記者僅此，時丙辰（1676）五月既望。」[288]

當時在官府中的書畫也是很多的，如米芾的《苕溪詩》在清初時就收藏在嘉興太守署中，署守李國棟，號隆吉，關東人，篤好字畫，見識過人。吳其貞於甲午（1654）三月九日同王丹葵、藍瑛、孫對微三人觀賞此畫。[289]另如在庚子年（1660）三月既望日，吳在蘇州府署就見過趙松雪的《阿羅漢圖》、《二馬圖》、倪瓚的《綠水園圖》，府署學這一天接待了他。[290]

吳其貞經常到收藏家中去觀畫，他人也經常到他家看畫，如現藏在遼博的

[287] 《中國歷代書畫藝術論著叢編》（30），（北京：中國大百科全書出版社），頁582。

[288] 吳其貞，《書畫記》下，（上海：上海人民美術出版社，1963），單行本，頁719-721。

[289] 吳其貞，《書畫記》上，（上海：上海人民美術出版社，1963），單行本，頁276。

[290] 吳其貞，《書畫記》下，（上海：上海人民美術出版社，1963），單行本，頁395。

圖41　吳鎮的《清江春曉圖軸》

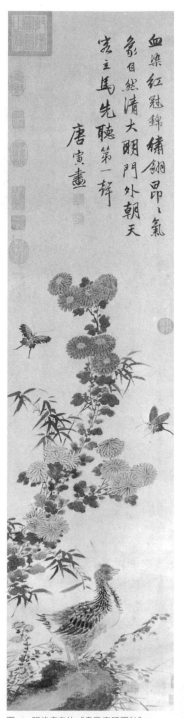

圖42　明代唐寅的《畫雞真蹟圖軸》

《唐人雙勾萬歲通天帖》（圖43）曾收藏在「嘉興項篤壽先生家，向在夫人處，鄒虎臣曾以千金求之不得。予（吳其貞）慕之久矣，今于丁酉（1657）四月二十三日，我友項漢宇、吳民培攜此卷視予于吳門寓舍，與長男（吳）振啟觀賞彌日，真奇遇也。」[291]

　　吳其貞與當時的書畫家們也有密切的關係，畫家住所也是他經常奔走的地方，與他最熟悉的是莊淡庵、王元照。吳在《董北苑風雨歸莊圖》大絹畫一幅條後記載：「上有金章宗印璽，此觀于莊淡庵先生吳門園上，先生諱冏生，字玉驄，武進人，應會先生仲子也，登丁亥（1647）進士，長於臨池丹青，雅好古

[291] 吳其貞，同上，頁379。

圖43　《唐人雙勾萬歲通天帖》局部

玩，家多收藏，大都得於舊內者，是日購予李唐《風雨歸牛圖》、蕭照《瑞應圖》、盛子昭《烈婦刺虎圖》、錢舜舉《蘭亭圖》，時壬辰（1652）三月八日。」[292] 另如現藏在上博的《宋徽宗臨衛協高士圖》，在吳的《書畫記》中記載：「於壬辰（1652）四月二十二日，同莊淡庵、王元照觀于半塘韓古周家…後為馬惟善總戎以千金購去，進奉大內。」[293] 我們現在知道，宋徽宗《臨衛協高士圖》並沒有直接被送到內府，而是被馬惟善送到了梁清標的手中，或許是梁清標購買去了。但在我看來，馬僅是一個「總戎」的地方軍官，而梁清標是兵部尚書，直接送給梁清標的可能性比較大，吳並不是特別清楚後來發生的事情。

今天我們基於《書畫記》的記錄，可以清楚當時在江浙地區的收藏家、書畫藏品的分佈情況，限餘篇幅，茲不復述。吳其貞提供南畫北渡的中介了嗎？詳見下文。

[292] 吳其貞，《書畫記》上，（上海：上海人民美術出版社，1963），單行本，頁246。

[293] 吳其貞，同上，頁250-251。

第三節　南畫北渡的途徑與主要人物

從明末的收藏來看，南畫北渡存在著必然性，書畫的收藏有著規律，從明代中期，興起的幾個大收藏家，如嚴嵩、項元汴、王世貞、李日華、汪繼美等，這是集中在少數幾個的手中，隨著時間的推移，特別是社會階層的改變，徽商、晉商、滬商等的崛起，書畫收藏成為他們爭相獵逐的對象後，書畫收藏一下子分散開來。分散收藏的結果，在另一個龐大的收藏群體興起後，即清初北方收藏家的強大以後，他們這些商人在結交北方中央集團的官僚時，自覺不自覺地將書畫送到北方。

商人是南畫北渡的主要人物

明代中葉以來的商業，正如《易經》那句古老名言所說的那樣：「**蓋以利民而通貨也。**」明代晚期的商業不僅有長足的發展，而且是歷代所無法比擬的，[294] 涉及到書畫市場的最為重要的商人是徽商，他們已經變成天下最為顯赫和富有的商人。徽州處於一個極不協調的地理位置上，人口眾多，土地貧瘠，所幸的是他們擁有兩河流，可以運輸大量的土產，大共水向西流入江西省，向下流入到景德鎮這個瓷器生產中心；新安江於茶市屯溪彙集數條小河，向東南橫跨浙江邊界，最後流入杭州灣，「雖然這兩條河流都是徽州的生命線，但向外運輸交通的主要路線是通往杭州。雖說暗礁、沙洲、夏洪及不穩定的天氣，一起使得路途艱難，運輸船只可以取道新安線，在一周內抵達杭州。……明代使徽商躍升至財富最高層的並不是茶葉貿易，而是供應穀物到邊境以換取鹽引的開中貿易。隨著1492年穀物運輸，墨蹟亦以白銀支付，徽商越來越能夠操控

[294] 近十五年來中西方學者對晚明清初經濟的研究呈現出熱點，已經有大量的出版書籍可資參考。學者有葉顯恩、鄭利華等，主要資料可參考張海鵬、王廷元編，《明清徽商史料選編》。[加]卜正民先生的近著《縱樂的困惑——明代的商業與文化》是一本描繪中國近代社會經濟變化的典範書籍，他對明代經濟的獨特視角，耳目一新。在此之前的Craig Clunas 與Harriet Zurndorfer 二人的研究也卓有成效，是我們瞭解明代社會的最佳參考書。

賺錢的賣鹽專利權（以揚州近岸的鹽場為基地），進入當時最富有的商人的行列。」
[295] 事實上，明代的徽商在鹽、棉和典當行業中力量最為雄厚。舉個例子，徽商
「他們不僅客居嘉定縣城，而且遍佈該地區所有的商業市鎮，在那裏開店鋪或
做巡迴代理商。徽州商人在當地的影響如此之大，以至於當他們為了躲避當地
匪幫的一次地方保護性詐騙行為，而撤離嘉定最大的市鎮南翔時，該鎮的經濟
迅速崩潰。」[296]

　　徽商的經濟地位不斷提升，但其社會地位並不是那麼高，尤其是他們仍被
列為「四民」（士、農、工、商）之末，也是他們最不甘心情願的。在江南一般老
百姓的眼中，徽商是一個與人爭吵不已、揮霍無度的貪婪典當商人，甚至是唯
利是圖的小人，與文人的「君子」風度相差懸殊，「對他們影響最大的，並不
是市民的蔑視，而是官員對他們的印象。特別是那些涉及專利貿易的商人，總
是要努力與官員發展友好關係，用以減少官府掠奪的危險，並在與其他商賈有
衝突時取得官員的支持。為了這樣做，他們致力尋找切入點，以進入官員的文
化圈子。他們常常成功。」徽商特別善於打進上層文化官僚的圈子，書畫收藏與
贈送則是又快又簡便的方法之一，特別是在揚州地區，這個城市已經變成「俗尚
儒雅，士與文藝，弦誦之聲，衣冠之選，迴異他州。」[297] 徽商已經與文人官僚
打成一片，書畫鑑賞成為他們生活當中的一個交往的主要內容之一，另外一個
明顯的是「在這種身份轉換的氣圍中，商人渴望得到士紳身份，樂此不疲地嘗
試各種方法，以實現從商人階層到士紳的轉變」。[298] 如著名的徽州學者汪道昆
（1521～1593）在他的《太函集》中就傾向於這樣的解釋：「商業與學問二者並

[295] [加] 卜正民著，《縱樂的困惑——明代的商業與文化》，（北京：三聯書店本，2004），頁
　　　136-137，。

[296] 《嘉定縣誌》（成書於1605年）卷一，頁6，另見[加] 卜正民，上引書，頁242。

[297] 同註295，頁138-139。另見《揚州府志》（成書於1733年），卷十，頁10。另外美國學者安雅
　　　蘭教授的研究主要集中在揚州商人與繪畫的互動、資助人活動等，亦可參考，見2002年《揚州
　　　八怪國際學術研討會論文集》，（揚州，2002）。

[298] [加] 卜正民，前引書，頁245。

不矛盾，而且商業通常還為做學問提供資金。他說，許多徽州的家庭在兩種職業間交相轉換：考場屢次失意後，棄書從商。家資富足後，轉而鼓勵後代棄商讀書，重奔前程。商與學彼此變換如此。」[299]

　　除了徽商以外，尚有晉商、蘇州商人、杭州商人、福建商人等，正是這些商人的參與，在書畫收藏領域，將書畫分散開來，張家三幅，李家四張。從吳其貞為我們提供的各個人收藏，我們已經一目了然。不過，在這裏需要特別指出的是，商人進行書畫收藏的目的完全不同於文人、文人官僚，他們既有屯集財富的目的，又有「利市」的想法，中國古代書畫卷軸、冊頁的裝裱形式非常簡單，體積精小，便於攜帶，「送禮」時相當方便，卷上軸頭，放在商人、文人的長衣寬袖之中，可以自由帶到任何一個地方。商人們的收藏多是以備急需，用書畫藏品來「打通」（多以饋贈或賄賂方式）文人官僚主控的政局，一方面表明了商人已經有一定的文化地位、品位，同時，又擁有財富，並使之財運永久。

　　文人進入書畫市場後，許多中下層的文人官僚也隨之進入到市場中來，他們有些人在收藏，一部分原因是可以向他們的上級官僚進奉，求得升官發財；另一方面，通過書畫收藏還可以結識高級官僚，互相往來，這在明代晚期、清代前中期，已經是十分普遍的事情，特別是後文中所闡述的大收藏家高士奇，在自己收藏真跡不足的時候，他向康熙皇帝進獻過贗品。換句話說，文人官僚是「消費」書畫收藏的主要客戶，正是大量的官僚收藏書畫、與書畫家打成一片。書畫的收藏一方面可以提高他們文人化生活的水準，另一方面，在書畫上鈐蓋收藏印、題詩作跋成為一種時尚。對於晚明清初時的文人官僚而言，整個社會的第一消費就是性消費，第二消費則是書畫收藏的消費，不僅僅成為一種時尚，而且樂此不疲。「名士與雅妓同座」幾乎是晚明文人生活最為真實的一面，如錢謙益與柳如是[300]乃最為典型的例子。在明末清初，文人找一位紅粉知

299 轉引自[加]卜正民，前引書，頁247。

300 參見陳寅恪《柳如是別傳》，一本書中的主要內容。

圖44 吳偉業像

己、同進同出，早已司空見慣。名士與雅妓的結合是一種相互依賴與寄託的最好辦法，文人在溫柔鄉裏可以擺脫官場失意後的失落感，尤其是在明末黨派之爭的互相傾軋，給文人帶來無力回天的感傷。培養女性畫家、滋潤浪漫愛情，將他們從政治上的隱退引向與藝妓交往世界裏，漸漸成為一種隱喻意味頗濃的行為，喪失了崇高理想的追求，轉而更加世俗化、人性化、生活化。

順治七年（1650），與梁清標關係最好的新朝權貴龔芝麓一擲萬金迎娶金陵秦淮名妓顧眉生，其才調韻事，大可媲美于此前柳如是之嫁錢謙益，董小婉之歸冒辟疆。而吳偉業（圖44）與卞玉京的戀情，雖因吳的矜持與多慮，一時難成其好事，但名士美人芳心暗許，靈犀一點通的歡好場面，畢竟也只有在相對自由寬鬆的生活環境裏才有可能產生。

《板橋雜記》、《三吳遊覽志》的作者大詩人余懷（1616～？）早年與孫克咸、姜如須、方坦庵一幫朋友在秦淮兩岸的妓院裏廝混。他既有尹子春、李小大、顧喜這樣的風韻徐娘，也有顧媚（圖45）、李香君等少年名妓。崇禎壬午他參加過一生中唯一的一次科舉考試，最終「憤鬱成疾，避棲霞山寺，終年不相聞矣。」清兵入主中原後，余懷仍縱酒聲色、到處買書，只寫下了「朔馬躪幽燕」、「低頭泣杜鵑」幾句名詩。

就書畫收藏而言，在明前期只流傳於極少數的精英，其中具有文化意蘊的物品，如古董、字畫，被大量地帶到了道德真空地帶的金錢世界，私自秘藏，是當時的特徵，而到了明代晚期，書畫收藏已不再是什麼隱秘行為，轉而變成公開的事情，收藏者們互相觀賞對方的書畫收藏，已經成為展示他們獨到的鑒賞能力和不俗的文化品味。每當士紳或者文人官僚從商人手中購買奢侈物品，或者商人從士紳手中買進字畫的時候，兩個世界發生了重疊，融合為一個世

界。李日華（1565～1635）在他的日記裏無意中記錄他在1603年，古董字畫商人先後有13次向他兜售古董字畫，[301] 有多少他沒有記錄的，我們無法弄清楚。但我們知道，李日華住在嘉興，位於上海與杭州的中間水陸交通要道上，人來人往，不絕如縷，李日華是個文人，做過小官，時間也不是很長，在他的日記中從來沒有記載他的生活經濟來源，據此我們可以推斷，他就是書畫鑒定、書畫中間商，這也是我們無法從他的日記中讀出的原因，至少他已經將其隱晦不提。

圖45 顧媚像

書畫裝裱師是南畫北渡的主要中介人物

「南畫北渡」的中間人，在很大程度上是指裱畫師們，正如Craig Clunas指出，李日華在《味水軒日記》中的一個條目「顯示胡雅竹亦從事裱畫的業務。裱畫是一種高度專業化的工作，可以取得接觸收藏家和作品的正當管道。也因此給予其從業者在藝術市場的市場經濟動作中所依賴的，誰藏有什麼這種重要的專業資訊。」[302] 比如著名的裱褙師王際之，原來就是北京人，後來他在蘇州專門買下寓所，故在吳其貞看完他的書畫後，寫道：「（其書畫）系得于嘉興高、李、姚、曹四家，夫四家收藏前後已及百年，今一旦隨（王）際之北去，豈地運使然耶！是日所見未登記者，米元章《樂圃先生墓誌》、倪雲林、趙

301 李日華，《味水軒日記》卷三，頁3-40。

302 堪薩斯大學教授Craig Clunas：〈商品與脈絡：明末藝術市場中的文徵明作品〉，參見台北故宮東亞國際學術討論會論文集，頁171。

松雪書畫真跡。（王）際之善裱褙，為京師名手，又能鑒辨書畫真偽，蓋善裱者，由其能知紙紈、丹墨新舊而物之真贋已過半矣。若夫究心書畫，能知各人筆性、各代風氣，參合推察，百不差一，此惟（王）際之為能也。然只善看宋人，不善看元人；善看紈素，不善看紙上，此又其短耳，時庚子（1660年）四月十一日。」[303]

吳其貞在《黃大癡遊騎圖》一條後記載，王際之所向北方送去的畫，即是第二次大批得到書畫，並將北運，「以上六種（有《梅道人山水圖卷》、《黃山谷草書漁父詞卷》、《文信國行書木雞序卷》、《蘇東坡寒食詩二首》、《許道寧捕魚圖卷》及《黃大癡遊騎圖》）觀于王際之寓舍。此第二次得於嘉興者，將欲北渡，復索前書畫，同長男振啟細玩終日，時庚子（1660年）五月二十九日。」[304]

我們從上述兩段吳其貞的記載文字中可以得知，王際之只是南畫北渡其中的一個小人物，嘉興的書畫藏品是由他運往北方的。他只懂鑒定宋畫，而不懂元代書畫，但他也買元畫向北方銷售。吳其貞在先後兩個月內就看到他有十幾件書畫到了他的手上，並準備運到北方，這說明北方收藏書畫的購買力是多麼具有吸引力的。我們也只知道王際之第二次北上所攜帶的書畫，至於第一次帶了哪些書畫北上，並不得而知，有推測是他買的也是宋元書畫藏品，數量也會在十件以上，這也僅僅是根據第二次王際之北上的推測而已。

另一個在梁清標身邊的書畫裝裱高手張黃美，他在揚州有裱畫室，吳記載他：「善於裱褙，幼為（揚州）通判王公（王廷賓）裝潢，書畫目力日隆。近日，遊藝都門，得遇大司農梁公（梁清標）見愛，便為佳士。時戊申（1668年）季冬（十一月）六日。」[305] 從吳的記載，我們知道張黃美是在1668年到北京的，張是個書畫裝裱人，他可以到處走動，與其主人之間是半附庸的關係，不過，他是書畫收藏家之間資訊最為靈通的中間人，誰有什麼畫，是

[303] 吳其貞，《書畫記》下，頁416-417。

[304] 吳其貞，同上，頁416-417。

[305] 吳其貞，《書畫記》下，頁592。

什麼樣的品相，他都清楚的，裱褙人若是中間商，是再自然不過的事情了。
另在癸丑年（1673）六月八日，在揚州張黃美家中，吳看到張黃美「**近日為
大司農梁公**（梁清標）**所得者有八種書畫藏品。**」[306]

在乙卯年（1675）七月廿日，吳其貞在張黃美家中看到《宋人楷書法華經十
卷》後，張黃美將其說成是陸放翁所作，而吳後來自己寫道說：「**內中數卷是
陸廣所書。書法潦草，不似書家之筆，豈則放翁耶！**」顯然有張冠李戴之嫌。
七月廿八日，他又在張黃美家中見有宋元二朝的十件藏品。[307] 後來也被賣到北
方，其中有幾件成為了梁清標的藏品。我們只知道張黃美1668年至1675年的七
年時間裏少數幾次將南畫向北運的情況，可能在事實上要遠比這幾次多，畢竟
吳去揚州的次數有限。

另據吳其貞記載，當時從事書畫裝裱與書畫收藏、買賣的還有蘇州的王子
慎，及顧子東、顧千一父子，如王子慎曾在庚戌（1670）十月廿八日時手中收藏
的就有：劉寀《魚圖》紙畫小斗方一頁、蘇漢臣《擊樂圖》鏡面一頁、薩天錫
《京規山圖》小斗方一頁；顧氏父子在辛亥（1671）十一月二十日時也有三圖在
手：胡 《番人盜馬圖》一卷（紙本）、錢舜舉《淩波仙子圖》一小卷（紙畫）、李
伯時《三賢圖》一卷（紙畫）。[308]

我們知道北方人有張則之、王際之參加南畫北渡，另據吳記載，在當時尚

[306] 吳其貞，同上，頁652-656。計有：（一）黃山谷《談章》（一卷計十張）；（二）仙姑吳彩鸞
《小楷唐韻》（一卷計紙二十七張，今缺七張）；（三）王叔明《太白山圖》（紙畫一長卷）；
（四）朱德潤《寒林老烏圖》一幅（絹畫）；（五）崔子中《雙雁圖》一幅（絹畫）；（六）宋
元人小畫冊子一本（計六十張）；（七）米元章臨張王四帖合為一卷；（八）盛子昭《秋林漁隱
圖》一卷（絹畫）。

[307] 吳其貞，同上，頁683-688。（一）馬遠《蹴毬圖》一小幅（絹畫）；（二）朱德潤《山水圖》
一大幅（絹畫）；（三）高房山《山村圖》一卷（紙畫）；（四）倪雲林《江亭山色圖》一小幅
（紙畫）；（五）倪雲林《空齋風雨圖》一小幅（紙畫）；（六）趙松雪《古木竹石圖》一段（
紙畫）；（七）趙仲穆《竹筍圖》；（八）馬文璧《煙嵐秋涉圖》小斗方（絹畫）；（九）李
唐《松蔭鼓琴圖》鏡面一張（絹畫）；（十）李嵩《夜潮圖》小斗方一張（絹畫）。

[308] 吳其貞《書畫記》下，頁613-615、621-622。

有其他北方人參與「南畫北渡」。張應甲（字先山），就是其中的一位大家。張先山，山東膠州人，「閥閱世家，乃翁篤好書畫，廣於考究古今記錄。凡有法書名畫在江南者，命先山訪而收之。為余（指吳其貞）指教某物在某家，所獲去頗多耳！時癸卯正月十日。」就在這一天，張先山到過「怡春堂」看望吳其貞時帶去了三件藏品，有趙松雪的《鵲華秋色圖卷》、黃大癡的《秋水圖》馬遠的《梅溪圖》。後來，張先山也在吳門興建寓所，長時間居住在吳門，對當地的收藏情況相當瞭解。如吳其貞在癸卯（1663年）正月二十日在其寓所中觀賞到小李將軍的《龍舟圖卷》、錢舜舉《半山桃花圖卷》和《春山遊騎圖》。[309]

當時並不完全是全部都帶至北方，也偶爾有帶往南方的，如翰林莊淡庵在癸卯（1663）五月二十八日時帶到常州，有十七件宋代繪畫。[310] 到了1676年時，江南地區的書畫收藏已經大為減少，十有八九被轉手到了北方，如「叢睦坊汪孚敬，孚敬族中富貴，多人皆尚古玩，所收名物不亞溪南，今已散去八九。」[311]

就在江浙人「書畫北渡」之際，也發生了書畫遭到身首異處的情況發生，例如，江貫道的《萬壑千岩圖卷》，「有裱手朱啟明者，勸（大收藏家）張范我切為兩段，以後段並題跋為一卷，將前段又切為三小段。幾經歲月寫成此卷，一旦喪於斯人之手，寧不為之太（歎）息耶！于啟明何尤！」[312] 吳其貞在《王右軍蘭亭記一卷》後說：「聞此卷還有一題跋，是馮承素所摹者，為陳以謂切去，竟指為右軍書，而神龍小璽亦（陳）以謂偽增，故色尚滋潤無精彩，惟紹興璽

[309] 吳其貞，同上，頁472-474、475-477。

[310] 其目錄如下：1、楊補之《四梅圖》一卷；2、萬節《龍田圖》一大幅；3、吳道子《孟夫子圖》一幅；4、馬麟《秋塞晚晴圖》一大幅；5、任月山《重山疊嶂圖》一大幅；6、李唐《晴川望雪圖》一大幅；7、貫休《長眉尊者圖》一幅；8、趙仲穆《士馬圖》一幅；9、趙仲穆《山水圖》一幅；10、黃筌《野雞圖》一幅；11、宋人無名氏《奇禽異獸圖》一冊；12、宋元人高頭畫冊（14頁）；13、宋人《歷代帝王名臣圖》一本；14、宋元人小畫圖冊七本（150頁）；15、倪端《山水圖》一小幅；16、陳居中《胡孫圖》斗方四張；17、《朱文公二帖合卷》一卷；吳其貞《書畫記》下，頁482-490。

[311] 吳其貞，《書畫記》上，頁187-188。

[312] 吳其貞，《書畫記》下，頁371。

為本來物也。」[313] 另有李西台的《三帖子合卷》，原有六帖，「已失去其半，昨（壬寅年某日）又為陳以謂折去《貴宅帖》，今僅存二帖也。」[314]

第四節　南畫北渡的交通路徑

「南畫北渡」的交通情況，我們並沒有十分明確的記載，不過，我們從晚明清初的交通網絡、人馬行走路徑中，可以分析出來一個比較可靠的運送書畫的方式。

明末清初之際，從江南收藏中心到北京，主要是陸路和水路，即明代人所講的「南資舟而北資車」古諺。在明代徽州商人黃汴在1570年出版過一本導遊手冊《一統路程圖記》[315] 陸路交通在明末清初正如顧炎武在《日知錄集釋》中所斷言的那樣，已經是「百事皆廢」。[316] 陸路上依靠的是驛站，而驛站在明代末年是沒有辦法來運輸貴重物品的，搶劫匪盜層出不窮，這在《明史·交通志》與《清史稿·交通志》已經有太多的介紹，陸路上來運送貴重物品早在明中期就已經荒廢。我們還可以從大運河沿途的各個地方誌中找到許多的證據說明陸路是無法運輸私人貴重物品的。與此同時，我們在明代文人的筆記資料中並沒有找到專門記載「南畫北渡」交通運送的經過，不過從他們的記錄可以推測陸路並不是「南畫北渡」的交通方式，而是在水陸上完成的，即明代「兩京」之間的京杭大運河，這也是「南糧北運」的主要管道和旅行的主要管道。

舉世聞名的京杭大運河在當時全程共分為七段：（1）通惠河：北京市區至通縣，連接溫榆河、昆明湖、白河，並加以疏通而成；（2）北運河：通縣至天津市，通縣至天津市，利用潮白河的下游挖成；（3）南運河：天津至臨清，利

[313] 吳其貞，同上，頁455。

[314] 吳其貞，同上，頁471。

[315] 另名《天下水陸路程》，成書於1570年。參見楊正泰《天下水陸路程》，（太原：山西人民出版社，1992）。

[316] 顧炎武，《日知錄集釋》，卷十二，頁18。道光年間黃氏刊本。

用衛河的下游挖成；（4）魯運河：臨清至台兒莊，利用汶水、泗水的水源，沿途經東平湖、南陽湖、昭陽湖、微山湖等天然湖泊；（5）中運河：台兒莊至清江；（6）裏運河：清江至揚州，入長江；（7）江南運河：鎮江至杭州。

　　大運河既是漕糧運輸線，又是驛路，運河上每隔35至45公里設一驛站，明人余象鬥在他的《萬用正宗》（成書於1599年）書中記載了〈兩京路程歌〉，是以「半韻」的歌訣來幫助那些不認識路牌人的口訣：「兩京相去幾千程，我今逐一為歌唱。付與諸公作記行，南京首出龍陽江。舟到龍潭同一日，過卻儀真問廣陵。邵伯孟城相繼覓，從茲界首問安平。淮陰乃是（駬）之名，前途清口桃源渡。」……[317] 根據明代大學者顧炎武在《日知錄集釋》中的記載，南糧北運到北京的漕船都是由軍隊負責，在15世紀中葉有漕船11775艘，用於運糧的官兵達121500人，[318]「水手們除了自己的物品之外，還可以在他們駕駛的官船上攜帶少量的其他貨物。這些貨物可以是從事貿易的商品，也可以是替他人運送的物品，其中所得可以支付漕運的費用。當然，水手們運輸的私人貨物要遠遠超過他們的合法運載量，這已成為公開的秘密，只有那些笨拙的，故作虔誠的官員才會費力去檢舉和處罰。這種走私和純粹的私人貨船一起，使大運河成為南北商業交通的大動脈。」[319] 有關水路的安全，黃汴1570年的《一統路程圖記》也做過比較明確的說明，他說在太湖地區非常安全，大多數船隻都是在夜間從杭州啟航，相當安全。蘇州以北並沒有夜航，也很安全，特別是揚州以南大運河和揚子江交匯處是鹽商、棉商的聚集地，無論晝夜都沒有匪徒。但他提醒在揚州以北地區因走私氾濫，雇用船隻要特別小心，因為他們都不誠實。他還說在從天津到京城之間的最後路段，旅途會更加安全，他再次提醒，沿運河旅行、運輸要比陸路安全得多。[320]

[317] 余象鬥，《萬用正宗》卷二，頁40，另一首類似的路歌見於《天下路程圖引》，可參考楊正泰的《天下水陸路程》，（太原：山西人民出版社，1992）年。

[318] 轉引自 [加]卜正民，前引書，頁41。

[319] [加]卜正民，前引書，頁41。

[320] [加]卜正民，前引書，頁41。

在我看來，從上文中可以比較明確地推斷，「南畫北渡」是通過京杭大運河完成的，其方式也極可能是通過「南糧北運」的方式進行的，這其中的理由：一是作為商人最為重要的就是貨物的安全保障，而「南糧北運」的模式之中，軍人、水手運送私人物品的完全公開化，他們的介入是絕對安全可靠的，正因如此，軍人、水手為「南畫北渡」提供了方便；二是「南畫北渡」是收藏者、書畫掮客、商人們私下進行的，也不可能以文字記載的方式留存下來；三是水路要比陸路節省很多時間，安全方便。

如果今天依靠明代旅遊家徐弘祖寫的《徐霞客遊記》的計算方法，完全可以推算出來的，卜正民做過這樣的推算，他說：徐霞客在1640年夏天返回家鄉時，「他乘轎子旅行150天到武昌，行程大約4500里（2600公里），這就意味著每天要走17公里。到達武昌後，當地的一個官員給他安排了一艘沿長江南下。他從那裏到江陰，近3000里（1700公里）的路程，僅僅用了6天，每天行程近280公里。」[321] 另外在運輸的價格上，水路也比陸路便宜得多，陸路雇用抬轎人工不但經常雇用不到，而且價格相當貴，黃汴在《一統路程圖記》中做過比較，兩者相差近5倍，即水路比陸路省掉了4倍的錢。[322] 在我看來，南畫北渡，走水路是可以肯定的，既有軍人水手的安全，又節省運輸成本，精明的商人一定會選擇水路的。雖然沒有任何證據，只有推論，但根據這一歷史時空的演變，這個推論是成立的。

第五節　清初市場的價格

從明代開始，北京（時稱京都）的工商業就已經十分發達，這與當時的交通發展有著密切的關係，北京已形成伸向四面八方的北方中心，四通八達的水陸交通網多在北京城南的「南海子」在康熙年間號稱「京師孔道」，又分二個方

[321] 見《徐霞客遊記》，頁674-675，轉引自[加]卜正民，前引書，頁196-197。

[322] 參見黃汴著，《一統路程圖記》，此數字得自于卜正民先生的行文，見[加]卜正民，前引書，頁193-194。

向，即「陸行者趨西南，水行者趨東南。」的格局。[323] 從陸路交通來說，東由
薊州經山海關可到「盛京」（今瀋陽），北由昌平、宜化經山西「以達三秦」，
再由張家口過長城以通蒙古；東南方經由河間府到達「齊魯、吳越、閩廣」；
西南方由保定，經正定、順德、廣平、大名四府，過河南「以緣山（西）、陝
（西）」，正南方經「兩湖（湖南、湖北）」「以盡滇、黔」。各路「咸會于京
師。」[324] 水路有清前期由杭州歷浙、蘇、皖、魯、冀五省以達北京的運糧河
道，仍是京師的生命線，當時倍受清政府的重視，尤其是供應皇室的「白糧」
要經過此水路，而且江南源源不斷運來的「南貨」、廣州運來的「廣貨」以及
外國運來的「洋貨」，也全部由運糧農組織船「裝載帶京」，一旦，運糧船誤
期，「則京師所需各項貨物，必致市價增昂。」[325] 北京近郊通州，為當時「
水陸總匯之區」，其東南靠近運河的張家灣，為京師的咽喉要道，各地商人雲
集，通州商人在東關設有永茂、永成、福聚、湧源四大「堆房」來專供各地商
人存放貨物。

　　清初，北京最繁華的地方不是達官顯貴居住的內城，而是在正陽、崇文、
宣武三門以外，這是富商大賈們在外城經營的地方，涉及古董、字畫則是在大
柵欄，大柵欄是正陽門外有名的商業區，這裏是「畫樓林立望重重，金碧輝
煌瑞氣濃。」[326] 大柵欄分東西巷，西稱帽巷、東稱荷包巷，而在正陽門外西南
隅的琉璃廠，又名廠甸，則是「圖書充棟，寶玩填街。」[327] 孫承澤就在這裏有
住房，便於購買古書畫，後來成為安徽會館。到乾隆年間（1736～1795），逐漸
發展成為專販圖書、古玩、珠寶、玉器和文房四寶的著名文化街市了。而北京
內城的繁華則是在乾隆時期的兩廟——即東城的隆福寺和西城的護國寺，其後

[323] 康熙年間的《大興縣誌》，卷一，〈山川考〉，頁2。

[324] 李紱，《穆堂初稿》卷三十一，〈畿輔驛站志序〉。

[325] 《清實錄》乾隆卷一二三二，乾隆五十六年六月、乾隆五十一年九月等條。

[326] 楊靜亭，《都門雜詠》，道光二十五年刊本。頁55。

[327] 參見潘榮陛，《帝京歲時記勝》。

才是東四和西單。

　　清初的北京工商業，幾乎是完全掌握在地方行幫商人手中，如銀號業、成衣業、藥材業，都是清一色的浙東商人；香料業、珠寶玉器業，又以廣東商人地位最為顯要；膠東商人則完全把持著北京的估衣、飯莊、綢緞等行業，但在北京地方行幫商人當中，聲勢最大的要算山西商人——晉商，他們不僅壟斷著票號、錢莊、當鋪、顏料、染坊、糧食、乾果、雜貨等一些重要行業，而且無孔不入地滲透到北京國民經濟的各個部門。[328] 他們在北京紛紛成立商人會館，當時的北京約有六十餘萬人口，會館約有五十餘個。在順治末年（1644～1661），大臣伯索尼在奏文〈上言十一事〉中稱：「四方血脈宜通。商賈往來貿易，絡繹不絕，然後知京師之大。今聞各省商民，擔負捆載至京。」[329] 得到順治的採納，康熙年間則更加發達。

　　清初北京的書畫市場價格與明末十分接近，除了明清交替之際有過十餘年的動盪時間之外，其後的時間裏基本上是恢復了明末時的書畫市場。晉唐名跡、兩宋大家的書畫作品也是動輒是以「千金」出售。如在丁未（1667）秋八月，紹興收藏家朱子文的《唐宋元橫板大畫冊》（廿一開）「系千金冊」。[330] 另如「杜村畫癖。王右丞江山雪霽卷，董思白所稱海內墨皇者也。本為華亭王氏嫁奩中物，後歸妻東畢部郎澗飛，其值一千三百金，卷長六尺，絹光膩如紙，其色略起青光，畫絕工細，但有輪廓，都不皴染，而微露刻畫之跡，其筆跡惟李成、趙大年略相似，北宋後無此畫法也。」[331] 在李龍眠《九歌圖》一條後，吳其貞記載他在潘秀才家：「是日仍見淳化十卷，雖非祖本，亦是宋拓，皆千金物也。未

328 參見李華編，《明清以來北京工商會館碑刻選編》，（北京：文物出版社，1980），頁18。

329 《東華錄》順治卷三十四，順治十七年六月。

330 吳其貞，《書畫記》下，頁573-578。

331 《清朝野史大觀》五，〈清代逸異〉卷十一，頁56，上海書店印行本。

332 吳其貞，《書畫記》下，頁387。

333 朱彝尊，《曝書亭集》第18冊，頁59，文淵閣《四庫全書》本。

幾，再過索觀，已為北人售去，時己亥季冬二十日。」[332]另有朱彝尊提到元代董旭的《江山偉觀圖》是姚氏之子以「白金二斤易之，亦稱好事也」。[333]

　　普通的晉唐、兩宋書畫藏品，包括元代有名畫家的作品也大都在「數百金」之列，如清初的裱工作偽的價格就是超過「百金」的。「高房山春雲曉靄圖立軸，《銷夏錄》所載乾隆間蘇州王月軒以四百金得于平湖高氏，有裱工張姓者，以白金五兩買側理紙闊張，裁而為二，以十金屬翟雲屏臨成二幅，又以十金屬鄭雪橋摹其款印，用清水浸透，實貼於漆几上，俟其乾，再浸再貼，日二三十次，凡三月而止，復以白芨煎水蒙於畫上，滋其光潤，墨痕已入肌裏。先裝一幅，因原畫綾邊上有煙客江村圖記，復取江村題簽嵌於內。畢潤飛適臥局不出房，一見歡賞，以八百金購之，及病起諦視，雖知之已無及矣。又裝第二幅，攜至江西，陳中丞以五百金購之，今其真本仍在吳門，乃無過而問之者。」[334]另如現藏於北京故宮的《陸機平復帖》，吳其貞在庚子年（1660）五月二十二日在葛君常家中觀賞過，但葛氏「將元人題識折售於歸希之，配在偽本《勘馬圖》後，…後歸王際之，售于馮涿州，得值三百緡，方為予吐氣也」。[335]

　　王越石手中的沈周《匡山霽色圖》大紙畫一幅，「畫法柔軟，效於巨然，有出藍之氣，值進緡，為世名畫」。[336]另外在清初的書畫市場，比較詳細的市場價格記錄是高士奇的《江村書畫目》，依據其目錄中的記載是康熙四十四年（1705）六月，都標明書畫價格。[337]

[334] 《清朝野史大觀》五《清代逃異》卷十一，第58頁，上海書店印行本。

[335] 吳其貞，《書畫記》下，頁430-431。

[336] 吳其貞，《書畫記》上，頁201。

[337] 《江村書畫目》東方學會印行本，引自《中國歷代書畫藝術論著叢編》（15）影印本，頁119-165。泰興之物即為蘇州片子。季氏之物為嘉興季氏後人所賣，如同贗作的代名詞。

第五章「貳臣」孫承澤、曹溶的收藏

第一節 孫承澤的生平與著述

孫承澤（1592～1676），字耳北，號北海、退穀，別號退穀逸叟、退谷老人、退翁、退道人、退庵等，室名萬卷樓、研山齋、閑者軒、知止閣，山東益都人。世隸上林苑籍，萬曆二十年生，康熙十五年卒，享年八十五。崇禎四年（1592）進士，官給事中，崇禎十六年（1644）三月，李自成攻克北京後，任命他為四川防禦使。入清，累官至吏部左侍郎。家中富有藏書、碑帖、書畫，精於鑒定書畫。工丁書法，入「二米」一路。他曾自己說「晚得米襄陽墨跡，始悟晉法。」[338] 在他萬卷樓所藏的書籍，在乾隆辛巳年（1761）時，盧文弨說「今大半在黃氏昆季家。」[339]著有《思陵勤政記》、《思陵典禮記》、《尚書集解》、《元朝典故編年考》、《山居隨筆》、《天府廣記》、《春明夢餘錄》、《庚子銷夏記》、《九州山水考》、《學典》、《閑者軒帖考》、《溯洄集》、《研山齋集》，刻有《知止閣帖》，輯有《研山齋珍賞集覽》。

在南畫北渡期間，孫承澤當時居住北京琉璃廠南，他的住宅叫「退穀園」，也叫「孫公園」。孫承澤的收藏著錄，人們在今天還能看到，在順治十六年（1659）年退居後，他開始編寫《庚子銷夏記》，完成於次年（1660）的四月至六月，時值夏季時分，故以「庚子銷夏」為名。此書最早的版本是乾隆二十五年至二十六年（1760～1761）由鮑廷博、鄭竺刊印本，今天學者所採用的大部分都是這個版本。第一卷至第三卷為孫承澤所收藏的書畫，第四卷至第七卷是他所收藏的碑帖，第八卷為他所寓目過的他人收藏的書畫。書前有盧文弨的序言「**鈎玄抉**

338 《中國書畫全書》第七卷，《庚子銷夏記》，頁745。

339 同上。

奧，題甲署乙，足以廣見聞而益神智」。[340] 又說「負當世盛名，居輦轂之下，四方士大夫多樂從之遊，故能致天下之奇珍秘寶以供其品題」。[341] 其後尚有周二學為之書序。[342]

在康熙、乾隆年間的學者對孫承澤的《庚子銷夏記》就產生二種迥然不同的看法：周二學認為是清初最好的著錄，而余集則說，此書類好事者所為。

周二學在序中的一段文字雖短，卻最具概括性。他認為孫退谷的《庚子銷夏錄》是清代之最，是繼「何元朗《書畫銘心錄》、郁逢慶《書畫題跋記》、張米庵《清河書畫舫》、《真跡日錄》、汪砢玉《珊瑚網》、譚貞默《近代畫名家實錄》而外，孫退谷《庚子銷夏記》其最也。」[343]

清代學者夏璜曾經二次在鮑子文家中所藏的手抄本上題寫跋語。夏璜，字望珍，號身山。素好古，有潔疾。為當時的一位書畫、古書籍的收藏家。今天所知道的是夏璜對《庚子銷夏記》有「點勘辨訛」的功勞，並沒有作出過品評的話語。但夏氏的好友余集[344] 卻不同，他對此書的評價並不高，與周二學的觀點甚至是完全不同。余集在乾隆辛巳年（1761）二次附寫跋文，他在跋文中說：「余惟古人品評書畫，如《鐵網珊瑚》、《珊瑚木難》、《清河書畫舫》諸書，以及本朝高詹事（指高士奇）之《銷夏錄》、卞中丞（指卞永譽）之《書畫匯

[340] 《中國書畫全書》第七卷，頁745。

[341] 同上。

[342] 周二學，字幼聞，號藥坡，別號晚崧居士，浙江錢塘人，約生於康熙十五年至十八年（1676-1679），約在乾隆六年至九年間（1741-1744）卒去。大約有六十多歲。他少年時為諸生，但不思進取仕途、求得功名，專好書畫、書籍的收藏，喜歡與鑒賞家們進行交遊。工于書法，早年專學文徵明的風格，晚年專取趙孟頫的行楷，筆筆入精，亦精通于書畫裝裱一行。著有《一角編》《賞延素心錄》。

[343] 《中國書畫全書》第七卷，頁745。

[344] 余集（1738-1823），字蓉裳，號秋室、展長、子成、秋室居士、佛泉外史、秦望山民，浙江仁和人，乾隆進士，官至侍講大學士。擅長畫山水，傳世作品很多。畫人物多工于美人畫，並在當時有「余美人」的稱謂，著有《秋室詩鈔》。

考》，非不詳盡精確，足資鑒賞。然而挈長較短，辨絹楮、列款識、小遠大雅，類好事者之所為。」[345] 余集雖然是對他的《庚子銷夏記》評價不高，但對孫承澤本人的書畫收藏則給予極高的評價。他說：「先生（指孫承澤）為勝國遺老，滄桑後屏棄一切，獨留情於書畫，然亦藉以瀟灑送日月，大要等於太虛之雲、飛鳥之聲，足以適吾天而不足以累吾神，斯其為寓意於物者乎！」[346]

無獨有偶，何焯[347]在康熙癸巳（1713）年有《庚子銷夏記校文》後的跋文中說「北海（指孫承澤）於翰墨未為精鑒，而一時天府流落人間，及士大夫所藏往往存焉，可以備考，證資談笑，此八卷固不可少也。」[348] 差不多與余集同時代的學者張賓鶴只在跋中說：「昔江村先生（指高士奇）撰《銷夏錄》實在退谷老人（指孫承澤）後，海宇竟稱焉。」其原因則在於「此書（指《庚子銷夏記》）百餘年來，世無鋟本，流傳蓋寡。」[349]

《四庫全書總目提要》對孫氏《庚子銷夏記》則評價說：「然其鑒裁精審，敘次雅潔，猶有米芾、黃長睿之遺風，視董迪之文筆晦澀者，實為勝之。……如宋之錢時，嘗為秘閣校勘、史館檢閱，終於江東帥屬，本傳所載甚明，而承澤以為其隱居不仕，此類亦頗失於檢點。」由此可見，既有肯定的一方面，即其鑒別精審，又有評其考訂失誤之處，即失之檢點，偶有小疵。

清代的學者本身就已經分為二種截然不同的意見，周二學、張賓鶴為代表持贊同意見，而相反的意見則是余集、何焯，並且何焯在孫承澤的藏品中選出一部分書畫、碑帖加以考證而得出的結論。到翁方綱（1733～1818）時，他在《

[345] 《庚子銷夏記》卷後，《中國書畫全書》第七卷，頁801。

[346] 同上。

[347] 何焯（1661-1722），字屺瞻，號茶仙，長洲人。因其先世以義門旌獎，故學者多稱他為何義門，或義門先生。康熙年間，以撥貢生而入值南書房，賜舉人，復賜進士，官至編修，其學問長於考訂，「坐事逮問，尋免罪。」直武英殿修書。居室名為賚硯齋，收藏相當多的宋元版書籍，專以「參稽互證，丹黃稠疊。」評校諸書，名重一時。著有《義門讀書記》。

[348] 同註345，頁806。

[349] 同上，頁801-802。

知不足齋叢書》本後又提出:「義門老人(指何焯)於考證前人語,極善糾正顧(故),亦偶爾置論,遂生軒輊。觀者不必因何(焯)而貶孫(承澤)。而愚固非周旋鄉(指周二學)人也。」[350] 魏稼孫于光緒己卯(1879)年的跋中說:「義門勘記半糾孫氏之誤,大興翁氏(指翁方綱)《復初齋集》有跋一首,翁集時時引用何(指何焯)說,中如顏家廟碑,宋初重立,何遂誤為翻刻?間亦失言。」[351] 並進一步得出結論說:「鄧實(1877~1951)在甲寅年(1914)五月的尾跋中說:義門先生評校《庚子銷夏記》,考訂精核,足正退翁傅會之失。」[352] 鄧實則將何焯的考證定為正確,其結論成立。今天,我們回過頭來看《庚子銷夏記》,應該給予它一個什麼樣的定位?其地位又是如何?

首先,將孫承澤的《庚子銷夏記》(以下簡稱《庚子》)與高士奇的《江村銷夏錄》(簡稱《江村》)作一比對,是得出結論的第一步。《庚子》成書于順治十七年(1660)四月至六月而得書名,歷時一年多;《江村》成書於康熙癸酉(1693)六月而得書名,歷時三年。兩書成書的時間相差33年。前者以庚子年取名,計八卷;後者以號取名,計三卷。雖然兩書都是古代書畫著錄書的體例,但兩者的差別卻是相當大的。《庚子》恰如《四庫全書總目提要》所說,其在著錄體裁上繼承的是米芾、黃伯思的體例為多,並沒有創新,只是沿用明代《鐵網珊瑚》、《清河書畫舫》等著錄體例;而《江村》的體例雖參照明代《鐵網珊瑚》、《清河書畫舫》等著錄體例,但在體例的有很大更新與新創,即詳細記載冊軸、尺寸、質地、印記、及後人題跋、題詩、畫面內容,間加評定之語、自己的題跋與記語等,詳盡可考,可以說,書畫著錄這一體例,到高士奇的《江村》已經最為賅備,為後來書畫著錄所效仿。如參與《石渠寶笈》主編撰人之一的張照,就是高士奇的孫女婿,故其體例也是全然仿之。但高氏所錄的書畫並不分類,各卷只是以書畫家的時代為順序,從今天來看,這是《江村》的不足之處。

[350] 同上,頁807。

[351] 同上,頁807。

[352] 同上,頁807。

其次，《庚子》在書畫著錄上十分隨意，在今天核對其藏品時，往往無法核對的十分準確，但在鑒定上下過大量的功夫，諸如題材內容、歷代品評等相當重視；而《江村》則在書畫本身內容上相當重視，為後學所能一目了然地知道有關書畫本身的大量訊息，這對於我們今天研究起來十分方便。

再者，《庚子》的考證、鑒定多是沿用明代以來的鑒定意見，參以自己目測的感性鑒定意見在裏面，自覺與不自覺地在沿襲董其昌以來的「望氣派」書畫鑒定的一貫作法，不斷地將藏品與古代書畫家「對號入座」，為乾隆時代「書畫譜系」的建立，打下了堅實的和過渡性的基礎。無庸置疑，《庚子》是清初最為重要的書畫著錄，但不是最有影響的書畫著錄，部分原因是與《庚子》的出版時間有關，但最為主要的是：孫承澤本人沒有成為清初書畫鑒定的核心人物，他是清初「南畫北渡」最早的「貳臣」人物。雖有相當多的鑒定誤差，與其所受的時代影響有關，更與他的主觀性、任意性有關，這將在下文中會詳加考證，在此從略。

孫承澤收藏書畫之管道

作為明清二代的「貳臣」，孫承澤佔有著得天獨厚的社會、人際條件（主要是指官僚階層），同時這也是他的書畫收藏來源與管道。孫承澤的一部分藏品是直接得自於明代內府的，雖然所占的比例很小，但尚有數件作品是這一途徑所得到的。如在〈文與可大幅竹〉一條後寫道：「從故內府得（文同）大幅竹二幀，一題巴郡文同與可戲墨；一題熙甯元年仲冬與可文同作。竹僅一枝，真有月落空庭千萬丈之勢。今一在余齋，一在吉安李氏處。」[353] 另在《趙昌菡萏圖》條後說：「趙作菡萏圖，見之李方叔《畫品》，予得之故內，絹已斷落而畫處一絲不傷。」[354] 孫氏所藏的《米友仁白雲出岫圖》他明確記載是「此圖得之故內」。[355] 王鐸看後大為欣賞，孫氏也沒有忍痛割愛轉讓給王鐸。

[353] 《庚子銷夏記》卷一，《中國書畫全書》第七卷，頁763。

[354] 同上，頁765。

[355] 《庚子銷夏記》卷三，《中國書畫全書》第七卷，頁768。

　　明末清初的特定歷史時空，在北京所出現的書畫市場是孫氏另一個收藏主要途徑。孫自己就曾說過：「甲申（1644年）之變，名畫滿市。」[356]「甲申後，銅駝既在荊棘，玉碗亦出人間。二三同好，日收敗楮斷墨以寄牢騷。予有墨緣居，在室之東，或有自攜所藏，間相過從，千秋名跡，幸多寓吾目焉，追憶記之。」[357] 這是他收藏書畫的最好時機。在當時，尚有從明內府私自帶出的舊書畫在市場上賣，如孫自述其如何得到《荊浩山水圖》：「一日，見從故內負敗楮而出售者，浩（指荊浩）畫在焉，然已破爛之甚，余使善手重裝，見絹素之內復有重絹，亦一奇也」。[358]

　　明清二朝代的更替，許多人的書畫藏品也都在此時轉手賣出，孫就說：「余最愛先生（指沈周）畫，滄桑後，世家所藏，盡在市賈手，余見輒購之，然亦為同好攜去，今存者無幾，皆真本妙品也。」[359]

　　孫承澤收藏書畫、碑帖的第三種途徑是與明代舊官僚、清代的新貴們有著密切的聯繫，這為他的書畫收藏提供了最為便利的條件。

　　在明末時，孫氏就與朱棡（朱成國）家也有往來，如他說文同的畫作，「（文同）亦善山水，舊在成國家，後有山谷跋，余曾一見之。」[360] 朱棡為明代宗室，在前文中有述。孫氏不僅對朱棡的書畫收藏大為佩服，而且也從朱棡後人手中得到許多書畫藏品，即他在著錄中所常常說的「晉府物」，如《趙千里待渡圖》、《劉松年東山絲竹圖》等「畫乃晉府物」，他還加以肯定地說：「上有晉府諸印，舊書畫有其印者俱真跡可觀，近代收藏賞鑒家也。」[361] 而到了清初，孫以其「貳臣」的身份，又與清初的各層官僚有著密切

[356] 《庚子銷夏記》卷一，《中國書畫全書》第七卷，頁765。

[357] 《中國歷代書畫藝術論著叢編》（15），（北京：中國大百科全書出版社出版），頁105。

[358] 同註356上，頁766。

[359] 同註356，頁769。

[360] 同註356，頁763。

[361] 同註356，頁765。

的聯繫，在其交遊考中有詳細介紹。但需要說清的是：孫不僅能得到官僚們的饋贈，而且他也不斷地將其藏品轉贈給他人。如藏在遼博的《蓮社圖》，在今天已經定為張激所作，孫就將他贈送給友人，「余所收藏龍眠（李公麟）畫有《蓮社圖》、《羅漢圖》，有《臨顧斫琴圖》、有《臨陸布發圖》，今皆散在友人家，更有《祖師像》一卷精絕，自宋皆流傳衲子家，如雲坪、宏濟諸人皆有跋語，及貫休《羅漢》、宋人《應夢羅漢》、又《羅漢渡江卷》，亦俱贈友人矣。」[362]

孫承澤交遊考

在北京，當時的書畫金石同好有曹溶、李元鼎（江右司馬）、李迎晙、東蔭商、朱徽、李青眉、袁六完、徐石麒、程正揆、劉半舫、房海客、張學曾、王鑑、宋雨恭、鄒衣白、王長垣、梁清標等人，他們有的是明、清二代出任官僚，有的本人就是收藏家。

孫與當時的大收藏家關係最為密切的是曹溶。孫長曹21歲，二人相識於北京，算是莫逆之交。孫在《庚子銷夏記》卷一中就曾經提到：孫與曹有密切的關係，孫氏曾在曹家看過曹溶所藏的《王右軍東山帖》、《唐人林緯乾帖》等，並借去觀看。[363] 後來，曹溶入京後，把自己所藏很多書畫給孫承澤看，故孫承澤說：「嘉禾（指曹溶）與余好尚相若，其應徵入京，盡以所攜卷冊，送予齋，如米老卷（指《米芾叔晦帖》）、君謨卷（指蔡襄書法卷）及此卷（指黃庭堅的《松風閣卷》），俱累累千百言，世不多見之珍也。」[364] 曹曾經贈送給孫一卷王詵《煙江疊嶂圖》，即今藏在上博的那個手卷，孫在著錄中說：「佈景不多，悠然有海闊天空之妙，後宣和帝題《煙江疊嶂圖》，殊無所謂疊嶂也。」[365] 第二個大收藏

[362] 同註356，頁765。

[363] 同註356，頁754。

[364] 同註356，頁756。

[365] 同註356，頁765。

家是梁清標。孫長梁28歲，但在職位上，梁是尚書，而孫是吏部左侍郎，梁職位高於孫。二人交往不是特別密切，但多有過從，不像孫、曹二人的關係，梁與孫多是以書畫鑒賞為主，梁為孫做過一首詞，而孫也曾為梁做過詩。在孫請人畫肖像後，梁還專門寫過一首〈題孫北海先生小像〉的七言詩：「髯客方瞳近市居，白頭高蹈解金魚。斯文賴爾傳來學，獨抱當年濂洛書。」

清初新貴龔鼎孳是孫、梁二人的朋友，龔氏經常活躍於二人之間，詩文往還不斷。在二人的詩集中頻繁出現「龔合肥」，即是龔芝麓。龔也是一位大官僚，曾官至左侍郎。孫在《庚子銷夏記》中記載：「庚子（1660）夏，聞無錫華氏有子畏（指唐寅）所作畫十二幅在龔合肥處，議以舊人書畫相易，真定梁玉立見而愛之，攜去。至五月初，余復借至東籬書舍藤下，每日晨起一披閱。」[366]

第三個收藏家是董其昌的後代，董其昌《夏木垂蔭圖》就是得自董其昌的孫子。孫說：「先生之孫攜至京師，予購得之。」[367]孫得自董其昌之孫的書畫藏品我們無法一一對照。朱彝尊一次在孫家中見到孫所收藏的吳季子劍後，為孫寫過《孫少宰蟄室觀吳季子劍四十韻》長達四十首之多。[368]

張學曾，字爾唯，曾任蘇州太守，善於書畫。張任職于戶部時，與孫就有往來，如孫承澤看到的許道甯《山居圖》就在張家。孫氏曾說：他「家藏江貫道《長江圖》一卷。赴蘇州太守任（前），攜一樽並卷來山中相別，時太倉王元照、東粵陳路若俱在，開尊展卷，亟稱江卷之勝，余獨無言。徐出巨然卷共閱，覺江卷退舍。蓋《長江圖》雖（江）貫道得意之作，然無渾然天成之致，故知巨然不易到也。」[369]孫氏所提到的王元照，即王鑑（1598～1677），是明代著名文人王世貞的曾孫，字圓照，亦作元照，號湘碧，自稱染香庵主，江

366 同註356，頁771。

367 同註356，頁772。

368 朱彝尊，《曝書亭集》第3冊，頁17，文淵閣《四庫全書》本。

369 同註356，頁766。

蘇太倉人。在明代末年時曾出任廉州太守，故世人多稱他為「王廉州」，入清後隱居不仕，成為清初「四王」之一，又是「婁東畫派」的領軍人物。擅長畫事，尤其專心於元四家黃公望的畫法。王長垣，曾贈送孫承澤一幅《沈石田煮雪圖》。

程正揆，湖北孝感人，明代時為翰林，也是明末清初著名畫家。他與孫氏常常往來，程曾經收藏過倪瓚著名的作品《清閟閣圖》，孫十分喜愛，程見此情景，遂為他另畫了一幅《清閟閣圖》，故孫氏十分得意地記載道：「為予臨一紙。」[370] 劉半舫，只知他是個收藏家，不知何許人也，他曾向孫賣過李息齋的《墨竹大幅》，也不知是哪一件作品。房海客不知何方人氏，只知他有收藏，且將一幅《趙昌畫紅梅》贈送給孫承澤，孫氏「付兒朴收藏。」[371]

清初書法大家王鐸是孫家常客，並不斷地在孫的書畫藏品上題寫跋語。在1646年時，王鐸在孫氏家中看到《米元章小字天馬賦墨蹟》後，因此卷前裝有趙子昂馬圖，後是米芾的書法，王鐸在卷尾跋說：「舊內畫卷皆御用監內臣裝裱，將此卷裝後作跋，子昂唐馬，米元章跋，可笑也！」意思是說元代的趙子昂卻走在了北宋米芾的前面，是明代裱工不知朝代的緣故，才鬧出笑話來。王鐸在孫北海家中看過畫之後，曾寫過一首《看山水圖》詩：「養屙勞微軀，岩泉居一床。疑聞雞犬聲，仿佛在柴桑。黃精與茱萸，克我百日糧。油肱見松栝，已湛清虛光。一日春即新，胡為尚異鄉。悔與青溪辭，空山春草芳。」[372]

孫氏邀請王鐸在水亭聚會後，王作詩〈北海邀水亭同九青〉以記其事：「日遠平湖淡，京塵得此閑。此時方穆穆，何況對煙鬟。好友逍遙外，蒼生戰鬥間。堯年雲尚在，仕醉不知還。」[373] 另外一首〈北海太峰偕集邵孫參中限真〉詩中說：「顛沛難相睹，相憐及此辰。苦心多事後，情話幾何人。鞾靫馳驅

[370] 同註356，頁760。

[371] 同註356，頁765。

[372] 王覺斯，《擬山園選集》（1）（臺灣：學生書局印行），影印本，頁531-532，。

[373] 王覺斯，《擬山園選集》（2）（臺灣：學生書局印行），影印本，頁740。

日，衣冠老病身。峋崖同載酒，犯雪醉青榛。」[374]

孫收藏書畫的第三個管道是江淮地區的書畫掮客，如陳山人等人專門為他購買南方書畫。巨然的《林汀遠渚圖》、趙伯駒的《待渡圖》（為趙子昂父子的仿作）就是陳山人賣給孫氏的。[375] 在蘇州，孫氏也結識蘇州太守張爾唯，故他有極為方便的條件。

畫家鄒衣白也是孫承澤的舊交友人，在鄒剛剛登第之際，孫即與他相識，尤其是在鄒氏因科場降至上林苑時，孫說：「余從之游，彼時初學畫，僅作小便畫，蕭蕭數筆，後升工部，誤竄身宣城邪類中，為時不容。」[376]

吳綺曾在孫氏的北京近郊的退翁亭座客，有首詩：「藍輿日涉興難窮，獨扣山扉過竹叢。誰把寒溪招漫客，尚留深谷號愚公。飛觴送酒春蔬碧，歸騎籠花晚卉紅。不是夕陽催百鳥，接籬倒著向流東。」[377]

孫氏的畫像，我們在今天雖看不到，但魏裔介曾在〈與孫北海先生〉的信中寫道：「其中龐眉皓首、衣冠甚偉者，則退谷先生也。」[378] 魏從孫的收藏中悟到了許多道理，他在〈與孫北海書〉還說：「孔孟以來，學術所以不明者，總由於不知物耳。物，即明德，明德即性，新民又明德中事也。以此觀之，更為顯然。朱文公像如有畫工，希命之畫一幅，當奉工值也。」[379] 我們從這段信箚中可知，他們是專門以收藏為「明德」之舉，但魏另有求孫找個畫工為他畫一幅《朱熹像》的內容在裏面，我們從中可以推斷出，他還是認為繪畫是「助人倫，興政教」為目的的。魏在〈與孫北海先生書〉中稱「讀老先生考亭晚年論辨，不勝嘆服！考亭之學雖不顏曾，實游夏之比肩，自無善無

374 同上，頁1017。

375 同註356，頁764、766。

376 同註356，頁772。

377 吳綺著，《林蕙堂全集》第 12 冊，頁 20，文淵閣《四庫全書》本。

378 魏裔介，《兼濟堂文集》第8 冊，頁18，文淵閣《四庫全書》本。

379 同上，頁21。

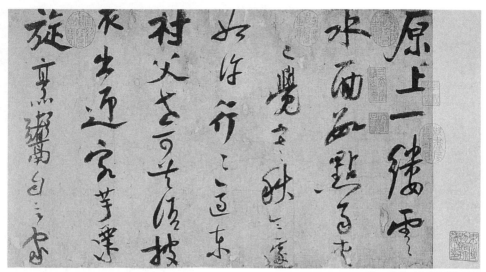

圖46 陸遊《自書詩卷》局部

惡之說。……今老先生讀書窮理，致廣大而盡精微，開發聾瞶，豈但為考亭之功臣已也！」[380] 魏對孫的收藏持贊同意見，而對梁清標等人是有微詞的，見後文。汪琬在《孫侍郎像贊》是說：「未老而縣車，何介且確也。不窮愁而著書，何淵以博也。有鼎有彝有圖有史，日偃仰其側而悠然自娛，可神志之暇逸而意氣之卓犖也。[381]

王士禎有〈雙劍行孫退谷席上作〉詩一首：「孫公八十目如電，博古直擅歐劉前。為公作歌驚四筵，鳥尾畢通河漢懸。燈明酒盡雪亦止，回看劍氣相騰旋」。王氏所看的雙劍是詩前小注中說：「其一魚腸（劍），其一有名云：吳季子之子永寶用劍凡九字。」[382]

總之，孫具有一切能夠最先開始收藏南方書畫的條件，他也是這樣做的。後來，孫的書畫藏品，一部分轉讓給梁清標，另一部分轉到清初其他收藏者的手中，極少數藏品直接入清內府，如遼博所藏的陸遊《自書詩卷》（圖46）就

380 魏裔介，《兼濟堂文集》第7冊，頁11。

381 汪琬，《堯峰文鈔》第13冊，頁26-27，文淵閣《四庫全書》本。

382 王士禎，《精華錄》第1冊，頁61，文淵閣《四庫全書》本。

由孫家收藏後入乾隆內府。孫曾收藏過的書畫藏品，盧文弨在為《庚子銷夏記》所作的序中說「不知散歸何氏。」[383] 在錢詠（1759～1844）的《履園叢話》中記載：「退穀歿後，其物大半歸黃昆圃家，而散於海內者，亦復不少。如記中所載之唐僧懷素《小草千文》、歐陽文忠公《集古錄跋尾》、黃山谷《松風閣詩》、朱晦翁《城南二十詠》、《貫休羅漢》、易元吉《猴貓圖》、宣和御題《十八學士圖》、張擇端《清明上河圖》、趙榮祿書《陶詩小楷及枯樹賦》，余皆親見之。」[384] 最好的辦法是核對孫承澤著錄過的作品。我們現在知道有很多件藏品是到了梁清標手上的，如收藏在臺北故宮博物院的宋人《柳蔭高士圖》就是梁清標從孫的手中得到的藏品（圖47）。後文多有論及，故略。

圖47　宋人《柳蔭高士圖》

第二節　孫承澤的鑒定水準

宋元以前的書畫鑒定

孫承澤在鑒定晉唐人的作品時，多限於時代，完全承緒了明代人的鑒定意見，如對顧愷之、陸探微、史道碩、吳道子、閻立本等諸多書畫家的鑒定，在今天看來，失之偏頗，這與他沿用元、明二代人的書畫著錄有著直接的關係。他對

[383] 《中國書畫全書》第七卷，頁745。

[384] 《筆記小說大觀》第三輯。

五代人書畫的鑒定多有其獨到之處，如在鑒定顧閎中《韓熙載夜宴圖》時就十分準確：「熙載夜宴圖，凡見數卷，大約南宋院中人筆。王長垣一卷甚佳。」[385]

孫承澤對宋人的畫作分析入微，求證求實處頗多。如對三件今天傳世的《洛神賦圖卷》的分析就具有代表性。即使在今天也是沿用他的鑒定意見。他說：「《洛神圖》予凡三見，一在開封張睢心家，一在歸德宋雨恭家，一在杭州陳山人家，皆全卷，極精工。大約畫人高手臨本。予得一卷止一段，上有米芾審定印，書法絹色是唐人手筆，迴在三卷之上，後有小楷全賦，精采勁秀，不知出誰手。旌德劉雨若云：筆力似米元章所書九歌，極言為米，然米無真楷，即九歌亦帶有行（書），知非米所能辨，或是南宋人吳傳朋說耳。宋楷以傳朋為第一，明楷以文衡山為第一。」[386] 從這段引文中可知，孫對宋代畫的研究十分精到入微，但其鑒定往往是以「望氣派」之手法，見其字體之高超，則在兩宋一流書法家中推定，並沒有認真加以比對和研究，進而得出結論，在研究的環節上似乎缺少一環，與此同時，我們也從這一則著錄文字中可見：孫承澤的鑒定功力也是非同尋常的，對古代著錄中的書畫材料、書法時代風格、米芾的楷中有行書、三件〈洛神賦〉傳世品的比較都有堅實的基礎，故而「語出驚人」。然而，這也許是從董其昌以來所形成的鑒藏家的認識方法，其最終推論是比較生硬和堅定的，如此幅作品上的書法，在孫的筆下就已經推論為吳傳朋的了。這一點在今天仍要進一步研究才能得出結論。

孫氏對宋代之前的書畫鑒定，往往是依據古人的著錄，這些著錄都是宋、元、明三代的主要書畫著錄。只要是有著錄可尋，他的鑒定與推測則更為大膽，雖有推論，但不是小心求證的方法。如他將宋徽宗與宋高宗的比對時說：「宣和（宋徽宗時）博收書畫，然賞識遠不及高宗，蓋宣和所尚者人物花鳥，如收黃筌父子至六百七十餘幅，徐熙至二百四十餘幅，而名家山水寥寥，至高宗所收，今傳世上有乾卦雙龍小璽、內府圖書、及奉華寶藏、瑤暉堂印者，皆高

[385] 《庚子銷夏記》卷八，《中國書畫全書》第七卷，頁795。

[386] 《庚子銷夏記》卷三，《中國書畫全書》第七卷，頁768。

雅可觀。雖未見高宗之畫，然所書《九經》、及馬和之補圖毛詩，又非宣和所能及也。一興一亡，觀所好尚，已可知矣。」[387] 孫氏從文獻上獲得資訊相當多，一方面注重文獻，另一方面又能解讀好文獻。如在對李公麟《山莊圖卷》的鑑定準確而且到位，與今天鑑定觀點相同，即為畫院中高手所作的舊摹本。他說：「《山莊圖》之妙，已見於坡公集中。近傳世者多畫院中摹本，孝感程氏 (指程正揆) 有一卷，寶為真跡，予得一卷，與之如出一手，雖非真跡，畫苑中高手也。」[388] 今天仍能見到這兩件藏品：一本收藏在北京故宮，一本收藏在臺北故宮博物院。都是宋畫院中的摹本。

首先，我們今天回過頭來審視一下他是如何鑑定五代畫家的。比如他在鑑定關全的作品時，他就說：「關全《江山漁艇圖》見《宣和譜》，高古簡樸，自是名作。山形如層螺，石用劈皴，前古後今所無。至於亭閣精工、人物俊雅，亦非宋人劉松年輩所到。世傳 (關) 全工山水，不工畫人，多使胡翼為之，豈其然乎？」[389] 另在〈關全山水〉後寫道：「世傳關 (仝) 畫師荊浩，其造境絕相類，山峰壁立，從平地陡起，樹木奇崛，有枝無干，用濃墨揮灑，不事煙雲，用意簡淡，此畫家之神品兼逸品也。」[390] 在另一則關全《匡廬清曉圖》中可知他的鑑定知識生成過程：「《匡廬圖》予於乙未 (1655) 得之南中士夫家，其圖中聳一峰，奇撥渾厚，環列數峰，揖拱相向，憶於崇禎壬午 (1642) 舟過潯陽，避風江上，遙望匡廬，宛然如在目前，此所謂廬山真面目也。一段清淑之氣，浮動筆墨之外，愈繁愈簡，愈健愈雅，其屋宇人物極小而有天然之致，非關不能。燕文貴畫極力仿此，然筆力纖弱無士氣，去此不止千里，故作畫不求氣韻而求形似，未有不流於俗工者也。」[391]

[387] 《庚子銷夏記》卷三，《中國書畫全書》第七卷，頁768。

[388] 同上。

[389] 《庚子銷夏記》卷一，《中國書畫全書》第七卷，頁766。

[390] 同上。

[391] 同上。

　　我們這裏再考察由五代入宋的大畫家巨然，孫氏是如何鑒定其藏品的。孫氏一方面利用長期沿用的鑒定知識，另一方面也依據其目力所及的望氣方法來鑒定巨然的作品。如對巨然的《林汀遠渚圖》，他就說：「巨然師法董源而能出己意，至老年之筆更造平淡，妙絕千古。此圖政（正）老年之筆也。」[392] 另在巨然的《秋塘群鷺圖》後寫明他的鑒定過程：「巨然世傳其江水鮮見，別畫此幀，自注秋塘群鷺圖。…圖中秋水既落，蒹葭蒼然，白鷺群立坡陀，蕭然有霜露之警焉。傳神寓意在筆外。昔杜少陵詩有云：鷗行炯自如，…祇今湖海上，形影日蕭蕭。…巨然此畫直可作詩觀矣。……曾入宋御府，故有緝熙殿寶。」[393] 另從孫氏對李成作品的鑒定過程可知其鑒定知識的生成方法，以他對《李成寒林圖》的鑒定為例，即在畫史—傳世作品對比—畫意三個層次上加以區別與鑒定：

　　（1）直接得自畫史的知識：「李營丘畫史稱為古今第一，蓋其生平不易為人落筆，而其孫名宥，為天章閣待制開封府尹，倍價收購祖畫，故傳世者益少。米元章去營丘之世未遠，自言僅見二軸，欲作無李論，則求之今世，其難可知也。予藏有寒林圖，……暑月展之如披北風圖，令人挾曠，非營丘不能也。」

　　（2）注意傳世幾件藏品的對比，進而得出鑒定結論：「余於滄桑後，覓得大幅山水一幀，稍乏天韻，疑是元人臨本。孟津王氏（指王鐸）以古觚易去。又于王長垣寓見《觀碑圖》（即收藏在日本大阪市美術館的《窠石讀碑圖》），林木絕佳，一人策騫觀碑，傳為王曉筆，畫上落其款。又于陳山人家見一本相同。而王差勝，然亦未敢定其真偽也。」

　　（3）看懂畫意—作者真正意趣所指究竟是什麼？孫氏也曾專門作過一番考證。「《畫繼》云：李營丘多才足學之士，其所作寒林多在岩穴中，裁剉俱露，以興君子之在野也。自余窠植盡生於平地，亦以興小人在位。觀此圖群雅（鴉）饑集之狀，或以興世亂小民之流離乎？」又引用郭熙在《林泉高致》評李

[392] 同上。

[393] 同上，頁767。

圖48 元佚名《蘆雁圖軸》

成之語:「畫亦有相法,李成子孫昌盛,其山腳地面皆渾厚闊大,上秀而下豐。」最後又講李成的人品如何高超,不肯為顯人作畫,某顯人用計得李成畫數幅,便請李成前來,「延之書舍,適見所畫,(李成)作色振衣而出。」進而,孫得出結論:「天下未有不立品而能擅絕調者也。」[394]

另外一個例證就是他對范寬作品的認定也如出一轍,即依《宣和畫譜》——傳世作品對比——考評畫面為三個步驟。如對范寬的《夏山圖》即是「華原《夏山圖》名著《畫譜》,崇岡密蔭,飛泉奔激。上有宋高宗御題「范寬真跡」四字,又入金元御府,上有明昌御覽一寶。」—「予最賞者,此圖及歸德宋雨恭所藏《雪山圖》(即今收藏在美國波士頓美術館的《范寬雪山樓閣圖》)耳。」—「昔人云,雖盛暑中凜凜然使人急欲挾纊,殆不虛也。」[395]

在今天我們沒有看到米芾的真跡,但在孫承澤的那裏,卻產生了一件米芾的藏品,即收藏在臺北故宮的米元章《畫山水小幅》,此件作品為元人作品,而在孫 那裏卻搖身一變成為米芾名下的真跡,他萌生這種觀念是:「余在掖垣時曾一見之,越八

[394] 同上,頁767。

[395] 同上。

年乃歸余齋。」當收藏到這件藏品後，結合畫史的內在知識：「襄陽（米芾字襄陽）無大幅畫，嘗自言平生祇于寶晉齋以三幅紙作一幅，餘則無之。蓋小幅易於收藏，即東坡作書，每留餘紙以待五百年後題跋之意也。」再結合此幅作品：「此幀極小，而超越深厚不減大畫，上題字亦妙，有黃子久諸家印。」最後這件作品就完成了米芾的「對號入座」。

另一件宋元之際的小名頭作品《蘆雁圖軸》（現藏台北故宮，圖48）最先由孫承澤定為崔白的真跡，後轉到梁清標手中，併入清內府，這也是有誤判的。

對元代書畫的鑒定

孫承澤對趙孟頫父子、「元四家」的作品鑒定比較準確。如對趙孟頫的《青綠山水》鑒定是：「雖不落名款，止用小印，或是進呈本也。」他的這種推論在今天是成立的。如經過他收藏並鑒定的趙子昂《枯木竹石》、王蒙《松山書屋圖》、倪瓚《六君子圖》、趙子昂《千文墨蹟》、鮮于樞《鮮于伯幾書杜詩》等在今天也都是各大博物館的一、二級（國寶級）的文物藏品，其鑒定意見在今天也是確信無疑的。但用今天的鑒定研究手段與方法，孫也有諸多的不足，或者說是時代的局限。如對倪瓚的《獅子林圖》和鑒定就有誤差，此件作品是元末明人的舊摹本，而在他那裏卻認定為倪瓚的真跡。

另如他為同鄉鍾文予鑒定《西旅貢獒圖卷》（現藏北京故宮）時說，此圖「仿閻立本筆意，蓋身際板蕩之餘，追憶來庭之盛，淒然有今昔之感焉！此即前人紀夢花譜塗山之意也。觀者以意逆志，斯得之矣。」[396] 此圖今天已經將其定為偽本，劣等筆墨，非錢選之類也。[397] 孫承澤對元代的書畫鑒定有時會有偏差，這不能不說與時代有關。

[396] 《庚子銷夏記》卷一，《中國書畫全書》第七卷，頁762。

[397] 徐邦達，《重訂清故宮舊藏書畫錄》，頁60。

對明代書畫的鑒定

　　孫承澤對明代的書畫家作品收藏，喜歡「吳門畫派」，而輕視「浙派」，這一點非常明確，並且已經達到「固執己見」的地步，這或多或少與明代自董其昌以來「重南宗、輕北宗」有直接的關係。如在收藏戴文進的代筆作《靈穀春雲圖》（由聶大年代筆，現藏德國柏林民俗博物館）後就表明了他的這種偏見：「**文進畫有絕劣者，遂開周臣、謝時臣等之俗，至張平山、蔣三崧等惡極矣，皆其流派也。不有文（徵明）、沈（周）兩公一起而繼宋元之絕學，風雅不幾掃地耶！世傳宣廟時，召文進至京，令作《釣雪圖》，一人衣緋，有譖者謂：緋乃朝服，不宜釣魚，遂罷回。此《三家村》中語也。宣廟善畫，嘗見御制《雪山圖》，一人衣緋，策杖入寺，此豈非朝服耶！其不取文進定有在也。**」[398] 我們今天從孫所收藏的明代藏品情況便可一目了然：屬於明代文人畫的共有24件（沈周12件，文徵明5件、董其昌5件、李流芳1件、吳寬書杜菫畫1件），而屬於「浙派」的僅有3件（戴文進1件代筆作、唐寅2件）。

第三節　曹溶書畫藏品綜合研究

曹溶的生平與家世

　　曹溶（1613～1685），字秋嶽，號倦圃、潔躬、鈍漢、鉏萊翁等，浙江嘉興人。生於萬曆四十一年，卒於康熙二十四年。明崇禎十年（1637）進士，官御史，[399] 巡視西城，也曾經彈劾過大學士張四知。順治元年（1644）五月，投降於清，仍居原來的官職。六月，授順天學政，上書將遼東十五學改為歸附永平府，分設教官，均如各州縣學例，不久，推薦明代的進士王崇簡等五人、尚書倪元璐等二十

[398] 《庚子銷夏記》卷三，《中國書畫全書》第七卷，頁769。

[399] 任明朝御史的曹溶，為了討好吳三桂，他尋到陳圓圓後，將她又送回了吳三桂原來的宅邸，並找來京城中最好的大夫，給圓圓治病，曹溶怕出什麼意外，就將自己的貼身僕人和丫環數人派到了吳府，讓他們精心地照顧著圓圓的生活起居。

八人。順治二年（1645）冬，順天府考試結束，仍舊回御史任。順治三年（1646）二月，充任會試監試官，上奏嚴防懷挾傳遞、移號換卷等考場積弊，得到皇帝的批准。三月，遷任太僕寺少卿。先是因當年任學政時所舉薦充貢監的人有曾在明代時世襲世職的和中武舉者諸人之事被發覺而「坐失察」，被皇帝「降二級調用」。不久，又因選拔貢生超額而被「革職回籍」。[400] 順治十年（1653）大學士范文程等因以皇上親政時，上奏請皇上重議原部議降職之奏文，皇上才決定起用曹溶、林起龍、劉鴻儒三人，在諭旨中說：「三人降革，皆非品行玷缺者比，今來京錄用，各復原官。」順治十一年（1654）改授太常寺少卿，不久遷升左通政、左副都御史、戶部右侍郎。同年九月，被授任廣東布政使。順治十三年，遇京察，吏部與都察院全議，因曹溶「舉動輕浮，應以浮躁例降一級。仍外用」。[401] 此次朝廷將他降到山西陽和道。康熙三年（1664）被山西巡撫白如梅派遣至京慶賀萬壽節，仍舊條陳各種利病，上疏言及大同屯地、贍軍地等，但依舊沒有被採納，[402] 且在裁缺之際，其後不久被裁缺回歸故里。康熙十七年（1678）皇帝詔舉博學鴻儒時，大學士李霨、杜立德、馮溥等聯合上疏舉薦曹溶，但以丁憂未赴。康熙十九年，學士徐元文舉薦他佐修《明史》，部議俟服滿，牒送史館。吏部議定丁憂服滿後送史館。康熙二十四年（1685）逝去。他生前擅長書法，著有《崇禎五十宰相傳》、《劉豫事蹟》、《金石表》、《倦圃蒔植記》、《粵遊草》、《金石表》、《靜惕堂詩集》[403] 傳世。曹溶的《流通古書約》、《學海類編》431種815卷，[404] 曹溶藏書甚富，還多方覓購，終續成《明人小傳》[405]。

[400] 《清史列傳》二〇，頁六四九二，中華書局點校本。

[401] 同上，頁六四九三。

[402] 《清代七百名人傳》上，頁47，中華書店本。

[403] 《靜惕堂詩集》四十四卷本，有清雍正三年（1725）李維鈞刻本，現藏首都圖書館，另有《四庫全書存目叢書‧集部》（一九八）收錄，齊魯書社出版。

[404] 清曹溶輯、陶越增刪，1920年再版過。

[405] 《明人小傳》是洪武到崇禎的匯傳集，入傳者三千餘人。

　　曹溶也是「貳臣」的身份，多次提撥，又多次降用，一生很不得志，他和梁清標一樣在去世後並沒有得到諡號封賜。相反，在《清史稿》記載，曹溶曾舉薦過明季的二十八人，很多都大有功紀，其中有王熙。王熙，字子雍，順天宛平人。父崇簡，明崇禎十六年進士。順治三年，以順天學政曹溶薦，補選庶起士，授檢討。累遷禮部尚書，加太子少保。在嘉興南湖之濱有一座廢棄的園林名叫倦圃，據說是岳飛之孫岳珂的金陀坊舊地。清初的曹溶對它重加修治，因岳珂號為倦翁，因名之為倦圃，並建藏書樓「靜惕堂」於其中。嘉興地方畫家周之恒（字月如）曾為曹溶畫過20幅《倦圃圖卷》並有《倦圃二十詠》，[406] 曹在上面題寫了二首詩，其一是：「歲滿龍荒住，淒其鬢影斜。風林存舊業，春浦隔南坨。竹密鳩啼晝，池空月在沙。近添新畫卷，渺渺動浮槎。」[407]「致仕」後的曹溶回到故里，以著述和藏書為樂，好收宋元人文集。他認為古人之詩文集甚多，然而原本首尾完善而流行後世的，亦不過十之二三。特別是宋元人集至清初已佚亡頗多，若不加搜羅。將隨時間而滅沒，這是十分可惜的事。王士禎在《池北偶談》中記載，他曾見曹溶的《靜惕堂書目》，其中宋人文集有180家之多、元人文集有115家之多。現存的《觀古堂書目叢刻》中的《靜惕堂書目》、宋人文集有196家，元人文集有139家。這多出的40家，當是他在其後陸續抄購入藏的。據近人葉德輝統計，後來修《四庫全書》時，此目所載宋元文集十分之九被收錄了進去，因此稱其為「兩朝文人精爽之所憑依」[408]。曹溶藏書印有：「曹溶私印」、「檇李曹氏藏書印」、「檇李曹氏收藏圖書記」、「兩河使者」、「鉏菜翁」等。[409]

406 曹溶著，《靜惕堂詩集》四十四卷本，頁198－352，版本同前引書。

407 曹溶，同上，頁198-173。

408 葉德輝，《靜惕堂書目序》。

409 曹溶與著名藏書家錢謙益交誼甚深，他目睹絳雲樓為火所焚，許多珍籍不復見於人世。而這些著作的失傳，很大的一個原因還在於錢氏平日「好自矜嗇，傲他氏以所不及，片楮不肯借出」（曹溶〈絳雲樓書目題辭〉），因此，他大力提倡藏書家之間互通有無，互為借抄。他根據自己的經驗總結出一個較好的互相抄借的方法，並號召財力寬裕者將未經刊佈之書壽之棗梨，以廣其傳。這篇文章是中國藏書史上的重要文獻，對此後藏書樓的發展作用重大。

曹溶交遊考

曹溶是明清之際嘉興籍的著名文學家、收藏家。他由明而入清，先後任高官，年輩長於朱彝尊，他與同時代的人交往非常密切，在其《靜愓堂詩集》中尚保留他一生絕大部分的詩作，且以唱和詩為主，故在其詩文之中，可以反映出他一生中的交遊者。從李維鈞的序中可知：曹溶「早年與先君子并社還往，交深把臂，風窗雪案，多投贈倡和之作，先君子愛先生詩，每錄之。嘗枉駕過梅裏蛣吾廬，兼旬累月，盤桓弗厭，如是者歷有年，歲嗣復與太史朱竹垞先生，家秋錦詩酒留連，為一時盛會，余時年未弱冠，幸獲隨從左右，竊聞余論，向後不自意為先生許可，因設硯席于先生家，是時，輒喜先生，凡有著作甫脫稿，即繕寫紙上，往往成誦。」[410] 僅從這一詩集中可知，與曹溶交往者有當時文人、官僚、畫家、書法家非常之多，諸如宋轅文、朱彝尊、王鐸、陳洪綬等二百餘人。[411]

與曹關係最為密切的文人鑑賞家是孫承澤，孫曾將其珍愛的明代內府所收藏過的「龍角觥」贈送給曹，曹也投桃還李，將他所收藏的宋代王詵《煙江疊嶂圖卷》（現收藏上博）贈送給孫，並興奮地寫了一首《北海貽龍角觥》：「拯民宗上宰，怡老傍周親。考古叢花下，編經冷石濱。知余耽宴好，特為洗行塵。」[412] 不久，孫承澤又將自己所藏的《徐幼文畫冊》贈送給曹溶，此冊原是宋犖送給孫的，孫又轉贈給曹，有趣的是曹收到後寫詩答謝：「博雅曾同癖，丘園近獨尊。離懷看綠草，文物在朱門。玉軸裝賸錦，牙籤疊粉痕。…海虞楓葉路，聞笛易銷魂。」[413] 這說明：在當時這些鑑賞家們將收藏到的明代書畫藏品是用來贈送

410 曹溶，《靜愓堂詩集》四十四卷，頁1，李維鈞刻本，雍正三年，首都圖書館藏。

411 另有方亨咸、孫承澤、周元亮、項東井、朱子莊、龔芝麓、俞右吉、趙卓午、湯友僧、巢端明、陸叔度、李雲田、沈逢吉、許巢友、陳昌箕、陳茗水、朱遂初、胡彥遠、郭浩九、朱竹庵、朱葵石、黃平立、吳子素、汪千頃、王宛蘿、王敬哉、王照千、周青士、沈山子、王無異、陸羲山、金長真、汪蛟門、汪扶晨、程山尊、祝子堅、孫豹人、孫凱之、魯孔孫、吳偉業、陳鹿友、梁承篤、韓子久、楊人叔、潘山人、張華、李文孫、蔡迪之、米吉士、張山人、李書雲、施愚山、陳伯璣、龔半千、申鳧盟、張夏鐘、龔升璐、周月如、惲含萬、張海旭等等。

412 曹溶，《靜愓堂詩集》四十四卷本，頁198-240，即清雍正三年（1725）李維鈞刻本，現藏首都圖書館。

413 曹溶，同上，頁198-240。

的。曹另有一首〈出都留別孫北海〉詩，把孫的書畫收藏寫得十分清楚：「京國多偉觀，鐘石夾兩廂。大臣前致詞，小臣奉瑤觴。…青藤冒書屋，古物開琳琅。素醴發幽思，款曲不可當。我非兒女情，道左方激昂。城隅望邊堠，氈帳依高岡。駑馬慘不前，四蹄被嚴霜。日月不恒居，何以抒中腸。」[414]

在曹與孫的交往中，曹與王鐸的交往也不斷，曹視王為長輩，並有首詩〈贈王覺斯宗伯〉：「書家文待詔，畫學董華亭。濟勝隨縑素，同工特典刑。河流天地白，嵩嶠古今青。名位將無掩，清徽播闕廷。」[415]再有一首詩是曹與沈石友、王鐸、張爾唯等人與數名「姬人」共飲時，曹有詩贈王鐸等人：「不雨今年熱，言尋故友家。長庭山氣碧，密坐燭花斜。見月齊歸馬，停杯遇晚鴉。吳俞聽自好，未覺滯京華。野性常高枕，多君數致書。狂吟安足取，醴席動無虛。玉管飛春雪，冰盤饌海魚。留髠宵有意，滅燭至更餘。」[416]

王鐸曾在曹藏品題跋，如在《洛神賦卷》（白粉箋本）後有王鐸的二段題跋，其中之一說：「此卷審觀數日，鷺飛蛟舞，得二王神機者，文敏一人耳。鮮於樞、夔夔、危素皆不及，信是至寶。丁亥（1647）二月雨後跋，西洛王鐸。」[417]而曹溶在《洛神賦卷》後題道：「書法以代降，唐失之強，宋失之佚，元失之勻，都與晉人隔一鄰虛塵，此氣運所使，莫能回也。惟松雪中年臨二王，駸駸有度，驊騮前意，純綿裹鐵，彷彿邁之然。松雪好書，有求者輒與。相去三百許年，流傳世上足可八、九百本。此冊灼然第一，如右軍作修禊序，他日重寫終莫及也。康熙庚申（1680）歲九月望日，曹溶題。」[418]雖然意見不一，但也有相同之處。

曹溶，同上，頁198-79。

415 曹溶，同上，頁198-126。

416 曹溶，同上，頁198-135。

417《中國歷代書畫藝術論著叢編》（30），（北京：中國大百科全書出版社），頁41。

418 同上。

　　另一位就是朱彝尊，他曾為曹溶寫過〈題倦圃二十首〉，[419] 朱氏為曹溶作
〈倦圃圖記〉中說：「倦圃距嘉興府治西南一裏，在范蠡之濱。宋管內勸農
使岳珂倦翁留此著書，所謂金坨坊是也。……其以倦圃名者，蓋取倦翁之
字以自寄。予嘗數遊焉。」[420] 在曹溶去世後，朱氏又為他寫過〈曹先生輓詩六
十四韻〉，將曹溶視為平生知己。[421] 毛奇齡〈揚州金太守修復平山堂宴集和曹
侍郎韻〉一首：「每游隋苑去，只愛蜀岡前。」[422] 曹侍郎即指曹溶。

　　曹溶與施閏章的關係相當友好，施在〈寒夜集畫溪閣〉詩句夾註中說：「
是夕，曹秋岳侍郎、項嵋雪明府招同陳默公、計甫草、高阮懷，時張濟
夫在坐，撫弦發歌，客皆長歎累歌。」詩中說：「草堂客既醉，曲坐憑山
阿。丹亭收眾壑，暝色含清波。齊心歡顏會，陶陶散鬱悁。」[423] 施、曹與
毛奇齡都有過交往，施曾為毛寫詩序，[424] 並寫有〈毛子傳〉。[425] 施購買過陳洪
綬的《白描羅漢》後，自己題跋，說他沒有見陳已經很久了。[426] 施在〈與方邵
村書〉信中明確說過：「石溪和尚舊為方外交而未索其畫，今甚悔之。州
來先生為貽偃松半幅，無論其畫，即其意已千古矣。」[427] 施在〈寄贈曹秋岳
司農是年七十〉詩句中有：「聖朝東觀開，儒臣群輻輳。炎天資巨手，高文需締

[419] 朱彝尊，《曝書亭集》第2冊，頁78 ，文淵閣《四庫全書》本。

[420] 朱彝尊，《曝書亭集》第22冊，頁48-49，文淵閣《四庫全書》本。

[421] 朱彝尊，《曝書亭集》第4冊，頁70，文淵閣《四庫全書》本。

[422] 毛奇齡，《西河集》第55冊，頁59，文淵閣《四庫全書》本。

[423] 施閏章，《學餘堂文集》第12 冊，頁73 ，文淵閣《四庫全書》本。施閏章，字尚白，號愚山，
宣城人，順治己丑（1649）進士，官江西布政使參議，康熙年間招博學鴻詞時，授翰林院侍讀，
曾自稱入王士禛門下。著有《學餘堂文集》、《學餘堂詩集》、《學餘堂外集》等。

[424] 同上，第3 冊，頁12。

[425] 同上，第7 冊，頁12。

[426] 施閏章，同上，第9 冊，頁45。

[427] 施閏章，同上，第10 冊，頁52。

構。……托跡鸞鶴群，發聲金石奏。」[428] 施不僅寫詩給曹，而且還寫詩給曹的好友杜于皇，[429] 他在〈孤松篇贈杜於皇〉中寫得十分精到：「孤松無沃壤，托根生寒山。介士無餘謀，斂手拙朝餐。前庭但種竹，後園但種蘭。饑來出奇語，大笑開歡顏。言當棄舊宅，負耒林丘間。沮溺非爾事，抱書聊閉關。」[430] 經常送畫給曹、施、梁清標三人的畫家孫豹人，施、曹二人對他也很賞識，如施在〈溉堂篇贈（孫）豹人〉一詩的夾註中說：「孫，西京人，流寓廣陵，自名所居曰：溉堂，取誰將烹魚溉之釜鬵之義。」[431]

吳綺（1619～1694）是經常到曹家的地方文人官僚，在他任湖州府知府時，吳綺在他的《夜集曹秋岳先生寓齋》詩中說：「階下黃花剩素秋，故人初系木蘭舟。詩城客到聲先壯，酒國兵殘戰未休。北館此時當月出，東山無事不風流。諸君忍共晨星散，一曲清歌且自留。」[432] 曹溶有首專門寫家鄉的詩送給他：「澱水蟠根弈葉長，筵前冰齒得仙漿，上林佳種休相借，驗取夷光到甲香。膚如李子能加脆，液較楊梅特去酸，江南江北無此品，傾城傾國借人看。」

曹溶與吳偉業也多有過從。如曹在〈春夕行北海少宰席上同梅村作〉中有一句：「西山玉潤蟠蒼雪，太乙壇空金石輟。泥融數尺門外深，駑馬出行難自絕。」[433]

428 施閏章，同上，第13 冊，頁86-87。

429 杜於皇（1611-1687），名濬，原名詔先，字於皇，號茶村。湖北黃岡人。詩法杜甫，尤長五律，風格渾厚。

430 施閏章，《學餘堂文集》，第12 冊，頁14。

431 施閏章，同上，第13 冊，頁49。

432 吳綺，《林蕙堂全集》第13冊，頁11，文淵閣《四庫全書》本。清初文學家，字園次，號聽翁，時稱紅豆詞人，江都（今屬揚州）人。順治拔貢，官湖州知府，亦能詩詞，並有戲曲創作，著有《林蕙堂集》等。

433 曹溶，《靜惕堂詩集》四十四卷本，頁198-103，清雍正三年（1725）李維鈞刻本。

　　清詩人劉體仁（1624～？）潁川（今河南許昌）人。順治進士，官吏部郎中。曾從孫奇逢問學，與曹溶、王士禎、汪琬友善。其詩多詠物贈答之作，表現閒情逸致。喜作畫，並精鑒別。所著有《七頌堂識小錄》、《七頌堂集》。劉體仁為曹作詩說：「西湖小閣多晴月，好友同舟半是僧。寄語江南老桑苧，秋山紫蕨憶行勝。」[434]

　　曹溶與明末清初戲曲作家、戲曲理論家李漁（1611～約1679）[435] 的關係也很密切，他經常去聽李漁演出的劇碼。宋轅文與曹的關係很早就有往來，曹有〈宋轅文示近稿因贈〉一詩，[436] 中有「貽我床上書，恣讀如雲霓。」可知二人在古善本的收藏有相當多的共同語言。宋是柳如是最為心儀的人物，可惜因「懼內」而告終，二人交往正是在此時。

　　曹溶與王崇簡、龔鼎孳等人多有詩文、觀畫的往來，王、龔二人也與梁清標最為密切。[437] 曹溶與周亮工的關係也十分融洽，周比曹大一歲，曹有二首詩是專門寫給周的，其一是〈同元亮飲貽上齋〉說：「和風啟良時，穆穆君子筵。琳琅耀蘭室，令德播纏綿。往古邈難嗣，物序多推遷。挺為拯民哲，合跡寧偶然。澄江盼河朔，鞍馬列我前。弧矢插兩房，被服成華妍。臨懽感乖離，麗景不得延。芳蕤改春枝，澄水激流泉。陽鳥聚西傾，炳燭發高

[434] 《清朝野史大觀》四，《清朝藝苑》卷九，頁13，上海書店印行。

[435] 李漁(1611-約1679)，字笠鴻，一字謫凡，號湖上笠翁。生於雉皋（今江蘇如皋）。在明代考取過秀才，入清後未曾應試做官。出身富有之家，園亭羅綺在本邑號稱第一。清兵入浙後，家道衰落，遂移居杭州，又遷南京。從事著述，並開芥子園書鋪，刻售圖書。又組織以姬妾為主要演員的家庭劇團，北抵燕秦，南行浙閩，在達官貴人府邸演出自編自導的戲曲。在此期間，與戲曲家吳偉業、尤侗結交。後因擔任主演的喬、王二姬相繼病亡，本人亦已年老，境況較前困窘，再度遷居杭州，終老死去。李漁在當時很有聲名，但毀譽不一。平生著作有劇本《笠翁十種曲》、《偷甲記》、《四元記》、《雙錘記》、《魚籃記》、《萬全記》、《十醋記》、《補天記》、《雙瑞記》等8種是否出自他的手筆，尚未有定論；小說《無聲戲》（又名《連城璧》）、《十二樓》、《肉蒲團》等；雜著《閒情偶寄》和詩文集《笠翁一家言》等。

[436] 曹溶，《靜惕堂詩集》四十四卷本，頁198-57。

[437] 曹溶，同上，頁198-50-70。

篇。脫略監史陳，騰爵自無怨。攬勝願申旦，嘉期復何年。」[438]另一首〈河上與元亮別〉：「…晨驅廣陵道，暮宿稷下亭。念昔同朝趨，雙佩鏘芳聲。恭承湛露篇，鳳藻揚玉京。岩松雖摩霄，徒駭冀一英。在德乖用晦，胡然怨欹傾。路側當分攜，東西望難並。」[439]

曹溶與宋犖的交往不多。不過也偶爾為之，如曹為宋犖之父宋權的畫像題過詩：「瑞圖興上宰，神清勳彌顯。在物驗欣欣，匪躬蹈蹇蹇。……前榮列椅桐，別館當墳典。……微生愧後期，佳跡賴一展。邈哉同德初，懷賢淚方法。」[440]

曹溶與梁清標的侄子梁允植的關係也十分密切，他多次寫詩給時任錢塘令的梁允植，如其中最為重要的是《題錢塘令梁承篤青藤書屋畫卷》：「青藤先生起恒岳，有懷力挽崦嵫落。鋒車直過海東頭，威鳳昂然下遼廓。…燕閣凝塵畫窈窕，筆床吐字香嶙峋。今之作者推司農，先生家學仍不同。驅氛馭俗動成暇，佇立雲漢思山中。高坐堂開鄰侯架，吟情妙合煙霞濃。充階峭倩鮮凡植，藤枝屈鐵回蛟龍。囊剪吳綃乞佳跡，壓倒畫苑無良工。…」[441]

曹溶與畫家項東井、龔賢、查士標、陳洪綬、沈荃、項聖謨、笪重光等人有過密切交往，他曾多次為項氏的畫題跋，[442] 曹有〈同山子青士東井過竹然梅逋三十韻〉[443] 來與項東井唱和。另有一首詩描述了「項氏園」的生活情況：「曲洞迷秋徑，叢筠覆石斑。滿城無尺阜，此地即深山。興到嵐光密，幽多翠色還。主人空鎖鑰，輸我日窮攀。」[444]曹與龔的交往可從他的〈贈龔半千二首〉和〈飯半千齋〉一首看出，其中前二首說：「千古論交地，丹鉛托興長。江煙

[438] 曹溶，同上，，頁198-69。

[439] 曹溶，同上，頁198-69。

[440] 曹溶，同上，頁198-79。

[441] 曹溶，同上，頁198-114。

[442] 曹溶，同上，頁198-121。

[443] 曹溶，同上，頁198-252。

[444] 曹溶，同上，頁198-123。

開畫卷，風葉媚畫堂。已悔藏身晚，猶傳貰酒狂。黃塵休置足，留取濯滄浪。真隱惟君在，松風下廣除。科頭看介冑，脫屣悟蓬蘆。唱和存同調，山川夢不虛。紅橋歌管歇，清嘯滿樵漁。」[445]

曹在揚州見過查士標，並留有〈維揚遇查二瞻〉詩：「汩沒林臯久，恒思絕代豪。家風傳綺繡，書劄報櫻桃。帳底宣銅軟，圖中楚岫高。與君通夕語，絕勝廣陵濤。」[446]從「書劄報櫻桃」一語，可知他們還有過書信往來。

曹溶與陳洪綬的交往也時而有之，如他在〈送陳章侯還諸暨二首〉中說「章侯畫擅一時」，並求陳替他畫一張畫：「荒草長懸邐屟痕，越山不礙換朱門。淡于春水閑於鶴，詫受東方醉愛髡。囊有丹黃豪士譜，心無標榜黨人言。捷書明詔堪如信，消息看君達故園。鴻羽微茫兩岸花，篝前浮雪犯青沙。麥田荒去閑春火，戰鼓喧時潤夜槎。隱業未除懸日月，仙舟相接話龍蛇。我藏一幅高麗繭，乞畫歸輪便有家。」[447]

曹溶與時任參藩的書畫家沈荃有過交往，從曹給沈的〈贈沈繹堂參藩〉詩中可知二人很早就認識，詩中說：「墨苑淒涼蠆尾寒，君來重訪會稽湍。已遊天上圖書府，不羨人間獬豸冠。飯顆只驚詩瘦苦，兵廚寧厭酒腸寬。五陵近少縑細侶，自寫黃庭寄我看。」[448]這說明沈已經寫好《黃庭經手卷》送給曹溶。

曹在詩中留下一首〈乞項孔彰畫粵江圖〉的詩，說明二人也是書畫往來過的，詩中說：「萬里雲山冒暑行，鳥飛斜日下瀧明。桄榔蔭畔留餘地，記取歸航載石輕。」[449]雖然在今天看不到這張畫，卻記載曹、項二人的友誼。在項聖謨去世時，曹寫下了〈挽項孔彰〉的詩稱「孔彰繪事特絕。」並對項特別讚賞：「狼籍江南塵尾春，井床梧影碧鱗峋。風前無復聞長嘯，真作荊關

445 曹溶，同上，頁198-168。

446 曹溶，同上，頁198-183。

447 曹溶，同上，頁198-261。

448 曹溶，同上，頁198-301。

449 曹溶，同上，頁198-360。

畫裏人。」[450]

　　曹與笪重光有過交往，多是書畫收藏時的交往為多，如在一次笪拿出自己所藏的沈周《秋山畫卷》請曹為他題詩，曹寫道：「浪痕花湧絕江舟，道味誰能共俗謀。紫鳳銜雲排玉軸，白魚乘暑避香溝。披塵晚獲頤生侶，考古貪經戰息秋。滿眼盛朝人物在，山亭真擬抱琴遊。」[451]從這首詩中我們可以看出，一是笪氏收藏許多明代的繪畫，二是曹與笪都在收藏明代書畫作為交友的手段之一。後來笪氏又求曹為他所收藏的《王石穀畫毗陵秋興長卷》上題字，曹為笪題寫了十二首詩之多。[452]

　　曹溶在海陵初次見到冒辟疆時，冒已經72歲，曹有十首詩為紀，其一說：「碩果何為者，天心炯在茲。多艱良自愛，此會不嫌遲。觴暖回兵象，歌香緩鬢絲。未能窮水繪，留與系遙思。」[453]曹溶還到冒氏的「水繪園」聚會，並看到了冒氏的《水繪圖》，時值陳維崧剛剛去世，冒氏寫《哭陳其年》詩，他們文人之間有獨特感情，也打動了曹溶，這與曹溶一生仕途不順也算是一種安慰。曹與冒雖為忘年交，但也毫無忌諱，如曹與冒一同去俞水文家中去觀看女伎表演，曹溶興奮地寫下了十首詩，其一說：「天涯何處覓風流，䌽帳新垂海上樓。有酒便邀珠履客，信陵公子不曾愁。」[454]

曹溶的書畫鑒定

　　曹溶對唐宋時期的書畫鑒定與收藏是其個人的主要藏品，曹溶收藏五代楊凝式的《夏熱帖卷》（圖49，現藏在北京故宮），是他認為最好的書法作品，後來被

[450] 曹溶，同上，頁198-365。

[451] 曹溶，同上，頁198-327。

[452] 曹溶，同上，頁198-378。

[453] 曹溶，同上，頁198-220。

[454] 曹溶，同前，頁198-380。

高士奇的孫女婿張照收藏
而入清內府。

　　曹溶對唐宋時期的書
法藏品研究相對而言，比
較深入，收藏也比較多，
鑒定結論與同時代的其他
鑒賞家相比，要可靠一
些。如曹溶在《洛神賦
卷》（白粉箋本）的後題
曹溶完全改變董其昌以來

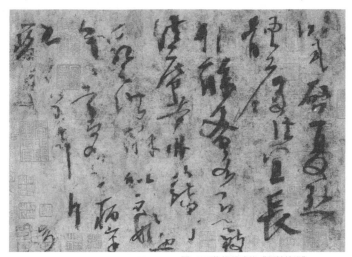

圖49 五代楊凝式的《夏熱帖卷》

對趙孟頫書法的偏見，他以晉代書法為標準，說唐代失去了「強勁」之勢，
宋代失去「佚勢」，而元代則失去了「勻稱」之勢，評說中肯。曹書畫收藏
的興奮點是書法，如他在得到《宋拓蘭亭卷》後很高興地定下了一首詩：
「昭陵玉匣走蛟龍，秘跡煙銷恨萬重。驗取率更真蠆尾，貞神押縫紫泥
封。」[455] 曹溶對北宋的書法鑒定有很多的繼承，如現藏在上博的王安石《行
書楞嚴經旨要卷》（見圖24）上有項元汴收藏印50多方，他相信項元汴的鑒
定而入藏。

　　另如曹溶在〈題黃山谷草書廉藺傳卷〉詩後說：「公（指黃山谷）生元祐
末，道得髯蘇鄰。束身窮瘴鄉，一發肩千鈞。國有章蔡徒，奄奄運將泯。孤臣
心憤切，龍跳不復馴。餘光照書席，慷慨懷斯人。」[456] 他對黃庭堅的書法作品
一直給予極高的評價。

　　曹溶不但收藏唐宋書法作品，而且也注意將作品與後面的題跋收藏與裝裱
在一起。如他在張旭《張長史四詩帖》之後有曹溶的一段跋說：「宣和裝往往
剪去題跋，大屬恨事。長史真跡無所用跋，今得元人三跋，尤為增榮益觀。曹

455 曹溶，同前，頁198-366。

456 曹溶，同前，頁198-67/68。

溶。」[457] 曹所說的《張長史四詩帖》即今天收藏在遼博的《張旭古詩四帖》，
正是曹溶的收藏才保留住後面三段元人的題跋，其功不可沒。

　　曹溶對宋代的繪畫鑒定與收藏是與他的收藏標準有關，他認為凡是繪畫作
品「觀此畫用筆，皆合宋人矩度」的藏品，他才收藏到自己手中，如宋代王藻
的《雪溪牧牛圖軸》就值得關注。畫上有嚴嵩「鈐山堂書畫紀」藏印，後經曹
溶、汪文柏、徐渭仁遞藏。曹溶另在《見王晉卿漁莊圖志感》中說：「僻郡將
藏拙，京華忽妮人。束裝辭故侶，擔酒贈殘春。漁樂惟看畫，舟居肯厭貧。林風
知我意，吹落鬢邊塵。」[458]

　　曹溶在《倪瓚詩畫合璧卷》後的題跋中寫道：「雲林生少年楷法精謹，曾
於跋尾見之。後來自恣，不肯規摹古人，漸恨拖逯。正如嵇阮諸賢，放浪山
澤，縱酒袒裼，無復世教意，方以此生之。或遂列為書家一燈，使世共仿則。
又為雲林所笑，不若葵園君之什襲珍秘，悠然獨賞為得也，樵李曹溶題於靜惕
書堂。」

[457] 《中國歷代書畫藝術論著叢編》（29），北京：中國大百科全書出版社，頁156。

[458] 曹溶，同前，頁198-142。

◎ 真定梁氏族譜 （由正定文管所提供）

一世　二世　三世　四世　五世　六世　七世　八世

第六章　最大私人鑑藏家梁清標

第一節　梁清標的家世

梁清標是明代萬曆年間薊遼總督梁夢龍（1573～1620）之重孫。梁夢龍三子梁慈之孫、梁慈之子梁維本第五子，出繼給伯父梁維基為嗣。其家世代為河北正定名門望族。[459] 梁清標的曾祖父梁夢龍，是著名將領戚繼光的上司，可以說是梁家的驕傲，是梁家成為名門望族的奠基人。其高曾祖父梁釗因曾孫梁夢龍而貴，受贈光祿大夫，其妻張氏贈一品夫人。[460] 梁夢龍的祖父梁澤，也以其孫梁夢龍貴，贈光祿大夫。妻韓氏贈一品夫人。[461] 梁夢龍之父亦曾以其子梁夢龍貴，贈光祿大夫，其妻郝氏、崔氏贈一品夫人。[462] 在《明史》中有梁夢龍本傳。

梁夢龍有四子：梁忠、梁思、梁慈、梁志。長子梁忠以其父蔭出仕為錦衣衛千戶，沒有太大的作為。[463] 次子梁思「僅得蔭官生」，梁思，史載他「**生而敏慧，詩書過目成誦。**」其父梁夢龍延名師教之，他是「**文益嶄岸，多驚人語，洋洋灑灑成大議論，及寥寥數語，亦有深味卓識。**」[464] 擅長書法，專學顏（真卿）柳（公權），筆筆蒼老，但未及壯年而卒，令其父十分惋惜。梁思僅有一子，梁維基。

459 史樹青，《書畫鑑真》，（北京：燕山出版社，1996），頁270。

460 《正定縣誌》卷二十五，頁2。

461 同上，頁3。

462 同上。

463 梁忠有二個兒子，長子是梁維大，元嗣；次子梁維本，有六個兒子。即梁清寬、梁清宏、梁清宣、梁清宓、梁清寫、梁清宜。

464 《正定縣誌》，卷三十八，頁10。

　　三子梁慈，即是梁清標的祖父，字子尚，早年補諸生，喜歡讀書，幼年即喜歡跟從賢者豪長們到處遊玩。以其「父蔭」出仕為錦衣衛千戶。當時他與權貴楊漣、左光斗、高攀龍、繆昌期友善。每談古今忠義事，娓娓不倦，「群起敬，深交之。」明神宗（1573～1620）時，每次朝廷命臣被皇上頒詔下獄，多是歷年不能釋放。梁慈從獄中出保，保護甚眾。1621年，明熹宗即位時，皇帝的權力漸漸旁落，宮內太監勢焰將熾之際，他以有疾為名而引歸故里。史載他「足不履城市，茸郊外不蕪園以居，多種樹，稱樹隱。」後宮內太監禍起，梁慈得倖免於難。梁慈去逝後，465曾被授「鎮國將軍」，其妻周氏亦封為淑人。

　　四子梁志（?～1654），性質敏慧，長得眉清目秀，故史載他是「眉目如畫」。初試諸生高等科，擅長詩文，時稱他「攄詞發藻，迥出流輩。」一心留意博覽群書，自三朝文獻中的墳典邱索以及百家雜言，無所不讀。好法書、名畫、古彝佳玩，宅後構建小園，高樹林中多植各種竹子，蔚然深秀。他所建的台閣、池館，不事藻繪，曲折盡致。後來他曾從正定西山搜奇石數種，森列園中。日拭棐幾，桌上放置圖史器物，葛巾羽氅，吟詠自娛，或邀朋友杯酒話舊，欣賞書畫及古董。興趣廣泛。雖未應試任官職，頗有經濟之才，每與人談時事，慷慨激切。諸如談到養兵之策，宜精不宜多；用人之道宜「鄉舉裏選」，不宜專憑文藝；理財諸端宜省無用之費，不宜苛責逋賦；冗員宜淘汰而不宜增；「孝季之事」宜選擇有才幹知行之人，實實在在地教導，不應只是沽名釣譽「作養名」，濫收匪類。有如此的遠見卓識，在當時也確實不容易。甲午年（1654），李自成起義，推翻了明王朝時，同年三月二十四日卒去。梁清標受其影響頗深，尤其是在收藏書畫、古董多有耳聞目睹的教誨，有些書畫藏品也到了梁清標的手上。後文有詳細說明。

　　梁清標伯父兼養父梁維基，在《正定縣誌》中記載：「少失怙，奉節母李，竭盡心力，奮勉讀書，為文章，入邑庠，以祖蔭入國學，為上舍，年及強

465 梁慈生有生有二子，長子梁維端，無嗣；次子梁維節，亦有二子，長子梁清厚、次子梁清令，均　　與梁清標同輩。

仕，奉節母以終。謁選為督府幕僚，勤於其職，陞戶部員外郎，（筮）餉通州，奉公守法，出納維均，纖毫不染指課績，擢守南雄知府，自奉儉素，絕無貴介氣，為政務存大體，不為苛細，輕徭薄賦，民賴以醒。盜賊漸興，剿捕弗能，禁單車詣壘，宣佈恩威。盜悉解散，乃繕黌宮、修教法、進諸生，與講敦倫課藝之事。」

梁清標生父梁維本，博學強記，天啟辛酉（1621）舉人。入清後，為中書舍人，後遷升為禮部給事中。

梁維樞，字慎可，梁清標從父。萬曆乙卯（1675）受業于楊漣，是年舉於鄉。崇正丁丑內閣撰文闕人，以文章楷法考天下士，就試，授中書舍人。熟練朝章，凡有大事輔政者，必與商榷，細心贊助，晝夜勤勞，加尚寶丞，掌典籍事。後升工部主事。丙申授任山東武德道，字宗歐虞，得楷法。[466]士大夫多以詩記其事，吳偉業在其《梅村文集》中稱他「於書酷嗜歐陽率更，得其楷法。世祖知其能，命書數紙以進，天語褒嘉，傳為盛事。」卒祀鄉賢。所著《玉劍尊聞》、《姓譜日箋》、《內閣小識》、《君子日箋》。

與梁清標同輩稱為「三梁」的兄弟梁清寬、梁清遠二人，「同列九卿」。梁清標長兄梁清寬，字敷五。經濟閎博，品誼端方，以氣節文學為諸弟倡。崇禎庚午（1630）舉薦於鄉，為秀才。入清後，在順治三年丙戌（1646）以二甲第一名捷南宮傳臚，成進士。任翰林庶起士，改授編修。戊子（1648），任江南主試官，「文運初開，較閱精嚴，所拔多知名士。」不久，遷任侍讀及侍讀學士，尋進吏部侍郎，「銓法澄清部務，綜核夙夜匪懈，弊絕風清。」後到任歸家，長期居住在家中，與其弟梁清遠等文人，詩酒流連，竟日忘倦。梁清寬工于書法，得其家傳。史載「碑碣之文，照輝遠近。」後因病卒於家鄉。

梁清遠，梁清標之弟，字邇之，又字葵石。其祖父為梁志，為曾祖梁夢龍第四子，曾被封為徵仕郎中書舍人，其父梁維樞，曾任過山東武德道按察司僉事，梁清遠為梁維樞長子。生而穎異，總角時，趙南星一見，輒器重之。十六

466 《皇清書史》卷十七，見《遼海叢書》三，頁1550，遼海出版社。

圖50　明代姜隱的《文石甘蕉圖軸》

歲時補諸生，為學使左光鬥所賞。崇禎十六年壬午（1642）選拔為鄉秀才。翌年，公車上書失敗而歸，對於日暮途窮的明代失去信心，專心致力於古學，博覽群書及經史文籍，「靡不淹貫成誦，所為古文詞尤稱爾雅。」[467] 順治三年丙戌（1646）考中進士，授刑部主事，不久，遷為文選遷員外郎，升文選掌事，時人稱其為「掌選趙忠毅後一人也。」[468] 順治十年，補戶部右侍郎，督理錢法局，人皆稱他「在部久，諸司事練習，吏莫敢欺。」後因「坐薦人失職」而左遷光祿寺少卿。康熙元年，其父武德公逝去，梁清遠丁憂歸里。其後仍補光祿寺，不久遷為通政司參議，一年後，因病歸故里隱居，「屏跡雕丘茸少保公故所，築壽槐堂以居」，他又命名室號曰：「今是齋」。以讀書課農自適家中，也「以牛車入城，人不知為貴官也。」[469] 著有《瘦史》、《雕丘雜錄》、《證道閑鈔》等，康熙二十二年，以老壽終，享年七十八歲。梁清遠為人恬然自潔，生平喜讀書，擅長書法，早年追摹顏真卿，「一時爭貴重之」，晚年喜好道書，有如「神脫仙吏，曠然山澤。」梁清遠也曾經收藏過幾件書畫藏品，如藏在臺北故宮的明代姜隱的《文石甘蕉圖軸》（圖50），曾為明代大臣徐階的藏品。經他手而入清內府。

[467] 《正定縣誌》卷三十八。

[468] 汪懋麟所作的《梁清遠傳》，載於《百尺梧桐閣集》，頁340。

[469] 同上，頁342。

第二節　梁清標的生平

　　梁清標（1620〜1691），字玉立，號蒼岩，一號蕉林，其居室名「蕉林書屋」[470] 又號棠村，別號冶溪漁隱，王士禎在《蠶尾集》稱梁清標是「（梁）維樞從子，明崇禎十六年進士，本朝官至保和殿大學士。嗜書畫古器鑒別最精，詩詞書翰並精妙」。[471] 王士禎將梁清標寫為梁維樞的次子，有誤，經核對《正定梁氏宗譜》，梁清標為梁維本第五子，過繼由給梁維基。[472] 《真定梁氏族譜》。另在《正定縣誌》中記載也有誤，「梁清標，字玉立，吏部尚書梁夢龍曾孫，南雄知府維基子，過繼給其兄梁維樞，是為從父」。[473]

　　《正定縣誌》中說他「生而穎異，讀書目數行俱下，搦管成文，飆發泉湧。」1633年，14歲時，在明代補為「諸生」。崇禎十五年（1642），領鄉薦，成為秀才。1643年，考中進士，授翰林院庶起士，他之所以升得如此之快，不僅僅是因為他的天才，更有可能是因為明末政局的急速變化，他在明代最後一年還是成功的，可就在第二年，明崇禎皇帝就在景山自吊身亡，梁也被農民起

470 梁清標的門人汪懋麟曾做過〈瀟湘夜雨・題大司農蒼岩先生蕉林書屋圖〉詩一首：「種樹成林，擁書作屋，果然天際真人，滿園深綠翠雀下，蒼茵最愛聲聲葉葉。小窗外，秋雨堪聞。臨池好蕉心細展，揮灑走煙雲。我公才絕世，談兵說禮，嘯月開樽，更雅耽心癖松筠。每日朝回，蒼底開軒坐簾靜香薰，閑翻就，棠村好句，歌扇按紅裙。」參見汪懋麟《百尺梧桐閣集》下冊，上海古籍出版社。蕉林書屋是清初光祿大夫保和殿大學士、大收藏家梁清標儲藏珍品和文人墨客相聚的地方。現存前院正房為灰瓦硬山卷棚頂。面闊三間、進深一間。因年久失修頂部已部分坍塌。西廂房面闊二間，進深一間，已改建成平頂。後院小姐繡樓為二層硬山頂建築。座東面西，面闊三間，進深一間，頂部已改建成平頂。現為城建局公產房。1995年5月10日縣人民政府將其公佈為正定縣重點文物保護單位。

471 轉引自《皇清書史》卷十七，見《遼海叢書》三，頁1550，遼海出版社。

472 其他記載梁清標的文字甚少，諸如「書學晉人自具清曠之致。」（陶樑《紅豆樹館書畫記》）「精於鑒賞，所藏法書名畫甲天下，刻〈秋碧堂帖〉。」（《名人尺牘小傳》）「梁相國刻秋碧堂帖未成而卒，其石覆在廊西，絕無知者，金槍門侍郎督學京畿，過此發而視之，乃屬太守洗拓，遂行於世。」（《春融堂集》）。

473 《正定縣誌》，卷三十八。

義軍俘獲。現不知是自願還是迫於無奈，他在李自成的政府裏擔任了一個多月的官職，清軍長驅直入北京時，他回到了正定。明福王稱帝時（1645），以梁清標曾投降李自成為由，列入「從案」中。若從當時明代文人士大夫的觀點來看，這是梁清標在歷史上的第一個「污點」。

順治元年（1644）春，梁氏從正定回到北京，向清政府投降，很快他被補授翰林院庶吉士，尋授編修。24歲的梁清標降清後，又成為一個「亡國變節」的「貳臣」，在南方殘存的南明政權視他為「叛臣」，這是梁清標在歷史上以明代文人士大夫眼光來看的第二次「污點」。雖然梁氏知道這在舊有的道德範疇之內是一種什麼樣的結果，但畢竟年紀輕，在他的內心可能有極強的內疚與壓抑，可能在他情緒的低谷時期裏，他刻了他最為喜歡的一方收藏印——「淨心抱冰雪」白文方印，最能說明他的心情，24歲就成為了明代的遺老閣臣，又復身出世為清官吏，他只能靜靜等待，時間可以洗去一切，他在一首《歲暮行》的詩中反映出他的內心世界：「長安歲暮冰雪空，蓬戶獵獵飄寒風。忽申禁令市肆閑，柴車軋軋黃塵中。馳逐輕肥者誰子？儒生低頭羞困窮。對簿紛紜興重岳，廷尉束手心忡忡。……驚心老大渾茫然，濟時力薄壯志廢。書債索償無俸錢。市上弄珠多驟貴，嬌歌豔舞張高筵。」[474]另據何惠鑒的考證，梁氏的另一方收藏印章「秋碧堂」即在此時成為他的書齋名稱印，意思是：「誰言秋色淡，仍有餘花香。」反映出他的內心世界。[475]「秋碧堂」朱文長方印是他經常用的一方收藏印。

1653年，梁氏在一年內三次升遷，五月「升詹事府詹事，兼秘書院侍讀學士」，六月，「升為秘書院學士」，十二月升「禮部左侍郎」。同年，京畿發生饑荒，清世祖分遣重臣前往賑災，梁氏巡歷保定所屬諸州縣，歸還後上奏稱旨。順治皇帝對梁清標是比較信任的。翌年，梁調任吏部右侍郎，上詔力陳政事之得失，順治皇帝採納了他的意見。

[474] 梁清標，《蕉林詩集》，卷一，頁十四，南開大學藏梁允植刻本。

[475] Sherman Lee and Wai-kam Ho, "The Nature and significance of the Collection of Liang Ch'ing-Piao", Proceeding of the International Conference on Sinology section of History of Arts, p.102.

1655年，「**五月遷吏部左侍郎**」，六月，「**本母在籍病故，給假治喪。**」即野史所稱的順治年間（1644～1661），清「**世祖幸南苑別殿，夜半閱明孝宗實錄，有召對兵部尚書劉大廈都御史戴珊事，心喜曰：朕所用何遽不若（戴）珊、（劉）大廈。明日宣梁尚書清標及魏文毅詣行幄，備顧問。**」[476] 到了順治十三年（1656年），補授兵部尚書。

四年後，1659年夏天，清世祖下詔征討鄭成功，選定隨征大臣十一人，其中就有梁清標，鄭成功在當時驅逐荷蘭人後佔據臺灣島，已經成為民族英雄，但據此與清作戰，雖然很快被清軍降服，但在征討鄭成功之際，作為兵部尚

圖51 佚名 梁清標畫像

書的梁清標有些優柔寡斷，梁雖是長得似武官面相（圖51），但他是個文官出任武職。雖然早在七年前曾「充任武闈會試主考」，但對武力征伐、用計用兵遠遜其曾祖父梁夢龍。儘管他未能隨皇帝御駕親征，但還是被御史彈劾，用兵不力、用策不當，「遂鑴三級」，[477] 本來兵部尚書是從一品大員，卻成了個正三品隨員，留兵部待「甄別」。1660年，經「甄別」後，「奉旨留任」。梁氏被降級的原因很可能是與他的態度曖昧、立場不堅定有關，加上舊有的「兩個污點」。但順治皇帝對他還是網開一面，在1661年順治皇帝去世前，下詔「恩蔭一子入監讀書」，改任他為「充殿試讀卷官」這樣一個文職要員的位置。梁氏從清順治初

[476] 見《清朝野史大觀》一《清宮遺聞》卷一，頁3，上海書店印行本。

[477] 鄭成功（1624－1662），原名森，字大木，鄭芝龍之子，1658年，清軍大舉進攻西南，鄭成功與李定國遙相呼應。1659年6月，鄭成功為招討大元帥，張煌言為監軍，兵分83營，在崇明島登陸，不久，圍困南京，形勢十分危急。參見《小腆紀年》卷十九，《靖海志》卷三。

年降清，授編修官，累遷侍講學士，後升為從一品的兵部尚書，可謂平步青雲，但也是他以文官任武職給他帶來了七年的不幸。梁氏有一首〈自傷〉詩說得最清楚：「七載悲滄海，三經味蓼莪。吾生那可問，天意欲如何？南雁穿雲急，東風掩淚多。麻衣驚似雪，愁聽鷓鴣歌。」[478]

康熙繼位後，梁氏官復舊職，康熙三年（1664），輔臣以選人壅滯，議停科目，梁氏力爭不可，卒得不罷，人謂其能持大體，結果是「再充殿試讀卷官」，直到1666年，即七年後，他才「調補禮部尚書」，恢復從一品的官職。沒有幾個月，又被彈劾，改任禮部京察，「充會試主考」。翌年春三月，「京察解任革職。」

1668年，梁罷職在北京，遇到揚州來的裱畫名匠張黃美，並將張拉到自己門下，從此張從南方開始不斷地為他購買古代書畫。早在張沒有到梁家之前，梁家有個叫顧勤的裱畫匠，朱彝尊曾為顧勤寫過一首《題裝潢顧生卷二首》：「梅邊亭子竹邊風，添種梁園一撚紅。不獨裝池稱絕藝，畫圖兼似虎頭工。過眼雲煙記未曾，香廚爭藉理籤勝。殘山剩水成完幅，想像張龍樹不能。」[479]

康熙八年（1669），輔政大臣鰲拜獲罪，康熙下詔復官，以尚書起用。1671年，補刑部尚書。他有前後十一年的低谷時期，相反，卻是他書畫收藏的最好時期。

1672年，「調任戶部尚書。」不久充經筵講官。到了康熙皇帝身邊，得到康熙的信任。翌年，康熙皇帝委以重任，「奉璽書掣南國諸藩」，前往廣東，遷移尚可喜（？～1676）全家歸還遼東。徐電發曾做詩頌揚梁：「璽書曾禦海天風，相國臨邊畫掛弓。坐系安危樽俎內，潛銷兵甲笑談中，回舟尚記桃榔黑。過嶺猶思荔子紅，翡翠越裳仍入貢，懸知仗節有奇功。」[480]徐電發是屬於梁推薦之人，多有褒詞。然而，在實際上，平定三藩之際，梁並沒有成功完成其任務。

478 《蕉林詩集》，集204-53，見《中國古集善本書目》（一一四七八），清康熙十七年梁允植刻本。

479 朱彝尊，《曝書亭集》第7冊，頁67-68，文淵閣《四庫全書》本。

480 徐電發，《南州草堂集》卷五，頁一二，臺灣學生書局影印本（一），頁214-215。

1673年，尚可喜上書要求歸老遼東，請求其子尚之信承襲王爵，康熙帝以此為撤藩契機，同意尚可喜的請求。圍繞撤藩，朝廷內分成二股勢力，只有兵部尚書明珠、莫洛、米思翰等人堅定支持康熙，大多數人持遷就姑息的態度。康熙果斷下令撤藩，1674年1月，三藩叛亂，吳三桂據西南，靖南王耿精忠據廣西、福建，尚可喜之子尚之信據廣州連成一氣。梁被康熙在四月「自粵東召回覆命」，雖然無功而返，但其辦事穩健有餘，魄力不足的特點，康熙帝是十分清楚的。康熙帝利用多種謀略，一方面是以娶一位公主的耿昭忠為人質，以柔化政策分化「三藩」，另一方面，則督促清軍全力進剿，終於在1676年平定「三藩」。我們今天不清楚的是，梁無功而返，他又如何得到康熙皇帝的理解？有一點是可知的，他是十分堅定地支持康熙皇帝的，可能以他採取的方法是相當緩和的，遷移尚可喜回遼東是成功的，但沒有說服其子尚之信。尚之信的陽奉陰違使梁氏信以為真，這是文官的一個弱點。但有趣的是，在明珠解職後，梁清標又被康熙皇帝任命「以戶部尚書銜管兵部尚書事」，我們從文獻記載的字裏行間知道，梁臨危辦事不利、處事平穩，解決內部矛盾是他的強項。我們尚可以從梁的詩句裏讀出，他自己對「平定三藩」的心理變化。梁出發時有一首〈奉使出都〉道明他的任務：「對罷楓宸下五羊，春明門外路茫茫。玉階獨授安邊計，黃紙遙頒異姓王。督亢曉風催去雁，蘆溝秋水帶斜陽。蕭疏短髮飛塵裏，西指青山尚故鄉。」[481]詩中很明確他的任務，但在事實上，康熙皇帝並不認為梁完成了使命，可還是賞賜給他皇宮酒。梁回到北京寓所時的〈抵京寓〉說出了自己的心聲：「百粵薪歸客，經年舊淚痕。蒼頭懼布席，稚子笑迎門。勝有中山酒，今開帝裏樽。殊方花鳥麗，歘歘夜深論。」[482]二者是相吻合的。

　　鑲黃旗漢軍大學士范文程之子范承謨，字觀公，號螺山，初充侍衛，順治壬辰（1652年）進士，改庶起士，授弘文院編修，後官至福建總督，康熙壬子（

[481]《蕉林詩集》，集204-82，見《中國古集善本書目》（一一四七八），清康熙十七年梁允植刻本。

[482] 同上。

1672）耿精忠叛亂時，巡撫劉秉政降于耿精忠，范承謨堅決抵抗而死，諡忠貞。康熙皇帝加贈太子少保兵部尚書，著有《范忠貞集》。康熙皇帝有《御制褒忠碑》後有當時康熙帝臣下高士奇、梁清標等數百人為之題記，當時梁的落款是「大學士梁清標」，而不是兵部尚書。在《范忠貞集》的五、六二冊全部錄了下來。梁為范承謨所寫的〈挽督閩范侍郎抗節殉難〉詩中寫道：「如公忠孝自家傳，三歲幽俘瘴海邊。欲奉金甌還帝闕，那堪鼙鼓動蠻天。孤臣獨蹈危機日，信史終書盡節年。留得總帷霜月冷，幾回流涕武彝篇。」[483]

　　1678年，梁奉康熙帝的聖諭，「舉博學鴻詞」招募博學人才，梁舉薦了徐電發等四人，都符合皇上旨意。因此才有徐的「懸知仗節有奇功」的稱讚。康熙十九年（1680），因星變陳言奏免秦中運糧入川。二十一年（1683）夏旱，上問弭災之方，以省刑對。1688年，因梁已經有十年的積累，二月，康熙皇帝頒旨「升保和殿大學士，兼兵部尚書。」奉旨「監修三朝國史、政治、典訓、平定三逆方略、大清會典、一統志、明史總裁官。」委以重任，可就在此時，湖北巡撫張汧因貪污而被彈劾，梁清標曾保舉他出任布政使。受張的牽連，梁遭受「部議革職」的處理，康熙皇帝下旨「降三級留任」。1691年，「六月秒竟患脾瀉醫藥罔效而卒」，「八月初一日寅時」逝世，享年七十二。梁去世後，並沒有得到「諡號」賜封，僅有封祀鄉賢。如同一般沒有做過官的處士一樣，相反，像高士奇、宋犖等貳臣均有諡號賜封，而紅極一時的梁清標卻沒有，這其中一定有原因。梁一生曾二次有「污點」、二次被降「三級留任」、一次革職七年多閒居北京，就在晚節時仍是個從正一品，降至正三品的官階。一生坎坎坷坷，種種跡象表明，他可能與收賄受賄有關：一是他歷任四個部的尚書長達四十餘年，管理官僚以萬人計數，許多門人下屬俱稱他為「梁相國」，位高職尊，其中貪官污吏多如牛毛；二是他從1668年利用張黃美等人收藏大量「南畫北渡」的藏品，雖比不上明代奸相嚴嵩收藏的數量，但藏品之精有過之而無不及。即使在今天，他收藏過的書畫精品也都是世界各地博物館收藏中國書畫鎮館

[483] 范承謨，同上，第6冊，頁2。

的主要藏品，就連溥儀出逃時，也帶有他收藏過的許多藏品。這些藏品，在清初
書畫市場，動輒千金之資才能購得，可謂是鉅資收藏。後文中有詳細分析。

康熙皇帝之所以這樣做的主要原因，在毛奇齡的〈奉別梁司馬夫子敬和原
韻〉詩中說得十分清楚，梁清標與康熙皇帝有「師恩之誼」，雖未賜予他諡
號，但也沒有對他過分加以懲罰。全詩是：「只合南山詠敝廬，十年空復待宸
居。難忘柳下重開鍛，但立蕉林為受書。鍛羽每慚東觀鶴，歸心如趁北溟魚。
春風一路吹行桴，尚有檣雲轉覆予。綠水初開白鱸舟，主恩師誼總難酬。登朝
誰似韓忠彥？故里難尋馬少遊。文以漫成嘗受侮，宦當拙退最為優。」[484]此詩
中明確表示出：毛氏對梁清標的同情，並說有「伴君如伴虎」的意謂來。且認
為如果梁清標能早一點激流勇退的話，就「最為優」。

正因如此，梁清標在死後，他的傳記沒有列入到《清史稿》、《碑傳志》（
1893年版）等主要正史，而是在《貳臣傳》、《昭代名人尺牘小傳》與《大清畿
輔先哲傳》、《正定縣誌》等邊緣史書中能夠找到簡略的文字傳記。1928年出
版的《清史列傳》第七十九卷中有他的傳記，相對比較詳細一些，但也類似年
表性質的。倒是毛奇齡的詩文揭示的最為全面，毛在《九頌篇奉贈梁大司農夫
子並祝初度二十一韻》：「結髮學儒術，負篋為遠征。父事言子游，兄遇延陵
生。文章頗護落，意氣猶縱橫。但恨日垂暮，所志百不成。捧邀入京邑，仰望
天階行。牽車類趙壹，懷刺同禰衡。誰信九州大，及見三光清。老成佇朝右，
明穆秉國經。峻節凜聞式，微言驗章程。容物善下士，久作來者型。蒼岩高萬
仞，中有黃金庭。俯視恒華間，宛若丘與陵。名世不數出，斯代誰賢英？敢與
東丘違，而令北海輕。矧予倚孔牆，晚歲斟堯羹。每當皇覽日，願致歌誦情。
祇慚肄風雅，三百有正聲。何為雜眾窆，百變煩憂嚶。尹吉自清穆，史克終和
平。即此九頌末，孰與六義爭？不觀蕉林詩，千載垂芳名。（司農所著詩名《蕉林
詩集》。）」[485]毛在三句詩中直接說明了我們需要的資料。第一句是「蒼岩高萬

[484] 毛奇齡，《西河集》第68冊，頁48-49，文淵閣《四庫全書》本。

[485] 毛奇齡，《西河集》第69冊，頁53，文淵閣《四庫全書》本。

圖52 梁清標的書法以行草書為佳

刎，中有黃金庭。」是說梁相國的家中極為富裕；第二句是「敢與東丘違，而令北海輕。」說明梁生性耿直，剛與朝中大臣相抗言，他的收藏也讓孫承澤有「大巫見小巫」之感；第三句是「不觀蕉林詩，千載垂芳名」。如果梁清標沒有詩集的話，人們是不會知道他的內幕的。

梁清標雍容閒雅，宏獎風流，一時名賢士大夫皆游其門，每退直日抱芸編，黃閣青燈，互相酬唱，收藏金石文字、書畫、鼎彝之屬甲海內，領袖詞林數十年，巋然為鉅人長德，教子弟家法醇謹，雖步履折旋，進退必合規矩，稗官野史一不使寓目，然必使涉獵詩詞。梁清標勤敏好學，一生著作頗豐，主要有《蕉林詩集》18卷，收詩作2163首。另有《蕉林近稿》一卷、《棠村詞》一卷、《棠村隨筆》、《棠村樂府》、《棠村奏草》、《蕉林詩鈔》等。康熙二十七年（1688）奉旨監修《三朝國史》、《政治》、《典訓》、《大清會典》、《大清一統志》等。刻有《秋碧堂帖》。喜收藏典籍字畫，積書多近十萬卷，所藏歷代書法、名畫尤為珍貴。有「收藏甲天下」之譽。歷任兵、禮、刑、戶部尚書，授予保和殿大學士，官至正一品，長達四十餘年為清政府要員之一。梁清標的書法以行草書為佳（圖52）。

梁清標妻王氏，「系始太原，門風清貴，世德蟬聯」[486]梁稱她「吾妻根器不凡，生而穎異，雖稟女子之柔德，實具丈夫之英氣，而且筆墨時拈，知書識

486 梁清標所作〈七七祭先妻王孺人文〉

字，居恒恨不為男兒，大試其才」。[487]夫妻二人感情甚篤，梁清標也時常以漢代的梁鴻、孟光相比擬。王夫人在15歲嫁給梁清標，梁詩中說：「十五盈盈始嫁時，催妝有句寫烏絲。」[488]約在1667年春去世。梁有首〈滿江紅・悼亡〉：「造物如何，遽收拾、鴛鴦牒早。把香天，粉井劫塵，埋了初擬。鹿門同載去那知，更踏長安道到如今。白首送、青春真顛倒。蜃市結，風鬟嫋。午夢醒，槐宮杳。想定情良夜，倚燈人小。紫蟹黃英難共醉，都堪摹作淒涼稿。對西風、獨立哭斜陽，閑花草。」[489]王夫人可能有二個兄弟，一是王仲昭，曾做過宣化縣令；[490]另一個是王原置，沒有任何記載，僅見在《蕉林詩集》所附名單中。

　　梁清標繼室吳氏，據汪懋麟的〈祭誥封一品梁母吳夫人文〉中所載，說她是「吾師繼室吳夫人……作配惟良，邀天惟厚，年甫二十，即荷一品之封，坐享子孫之盛。吾師為海內之偉人，領文章之鉅，任為之配者，固亦不易，而夫人以溫慧明淑之姿，實永足以為助，而何相莊七載，竟如一夕之斯須。嗚呼！憶壬子（1672年）之秋，吾師悼亡及門作誄，因繼昏于前夫人之女弟，一時賀者方謂：去者暫而來者久。長者不足而少者其有餘？乃何以前夫人以二十而遂夭，今夫人加以四年而亦逝……嗚呼！吾師初娶于王，再繼于吳。丁未（1667）之春，余小子輩初受知門下，時王夫人之歿，未久也，猶記送喪國門外，余小子輩哭焉。殆壬子（1672）八月，前吳夫人之歿，余小子輩親依函丈，見吾師之哀悼，不勝而再哭焉！」[491]另有陳維崧〈公祭梁老師母吳夫人文〉中說：「夫人閬閬，實冠三河。一門畫戟，七葉瑤珂。眉分恒嶽，錦濯滹沱。香奩詠絮，綺歲牽羅。鳴雁相呼，彩鸞旋嫁。歸我尚書，茜袍珠帕。四姓門楣，二姚姻

[487] 同上。

[488]《蕉林詩集》，集204－242，見《中國古集善本書目》（一一四七八），清康熙十七年梁允植刻本。

[489] 梁清標，《棠村詞》卷一，清刻本，遼寧省圖書館藏。

[490]《蕉林詩集》，集204－82，見《中國古集善本書目》（一一四七八），清康熙十七年梁允植刻本。

[491] 汪懋麟，《百尺梧桐閣集》上，（上海：古籍出版社），頁492。

婭。法酒杯傾，宮香扇惹。尚書昔載，暫臥棠村。潭園雨歇，蕉屋煙渾。看花
北郭，命酒西園。夫人克相，嫵婉琴尊。海國珠洋，渦旋雪吼。爰敕尚書，樓
船疾走。手拏蛟龍，口銜星斗。夫人在家，摒擋箕帚。桄榔葉黑，荔枝子鮮。
鐃歌返旗，花鳥歸船。亞相還朝，夫人從焉。象服翟衣，犀翹爵鈿。滿院銅
琶，下直餘閒。閨門休沐，粉黛鸂鶒。硯斑鸑鷟，竹脆絲清。茗香釀熟，桓
妻偕老。鮑女雙仙，花名並蒂。鶴必千年，何期玉臼。便上瑤天，鷲難嶸續，
桂以香煎。嗚呼！夫人蘭摧玉毀，歎昔文人亦多如是！延壽靈光，賦成蚤世。
豪氣三千，弱齡廿四。名閨韶齒，雖與同觴。然而遭遇，獨擅閨房。夫人八
座，命婦頭行。榮對一品，彩舞諸郎。長信宮中，日華門左。面藥口脂，釵梁
翠朵。賜出雕樓，捧歸青鎖。似此殊恩，仙遊亦可。況徵蘭夢，蚤茁茁歌。
犀錢繡袱，蠟鳳銀鵝。芳華不沫，金石誰磨？名分月姊，位列星娥。所未忘
悉，師門誼在。坤範空存，母儀不再。蕙幃消紅，松門掩黛。敬筆芳蓀，公陳
哀誄。」[492] 吳夫人去世時，梁清標寫了一首詞〈陽臺夢・悼亡〉：「深秋院落
房櫳暮，倚欄細數經行處。濃香畫幔掛珊瑚，鎖疏煙薄霧。空間 (文津閣本作「
階」) 風颯颯，吹散芳魂幾縷。一簾燈火又昏鐘，驗疼煞黃花雨。」

　　據《蕉林詩集》中我們知道，梁有二子，一為梁允彥，一為梁允嘉。另據
《正定縣誌》中的記載，梁有三子梁允嘉、梁允叡、梁允堅，合起來共有四個
兒子。梁允彥，我們只知道，梁清標有一首〈彥兒生日〉詩：「生產謀逾拙，
兒曹齒漸增。蚤宜分五穀，未敢望飛騰。」[493] 梁允嘉，早年為國子生，[494] 官至
工部營繕司員外。[495] 梁允叡，可能早亡，其子梁彬過繼給梁允堅；梁允堅只是

[492] 陳維崧，《陳檢討四六卷》第10冊，頁73-75，文淵閣《四庫全書》本。

[493] 《蕉林詩集》，集204-57，見《中國古集善本書目》（一一四七八），清康熙十七年梁允植刻
本。

[494] 梁允嘉為國子生時，梁清標寫了一首〈嘉兒入國學諭示之〉詩：「總角恩加汝，青衫國子生。朝
廷真不薄，兒輩莫徒榮。早識金根字，何須玉塵名。孤寒良可念，垂白困柴荊。」見《蕉林詩
集》，集204-96，梁允植刻本。

[495] 《正定縣誌》卷二十六，頁2，遼寧省圖書館藏清刊本。

個庠生，後來以嗣子梁彬之貴，被清政府贈為「奉政大夫」，妻王氏也被封為宜人。[496] 在梁清標子孫中最有出息的是梁清標孫子梁彬和梁穆。梁彬在四歲時成了孤兒，過繼給梁允堅。[497] 他年少時博覽群書，工於詩詞，是以梁清標的「蔭生」而被授予刑部員外，後晉升為郎中，為從五品官。「奉差坐糧廳」，後出任山東濟南知府，後調任甘肅涼州、蘭州二郡為官。他在任期間，五原地區發生災情，他「自為捐俸，以施菜粥；至質簪珥衣裘以繼之，活民無算」。他曾當面上級官員秉臬而被降職，調任西寧令，後因在當地辦理軍務而受獎，調升固原知州，後轉派他出任浙江紹興府知府，但他稱疾未能前去上任此職，「養疴裏中，垂二十年，閉閣讀書，不預外事，資用屢空，意宴如。著有《無染稗紀》，以壽終」。[498] 梁的孫子梁穆，字改亭，與其兄梁雍為孿生兄弟，「幼失怙恃而穎悟絕倫，文筆輕超，尤工于書法」。在康熙乙丑年（1685），被選任江西袁州府同知，後升任廣西平樂府知府、江南蘇州府知府，長駐蘇州，「政務殷繁，矢公矢勤。清和咸理，以積勞卒於官」。[499] 梁清標另有一女，嫁何中柱，字碣石，官至上林丞。

　　梁清標的侄子主要有出息的是梁允潔、梁允祺、梁允朴、梁允植、梁允桓等，梁允潔，梁清寬之子，恩蔭生，曾任福建泉州府知府；梁允祺，梁清寬之子，官監生，後任國子監典籍；梁允朴，梁清遠之子，官監生；梁允植是梁清遠之子，字承篤，號冶湄主人，齋名青藤古屋，先出任錢塘知縣，後遷至袁州府同知，以同知攝知縣事，再遷任延平府知府。[500] 梁允植與梁清標的在友人關係特別好，如徐電發就曾為梁允植所收藏過的書畫題跋，一是在其收藏的沈荃的畫上題：「禁城吟眺柳如絲，簾閣香濃下直時。燕許文章誰得似，永和書法

[496] 同上，頁5，遼寧省圖書館藏清刊本。

[497] 見《正定縣誌》卷二十五，頁5，遼寧省圖書館藏清刊本。

[498] 《正定縣誌》卷三十六，頁11，遼寧省圖書館藏清刊本。

[499] 《正定縣誌》卷三十八，頁13，遼寧省圖書館藏清刊本。

[500] 同上，頁9，遼寧省圖書館藏清刊本。

圖53 倪瓚《竹樹野石圖軸》

自堪師。金錢賜沐從螭陛，銀管裁詩出鳳池。競道東陽體制好，宮娥夜夜譜新詞。」501 另在〈題方邵村畫青藤古塢圖〉（為冶湄梁使君賦）：「第六橋頭花正飛，雲居洞口鶯亂啼。晶簾如水展圖畫，青藤窈窕蚴蟉垂，千曲盤絮罥石骨。會稽曾種田水月（指徐渭），冶湄主人復好奇。……自言此圖貌故山，松花落盡藤蘿斑。龍眠妙手今周昉，細皴巨劈摹荊關。籲嗟！方幹舊是神仙姿，鳴珂曳組黃金墀。玉河煙樹春如夢，遊戲人間稱畫師（方舊官侍御）。青藤冶湄好風格，尤喜雄談兼岸幘。」502 這說明在梁清標去世後，梁允植一直在收藏，且曾為梁清標出版《蕉林詩集》現藏在天津南開大學，我們從《九日次韻酬冶湄大令》的詩可知梁允植在錢塘任期十年：「短髮風吹感慨頻，十年歸夢五湖濱。難逢梵菊登籬日，辜負寒潮載酒晨。烏帽強扶思倦客，茱萸欲插少芳鄰。絕憐仙令吟成後，猶念荊高市里人。」503 梁允植也是十分喜歡作詩藏畫：「五日泛舟，午風酣暢，畫舫笙歌，湖山環繞，冶湄使君載酒放鶴亭邊，其弟中溪子戲尋小青墓不得，微吟：銷魂一半

501 徐電發，《南州草堂集》卷四，第六頁，康熙四十四年刻本，亦見於臺灣學生書局影印本（一），頁177。

502 同上，頁191-192。

503 徐電發，《南州草堂集》卷五，頁四，康熙四十四年刻本，臺灣學生書局影印本（一），頁191-198。

是孤山之句，余信口足成之：相與拍浮
狂叫酒。痕墨沉幾汙衫袖，半酣小憩處
士祠。應呼梅妻鶴子，共伴香魂於暮煙
衰草之際也。」[504]

　　梁清標的孫子輩中有個孫子叫梁野
石，他的生平不詳，不過他是在收藏元
代倪瓚《竹樹野石圖軸》（圖53）後，
才自號「野石」。此件藏品後來也入清
內府，現藏臺北故宮博物院。另一件也
是他收藏的元黃公望《畫層岩曲澗圖
軸》現藏在臺北故宮。（圖54）

梁清標的交遊考

　　在明清二代的「士大夫」有許多特
殊的聯繫管道，也構成了複雜交織的諸多
圈子。通過「科舉考試」，人們早已經形
成了的「座主」、「門生」關係、同科及
第的舉子們又結成「同年」的關係，另有
「後學」仰慕自己而成為「門人」的關係
等等，因此最為高度的概括是：在清代士

圖54　元黃公望《畫層岩曲澗圖軸》

大夫政治環境中，除有中華帝國正式的官僚體制自上而下的垂直控制的隸屬關係
外，還存在著非正式的橫向聯繫，即以學問為紐帶的許多活動圈子。這些圈子不
僅存在于官僚體制之內，而且貫通於整個體制之外，與地方書院、文學與學術圈
子、家族、社區等密切相聯，形成錯綜複雜、盤根交織而又時續時斷的大社會網
路。正如吳偉業在〈白東穀詩集序〉中所說的那樣：「**余少時得交天下士，以為**

[504] 徐電發，《南州草堂集》卷五，頁十，康熙四十四年刻本，臺灣學生書局影印本（一），頁211。

三晉者，河岳之奧區也。大行王屋之交，風氣完密，必有鉅儒偉人魁壘沉塞者
出乎其間。」[505]

對梁清標一生的交遊加以考證，不僅能夠深入考察他的一生的活動情況，
特別是他的書畫藏品的來源範圍，重構那個歷史時空的真實鑑藏情境，分析這
個北方鑑藏圈子裏面每個人的鑑定活動都有俾益的；而且也能夠相對集中進
行，全面接近事實地揭示梁清標本人在這個北方鑑定圈中的地位與影響，這一
點相當重要。梁清標所結識與交遊者，筆者現分為同門者、官宦者、同年者、
門人者、鑑賞家、書畫家共六個方面來加以考證。

（一）與同門者的交往

王崇簡與梁清標既是同門，又是同年，友情甚篤。王崇簡原是明代進士，
得到曹溶的賞識而被推舉出來，後來官至禮部尚書。其地位也相當高的。王崇
簡，字敬哉，直隸宛平人。癸未進士，史載他「善自謙下，崇厲名教。獎引
後學，孜孜若弗及」。《今世說》中說王氏為禮部尚書時，猶好學不止，「寒
宵擁爐籌燈，伊唔不輟，諸公子環坐，聽其緒論。退而筆之。為〈冬夜語兒
箋〉。時人見其書，以為其體覆而賅，其用心仁以恕，其立言皆可為天下後世
法」。[506]在梁清標贛州之行中，他曾有一首〈贛州得王敬哉同年寄來家報〉就
是寫給他的。[507]

與梁清標同門且常相往來的紀光甫，官至比部，相當於四品官。梁也有首
詩〈贈同門紀光甫比部齎詔浙西〉中言：「卷旄班馬鳴，送君早發邯鄲城。驪
駒一曲勸君酒，悠悠岐路若為情。舍人裝束輕如羽，驛路霜飛日色苦。畫簾寒

505 吳偉業，《梅村家藏稿》卷二十七，頁四。臺灣學生書局影印本，（二），頁508。

506 《今世說》卷三，見《筆記小說大觀》卷八，頁254頁。

507 原詩是：老友托魚素，剖之魂欲斷。中藏吾弟字，雲自燕台畔。奚翅照乘珠，未開心歷亂。展讀
悸始甯，意周語非謾。平善喜妻孥，稚兒體亦胖。舉手謝蒼昊，顛倒復詳玩。憐余涉風濤，白髮
遠過半。殷勤感故人，寄我青玉案。勿言道阻長，稍遣客慮散。一紙抵萬金，昔人言豈誕。舊
信行路艱，刻燭興永歡。

動浙江潮，錦帆暮落西陵雨。我聞東南患水荒，閶闇白晝橫豺狼。天子恩波逮
幽隱，父老扶杖涕淋浪。紀君紀君西曹號，平允清譽滿堂皇。此行咨諏應周
詳，疾苦一一題封章。側身東望雲樹矗，有人抱膝東山麓。蒹葭蒼蒼白露希，
那復足音到空穀。吾師高臥歲月長，春濤滾滾生錢塘。試命黃頭渡江去，程
門雪色方微茫。」總之，與梁清標常常交往的同門者，共8人，即王敬哉、甘衢
上、紀光甫、曹靜之、黃聚公、陳岱清、強九行、張月徵。

（二）與官宦者的交往

梁清標歷任戶部、禮部、兵部、刑部四部尚書，長達40多年，地位顯赫，
舉足輕重。梁同各部官僚之間的交往，為他的書畫收藏提供了最為直接外部環
境和條件。在梁清標的詩文記載中經常是高朋滿座，多是達官顯貴，僅在其早
年的詩文中尚能見到一些比較低的士人，即為孝廉、舉人等身份的人，如王望
如就是一位孝廉。後來，梁所接觸的官僚，大都是五品以上的清代高級官員，
七品以下的都是很少的。

由於沒有明確的資料記載他從何人之手獲得哪一件古代書畫，這恐怕是無
法解決的問題之一，對我們而言，最為直接的線索是梁氏所著的《蕉林詩集》
十八卷，[508] 從他的詩集中我們可以找到與他有過詩詞唱和的官僚大臣，這些顯
然都是與他有過密切關係的人。現筆者依其唱和的官僚加以梳理如下：

梁與當過從二品「學博」的米吉土的交往，見諸其詩〈贈米吉土學博〉：「易
水蕭蕭沙塵昏，米生挾杖出薊門。獻賦天子遭擯落，誰為狗監達九閽。」當過正
二品侍郎的高珩，字蔥珮，山東蒙陰人，王丹麓說他「性方嚴，骨清神佚，氣
靜情疏。少年登第，筮仕館閣，歷任大僚，屢命簡命，出入中外三十餘年。所
在聲名赫奕，然不以富貴貧賤動其心，士老太夫高之。」[509] 山東淄川的高氏兄
弟，高念東侍郎，少時與其兄解元高璋（繩東），同舉省試，公車北上，謁張延

508 此書出版時間是康熙十七年（1678）梁允植刻本，現藏南開大學圖書館。

509 《今世說》卷一，見《筆記小說大觀》卷八，頁257。

登尚書在座，他說「少年登第，不啻登仙。老夫少年意氣亦爾，今老矣。回憶五十年中，功名官職，都如嚼蠟。更數十年，君閱歷，當自知之。」在癸未（1643）、丙戌（1646）二年，兄弟二人先後成了進士，高念東先以司寇入翰林，十年至佐銓，不久，由佐銓入左遷，又過了十年，再二次出任司寇，回憶起當年張尚書的話語，慨然賦寫：「翹車北指五雲邊，緒論追陪豈偶然。晚節功名如嚼蠟，少年科第似登仙。曠懷久矣推先輩，微語還堪悟後賢，畢竟山中煨芋好。十年宰相亦堪憐。」高氏兄弟後來與梁氏的關係特別密切，梁在詩集中有多首詩是贈送給高念東的，稱之為「高司寇」。

當過從二品侍郎的錢惟善，字思復，錢塘人，以羅剎江賦得名，號曲江居士，有《江月松風集》傳世。他曾在倪雲林的〈破窗風雨卷〉後中題跋詩中寫道：「一燈風雨寒窗破，讀書不知秋怒號。況如扁舟在江海，但覺四壁皆波濤。對床高臥無此客，倚劍長歌空二毛。曉看庭樹故無恙，千峰雲氣落青袍。金蓋山人錢嶽題云：敬亭山下讀書庵，破紙窗寒儘自堪。但怪蛟龍嘶匣底，不知風雨暗江南。雲橫黑海秋帆斷，花落彤樓曉夢酣。五色石崩天頂漏，須君手脫巨鰲鐕。」

做過尚書的魏象樞，一稱庸齋，山西蔚州人。丙戌（1646）進士，官都憲，歷官尚書。[510]當過戶部尚書施閏章，字尚白，號愚山，江南宣城人。已丑（1649）進士，官侍講，[511]施閏章與沈荃關係也非同一般，沈荃與王翬五二人也多次為他作畫，施閏章最初與梁維樞的關係最為要好，後與梁清標交

510 《今世說》卷二，《筆記小說大觀》卷八，頁251。魏象樞，山西蔚州人。明崇禎舉人，清順治三年進士，選庶起士，四年，改授刑科給事中。五年，轉工科右給事中。八年始清世祖初親政，多次上奏，曾因大學士陳名夏一議而降為補詹事府主簿，後遷至光祿寺丞，十六年，以母老請終養。康熙十一年，在大學士馮溥舉薦下授貴州道監察御史，歲滿即晉升四品卿銜，仍掌御史事。同年冬擢都察院左僉都御史。康熙十二年二月，遷任順天府尹，四月，轉大理寺卿，七月升戶部右侍郎，十二月轉左侍郎。康熙十三年，擢為刑部尚書。康熙二十三年，以病乞休，康熙賜御書「寒松堂」額幅以寵其歸，著有《寒松堂集》，康熙二十六年卒於家中，享年七十一。諡敏果。《清史列傳》（二）頁516-518，中華書局本。

511 《今世說》卷二，《筆記小說大觀》卷八，第251頁。

往。[512] 施閏章有二首〈飲梁蒼岩大司寇宅〉詩。施閏章另有一首《奉贈梁大司農棠村》中說：「中朝曳履荷宸恩，復有懸書在國門。楚粵軍儲時仰屋，應劉詞客夜開尊。多才歷遍諸曹長，秘本看余萬卷存。歲儉繭絲民力盡，舍情賑貸向誰論。……」漢廷錢賦增緡筭，禹甸辟山尚甲兵。天下安危公等在，猶煩推轂及書生。（公曾持節使粵，有《嶺南集》。）」[513]

王士禎在康熙十七年（1677）正月，詔對懋勤殿，康熙詔諭「王士禎詩文兼優，以翰林用。」遂升為侍講、侍讀。[514] 他在其《香祖筆記》中記載：「康熙辛亥（1671年），宋荔裳（琬）在京師，一日招龔芝麓大宗伯、梁蒼岩大司馬、及予兄弟飲梁家園子。予首倡偶用纈字。明日，梁問予纈字之義，對不能悉，按《潘氏記聞》云：唐明皇柳婕妤妹適趙氏，性巧靈，鏤板為雜花，打為夾纈，代宗賞之，命宮中依樣製造。」[515] 王士禎雖是記載以詩會友時，梁清標考他典故一事，後來王才找到答案的情景，但從中反映出他們之間的往來。

做過太傅的魏裔介，字石生，一稱昆林，號貞庵，直隸柏鄉人。丙戌（1646）進士，歷官太傅。魏與楊履吉、申㡧盟、郝雪海、黃錄園、宮宗袞、白方玉、李伯潛、吳偉業、周茗柯、李邠林、薑定庵、龔芝麓、陸咸一、葉眉初、李勝之等人的關係至為密切，也與梁清標為其核心人物有

[512] 施閏章，《學餘堂文集》第11冊，頁81，文淵閣《四庫全書》本。

[513] 施閏章，《學餘堂文集》第20冊，頁12，文淵閣《四庫全書》本。

[514] 康熙十九年（1679）十二月，遷升為國子監祭酒。康熙二十三年（1684），任少詹事，十一月，奉命祭告南海。翌年，丁父憂歸籍。二十九年（1690）正月，回補原官，三月，遷升為都察院左副都御史，繼而充任筵講官、國史副總裁。十月，升任兵部督捕侍郎。三十年（1691）二月，充會試副考官。三十一年八月，調任戶部右侍郎。三十三（1693）年六月，轉任左侍郎，充淵鑒類函總裁。三十七年七月，擢升為左督禦史。三十八年十一月，被任命為刑部尚書。但在康熙四十三年，因通判王五、太醫院吏吳謙一案，連坐而被降三級調用、革職。直到康熙四十九年才官復原職，照例任尚書。翌年五月，卒於家中，年七十八。著有《帶經堂集》、《皇華紀聞》、《池北偶談》、《香祖筆記》、《居易錄》、《分甘餘話》、《粵行三志》、《秦蜀驛程》、《隴蜀余聞》、《漁洋詩話》、《國史諡法考》諸書傳世。詳見《清史列傳》（二），頁657-659，中華書局本。

[515] 《清史列傳》卷四，頁20。

關。[516] 其中包括申鳧盟，即申涵光，字孚孟，號鳧盟，先與魏裔介之弟魏辯若關係好，後二人成為好友。後來魏為申寫有《申鳧盟傳》。[517]

吳綺，江南歙縣人。官潮州守時，「為治簡靜，放衙散帙，蕭然洛誦，繩床棐几，燈火青熒，吏人從屏戶窺之，不辨其為二千石也。喜與賓客游，四方名士，過從無虛日，卒以是罷官」。[518] 吳與孫承澤、梁清標都有過從，吳綺曾在孫承澤在北京近郊的退翁亭座客，有首詩：「藍輿日涉興難窮，獨扣山扉過竹叢。誰把寒溪招漫容，尚留深谷號愚公。飛觴送酒春蔬碧，歸騎籠花晚卉紅。不是夕陽催百鳥，接籬倒著向東流。」[519]

徐釚（1636～1708），字電發，號虹亭，又號菊莊、拙相存，晚年常自稱楓江漁父、松風老人。江蘇吳江人，刑部尚書徐乾學之族侄。[520] 當時文人都說他天姿英發，在十二歲時就有「殘月無情入小樓」之句，或有人說他「英姿玉立，倜儻有大志」、「弱冠才名蔚起，搖筆數千言，倚待立就」。[521] 他自弱冠即有才名，工於詩詞，其詩始尚華秀，至壯年時，與四方文人相互切磋，格調為之一變，他以「詩雄于江表者三十餘年。」他也工於繪事，有絕俗之感，偶爾畫山水寄興，「用筆簡淡清逸，筆致風秀。善畫蟹，有筆有墨，神趣如生，另饒韻致，其畫近頗見於著錄。」徐電發也有書畫收藏，不過多是同時代書畫家的作品，他在〈庚申除夕和棠村公韻〉詩中說：「棲遲拙宦病餘身，藥裹茶鐺自結鄰。吹破春風消獸炭，聽殘曉漏待雞人。垂竿漫憶江湖客，簪筆徒慚侍從臣。小飲屠蘇判盡醉，明朝愁見鬢毛

516 魏裔介，《兼濟堂文集》第7、8冊，頁10-15，文淵閣《四庫全書》本。

517 魏裔介，《兼濟堂文集》第8冊，頁61-64，文淵閣《四庫全書》本。

518 《今世說》卷一，見《筆記小說大觀》卷八，頁259。

519 吳綺，《林蕙堂全集》第 12 冊，頁 20，文淵閣《四庫全書》本。

520 徐電發於康熙十八年（1679）舉鴻學博儒，授檢討。性孤高，忤權貴，拂衣歸。康熙四十二年（1703），康熙南巡時，詔起原官，不就，四十七年（1708）卒。年七十三歲。著有《詞苑叢談》、《南州草堂稿》、《本事詩》、《菊莊詞》等傳世。

521 《今世說》卷一，見《筆記小說大觀》卷八，頁259。

新。」[522]而且在梁去世後，他以飽滿的激情寫下〈哭真定相國蒼岩梁公四首〉中說：「熙時元老冠儒宗，秘殿常以參儼肅雍。辛苦調羹和丙魏，委蛇補袞接夔龍。煙雲已自憑圖畫。（公所藏圖史最富）勳伐猶堪勒鼎鐘，最憶蕉林閒退食。舉朝水火獨從容。幾年開濟重巖廊，憂國時看鬢似霜。不是孤忠扶社稷，誰令四海樂耕桑。兩朝前席勤三殿，萬里驚心詔五羊。（三藩之撤，公奉命粵東，獨成禮而回。）北望還憑精爽在，好依弓劍侍章皇。（公為尚書四十年，受知世祖章皇帝最深。）傳來箕尾赤霄行，痛哭猶懷愴別情。（丁卯三月余左遷南歸，公賦詩言別，語多鄭重。）仿佛袞衣添白髮，低徊蠟屐起蒼生。一身已自安遷謫，五嶽何曾歎不平。慚愧師門無補報，惟餘雙手種蕪菁。自被甄陶拔草萊，臨分猶惜爨餘材。幸逢天上新調鼎，稍慰江邊舊暴（題）。（公枚卜在餘歸田之後）狼藉每思茵屢吐，掃除曾記閣重開。可憐門館酬恩地，有淚無從滴夜台。」[523]我們還可以找到徐寫給梁的二首重要詩，一是〈大司農蒼岩公嶺南使回貽詩見懷敬依原韻奉酬〉：「庾嶺停車又隔年，春潮信到越江邊。丹扆久憶趨朝履，絳節初回下瀨船。……最憐漂泊同王粲，難寄菖蒲十樣箋。」[524]二是〈畫雲林山水奉寄司農公時方奉使歸自嶺表〉：「過嶺新詩喜乍攀，海天歸棹泣烏蠻。尚書自愛蕉林好，飽看倪迂數尺山。」[525]

　　我們今天在梁清標的詩集中共提到與其交往的官宦共275人，[526]可見梁清標所交往的文人官僚之多。

[522] 徐電發，《南州草堂集》卷八，頁六，版本同前印本，頁297。

[523] 徐電發，《南州草堂集》卷十六，頁四，清康熙四十四年刻本，亦見於臺灣學生書局影印本（二），頁537-538。

[524] 徐電發，《南州草堂集》卷五，版本同上，頁203。

[525] 徐電發，《南州草堂集》卷五，版本同上，頁207-208。

[526] 即米吉土、王望如、賈膠侯、王近微、竇應喬、沈同文、陳岱清、孫二如、常法次、嚴蓼嶼、郝水漵、閻蒼漪、申凫盟、陸集生、李仲宣、趙聖根、馬子貞、金岱觀、任雲石、婁中立等275人。見《蕉林詩集》，集204，見《中國古集善本書目》（一一四七八），清康熙十七年梁允植刻本。

（三）與梁清標同年者

與梁清標同年為進士者，在《蕉林詩集》中我們知道有47人常常與他有著往來，計有李吉津、宮紫玄、於岱仙、張伯珩、張嗣留、胡韜穎、翁仲千、白印謙（東谷）、徐長善、趙問源、喬肖寰、呂見齋、黃存是、王楚先、高二亮、鐘一士、卜聖游、宋尚木、汪自周、王伯雍、朱周望、劉潛柱、吳玉驌、許習之、王羾登、陳巽甫、林非聞、徐元孺、呂半隱、關六鈐（鈴）、羅皇庵、朱天中、史龍門、劉隆初、唐岩長、陳岱清、上三立、李光泗、王敬哉、陳伯倫、虞亮工、張仲若、魏峽庵、程箕山、李蘭若、夏普生，等等。

（四）梁清標的門人

梁清標及門人之間的交往比較多的人，我們今天仍能從梁氏的詩集中找到他的門人共有17人，計：陳賡明、朱宜庵、繆歌起、王子厚、潘起代、黃雪筠、董默庵、沈康臣、汪蛟門、夏鄰湘、張禮存、龍二為、呂松若、姚陟山、王麟仲、吳曉岳、王襟三。王丹麓說梁清標教門徒是「家法醇謹，雖步履折旋進退，必合規矩。自理學經濟諸書外，稗官野史，都不令流覽，然必使涉獵詩詞，曰：所以發其興，觀群怨，俾識古之美人香草，皆有所寄託也。」他本人也是「篤學不倦，每退食，即簾閣靜坐，嘯詠自娛。」極盡為人師表之職。[527]

梁最為活躍的門人是汪懋麟（1640～1688），字季用，後更號蛟門，江都人，康熙二年（1663）舉鄉試，康熙丁未年（1667）進士，授內閣中書，官至中書舍人。「事親孝，事兄恭，擇人而友之，敬而能和」。[528]少年時即聰明豪達，篤志經史，詩文曾受業于王士禎，並與汪揖齋齊名。王士禎說他「師法在退之、子瞻兩家，而時出新意。」被人譽為「博達之才，經世之器」後又入梁門下，與之關係甚洽，詩詞唱和不斷，後曾為刊印梁清標的《棠村詞》《蕉林詩集》作序。梁家有任何事情，汪懋麟幾忽都有詩記載，如他在一首〈滿江

527 《今世說》卷一，見《筆記小說大觀》卷八，頁247。

528 《今世說》卷五，見《筆記小說大觀》卷八，頁257。

紅‧題梁冶湄柳村漁樂圖和司農公韻〉：「滾滾青山映，漠漠長堤千曲看。寂寂陸居，如水舟居如屋十丈，柳絲牽翠帶，一溪春水搖寒玉，羨漁郎漁婦弄船，閑荷認綠。算此地宜松，菊更隨意栽蒼竹。問柴門車馬，不堪重辱，似萊河魚非用買，勝茶村酒粗能足，笑世人忍，死守黃梁，何時熟？」另一首〈除夕司農公示詩奉答次來韻〉：「歲寒簾閣幾經旬，（時公休沐）又見瑤筐寶勝新。攬鏡未須驚白髮，登朝猶自勝青春。金甌屢遜三公藚，繡褓雙添四代人。（公一月添兩曾孫）只此榮華誰得似，燈前珍重酒如銀。」再一首〈除夕遣懷再疊前韻呈司農公〉：「壯歲崢嶸又一旬，東皇先報鬢毛新。風塵面目能禁老，懶慢心情怕過春。竊祿敢邀詞館例，攜家直當帝京人。年年此夕叨珍餉，短韭新筍白似銀。」[529] 梁清標也曾還他一首詞〈賀新郎‧蛟門納姬次芝麓宗伯韻〉：「錦幄紅霞卷，賦催妝、鵲橋已驚，青鸞先遣。才子廣陵年尚少，下直墨華猶泫。奩鏡伴、鳥絲蠶繭。攜得御爐香滿袖，正天生初渡銀河淺。京兆筆，晴窗展。遠山宜使眉痕顯，倦支頤流蘇低亞，筠籠微扁。吹罷鳳簫閑對弈，亂局須憑猢犬。吟蟋蟀西堂愁免。欲博琴、台人一笑，解（貂）裘好向壚頭典。蓮漏永，蘭缸剪。」

　　沈胤範，一稱肯齋，字康臣，浙江山陰人，丁未進士，官比部，「好學，善讀書，尤其以詩聞名於世間」。[530] 沈氏工于書法，出入王柳顏歐，盡變極神，通篆籀，偶刻石治印，士林寶之。[531]

　　現選擇其中經常與梁清標交往的書畫家加以介紹。王崇節，字筠侶，宛平人。王崇簡之弟，工繪事，「不屑師古人，所畫山水、樓觀、人物、草木、魚蟲，蕭遠閑曠，間出古人之上，人爭貴之，性任誕不羈，非其所悅，雖權貴人迫之，不輕作」。[532] 王筠侶初學畫于崔子忠，正是崔子忠流寓京師時，與其兄

[529] 汪懋麟，《百尺梧桐閣集》下冊，（上海：古籍出版社）。

[530] 《今世說》卷五，見《筆記小說大觀》卷八，頁258。

[531] 《今世說》卷七，見《筆記小說大觀》卷八，頁269。

[532] 汪懋麟，《王筠侶傳》，見《百尺梧桐閣集》，（上海：古籍出版社），頁353。

王崇簡等人過從甚密之際。崔子忠與陳洪綬齊名，當時汪懋麟就稱「王與崔者殆所謂狂狷者流，與以彼才持使稍就繩墨，其所傳當不止此，乃俱以任誕死，惜哉！倘生長江南，好事者為之延譽而推重之，豈出倪唐人下？今竟湮沒不傳，是亦有命也！夫崔王死，行事不盡傳，司農梁公謂余云」。[533] 汪氏雖有感慨，說明有二層含義：一是說明晚明的變形主義畫家作品不為時人所賞，二是梁清標的眼力有其獨到之處，對崔子忠與王筠侶的畫法頗為欣賞，同時也歎息其畫事不盡傳於天下。

與梁清標有往來的書畫家還有：崔子忠、沈荃、孫止園、笪重光、王鴻臚、李寅、蕭晨、喬萊、陸薪徵、劉淇瞻、朱天章、王敬哉、胡菊潭、方邵村、王筠侶、楊亭玉、劉存永、王崇節等等。

梁與崔子忠的交往，我們只知道清康熙年間，梁在其所輯刻崔子忠繪〈息影軒畫譜序〉中稱：「余友崔子忠，順天人，字道毌，工書畫，好讀書。天啟時為府庠生。甲申之變，走入土室而死。其公為人物與諸暨陳老蓮齊名，世有南陳北崔之目。當其暮年，冗世道紛飛，息影山中，杜門卻掃，顏其居曰息影軒，故其翰墨罕傳於世⋯⋯」[534] 笪重光（1623～1692）字在辛，號江上外史，江蘇丹徒人，順治九年（1652）進士，官至御史。因彈劾明珠而丟官。他與梁清標有過交往，如梁寫〈送笪在辛歸丹徒〉詩給他，其中二句「漢法三章懸象魏，宦途九折比江河。西窗雨夜攤書滿，北固雲山伏夢多。知子蕭然忘寵辱，好從靜室禮維摩。」[535] 表明二人在官場失意後，曾相互勉勵，並鼓勵笪學王維好好畫畫。

與梁交往較多的畫家是方亨咸（17世紀），字邵村，一字吉偶，號龍瞑（亦寫作龍眠）、心童道士，安徽桐城人。順治四年（1674）進士，官至御史。梁曾經寫過詩、詞多首送方，如其中一首是：「停雲千里意如何，驄馬俄看問雀羅。元氣淋漓圖畫濕，年華寂寞著書多。座傾雄辯龍眠客，遂倚新聲子夜歌。孔李通

[533] 汪懋麟，同上，頁354。

[534] 見《息影軒畫譜序》。

[535] 《蕉林詩集》，集204-135，見《中國古集善本書目》（一一四七八），清康熙十七年梁允植刻本。

家交不淺，相期攜手臥漁蓑。」[536]

梁清標所交往的鑑藏家

與梁清標交往最多的都是清初大鑑藏家，如孫承澤、宋犖、王士禎、王鴻緒、高士奇等。

梁清標與孫承澤的關係相當友善。孫比梁大28歲，梁比孫的官要高，梁多稱孫為「北海翁」，二人的友誼還比較長久的，不像梁與高士奇、王鴻緒等人的交往很少。孫承澤在《庚子銷夏記》中記載：「庚子（1660）夏，聞無錫華氏有子畏（指唐寅）所作畫十二幅在龔合肥（指龔芝麓）處，議以舊人書畫相易，真定梁玉立（指梁清標）見而愛之，攜去。至五月初，余復借至東籬書舍藤下，每日晨起一披閱。」[537] 這說明孫送給梁後也有些捨不得。孫的這段文字算是今天能見到二人最早的交往記載。

梁清標大約在1667年，專門寫過一首〈退穀歌〉送給孫，退谷是孫承澤的號，原詩是：「昌黎昔日稱盤谷，泉甘土肥繁草木。…噫嘻！北海翁，岳世無偶，歸來閒卻。經綸手高臥不救蒼生，哭采芝，去覓商山叟。前年示我〈退穀篇〉：千峰萬峰落幾前，人生苦被塵纓縛。願從老翁翔寥廓，君不見長安漠漠。風沙昏顛倒世事，安可論穀中歲月。似太古，何處更有桃源村？」[538] 從這段詩文中，我們可知幾個事實：一是孫的書畫青銅藏品很多，猶如米芾的「米家船」一樣，雖然，孫有著錄，但只是其中的書畫部分，並不全面；二是孫在北京近郊西山溝修建「退穀亭」的時間大約是在1664年，此亭一直到「文化大革命」時才毀掉，已經有三百年的歷史；三是孫先贈送梁一首〈退穀篇〉，梁才在三年後寫下了〈退穀歌〉，這首詩恰好描述了當時「退穀亭」的人文環境，不僅是孫、梁二人的友誼見證，而且也是我們今天「退穀亭」的重要見證材料。

[536] 《蕉林詩集》，集204-153，同上。

[537] 《庚子銷夏記》卷一，《中國書畫全書》第七卷，頁771。

[538] 梁清標，《蕉林詩集》卷一，頁二十，南開大學藏本。

　　梁在孫壽辰之際，也曾為孫寫過一首詞〈念奴嬌‧壽退谷先生〉：「聖朝遺老，擁琴樽圖史，…謝客著書多歲月。小閣藤深松茂，鶴髮丹顏，憑煙雲好。供養容如舊，春風盈坐，笑看車馬馳驟。」[539] 梁與孫的交往，主要是在書畫收藏方面接觸比較多，並在梁的《蕉林文稿》中有記載。他在〈題山谷書諸上座卷〉中言及：「涪翁此卷摹懷素書，昔吾觀于退谷（孫承澤）翁齋中，見其紙墨完好，神氣奕奕。…每獲寶墨愛護如天球琬琰，予更幸此卷得所歸矣。」孫去世後，梁還寫過一首〈挽孫北海先生〉詩對二人友誼加以總結：「不見長安白髮翁，論交風雨更誰同。空留遺稿雞窗北，無恙藤蔭鳳闕東。齒入香山圖畫裏，名高元祐黨人中。典型寥落頻回首，廿載床前拜德公。」[540] 從此詩中可知，孫、梁二人有過二十年的交往，梁十分尊敬孫，並視他為元祐黨人一般。

　　在《清朝野史大觀》中描述了清初這些大鑒賞家們的趣事，「清順治（1644～1661）中，張爾唯太守學曾由部郎出守蘇州，將出都，孫北海（孫承澤）、曹倦圃（曹溶）、龔芝麓三祖設宴祖餞，各攜所藏法書名畫相誇示，太守亦出舊藏江貫道長江萬里圖卷真跡。三公傳觀，皆愛不釋手，曰：此卷可謂今日壓卷矣。太守意得甚。北海徐曰：此圖以萬里名，而爾唯一人據之，無乃太貪，不如截作四段，四人分有之，人各得二千五百里，不亦可乎？曹、龔皆拊掌稱善。立呼侍者以刀尺進，太守窘甚，至長跽乞哀。北海大笑曰：吾今日得一集唐絕對矣。眾問之，則：剪取吳淞半江水，惱亂蘇州刺史腸。二語也，一座為之絕倒。」[541] 從這個故事中，我們清楚地知道，孫是居長者之輩份，連由正四品的部郎出任蘇州刺史的張學曾都十分怕他，他是詩文才學十分機敏之人，性格直爽。

　　梁不僅與王鐸（1592～1652）有詩文往來，而且還在其書法上題詩作跋，王鐸與孫承澤同歲，比梁大28歲。王鐸的二個胞弟王仲和與王子濤（山縣令）

[539] 梁清標著，《棠村詞》。

[540] 《蕉林詩集》，集204-205，見《中國古集善本書目》（一一四七八），清康熙十七年梁允植刻本。

[541] 《清朝野史大觀》四，《清朝藝苑》卷九，頁52，上海書店印行。

收藏古玩甚多，多是江浙有名藏家程季白舊物，其中有宋徽宗的《雪江歸棹圖卷》、王維的《雪霽圖》等都是程季白收藏過的，後入張范我手中，不久又成為梁清標藏品。[542] 在遼博藏的《天水摹張萱虢國遊春圖卷》後即有王鐸的一段題，當是收藏在孫氏手中之際，王鐸所題：「豔質生成，無筆墨蹟，應是神到垂戒之意，如列國風於雅頌之前文，孫老親翁道契善珍，己丑（1649）秋八月，王鐸觀題。」[543] 後歸梁清標收藏。

　　梁清標與吳偉業（1609~1671）的交往，多是因吳與梁清標之叔梁維樞關係融洽，吳偉業比梁清標大11歲，吳又與孫承澤為「同年」進士，吳偉業有一首〈退谷歌贈同年孫公北海〉說明了他們的這種關係。[544] 吳偉業的〈題帖二首〉，就是為孫承澤所藏的《孝經圖》所作：「孝經圖像畫來工，字格森嚴自魯公。第一丹青天子孝，累朝家法賜東宮。」[545] 吳偉業的這首詩寫得很清楚，孫承澤有一些藏品是來自明內府的。吳偉業在順治十年至十四年（1653~1663）的四年裏在北京，他與杜子美過從甚密，僅在詩中得知他與梁清標有過交往。他有一首詩描述了他與杜子美偶去「梁園」的情景：「絳帷當日重長楊，都講還開舊草堂。少弟詩篇標赤幟，故人才筆繼青箱。抽毫共集梁園制，布席爭飛曲水觴。近得盧陵書信否？寄懷子美在滄浪。」[546] 吳偉業是個非常自信的人，他有首〈自信〉詩最能表達他的心境：「自信平生懶是真，底須辛苦踏春塵。每逢墟落愁戎馬，卻聽風濤話鬼神。濁酒一杯今夜醉，花好明日故園春。長安冠蓋知多少？頭白江湖放散人。」[547]

542 吳其貞，《書畫記》上，同前，頁290-291、365。

543 《中國歷代書畫藝術論著叢編》（30），同前，頁636。

544 〈退谷歌贈同年孫公北海〉見《梅村家藏稿》全三冊，清宣統三年武進董氏誦芬室刊，今臺灣學生書局影印，（一）頁260-261。

545 《梅村家藏稿》全三冊，清宣統三年武進董氏誦芬室刊，今臺灣學生書局影印，（一），頁388-389。

546 同上，頁166。

547 同上，（一），頁321

　　吳偉業為梁維樞的《玉劍尊聞集》做過一篇〈梁水部玉劍尊聞序〉，[548] 後來，在梁維樞去世後，吳還為其撰寫碑文，全文在《梅村家藏稿》中收錄，即梁維樞的墓誌銘——〈僉憲梁公西韓先生墓誌銘〉。[549] 吳並非是梁清標所特別喜歡之人，尤其是吳的「惹事生非」與招搖，故他們二人的交往並不多，吳與梁維樞的性格相類似，故與梁家有過數年的交往，這是不爭事實。

　　梁清標所交往的另一位大鑒賞家是宋犖（1634～1713），宋比梁小14歲，官階也比梁低，後來，梁是正一品，而宋僅為正二品，但二人在詩詞、書畫鑒賞方面多有共同語言。宋犖「**出判黃州，虛已向學，與四方賢士大夫相交結，日拜遊江湖山谷之間**」。[550] 在清世祖繼位初年，「**宋文康公**（宋權）**長子牧仲，年甫十四，儀觀俊偉**」。[551] 宋先出任「大塚宰」，歷任江西江蘇巡撫，官至吏部尚書。性好嗜古，收藏書畫法帖以富稱於天下，昕夕研求。遇有名畫家，總是延請至家中，耳濡目染，故精于鑒賞，名人書畫，經他鑒賞眾多。著有《西陂類稿》全集傳世。[552] 宋犖博學工詩，嗜古精鑒賞。嘗自言暗中摸索可別書畫真

[548] 吳偉業，《梅村家藏稿》卷三十二，頁二。臺灣學生書局影印本，（二），頁572。

[549] 吳偉業，《梅村家藏稿》卷四十二，頁六-八。臺灣學生書局影印本，（二），頁738-743。

[550] 《今世說》卷六，見《筆記小說大觀》卷八，頁264。

[551] 《今世說》卷六，見《筆記小說大觀》卷八，頁264。

[552] 《池北偶談》卷十二中也有一段王士禎「記觀宋牧仲（犖）書畫」的記載：「丁巳（1617年）四月初二日，過宋牧仲刑部，邸舍，觀書畫，洛神賦全圖。卷長丈許，山用礬頭，餘皆丹碧，上有元公主金閨小印，是宋人臨閻立本筆。世祖順治三年，賜閣臣內府藏畫百軸，此其一也。一《郭河陽江山雪霽卷》，長丈三尺，首有政和印，尾寶字小印，振之印。舊是睢州袁司馬（袁樞）家物。一《鍾馗小妹圖》，吳道子筆，妹卓劍于地，一鬼捧劍室旁侍，一鬼在前，按板而歌。有元人喬簣山東成墨印、喬中山印、希世之寶印。一《宋人翎毛二十幅》，多雪景，皆林椿、吳炳、馬遠作。一《宋元名人真跡》，有道君飛白看雲二大字，米芾、李之儀、陳升之諸帖。康裏子山臨十七帖，又無名氏臨十七帖，後題建文乙卯三月，臨於海館。牧仲又云：在武昌某士夫家，見吳道子水墨普賢像，甚奇。又京師潛忠寺，有貫休畫羅漢十八軸。世祖末，吳人持以進禦，會崩，遂粥寺中，價七百金。」《筆記小說大觀》卷八，頁146。

[553] 《清朝野史大觀》四《清朝藝苑》，（上海：上海書店印行本），頁58。

贗。[553] 清世祖勤政之暇，尤喜繪事，曾賜給宋犖「手指螺文畫渡水牛圖，意態生動，雖戴嵩莫過焉」。[554] 王士禎于戊申（1668）新正五日時在宋氏慈仁寺僧舍中得見此幅，另外還有一幅風竹圖，上鈐有「廣運之寶」。

宋犖與梁清標的交往最為直接的證據是梁有首〈留別宋牧仲〉詩中說得十分清楚：「梁園信宿去旌遲，正是詞人授簡時。汴上才名推小宋，韋家經學有佳兒。東山舊墅門無恙，斜日論文影漸移。悵別風煙回首處，孝王台畔草離離。」[555] 梁、宋直的交往多是在題跋中曾提到過，如宋在〈跋李希古長夏江寺卷〉中說：「南宋李希古長夏江寺，余見凡三卷，其一為遷安劉總憲魯一所藏，余曩曾購得，筆墨渾厚，神采奕奕，…品在劉氏卷下、梁氏卷上，亦希世之珍也。康熙甲申（1704）正月，余從嶺南得之，足以豪矣，裝池竟漫為跋尾。」[556] 這說明梁氏的一句詩：「素絲斷續不忍看，已作蝴蝶飛聯翩。」對宋犖而言是記憶猶新的。另有一段是宋犖在《唐人會昌九老圖》後跋中說：「香山老仙風流客，致政歸來洛陽宅。…秘玩棠村（梁相國）抵金玉。葉老夫何幸得拜觀，一段零縑神奕奕。會昌典型令人欽，豈獨寶此粉與墨。我膺旄世近縣事，撫卷歸歟念轉迫。幾時結社綠波村，也效耆英踵其跡。康熙庚辰六月，題於平江使院之小滄浪，綿津山人宋犖。」[557] 從宋犖的文字中，我們還可以讀出，宋對梁是比較尊敬的。

宋犖對梁的評價極高，他在〈高江村詹事舟過吳閶得縱觀所藏書畫臨別以董文敏江山秋霽卷見贈作歌紀事錄卷尾〉中在首詩說：「昭代鑒賞誰第一，棠村已歿推江村。」[558] 就是說，梁清標的書畫鑑賞能力是在清初排在首位的，這一評價十分客觀公允。但宋犖也曾在梁清標過世後有過一二句的微詞，如他

[554] 《清朝野史大觀》一《清宮遺聞》卷一，同上，頁7。

[555] 《蕉林詩集》，集204－82。

[556] 宋犖，《西陂類稿》清康熙五十年商邱宋氏刊本，景印本精裝六冊（三）卷二十八，頁1290-1。

[557] 《石渠寶笈》續編（五），（上海：上海書店影印本），頁1499。

[558] 宋犖，《西陂類稿》清康熙五十年商邱宋氏刊本，景印本精裝六冊（二）卷九，頁641-643。

在〈題吳遠度畫山水〉就說：「遠度具妙筆居勝地，江山吞吐，⋯梁棠村先生以為摹仿元人而不自知其入于宋，信夫。」[559] 但這決不傷大雅。徐電發在一首〈黃州別駕宋牧仲貽詩招飲長安寺寓奉答〉寫出了宋犖那種闊家子弟的形象：「夷門公子知名早，系築相從燕市遊。得句偶尋黃葉寺，開尊同解黑貂裘。銀鉤赤鼻煙霜老，苦竹黃蘆雪浪收。無那又隨南雁去，酒香易水正高秋。」[560]

與「剪取吳淞半江水，惱亂蘇州刺史腸」的孫承澤相比，我們今天看不到梁清標有此類舉動，說明梁對書畫收藏頗為穩重，並以他長久存留的慕古心態，每見有前賢之遺跡，「不啻饑渴竄寐從之」。雖未達到吳修的那種「一時臥看五朝雪，頃刻論交千古人」境界，[561] 卻也並不遜色，更多的是儒家的「據於德，依于仁，游於藝」的思想觀念在他的心目中是不可動搖的根本所在。梁清標以其學識與忞篤的人格在明末清初的收藏史上佔有最為重要的一席。見過梁的王丹麓說他是「襟期瀟灑，意度廓落，大類坡仙」。[562] 雖有溢美之詞，卻說明他在當世人的眼中，猶如宋代的蘇東坡一樣受人尊重。徐電發在1671年〈夏夜梁家園公宴送宋荔裳觀察蜀中同周廣庵雪客鷹垂宋楚鴻王季雙卓永瞻葉元禮分賦〉的詩中描繪了梁清標歡宴的情景：「攀盡金門柳，驪歌酒欲酣。行從九折阪，去愛百花潭。叱馭通蠻徼，題詩過武擔。訟庭人吏散，問字正高談。蠶叢西去日，飛盡夕陽低。一路幽花落，千山杜宇啼。棘人行負弩，爨部悉耕犁。願托峨眉月，相依濯錦溪。」[563]

與孫承澤、梁清標同時代的另一位鑒賞家曹溶（1613～1685），出任正二品

[559] 宋犖，《西陂類稿》清康熙五十年商邱宋氏刊本，景印本精裝六冊（三）卷二十八，頁1298。

[560] 徐電發，《南州草堂集》卷四，頁六，版本同前，頁178。

[561] 吳修在每年開始下雪之日，總以王摩詰、劉松年、盛子昭、文衡山、惲南田五家雪圖並陳幾上，王右丞卷居中位，其餘四卷分列左右，具衣冠而拜之。

[562] 《今世說》卷六，見《筆記小說大觀》卷八，頁265。

[563] 徐電發，《南州草堂集》卷四，第五頁，版本同前，頁176。

的戶部右侍郎時與梁多有接觸。[564] 曹比梁大7歲，比孫小21歲，曹溶在北京任職是從1637年至1656年，前後共有近二十年的時間在北京，曹、梁二人都是與孫承澤交往過程中才有交往，二個人也同樣沒有書畫著錄傳世，與他們同時期的卞永譽（1645～1712）曾講過：「其時孫退谷、梁蒼岩、曹秋岳諸先輩負博物之望，因於休沐策小騎、從兩奴具筆劄，就其齋閣伏聆緒端，目睹手寫，樂此不疲。」[565] 徐電發在〈奉寄蒼岩先生四首〉詩中描繪出當時士大夫對梁的看法：「臘釀初淡炙鳳笙，尚書曳履赤霄行。憂勤自識元臣抱，眷顧頻煩聖主情。蕭相持籌關國計，謝安著履起蒼生。後堂絲管春前奏，會祝南荒蠻罷兵。蒿目絲絲鬢欲斑，暖回陽谷啟朱顏。容台禮樂心先折，樞府兵農政未閑。江左風流今寂寞，東京耆舊尚追攀。香嚴寥落梅村杳，自向蕉林煉九還（婁東、合肥相繼凋謝，故云）。璽書曾御海天風，相國臨邊蠻掛弓。坐系安危樽俎內，潛銷兵甲笑談中，回舟尚記桃榔黑。過嶺猶思荔子紅，翡翠越裳仍入貢，懸知仗節有奇功（謂粵東之役獨平南效順也）。落落窮愁自著書，青燈細雨淚沾裾。漫因掃閣親元老，敢望論文薦子虛。琴為爨餘悲墜澗，鋏當彈後歎無魚。沙堤咫尺開鈞軸，待拂春風到草蘆。」[566] 徐在〈應詔入都呈司農公二首〉中說得也十分清楚：「煙雨常思笠澤灘，徵書忽枉到漁竿。破琴欲擊嗟桐爨，短策曾羞笑籜冠。上駟誰能過郭隗，寸心只欲擬任安。從今自合雕籠住，且向車茵一醉彈。蘆中灶下感恩私，豈有才名聖主知。薦達己慚司馬賦，饑驅猶誦杜陵詩。絳紗入座晴雲迥，紅豆當歌晝漏遲。欲向上林誇羽獵，鷦鷯敢借萬年枝。」[567] 另在梁去世後徐電發的〈下第後述懷寄司農公四首〉詩中說：「知己恩難答，論文悔壯年。長貧嗟伏櫪，迸淚颯啼鵑。笠澤終垂釣，南山且種田。不才甘棄擲，只是負陶甄。逼側傷雌伏，青燈淚暗枯。行藏隨貊貅，蹤跡掩菇蒲。捫舌心猶壯，支床

[564] 《清代七百名人傳》上，頁47，中華書店本。

[565] 卞永譽，《式古堂書畫匯考》壬戌秋仲望日中的自序。

[566] 徐電發，《南州草堂集》卷五，頁一二，版本同前，頁214-215。

[567] 徐電發，《南州草堂集》卷六，頁一，版本同前，頁233-234。

骨未蘇。黑貂愁永夜，勳業看頭顱。多謝毛延壽，蛾眉畫亦難。焚書苦不早，作達意何歡。弱羽疑全鍛，焦桐敢再彈。明年五六月，端的向長安。」568

　　與梁清標交往也頗多的毛奇齡，他有一首〈梁園感懷〉：「才子蕭條甚，乘春遊大樑。草青連日暮，不見舊賢王。荒甸傾朱謝，長陂秀綠楊。天寒剛灑雪，人去幾經霜。上館開樽冷，平臺射兔涼。諧文跨漆吏，雅賦待鄒陽。汴水開河淺，鄢陵去路長。曜華宮首望，何處不蒼茫。」569

　　毛奇齡在〈贈新婿——梁司馬大子之孫〉：「都省雙輪控王羈，荷花卷作合歡卮。華堂挾瑟彈三調，繡戶張燈掛百枝。入魏陳群還繞膝，渡江衛玠早能詩。開元舊賜金錢串，散在屏前撒帳時。」570

　　在徐電發、毛奇齡的詩中我們讀出的是梁清標對待書畫收藏是十分穩健的，並不是像高士奇、王鴻緒等人那樣用盡心機。當時北京尚有一個收藏圈子，正如乾隆皇帝在1778年的諭旨中說：「夫王鴻緒、高士奇與明珠、徐乾學諸人，當時互為黨援，交通營納，眾所周知。……而王鴻緒、高士奇諸人則因文學尚優，宣力史館。」571 這個以明珠為中心的鑒藏圈子是以高士奇、王鴻緒為主的，他們與孫承澤、梁清標的收藏圈子多有交叉往來。高士奇572、王鴻緒（1645～1723）573 在後文中有專門的介紹。

身居貳臣　佔據天時地利

　　梁清標的一生橫跨明清二代，身處朝代更迭之中，他由明臣而入清為仕，這在當時士大夫心目中的形象會一落千丈的。吳偉業曾形象地說：「官如春夢

568 徐電發，《南州草堂集》卷五，頁十七頁，臺灣學生書局影印本（一）頁224-225。

569 毛奇齡，《西河集》第55冊，頁4，文淵閣《四庫全書》本。

570 毛奇齡，《西河集》第68冊，頁64，文淵閣《四庫全書》本。

571 《清史列傳》（三）頁694，中華書局本。

572 高士奇傳，見《清史列傳》（三）頁684-688頁，中華書局本

573 王鴻緒傳，見《清史列傳》（三）頁688-695，中華書局本。

短，客比亂山多。」[574] 貳臣們在明代就已經開始進行書畫收藏，如王士禎就有
這樣的一段記載：「閻立本畫孝經圖一卷，褚河南書，故明大內物，後歸孫
北海（孫承澤）侍郎家。相傳明時東宮出閣，例以此圖為賜。吳祭酒梅村（吳偉
業）詩：每見丹青知聖孝，累朝家法賜東宮。壬戌（1682）冬杪，于宋牧仲齋見
之。」[575] 明代著名學者姜紹書在他的「內府藏書」一條中有這樣的記載：「內
府秘閣所藏書，甚寥寥，然宋人諸集，十九皆宋版也。書皆倒折，四周外向，
故雖遭蟲鼠齧而未損。但文淵閣制既庫狹，而窗復暗黑，抽閱者必秉炬以登，
內閣輔臣無暇留心及此，而翰苑諸君，世所稱讀中秘書者，曾未得窺東觀之
藏。至李自成入都，付之一炬，良可歎也。」[576]

　　在清軍入關後，攻佔北京，並沒收到內府部分寶物，但沒有準確收到多少
件書畫的記載。據載：明熹宗在位七年（1621～1627），「蓄積掃地無餘。兵興
以來，帑藏懸罄，將累朝所鑄銀甕銀盎、尊鼎重器，輸銀作局，傾銷充餉，多
有銀作局三字者，此人所共見，空乏可知矣。廷臣日請內帑，夫內帑惟承運庫
爾，銀錢解承運庫者二，一曰金花，一曰輕齎。金花銀所以供後妃金花、宮妾
宦官賞賚。輕齎銀所以為勳戚及京衛武臣俸祿，隨進隨出，然而屢發之矣，安
有餘銀。野史云：城破，大內尚有積金十餘庫，不知十餘庫何名？承運庫外，
有甲字等十庫，貯方物也。天財庫，貯錢也，以備內外官吏軍較賞賜。古今通
集庫，貯書畫符籙誥敕。燕裕庫，貯珍寶也。外東庫亦貯方物，無金庫也。庫
盡皮矣。城破，惟東裕庫珍寶存爾，安得有所謂十余庫積金者，而紛紛然謂上
知聚斂，內帑不輕發，豈不冤哉！豈不冤哉！」[577] 但吳偉業曾在他為孫承澤藏
品《孝經圖》上的題跋可知：「甲申（1644年）後，質慎庫圖書百萬卷，皆宣和

[574] 吳梅村為畫家吳圓次作詩曰：病嫌賓客滿，貧覺子孫多。官如春夢短，客比亂山多。《清朝野史
大觀》四，《清朝藝苑》卷九，（上海：上海書店），頁10。

[575] 《池北偶談》卷十四。

[576] 《韻石齋筆談》卷上，頁1。

[577] [清]鄭達輯《野史無文》，頁29頁，中華書局點校本。

所藏，金自汴梁輦入燕者，歷元及明初無恙。徐中山下大都時，封記尚在，今皆失散不存。」[578]

今天，我們已經有大量的資料證明，明代舊臣手中有大量的書畫藏品。姚際恒（1647～？）著《好古堂家藏書畫記》中的「郭忠恕溪山行旅圖」一條中說「此畫明亡出於內府，杭人貿京師者得之市中，予又得之杭人，縑理多敗固無怪也。」[579] 王鐸在《洛神賦卷》（白粉箋本）另一段跋中說：「出自秘府金匱，始得見此光怪奪目，真沈泗之鼎復現人間，王鐸，戊子（1648）五月又觀又題。」[580] 另如在《池北偶談》卷十五卷中王士禎有段「記觀宋荔裳畫」全文錄載如下：「庚戌（1670年）七月，予寓公路浦，萊陽寬闊荔裳（宋琬）北上，過予，所攜名畫甚多，因得縱觀。最奇者，為郭河陽枯木、劉松年《羅漢》（上有御府圖書、皇妹圖書各一）、趙松雪《百馬圖》、黃子久《浮嵐暖翠圖》、文徵仲《松泉高士圖》、又元孤雲處士王振鵬《畫維摩不二圖》一卷甚奇妙。…某當時臨摹，更為修飾潤色之。圖成並書其概略進呈。因得摹本珍藏，暇日展玩，以自娛也。東嘉王振鵬，又丁南羽、珈師利像亦奇。按元史以功臣木樺黎、赤老溫、博爾忽、博爾木四族，世領怯薛之長，怯薛，猶言更番宿衛也。」另在《池北偶談》卷十二中有這樣一段記載：王一次在杜鎮家中見到過《郭河南摹王宰平泉圖》、《趙文敏山水卷》、《米元章細楷黃庭內景經》、《元章行草弈棋圖長歌》、《梅花道人山水》六幅出自於內府的書畫。[581]

[578] 吳偉業的《題帖二首》就是為孫承澤所藏的《孝經圖》所作：「孝經圖像畫來工，字格森嚴白魯公。第一丹青天子孝，累朝家法賜東宮。（禁本有孝經圖，周昉畫，顏魯公書。神廟時（指明神宗時）曾發內閣重裱，今在吏部侍郎孫分北海處。）金元圖籍到如今，半自宣和出禁林。封記中山玉印在，一般烽火竟銷沉。（甲申後，質慎庫圖書百萬卷，皆宣和所藏，金自汴梁輦入燕者，歷元及明初無恙。徐中山下大都時，封記尚在，今皆失散不存。）」《梅村家藏稿》全三冊，清宣統三年武進董氏誦芬室刊，今臺灣學生書局影印，（一）頁388-389。

[579] 盧輔聖主編，《中國書畫全書》第八冊，（上海：上海書畫出版社），頁716。

[580] 《中國歷代書畫藝術論著叢編》（30），（北京：中國大百科全書出版社），頁41。

[581] 《筆記小說大觀》卷八，頁149。

在《池北偶談》卷十七中有一段是王士禎在施愚山家中觀畫時的情景：「辛亥（1671年）秋，偶觀施愚山（施閏章）所攜書畫。東坡二通，其一與柳子玉寬覺師會金山詩，又其一云：呂夢得承事，年八十三，讀書作詩，手不廢卷，室如懸磬，但貯古今書帖而已。作詩示慈雲老師。後有常熟嚴文靖（嚴訥）公跋。又元人趙仲穆畫竹，愚山作記，沈繹堂書之。又徐渭畫芭蕉，自題云：蕉葉徒埋短後衣，墨描鐵繡虎斑皮。老夫貌此誰堪比，朱亥椎臨袖口時。筆墨奇肆之甚。」582

清代初年，順治皇帝也是動輒將其所得到的宮中書畫大量賞賜給他的臣屬，宋犖就說：「順治三年（1646）七月二日，上出大內歷代珍藏書畫賜廷臣，先文康以大學士蒙賜。……一時輦下侈為美談。」583

到康熙時，「聖祖天縱多能，藝事無一不學，亦無一不精，幾暇作畫賜廷臣。時滿洲參領唐岱，號靜岩，工山水，嘗召入內廷論畫法，因御賜畫狀元」。584另還有記載在康熙丁未年（1667）上元夜，在禮部尚書王崇簡的青箱堂也曾見到過清「世祖御筆山水小幅，寫林巒向背水石明晦之狀，真得宋元人三昧。上以武功定天下，萬幾之餘，遊藝翰墨，時以奎藻頒賜院部大臣，而胸中邱壑，又有荊關倪黃輩所不到者，真天縱也」。585

梁清標何時開始收藏，已無確切年限可考。在梁氏家族中，早有收藏的歷史，梁的叔祖梁志就是「收藏甲富」之人。毫無疑問，梁清標的書畫藏品第一個來源是來自本家族。有關梁家收藏的情況，梁曾在《宋高宗乘龍渡江圖記》題跋中明確提到：「余家舊有《百靈歸順圖》一卷，先祖所珍藏者，後叔祖金吾公取以贈李于田司馬。蓋嘗聞之先君子雲。余雖不及見，然時往來於懷。乙酉歲（1645年）聞此卷在都市，亟購之。…乘龍渡江一事，史冊不載，或疑當時附會以征瑞應之符，涉怪誕不足信。然天佑趙氏而存其祀，倉卒渡江，綿歷

582 參見《清朝野史大觀》五《清代逃異》卷十一，（上海：上海書店），頁58。

583 宋犖，《西陂類稿》，景印本精裝六冊（五）卷中十三，頁六。

584 同上，頁15。

585 同上，頁8。

圖55　閻立本《步輦圖卷》

圖56　宋代李嵩《貨郎圖卷》局部

數者百餘年，此豈易得之於戎馬蹀血之餘廟社丘墟之日乎？群靈效順理固然矣，余寶愛斯卷，恨不及質之先君子而又重有感於興亡之跡。每一披覽，未嘗不欷歔而太（歎）息也。既屬同年生高念東為之歌，因敘次為記以志余懷焉。」[586]

　　梁清標書畫藏品的第二個來源是許多同僚、下屬的藏品，或贈或購。納蘭性德雖在三十歲去世，他的藏品我們雖然不清楚有多少，但他在康熙身邊當御前侍衛，也曾收藏了一些重要的書畫藏品。他去世後，一部分藏品轉到梁的手上。如現藏北京故宮的閻立本《步輦圖卷》（圖55）原是納蘭性德家中藏品，後來到了梁的手上。另外，孫承澤的一些藏品，在後來也有一部分到了梁手上，如現藏北京故宮的宋代李嵩《貨郎圖卷》（圖56）左下角有「孫承澤印」一方，說明原是孫氏的藏品，後面跋的部分有梁清標的七方印章。另一件收藏在北京故宮的北宋李公麟《臨韋偃牧放圖卷》（圖57）原是孫承澤的藏品，後來也到了梁手裏；曹溶的一部分藏品也到了梁的手上，如現藏

586 [明]姜紹書，《韻石齋筆談》卷下（七），亦見《筆記小說大觀》（七），（揚州：江蘇廣陵古籍刻印社出版，1984），頁156。

圖57　北宋李公麟《臨韋偃牧放圖卷》

上博的宋代米芾《多景樓詩冊》十六開，（圖
58），在第12開上有曹溶的收藏印，在第11開
上有梁二方收藏印、第12開上有梁三方收藏
印、安岐收藏印一方，有明確的遞藏關係。

　　他的下屬將其畫贈送給梁清標，如現藏在
上博的《宋徽宗臨衛協高士圖》在吳其貞《書
畫記》中記載：「於壬辰（1652年）四月二十二
日，同莊淡庵、王元照觀于半塘韓古周家……
後為馬惟善總戎以千金購去，進奉大內。」[587]
現推測此卷並沒有進入康熙內府，因畫卷上有
梁清標收藏印，已經成為梁氏的收藏品。另如
現藏在黑龍江省博物館的王著〈草書千字文〉僅

圖58　宋代米芾《多景樓詩冊》，十六開之一

殘留一段，清初曾是嘉興沈子容的藏品，原本是項元汴家中之物，後歸高愚公，
沈子容是高愚公的妻弟，其家多為沈子容管理，甲午年（1654）三月六日尚在沈氏
手中，高氏父子皆進士，官至工部，好古玩，家多收藏，且有宋拓祖本木刻《淳
化帖》十卷，及仇英的《獨樂圖》、《文姬十八拍圖》，其中王著的千字文後歸
於梁門下。[588]

　　其實，許多書畫藏品是動態的，今天收藏在張家，明天則在李家。如朱彝
尊在《再題王維伏生圖》後寫道：「是圖，庚戌（1670年）冬觀于北平孫侍郎（孫

[587] 吳其貞《書畫記》上，頁250-251。

[588] 同上，頁319-326。

承澤) 蟄室，因跋其尾。既而歸於棠村梁相國（梁清標），今為漫堂宋公（宋犖）所藏，主雖三易，不墮秦會之賈師憲、嚴惟中之手，濟南生亦幸矣。按《中興館閣續錄》（王）維所畫濟南伏生圖曾歸秘閣儲藏，故宋元以來，題跋獨少，宋公定為真跡，知孫、梁二公賞鑒略同也。」[589]

梁書畫藏品的第三個來源是「南畫北渡」的書畫作品，而能夠直接為梁收購作品的是在梁身邊的書畫裝裱高手張黃美，石城人，他在揚州有裱畫室，吳其貞記載他：「善於裱褙，幼為（揚州）通判王公（王廷賓）裝潢，書畫目力日隆。近日，遊藝都門，得遇大司農梁公（梁清標）見愛，便為佳士。時戊申季冬六日。」[590] 梁是在1668年的冬天（十一月六日）在北京遇到揚州有名的裱畫匠張黃美的，此人也會山水畫，他與當時的畫家方邵村、楊亭玉、劉存永、汪懋麟關係很要好，他們將張引薦給梁，梁於上一年的1667年三月「京察解任革職」已經一年多的時間，決心專門收藏書畫之際，張來到梁的身邊。張黃美原來是專門替揚州通判王廷賓購買書畫的，吳其貞記載是在庚戌（1670）秋七月六日前後，「三圖（王右丞《林亭對弈圖》、王叔明《雲林圖》、劉松年《秋江掛帆圖》）觀於揚州通判王公齋頭，系近日使張黃美買于京口張則之手。」[591] 我們已經清楚，張黃美是南北書畫雙向互相買賣的，向北為梁收購書畫，向南則為王廷賓買畫。同年的七月十一日，也知道與張黃美關係很好的藏家王爾吉，曾將王晉卿《致到帖》、小李將軍《桃源圖》、陳閎《八公圖》、方方壺《雲山圖》、米元章《臨蘭亭卷》、黃山谷《殘缺詩字卷》「為通判王公得」，後來又歸梁所藏，其中間人就是張黃美。[592] 曾為梁清標藏品的顧閎中《韓熙載夜宴圖》，在壬子年（1672）八月三日時，吳其貞得知收藏在杭州一匠人之手時，他托其契友何石公從中為其買來，收藏了一段時間，後來可能也經過張黃美之中入藏于梁清標。[593] 同年季冬，吳其貞又在王廷賓家中看到屬於

[589] 朱彝尊，《曝書亭集》第18冊，頁54，文淵閣《四庫全書》本。

[590] 吳其貞，《書畫記》下，頁592。

[591] 同上，頁605-607。

[592] 同上，頁607-608。

張黃美手中收藏的三圖有：錢舜舉《仙居圖》一卷（絹畫）、李唐《長夏江寺圖》一大卷（絹畫）和馬和之《毛詩圖七則》一卷，北渡後歸於梁清標收藏。[594] 在梁的另一首詩中，對張黃美幫助他收藏，梁是大加稱讚的，他在〈送張黃美歸廣陵（揚州古稱廣陵）〉詩中說：「離亭飛木葉，歸及廣陵春。手澤存先志，功勳在古人。鴻鳴村月曉，霜跡野橋新。別館今懸榻，君無厭路塵。」[595]梁在詩中已經說明張黃美不辭辛苦，多次往返於北京、揚州間，致使他在揚州的房子空閒，張也不厭路程遙遠。每當張帶來書畫時，梁就認為已經是坐在了「米家船上」，他有二首〈興城道中喜廣陵張黃美至〉詩最能表達他的心事：一是「三日風濤阻，春寒撥盡灰。客隨疏雨到，樽為故人開。夜話思千緒，鄉書首屢回。感君存古道，冒險沂江來。」二是：「數上勝王閣，迎來劍水邊。虛聲驚羽檄，遠道念風煙。袂接人情外，顏開圖畫前，何期歸客棹，翻似米家船。」[596] 我們今天能從梁清標的詩中知道張黃美是個什麼樣的人，「石城張子號多才，揚州今古襟抱開。齊詣志怪那及此，哄堂笑語聲如雷。」[597]

　　另在癸丑（1673）六月八日，在揚州張黃美家中，吳其貞看到張「近日為大司農梁公（梁清標）所得者」有八種：（一）黃山谷《談章》（一卷計十張）；（二）仙姑吳彩鸞《小楷唐韻》（一卷計紙二十七張，今缺七張）；（三）王叔明《太白山圖》（紙畫一長卷）；（四）朱德潤《寒林老烏圖》一幅（絹畫）；（五）崔子中《雙雁圖》一幅（絹畫）；（六）宋元人小畫冊子一本（計六十張）；（七）米元章臨張王四帖合為一卷；（八）盛子昭《秋林漁隱圖》一卷（絹畫）。[598]

　　現藏大英博物館的傳為顧愷之的《女史箴圖》在清初乙未（1619）年四月時

593 同上，頁630-631。

594 同上，頁644-645。

595 《蕉林詩集》，集204-91，見《中國古集善本書目》（一一四七八），清康熙十七年梁允植刻本。

596 《蕉林詩集》，集204-103，同前。

597 《蕉林詩集》，集204-43，同前。

598 吳其貞，《書畫記》下，頁652-656。

還藏在丹陽人張范我的手中，不久就成為梁的藏品。同年的七月二十五日，仍在金壇人于子山手中的《趙松雪鵲華秋色圖》，[599] 後來也到了梁手上。

另在乙卯（1675）七月廿日，吳其貞在張黃美家中看到《宋人楷書法華經十卷》後，張將其說成是陸放翁所作，而吳其貞後來寫道說：「內中數卷是陸廣所書。書法潦草，不似書家之筆，豈則放翁耶！」顯然有張冠李戴之嫌。七月廿八日，他又在張黃美家中見有十圖。[600]

在當時從事「南畫北渡」的不僅張黃美，現藏於北京故宮的《陸機平復帖》，吳其貞在庚子年（1660）五月二十二日在葛君常家中觀賞過，但葛氏「將元人題識折售於歸希之，配在偽本《勘馬圖》後，此帖人皆為棄物，予獨愛賞，聞者莫不哂焉！後歸王際之，售于馮涿州，得值三百緡，方為予吐氣也。」後來此畫也到了梁手中，這說明是由王際之等人買來的。[601] 另據吳其貞記載，當時從事書畫裝裱與書畫收藏、買賣的還有蘇州的王子慎與顧子東、顧千一父子，如曾在王子慎在庚戌（1670）十月廿八日時手中收藏的就有：劉寀《魚圖》紙畫小斗方一頁、蘇漢臣《擊樂圖》鏡面一頁、薩天錫《京規山圖》小斗方一頁；顧氏父子在辛亥十一月二十日時也有三圖在手：胡瓌《番人盜馬圖》一卷（紙本）、錢舜舉《凌波仙子圖》一小卷（紙畫）、李伯時《三賢圖》一卷（紙畫）。[602]

梁清標不斷收藏書畫，也引起朱彝尊的嫉妒，朱彝尊在〈書王叔明畫舊事〉一文中寫道：「京師故家有藏黃鶴山樵畫者，俾逢人持以售諸市，予適見之，許以錢三十緡，掛于寓居之壁，觀其勾皴之法。若下筆作草書，全不修飾而結束入細。華亭董尚書（董其昌）大書其額云：天下第一王叔明畫。其裝護亦精，用粉綠色官窯軸。子堅粟如玉留之旬日，囊空羞澀，終無以應。俄

599 同上，頁355-356。

600 同上，《書畫記》下，頁683-688。

601 同上，頁430-431。

602 同上，頁613-615、621-622。

而，棠村梁尚書（梁清
標）以白金五鎰購之，
神物化去，見之魂夢
示可弭忘也。尚書以
宰相歸裏，聞其身後
墨寶散失，偶憶舊事
書之。」[603]

圖59　宋代王詵《煙江疊嶂圖卷》

前文所述的北京人張則之，他也是「南畫北渡」的一個關鍵人物，他為梁清標提供過多少書畫，我們不清楚，但從今天流傳書畫藏品上有張則之收藏印的、又有梁清標收藏印的，肯定就是經由張則之的手，轉到梁清標手上的。如收藏在上博的北宋郭熙《幽谷圖軸》原來是張在定居揚州時買到的一件藏品，後來又到了梁手上，後又轉到安岐手中而入清內府。上博的另一件藏品宋代王詵《煙江疊嶂圖卷》（圖59）也是張則之買後，賣給宋犖，宋犖又轉贈給孫承澤，孫逝後又到了梁手上，梁去世後又到了安岐手裏，後被乾隆買入清內府。

除了張黃美外，另一個書畫裝裱師王濟之也提供梁清標一些書畫藏品，都是王濟之在南方得到的，如趙孟頫的《雙松平遠圖》（現藏美國大都會博物館）就是王濟之在南方一次買到98件中的一件。[604]

梁清標書畫收藏的資金來源與收藏目的

梁清標書畫收藏的資金第一個來源是來自下屬的贈送，梁一生當過四十多年的尚書，結識各地文人官僚集團遠在千人以上，因此其資金來源是沒有什麼問題的，就在他去世後，雖然沒有得到康熙皇帝的諡號封賜，可能也與其收受

[603] 朱彝尊，《曝書亭集》第18冊，頁62-63，文淵閣《四庫全書》本。

[604] 吳其貞，《書畫記》卷四，頁404。

賄賂有關，這在前文已經闡述得十分清楚。

梁清標資金的第二個來源是他在正定的大量家財，他擁有大量的土地，魏裔介[605] 在〈與大司寇梁玉立〉的信中提及他到梁家的情形：「前在郡城雨後，同友人至雕橋及貴莊白棠，遂至曲陽橋禪院，稻田千頃，高詠摩詰，漠漠水田一聯，覺形神之俱，遠書呈大教。歸里後，躬親收穫之役，始知雞犬桑麻間，另有一種風味。然野人之事，不足為老年翁道也。」[606] 從魏的信中我們可知，梁有「稻田千頃」使魏十分羨慕，後來，魏在〈復梁葵石（即梁清遠）〉的信中說：「想老年翁頤養倍善，承教下詢內養之事，弟稟賦單薄，故五十六歲即請告歸故里。」[607] 另外還可從魏的〈和大司馬梁玉立趙郡風物雜詠‧主父沙丘〉的詩中得知梁家在正定的氣勢：「騎射馳驅盡國中，秦廷私覬氣如虹。可憐探聲身無主，草掩沙丘古趙宮。」[608] 梁自己也寫過〈秋憶趙郡風物成雜詠三十首〉說明了他在正定的家產之大，其中第七首說：「城東別墅輞川圖，手種垂楊一萬株。大麓經秋霜乾冷，綠煙猶似昔時無。」[609] 其土地之大可想而知。

梁清標書畫收藏的目的之一是「養取葵心向紫宸」，紫宸為皇宮別稱，是專門進獻給皇帝的。如梁清標收藏過的王淵《竹雀圖》（現藏大阪市立美術

[605] 魏裔介，字石生，號貞庵，柏鄉人，順治丙戌（1646年）進士，官至大學士，諡文毅，著有《兼濟堂集》十四卷、《兼濟堂文集》二十四卷、《文選》上下兩編、《崑林小品》上下兩編、《崑林外集》一編等。魏裔介《梁玉立悠然齋詩序》就是為梁清標所寫的，被梁允植引用在《蕉林詩集》之序，序中說二兩家自梁夢龍與魏裔介之祖父魏惠祖之間「不止以姻婭稱莫逆也，迄今百年。」這說明二家為世交，他說梁清標是：「梁玉立大司馬，英英魁碩，奮起而紹先業。受（清）世祖（順治皇帝）章皇帝付託，久任樞密，奇謀大略，多其擘畫，海內頌為偉人。中外倚以安危而其文章筆舌妙天下，著之為詩者，其餘緒也。」 魏裔介著，《兼濟堂文集》第4冊，頁12，文淵閣《四庫全書》本。亦見《蕉林詩集》前的序言。

[606] 魏裔介，《兼濟堂文集》第8冊，頁19，文淵閣《四庫全書》本。

[607] 同上，頁22。

[608] 同上，第12冊，頁44。

[609] 《蕉林詩集》，集204-219，見《中國古集善本書目》（一一四七八），清康熙十七年梁允植刻本。

館，圖60）就是被送進了清內府。這一點，
我們從現在所能夠輯佚出來的《棠村輯佚目
錄》與安岐《墨緣匯觀》的書畫目錄對比中
可知，梁所收藏過的書畫，許多是沒有經過
安岐之手，就已經進入了清內府。

　　魏裔介對於梁清標等人書畫、古器物的
收藏是頗有微詞的，他曾在〈致知在格物〉
上下兩論的文中，曾明確提出：「**致知在格
物，此何解哉？**」並以朱熹的話語來加以證
實。[610] 魏雖然沒有指明道姓說何人是如此，
但卻有其目的，指出那些收藏者們是有違于
聖人之說。魏在癸丑（1673）春，收到申涵光
為他找人所畫的《杜子美像時》很高興地寫

圖60　王淵《竹雀圖》

了一首答謝詩，並說：「**既獲子美像，又得杜詩鈔，拜像慰吾心。**」[611] 與施閏章
同年的湯斌，曾出任過工部尚書，他在〈湯子遺書〉也是持有與魏相同的觀點。
在魏的眼中看來，當時書畫收藏比較純心的只有孫承澤，這或許是他讚揚孫的主
要原因，他在〈贈孫北海少宰〉詩中說：「**當代純心者，如公有幾人。蘭亭得秘
跡，伊洛是功臣。花發吟晴日，窗虛度晚春。邵年能入室，快見辟荊榛。**」[612]

　　梁清標收藏的第二個目的是他有嗜古癖，他不僅喜歡唐詩、宋詞，而且還
喜歡書畫收藏，尤其是他對明代的書畫收藏並不多這一點中可以反映出來。宋
犖在1712年時曾經明確說過：吳升的《大觀錄》是記載孫承澤、梁清標等人收
藏書畫的著錄，即他在為吳升《大觀錄》所作的序言中說：「**子敏**（吳升）**雅有
嗜古癖，得古人真跡斷墨殘楮，追其神，補其跡，因遊藝苑間，遂推海內第**

[610] 魏裔介，同上，第10 冊，頁39-43。

[611] 魏裔介，同上，第13 冊，頁20。

[612] 魏裔介，同上，第13 冊，頁49。

一。遊跡所至，輒傾動其公卿，若孫退谷（指孫承澤）、梁真定（指梁清標）諸前輩，更相引重，共數晨夕者有年矣。子敏因是愈得窮覽古今之名跡，筆墨之高下，潛心冥思，旁行夾註，手自抄錄，日月既多，卷帙遂富。……康熙壬辰（1712）余適來吳，子敏持書謁余請序，……俾後之汲古者，有所徵信焉。詎非藝苑之職志南昌前賢之功臣歟！故不辭其請而弁其首。西陵放鴨翁宋犖志，時年七十有九。」[613] 另有旁證：梁清標的一生坎坷，但胸懷坦蕩，有極高的文學藝術水準，對詩、詞、樂府都有極高的造詣，臨古仿古，不僅得到古代文人的技藝，同時也藉以追慕古人的理想與操守。他幾乎每日都與古人所留下來的豐厚文化底蘊作為自己消遣的生活方式，更與文人化的生活有不解之緣。在當時不知折服了多少文人墨客。文人們書房裏所能找到的一方天地，是絕無僅有的一種完美境地，心情愉悅之時，伸筆醮墨，對古帖、展室紙、揮羊毫，輕鬆而自然，一切世間煩惱會因不經意的揮毫而煙消雲散，進入蘇子美所說的「明窗淨几，筆硯紙墨，皆極精佳，亦自是人生一樂」的境地。

梁氏所著的《蕉林詩詞集》，「西園主人」藏有小行楷粉箋冊錄詞十一闋，「秀潤翩翩的富貴人筆」。[614] 另外，梁對《紅樓夢》也有過研究，我們知道《紅樓夢》作者曹雪芹之承繼祖父曹寅的長女嫁給了鑲黃旗訥爾蘇郡王，所以她是《紅樓夢》一書中的「賈妃」，其事情發生的時間大致是在康熙四十五年（1706）十月二十六日，次年即是康熙最後一次南巡。反映在「脂甲本」第十六回記賈妃元春省親一事之中，這是今天紅學研究所知道的結果，但在很長時間內是不知道的。棠村（梁清標）在序中說：「借省親事寫南巡，出脫心中多少憶昔感今！」大學者胡適看見了這一條後，大為高興，說：「這一條便證實了我的假設。」胡適是什麼假設呢？他的假設即是認為「紅樓夢是一部隱去真事的自敘。」[615]

[613] 《中國歷代書畫藝術論著叢編》（29），頁7-8。

[614] 梁清標，崇禎癸未翰林，官刑部尚書。清朝官大學士。工書，收藏甲天下，摹勒《秋碧堂法帖》，見《甌缽羅室書畫過目考》卷一，參見《中國書畫全書》（七）。

[615] 吳世昌著，《脂硯齋是誰》，《藝文叢輯》第二十四編，（臺灣：藝文印書局，1978），頁3。

第三節　梁清標的書畫鑑定

　　翁方綱（1733～1818）曾說：「嘗憾墨林（項元汴）、蕉林（梁清標）二家之無記錄也。惟江村高氏（指高士奇）、蓋牟卞氏（指卞永譽）有之。」[616] 對此，梁清標對古代書畫的鑑定，李雪曼、何惠鑑二位先生曾根據他們自己所輯佚的目錄加以分析過，是粗線條地說明，並沒有歷時性與共時性地加以分析，現就筆者數年來所輯佚的〈棠村藏品輯佚目錄〉（見附錄二）遠遠超過李、何二先生所輯，在此基礎之上，對梁清標進行這一綜述性分析，才有更為可靠的可能性。

　　此輯佚目錄在目前看，可能是除了私人手中無法看到的個別書畫藏品外，此目錄是最全的，依此分析可以說是相當可靠的。我們從這一目錄中可知，梁清標收藏的書法：晉唐29件、兩宋41件（冊）、元代26件；繪畫晉唐五代有61件、兩宋遼金197件、元代145件，**兩者相合併**：晉唐有90件、兩宋238件（冊）、元代有171件（冊）。

　　首先，整體上來看，梁對待晉唐90件作品的鑑定意見，除有個別的鑑定意見與今天有所不同外，如《晉王謝雨後中郎二帖一冊》這類的書法藏品，當時梁清標沿襲前人的鑑定意見，認定為真跡，而在今天看來，徐邦達先生已經鑑定為古摹本。另如張伯駒捐贈北京故宮的《唐李白上陽臺書卷》是否出自李白之手，已經得到否認，為唐時「古摹本」，但在梁看來，並無疑問。再如，唐代吳彩鸞《書唐韻一冊》曾經是項元汴的藏品，項氏鑑定為真跡，梁則是照襲不誤，現在已經研究定案為唐人抄本。在這個意義上，梁清標對晉唐以來的書畫藏品，顯然是沿用他以前的鑑定意見為多，或許受時代的限制，梁不可能有重大的突破。

[616] 《中國歷代書畫藝術論著叢編》（29），頁8。

圖61 周昉《仕女圖》(現名《簪花仕女圖卷》)局部

　　如梁對周昉《仕女圖》（現名《簪花仕女圖卷》，遼博藏，圖61）的鑒定，對此畫的爭論已經有幾十年，畫上有「紹」、「興」連珠方印、賈似道「悅生」印、梁清標「蕉林」朱文方印、安岐七印、清內府九璽全。無款識、題跋、觀款。清阮元在《石渠隨筆》卷一中定為周昉《仕女圖》。謝稚柳定為南唐作品：「可能是五代的作品。」[617] 現根據其畫絹材料紅外線分析，認定為宋絹材料，故為宋代時作品。沈從文在其《中國歷代服飾研究》書中的觀點：「**此畫或是宋代或較晚些據唐人舊稿而作。**」、「**本圖從最早估計，作為宋人用宋制度繪唐事，據唐舊稿有所增飾可能性最大。**」沈從文的鑒定比較確信可靠。

　　梁收藏過的北宋‧李成（傳）《茂林遠岫圖卷》上有南宋賈似道、元代鮮於樞、明代項元汴、清梁清標有「蒼岩了」、「蕉林鑒定」、「觀其大略」三印，後入清內府，鈐有十三璽全。元倪瓚《清閟閣目錄》中將此卷定為「李成茂林遠岫圖。」明代張丑在《清河書畫舫》和《書畫見聞表》中沿用了倪瓚的鑒定意見。入清時，吳升在其《大觀錄》和卞永譽的《式古堂書畫匯考》仍在沿用李成畫卷一說。但在安岐的《墨緣匯觀》中有所改變：「絹本，高卷，水墨山水，有向若冰

[617] 在1989年上海美術出版社出版的《鑒餘雜稿》。楊仁愷早在1962年由人民美術出版社出版的《簪花仕女圖研究》中定為周昉作品。

圖62 韓幹《神駿圖》

圖63 《窠石平遠圖》

及倪瓚題。」即認為此卷並非李成所作。這與梁清標的鑒定或多或少有些關係。在其後的李調元《諸家藏畫簿》卷八、《石渠寶笈初編》恢復原有的鑒定意見：認定是宋李成茂林遠岫圖卷。當代學者認定為十二世紀作品。梁清標所收藏過的北宋韓幹《神駿圖卷》（圖62）上有明代郭衢階、顧正誼、陳洪綬印，梁清標的「蕉林鑒定」、「蒼岩子梁清標玉立氏印章」、「蒼岩」三印，後經許沅、楊法收藏而轉入清內府，九璽全。在明代時由都穆在《寓意編》中鑒定為韓幹的《神駿圖》，明代汪砢玉《珊瑚網》卷二十三中沿用此說，至清在孫承澤《庚子消夏記》提出疑問：「畫不知何人作？」但卞永譽在《式古堂書畫彙考》畫卷二中又恢復原來鑒定意見。阮元在《石渠隨筆》卷一中認定為「韓幹《神駿圖》卷，……蓋畫支遁故事。」今天的鑒定意見是：「應是五代末至北宋初年這段時間裏，出自院外畫家的傑作。」

今天收藏在北京故宮的《窠石平遠圖》（圖63）原本是件北宋摹本，畫仿郭熙筆法，尤其是仿《樹色平遠圖卷》（現藏在美國）而來的，梁清標將其定為郭熙「真跡」，與今天的鑒定意見有出入。

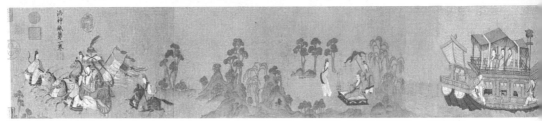

圖64 北宋摹《顧愷之洛神賦圖卷》，有梁清標舊題簽：「顧長康洛神圖。王子敬書，天下法書名畫第一。蕉林重裝。」

　　另如，梁所收藏過的北宋摹《顧愷之洛神賦圖卷》（見圖64）有梁清標舊
題簽：「顧長康洛神圖。王子敬書，天下法書名畫第一。蕉林重裝。」也屬於
梁清標誤判定的藏品之一，明代汪砢玉《珊瑚網》卷一認定為「晉顧愷之《洛
神圖》」；明詹景鳳《玄覽編》卷二中認為：「予以非北宋人摹唐人本，即江都
王緒之流粉本。」在明代郁逢慶的《書畫題跋記》卷三中復認定為「晉顧愷之
畫《洛神賦圖》長卷。」接著在吳其貞《書畫記》卷二、卞永譽《式古堂書畫
匯考・畫考》畫卷之八中、顧復在《平生壯觀》卷六、安岐在《墨緣匯觀》名
畫續錄中都堅持郁逢慶的意見。梁的鑒定意見仍是堅持：顧愷之畫，王子敬書
法。到阮元時，他在《石渠隨筆》卷三中將此卷定為「宋人摹顧愷之〈洛神
賦卷〉，多存古法，其樹木皆如孔雀扇形，分段畫賦意，即如太陽升朝
霞，即畫日中鳥；芙蓉出綠波，即畫水中荷；馮夷、女媧皆畫神像。此
種古拙之趣，猶存漢石室石闕遺意，非唐宋後畫史所知」。在《石渠寶
笈》續編中沿用此種說法。今犬的鑒定意見仍是認為系宋人所畫。

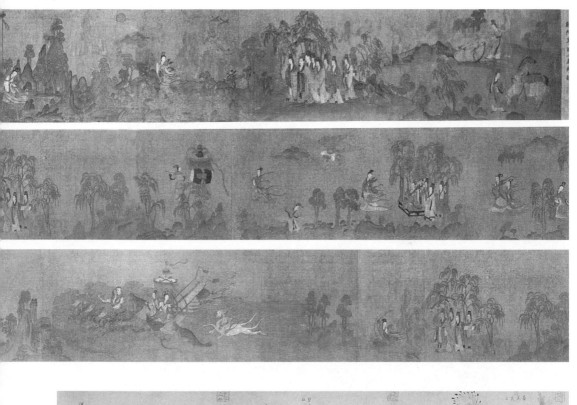

圖65 宋徽宗的《寫生珍禽圖卷》

　　由梁清標定為宋徽宗的《寫生珍禽圖卷》（圖65）是繼承明代姜二酉的
鑒定意見，這也是有誤的。另一件列在他名下的《蠟梅山禽圖軸》（圖66）
現藏臺北故宮，上有「天歷之寶」、「奎章閣寶」二印，曾為元內府收藏過，
入明內府後流出，為梁所收藏，雖有不同鑒定意見，但為他收藏過宋徽宗的

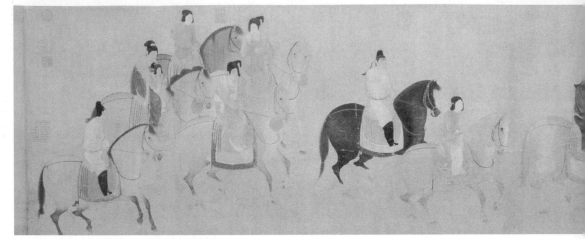

圖67　宋徽宗的《張萱虢國夫人游春圖卷》

圖66　宋徽宗的《蠟梅山禽圖軸》

佳跡之一。宋徽宗的《張萱虢國夫人游春圖卷》（圖67）有梁清標的「梁清標印」、「蕉林居士」、「秋碧」、「蒼岩子梁清標玉立氏印章」、「蕉林秘玩」、「蒼岩子」、「觀其大略」、「蕉林鑒定」收藏印及安岐收藏印三方，後入清內府，十三璽全。題簽在前隔水有金章宗完顏璟瘦金書「天水摹張萱虢國夫人游春圖」十二字。金章宗認定為宋徽宗摹張萱的同名作品。清朝時，孫承澤在其《庚子銷夏記》卷三中提及：「王長垣所藏宣和所臨虢國夫人圖，亦佳。丰姿策鞍，極其明豔，所謂畫裏猶能動世人，何怪當年走天子也。」堅持金章宗的鑒定意見。吳升在《大觀錄》卷十二、阮元在《石渠隨筆》卷二同條著錄下都堅持金章宗的鑒定意見。但在安岐的《墨緣匯觀》名畫續錄卷下中只提：「摹張萱虢國夫人游春圖卷，絹本，設色高卷。有明昌墨

圖69　南宋《寒鴉圖卷》局部

圖68　南宋佚名人作品的《溪山秋色圖軸》，上有偽宋徽宗押字「天下一人」，梁清標並沒有識破，也被他鑒定為真跡。

書標題，王覺斯一跋。」其鑒定意見改為宋人摹本。今天的鑒定意見認為安岐的鑒定相對可靠，即為宋人佚名作品。另一件本是南宋佚名人作品的《溪山秋色圖軸》，現藏臺北故宮（圖68），上有偽宋徽宗押字「天下一人」，梁清標並沒有識破，也被他鑒定為真跡。

　　梁清標收藏過的南宋《寒鴉圖卷》（今藏遼博，圖69）明代時經安國收藏、清時入梁清標、孫承澤、卞永譽、徐堅收藏。梁清標印有「家在北潭」、「蕉林書屋」、「安定」、「蕉林」、「棠村」、「觀其大略」六枚藏印。入清內府後藏在養心殿，十三璽全。最早著錄見於明代文嘉的《嚴氏書畫記》、《天水冰山錄》和《鈐山堂書畫記》宋代部分中認為是宋「李成寒鴉圖一」。到張丑時，在其《清河書畫舫》上卷六中繼續持此觀點。入清時見諸于孫承澤的《庚子銷夏錄》卷三、卞永譽的《式古堂書畫匯考》卷十一、《佩文齋書畫譜》歷代藏畫四、方士庶的《天慵庵筆記》上卷、《石渠寶笈》續編等都依據文嘉的鑒定意見，認為是宋代李成的《寒鴉圖卷》。但在吳升《大觀錄》卷十二對此提出疑義，認為「名雖營丘（李成），實出河陽（郭熙）。今天學者的觀點認為：此卷《寒鴉圖》既不是出自于李成的手筆，也不是郭熙的作品，而

圖71 南宋《蕭翼賺蘭亭圖卷》

圖70 元人《秋山圖》局部

是范寬流派的作品當中比較精的一件作品。

　　梁清標在鑒定北宋繪畫作品過程中，明顯誤鑒的是今藏在臺北故宮的那件元人《秋山圖》[618]（圖70），這件作品明顯是從臺北故宮所收藏的另一件宋代時江參的《千里江山圖卷》上割下來的一部分，而梁卻失查，以其筆墨畫法來定為元人的作品，這是誤定。

　　南宋《蕭翼賺蘭亭圖卷》（圖71）也是經過梁清標收藏的，明文徵明在跋文中認定此卷為吳說所記本。王世貞《弇州四部續編》卷一六八，雖然提出吳說不審畫面，並懷疑是顧德謙作，但最後也附和文徵明認為此卷是吳說記

[618] 《故宮書畫圖錄》卷五，頁141。

圖72 南宋李唐的作品《萬壑松風圖軸》

圖73 宋徽宗題，傳為郭忠恕《雪霽江行圖》

圖74 《雪溪漁父圖軸》

本。但在吳說記中，只提此卷為閻立本
所畫，沒有任何依據。細審畫面，南唐
「內合同印」製作粗糙，恐偽。從畫面
人物、畫法多種因素來看，南宋人的風
格明顯，故今天認為，此卷是南宋時佚
名從舊本中摹出的一卷畫而已。

　　梁清標鑒定南宋李唐的作品《萬壑
松風圖軸》（現藏臺北故宮，圖72）仍
受當時條件的局限，此件作品在今天已
經知道是青綠山水作品，而在梁的時代
仍是當作水墨山水畫來對待的，如藏在
臺北故宮的另一件有宋徽宗題的傳為郭

圖75 張訓禮的《江亭攬勝圖》，屬鑒定有誤

圖76 佚名《謝安東山攜妓圖》

忠恕《雪霽江行圖》[619]（圖73）本為一件宋院畫本，也被梁清標鑒定為後周郭忠恕的「真跡」，這顯然是受時代的限制。相同的例子是在臺北故宮的一件《雪溪漁父圖軸》[620]（圖74），原本是一張宋人小名頭作品，不知何時被人添上「許道寧」的偽款，也被卞永譽鑒定為「真跡」。

梁清標對南宋書畫的鑒定也有一定的時代性，如收藏在遼博的《唐宋元集繪冊》中的一開被梁題為張訓禮的《江亭攬勝圖》（圖75），屬鑒定有誤。我們在右方石面上發現了署有名款「朱惟德」。雖查不到朱惟德的生卒與生平，已無關緊要。另如曾由約翰·D·洛克菲勒夫婦收藏的（傳）樓觀《謝安東山攜妓圖》（圖76）上有梁清標四方收藏印，是梁定為樓觀的作品，今天從時代風格分析，應是元代人的作品。

傳為王羲之《行書上虞帖卷》（圖77）、虞世南《行書蘭亭序帖卷》（圖78）、杜牧《張好好詩卷》（均藏北京故宮，圖79）都是梁清標重新裝裱過的，並有他的題簽，幾件藏品均被他定為神品上上。另在《唐宋元

[619] 《故宮書畫圖錄》卷一，頁127。

[620] 《故宮書畫圖錄》卷一，頁189。

圖78　虞世南《行書蘭亭序帖卷》局部

集繪冊》在畫前裱工處有梁清標題簽——李唐《松湖釣隱》、郭熙《溪山行旅》、王詵《玉樓春思》、趙伯駒《仙山樓閣》、鄭虔《峻嶺溪橋》、張訓禮《江亭攬勝》、趙孟頫《松泉高士》、趙雍《澄江

圖77　王羲之《行書上虞帖卷》

圖79　杜牧《張好好詩卷》局部

圖80　元末明初佚名《乳牛圖軸》

寒月》等共十四開。梁清標印有「棠村審定」。梁清標將其中的冊頁依次題簽為南宋名人作品，《石渠寶笈》續編中沿用梁清標的鑒定意見。今天的鑒定意見是：許多冊頁是出自南宋院畫畫家之手，佚名作。另一件被梁誤鑒的是現藏在臺北故宮的《乳牛圖軸》（圖80），此圖為元末明初人所畫，被梁鑒定為李唐的作品，雖然梁視此件作品為瑰寶，並由張黃美加以重新裝裱，親為題簽，但仍屬於鑒定有誤的範例之一。

　　由上述實例可知，梁受他的時代限制，對唐宋時期的書畫鑒定有些局限。不過有一點要說明的是梁清標曾收藏過的晉唐書畫藏品，是今天我們所能看到的晉唐藏品的主要來源，一者，梁清標雖是繼承以前鑒賞家的鑒定意見，然其對鑒定持慎重的態度，不置可否者居多，故梁在鑒定晉唐書畫時，經他題簽、題跋者很少，多是沿用前人者居多。梁主要鑒定能力是在兩宋時期。我們從今天看，經梁清標題簽、鈐印和考證者最多的則是兩宋時期書畫，大都比較精確得當，不是妄下結論，換句話說，梁精於兩宋的書畫鑒定，從筆者的輯佚目錄中可以看出來。梁與董其昌等明末鑒賞家有一個重大的區別是，他並沒有將中小名頭的作品歸入到大名頭名下，多是以宋人作品看待，這是我們今天書畫鑒定最為有價值的參考內容，在筆者所輯佚出來的60餘件宋人書畫作品，這是梁清標獨到之處。誠如他詩中所說的「諦觀審辨析毫芒」、「博物多識鑒賞精」經驗之談。其實，梁的確是「好觀古人書畫，能評其真贗。」[621] 指的也是

621 《蒼岩梁公墓志》，正定文管所藏。

他對宋代以後的書畫鑒定更為準確一些。如在梁所收藏的《歷代寶繪集冊》中第九開有一幀是何筌的《草堂客話圖》，後來在李佐賢的《書畫鑒影》中著錄說：「此幅舊題何筌草堂客話，係梁蕉林相國筆跡，按（何）筌名畫譜無徵，不知此題何所據？然畫筆細入毫芒，無微不到而一絲不亂，工雅兼長，洵屬宋人真本領，元以後無此畫境矣。」後來張珩在鑒定此冊時，在畫左方松幹上發現「辛卯何筌制」五字款，證實了梁的鑒定意見是正確的。[622]

儘管如此，也不能說所有經過梁清標鑒定過的兩宋時期書畫，完全可以信之不誣，仍存在極為個別的鑒定失誤者，一是他繼承董其昌以來的鑒賞家們的意見，如對董鑒定過的董源《夏山雲靄圖》則表示贊同，他在詩中說：「夏山夏口稱雙妙，獨此華亭悶閣收。劫火尚餘神物在，千年不減宋風流。」[623]另如梁所收藏的北宋黃庭堅《千字文》一卷，現收藏在北京故宮，字體全是黃庭堅的那種「以筆繪字」方式書寫的，卷上鈐有梁的收藏印，似乎應是黃庭堅的真跡。但《千字文》中的「紈扇圓潔」的「紈」字被改成「團」字。這是避宋欽宗趙桓的諱（「紈」與「桓」同音），而黃庭堅卒年距欽宗靖康元年（1126）還有21年，不可能用欽宗之諱，因而可以推定此卷《千字文》不是黃庭堅的「親筆」字跡，應是南宋人的贗作。另如北宋李公麟《君明臣良圖卷》，現收藏在遼寧省博物館，此件作品經過梁收藏與鑒定過的，是明代人的作品，也被梁清標誤定為宋代李氏作品。再如梁清標以他所收藏的宋版農書換來的宋吳琚《詩帖一冊》，梁根據古人的簽題而定為吳氏真跡，也是有誤的，本件作品仍屬於宋人抄本。但從筆者所輯佚出來的梁清標收藏過的238件（冊）兩宋藏品來看，絕大部分經過梁清標鑒定的是可信的，不能以幾件作品而加以否定他。其實在上個世紀六十年代，郭沫若在研究吉林省博物館所收藏的張瑀《文姬歸

[622] 張珩，《兩宋名畫冊說明》，參見陳耀林《梁清標叢談》一文，見《故宮博物院院刊》，第三期，1988年，頁60。

[623]《蕉林詩集》，集204－257，見《中國古集善本書目》（一一四七八），清康熙十七年梁允植刻本。

圖81 張瑀《文姬歸漢圖卷》局部

圖82 宮素然《明妃出塞卷》局部

漢圖卷》（圖81）時曾認為梁所收藏過的宮素然《明妃出塞圖》（現藏日本大阪市立美術館，圖82）上的一方「招撫使印」（此印為宋高宗南渡後所設置的官職印）是梁把它蓋在宮卷畫上的，並說「梁清標這個人是沒有品德的，在清史中名列《貳臣傳》」，「像這樣的人，既愛玩古董古畫，冒充風雅，蓋個古印在明清人的畫上假充宋畫，那是絲毫不足怪的。」[624] 已經得到證實是後來的顏世清（韻伯）所加的卷名《宋釋素然水墨明妃出塞圖卷》，並沒有充足的證據說明是由梁題過簽的，這是個冤案。[625] 可能郭沫若也陷入時代的觀點而不能自拔的緣故吧。

在梁所收藏過的171件（冊）元代書畫，梁對元代書畫的鑒定與我們今天有一些差別，梁的觀點在吳升在《曹雲西重溪暮靄圖》後說得十分清楚：「元畫六大家後，又推曹雲西、張伯雨、陸天游、郭天錫，四公各立門戶，自成一家。雲西名智白，字真素，華亭人，官宣徽使，初宗巨然，得其神似，已而匠心專詣，黃大癡、倪迂諸老咸重之。」[626] 他的收藏多是以「元六家」為主，其餘為

[624] 郭沫若，《談金人張瑀的文姬歸漢圖》，《文物》，1964年第七期，亦參見陳耀林〈梁清標叢談〉一文，見《故宮博物院院刊》，第三期，1988年，頁60。

[625] 陳耀林，〈梁清標叢談〉一文，見《故宮博物院院刊》，第三期，1988年，頁60。

[626]《中國歷代書畫藝術論著叢編》（31），頁581。

輔。梁不像董其昌那樣，對趙孟頫有其曖昧之處，相反，對趙氏的畫作能十分客觀地評價。如他曾收藏過的趙氏《雙松平遠圖》（現藏美國大都會館，圖83）將其定位很高，在今天看來，也是正確的。

圖83　趙孟頫《雙松平遠圖》

不過，梁對元代王振鵬等人的畫作鑒定也是相當準確的，如今天收藏在北京故宮的王振

圖84　王振鵬《伯牙鼓琴圖卷》就是經過梁清標鑒定過的真跡作品

鵬《伯牙鼓琴圖卷》（圖84）就是經過梁鑒定過的真跡作品。另一幅王振鵬的《金明池奪標圖》（圖85）原題為宋代張擇端所畫，經梁鑒定後，認為是王振鵬所畫。北京故宮的另一件元代周朗的《杜秋圖卷》也是梁收藏並鑒定過的元代有名畫跡。

今天從鑒定眼光來看，經梁清標鑒定過的百分之九十五以上都是正確的，這是需要肯定的，但也有極少數是屬於梁「走眼」的，如定為錢選的《青山白雲圖卷》

圖85　王振鵬的《金明池奪標圖》原題為宋代張擇端所畫，經梁清標鑒定後，認為是王振鵬所畫

（現藏在天津市文管所），這件作品後的元人題跋非真跡，無疑是後來有人故意配上去的，但梁並沒有區分開來。另如元代楊維楨《歲寒圖軸》（臺北故宮），是元代作品無疑，而若將之與其他楊維楨的作品對比，則會發現此件作品非出自楊維楨本

圖86 仇英《修襖圖軸》，是仇英作品中較精的一幅

圖87 明代陳淳的作品《設色花卉圖軸》

人，為元人偽楊氏作品無疑，而梁將其定為楊維楨的真跡，顯然有誤。再如，由梁
定為真跡的元代曹知白《十八公圖卷》今收藏在北京故宮，〈佚目〉中所列，為後
添款作品，原為盧生手筆，安岐在《墨緣匯觀》中認為此圖是曹雲西手筆，系皇姊
所換，有誤。馮子振跋中已言明「生（指盧生）其為我圖之」、「是知此賦為主（
指元大長公主）所收，且盧生非高手，將盧圖易云耳。」曹款為後添，馮氏的跋在
今天已經佚失。這無疑又是一件鑒定有誤的藏品。

　　在我看來，不能說以幾件藏品的誤鑒就加以否認梁清標的鑒定水準，應當
相對準確客觀地看待他們的鑒定水準。

　　梁清標對明清二代的書畫收藏，我們今天只知道有93件（冊），這其中不包括
有可能收藏在個人手中的數件，我們在今天無法一一看到，但從我們知道的梁氏
收藏輯佚目錄加以客觀分析，這一推論尚能成立。即梁氏收藏明清作品，其選擇
性是相當強的，主要是收藏「明四家」的作品，如現藏臺北故宮的仇英《修禊圖

圖88 董其昌《秋林書屋圖軸》

圖89 文徵明的《春雲出山圖》

軸》[627]（圖86）就是仇英作品中較精的一幅。而收藏在臺北故宮的另一幅明代陳淳的作品《設色花卉圖軸》[628]（圖87）是梁清標對陳淳所畫的花卉也特別喜歡收藏，此件即為他收藏明畫中最好的一幅。「明四家」之外的作品俱精俱細，否則他是不收藏的。如梁收藏的一件董其昌《秋林書屋圖軸》[629]（圖88，現藏臺北故宮），是董其昌的精品之一，梁清標才收藏。

　　其他人的藏品，很有可能是由同時代畫家、官僚贈送給他的，而他本人的興趣則只在「明四家」身上，似乎其他的作品，他並沒有像收藏宋元時期的藏品那樣用心，這一點從這93件（冊）的收藏輯佚目錄會一目了然。經過梁鑒定過的明代書畫，在《石渠寶笈》三次著錄中是相當權威的，乾隆皇帝是絕對相信的。如今天收藏在臺北故宮的文徵明的《春雲出山圖》[630]（圖89）即為明證。

[627]《故宮書畫圖錄》卷七，頁275。

[628]《故宮書畫圖錄》卷七，頁231。

[629]《故宮書畫圖錄》卷八，頁233。

[630]《故宮書畫圖錄》卷七，頁105。

圖90　丁雲鵬《葛洪移居圖軸》

圖91　丁雲鵬《十八應真像軸》

　　此外，梁清標對明代丁雲鵬的釋道作品有濃厚的興趣，如他所收藏的丁雲鵬《葛洪移居圖軸》[631]（圖90）、《十八應真像軸》[632]（圖91）今天都收藏於臺北故宮，我們從中可知，雖然梁清標收藏道釋畫作不多，但標準極為嚴格，是今天所能見到的少數幾件精品中的二件。

　　他對明清書畫的鑒定，從大體上看，並沒有出現失誤的藏品。梁清標對明代畫的收藏具有很特別的選擇性，偏愛唐寅，而不喜歡沈周。如收藏在臺北故宮的唐寅《花溪漁隱圖軸》（圖92）[633]梁清標尤其是喜歡歸隱題材的，這與他的心路之旅有關，唐寅開創了將陶淵明《桃花源記》轉為「花溪漁隱」的題材，特別受梁清標的喜愛，此即為精品佳構之一。

[631]《故宮書畫圖錄》卷八，頁353。

[632]《故宮書畫圖錄》卷八，頁359。

[633]《故宮書畫圖錄》卷六，頁357。

第四節　梁清標的鑒藏印與裝裱

　　今天，我們所能見到的梁清標收藏印有
43方，李雪曼、何惠鑑先生已經專門研究過，
不過，對這些印章的地名與其所涉列的典故並
沒有加以闡釋，現結合前人研究結果與相關資
料加以核證。

　　1、「蕉林書屋」：是梁清標書齋名，在真定
城南關裏（今正定市民生街路東），為梁故居，為三
進院落，現仍存。梁曾寫有〈蕉林書屋歌〉。梁
清標的一首詩〈憶蕉林〉寫得十分有感情：「**綠
苔寂寂野人家，獨倚樓頭看落霞。蜂蝶飛來無定
著，小庭風動紫薇花。**」[634]

　　2、「秋碧堂」：明末時，梁在北京住所，
最初命名為「悠然齋」，[635] 是「**余嘗讀陶詩而
愛其悠然見南山之句，因以名齋**」。[636] 實際
上，24歲梁在清初由於心情的關係，遷至另外一

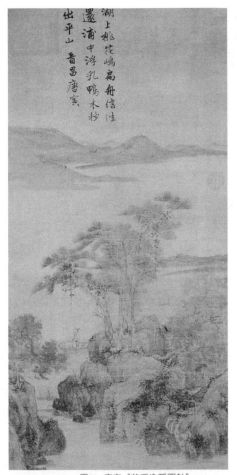

圖92　唐寅《花溪漁隱圖軸》

處，並將此齋號改為「秋碧堂」，我們今天並沒有看到梁用「悠然齋」印作為他
的收藏印，說明此時梁並沒有開始從外界收藏書畫。開始書畫收藏，則始「秋碧
堂」一印使用，何惠鑑先生考證較詳，是梁二次「有污點」之際所命名的書齋號。

[634] 《蕉林詩集》，集204-237，見《中國古集善本書目》（一一四七八），清康熙十七年梁允植刻本。

[635] 梁清標有二首詩描繪他的「悠然齋」，其一說：「小室延朝霽，悠然地有餘。開簾宜醉月，燒
燭為攤書。清福三冬足，閒心萬事疏。放衙危坐久，不似市朝居。」其二說：「初放黃花日，隨
緣小築成。當門除蔓草，虛閣入秋聲。燕雀知相賀，琴樽倍有情。南山如可見，采菊學淵明。」
見《蕉林詩集》，集204－76，見《中國古集善本書目》（一一四七八），清康熙十七年梁允植
刻本。

[636] 見梁清標的《悠然齋記》。

最能說明問題的是梁以此齋號延請南京名雕工尤永福（天錫）精心刻成了《秋碧堂帖》，從自己書法藏品中選出精品刻入此帖中，此帖在今天尚流行，其刻石殘存部分，今收藏在正定隆興寺文管所內。

3、「蒼岩」：在真定府西南井陘縣內有座蒼岩山，[637] 為河北名勝之地，梁清標約在1669～1670年間，曾遊蒼岩山，留有一首〈游蒼岩初度嶺〉詩：「**天際攀危嶺，劃然石磴開。千盤蛇徑曲，眾壑虎風來。落照橫青壁，青雲變綠苔。西屏如畫裏，矯首幾徘徊。**」[638] 大約在1670年後，梁開始使用「蒼岩」和「蒼岩子」字型大小收藏印。

4、「賜麟堂」：此印是梁清標繼承其曾祖梁夢龍的堂號，明代萬曆皇帝（1573～1620）曾在遼東王杲城捷後，特賜麒麟服給梁夢龍，命他持節前往遼東賞賚，故梁夢龍命其室名曰賜麟堂。另因其院中有一老槐樹，故又名為壽槐堂，但此號梁沒有引用，若有使用者為偽仿梁氏收藏印。

5、「伯鸞後人」：此語來源於舉案齊眉典故，伯鸞是漢代初年梁鴻的字，扶鳳平陵（今陝西咸陽西北）人，他與妻子孟光隱居霸陵山中，恩愛有加，梁自認為他們是梁鴻的後代，故以「伯鸞後人」而自我標榜。

6、「家在北潭」：正定在歷史上，戰國時稱東垣，西漢時改名為真定，故址在今正定城南，唐代時稱鎮州，屬恒山郡，武德年間改為恒州。唐宋時期，在真定城內有個名園曰：潭園，在《資治通鑑》與沈括的《夢溪筆談》中均有記載，清初此園，又稱北園、或海子園，可惜的是今天已經不存在了。梁曾有首〈潭園歌〉描述得十分清楚：「**鎮陽昔稱成德軍，裏瘡百戰徒紛紛。我聞潭園自五代，池館壯麗凌青雲。數百年來閱今古，江河滾滾揚塵土。當日王鎔貴盛時，幽沼帷房貯歌舞。赫赫名城冠四方，河朔旌據疇能當。年少擁旄歷數世，茲園快樂春宵長。匡威既滅趙王死，年年花落空潭裏。賦詩再見歐陽公，可惜風光同逝水。我為潭上人不見，潭花日暮悲風起。城闉喧啼鴉繁華，消歌霸圖盡亭台。何處空咨嗟？徒咨嗟！行且歌！古來富貴幾人在，朱樓金屋餘青莎。人世百年**

[637] 今天已經劃歸石家莊市。

[638] 《蕉林詩集》，集204-63，見《中國古集善本書目》（一一四七八），清康熙十七年梁允植刻本。

苦易盡，蜂屯蟻鬥何其多？登高望故墟雪涕，一回首，荒塚自累累，頗牧今奚
有？平原客散邯鄲空，主父宮中麋鹿走。籲嗟！北潭昔國鼉龜窟，今已沒蓬
蒿，滹沱白浪蹴天高，南眺忽失趙州橋。賣漿博徒真吾友，欲往尋之阻洪濤。
君不見，信陵救趙日，獨從毛薛遊，片言解紛掉臂去，談笑座中無王侯。」[639]
梁清標歌中所談的歐陽公，指的是歐陽修，他有句「莫忘鎮陽遺愛在，北潭桃李
正絪縕。」另外，梁清遠也有首〈北潭詩〉也可知北潭的情況：「畫廊紫閣自巍
峨，碧水粼粼雲樹多。數百年來成寂寞，一泓寒碧漾青波。」[640]另在梁的一首詩
〈秋憶趙郡風物雜詠〉中說：「北潭台榭舊嵯峨，弦管春風夕照多。秋冷高原花
自落，至今潭水不生波。」

　　7、「冶溪漁隱」：在真定境內有條河，名冶河，發源于山西壽陽東部山
區。梁以此河為題寫為「冶溪漁隱」，如同他在詩中所說：「冶河蘆岸打魚
船，醉酒烹鮮煮野象。莫道山翁無樂事，鳥聲巧囀蓼花天。」

　　8、「恒山梁清標玉立氏圖書」：隋唐時曾在真定設置恒山郡，且真定在唐
朝武德（618～626）初年改真定為恒州，史稱「恒蔚」，即恒州、蔚州合稱。正
是由於正定的歷史名稱緣故，所以梁清標經常在他的名字前加有「東垣」、「
鎮陽」、「恒山」、「恒蔚」的字樣，實際上都是正定市的古名稱而已。

　　9、「淨心抱冰雪」：是梁清標在明亡時，不知自己的命運如何，以南朝詩
人江總的〈入攝山棲霞寺詩〉詩來表達自己的心情：「淨心抱冰雪，暮齒逼桑
榆。太息波川迅，悲哉人世拘。歲華皆采獲，冬晚共嚴枯。濯流濟八水，開襟
入四衢。茲山靈妙合，當與天地俱。石瀨乍深淺，崖煙遞有無。缺碑橫古隧，
盤木臥荒塗。行行備履歷，步步轄威紆。高僧跡共遠，勝地心相符。樵隱各有
得，丹青獨不渝。遺風佇芳桂，比德喻生芻。寄言長往客，淒然傷鄙夫。」

　　10、「棠村」：棠村指的是柏棠莊，清時在真定府城西北六裏一個村落，
原有梁曾祖別墅。梁夢龍有〈柏棠莊賞菊〉詩：「野園重九日，有客共論文。
矮壁四圍合，新花五色分。拂衣紛緯約，入酒自清芬。醉插葛巾滿，相扶眺白

[639]《正定縣誌》卷四，頁35-36，遼寧省圖書館藏清刊本。

[640] 同上，頁36。

圖93 宋徽宗《柳鴨蘆雁圖》

雲。」梁在這裏也有土地權的繼承,更有〈詠柏棠詩〉詩多首,其一:「滿村桑樹護晴沙,桃李志蹊曲徑斜。躡屩遊春香撲袖,繞籬儘是牡丹花。」

梁清標的書畫收藏存放地點,一是在北京的寓所裏,我們只知道位於城東別墅,具體地點待考證;另一個是在正定的蕉林書屋裏存放。正如他詩中所說:「百花深處螢光閃,錦軸牙籤號墨莊。昨夜小畦涼雨過,冷冷秋水玉簪香。」[641] 梁對於書畫裝裱十分講究,除了一般清初時常用的裝裱外,經過梁裝裱的書畫十分有特點,立軸多用碧色雲鶴斜紋綾天地,米黃色細密絹圈在周圍,有些用隔水,有些不用,視書畫長短而定;綬帶與副隔水或綾、絹圈同色,包首用淡黃色絹,軸頭用紅木或紫檀木製成,十分考究。手卷則仿宣和裝,隔水、天頭都用雲鶴斜紋綾,精選較鄒的舊錦做包首,白玉別子和軸心,更加精美,絕大多數經過梁家裝裱的書畫都有梁的親筆題簽。如收藏在北京故宮的唐代杜牧書《張好好詩卷》(見圖79)就是梁裝裱後,簽題寫有「唐杜牧張好好詩,蕉林珍秘,神品上上」。上海博物館所藏的宋徽宗《宣和柳鴉蘆雁圖卷》(圖93)為梁收藏過的宋徽宗真跡,梁重新裝裱過。

[641] 《蕉林詩集》,集204－238,見《中國古集善本書目》(一一四七八),清康熙十七年梁允植刻本。

第七章　宋犖、周亮工書畫藏品綜合研究

第一節　宋犖的家世與生平

宋犖（1634～1713），字牧仲，號漫堂，又號西阪，河南商丘人。於明崇禎七年（1634）正月二十六日酉時出生在北京其父官邸中。祖父宋沾，為萬曆辛卯年的舉人，曾出任山東福山縣令。宋沾的父親是莊敏公，宋犖在〈商丘宋氏家乘〉中提到他的曾祖父莊敏公時寫道：「我文康公，歷官中外以迄秉鈞，罔不兢兢翼翼，移孝作忠，實繼述我祖之志，事而善成之也。至我王母丁太夫人，貞操淑德，閱四十年如一日，即古稱賢母何多讓焉。」[642]

其父宋權，天啟朝乙丑年（1625）進士，在明代歷任山西副使、大名道副使。清朝入關後，宋權以「貳臣」身份在入清時任都察院右僉都御史、巡撫順天府，在范文程等推薦下升為翰林國史院大學士。後出任河南巡撫，死于任上。追贈太子太保，謚文康。宋犖文中常稱文康公，即指其父。

宋權娶劉氏、李氏、趙氏、郝氏四位夫人。宋犖先母劉氏是明萬曆辛卯科舉人劉永貽之女，是位「俎豆必躬，必潔庭戶」[643]的賢妻，也是「撫摩無不周」的良母。宋犖的生母是趙氏，為趙時之處士之女，「生而端莊，親以孝先」，「慈惠勤敏、親操紡績，執烹飪晨昏不倦」。[644]庶母郝氏，順天人，處士郝有德次女，「敬順有儀，友善始終」。[645]。

宋權生有四子，長子宋焞、次子宋犖、三子宋炘、四子宋炌。三子宋炘曾官

[642]〈重訂家乘序〉，宋犖《西陂類稿》清康熙五十年商邱宋氏刊本，景印本精裝六冊（三）卷二十四，第頁1098。

[643] 宋犖，〈先母劉夫人行實〉。

[644] 宋犖，〈先生母趙太孺人行略〉。

[645] 宋犖，〈庶母郝太孺人行略〉。

至工部的郎中。

　　宋犖在十四歲時，即順治四年（1647），應詔以大臣子列為侍衛，是為清世祖身邊的三等侍衛，乘馬帶刀，隨侍太皇太后。康熙三年（1664）授湖廣黃州通判。康熙十六年（1677）補理藩院判。翌年，遷為刑部員外郎。康熙二十二年（1683）授直隸通永道僉事兼屯田驛傳。康熙二十六年（1687年）四月，擢升為山東按察司。十月，遷為江蘇布政使，時值司庫虧銀有三十六萬六千五十四兩，宋犖上書彈劾督撫，康熙皇帝察劾前布政使劉鼎、章欽文二人，追回贓款。康熙二十七年（1688）四月擢升為都察院右副御史兼江西巡撫，康熙二十九年（1689）因而上疏請支給漕糧腳耗及「特糾監司一案」而被「著降一級，從寬留任」。[646] 康熙三十一年（1692）六月，調任江甯巡撫。任內期間，賑恤饑民，蠲免稅收，井然有序。宋犖在任期間，三次迎接聖駕，即康熙的三次南巡，「迭蒙寵錫」。曾獲賜康熙親書「仁惠誠民」四字、御書天馬賦一卷、御筆臨米芾書一幅、淵鑒齋法帖十冊、御制耕織圖一冊、御書「懷抱清朗」四字為書房匾及諸多官服東珠、狐裘等物。康熙四十四年十一月，內升吏部尚書。康熙四十七年（1708）閏三月，以衰老為由上書乞罷還鄉，情詞懇切，得到康熙的恩准。康熙對他的評價是：宋犖「久任封疆事，蘇台靜點塵」及「才品優長。前者巡撫江西，敬慎持己，加意愛民，在任十有四年，地方相安無事。簡秉銓衡，正資料理，覽奏以衰老求罷。……著以原官致仕」。[647] 辭官後，宋犖住在西阪村。後在康熙五十二年三月，他曾一度赴京為康熙祝「聖壽」，康熙頒詔加封太子少師，[648] 並賜「世家耆德自天全」的詩名。同年九月，卒於家中，享年八十。康熙稱他「敬慎自持、勤勞素著。」賜葬西阪。著有《西阪類稿》、《筠廊偶筆》、《滄浪小志》、《漫堂墨品》、《怪石贊》、《綿津山人詩集》等。清初詩人以王、

646 〈漫堂年譜〉康熙二十七年條。

647 《清代七百名人傳‧宋犖》中國書店本，上冊，頁572。

648 《清史列傳》（三）‧宋犖，頁662。

施、朱、宋為名家，[649]宋即宋犖。

　　宋犖自幼耳濡目染而得些畫法，多是畫些水墨蘭竹之類。時人稱之為「疏逸絕倫。」宋犖年長，娶兵部左侍郎葉廷桂之女葉氏為妻，結髮五十年，葉氏「**生平嫻內則明大義**」[650]，其祖父葉廷桂，是明天啟壬戌年的進士，歷官兵部左侍郎兼都察院右副都御史、總督沿邊軍務，與宋權「情好最篤」，二人指腹為婚。葉氏十三歲入宋家，先後生有五男、六女，「**男督之向學，女教之治家。**」「**笑言晏晏…相莊于白首。**」[651]生前被封為淑人，享年六十三歲。後來宋犖又續娶薛氏，揚州人薛虹駕之女，「**幼而沉靜**」、「**生一子（宋筠）而夭**」。[652]

　　宋犖生有六子，長子宋基、次子宋至、三子宋陸、四子宋著、五子宋致、六子宋筠。其子宋至曾官至翰林院編修、武英殿修書。宋致為福建按察使、四川布政使、吏部尚書。宋筠為翰林院庶起士、翰林院檢討。孫子有宋吉金、宋韋金、宋如金、宋華金、宋岐金、宋品金、宋幹金等。僅知宋吉金曾任寶慶府知府。

　　宋犖的字有牧仲、漫堂、西陂、綿津山人、西陂老人、西陂放鶴翁、白馬客裔，這些都見於他的鑒藏印章，在今天見到的有三十方之多，主要有三方「宋犖私印」、四方「牧仲」印、四方朱文圓印「犖」字名款印、二方「臣犖」印、一方「字牧仲」等。

　　西陂是指西陂村，為宋犖退隱之所。他曾在《西陂雜詠》自述道：「余家西陂，去宋城數裏而近魚藕，菱芡互延于隋堤。南湖有江南之勝。老屋數間粗庇風雨，擬號所居為綠波村，為釣家而堂以緯蕭庵（指緯蕭草堂），以和松名村之外縛芰梁，築放鴨亭。……更乞虞山王翬寫為圖，裝而藏之篋中，俟異日歸老補茸焉。」[653]宋犖對西陂情有獨鐘，也曾請康熙親

<hr>

[649]《清朝野史大觀》四，《清朝藝苑》卷九，頁19。

[650] 宋犖，〈亡室葉淑人行述〉。

[651] 宋犖，〈余葉淑人文〉。

[652] 宋犖，〈亡妾薛氏墓誌〉。

[653] 宋犖，《西陂類稿》，清康熙五十年商邱宋氏刊本，景印本精裝六冊（二）卷九，頁489-491。

題其字。康熙四十二年（1703）第二次南巡時，宋犖請求康熙皇帝頒賜墨寶，他上奏曰：昔宋范成大曾蒙宋孝宗頒賜「石湖」二字，後世傳為美談，……臣家有別業在城西阪，乞皇上賜他「西阪」二字。一時諸臣皆求。宋犖忙上奏曰：「臣老矣，以齒當先賜臣。」康熙笑曰：「朕本好書，爾求之甚力，且爾七十歲人，朕不忍卻。」於是康熙走筆作西阪二大字，賜給了他。後來康熙也還是覺得寫的不好，又命侍衛海青取回，再次寫了一幅好的賜給他。

宋犖的鑒藏活動與交遊

順治十四年（1657），24歲的宋犖在北京結識著名鑒藏家孫承澤、王崇簡、熊伯龍、周亮工等著名鑒藏家，時相過從，為文酒之會。後來出仕時結識汪琬和高珩，並通過汪、高二人結識了梁清標，現在可知他是在24歲開始的收藏活動，與畫家、鑒賞家的交往也是在這段時間開始的。宋犖自己曾說：

「余雅好法書名畫，曩從孫侍郎退谷（孫承澤）、周侍郎櫟園（周亮工）兩先生得聞緒論，自官郎署來，更奉教梁真定棠村（梁清標）先生，博考詳辨，摩挲金題玉躞，頗得此中三昧。」[654]

高珩曾任刑部侍郎前為梁清標的同年，二人關係甚篤。宋犖說：「淄川高念東先生（珩）官刑侍時，余為郎，受知於公，倡（唱）和恒至丙夜。公沖口而出，皆香山放翁高致。」[655]

當時在北方這個鑒藏圈內，宋犖在〈高江村詹事舟過吳閶得縱觀所藏書畫臨別以董文敏江山秋霽卷見贈作歌紀事錄卷尾〉詩中說：「昭代鑒賞誰第一，棠村已歿推江村。」這說明在宋犖的心中，梁清標的鑒定水準首推第一，其次才是高士奇。梁曾收藏過的《唐人會昌九老圖》就轉到宋犖名下，宋犖在拖尾後跋中說：「香山老仙風流客，致政歸來洛陽宅。…流傳妙跡到紹興，宸翰揮

[654] 見〈漫堂年譜〉康熙二十一年條。《西阪類稿》（六），頁2368。

[655] 宋犖，《西陂類稿》，清康熙五十年商邱宋氏刊本，景印本精裝六冊（六）卷四十五，頁2252。

灑生顏色。吳興巴蜀競題名，秘玩棠村抵金玉。」[656]

　　宋犖的交往主要是文人官僚，如朱彝尊在〈宋中丞鎮撫江西詩以紀之〉中說：「鵲華秋色濟陽行，送別燕郊空復情。十月乍遷吳子苑，六幢今指豫章城。樽移南浦仙舟近，幔卷西堂幕府清。宰相史家書世系，代興誰得似先生。」[657]朱彝尊在〈論畫和宋中丞十二首〉中寫道：「阿儂舊住韭溪北，天籟閣中曾數過。記得千金紈扇冊，童時一日幾筆挲。……退翁（孫承澤）倦叟（曹溶）嗟淪沒，吳客雖黃詎可憑。妙鑒誰能別苗發，一時難得兩中丞。」[658]朱彝尊與毛奇齡、程正揆、項奎、姜宸英、查慎行、王士禛、王翬、陳栝、曹寅、朱顯祖、徐電發、嚴繩孫、陳其年、納蘭性德、沈融穀的關係十分融洽，如他在題《程侍郎江山臥游圖》時說：「啟禎之際，南北派書有董（其昌）、米（芾），畫陳、崔，青溪（程正揆）先生起奪席，二者並妙稱絕倫。」[659]為宋犖題李營丘《古柏圖》：「商丘副相寶之久。…公今鑒賞多逾精。暗中以手摸絹可辨，宋元明間來論詩兼論畫，過庭才子迭品評，三吳開府近一紀，盡收江表詩人作弟子。」[660]

　　朱彝尊為宋犖題錢舜舉《鼺鼠圖》[661]朱彝尊在黃公望的《浮嵐暖翠圖》後說他在順治十七年（1660）冬十一月，在萊陽宋公的官廨中喝酒，酒後主人拿出此圖，稱之為「解酒圖」，足見當時看畫之盛。[662]在巨然《萬木奇峰圖軸》後朱彝尊題道：「康熙癸未（1703）長夏，漫堂（宋犖）出示予於滄浪亭，為疏其崖略如此。朱竹坨識。」吳升則加以考證：「竹坨太史謂是北苑跡，《宣和畫

[656]《石渠寶笈續》第五本，頁1499。

[657] 朱彝尊，《曝書亭集》第5冊，頁45，文淵閣《四庫全書》本。

[658] 朱彝尊，《曝書亭集》第6冊，頁32-34，文淵閣《四庫全書》本。

[659] 朱彝尊，《曝書亭集》第5冊，頁8，文淵閣《四庫全書》本。

[660] 朱彝尊，《曝書亭集》第7冊，頁35-36，文淵閣《四庫全書》本。

[661] 朱彝尊，《曝書亭集》第18冊，頁57，文淵閣《四庫全書》本。

[662] 朱彝尊，《曝書亭集》第18冊，頁61-62，文淵閣《四庫全書》本。

譜》所載者，然無徽廟標題，亦無宣和璽痕，且北苑下筆，氣雄力厚，此則蕭森玉潤，辨為巨然，亦在毫芒織芥之間耳。蓋阿師之于北苑頗似，有若之于夫子具體而微，遙遙數百載，為董為巨，人皆北面師事莫可軒輊。余之斤斤區別者，非好與前人背馳，特以兩家之骨法墨法、氣韻神髓，正當於同處辯其異，如騶孟所論：雪之白與玉之白耳。」663

王士禎為宋犖題過《郭河陽雙松平遠圖》664、《林良宮娥望幸圖》，665 另有《展子虔高歡歸晉陽圖》、《勾龍爽蠟屧圖》666、也有《為牧仲題黃鶴山樵破窗風雨卷》的記載。667 此外，王士禎有《送宋牧仲員外權贛州四首》668 及《雪中牧仲置酒邀食熊白》等唱和詩。669

毛奇齡與宋犖也時相過從，毛在〈夏杪集宋大司馬宅觀諸名妓偕同館諸子即席〉詩一首：「…梁園未許賓朋散，葵根夜封宣武樓。華燈影裏呷鵝管，遙望西山正偃蜿。倚欄平垂鬥帳斜，開軒坐對譙門晚。自憐臣朔長苦饑，短轅輇輴如雞棲。何期暫與蓮池會，頓使涼風生葛衣。」670 另外，毛奇齡在〈寄贈宋使君犖通薊行署〉一首可知二人交往。671

汪琬有一首〈憶宋牧仲黃州〉詩句，說明二人有些往來。672 汪琬，字苕文，號純翁，晚居堯峰，因以自號。長洲人，順治乙未（1655）進士，由戶部主

663 《中國歷代書畫藝術論著叢編》（30），頁783。

664 王士禎，《精華錄》第6冊，頁17，文淵閣《四庫全書》本。

665 王士禎，《精華錄》第1冊，頁57-58，文淵閣《四庫全書》本。

666 土士禎，《精華錄》第2冊，頁15-17，文淵閣《四庫全書》本。

667 王士禎，《精華錄》第7冊，頁2，文淵閣《四庫全書》本。

668 王士禎，《精華錄》第6冊，頁20，文淵閣《四庫全書》本。

669 王士禎，《精華錄》第7冊，頁10，文淵閣《四庫全書》本。

670 毛奇齡，《西河集》第60冊，頁18-19，文淵閣《四庫全書》本。

671 毛奇齡，《西河集》第69冊，頁50，文淵閣《四庫全書》本。

672 汪琬，《堯峰文鈔》第14冊，頁28，文淵閣《四庫全書》本。

事升刑部郎中。康熙已未舉博學鴻詞，得授翰林院編修。[673]

　　魏裔介有〈宋文康公王文安公選詩合刊序〉就是為宋權、王鐸二人所選的詩集，其序中說：「文康公以循良著聲，任導化巡撫……文安公以書法特稱官禮部尚書，……讀其詩而不得所以。」[674]魏為宋作過〈宋牧仲詩序〉稱宋犖「天姿敏妙，收獵最博。屬韻和聲，……考證必確，采華擷實。……往歲以柳湖詞示予，今歲入覲，又得讀其將母樓詩，以忠孝之忱，抒溫厚之旨。」[675]並在〈奉贈孫北海先生〉詩中寫道：「靈光歸崝幾人存，古道長安獨閉門。三代鼎彝蝌蚪篆，四朝史冊鑒衡尊。身形似鶴無丹灶，書法如鸞自翯鶱。此去故園春草長，好依明月夢前軒。」[676]魏在〈懷宋牧仲〉的詩中寫得十分清楚：「千里時相憶，魚書意若何？士窮俠骨在，金盡酒顏酡。郜上悲歌舊，梁園風雅多。衰年惜老友，誰與辭煙蘿？」[677]

　　與王煙客、梅清、吳歷、沈荃關係密切的施閏章在宋犖家看完藏畫後，在〈觀宋牧仲比部家藏賜畫歌〉中寫明：「宋侯世冑稱詞伯，網羅墨蹟有奇癖。自矜手眼曾摩挲，家藏賜畫皆拱璧。錦囊繡帶重包束，堆案黃金不肯鬻。…三公宋元舊物宮，中出相國平生室。如馨寶此丹青時，嘯詠墨莊畫舫皆。等閒賜出先皇臣，所敬可憐能事臻。經營浩劫頻過光，怪生什襲埋藏等。棄置無人得見傷，人情此日東南半。豺虎銷沈粉繪如塵土，君當秘此歸何許。往渡黃河好護持，毋使蛟龍橫攫取。」[678]施氏有〈為宋牧仲題王元照畫冊〉詩文，說明二人經常往來。[679]

[673] 汪琬，《堯峰文鈔》第1冊，頁2，文淵閣《四庫全書》本。

[674] 魏裔介，《兼濟堂文集》第4冊，頁8-9，文淵閣《四庫全書》本。

[675] 魏裔介，《兼濟堂文集》第4冊，頁17，文淵閣《四庫全書》本。

[676] 魏裔介，《兼濟堂文集》第14冊，頁2，文淵閣《四庫全書》本。

[677] 魏裔介，《兼濟堂文集》第13冊，頁52，文淵閣《四庫全書》本。

[678] 施閏章，《學餘堂文集》第15冊，頁84，文淵閣《四庫全書》本。

[679] 施閏章，《學餘堂文集》第13冊，頁72，文淵閣《四庫全書》本。

　　宋犖與書畫家的交往更是頻繁，主要有王翬、柳愚谷、羅牧、王武、吳遠度、梅雪坪、王士禎、惲壽平、朱載震等。王翬（1632～1720），字石穀，號耕煙散人、烏目山人、劍門樵客、清暉老人等，江蘇常熟人，為清初「四王」之一。王石谷曾為宋犖畫過《西陂圖》，現不知下落，僅見諸於記載。

　　柳堉（約1636～約1702）字公韓，號愚穀。江甯（今南京）諸生，工詩，擅長書畫，師從龔賢，並與王翬交往密切。其畫山水得董、巨遺法，時人論其山水畫作「遒勁蒼茫，有霸悍之態」。他專門為宋犖做過《唐詩山水冊》十二頁，並兩次為宋犖畫《西陂圖》其中在《題柳愚穀西陂第二圖》中宋犖自己題跋寫道：「原圖疏秀類元人，此更加以蒼莽，浸浸乎入董巨之室矣。始知愚穀胸中筆下無所不有，不似右軍禊帖，再作便不佳也。」[680] 他不僅從柳氏手中獲得畫，作為回報，還曾多次為柳愚穀題寫題跋，如其中有〈題愚穀畫四首〉為其中寫得最好的詩，雙方各取所長：「舊時名畫說丹台，丘壑何妨又別開。…彷彿輞川詩意在，鶴巢松樹華門幽。」[681]

　　在今天還能看到宋犖也拿柳氏的畫作回贈給友人，如〈題柳愚穀畫寄北蘭淡公〉就是很好的一個例子：「愚谷秋容寫北蘭，茅亭疏樹訝高寒。衙齋不合長留此，送與山僧壁上看。」

　　羅牧（1622～約1706）是宋的老朋友，在宋的詩中有幾首都是贈給羅牧的。如他在〈贈羅飯牛〉詩中不無詼諧地說：「老去飯牛子，圖成破墨山。襟期自丘壑，揮灑到荊關。寄跡蓼洲上，時遊廬阜間。煙波相對處，羨爾似鷗閑。」[682]

　　宋犖為吳遠度所作的畫題詩最多，如：〈題遠度畫三絕句〉：「溪堂秋色佳，楓葉空階亂。相對兩詩翁，長歌竹裏館。攤書兩忘言，林間適煮茗。門外獨何人？沿溪曳煙艇。小閣面前山，紫翠當窗入。看雲歸未歸？長使樵童立。」[683]

[680] 宋犖，《西陂類稿》，清康熙五十年商邱宋氏刊本，景印本精裝六冊（三）卷二十八，頁1299。

[681] 宋犖，同上，景印本精裝六冊（二）卷九，頁536。

[682] 宋犖，同上，頁584-585。

[683] 宋犖，同上，景印本精裝六冊（一）卷四，頁16。

另在〈題遠度畫竹〉對其大加讚揚：「文與可墨竹，子瞻深得其蕭疏之韻，元管夫人又以叢條見長。遠度此卷瀟灑蒼鬱，加以溪山綿邈境地幽勝，使人一往移情，則又于古人中獨開生面，不似息齋規規與可也。」詩是：「幽條密復疏，蒼然倚卷石。春風坐彈琴，一嘯湘煙碧。」[684]他對吳遠度的山水也有很高的讚譽，他在〈題吳遠度畫山水〉中說：「遠度具妙筆居勝地，江山吞吐，人文切磨，其以畫得名，非偶然也。後游雪苑，縱觀余家所藏御賜舊跡，浸淫寢食其畫，益進于古。」[685]

宋與王武有過交往，大致時間是宋犖在出任江蘇巡撫時間內。王武（1632～1690），字勤中，晚號忘庵，又號雪顛道人。吳（今蘇州）人。是王鏊的六世孫，以諸生入太學，擅長畫花鳥，賦色精巧明麗。所畫山石堅實凝重，多以沒骨法畫花卉，畫鳥羽多出自北宋院體畫法，又能體現出明代畫的影響，總體上清雅俊逸。宋曾為王勤中的詩題，現只見到二首，如〈題王勤中柳塘聚禽圖〉：「疏柳殘荷弄細颸颸，野塘斜日聚禽時。等閒寫出無人態，都是王維畫裏詩。」[686]「堂上三尺練，靴紋漾晴波。垂楊生新梯，因風掃圓荷。何來兩黃鳥，相映如和歌。仿佛放鴨亭，欲佩笭箵過。」[687]

宋犖在老畫友汪琬、王武、惲壽平等人相繼去世後，痛苦地寫下一首詩〈數月來聞汪鈍翁王勤中惲正叔劉山蔚相繼謝世灑淚賦此〉「遠道頻傳薤露歌，人琴此日奈愁何？宋中耆舊傷心盡，吳下風流逝水多。塵篋秖憐餘翰墨，荒墳欲拜阻親河。黃昏鈴閣題詩處，忍見空梁夜月過。」[688]

宋犖與惲壽平的交往，只是偶爾過從，宋對惲氏評價卻很高，如他在〈題惲香山仿北苑夏山圖〉中說：「香山畫有二種，一氣厚力沉，全學董源為蚤（

[684] 宋犖，同上，景印本精裝六冊（三）卷二十八，頁1299。

[685] 宋犖，同上，景印本精裝六冊（三）卷二十八，頁1298。

[686] 宋犖，同上，景印本精裝六冊（二）卷九，頁697。

[687] 宋犖，同上，頁515。

[688] 同上。

早）年筆；一惜墨如金，修然自遠，意興在倪黃之間，晚年筆也。此幅仿北苑夏山圖，正其早年得意作，題語亦頗自負乃家人從朱生臥庵處得之，疑為贗本，將覆瓿矣。余取付裝遞跋而藏之，蓋亦中郎爨下桐也。」[689]

宋與王士禎的交往大約有三十多年的光景，二人唱和頻繁，互送書畫更是不斷。王也偶染山水，如宋在〈題阮亭祭酒讀書圖〉時加以稱讚：「紅葉蕭蕭下短楹，幽人如鵠坐秋聲。吟成五字茱萸片，好並溪流徹底清。秋林我有讀書圖，寂歷空亭碧澗隈。今日題詩還一笑，兩人風調不曾殊。」[690]

王士禎時常也唱和宋犖對書畫的鑒賞，如對宋所做王詵《煙江疊嶂圖》的詩題唱和道：「東湖勝事擬西湖，幻出煙江迭嶂圖。也似坡公憩龍井，不知曾有辨才無。」[691] 王為宋作畫，宋為其寫〈題畫為王阮亭作二首〉詩以答：「稻穫荻花殘，空江橫舴艋。蟹舍寂無人，柴門夕陽冷。軒開幽澗濱，亭峙荒岡上。來往茹芝翁，楓林曳鳩杖。」[692]

清初大文學家朱彝尊不僅能寫一手好字，而且也涉足墨池繪事，他與宋犖二人唱和近百首詩之多，且以他所繪的《小長蘆圖卷》贈宋犖，宋犖依舊以詩相謝。「誰寫水村圖，蘆汀秋色冷。詩翁脫帽來，懷抱江湖永。愛此雨蓑煙笠，相將更有佳兒。我亦何時攜幼，努船直入西阪。」[693]

與宋犖同時代的人，尚有李長蘅[694]、陳靄公[695]、汪東山[696]、萬道人[697]、松圓詩[698]、吳孟舉[699]、王令貽[700]、祝京兆[701]、石公覓、周冕、胡循蜚[702] 等人都與宋犖有過交往。

[689] 宋犖，《西陂類稿》，清康熙五十年商邱宋氏刊本，景印本精裝六冊（三）卷二十八，頁1300。

[690] 宋犖，同上，景印本精裝六冊（一）卷六，頁12。

[691] 宋犖，同上，景印本精裝六冊（二）卷九，頁591。

[692] 宋犖，同上，景印本精裝六冊（一）卷三，頁10。

[693] 宋犖，同上，景印本精裝六冊（二）卷九，頁621。

[694] 題李長蘅蒼岩古木二首：蒼岩古木寫蕭疏，名士風流托興餘。題字幾行心折甚，知音誰似董尚書（文敏）。紙上煙嵐若可餐，董源老筆共巉岏。怪他丘壑如相識，在昔忘歸（贛州岩名）得飽看。

宋犖的藏品來源主要是通過父輩的繼承、購買、官宦們的贈送、家人購買等幾個途徑而來。（其藏品輯佚目錄見後附錄）

其父宋權對於書畫鑒定就具有一定的水準，總體而言，是文人官宦的一般水準，在書法的鑒定水準上有相當的水準。如宋權在評黃慎軒的書法時，鑒定其書法是「書出米而出乎米」，所臨晉唐宋明諸帖，皆出晉唐宋明之外。[703] 因宋權在書畫上很少有題跋，僅知宋權有《文康公十友圖》與《文康公畫冊》，都是與文人畫家相交往的有限材料。根據現有資料看，對宋犖最大影響的還是宋權的藏品，而宋權的藏品主要是來自於朝廷的賞賜，身為明清二代「貳臣」自然佔據天時地利。宋犖回憶時說：「順治三年七月二日，上出大內歷代珍藏書畫賜廷臣，先文康以大學士蒙賜。……一時羣下侈為美談。」[704]

事實上，宋犖也多次得到皇帝的賞賜。康熙在勤政之暇，尤喜繪事，曾賜

695 為陳靄公題傅青主征君村居圖次青主原韻：水石明素練，觸近江湖心。高士寫平遠，妙跡追雲林。村居寄寥廓，一半煙靄沉。竭來斗室內，忽覯郎山岑。幽人時危坐，耳畔流清音。（藹公家上谷近郎山）。

696 汪東山曾為宋犖畫過《修撰秋帆圖》。

697 為萬道人草書題寫：健筆蒼藤掛斷崖，昔年價重洛陽街。即今落落無多字，道是斯人便已佳。

698 題松圓詩老寒林曳杖圖是：孤岫聳天外，寒林參路旁。松圓寫平遠，老筆追河陽。懸我漫堂壁，當暑生風霜。踽踽曳杖叟，定向華子岡。

699 題吳孟舉黃葉村莊圖二首是：黃葉村莊結夢思，披圖略酌帶疏籬。潤壑幽幽鎮相對，合教唱出菜花詩（孟舉有菜花詩）溪堂高話者誰子，風味裴王差不殊。我亦西阪有別業，幾時放鴨入菰蘆。

700 題王令貽垂竿小照二截句：幾株疏柳蘸清漪，秋日柴門把釣時。閑放釣竿君會不？溪山滿眼恰催詩。老去煙波憶釣家，曾攜箬笠上漁搓。披圖大有西阪景，只少黏天白藕花

701 題祝京兆發書二首：迸出驪珠濡墨時，縱橫真欲逼遊絲。香靉髻鬟盤鴉色，翩付枝山也不辭。小蘸烏雲向研池，中書君老未應奇。仁宗飛白看雲字（為余家舊藏），三昧均將造化師。

702 題胡循蜚畫石：素壁陰森翠幾重，卷然削出玉芙蓉。知君不盡西湖興，特寫飛來第一峰。

703 宋犖，《西陂類稿》，清康熙五十年商邱宋氏刊本，景印本精裝六冊（三）卷二十八，頁1282。

704 宋犖，同上，景印本精裝六冊（五）卷中十三，頁6。

給宋犖「手指螺文畫渡水牛圖，意態生動，雖戴嵩莫過焉。」王士禎于戊申新正五日時在宋氏慈仁寺僧舍中得見此幅，另外還有　幅風竹圖，上鈐有「廣運之寶」。[705] 王士禎另有一段〈記觀宋牧仲書畫〉的記載：「丁巳四月初二日，過宋牧仲（犖）刑部邸舍，觀書畫，洛神賦全圖。卷長丈許，…有貫休畫羅漢十八軸。世祖末，吳人持以進御，會崩，遂粥寺中，價七百金。」[706]

除了繼承外，宋犖還從官宦、友人處得到一些書畫贈品。如徐俟齋就曾送他一幅《芝蘭圖》，他還特地作了一首詩以表示謝意：「吳閶幽絕是華山，高士何年此閉關。造訪旌麾空悵望，逃名岩穴愈屢顏，月泉吟處仍霞外。海岳圖成落世間，乍喜芝蘭一披拂，清風千里欲追攀。」[707] 盧州張見陽太守先「曾以摹本贈余」，後又原件贈給他的就是〈倪高士秋亭嘉樹圖〉，宋犖也曾賦詩〈盧州張見陽太守以見倪高士秋亭嘉樹圖貽即用畫上韻走筆答之〉：「秋亭嘉樹氣蒼涼，小幅摩挲向霽窗。新寄雲煙勞太守，舊分雅俗說吳邦。（江南以有無倪畫分雅俗）哦詩讀畫堪終日，望遠臨風悵隔江。珍重篋中撫本在，蕭疏丰韻也無雙。」[708] 宋犖長期的官宦生涯中也得到了許多藏品，如他在〈跋九峰山人詩冊〉的一段文字就十分清楚：「九峰山人徐霖，別號須仙，金陵人，能詩畫善書，尤工樂府，受知于明武宗，授以官不拜。其篆法與李長沙相伯仲，真、行皆入妙品。康熙戊辰歲暮，得此冊于南州。」[709]

宋犖藏品的來源有受贈於他人，如他在〈盧州張見陽太守以倪高士秋亭嘉樹圖見貽即用畫上韻走筆答之〉：「秋亭嘉樹氣蒼涼，小幅摩挲向霽窗。新寄雲煙勞太守，舊分雅俗說吳邦。（江南以有無倪畫分雅俗）哦詩讀畫堪終日，望遠臨風悵隔江。珍重篋中摹本在，蕭疏丰韻也無雙。（見陽曾以摹本贈余）」[710] 宋

[705] 《清朝野史大觀》一〈清宮遺聞〉卷一，上海書店印行本，頁7。

[706] 《池北偶談》卷十二，《筆記小說大觀》卷八，頁146頁。

[707] 宋犖，同上，景印本精裝六冊（二）卷九，頁583。

[708] 宋犖，同上，頁661。

[709] 宋犖，同上，景印本精裝六冊（三）卷二十八，頁1283。

[710] 宋犖，同上，景印本精裝六冊（二）卷九，頁661。

圖94　元代方從義《東晉風流》

犖以明代書畫贈送他人為多，如在〈以文休承定園禪定圖贈開先淵公因題二絕句〉：「文家畫手數休承，幾筆秋山得未曾。黃茅龕子空林下，此際誰參最上乘。老僧愛畫入骨髓，小幅攜歸敷淺原。拾松煮瀑生涯在，解道淵公即定園。」[711] 別人贈他，他也同時贈送給別人。此外，他也曾買一些藏品，如他所藏的《明人雜帖八冊》就是「以百錢」買到的。[712]

宋犖收藏的書畫後來的流向，一是許多書畫到了張照的手上，如元代方從義的《東晉風流》（王己千藏，圖94）等；另一個去向是到了安岐手上，後來主要藏品經張照、安岐等人之手而進了清乾隆內府。

第二節　通過藏品對宋犖的鑒定水準做定位分析

宋犖的鑒定水準，在他35歲時就已經名噪天下。當時也有人對他的鑒定水準不以為然的，如太史孫荃就想盡辦法來驗證他的鑒定水準。宋犖記載這一事情的始末：

「合肥許太史孫荃家藏畫鶉一軸，陳章侯（洪綬）曰：此北宋人筆也，不知出誰氏之手。余覽之，定為崔白畫。座間有竊笑者，以余姑妄言之耳。少頃，

持畫向日中曝之，於背面一角映出圖章，文曰：子西。子西即白（崔白）號。眾始嘆服。後此事傳至黃州司理王俟齋（絲），猶未深信。一日，宴客聽事，懸一畫。余從門外輿上辨為林良畫。迨下輿視之，果然耶！俟齋亦為心折。」[713]

此事過去之後，人們傳聞他在黑天裏就能鑒定。他自己也不否定，他說：「余嘗云：黑夜以書畫至，摩挲而嗅之，可別真贋。」[714]不久，宋犖對《蘭亭修禊帖》的鑒定更是令人信服的，也確定了他的鑒定水準：

「景泰朝吳門陳緝熙祭酒（鑒）收藏書畫甚富，尤善臨摹，常（嘗）得褚模禊帖一卷，雙鉤入石，更拓數本，分綴宋人諸跋，謁當時館閣諸大老重為跋尾，付子孫藏棄數年。前客從徐州持褚模蘭亭求售，余摩挲竟日，辨其非真，而米跋小行書佳絕，韓襄毅（雍）諸題俱真，良不可解，忽憶舊曾於弇州四部稿及文休承題跋中略悉其概，遂檢出，細加研究，知為陳祭酒狡獪伎倆無疑。以示諸賞鑒家，頗訝余為具正法眼藏也。按此陳氏本，休承以為唐摹，弇州以為米摹褚跡，無從辨之矣。」[715]

據記載，王世貞得到此石摹本後十餘年，陳鑒的孫子以墨本來出售，僅增加余忠安等五跋，元陳深十三跋在前，王問他怎麼回事，他說：「近以倭難竄身，失後數紙耳。陳深書尚未登石也。」，王世貞以「損三十千收之。」逾月，王氏將此卷與石本相對校，兩者相差太遠。又過了一年，他在都元敬的《書畫見聞記》找到了：「祭酒歿，此卷毀於火。」這使得王世貞悶悶不能已。推論之所以存此五跋的原因，可能由陳鑒曾經命拓工又臨了一本，而後加上此跋傳給其子孫。又過數年，王世貞獲得宋拓本，內有范仲淹、王堯臣手書，杜祁公、蘇才翁印識及米芾題贊，與前本同異二十幾個字，王氏考之米芾《書史》，無一不合。而光堯《秘記敷文》鑒定又甚明確，才醒悟陳鑒所得，「蓋米本耳。」米芾的跋翩翩可喜，使他人不易辨認，而且米芾又嘗專門作贋本以

[713] 宋犖，同上，景印本精裝六冊（五）卷四十三，頁32

[714] 同上。

[715] 宋犖，同上，景印本精裝六冊（六）卷四十六，頁2284-2288。

應酬別人，「又懼異時奪嫡，姑稍錯綜之耶！」後來王世貞的這本贗品被一個叫尤子的友人要去，王世貞只好笑著說：「售之第無損人三十千。」[716]

《蘭亭帖》鑑定最難，有些專家以此來定是否是真正的鑑賞家標準之一。暫且不論其正確與否，此帖自唐至南宋，臨摹不下千餘種，而以「定武本」為第一。定武有五字損本—「湍流帶右天」五字有損。又崇山字中斷六七八三行稱之為「裂本」。缺「列幽盛大游古不群殊」稱為「九字不全本」。其「天」字全者稱為「定武肥本」。「天」字小損者稱為「定武瘦本」。在紹興元年刊「定武本」初拓後有寶字大印及御制跋的被稱為「御府本」。先是元祐四年張璪官邯鄲摹家藏定武本于石後又拓出來的稱為「邯鄲本」。若五字不損，更有棗木刻本，叫「棗木本」。有趣的是，無論古今士人稱其所藏禊帖都是「定武本」，不一一而足，總之，不易詳細陳述。周公謹常言：蘭亭不列官方法帖中，正好是前輩選詩不選李白、杜甫之詩同一個意思，因為版本太多，且眾說紛紜。

宋犖一方面注重詩、書、畫三者結合與打通來進行鑑定，另一方面，他的考證也具有相當的水準。如他在鑑賞蘇東坡等人的書法時，他說：

「東坡寒食詩及山谷跋皆偶然欲書，遂入神品。余觀察畿東時，從遷安劉魯一總憲借閱真跡。一過二十年，往來懷抱不置。」

他還贊同蘇軾的題畫詩句「君從何處看，得此無人態」來鑑定書畫，並認為「詩文、書、畫可一齊參悟。」[717] 他所做過的考證比較好的考證，體現在他的〈跋宋拓蘭亭三種〉跋中：

「蘭亭拓本始自開皇唐文皇，見拓本而求真跡，命廷臣臨摹選逼真者，得歐陽本，刻填禁中，即宋世所謂定武本也。自唐至南宋翻刻不下千種。宋理宗內府所藏百十七種，賈秋壑所藏八百種。此卷三種：一為九江本，簽題辛之三，後題右九江本，紹定壬辰歸途所得，與辛裒第三本殊不同；一為唐安本，

[716] 王世貞跋語。

[717] 宋犖，《西陂類稿》清康熙五十年商邱宋氏刊本，景印本精裝六冊（三）卷二十八，頁1286。

簽題壬之三，郭明復於淳熙間用正觀舊本刻石，自有跋，後題右唐安本，得之于王同年震舉澤之；一為家藏石本，簽題癸之三，後無題字，又有蔡君謨諸人跋；范太師本，簽題癸之六，後無題字，蓋南宋丞相游似所藏百種之四也。範本今失去，僅存跋。國初世廟以賜先文康公有定武一本，今亦不存。按胡菊潭相國禊帖綜聞載：游丞相蘭亭以天干編處，自甲之一至甲之十，每本橫表，折折作冊，末題所自得自出，乙癸九幹皆然，鈐記凡五種，或用名、或用景仁其字、或用克齋其別號、或用遊氏圖書、或用旌德堂章，有單用者、有兼用者，前後裝池，用藍箋鈐前池，有珍秘小章，後池有趙孟林印，不知何許人。明歸晉藩，前後皆鈐記。相傳宣廟時進內府以鼎革散佈人間。菊潭所得十八冊，同理宗者，僅定武闊行、鼎州、唐人雙鉤、蜀劉涇四種。今此三種，獨九江本與理宗所收者同，以此類推，宋世好事者摹刻最多，雖肥瘦不一，皆有一種晉代風流，耐人尋味。獨定武如明河珠鬥耳。宋豫章京堂云：前賢筆跡真者，當祖之臨者、當孫之定武蘭亭，去昭陵所得，殆曾孫行耶？余謂蘭亭考紛紛聚訟，要當以黃魯直存之，以心會其妙處，為此中三昧。正不必過為辯別，反墜雲霧也。九江本有『喜聞過堂印』，唐安本有『主忠信河東郡圖書』。余與菊潭所記同者不具錄。又下令之中丞書考載：趙孟林為游丞相裝潢人，未識何所據，附記以廣異聞。」[718]

　　真正能體現宋犖的鑑定水準的是在他的〈論畫絕句二十六首〉。[719] 他從《鐵網珊瑚》、《清河書畫舫》、《珊瑚網》等著錄中獲益匪淺，儘管他對明代人朱存理的這一偽託本版本沒有明確的認識，但與其鑑定水準無涉。從中可見，他對前人的鑑定水準在相當大的程度上有所依賴，主要體現在三個方面，一是宋犖的鑑賞水準的來源；二是他的對同時鑑藏家的認定，三是對古代書畫家的判定。

[718] 宋犖，同上，頁1275-1277。

[719] 真贋何須苦辨之，刑夫人至尹能知。夜無燈火分明在，此語雖誇理未奇。退谷先生（孫承澤）許數過，高齋三雅共摩挲。偶披五石瓠中目，始恨當年未見多。…畫中九友王翬在〈吳祭酒偉業有畫中九友歌〉，白首多年奉紫宸。

　　事實上，宋犖的鑒定水準的提高，主要是四個知識來源，一是梁清標家藏，與之交往，共聚雅會。誠如詩中所言「棠村（梁清標）座上見聞新，好古應知自有真。一語殷勤忘不得，別來長歎巷無人」；二是從孫承澤的「三雅齋」和高士奇的書畫船那裏也學到許多東西。恰如詩中所言：「退谷先生許數過，高齋三雅共摩挲」；[720] 三是對前代書畫著錄的關注；四是與王士禎、朱彝尊等文人雅士兼收藏者的交往。

　　作為鑒藏家，他也曾說過：清朝初年，周亮工和曹溶獨具慧眼，原詩是：「國初以來推具眼，櫟下（周亮工）禾中（曹溶）兩侍郎。」後來他認為梁清標的水準第一，其次是高士奇，再次是孫承澤，最後是他自己。在今天看來，決不是自謙，而是他的判斷比較客觀。在梁清標逝去後，他還說梁清標之後唯有高江村與之相媲美。有些學者認為這對高士奇是過分譽美。[721] 但事實情況並不完全如此。對古代書畫家的評價，尤其是宋元畫家的判定都有相當高的水準，同今天對比起來，其水準也是不同尋常的。如對李成、關仝、范寬畫作的判定是「李成關仝兩巨手……蟹爪樹枝鬼面石，河陽大幅太行圖。掛起淋漓元氣在，真成驚倒請人扶。」再如「坡仙十指懸槌後，怪石枯槎爾許奇。……倪畫有無分雅俗，江南好事重雲林。」這些鑒定看法，在今天仍有一定的參考價值。因此朱彝尊在宋犖〈論畫二十六首〉詩後加以評說：

　　「商丘中丞於簿書堆案之日，作論畫絕句詩才二十六首，而古今畫家雅俗工拙高下之殊，流派之別，盡括其要。中丞鑒賞妙天下，暗中摩挲縑楮能別偽真。余嘗叩其故，中丞笑而不言。今論畫詩出，未免以金鍼度人矣。」[722]

　　從今天鑒定的眼光看，宋犖對唐以前的書畫鑒定還有一定的差距，例如他在《題韓幹放馬圖》中寫道：

[720] 〈高江村詹事舟過吳閶得縱觀所藏書畫臨別以董文敏江山秋霽卷見贈作歌紀事錄卷尾〉所作詩：昭代鑒賞誰第一，棠村已歿推江村。…錄入卷尾更寄似，此詩此畫爭千春。亦見宋犖，前引書，景印本精裝六冊（二）卷九，頁641-643。

[721] 見師姐邵彥《江村書畫目考》碩士論文。

[722] 宋犖，同前書引，景印本精裝六冊（二）卷十三，頁644-652。

「韓馬余見二卷，一為圉人呈馬圖；一為馬性圖，皆絹本，長不滿二尺，唐人畫卷，往往如此。二卷筆墨高古，望去肥澤，所謂肉駿煤迭連錢動，仿佛似之。此放馬圖長與二卷等，絹雖唱壞而三馬神采奕奕，騰驤曠野，天骨開張，大有蘭筋權奇，走滅沒之勢宜不為少陵所議，且牧人奇古，較前二卷似當出一頭地，讀退谷先生跋，流傳有序，允屬妙跡，余更綴數語卷末，聊于畫苑中留一段公案耳。」[723]

他將《圉人呈馬圖》定為唐代的畫作，顯然有誤。但與此同時也還要看到宋犖對其他的唐畫考證還是頗見功底的，仍存在一定的時代性的鑑定觀點在裏面。如〈跋王摩詰畫濟南伏生像〉中的考證：

「此王摩詰所寫《濟南伏生像》，載《宣和畫譜》，南渡後入思陵甲庫，題字並乾卦印、紹興小璽具存。觀後吳傳朋題名，蓋不久歸開府郡王矣，明李廷相、黃琳皆賞鑒名家曾經藏棄，顧鄰初《客座贅語》云：都玄敬從黃美之家見摩詰伏生圖，為之吐舌。即此卷也。不知何時取入大內，鼎革時散落人間，為孫侍郎退谷先生所得。劉織五《石瓠孫氏藏畫目》首列之，先生歿，轉歸梁相國棠村先生。今康熙庚辰十月，余從相國孫右江僉事（梁）雍處見之，疏其流傳之緒以示將來。摩詰畫為南宗第一人，高出從來畫史之上。」[724]

王摩詰所寫《濟南伏生》像今天藏在日本大阪市立美術館，歷經《宋中興館閣》、《鐵網珊瑚》、《清河書畫舫》、《珊瑚網》、《佩文齋書畫譜》著錄，當為唐代佚名作品，而不是王維的手筆。他在《跋懷素小草千文》跋中的考證也絲絲入扣：

「懷素絹本小草千文，刻文氏停雲館帖中，其書法高古，流傳有序。已悉衡山三橋二跋，獨卷中相接及題款處用漢軍司馬印，殊不可解。二文亦置而不論。偶閱《大唐傳》載摘勝云：永州龍光寺乃吳軍司馬蒙之故宅，素師浚井，得軍司馬印，每作書用以為志，不勝快然，漫書卷末。」[725]

[723] 宋犖，同上，景印本精裝六冊（三）卷二十八，頁1304。

[724] 宋犖，同上，頁1287-8。

[725] 宋犖，同上，頁1269。

　　因為對晉唐書畫的鑒定，在鑒定界總是相對作為例外的。真正能體現其人鑒定水準的則是宋代以後，這些書畫相對而言是有跡可尋的。下面分別依照宋犖在宋、元、明清四代書畫後面的題跋來具體加以剖析：

圖95　王詵《漁村小雪圖卷》題跋

宋犖對宋代書畫的鑒定

　　宋犖對宋代書畫的鑒定水準有很高的造詣，一是注重研究畫家的多件作品，二是注意其流傳經過，三是對其鑒賞也有獨到之處。如他在王詵《漁村小雪圖卷》（今藏北京故宮，圖95）的題跋中一〈跋王晉卿漁村小雪卷〉可以佐證，讀之爽然有趣：

　　「昔人云書唐模畫中，北宋得之便足自豪。駙馬都尉王晉卿，北宋中巨擘也，其遺跡最顯赫者為《煙江疊嶂圖》，次之為《瀛山圖》。陳眉公云：煙江卷舊藏王元美家，余曾見於萬卷樓下，後轉質虞山嚴氏，遂如泥牛下海。董文敏云：《瀛山圖》在嘉禾項氏，惜不戒於火，已歸天上。余二十年前於棠村梁相國齋中見設色一幀，相傳為晉卿筆，恐尚未確。都尉風流，殆隨雲煙滅沒盡矣。《漁村小雪》卷載《宣和畫譜》，歷代藏諸御府，鼎革時，為滄州戴侍郎岩犖所得，侍郎歿，其後人求售犖下，烏目山人王石穀購作枕中秘。康熙庚辰正月，山人來吳，出以相誇，為之叫絕。」[726]

　　從中可見宋犖對王詵的畫作不僅喜愛有加，而且他還曾做過幾首詩來體現其喜愛程度：如「煙江疊嶂堂中坐，流覽煙江疊嶂圖。莫把清光浪摹寫，且須

[726] 宋犖，同前引書，景印本精裝六冊（三）卷二十八，頁1288-9。

圖96 文天祥《草書木雞集序》局部

長句誦須蘇。」[727] 與「煙江疊嶂曾看畫，列岫亭邊畫意賒。奇絕廬山飛鳥外，一痕晴碧落簷牙。」[728]

他對董源作品的分析，可知他對文化背景的重視。如他在跋《董北苑半幅溪山行旅圖》中就得到證明：「詩中聖人杜少陵，畫中聖人董北苑。上承荊關得渾厚，下啟倪黃入蕭散。慣寫雨後江南山，海嶽房山支派衍。山口待渡屢掛夢，龍宿郊民舊過眼。（俱北苑畫）半幅溪山行旅圖，曾向春明一再展。」[729]

他對宋代的文人畫也情有獨鐘，不僅收藏，而且加以品評，如在〈東坡先生畫竹歌〉中寫道：「我家畫竹亦云多，昔有與可今東坡。到眼素練不三尺，琅軒幾個臨滄波。疏枝密葉總生動，荒汀一抹蒼煙多。根下奇石得位置，遺簞滿地蒙青莎金。」[730] 另外，他在楊補之的《四梅圖卷》上也同樣可以反映出來。他說：「梅花格最高，貌取圖難肖……畫手有三昧，盛衰矣不可。」宋犖收藏過的文天祥《草書木雞集序》（圖96），現藏遼博，就是繼承前人的鑒定結論。他對前人的鑒定既有繼承，但同時也根據自己的鑒賞經驗將宋畫與元畫予以甄別。如他對自己所藏，原定為宋畫的《東坡笠屐圖》上就題道：

「予家藏絹本《東坡先生笠屐圖》，當是元人筆，其上題曰：東坡一日謁

[727] 辛未夏五月過北蘭寺時煙江迭嶂堂初成漫賦五首之三，宋犖，同上，景印本精裝六冊（二）卷九，頁571。

[728] 宋犖，同上，頁546。

[729] 宋犖，同前引書，景印本精裝六冊（一）卷六。

[730] 宋犖，同上，頁2。

黎子去途中，值雨，乃於農家假蓑笠木屐載而歸，婦人小兒相隨爭笑，邑犬爭吠。東坡曰：笑所怪也，吠所怪也。覺坡仙瀟灑出塵之致，六百餘年後猶可想見，會予訂補施注蘇詩成，因撫其像於卷端，以識嚮往。蓋康熙已卯六月二日也。」[731]

　　對李成畫作更有其獨到的見解，這與同時代的鑒賞家相比，眼光有時要高出一籌。他認為李成的畫藝要高出范寬和郭熙，明代的沈周、文徵明也只是得到元人的氣韻。這一點在今天看來也是正確的。[732]

　　用今天的鑒定眼光來看，宋犖在鑒定宋代作品或者是傳為宋代作品時，也未能擺脫清初鑒藏家們的歷史局限。如他在《題宋徽宗竹禽圖》時仍將此件作品定為宋徽宗手跡。[733] 他的原詩是：「春風艮岳罷朝時，戢爾微禽費睿思。腸斷燕山亭子畔，杏花新燕又題詞。」不如他對李唐的《長夏江寺圖卷》的鑒定與考證周詳後，才下斷語。他在〈跋李希古長夏江寺卷〉中定為李唐真跡：

　　「南宋李希古長夏江寺，余見凡三卷，其一為遷安劉總憲魯一所藏，余曩曾購得，筆墨渾厚，神采奕奕，上有高宗題云：李唐可比唐李思訓，乃從來炫赫名跡也。旋為有力者負之而趨，迄今悵惘。其一無高宗題，殘缺已甚，余見於梁相國棠村先生座上，所謂素絲斷續不忍看，已作蝴蝶飛聯翻，殊無可憶。此卷雄峭幽邃，寫出江山之勝，以泥金點苔，尤為奇創，流傳有序，詳董文敏跋中，品在劉氏卷下、梁氏卷上，亦希世之珍也。康熙甲申正月，余從嶺南得之，足以豪矣，裝池竟漫為跋尾。」[734]

　　宋犖在鑒定宋畫時，不僅詳查宋代畫史中的記載，同時也將記載與畫跡相互對照，如對待李公麟的《五馬圖卷》就是這樣，他在跋中寫道：

　　「李龍眠畫人馬，恒在絹上，取法唐人，用筆刻劃，惟毗陵莊氏所藏《五

[731] 宋犖，《西陂類稿》清康熙五十年商邱宋氏刊本，景印本精裝六冊（三）卷二十八，頁1289-90。

[732] 見〈題李營丘古柏圖邀悔人山公同賦〉，原詩見宋犖，同上，景印本精裝六冊（二）卷九，頁814。

[733] 宋犖，同上，景印本精裝六冊（二）卷九，頁801。

[734] 宋犖，同上，景印本精裝六冊（三）卷二十八，頁1290-1。

圖97 馬麟《靜聽松風圖》，
上有「臣馬麟」款和「丙午年畫」

馬圖卷》用澄心堂紙，白描，微設色，簡古
超妙，獨冠諸跡，詳周公謹《雲煙過眼錄》
及近日卞侍郎（永譽）《式古堂畫考》內畫殺
滿川花事，洵為千古佳話。公謹云：王逢原
吉賦韓幹馬，亦云傳聞三馬同日死，豈前是
亦有此事乎？披玩之餘，錄題跋如左，題缺
一馬殆滿川花也。」[735]

宋犖對王庭筠父子的畫作視如宋畫一般。
他在〈題王淡遊歲寒三友卷〉就流露出這種
觀點：「黃華老人子，實維北地英。三友名頗
襲，逸筆殊縱橫。」[736]

對宋代書法作品的鑒定，詳入機理，入木
三分，可從他對〈跋宋刻淳化帖第九卷〉[737] 和
〈跋范文正公書伯夷頌卷〉可以看出：

「余再宦游吳獲，謁范公祠屢矣，每
瞻拜文正忠宣遺像，令人肅然起敬。今年
春，從公十九世孫主奉能睿得觀祠中所藏
墨蹟九種。其一乃文正公楷書伯夷頌貽京
西轉運使蘇公舜元者。文正公為有宋第一
流人，固不以書名，而此書謹嚴有法度，一筆不苟。…其餘八種，一為唐

[735] 宋犖，同上，景印本精裝六冊（六）卷四十六，頁2329。

[736] 原詩是：文牒紛座右，埋頭困神明。偶一對圖史，頓令耳目清。朝來得寶軸，古錦裝池精。黃華
老人子，實維北地英。三友名頗襲，逸筆殊縱橫。須翁聳而立，龍鱗腹彭亨。修篁帶蒼煙，數
枝森相迎。更貌江南花，苞綻幽香榮。瀟灑拔俗懷，誰能及此儕。倪迂訝高脫，王蒙說手生。上
智得神解，妙語非譏評。摩挲廢眠食，嗒然坐前楹。收卷忽一笑，學道須忘情。宋犖，同上，景
印本精裝六冊（二）卷九，頁494。

[737] 宋犖，同上，景印本精裝六冊（三）卷二十八，頁1281-2。

懿宗賜文正公四世祖柱國誥；一為宋哲宗賜恭獻公拜給事中誥恭獻公純禮也；一為哲宗賜忠宣公御書；一為文正公與尹師魯二帖；一為文正公道服贊；…」

　　此外還有一處〈觀子瞻寒食詩墨蹟次其答舒教授觀所藏墨韻〉也能反映出他對宋代書法的觀點。[738] 宋犖在鑒定南宋馬麟的作品時有過失誤，如他收藏過的馬麟《靜聽松風圖》[739]（圖97）上有「臣馬麟」款和「丙午年畫」字樣，推測「丙午年」應當是南宋理宗淳祐六年（1246），此時馬麟尚年幼，沒有成名成家，是不能稱「臣」字的，這說明此畫收藏在宋犖時失查，而將其定為真跡是存在問題的。這件作品顯然是後添款作品，但屬於馬麟畫風格是沒有問題的，也是南宋時的作品。

宋犖對元代書畫的鑒定

　　宋犖對元代書畫的鑒定，可以從他對元四家、錢選的題跋中可見一斑。如錢選在〈題錢舜舉畫牡丹次阮亭祭酒韻二首〉、〈題錢舜舉三蔬圖三首〉[740]和〈春日過水月庵同悔人用阮亭少詹壁間韻〉[741] 三處可以見到。現從其詩、題跋中可知他對於元代畫作的鑒定主要是以下幾項有個人傾向性的內容：

　　1）重視文人畫，對其他的畫作不感興趣；

　　2）元四家中獨重視黃公望作品；

　　3）不菲薄今人，但偏重於對元代文人畫家的崇拜。

[738] 宋犖，同上，景印本精裝六冊（一）卷七，頁3。

[739] 《故宮書畫圖錄》卷二，頁193。

[740] 宋犖，同上，景印本精裝六冊（二）卷九，頁516。

[741] 景佳甚停風沙，首春遊屐趁放衙。坊城隅不數武清泉，疏樹飄香花追隨。上客愛幽絕琴樽，聊共開士家閒房。沉約有題字（謂繹堂宮詹）疥壁，誰使參塗鴉雪溪。名筆出行篋棐几，爛熳留奇葩殘陽。數尺掛籬落僧雛，屢進雷鳴茶高歌。起舞逞狂態法鼓，取作漁陽撾禪棲。遲暮學摩詰背癢，奚事麻姑爬南湖。蓑笠故無恙引領，天末生姤嗟黃昏約略還小住，女牆一抹明輕霞。《時攜錢舜舉牡丹卷同觀》。宋犖，同上，景印本精裝六冊（一）卷七，頁十八。

圖98 趙孟頫的《窠木竹石圖軸》

在今天能看到的最能代表元四家鑒定意見的是他在黃公望畫作《黃大癡陡壑密林》後的題跋，從中可以看出來：

「一峰書畫師虞山，有元四家推第一。人間摹寫莽煙海，誰見超超塵外筆。浮嵐暖翠蝴蝶飛，雨意《溪山雨意圖》雖存非佳絕…。」[742]

宋犖沒有像董其昌那樣對趙孟頫那樣曖昧，而是比較鮮明地稱讚趙孟頫，如他曾經收藏過趙氏的《窠木竹石圖軸》[743]（圖98），他是根據此卷後面的倪瓚鑒定意見而沿襲下來，定為趙氏的真跡。

宋犖對明清書畫的鑒定

宋犖在明清書畫鑒定中，既有所偏重于明朝，又有與同時代相兼顧的特徵。說他偏重，主要還是偏重於明四家的繪畫作品。在明四家中比較注重對沈周、唐寅、仇英的研究，此外還包括董其昌、陸治、商喜等人也都有所接觸。如對沈周的看法，他主要繼承的是他父親的觀點，認為沈周是「米（芾）不米，黃（公望）不黃」的特點，即使在今天看也是對的：「米不米黃不黃，淋漓水墨餘清蒼。」[744] 另外在〈沈石田畫冊〉上的十二首詩描述了他對沈周的欽佩之情。[745] 這種感覺與他對唐寅的看法是一致的。宋犖有個特點：將明四家與前

[742] 宋犖，同上，景印本精裝六冊（二）卷九，頁797。

[743] 《故宮書畫圖錄》卷四，頁57。

[744] 宋犖，同上，景印本精裝六冊（二）卷九，頁550-1。

代著名畫家相互比擬，如他將唐寅與徐熙相提並論：

「度雨籠煙帶淺嚬，芳園曉日貌來真。始知落墨徐熙格，別具嫣然一段春。瞥見緇塵改豔妝，胭脂何必點窺牆。依希穀雨長洲苑，疋袖風流鬥女郎。（唐題句云：穀雨長洲苑，旗亭賣酒家。女郎全疋袖，杏子一林花。）」[746]

與此同時又將仇英與宋代趙伯駒、趙伯驌相比，如在〈跋仇十洲滄溪圖卷〉後寫道：「義興吳克類儔，世宗朝宗伯文肅公之弟，以明經為武城令，歸老滄浦，因號滄溪，與吳門文氏父子交最篤。此圖為十洲名跡，追蹤二趙，後題詩：秀水仲春龍與謝茂，秦同為趙康王上客。詩字皆不俗，亦可寶也。」[747]

在董其昌的繪畫分南北二宗理論影響下，宋犖也深受影響，他甚至認為董其昌是明代的「倪雲林和黃公望」，如他在〈題董文敏仙岩圖〉中就是這種觀點：「獅子林推倪迂叟，青卞圖誇王叔明。文敏仙岩禿筆劃，何妨異代聯鑣行。」[748]

另一個證明是宋犖對文嘉的評語中也是如此的觀點。如他在〈跋文休承雲林山色袖卷〉中說：「休承此圖，所謂山川浮紙，煙雲滿前，酷似小米青山白雲袖卷，正如歐陽〈五代史〉，無一字蹈襲龍門，而深得龍門神髓，恐索解人亦未易得耳。」[749]

[745] 一曲溪山興不疏，幽人自昔愛吾廬。韓公曾取莊騷配，把讀應知是此書。參差竹樹短牆遮，有客來尋溪友家。恰似放翁居蜀日，頻拖藤杖訪梅花。草堂幽絕似成都，幾席何妨即五湖。鎮日詩翁相對坐，桐蔭滿地角巾烏。杖策回溪上，雲山許獨知。斜川有高詠，想見義熙時。兩岸蒼煙暮靄，一江細雨斜風。波上輕鷗迴白，林間古寺微紅。風柳捎船水作鱗，網來白小色如銀。何須高臥幽窗下，始號義皇以上人。水礱靴紋激灩清，長林巨壑送猿聲。依然敷淺原中見，觸連篷窗夜詠情。叢篁臨水碧，老柏點霜新。破帽攜琴叟，前村訪酒民。羨爾高人作意遊，松間磐石任淹留。清琴橫膝渾忘弄，坐看飛泉百道流。湖山入手是樵漁，艇子遙尋水竹居。斷岸空林堪小泊，樹根還讀道元書。江村籬落接平沙，野菊斑斑欲放花。更愛一天好秋色，爛紅楓葉作朝霞。野岸梅花雪滿條，空江風色曉蕭蕭。漁翁詩思清寒甚，誰寄燒春一瘿瓢。

[746] 宋犖，同前引書，景印本精裝六冊（二）卷九，頁548。

[747] 宋犖，同上，景印本精裝六冊（三）卷二十八，頁1291-2。

[748] 宋犖，同上，景印本精裝六冊（二）卷八，頁13。

[749] 宋犖，同上，景印本精裝六冊（三）卷二十八，頁1300。

他對陸治也有同樣的認識，如他在〈題陸包山梅鳩圖次原韻〉也是這種心態：「好鳥坐春枝，刷羽未成嚨。暗香襲襲來，正結羅浮夢。」

在同一種崇尚南宗的認識下，他對南宗畫家的看法要比北方畫家要高一些，這是時代的局限。如從他對蕭雲從的看法在〈謫仙樓觀蕭尺木畫壁歌〉中就能反映出來：

「謫仙樓外長江流，謫仙樓內煙雲浮。懸崖峭壁欲崩落，虯松怪樹內颼颼。泉聲山色宛然在，漁翁樵子紛遨遊。細觀始知是圖畫，…我家賜畫舊滿箱。年來卷軸多淪亡，每與名流講繪事，輒思鴻寶為彷徨，今也見此心飛揚。」[750]

與此相反，宋犖對其他的畫家，特別是活動于北方的畫家，並沒有那麼高的評價，商喜則是其中的一例，他在〈題商惟吉江山積雪小幅〉中的詩完全反映出他的不同心態：

「披圖忽江天，城煙當山缺。磯危勢龍叢蘢，波冷色澄澈。仿佛九派遊，淒其三冬節。風物暮景殊，觸迕沖襟切。營丘貌寒林，摩詰工積雪。共爾天機精，邈然人跡減。破窗虛白添，素練靈霳結。蹯蹯僧作蟻，莽莽洲如珙。愁深對宜醒，跡妙心自折。御床曾捉刀，畫苑位高設。」[751]

對清初四王吳惲六人的作品，宋犖惟獨鍾愛于王石谷的畫，他與王石谷有過交往，而且他還認為王石谷才是清代的「黃公望」，這與他鍾愛元四家中的黃公望作品是如出一轍的。如他在〈題石穀畫〉就這樣明確地表露出來：「浮嵐暖翠元劇（巨）跡，天池石壁亦一奇。烏目山人今子久，兩圖高韻此兼之。」[752]

及另外一首也是如此：「疏林開徑曲，遠岫帶村孤。粉本余曾見，浮嵐暖翠圖。」與他評價黃公望的口吻一致。

[750] 宋犖，同上，景印本精裝六冊（二），卷八。

[751] 宋犖，同上，頁5。

[752] 宋犖，同上，景印本精裝六冊（二），卷九，頁717。

宋犖藏品中有一件是明宣宗朱瞻基
的《瓜鼠圖卷》（圖99，現藏北京故
宮），是明代皇帝畫作的精品。這說明
宋犖也有其追求的一面。對於明清二代
的書法，宋犖也有其獨到的概念，最能
代表他的認識是在〈跋黃石齋先生楷書
近體詩〉中明確說明：

圖99 明宣宗朱瞻基的《瓜鼠圖卷》

「明末倪鴻寶、楊機部、黃石齋諸
先生詩文、書法皆有一種抑塞磊落之氣，必傳無疑。石齋先生楷法尤精。余向
見先生請室中所書孝經，直抉鐘太傅之秘，心好之而不可得。此冊書萬籟，
此俱寂和韻詩十五首，真所謂意氣密麗，如飛鴻舞鶴，令人叫絕。憶亡友柳愚
谷常推先生楷書，與張瑞圖並傳太傅衣鉢。余急止之曰：信如子言，蔡京當與
蘇、黃、米三君子抗衡千古，不必以君謨易之矣。愚穀爽然自失，聊識此，以
博觀者一噱。」[753]

縱觀宋犖的一生，如果從他24歲起到80歲逝世為止，先後有56年的時間
進行鑒藏活動。他與梁清標、高士奇、王士禎都有所不同，主要體現在對待古
代書畫的態度上，他既不像梁清標那樣含而不露，反之，十分張揚自我，甚至
是公開講在黑暗裏一摩一聞就知真假，而梁清標只是去用心地做，又不像高士
奇那樣不加審慎地對待書畫，甚至是向皇帝「進贗」，私下存有《江村書畫
目》。今天看來，最令人惋惜的是，未著錄他曾經收藏過的書畫。

總之，宋犖的鑒定水準是相當高的，主要反映在他既對古人鑒定有所依
賴，又不完全信從，通過著錄、畫跡、考證等多方面進行鑒定，這些是值得我
們學習的地方，同時也要注意他所受到的歷史局限，雖有所突破，整體水準很
高，其中尚存在許多鑒定的疑點和不足之處，主要是他對文人畫的偏重，更獨
以判定黃公望的標準來認識明清二代畫作，有其偏頗之處，在今天要有所注意。

[753] 宋犖，同上，景印本精裝六冊（三），卷二十八，頁1284。

第三節　周亮工的生平與家世

周亮工（1612～1672），字元亮，一字減齋，號櫟園，又有陶庵、減齋、緘齋、適園、櫟下先生等別號，因號櫟園，學者常稱他「櫟下先生」，河南祥符（今開封市）人，後移居南京，清代篆刻、收藏家。其父周文煒（?～1658）曾被列為浙江諸暨名人，以生員升任地方法官。周亮工為長子。從今天已存的資料可知，周亮工約有8年的時間是住在河南祥符的，恰好清初著名收藏家孫承澤（1592～1676）也在這裏任職，周在這八年裏得到孫的照顧，周成為首屈一指的「生員」。[754]

大約是在1628年，16歲的周亮工參加了復社，並得到復社的資助。[755] 無疑他從復社學到詩文的創作。周是明崇禎十三年（1640）進士，授監察御史。入清，官至戶部右侍郎，曾被劾下獄。李自成起義軍攻陷北京後，周南逃到江寧，投奔了南明福王朱由崧，順治二年（1645），豫親王多鐸率清軍兵下江南，周投降，被授為兩淮鹽運使。四年（1647），遷福建按察使。十一年（1651），授左副部御史，時鄭芝龍已投降清朝，其子鄭成功據閩海抵抗清軍，清軍極力想招撫鄭成功，但卻未能奏效。十二年，周上書朝廷，陳述閩海用兵機宜，請求誅殺鄭芝龍，停止招撫鄭成功，派兵傾力進剿。不久，被清廷任命為戶部右侍郎，官從三品。周一生飽經宦海沉浮，[756]

[754] Hongnam Kim,"Chou Liang kung and His Tu Hua Lu Painters",*Artists and Patrons :Some Social and Economic Aspects of Chinese Painting*, edited by Chu-tsing Li, Washington University of Washington Press ,1989 ,p.191.

[755] 復社是由應社與復社合併而來的，本是士子們讀書會文的地方，可在後來變成了勢利場所，黨同伐異。凡是東林黨的後裔都支持復社，凡是逆黨的餘孽都與復社作對。崇禎年間，復社的名人都到了金陵。可參考陸世儀《復社紀略》、朱彝尊《靜志居詩話》、吳偉業《梅村文集》、佚名著《研堂見聞雜記》、王應奎《柳南隨筆》、張鑒《冬青館》甲集等。另可見謝國楨著《明清之際黨社運動考》，中華書局，1982年版。

[756] 周亮工，見載於《清碑傳合集》卷10「明臣部院大臣」條。收錄有：林佶作〈名宦戶部右侍即周亮工傳〉；魯曾煜作〈周櫟園先生傳〉；鄭方坤作〈賴古堂詩鈔小傳〉；姜宸英作〈江南糧儲參議道前戶部右侍郎櫟園周公墓誌銘〉；陳維崧作〈贈周櫟園先生序〉。

曾二次下獄，生平著述甚富，著有《印人傳》、《賴古堂文集》、《讀畫錄》、《賴古堂藏印》、《賴古堂印譜》等，及筆記《因樹屋書影》等。其所藏圖書、字畫、硯石、古墨、銅器都很豐富，尤其喜歡收藏印章，自謂：「生平嗜此，不啻南宮之愛石。」所交往的人全都是篆刻名手，遍請他們鐫刻印章，多達千餘紐。興致高時也自己治印。另有周亮工撰《賴古堂未刻詩》，為已故著名藏書家周叔弢先生捐贈天津圖書館珍貴稿本。

　　周的一生漂泊不定，在各地做官，據〈貳臣傳〉中的記載：1645年至1647年在揚州、1648年至1654年在福建、1655年至1662年在北京任戶部右侍郎、1662年至1666年在山東做官，1666年至1669年再赴南京任職。

　　周客居金陵時，喜收藏印章，撰《印人傳略》66篇，死後由其子輯為《賴古堂印人傳》。何震是明代篆刻家中最早自集印譜的人，有《何雪漁印選》傳世。其後則是周收藏大量的篆刻印章，並首次著有《印人傳》[757]，後來葉銘（1867～1948）在此基礎上著有《廣印人傳》，收集印家1800餘人。周把文彭以後的篆刻家分為「猛利」和「和平」兩派，推崇何震為「猛利」派的代表人物，將汪關[758]

[757] 周亮工去世後，可惜，貪官身敗名裂之下，金印流於拍賣之場，治印者的造詣也無人關注。而行賄受賄者附庸風雅的惡劣，則由此大白於天下，分外令人噁心。現在看，最多只能屬於祭品一類。金印何辜，由極品而成祭品，倘若有知，又豈能不仰天長歎？

[758] 汪關原名汪東陽，字皋未。安徽歙縣人，家居婁東（太倉）。所作，極規矩工穩，印文恬靜秀關，精於沖刀法，印風明快，富麗堂皇；印款喜用雙刀為之，行楷、隸書無不娟秀。當時著名的書畫家用印，多出其手。其作品對印學發展有很大的作用，直接影響後來林皋、巴慰祖以及現代陳巨來等印家的藝風。汪關對漢印獨有所鐘，功夫也下得最深，他以沖刀法直追秦漢鑄印，開創了一種不同何震的工整典雅的新格局。其篆法嚴謹，刀法堅實挺拔，章法工穩停勻而富有變化。所刻印章均能得漢印真髓，尤其是仿漢一路，與漢印已難辨真偽。倘以精、工方面的造詣論之，明代可說無人與之匹敵。汪關的印作一方面品位高雅，藝術內蘊深厚，另一方面構造工巧精緻可愛。因此，不僅為書畫所重，而且亦為一般人所喜愛。明末許多文人士大夫如董其昌、王時敏、文震孟、惲本初、歸昌世、李流芳、錢謙益、趙文等人的用印，大都出自汪關之手。〈閉門讀奇書開門延高客出門尋山水〉這方白文印是其仿漢的代表之作，方整雄健，一派大將風範，方整中有變化，方整中見委婉婀娜。筆劃中的弧行線與直線搭配得十分和諧自然，筆劃交接處的弧度當是其事先巧安排。而汪關的高超之處，恰恰能在精嚴之下，汰去雕飾之氣，給人以自然、恬靜、茂豐的藝術感染力。

為「和平」派的代表人物，可見其當時的名望。周另有《閩小記》[759]和《尺牘新抄》[760]傳世。在文學史上，清代前期白話短篇小說已處於衰退狀態，而同時有不少著名文士對文言傳奇的寫作表現出更大興趣。康熙中葉，張潮匯輯《虞初新志》二十卷，收錄周亮工、吳偉業、魏禧、徐芳、陳鼎、鈕琇等人的作品一百五十篇。[761]清代燈謎之風盛行，周的〈字觸〉在當時也極有名。[762]

　　明末清初時，著名的文人自製墨[763]有：梁清標的「蕉林書屋」墨、周亮工的「賴古堂寫經」墨、劉鏞的「清愛堂」墨、曹寅的「蘭台精英」墨、袁枚的

[759] 案《閩小記》是清初周亮工宦游閩垣時所作的筆記。如最有名的是周亮工介紹了西施舌屬於貝類，似蟶而小，似蛤而長，並不是蚌。產淺海泥沙中，故一名沙蛤。其殼約長十五公分，作長橢圓形，水管特長而色白，常伸出殼外，其狀如舌，故名西施舌。

[760] 周亮工在他的《尺牘新抄》特別反對文章的抄襲，其中有一段徐伯昌論詩，很精彩：「自口中唾，亦為自口咽之。一吐於地，而復拾取，則必嘔逆狼藉吐出而止。乃日取他人之殘沈，咀嚼其中而恬然領受，何脾胃之與人殊也。」這樣的嘲諷雖然辛辣，卻具有警示意義。

[761] 它的內容比較多樣，其中有些是歷史上實有人物的傳記，如《徐霞客傳》、《冒姬董小宛傳》等；有些是奇聞逸事的記載，如《魯顛傳》、《劉醫記》等；有些則是假鬼神以述人情，如《記縊鬼》、《鬼母傳》等，具有鮮明的當代性，常常反映出時代生活。

[762] 另如毛際可《燈謎》、費星田《擬猜隱謎》、俞樾《隱書》、張文虡《廋詞偶存》、高超漢《心園謎屑》、楊小湄《圍爐新話》、顧震福《謎隱初編》、唐景崧《十八家燈謎》、張玉笙《百二十家謎鈔》、拙園老人《揉園燈謎草》、張起南《橐園春燈錄》、薛鳳昌《邃漢齋謎話》等近百冊，在當時的一些文學作品中也有反映，五色石主人《八洞天》、曹雪芹《紅樓夢》、李汝珍《鏡花緣》、陳森《品花寶鑒》、尹湛納希《一層樓》、吳沃堯《二十年目睹之怪現狀》、魏子安《花月痕》，以及韓邦慶《蕊珠宮仙史小引》等書，都有不少關於製謎、猜謎、談謎活動的描寫。以理論為主的謎話和以作品為主的謎集，這一時期也有大量出版，刊行於世，這些謎集是清朝謎語大發展的見證和總結。

[763] 文人自製墨，指文人墨客、書畫名流、達官士紳在墨店或請墨家按自己的意願、情趣自製、訂製、題銘、珍藏的專用墨。因是按需訂製，小批量生產，專門刻模，所以其煙料、圖案、花紋、做工都精緻周到，從而大大地提高了墨文化的內涵品位和藝術魅力。文人自製墨這一風俗由東魏韋誕開風氣之先，後歷代沿其風，至清不衰。南唐韓熙載制「麝月」墨、宋蘇軾制「雪堂義」墨是早期文人自製墨的代表作。迨至清初民末，文人自製墨達到高潮。大批文人雅士、書畫名宿紛紛將自己的情趣、追求，融化寄託於朝夕相伴的文房用具中，或孤芳自賞，或饋貽親友，或以物言志，或記事詠懷，自製墨風靡一時，並逐漸成為文人書案上的陳設和裝飾。這時期的文人自製墨的特點是追求墨質的精良，追求墨的造型美和詩情畫意。

「隨園老人著書畫」墨、王文治的「柿葉山房」墨、金農的「五百斤油」墨、梁同書的「山舟先生著書」墨等。[764]

第四節　周亮工的交遊與書畫收藏

周亮工在家鄉南京時就結識了諸多南京時的畫家，諸如吳宏、鄒典、謝道齡、謝成父子、魏之璜、魏之克兄弟、高阜、高岑兄弟等，與他們的交往活動特別頻繁。當周考中進士後，又與文人官僚結識甚多。

王士禛與周的關係最為密切。王與畫家蕭尺木、張矩、沈荃、錢宮聲、朱悔人、查夏重、沈客子、宋琬等關係特別密切，在《精華錄》中多有王氏贈詩。其中，王幾次為周的藏畫題詩。[765] 王士禛也與杜于皇、方邵村、崔不雕等人相識，幾人常常聚在一起，[766] 如王在〈年來吳梅村周櫟園諸先生鄒籲士陳伯璣方爾止董文友諸同人相繼徂謝棧道感懷滄然有賦〉：「載酒題襟處處同，平生師友廿年中。九原可作思隨會，四海論交憶孔融。春草茫茫人代速，落花寂寂墓門空。白頭騎馬嘉陵路，惟有羊曇恨未窮。」[767] 在王〈分甘餘話〉卷四記載，清初著名布衣詩人吳嘉紀，原來家居濱海窮壤，絕少交遊，「其詩孤苦，亦自成一家」。後因某種機緣被周招至廣陵，與時流名士交流唱和。王譏笑他說：「一個冰冷底吳野人，被君輩弄做火熱，可惜！」

在「貳臣」中，周與毛奇齡的關係最要好，毛在〈七言律詩〉中寫道：「康熙十七年（1678）十月一日，大學士索額圖、明珠奉上諭各大臣題薦才學官人，除現任員外，著戶部帖給俸稟並薪炭銀兩，按月稽領，感賦二

[764] 包括後來的陳鴻壽的「種榆仙館書畫」墨、楊沂孫的「詠春磨盾」墨、胡公壽的「寄鶴軒」墨、潘祖蔭的「滂喜齋內廷供奉」墨、李鴻章的「封爵銘」墨、趙之謙的「二金蝶堂」墨、張謇的「季直之」墨、梁啟超的「飲冰室用」墨、俞樾的「春在堂」墨、于右任的「鴛鴦七志齋」墨等。

[765] 王士禛，《精華錄》第3冊，頁28-31，文淵閣《四庫全書》本。

[766] 王士禛，《精華錄》第4冊，頁7，文淵閣《四庫全書》本。

[767] 王士禛，《精華錄》第5冊，頁2，文淵閣《四庫全書》本。

首：宣平初起儲才賢，便向金門拜賜繻。烏節稻頒高稟棒，紅蘿炭准大農錢。……皇恩高向日邊來，餐錢誰是張安貴。……咫尺光華將啟旦，敢言遲暮答涓埃。」[768] 毛的這首詩最能代表當時「貳臣」的心聲，如他在〈周侍郎來湖上辱貽賴古堂集用龔掌憲贈侍郎南還詩韻〉二首：「九彩朝陽鳳，單棲城上鳥。……夫子真蘭質，違時名櫟園。夷魚推介節，賦鵬幸生存。古道誰持攬，新詩藉討論。生平感知己，不獨識虞翻。」[769] 凡有文事活動，毛多告訴周，他有〈報周櫟園書〉詩，[770] 另毛在〈同江右王猷定禾中朱彝尊越城泛舟薑昌廷梧即事〉的詩中可見其交遊。[771] 毛有〈題畫自序〉和〈題櫟園藏畫頁子〉：「溪山幕幕路綿綿，不到雲門已十年。認得數株黃杏樹，辯才墳畔寺橋邊。」[772] 毛為周題畫詩中寫：「雨過不放晴，積陰濕林葉。野禾生前圩，蒸耳似馬鼠。」[773] 毛本人也收藏書畫，不過為數不多，如他將文徵明的〈雪圖〉加上題跋後送給高念東。[774] 在得不到書畫時，毛也是念念不忘，如毛的〈畫竹歌〉載：「崇禎中，陳二待詔洪綬為沈嗣範畫鈎勒白竹，題云：萬曆乙未（1595）法華山貌竹數種，在無用老人卷，李長蘅見之歎曰：小淨名醉墨矣！後為權要得去，關中人張道貌岸然民脫白（驔）馬易之，是畫一種耳。西河毛（姓）觀畫采隱堂，咨嗟為歌。」[775]

周、毛對徐乾學、高士奇、王鴻緒等人結成的「死黨」並不以為然，但又沒有辦法。高士奇與王鴻緒的交往過多，尤其在書畫題寫跋語時，也反映了這

[768] 毛奇齡，《西河集》第67冊，頁23，文淵閣《四庫全書》本。

[769] 毛奇齡，《西河集》第63冊，頁43，文淵閣《四庫全書》本。

[770] 毛奇齡，《西河集》第5冊，頁36 ，文淵閣《四庫全書》本。

[771] 毛奇齡，《西河集》第51冊，頁13－14 ，文淵閣《四庫全書》本。

[772] 毛奇齡，同上，頁37。

[773] 毛奇齡，《西河集》第54冊，頁43 ，文淵閣《四庫全書》本。

[774] 毛奇齡，《西河集》第60冊，頁23-24 ，文淵閣《四庫全書》本。

[775] 毛奇齡，《西河集》第57冊，頁20 ，文淵閣《四庫全書》本。

圖100　歐陽詢《行書仲尼夢奠帖》後面就有高、王二人的長段題跋

一點，如現藏遼博的歐陽詢《行書仲尼夢奠帖》後面就有高、王二人的長段題
跋（圖100）。

　　毛曾在《高江村暫假還裏》一詩中說：「暫辭雙闕下蓬萊，白壁黃金莫浪
猜。海國自能瞻岱嶽，帝心不用感風雷。谷中鸚鵡眠方穩，洞口薔薇花正開。
只恐恩深饒眷戀，浙潮一日兩濚回。」[776] 毛奇齡另在〈高江村宮詹初度寄書幛子
以贈〉中有一句：「庭懸彩服隨年轉，酒汎黃花帶露擷。記得內廷當此節，君王
長賜御前魚。」[777]

　　禮部尚書葉方藹與朱彝尊、宋犖、施愚山、魏象樞、王崇簡、王士禎十分
友善，也是喜歡古書畫收藏之人，他在其《讀書齋偶存稿》記載許多他與汪
琬、王士禎、周亮工的詩句，[778] 葉方藹，字子吉，號訒庵，昆山人，順治已亥
第三名進士，官至翰林學士兼禮部侍郎，加禮部尚書銜，諡文敏。[779]

　　與吳偉業的關係比較密切的周亮工、曹溶，是結緣于詩文，吳偉業寫詩作
詞在家鄉開創了婁東派。宋犖奉敕編《聖祖御制詩集》初、二、三集；康熙五

[776] 毛奇齡，《西河集》第68冊，頁64-65，文淵閣《四庫全書》本。

[777] 毛奇齡，同上，頁73。

[778] 葉方藹，《讀書齋偶存稿》第3冊，頁26，文淵閣《四庫全書》本。

[779] 葉方藹，《讀書齋偶存稿》第1冊，頁2，文淵閣《四庫全書》本。

十年(1711)刻張玉書等奉敕編《聖祖御制文集》初、二、三集，康熙五十四年(1715)刻《御纂性理精義》；雍正四年（1726）刻《御選悅心集》；雍正五年刻王鴻緒等奉命刻制。

周亮工與文人官僚的交往很多，但最多的還算他與書畫家們的交往。周是在13歲時到諸暨的，並結識陳洪綬（1599～1652）[780]。周在《賴古堂書畫跋》中說陳與他交往二十年，「十五年前祇在都門（指北京）為予作《歸去圖》一幅，再索之舌敝穎禿弗應也。庚寅（1650年）北上與此君晤於湖上，其堅不落筆如昔。明年（1651）予復入閩，再晤於定香橋，君欣然曰：此予為子作畫矣。急命絹素。」[781]周有〈為潘恭壽五十壽詩〉，說明二人有過交往。

周為高岑的《金陵四十景》圖冊寫了題跋。有關於金陵四十八景的多種記載和版本。據〈新京備乘〉記載：「《陳府志》有金陵四十八景，為高蔚生所繪」，這可能是高岑畫完四十景之後，又補了八景。高岑，字蔚生，江寧上元縣人，「金陵八家」之一，他對家鄉南京的山水名勝有著深厚的感情。他在廣泛收集南京資料，遍游金陵勝跡之後精心繪製了《金陵四十景》。

我們今天能見到的周亮工《讀畫錄》中記載他與77位元書畫家的交往。事實上，《讀畫錄》不單純是記載周與這些畫家的交往，最為重要的是：周亮工在擔當起藝術批評的角色，我們在此僅舉幾個例就說明這個問題。

一是，馬士英（1596～1646）與阮大鋮並稱「馬阮」，三百年來被視為權奸之輩，早已成定論。馬士英能畫，但流傳下來的極少。最早論及馬士英的是周亮工，

780 陳洪綬，字章侯，號老蓮，晚號老遲、悔遲，又號悔僧、雲門僧。浙江諸暨人。祖上為官宦世家，至其父家道中落。陳洪綬幼年早慧，詩文書法俱佳，曾隨藍瑛學畫花鳥。成年後到紹興蕺山，師從著名學者劉宗周，他的人品學識深受劉的影響。崇禎三年（1630）應會試未中。崇禎十二年（1639）到北京宦游，與周亮工過從甚密。後以捐貨入國子監，召為舍人，奉命臨摹歷代帝王像，因而得觀內府所藏古今名畫，技藝益精，名揚京華，與崔子忠齊名，世稱「南陳北崔」。明朝滅亡後，清兵入浙東，陳洪綬避難紹興雲門寺，削髮為僧，一年後還俗。晚年學佛參禪，在紹興、杭州等地鬻畫為業。陳洪綬生性怪僻，憤世嫉俗，身歷憂患之時，所交師友多為正義之士，著有《寶綸堂集》。

781 周亮工，《賴古堂書畫跋》，見《中國書畫全書》，第七卷，頁938。

在《讀畫錄》中有專章記事：「馬瑤草士英，貴陽人。罷鳳督後，僑寓白門。肆力為畫，學董北苑而能變以己意，頗有可觀。」[782]清代初時，馬士英的畫還有流傳，收藏者也不是沒有，但收藏畫時要「掩姓名」，不免有掩耳盜鈴之憾。不知是誰想出了好辦法，只須加添筆劃，將「馬士英」改為「馮玉瑛」，就變成金陵名妓的手筆，真是兩全其美的妙策。江都文人官僚吉枉臣題阮大鋮〈詠懷堂詩〉一句說，「勝他一紙佳山水，改竄青樓馮玉瑛。」乾隆年間，吳興文人姚世鈺也有〈題馬士英畫〉一詩：「剩水殘山信手為，百年留得墨南離。與人家國渾閒事，那不常稱老畫師。」姚的感慨也和周一樣，慨歎馬士英不是以「鳳督」而終，相反卻得以畫家名世。乾隆詩人張塤《竹葉庵文集》卷八，有「題馬士英畫二首」，題下小注，「即王阮亭（指王士禎）尚書所題詩之幀，今陸丹叔同年藏之。」「一般不罵楊龍友，桃葉江聲罵汝多。剩水殘山能幾筆，六朝難畫畫陵陀。」[783]

[782] 周亮工，《讀畫錄》，見《中國書畫全書》，第七卷，頁963。「陸冰修日，瑤草書畫不減文董……使瑤草以鳳督終，縱不及古人，何遽出某某下。功名富貴，有幸有不幸焉。可概也已。王貽上日，蔡京書與蘇黃抗行，瑤草胸中乃亦有丘壑。黃俞邰題一絕，半閑堂下草離離，尚有遺蹤寄墨池。猶勝當年林甫輩，弄麋貽笑讀書時。貽上又題，秦淮往事已如斯，斷續流傳自阿誰。比似南朝諸狎客，何如江孔擘箋時。瑤草為後人挪輸若此。余謂瑤草尚足為善，不幸為懷甯（阮）累耳。士人詩文書畫，幸而流傳於世，置身小一不慎，後人逢著一紙，便指摘一番，反不如不知詩文書畫為何物者，後人罕見其姓字，尚可逃過幾場痛罵也。豈不重可歎哉！瑤草名成，後人爭購其畫，不能遍應，多屬施雨成為之。」

[783] 王阮亭原題的馬士英畫冊，乾隆中在陸丹叔手，又過了百來年，葉名灃的《敦夙好齋詩初編》（刊于咸豐三年）卷一有「題馬士英畫冊三首」詩，題下小注云，「王漁詳、黃俞邰、尤悔庵、錢擇石諸公皆有詩。今為王藕唐光祿瑋慶所藏」。「歌管薰風殿，君王樂未休。江山餘半壁，煙景不勝秋。」「長板橋頭路，當年畫客居。青溪吊江令，寂寞只啼烏。」「話到滄桑劫，匆匆十五年。飄零卷中柳，殘墨尚依然。（士英自題辛未夏日畫）」這是畫冊流傳最後的蹤跡了。馬瑤草挨罵了三百年，也不是沒有人為他叫屈，晚近有安順姚大榮撰《馬閣老洗冤錄》，為士英洗雪，出於鄉誼，所說不免有許多漏洞和強詞奪理之外，陳援庵說，「其說允否，自有公論」，其意可知。但陳先生又說，「惟士英實為弘光朝最後奮戰之一人，與阮大鋮之先附閹黨，後復降清，究大有別。南京既覆，黃端伯被執不屈。豫王問，馬士英何相？端伯曰，賢相。問，何指奸為賢曰，不降即賢。諒哉！馬、阮並稱，誠士英之不幸。易曰，比之匪人，不亦傷乎！可為士英誦矣。」（陳垣撰《明季滇黔佛教考》）

其實，我們若細心閱讀《讀畫錄》時，用今天的眼光來看，周亮工充當的是他那個時代的藝術批評家的角色，他的背後有一個龐大的收藏家購買網路，即王鐸（1592～1652）、孫承澤、龔鼎孳（1616～1673）、錢謙益（1582～1664）、宋犖、朱彝尊（1629～1709）、王士禎（1634～1711）等。如他將年輕的王翬的作品介紹給王世禎收藏就是一例。[784] 我們還可從《讀畫錄》中看出他是如何為王翬做藝術評論的：「王石谷，翬，常熟人，自號烏目山人。少從王煙客太常遊。太常精於繪事，且收藏古跡最富。石谷揣摹盡得其法，仿臨宋元人無微不肖。吳下人多倩其作，裝潢為偽以愚好古者，雖老於鑒別亦不知為近人筆。予所見摹古者，趙雪江與石谷兩人耳。雪江太拘繩墨無自得之趣，石谷天資高、年力富，可與古人齊驅，百年以來第一人也。……石谷苦心于此二十餘年，于予頗有知己之感。」[785]

再如，順治十三年（1656），三十九歲的龔賢，得悉好友周亮工在京師，龔想投奔他，由南方北上，經過泰山與黃河，曾有泰山之遊，作〈登岱詩〉贈周：「勒馬瞻東岱，嵯峨勢獨尊。半空懸日觀，一竇仰天門。氣接荊吳白，雲歸齊魯昏。久虛封禪事，碑碼幸長存。」龔確實得到周的大力幫助。

今天，我們若以今天的藝術批評觀點來看，周亮工應該算是中國第一位藝術批評家了，他不僅對他所接觸過的77位畫家加以品評，而且他還是同時代作品的最大收藏家。在這77人當中，有13人是進士，4人曾是舉人，1人貢生，6人是生員，2個僧人畫家，另有51人是普通畫家，但超過70%以上是職業畫家，其地位與身份各有不同。周亮工沒有特別區分誰是職業畫家，誰是文人畫家，誰又是普通畫家，周是沒有社會階層與當時文人官僚所常有的偏見。唯一的例外是對和發祥的文字中頗有微詞，即「和子長發祥，河陰人，能畫翎毛花卉，…極其所至，歸於惡道而止。」[786] 對其餘畫家的評論多存公允，少微詞。

784 見 Hongnam Kim，同前引文，p.193.

785 周亮工，《讀畫錄》，見《中國書畫全書》，第七卷，頁952-953。

786 周亮工，《讀畫錄》，同上，頁961。

　　從《讀畫錄》中統計出，大約是在1646年，周34歲時開始收藏同時代書畫家的作品，若平均每人10件的話，已經有680件（冊）之多，可能在數量上要遠遠超過這個數字，因為他對早年生活過的南京畫家收藏數字更大，美籍韓人學者金紅男曾統計過，周亮工結交的畫家絕不是77人，而是多於145人，其中有一半以上的人是周沒有寫過藝術批評文字的而已，另外，當周的名聲一天天大起來的時候，許多畫家經常住在周家，為他作畫，如金陵畫家胡玉昆曾連續住在他家約有20年的時間。[787] 周亮工不僅對世俗畫家作以品評，而且對僧人畫家也多有交往，如髡殘的作品，[788] 此時也已有相當的造詣，自成一家，受到周亮工、龔賢、陳舒、程正揆等人的推崇，使得他在當時南京的佛教界和文藝界都有很高的地位。若從1646年算起，到周亮工去世的1672年止，周有26年的收藏時間，若以粗略的數位估算，如他收藏陳洪綬有40多件、葉欣有100多件的平均數來計算，其收藏總數當在1000幅以上。

　　《讀畫錄》雖然是在周亮工去世後的一年後出版，即康熙十二年（1673）。由其長子周在浚（1640～？）整理的，有張怡、毛奇齡等人寫序。周在浚在其序言中說：「憶先大夫嗜畫三十年，集海內名筆千百頁裝成卷冊…數十年中所收不下數千帙，於是拔萃選尤，裝潢成冊，一時名流，多為品題。此《讀畫錄》所由作也，蓋先生于役淮陽，舟中多暇，乃取前冊信手翻閱，隨意所至為立一傳，或志相立之因緣，或敘作畫之始末，或詩或跋、或繁或簡，不獨山水之神情躍躍欲現，即作山水者之面目具在寸楮尺幅中矣。」[789] 可能張怡說是「數千帙」的藏品有些誇大其詞，但總數量超過千件（冊）還是有可能的。

[787] 見 Hongnam Kim，同前引文，p.192.

[788] 髡殘的畫藝，於四十歲左右開始成熟。自從到了南京以後，生活安定，遂進入創作的高峰。他現存作品上的紀年，最早是 1657年，而以1660年後四年為最多。清順治十一年(1654)，髡殘四十三歲，他再次雲遊到南京，先後住在城南大報恩寺、棲霞寺及天龍古院，而在牛首祖堂山幽棲寺時間最長，共十餘年直至壽終。髡殘的性格比較孤僻，「鯁直若五石弓。寡交識，輒終日不語」。他對禪學，有很深的修養，能「自證自悟，如獅子獨行，不求伴侶者也」。髡殘在南京時，除了與佛門弟子往來外，也與顧炎武、錢謙益、周亮工、張怡等人往來，互以詩文酬唱。

[789] 周亮工，《讀畫錄》，見《中國書畫全書》，第七卷，頁944。

圖101　元代劉貫道《群仙獻壽圖》上有「周元亮秘笈之印」

實際上，周不單純只收藏與他同時代的書畫藏品，他還收藏一些古代的書畫，如現藏北京故宮黃庭堅〈諸上座草書卷〉（約書于元符三年，即1100年）[790] 曾經是周亮工的藏品，後經過王鴻緒收藏而入清內府。現藏臺北故宮的元代劉貫道《群仙獻壽圖》[791]（圖101）上有「周元亮秘笈之印」為他的藏品標誌，另外臺北故宮博物院收藏的黃公望《望天池石壁圖軸》[792]（圖102）在今天已經鑒定為偽作，但周還是認定為真跡的。此圖原是笪重光舊藏，後轉到周手中而後入清內府。

[790] 此卷，紙本，草書。凡九十二行，四百七十七字，署款：「山谷老人書。」「書」字上鈐「山谷道人」朱文方璽。後紙有明吳寬，清梁清標題跋各一段。卷前後及隔水上鈐宋「內府書印」、「紹興」、「悅生」，元「危素私印」，明李應禎、華夏、周亮工，清孫承澤、王鴻緒，近代張伯駒等鑒藏印。此帖初藏南宋高宗內府，後歸賈似道，明代遞藏于李應禎、華夏、周亮工處，清初藏孫承澤硯山齋，後歸王鴻緒，乾隆時收入內府，至清末流出宮外，為張伯駒先生所得，後捐獻給國家。此卷是黃庭堅為其友李任道抄錄的五代金陵〈釋文益禪師語錄〉，是其草書精品之一。此卷為山谷晚年代表作，深得懷素草書遺意，如龍搏虎躍而又圓婉超然，縱橫之極，而又筆筆不放，取勢側欹，左右開張，墨色枯潤相映，布白天趣盎然，可謂氣勢豪邁，超凡脫俗，似有禪家氣息。黃庭堅〈山谷自論〉云：「余學草書三十餘年，初以周越為師，故二十年抖擻俗氣不脫，晚得蘇才翁、子美書觀之，乃得古人筆意。其後又得張長史、僧懷素、高閑墨蹟，乃窺筆法之妙。」在《語錄》後黃氏又作大字行楷書自識一則，結字內緊外松，出筆長而遒勁有力，一波三折，氣勢開張，一卷書法兼備二體，相互映襯，尤為罕見，是其晚年傑作。明都穆《寓意編》、華夏《真賞齋賦注》、文嘉《鈐山堂書畫記》、張丑《清河書畫舫》、《清河見聞表》、卞永譽《式古堂書畫彙考》，清孫承澤《庚子消夏記》、清內府《石渠寶笈·初編》等書著錄。

[791] 《故宮書畫圖錄》卷四，頁25。

[792] 同上，頁97。

今天，我們回過頭來依據周亮工的收藏印章來建立他的收藏目錄時，會有這樣的感覺，周是有意在收藏與他同時代的書畫藏品，這與其他明末清初的鑒賞家有著很大的不同，恰好與當時那些嗜古收藏家們形成鮮明的對比。他拋棄的是當時那種「重古輕今」的收藏趨勢與態度，轉向收藏當時在世的書畫家的作品，並對他們做出評介，雖然我們從文獻中知道，他的這一評介工作只完成了一半，可能還少，但與當時的收藏風氣是完全不同的。尤其是在今天，以我們現在的知識結構對《讀畫錄》再做重新解讀的時候，我們還會發現這樣一個事實：周在《讀畫錄》中是有意來消除一些當時對繪畫藝術的觀點，特別是董其昌所宣導的「南北宗」二分法，即北宗多是服務於政治目的的，南宗則是強調「文人畫」的特色。我們在《讀畫錄》中找不到「文人畫」這一詞，也找不到為何人所服務的觀點所在。與此同

圖102　黃公望《望天池石壁圖軸》

時，我們並沒有發現強有力的證據說明周亮工的書畫藏品中存在著對文人畫的強烈偏愛，對職業畫家、文人畫家沒有劃出人為的標準，這是周最為偉大之處，也是他與時代最具有挑戰性的一個方面。舉例來說，如他在郭鞏的一條中寫道：「郭無疆，鞏，閩之莆田人，移家會城。無疆作畫具有天質，山水翎毛皆工，尤以寫生名。為余作小照，攜歸江南，見者皆匿笑不禁，咸曰：得無疆，波臣（指曾鯨）可以死矣。…予北歸寄語高生雲客，請無疆追寫程公，無疆援筆立就，望

之如生。寄予曰：程公義凌霄漢，且辱下交久，聲音笑貌，往來予目未已矣，故落筆輒得肖，即此可覘無疆矣。…」[793]

　　有趣的是，周也不排斥那些專門為人代筆的畫家，如曾專門為馬士英代過筆的施霖，他也分開施霖的事情寫出來，他說：「施雨咸，霖，江寧人。予聞雨咸壯年遊廣陵（今揚州），是時方盛稱張圖南畫，心亦豔之。…馬瑤草（指馬士英）楊龍友（指楊文驄）作畫但能小小結構耳！其大幅皆倩（請）雨咸為之，寸咸遂高出眾家上。…北海孫先生精鑒賞者，題雨咸畫云：近從舊內得名畫以數百計，序世代而遞閱之。一至南宋，遂覺奄奄不振。至黃子久（黃公望）、沈啟南（沈周），此道始為中興。無奈近趨嫵媚淺薄，又二十年直令夏禹玉（夏珪）輩笑人齒冷耳。安得雨咸而與之論畫哉！張瑤星曰：雨咸畫山水，不屑屑景色，間有元人風度。近日畫家惟雨咸可稱逸品云。」[794] 周的觀點雖有借用孫承澤的話語來說，但他是極為贊同的，這對於我們今天如何來看待古人的「代筆作」問題是大有幫助的。如趙左曾為董其昌的代筆，這是經過董其昌本人的允許，且二人的風格極為相近，在今天應把它視作是董其昌的作品嗎？還是需要考證後將其歸入贗品行列？定為真跡有心可原，若一下定為贗作，是不是真的一棍子打死，萬劫不復。學術界還沒有一個令人信服的說法。在我看來，經過被代筆者的允許，則應當視為原作看；若無被代筆者的允許則是偽作，二者的性質是有天壤之別的。

　　有關周亮工對畫家的資助，金紅男博士已經多有論述，[795] 可對中小名頭的畫家的支援，多有未涉及之處。周亮工對中小名頭畫家的支持，這是與他早年受過孫承澤八年的資助有關，如他對劉酒的幫助則更為人們所稱道。周寫道：「劉酒，汴人，無名字，自呼曰酒人，稱曰劉酒雲。畫人物有清勁之致，酒後運筆，尤覺神來人，以為張平山后一人，酒不屑也。凡作畫一酒

[793] 周亮工，《讀畫錄》，見《中國書畫全書》，第七卷，頁961。

[794] 周亮工，同上，頁962。

[795] 見 Hongnam Kim，前引文，pp.189-201.

字款，其似行書者次，似篆籀者，其得意筆也。」[796] 劉酒無妻無子，死後亦由周「為買棺殮之。」另外一個例子是，周對蘇澤民的作品的欣賞，他在蘇澤民一條中寫道：「蘇澤民，初名霖，更字豚，字遺民，華亭人。王勝時曰：遺民為人奇狷，善畫帝釋諸天像，得吳道子遺意。間寫山水，成輒毀棄之，人莫測其意。以困死，死後畫益貴重，在予鄉亦不易得也。余蓋親見楊子雲者，今且從片紙中呼之出矣。」[797]

此外，周亮工對每位元代畫家各個時期的作品，關注得十分細緻，如與梁清標、孫承澤、宋犖等大鑒賞家都有過交往的鄒衣白，他也是一位有名的宋元書畫收藏者。在周亮工看來，鄒衣白的畫法全然摹仿黃公望，故他的名氣越來越大，晚年應酬之筆，皆出自捉刀人，所以周說「惟有阿誰章者，為其得意筆。」[798] 但周同時又說，正是因為鄒衣白是個宋元時期書畫的收藏家，「落筆無一毫近人習氣。晉陵吳同卿家藏（黃）子久《富春山圖》長卷，為子久生平第一畫。先生（指鄒衣白）極愛之，比之右軍蘭亭，屢欲求售不可得，時時借觀，每一過目，輒題其後，後同卿歿，欲以此圖為殉，病篤時投火中旋即暈憒，其子急以他卷易之，已焚前一段矣。其子即攜致（至）先生（處），高索千金，時先生方困乏無力。售之，把酒浩歎，復題數百言于後以紀其事，悒悒者月餘。」[799]

總之，周亮工的書畫收藏與他對繪畫藝術的品評，直接影響著我們，他的《讀畫錄》是我們今天能夠公允地對待畫家的一個很好的樣書。

[796] 周亮工，前引書，頁963。

[797] 周亮工，《讀畫錄》，見《中國書畫全書》，第七卷，頁963。

[798] 周亮工，同上，頁949。

[799] 周亮工，同上，頁949。

第八章 清初其他鑒藏家的書畫收藏

　　在清初，許多文人官僚，尤其是來自於江南地區的文人官僚，他們對於書畫收藏雖然比不上北方的孫承澤、梁清標，但其手中所收藏的書畫也有許多精品，特別是在康熙年間（1622～1722），幾乎文人官僚都有書畫收藏，如曹雪芹的祖父曹寅繼任江南織造後，有折節與年長之江南文士相交，求教之心如此之切，對填詞也表現出異乎尋常的興趣，或許有納蘭性德的影響，他輯有《荔軒草》。有人謂曹寅「三代織造江甯」，在他上奏康熙密折看來，實為朝廷籠絡江南才士之特別使節，這些江南的文人官僚多是喜歡書畫收藏的，如與曹寅關係密切的高士奇、徐乾學、王鴻緒等人都是書畫收藏大家。後來，徐乾學有所領悟，並說「上之所以造就者，別有在也」。換句話說，這是康熙的聖旨所在，康熙皇帝是允許他們這樣做的。

　　清初的文人官僚，在康熙皇帝看來，只要是忠心於朝廷，花心事在女性消費、收藏書畫都是公開的事情。就連最反對書畫收藏的三品官僚姜宸英在其《湛園集》卷八中對當時的書法碑帖多加評注，他只對書法特別感興趣。康熙利用「博學鴻詞科」來不定期地籠絡江南文人才子，是一條十分有效的途徑，很多人都是以此途徑來為大清王朝效命。他們在業餘生活中，最為突出的也是寫詩作詞、觀賞書畫藏品、飲酒尋妓。清禮部尚書龔鼎孳與「秦淮八豔」之一的顧媚之戀[800]、吳偉業與卞玉京的半生緣[801]、冒辟疆與董小宛[802]的生死之情早已是眾人皆知。就連二品大員的清初著名詩人朱彝尊不僅有伎席詩，而且還有一首〈長相思・紅橋尋歌者沈西〉：「石橋西，板橋西，遙指平山日未西。舟來蓮葉西。人東西，水東西，十裏歌聲起竹西，西施更在西。」[803] 在另一首〈玉樓春・伎席〉：「蟲蟲本愛穿花徑，改席回廊翻道冷。歌時小扇拍猶嫌，醉裏香

[800] 據《板橋雜記》載：「顧媚字眉生，又名眉，號橫波，晚號善持君，莊妍靚雅，風度超群；鬒髮如雲，桃花滿須，弓彎纖小，腰肢輕亞。通文史，善畫蘭，追步馬守真，而姿容勝之，時人推為南曲第一。」可見她不但有著仕女的娉婷嬌姿，更具文才藝技。著有《白門柳傳奇》流傳於世。

肩憑未肯。情知並坐無由並，且喜眉梢遠相映，待他月上燭斜時，壓住影兒應不省。」[804] 甚至公開攜帶女伎出入，都視為正常文人雅集的一般模式，最為柳如是心儀的宋轅文，只是不當著他夫人的面罷了，後被陳子龍、錢謙益所尊寵。[805] 三品文人官僚的毛奇齡在〈鞦韆辭〉中寫得最為地道：「北地小妓善懸絚，春風翻花弄花影。南人長裙掃階除，依稀學得亦不如。少時曾看鞦韆戲，紅繩百尺遠垂地。」[806]

　　文人官僚的生活最為形象的描述是施閏章在〈李尚書夜宴燈舞歌〉詩中將當時的文人雅集描寫得特別清楚：「酒坐清光何陸離，珊瑚火樹交葳蕤。白紵杯盤安足希，翩何翻覆華燈飛。繞楹拂檻相因依，低昂容與紛參差。」[807] 從詩中可見，當時的生活是飲酒、詩詞、舞女為主，而觀賞書畫則是第二位的。朱彝尊在黃公望的《浮嵐暖翠圖》後說他在順治十七年（1660）冬十一月，在萊陽宋公的官廨中喝酒，酒後主人拿出此圖，稱之為「解酒圖」，足見當時看畫

801 卞玉京名賽，又名賽賽，因後來自號「玉京道人」，習稱玉京。她出身于秦淮官宦之家，姐妹二人，因父早亡，二人淪落為歌妓，卞賽詩琴書畫無所不能，尤擅小楷，還通文史。她的繪畫藝技嫻熟，落筆如行雲，「一落筆盡十餘紙」，喜畫風枝嫋娜，尤善畫蘭。此時吳梅村當了清朝的官，心情頗傷。順治七年的一天，卞賽在錢謙益家裏看到了吳的〈琴河感舊〉四首詩，方知吳對她的思念。數月後二人在太倉終於相見，卞賽為吳氏操琴，吳感懷不已，寫了〈聽女道士卞玉京彈琴歌〉贈之，詩中道出了卞在這十年中的情景，點出了清軍下江南、玉京「弦索冷無聲」，一派淒涼狀況。卞賽後來隱居無錫惠山，十餘年後病逝，葬于惠山柢陀庵錦樹林。

802 董小宛（1624-1651），本名董白，字小晚，亦寫作小宛，一字青蓮，為清代秦淮名妓。天資巧慧，被稱為「針神曲聖」。

803 朱彝尊，《曝書亭集》第8冊，頁63，文淵閣《四庫全書》本。

804 朱彝尊，同上，頁59，文淵閣《四庫全書》本。

805 陳寅恪，《柳如是別傳》（上），（北京：生活‧讀書‧新知三聯書店，2001），頁16-68。柳如是，明末名妓，後為錢謙益妾。明亡時勸錢謙益自殺，不從。謙益卒，自縊死。能詩畫，所著有《戊寅草》、《柳如是詩》等。

806 毛奇齡，《西河集》第57冊，頁21，文淵閣《四庫全書》本。

807 施閏章，《學餘堂文集》第14冊，頁73，文淵閣《四庫全書》本。

圖103 清代名詞人納蘭性德 (清 楊鵬秋繪)

之盛,書畫觀賞則在其後。[808] 施閏章等人還曾專門寫詩戲梁清標、王士禎的門生汪蛟門說他有三好,並請人畫圖,說他好書、好酒、好聲伎,詩中說:「丈夫寄興皆偶然,要令懷抱垂千年。擁書把盞列絲竹,富貴何必非神仙。不爾僵臥且止酒,殘編短帙商歌傳。吾愛舍人好才思,縱無三者良快意。竹西況復風流地,雪色妖姬擅歌吹。」[809]

以詩詞名滿清代的納蘭性德(圖103)也有書畫收藏,朱彝尊在李唐〈長夏江寺圖〉後題:「康熙乙丑(1685)三月,納蘭侍衛(納蘭性德)容若購得李唐著色山水卷,邀予題簽,唐字晞古……蓋春山薄而秋山疏,惟夏山利用丹墨,思陵(宋高宗)比之思訓,可謂知言也已。」[810]

另外朱氏還提到納蘭性德還收藏有《趙子昂的水村圖卷》[811] 朱彝尊在趙子昂《鵲華秋色圖卷》後題:「鵲華秋色圖卷,元貞元年吳興趙王孫罷守齊州,歸為周公謹作。……康熙甲子(1684)冬,觀于納蘭侍衛容若之綠水亭。」[812] 納蘭侍衛即清詞人

[808] 朱彝尊,《曝書亭集》第18冊,頁61-62,文淵閣《四庫全書》本。

[809] 施閏章,同前引書第15冊,頁71-72,文淵閣《四庫全書》本。

[810] 朱彝尊,同前引書第18冊,頁56,文淵閣《四庫全書》本。

[811] 朱彝尊,同上,頁58,文淵閣《四庫全書》本。

[812] 朱彝尊,同上,頁57-58,文淵閣《四庫全書》本。

[813] 納蘭性德(1655-1685),原名成德,字容若,號楞伽山人,滿洲正黃旗人。大學士明珠之子。康熙進士,官一等侍衛。善騎射,好讀書。詞以小令見長,多感傷情調,間有雄渾之作。詞集名《納蘭詞》。也能詩,有《通志堂集》,又與徐乾學編刻唐以來說經諸書為《通志堂經解》。最好的詞是《木蘭詞‧擬古決絕詞柬友》:人生若只如初見,何事秋風悲畫扇。等閒變卻故人心,卻道故人心易變。驪山語罷清宵半,淚雨零鈴終不怨。何如薄幸錦衣郎,比翼連枝當日願。另一首《浪淘沙》:夜雨做成秋,恰上心頭,教他珍重護風流。端的為誰添病也,更為誰羞。密意未曾休,密願難酬,珠簾四卷月當樓,暗憶歡期真似夢,夢也須留。

納蘭性德（1655~1685），[813] 僅三十歲，其書畫藏品還是算少的。可能是納蘭性德早逝後，曹寅（1658~1712）[814] 接替了納蘭，成為康熙的招南使，籠絡江南文人。其實，納蘭的弟弟揆敘（？~1717）也在從事這一使命，[815] 不斷「招服」江南文人，在康熙朝時幾乎近百名南方文人入康熙閣政。這些文人官僚多是以元、明二代以來的書畫著錄為藍本，進行書畫收藏。宋犖在吳升所著《大觀錄》序言中提到：「康熙壬辰（1712）餘適來吳，子敏（吳升字子敏）持書謁餘請序，余惟書畫之在天地著錄以傳如周公謹之雲煙過眼、朱性甫之《鐵網珊瑚》，至今鑑賞家依為指南。」[816] 朱彝尊在孫洪九家中為他書跋《李紫笈畫卷》後題：「畫家好手，元時特多，略見《圖繪寶鑑》。」[817] 毛奇齡在《雜箋・二十八》中說：「曾一日，觀唐畫二，一王維畫不知何圖？與世傳輞川筆墨差類；一大李將軍思訓，畫名《御苑龍舟圖》，又名《御苑採蓮》，精細生動，人長分許，而意態具，衣粉凸厚皆剝落，而天冶轉見。」[818] 宋犖在為卞永譽所輯佚的《式古堂書畫考》所撰寫的序言中說：「自貞元（唐德宗李適年號）甲戌至今九百年，畫亡有矣，而畫之纖悉猶可想見，世有博雅之士取凡書法圖畫之流傳者，詮次其源流，薈萃成書，使覽者一披卷而古今之書畫紛然羅吾幾而悅吾目也。展卷而

814　曹寅（1658–1712）　清文學家。字子清，號荔軒，又號棟亭。先世為漢族。原 籍豐潤（今屬河北）。小說家曹雪芹之祖父。自其祖父起，為滿洲貴族之包衣（奴僕），隸屬于正白旗。官通政使、管理江寧織造、巡視兩淮鹽漕監察御史。善騎射。能詩及詞曲，所作有《棟亭詩鈔》、《詞鈔》、《續琵琶記》等。又匯刻前人文字音韻書為《棟亭五種》，藝文雜著為《棟亭藏書十二種》，校勘頗精。

815　揆敘（？–1717），字愷功，又號惟實居士，納喇氏，滿洲正黃旗人，大學士明珠子，納蘭性德之弟。歷任翰林院學士、經筵講官、禮部侍郎、左都御史。揆敘曾與阿靈阿、鄂倫岱、王鴻緒等擁護康熙第八子繼為皇太子，雍正繼位後被奪官削諡。生前與湯西涯、姜宸英、高澹人、顧梁汾、吳梁汾、吳兆騫、朱彝尊、查慎行等漢族文人有交往。著有《益戒堂詩集》。夏日園居雜興之一：「瓊廚金穴羨鄰居，如此繁華畜眼初。青瑣幾時誇要路，朱輪竟日咽比閭。飛梁曲磴臨池回，高閣回廊隱樹虛。富貴迴圈如傳舍，亭台容易作丘墟。」

816　盧輔聖主編，《中國書畫全書》第八冊，（上海：上海書畫出版社），頁124。

817　朱彝尊，《曝書亭集》第18冊，頁61，文淵閣《四庫全書》本。

818　毛奇齡，《西河集》第9冊，頁15-16，文淵閣《四庫全書》本。

亦怡然，得喪何有？忻戚兩忘，則可以盡得二者之樂而無其累。此卞公《書畫匯考》一書所以可傳也，先是有《書史會要》、《圖繪寶鑒》、《王氏書畫苑》、《清河書畫舫》、《鐵網珊瑚》及《珊瑚網》諸書往往行於世，然或略而不該，或蕪駁而無序，而是書集其成，自魏晉迄明書考畫考，各厘為三十卷，蔚乎巨觀矣。……邇年以來濡首簿書，茲事幾束高閣。」

這充分說明清初的文人官僚不像明代人完全是依憑書畫藏品本身來進行書畫鑒定，這就是明末、清初的差別所在。事實上，雖然有些差別，但也因人而異，現選擇其中對書畫收藏最為重要的、甚至是舉足輕重的文人官僚加以介紹。

第一節　清初北方耿、索二家藏品的命運

耿昭忠生平

耿昭忠（1640-1686）[819]，字存良，號信公、長白山長，遼寧遼陽人。其祖父耿仲明，其父耿繼茂，並有兄弟耿精忠、耿聚忠三人。據《清史稿》，耿仲明被封為「靖南王」後，雖然在1649年，他被指控庇護和隱匿了300逃奴的下屬，自縊身死，但他的軍隊仍然在其子耿繼茂統帥之下，繼續與復明分子作戰。1654年，耿繼茂請求遣其兩子耿精忠與耿昭忠入朝侍候皇上。《清官冊》中說康熙皇帝下詔耿精忠進京，想伺機將其職奪去，但狡猾的耿精忠不肯上當。此事一直遷延到康熙十九年（1680），康熙帝正式下詔，著耿精忠上京覲見，他這下才不得不惴惴就道。耿精忠一到京，他的兩個胞弟耿昭忠、耿聚忠，早受了朝廷的籠絡，或為駙馬，或為高官。康熙皇帝已經採取分化瓦解的辦法達到平定「三藩」的目的。

耿昭忠，在《清史稿‧本紀六》的「聖祖本紀」中僅有一段記載：「康熙十五年（1676）十二月壬子，遣耿昭忠為鎮平將軍，駐福州，分統靖南藩軍。叛將嚴自明犯南康，舒恕擊走之。丁巳（1677），尚之信使人詣簡親王軍

819 另有一說，去世之年為1687年，為其計算方法有誤。

前乞降，且乞師，疏聞。許之。吳三桂將吳世琮殺孫延齡，踞桂林。庚申（
1680），海澄公黃芳世自賊中脫歸。上嘉之，加太子太保，與其弟黃藍並赴康
親王大軍討賊。建威將軍吳丹復山陽。辛未（1691），頒賞諸軍軍士金帛。丙
子（1696），祫祭太廟。耿繼善棄邵武，海寇據之。副都統穆赫林擊之，賊將
彭世勳以城降。」[820] 從中可知，耿昭忠曾當過康熙皇帝的侍衛，曾任駐守在福
州的鎮平將軍。當時的文人多稱耿昭忠為耿都尉，如朱彝尊就曾有〈贈耿都尉
二首〉之一，就說他：「承恩驂乘入明光，賜第仍居履道坊。日昃尚趨三殿
直，月正恒捧萬年觴。」[821]

　　耿昭忠之子耿嘉祚（17～18世紀），籍貫遼寧遼陽，字會侯，漱六主人，
耿昭忠、耿嘉祚父子在他們的收藏書畫上加蓋許多收藏印章，其中「會侯珍
藏」、「耿嘉祚會侯氏號漱六主人書畫之賞章」等印即為他的收藏印。他的
書畫藏品主要是繼承，也有個別幾件是由他所收藏的，如收藏在上博的錢選
《浮玉山居圖卷》就是由他收藏過的。耿嘉祚與高其佩（1660～1734）、允禧（
1711～1758）、吳先聲（18世紀）、唐岱（1673～1752後）、周灝（18世紀）、高鳳翰
（1683～1748）等畫家、篆刻家有過交往。

　　高其佩（1660～1734），字韋之，號且園，又號南村，別號頗多，如創匠
等。鐵嶺（今屬遼寧）人。官至刑部右侍郎。他以指頭畫名擅一時。後繼者頗
多，形成了中國特有的指頭畫派；[822] 允禧（1711～1758）是康熙皇子，被封慎郡
王，在書畫上鈐有「紫瓊崖主人」，擅長繪畫，清內府中收藏許多他的畫作。

[820] 另在《新清史本紀》卷六至十一中記載：「（1676年）十二月壬子，遣左都御史介山、侍郎吳
努春參贊康親王傑書軍。以耿昭忠為鎮平將軍，駐福州，分統靖南藩軍。癸丑（1673年），嚴
自明等犯南康，覺羅舒恕等擊走之，論獎敘有差。丁巳（1677年），尚之信遣人詣行營乞降。」

[821] 朱彝尊，《曝書亭集》第4冊，頁62-63，文淵閣《四庫全書》本。

[822] 「揚州八怪」中的李復堂得到他的傳授，黃慎、高鳳翰等也都受其他畫風的薰陶。

[823] 納蘭永福與皇九子允禟之女三格格成婚，官至內務府總管。他因與岳丈皇九子允禟的親緣關係，
先後支持允禩、允禟謀取皇位，結怨於皇四子胤禛（雍正皇帝），成為雍正的政敵，為其所惡，
後被革職。

圖104 明代陸治《花溪漁隱圖軸》

康熙在立皇儲時，「太子黨」周圍有許多大臣支持，內務府總管納蘭永福[823] 就支持他；吳先聲是位篆刻家，也會書法，在今天他的《敦好堂論印》一書仍保有對篆刻家的影響，鄧石如就是學他的篆刻很多手法和理論；唐岱（1673～1752後）字毓東，號靜岩，官運內務府總管，擅長繪畫，深受康熙的喜愛，常召他作畫，並賜「畫狀元」，著有《繪事發微》一書，是清代書畫創作著名書籍；高鳳翰（1683～1748），字西園，號南村又號且園，晚號南阜山人，嘗自稱老阜，[824] 早為王士禛所賞識。性嗜硯，所藏至千餘，大半手琢，自為銘詞。因刻「丁巳殘人」、「尚左生」二印，官至徽州績溪縣令。著有《硯史》、《南阜詩抄》。

原清內府收藏過的書畫上有許多是在一張畫上同時有耿昭忠（1640－1686）、耿嘉祚父子的收藏印章，又有索額圖（？～1703）父子的印章，究竟是耿家先收藏，還是索家先收藏，我們沒有任何可資證明的材料。耿、索二家族都是活躍于康熙皇帝在位期間（1661～1722），耿比索額圖早去世有17年，今天從他們收藏過的書畫藏品來推論是先由耿家收藏後轉手至索家，這已經得到美國學者武佩聖的論證。[825] 耿於1686年去世後，從書畫收藏

[824] 一號石頑老子，松懶道人，藥琴老人，膠州（今山東膠縣）人，一作濟甯（山東甯寧）人。工書、畫，善山水，縱逸不拘於法，純以氣勝，兼北宋之雄渾，元人之靜逸。花卉亦妙是天趣。老年患病，右臂不仁，用左手作畫，筆益蒼辣，故號尚左生，歸雲老人，博學精藝，尤豪於詩，康熙五十九年（1720）客安邱張卯居家，張為作《南村草堂圖》，西園為作《杞城別墅圖》以報之，乾隆十二年（1747）為其孫攀鱗作《寒香圖卷》。

遞傳的關係上看，耿的大部分書畫收藏
轉到了他的兒子耿嘉祚（活躍在17世紀晚期
到18世紀早期）手上，後來石濤（1641～約
1720年）、安岐（1683～1742年後）都見到過
耿氏父子的書畫收藏，目前確知石濤僅有
一次在北京，即是在1690—1692年前後
有三年的時間，[826] 石濤在北京時，安岐才
10歲，石濤離開北京時，安岐才12歲，雖
然我們知道，石濤、安岐並未提到過索額
圖家中的書畫收藏，在1708年康熙處決索
芬兄弟時，安岐才25歲，我們沒有在安岐
的書畫收藏品裏找到任何原是索氏父子的
書畫收藏，反之，我們卻找到幾件曾經是
耿昭忠父子的書畫藏品，後來到了安岐

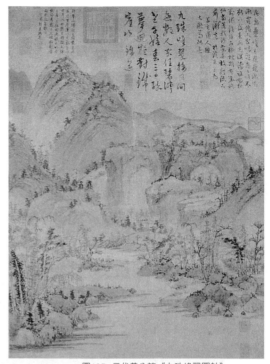

圖105　元代黃公望《九珠峰翠圖軸》

的手中。另外，在安岐的重要書畫著錄《墨緣匯觀》中也提到他在耿嘉祚的家
中看過書畫藏品，如現藏臺北故宮的明代陸治《花溪漁隱圖軸》[827]（圖104）上
有耿嘉祚的收藏印章，原是耿昭忠家族的藏品，後來轉手到安岐手上。有些書
畫藏品從來沒有經過索家父子的收藏。[828] 這說明，在索額圖父子死後，在耿嘉
祚手中尚有數件書畫藏品收藏在耿家，沒有收藏到索家。如藏在臺北故宮的元
代黃公望《九珠峰翠圖軸》[829]（圖105）就是阿爾喜普單獨收藏過的作品。雖然

[825] Wu,Marshall, "A-Erh-His-P'u And His Painting Collection", *Artist and Partrons*, （Washington University of Washington Press,1989）, pp.61 62.

[826] Hay, Jonathan,Shi Tao: *Painting and Modernity in Early Qing China*, pp.200-201.

[827] 《故宮書畫圖錄》卷八，頁7。

[828] 安岐，《墨緣匯觀》，（臺北：商務出版社），頁128、132、138和146幾個條目下。

[829] 《故宮書畫圖錄》卷四，頁107。

圖106　元代吳鎮《秋江漁隱圖軸》　　　　圖107　李迪《雪樹寒禽圖軸》

阿爾喜普是北方收藏大家之一，但與孫承澤、梁清標等人相比，仍稍遜一籌。不過，阿爾喜普的藏品也不斷地向外流散，如藏在臺北故宮的元代吳鎮《秋江漁隱圖軸》[830]（圖106）原是阿爾喜普的藏品，後來也到了梁清標的手上，後入藏於清內府，是否經由梁清標之手，我們並不清楚。

　　我們還知道，在耿昭忠手上的書畫藏品，也有許多沒有到索額圖家中去

830《故宮書畫圖錄》卷四，頁175。

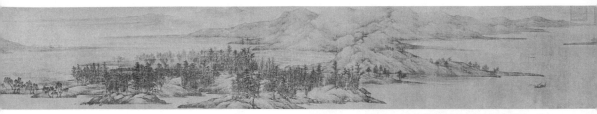

圖108　（傳）董源《夏景山口待渡圖卷》

圖109　崔白《寒雀圖卷》

的，如現藏上海博物館的李迪《雪樹寒禽圖軸》（圖107）就一直收藏在耿昭忠
家裏，後來不知如何進入了清內府。而現收藏在遼博的（傳）董源《夏景山口待
渡圖卷》（圖108）則先是由耿昭忠家族收藏，爾後到了索額圖手上，被沒收到清
內府的。不過，有例外，崔白《寒雀圖卷》（現藏北京故宮，圖109）、倪瓚的《
松亭山色圖》（王己千藏，圖110）、宋克的《萬竹圖》、夏永《岳陽樓圖》（均藏美
國弗利爾館）等都是由耿昭忠收藏而後就到了清內府，估計可能是耿昭忠進獻給了
康熙皇帝。另外，我們還知道，耿嘉祚不是繼承的，自己也收藏數件，如明宣宗
朱瞻基畫的《雙犬圖》（現藏美國沙克樂館，圖111）等。

　　如果索額圖父子的書畫收藏是來自于耿昭忠父子的推論成立，即在耿昭忠
去世後，石濤、安岐才有可能看到耿家父子的書畫收藏，因為耿家並沒有捲入
到康熙皇帝立皇儲這一事件中來，而且，至少有三、五件作品上是沒有索額圖
父子的收藏印章；反之，收藏清內府的約有15件書畫藏品是單獨由阿爾喜普本

831 後文筆者所輯佚出來的阿爾喜普收藏目錄。

832《故宮書畫圖錄》卷三，頁89。

圖110 倪瓚的《松亭山色圖》

圖111 明宣宗朱瞻基畫的《雙犬圖》

人收藏過的，[831] 如今天在臺北故宮的《宋人觀梅圖軸》[832]（圖112）即是由耿入藏後轉到阿爾喜普手中的藏品之一。並沒有經過耿昭忠父子之手，這從中可以說明二個問題，一是索額圖、阿爾喜普父子的收藏另有途徑，我們不知道阿爾喜普從何收藏而來，不過清代畫家王原祁的《仿王蒙夏日山居圖卷》是索芬直接得自王原祁本人的，王翬的二件作品可能也都是畫家本人贈送索芬的，一件是《瀟湘雨意圖卷》、另一件是《載竹圖卷》。另外我們還知道黃鼎贈送過索芬一幅《臨王蒙秋山圖軸》（現收藏在火奴魯魯藝術學院藝術館），這幾幅作品上有題跋，為我們瞭解當時的一些索芬與文人畫家的交往情況，雖然很少，但能夠說明問題。

不過，我們僅知道的是在清初，康熙皇帝曾經賞賜給索額圖的書畫約有二、三十件，即鈐有索額圖收藏印章「**欽賜忠孝長白山長索額圖字九如號愚庵圖書珍藏永貽子孫**」的都是康熙皇帝賞賜給索額圖的清皇宮中藏品。如今天

圖112　宋人《觀梅圖軸》　　　　　　　　圖113　元代倪瓚的《容膝齋圖軸》

　　收藏在臺北故宮的元代大畫家倪瓚的《容膝齋圖軸》[833]（圖113）應當是索額圖
家中的藏品之一，也是他所收藏過的元代書畫藏品中的精品之一。由於索額圖
長期在北京任職，圍繞在康熙皇帝身邊，他的書畫後來多半都收藏在他兒子阿
爾喜普的手中。這些藏品長期流傳在北方，並沒有被其他人收藏過，後來，被
康熙皇帝沒收後，絕大部分是直接進入到康熙內府中去了。

索額圖父子收藏書畫充公

　　索額圖在歷史上是個什麼樣的人物，[834] 正史與野史有很大的差異。索額圖，姓

赫舍裏氏，滿洲正黃旗人，索尼（？～1667）第三子（說他是第二子為錯）。索尼是滿族老臣，他與蘇克薩哈、遏必隆、鰲拜四位大臣共同輔佐八歲的康熙皇帝，是權傾朝野的大臣。其長子噶布拉（或寫喇）、次子早歿失傳、三子是索額圖、四子早歿失傳、五子心裕、六子法保。仔細核對《滿洲名臣傳》卷四中的記載，才知道可能《清史稿》中忽視索尼二個早歿失傳的兒子的緣故，才將索額圖列為索尼的次子，有誤。若依照活在世上的兄弟排列次序，算是次子，但古人不是這樣算法。

索額圖有一方常蓋在他收藏過的書畫上的收藏印，將其身世說明的十分清楚，即「欽賜忠孝長白山長索額圖字九如號愚庵圖書珍藏永貽子孫」，可知他字九如，號愚庵，曾被康熙皇帝賜封過「忠孝長白山長」這一封號。

索額圖早年受其父「家蔭」，最初為皇帝侍衛，自三等升至一等。1668年，為吏部侍郎，第二年，復任一等侍衛，與康熙共計智誅鰲拜，被任國史院大學士兼佐領，索額圖的權勢越來越大，左都御史魏象樞利用地震的機會彈劾他，卻得到康熙的庇護。不久，索額圖與兵部尚書明珠（1635～1708）二人，「同柄朝政，互植私黨」，尤其是他不斷貪污受賄，康熙無奈，只好賜他「節制謹度」匾額，索額圖有所收斂。1688年，康熙任命侍衛內大臣索額圖為全權大臣，與俄國來使議定邊界。翌年9月7日（清康熙二十六年七月二十四日），中俄兩國簽訂了第一個邊界條約--《中俄尼布楚條約》。清軍擊敗噶爾丹時，索額圖再立戰功。《清史稿·列傳五十六》〈索額圖明珠余國柱佛倫〉記載：「索額圖，赫舍裏氏，滿洲正黃旗人，初授侍衛，自三等洊升一等。康熙七年，授吏部侍郎。八年五月，自請解任效力左右，復為一等侍衛。及鰲拜獲罪，大學士班布林善坐黨誅，授索額圖國史院大學士，兼佐領。九年，改保和殿大學士。十一年，世祖實錄成，加太子太

834 有一說法，索額圖「後裔」，在今遼寧省興城三道溝鄉有個村子叫張屯，村裏的張姓人家近百戶，據傳說他們是清代重臣索額圖的後裔。索額圖是滿族正黃旗人，姓赫舍裏氏，是康熙初登皇位時的輔政大臣索尼的第三子，康熙的皇后及一位皇妃都是索額圖的親侄女，因此索額圖以皇親國戚自居，三十幾歲就官拜大學士，權傾一時。到了清末，又深化成同音的姓氏「張」，於是，「章家屯」也就成了「張家屯」。調查發現，張屯的滿族群眾雖然在生活方式上已經漢化，但一些老年人過年時還保留著「燒蒲包」的習俗，以祭奠「索三老爺」也就是索額圖。有關索家被滿門抄斬和自己的祖先曾經姓「章」的故事，當地群眾也能講出一些。

傳。⋯⋯二十九年，上以裕親王福全為大將軍，擊噶爾丹，命索額圖將盛京、吉林、科爾沁兵會於巴林，敗噶爾丹於烏闌布通。以不窮追，鐫四級。三十五年，從上親征，率八旗前鋒、察哈爾四旗及漢軍綠旗兵前行，並命督火器營。大將軍費揚古自西路抵圖拉。上駐克魯倫河，噶爾丹遁走。費揚古截擊之於昭莫多，大敗其眾。⋯⋯四十二年五月，上命執索額圖，交宗人府拘禁，諭曰：爾為大學士，以貪惡革退，後復起用，罔知愧悔。爾家人訐爾，留內三年，朕意欲寬爾。爾乃怙過不悛，結黨妄行，議論國事。皇太子在德州，爾乘馬至中門始下，即此爾已應死。爾所行事，任舉一端，無不當誅。朕念爾原系大臣，心有不忍，姑貸爾死。又命執索額圖諸子交心裕、法保拘禁，諭：若別生事端，心裕、法保當族誅！諸臣黨附索額圖者，麻爾圖、額庫禮、溫代、邵甘、佟寶並命嚴錮，阿米達以老貸之。又命諸臣同祖子孫在部院者，皆奪官。江潢以家有索額圖私書，下刑部論死。仍諭滿洲人與偶有來往者，漢官與交結者，皆貸不問。尋索額圖死於幽所。後數年，皇太子以狂疾廢，上宣諭罪狀，謂：索額圖助允礽潛謀大事，朕知其情，將索額圖處死。今允礽欲為索額圖報仇，令朕戒慎不寧。並按誅索額圖二子格爾芬、阿爾吉善。他日，上謂廷臣曰：昔索額圖懷私，倡議皇太子服御俱用黃色，一切儀制幾與朕相似。驕縱之漸，實由於此。索額圖誠本朝第一罪人也！」

　　索額圖在康熙「立儲」事上丟掉了自己的性命，他所收藏的書畫也全部被罰沒入藏清內府。康熙皇帝[835]（1654～1722）確立皇太子很早。1675年，康熙才22歲時，就冊立了不滿2歲的皇二子允礽（1674～1767）為皇太子。這麼早地冊立皇儲，是為了穩定政局，詔告天下，正式地冊封了皇太子。這個決策，肯定是他和其祖母孝莊太皇太后共同作出的。康熙帝冊立的皇太子，是清朝第一次，也是惟一的一次

[835] 清朝第二代皇帝。順治十一年（1654年）生於景仁宮，為表世祖順治帝第三子。順治十八年（1661年）即位，時年八歲，由索尼、蘇克薩哈、遏必隆、鰲拜四大臣共輔政，年號康熙。康熙在位六十一年，廟號清聖祖。康熙皇帝在清朝十二帝（包括入關前的清太祖努爾哈赤與清太宗皇太極）中子女最多，子35人、女20人，共計55人。

[836] 康熙帝採取的是漢民族的嫡長子繼承制。順治帝死前立下遺囑，立8歲的次子玄燁為皇太子，沒有立長子福全。原因很簡單，因為玄燁出過天花，而福全沒有出過。當時天花是不治之絕症。

公開冊立的皇太子。[836] 允礽是康熙皇帝與孝誠皇后所生，孝誠皇后是索額圖之兄噶布喇的女兒，索額圖是康熙皇帝的叔丈。允礽被定為皇太子，即皇儲。[837] 但這位皇太子在36年裏卻被「二立二廢」。康熙帝對皇太子的教育極為重視，安排大清王朝中一流的碩彥大儒為皇太子的老師。皇太子也聰明過人，精通漢、滿、蒙三種文字，且嫻熟騎射之藝。

康熙逐漸發現皇太子允礽身上致命的弱點，驕奢淫亂，無惡不作。並覺察到允礽周圍「皇太子黨」的首要人物是索額圖。索額圖出於為將來著想，不斷地討好皇太子允礽，縱容皇太子，以為預留地步，加上他們之間有血緣關係，親近皇太子對於索額圖而言，非常容易。康熙帝對索額圖的做法極為不滿，認為他「議論國事，結黨妄行」，將其逮捕監禁。[838] 從1675年到1711年的36年裏，允礽從立到廢，當了36年皇太子，被「二立二廢」。康熙帝在二次廢太子後，康熙帝心神皆傷，在他死前的10年裏，他再也沒有公開立過皇太子。他自己不談，也不允許大臣們再議論這一敏感的話題。一直到臨死69歲時病故的當天，他才把皇四子立為皇太子，是為雍正帝。

索額圖在1673年，康熙皇帝平定「三藩」時，是反對「撤藩」的主要代表人物，而支持平藩的是兵部尚書明珠，三藩平定後，康熙皇帝雖然對索額圖不太滿意，但也是聽之任之，為什麼康熙帝發現他是皇太子黨之後，才將他置於死地，誠如康熙皇帝當眾臣之面所宣佈的那樣「索額圖誠本朝第一罪人也！」而允礽並沒

837 柯劭忞等《清史稿·列傳七·諸王六》記載。

838 1708年，即康熙四十七年，55歲的康熙帝在忍無可忍的情況下，決定廢掉33歲的皇太子。九月初四日，康熙帝於行獵駐地，召集群臣於行宮前，命皇太子跪于地，憤怒地訓斥他，斥他專擅威權，糾集黨羽，窺伺朕躬，起居動作，無不探聽。當即將其拘執，將其黨羽6人正法，4人發配盛京。回京後，詔告全國。康熙帝是一個感情很豐富的人。他對皇太子是又愛又恨。頒佈上諭時，他痛心疾首，「痛哭撲地、涕泣不已」。此時的康熙帝心力交瘁，痛不欲生。在廢掉皇太子只有兩個月多月後，康熙帝萌生悔意，他又說孝莊太皇太后給他托了一個夢，說孝莊太皇太后「殊不樂」。借機，康熙帝下令釋放了皇太子。再後來，就說皇太子病好了。就在1709年三月初十日，復立了皇太子。也就是說，在廢掉皇太子6個月後，又重新復立了他。經3年零7個月的觀察等待，認為他「怙惡不悛、毫無可望」，於1711年再次廢掉了皇太子。

有覺醒，索額圖於1703年死在獄中後，允礽聲稱要為索額圖報仇，這更加刺激康熙。這說明索額圖是因為皇太子允礽的原因而成為一個替罪羔羊。

索額圖在《聖祖實錄》卷二三四中記載他有二個兒子，長子格爾芬（？～1708），次子阿爾吉善。格爾芬是滿語音譯，寫成漢字是索芬，沿用其父的索姓，他也有一方收藏印「索芬小名格爾芬字素庵號蓼園別號晴雲主人印」，索芬，字素庵，號蓼園，別號晴雲主人。阿爾吉善（？～1708），經美國學者武佩聖考證就是阿爾喜普，[839] 我們對他們兄弟的生年一無所知，但對他收藏過哪些書畫僅有一些書畫上的印章可以知道。在《清史稿》中諸王允礽條目下記載，他們兄弟二人同在1708年被康熙處死。武佩聖在文中做過一個推論，說索額圖家中的書畫藏品是被沒收充公而入清內府的，這個推論是成立的。

索芬是個十分活躍的人物，當時在北京，即大約是在1690～1703年的13年間，他與到北京或者是居住在北京的文人交往密切，我們可從他交往過的文人中見到他與當時文人的唱和詩，可能由於他的父親索額圖職高位尊的緣故，結交的文人很多，雖然我們不清楚沒有資料證明索芬任何職務，但在他與文人的交往過程中，說明他的漢文相當好，這時他在北京所結識的文人有孔尚任（1648～1718）、博爾都（？～1697）、岳端（1671～1704）、王翬（1632～1717）[840]和黃鼎（1660～1730）。

孔尚任（1648～1718）清初詩人、戲曲作家。字聘之，又字季重，號東塘、岸堂，又號雲亭山人。曲阜（今屬山東）人，為孔子64代孫。1633年舉人，博學多才，崇尚氣節。1685年，孔尚任35歲時，應衍聖公孔毓圻之請出山，修《家譜》與《闕裏志》，教習禮樂子弟，採訪工師，監造禮樂祭器，為康熙帝玄燁第一次祭孔活動作提前準備。次年康熙親自到曲阜祭孔。這是清統一全國以後第一次最引人矚目的尊孔大禮。孔尚任被選為御前講經人員，撰儒家典籍講義，在康熙面前講《大學》，又引康熙觀賞孔林「聖跡」。

[839] Wu,Marshall，前引文，pp.62-66。

[840] 他是四王中技法比較全面，成就比較突出者。曾參與繪製《南巡圖》。但畫山水用筆較板，無雄厚之氣。故宮博物院藏有其《牧牛圖扇》。

　　1658年初，孔尚任進京，正式走上仕途。當他還來不及顯現其儒學經綸的才能時，7月初，即奉命隨工部侍郎孫在豐前往淮揚，滯留淮揚四年。[841] 康熙二十九年（1690），孔尚任回北京，開始他10年京官生涯。前五年，他仍做國子監博士，1695年秋升為戶部主事，奉命在寶泉局監督鑄錢幣。1700年3月，為戶部廣東司員外郎，同月即罷官。這時期結束了政治生活，為官期間始終遭到冷遇，更無法發揮他頗為自許的管晏濟時之才。10年中，他寫了《岸堂稿》、《長留集》（與劉廷璣合著）等詩文作品，時時感歎自己窮愁潦倒、碌碌無成。「**彈指十年官尚冷，踏穿門巷是芒鞋**」，正是他10年宦情的概括。1694年，與顧彩合作完成了他的第一部傳奇《小忽雷》。這部劇本是孔尚任在創作《桃花扇》之前的探索性成果。它為《桃花扇》的創作提供了藝術經驗。1699年6月，孔尚任完成了他的傳奇戲曲名著《桃花扇》。一時，「**王公薦紳，莫不借鈔**」歌台演出，「**歲無虛日**」。它的出現，標誌著湯顯祖以後，中國戲曲文學發展到了一個新的高峰。他成了清代最享盛名的戲曲作家。《桃花扇》脫稿後9個月，即1700年3月，孔尚任以「疑案」罷官。確切原因不詳。今人從作者〈放歌贈劉雨峰〉「**命薄忽遭文字憎，緘口金人受謗誹**」等詩句及友人贈詩推測，罷官可能與《桃花扇》的內容有關。[842]

　　我們據此可以推測，索芬是應在孔尚任回京的1690年後與孔結識的，因索芬並不是真正鑑賞家，他的書畫收藏可能還沒有看戲多，索芬認識孔尚任與他的紈絝子弟的身份有關。

　　岳端（1671～1704），又寫作袁端、薀端，字兼山，又字正子，號玉池生，

[841] 孔尚任時有遷客羈宦、浮沉苦海之感。他親見河政的險峻反復，官吏的揮霍腐敗，人民的痛苦悲號，發而為「呻吟疾痛之聲」，成詩630餘首，編為《湖海集》。這些作品擺脫了早期宮詞和應酬、頌聖之作的不良傾向，深切地反映了他對當時社會現實的一些認識。淮揚四年不僅是孔尚任對現實認識的深化時期，也是創作《桃花扇》最重要的思想和素材的準備時期。

[842] 參見汪蔚林編，《孔尚任詩文集》，中華書局，北京,1962年；王季思、蘇寰中注，《桃花扇》，（北京：人民文學出版社，1962）；袁世碩，《孔尚任年譜》，（濟南：山東人民出版社，1962）。

別號紅蘭室主人、東風居士、長白十八郎等，他只活了35年，而留下的藝術業績卻令人矚目。其傳世作品，有詩集《玉池生稿》等。[843] 岳端與康熙皇帝同宗同輩，都是努爾哈赤的曾孫。其祖父阿巴泰曾因戰功被封為饒餘郡的郡王；父親岳樂又以戰功晉封到安親王。康熙皇帝親政之初，對岳樂又十分信賴，以至於岳樂在諸位議政王中占了首席。憑著父親的蔭庇，岳端及其兄弟也在毫無功績可言的年齡，便得到了顯要的爵位。他剛剛15歲時，已經是「勤郡王」了。清代初期著名滿族詩人文昭（1680～1732），是他的侄子。

王翬（1632～1720）在北京期間結識許多王公國戚，如現存臺北故宮的《夏麓晴雲圖》，題款「康熙歲次辛未（1691）二月既望，仿關仝筆。耕煙散人王翬，時在燕山邸舍。」又題「是歲三月十日，問翁老先生枉過寓齋，謬賞此圖。輒以奉贈，幸教之。王翬又識。」這裏的「問翁」指的是輔國將軍博爾都，說明此畫是送給博爾都的。即王石谷剛到北京時所畫，用來結交滿族權貴的。

博爾都（？～1697），字問亭，號東皋漁父，是清太祖曾孫，為康熙年間京城文壇的宗室詩人，岳端的堂兄，曾沿襲封輔國將軍，後因故削爵。因他與岳端志趣相投，並有《問亭詩集》（十二卷）傳世，並以晚年的一首〈寶刀行〉最為流行，「我有太乙鳴鴻刀，一函秋水青綾韜。流傳突厥幾千載，至今鈷利堪吹毛。靜夜擎來光照室，似有啾啾鬼神泣。」與他是個書畫收藏家身份相符。清聖祖於康熙二十三年（1684）、二十八年（1689）兩次南巡時，石濤（約1642-1718）于南京、揚州兩次接駕，獻詩畫，自稱「臣僧」。後又北上京師，結交輔國將軍博爾都，為他作畫。但終因其為明藩王後裔及和尚的身份，上進無望，乃返回南京，廢「臣僧元濟印」。博爾都與岳端是堂兄弟關係。博爾都與索芬的關係在王翬的畫上可以看出來，博爾都稱索芬為「老親台」，這說明他們二人之間有著姻親的關係，至於是誰嫁誰娶，我們找不到材料說明這一點。

[843] 另有《紅蘭集》詩81首、《蓼汀集》詩135首、《出塞詩》43首、《無題詩》30首、《就樹堂集》詩40首、《松間草堂集》詩123首、《題畫絕句》80首、《桃阪詩餘・桃阪填詞》詞12首、曲9支，戲曲《揚州夢傳奇》，以及繪畫作品逾百幅；同時，他還選有唐代詩人孟郊、賈島的作品集《寒瘦集》。

　　黃鼎（1650～1730）清初畫家。字尊古，號曠亭、閑圃、獨往客，江蘇常熟人。擅畫山水，筆墨雄健蒼老。王原祁弟子。好遊名山大川，一生足跡遍天下。1695年，黃鼎知道索芬喜歡竹子，他從南方運來許多竹子種在索芬的花園裏。索芬僅有的一個題跋是在1698年王翬為他畫的那幅畫上，可知道索芬認識黃鼎已有十年的時間，據此推算，索芬與黃鼎認識是始於1688年。索與黃的交往，我們還知道在1697年黃鼎為他畫過一張畫，是仿王蒙的那幅。

　　今天，我們知道索額圖並不是一個鑒賞家，他收藏書畫是出於貪慕財富和充當文雅，他的滿文非常好，他的漢文並不怎麼樣，我們沒有發現過索額圖在他的書畫收藏品上題過字，倒是加蓋了許多收藏印章，最多的有六、七方之多，要比一般的好事者蓋印要多。不像耿昭忠父子，他們是在書畫上有題跋的，耿、索二人相比而言，耿昭忠也不是個鑒賞家，高士奇曾為他鑒定過書畫藏品，但時間很短。經常幫助他收藏書畫的人可能是陳定（活躍在17世紀），因為陳定曾幫助皇親國戚們收藏書畫，耿、索二人與當時的孫承澤、梁清標、宋犖、曹溶等鑒賞家根本無法比擬。與此同時，換個角度來思考，可能在索額圖身邊有另外一個懂得書畫鑒定的人來支持他，這個人最有可能是孫岳頒（1639～1708），他就是《佩文齋書畫譜》的主纂之一。[844] 這是一個可能性的推測，我們並沒有二人鑒定書畫的最為直接證據，但孫與索有過交往，這是歷史事實。

　　阿爾喜普，即阿爾吉善，是索額圖的次子，他是索額圖收藏書畫的直接繼承人，因為索芬並沒有在他父親收藏過的書畫上鈐蓋收藏印章，反倒是阿爾喜普在其父親收藏過的書畫多次加蓋印章。索額圖在1703年死在宗人府，他的兩個兒子是在1708年被處死，中間僅有五年的時間，因此，由阿爾喜普繼承是沒有問題的。

　　在1703年，索額圖死的時候，我們在《康熙實錄》中沒有找到罰沒索額

[844] 康熙四十七年（1708）命王原祁為總裁，會同孫岳頒、宋駿業、吳日景、王金生等纂輯。共一百卷。卷首有玄燁的《御制序》，計分論書畫、書畫家小傳、書畫跋、書畫辨證及書畫鑒藏等門；論書畫一門又別為書體、書法、書學、書品及畫體、畫法、畫學、畫品等類。徵引有關典籍一千八百四十四種，注明出處，體例完善，甚便稽考，是我國一部書學、畫學的類書巨著。

圖家財產的資料，康熙可能並沒有馬上定其罪、抄其家。但在1708年，可能是在允礽宣稱為索額圖報仇有關，惹惱了康熙皇帝，不僅處決索額圖的二個兒子，其家產也被沒收充公了，究竟在哪一年沒收的，可能就在1708年後。但另一個時間的下限是索額圖家宅被重新分給了張廷玉（1672～1755），他是《康熙實錄》的主纂者，也是《明史》的總纂，可能是作為獎賞給他的，時間是1725年。我們可以推測，按照大清律例，不會拖得這麼久，從索額圖到阿爾喜普的書畫藏品一股腦地進入了清內府看，很有可能是康熙在位期間的事情。康熙最後一年是1722年，即在1708至1722年裏被沒收到清內府的。

美國學者武佩聖曾考證過索額圖之死，與高士奇有著直接的關係。[845] 索額圖與高士奇（1645～1704）的恩怨，我們今天沒有明確可資證明的材料，但有跡象表明是高害死索額圖，而高也是自取身亡，被明珠送去毒酒一飲而歸西。

索額圖受康熙恩寵之際，高士奇才到北京，高沒有通過進士這一身份來實現他的進階，但他很有手段，他與明珠結緣，而明珠恰好是索額圖的政敵。高為了討好康熙的歡心，在一次狩獵時，康熙皇帝騎的馬受驚，差點從馬背上掉下來，康熙嚇得臉色蒼白，隨從在身邊的高士奇揚鞭催馬，跑到一處小溪邊，翻身下馬，在小溪中滾了幾下，滿身泥水，上馬飛快地跑到康熙眼前，康熙見他如此狼狽，說你們漢人還不如我這個滿人皇帝會騎馬，說完哈哈大笑。康熙由面帶慍色，龍顏一變歡笑開懷。我們從中可知高士奇是如何以「自賤」來討好康熙皇帝的，他是用盡了心機。

在此之前，索額圖是康熙皇帝的愛將，原由是參與擒拿鼇拜、誅殺大學士班布林善，使康熙執掌大政，立下了汗馬功勞，後來與俄國談判，康熙也是派索額圖前往，凡有國家大事總是少不了索額圖，這也是康熙很難下定決心殺掉索額圖的原因。康熙決意除掉索額圖的轉機就是高士奇。

1703年春天，在康熙皇帝第四次南巡時，高士奇「跪迎」康熙，並在五月被康熙帶回北京，一個月之後，他的政敵索額圖，就被囚在宗人府裏，表面上

845 Wu, Marshall，前引文，p.63。

看來，在《清史稿》中說，索額圖是皇儲的「太子黨」之首，實際上是高士奇向康熙皇帝進言「成王有過，則撻伯禽」[846] 的做法，暗示康熙皇帝，皇太子允礽無過，罪在周圍的大臣，即指索額圖。幾天之後，高就離開了北京，返歸故里，不久，一種說法是高士奇突然斃命的原因就是明珠在與高士奇的告別宴會上在高士奇的飯中下了毒。[847] 清代大學者朱彝尊就曾受到高的排擠，清《朱竹垞風懷詩稿》二百韻，世所豔稱，即指《竹垞詩話》中的「靜志居」部分，後人在刻集時，乃改其名曰：風懷詩稿，即從所謂「我寧不食兩廡豚，不刪風懷二百韻」而得名。康熙皇帝將朱氏召入南書房，本有消反側意味，後為高士奇所傾軋，以致失寵。如在《曝書亭詩》中的一首：「海內文章有定稱，南來庾信北徐陵，誰知著作修文殿，物論翻歸祖孝徵。高皇將將屈群雄，心許淮陰國士風，不分後來輸絳灌，名高一十八元功。」此詩即是指高江村也。又朱彝尊在出都時與江村詩中還說：「寄言鸞鳳侶，釋此歸飛禽。」其哀可惻者不過如此。[848] 朱彝尊將高士奇稱之為「飛禽」，足見同時代的人對他的蔑視。

高士奇最先結識索額圖，後來在一次偶然的機會才結識當時任吏部尚書的明珠，他曾為明珠購買了許多書畫藏品，後來才被明珠推薦給康熙皇帝的，成為康熙皇帝的捉刀詩人。高平步青雲，未經科舉而直入翰林院的。由於高詩才敏捷，又善解人意，康熙對他優寵有加。1684年，在康熙第一次南巡時，高在其中，登鎮江金山寺眺望長江，帆檣林立，氣象萬千，康熙不免要附庸風雅，灑翰立碑，可急忙之中，又不知要寫什麼，高士奇察言觀色，趨前裝作磨墨狀，於手掌中寫上「江天一覽」四個字，康熙一見大喜，下筆一揮而就，這塊康熙御筆「江天一覽」四個大字豐碑，至今還屹立在金山寺前。其實，康熙南巡的許多詞和字都是高士奇為他捉刀的，另如，康熙在游蘇州獅子林時，見

[846] 周成王幼年時讀書，特別淘氣，侍講大臣無法教訓他，則將其宗族子弟伯禽找來當陪讀，成王一有過錯，則鞭打伯禽，以示誡成王。

[847] 轉引自Wu, Marshall，前引文，pp69。

[848] 迴庵，《談藝雜錄》，見存于《藝文叢輯》第十一輯，（臺灣：藝文印書館），頁201。

到園林設計別致，連稱「真有趣」，在臨別時，當地官員請皇上賜墨寶時，高建議賜「真趣」二字，康熙也採納了。1689年，康熙第二次南巡時，遊覽靈隱寺，寺僧一再懇求康熙題寫匾額，康熙一提筆寫「靈隱」二字時，竟將雨字頭寫得過大，下面的「靈」字沒法寫了，高士奇見機上前遞過一個小紙條在手中，上面寫著「雲林」二字，康熙一看就明白了，就勢將橫額改寫成「雲林」二字，自此以後，靈隱寺就又稱「雲林寺」了。

就在高士奇因為暗結「死黨」而致退休時，康熙還極力為高開脫，並在臨別時，康熙知道他喜歡鼻煙壺，便將自己身上所攜帶的畫有琺瑯開光梅花鼻煙壺賜給了他，以此紀念他們君臣相處日子。高寓居在西湖旁，建起了一座精緻的住宅，也有康熙的建議在裏面，至今猶存的「高宅」讓人們想起了這個精明的高士奇。

簡而言之，高士奇是利用書畫收藏，他得到了他所要得到的一切，加上他的才思敏捷，他又能絕處逢生，但在最後仍是「人算不如天算」。

第二節　高士奇真的斗膽進贗康熙嗎？

在清初特定歷史時空下出現了一個官僚鑑藏圈子，其中最引人注目的是高士奇，因他在鑑藏史中留下一個歷史的謎團——他真的向康熙進獻不超過十六兩的贗品，而自己則留下四、五百兩的真跡嗎？與此同時，他的一本《江村銷夏錄》奠定了他在鑑藏史上的地位，另一本《江村書畫目》則被人們視為大耍手腕，向康熙進獻贗品的「底帳」。他究竟向康熙進獻了多少贗品？其中有一些真跡嗎？另外，本來索額圖以書畫藏品博得康熙帝的歡心，高取悅于明珠（1635～1708），並在康熙皇帝那裏取代了索額圖，後來又被明珠下毒而身亡，高士奇充當什麼角色？

高士奇（1645～1703）在康熙三十三年（1694），得到大學士王熙、張玉書的推薦，應召來京修書，仍入值南書房。從此平步青雲。就在高去世後，康熙還在解釋他喜歡高士奇的原因是：「得士奇，始知學問門徑。」正是這樣一個

849《清史列傳》（三），頁684-688，中華書局本。

人，憑藉康熙皇帝對他的恩寵，他才有機會向康熙進獻贋品。[849]

在1924年由羅振玉主持下的東方學會才刊行的一部小書康熙四十四年（1705）六月的《江村書畫目》時，羅振玉發現這一謎團，並昭示天下。羅振玉在跋語中寫道：「案文恪（高士奇諡號）以韋布入侍近禁，位至列卿，遭遇之奇，古今所罕。而通賄營私，屢登白簡，幸賴聖祖如天之仁，始終保全。宜如何冰淵自惕，乃竟以贋品欺罔，心術至此，令人駭絕！其留此記錄以遺後人，殆不嗇自暴其惡。爰付印以傳之，俾世之讀是編者，知當時言官所彈，猶未能燭其隱微，不如其自定之爰書為詳盡也。」

在這裏有一個問題，高士奇在康熙四十三年（1703）就已經去世，而此目錄是在第二年才有的，體例也相當混亂，這是高生前所寫的嗎？有的學者認為是高士奇曾留下的「底帳」，也有的學者認為是後人所作的偽本，目的在於攻擊和詆毀高士奇，二種觀點莫衷一是。

首先，先整體審視《江村書畫目》一書，此書目繕寫甚精，是在1924年以東方學會的名義發表的，距高的時代已經兩個多世紀。全書目不分卷，共記載書畫518件，分成十個類別，多數是僅存藏品的目錄，但在每個條目下大多注明真贋、優劣、收購時的價格，只有少數條目才注明其用途，分進、送、永藏秘玩等，顯然是有其相當明確的目的性的。此書目後有吳谷人跋文。在吳氏的跋文中明確「謂出文恪手書。」現在看來，我們有二個基本事實：一是《江村書畫目》是個繕寫本，而不是高的親手筆跡；二是與高家關係密切的正任祭酒職務的吳谷人說是出自高的手書。問題在於是不是高的親手題字，現在看來，僅憑一本繕寫本已經無法得到準確的答案，需要做一番考證。

最先考證的學者是羅振玉，他的考證結論是：「然卷中有注文恪公跋者，則此卷殆書于文恪公後人，非出文恪公手也。目分九類，曰進，曰送，曰無跋藏玩，曰無跋收藏，曰永存秘玩，曰自題上等，曰自題中等，曰自怡，而董文敏真跡別為類附焉。其曰進者以進呈，曰送者以充饋遺，皆注明贋跡且值極廉者，其永存秘玩則真品而值昂。其他類中亦間有贋跡，皆一一注明。是此目雖為文屬公後人傳錄，而確出手定。」從羅氏文中可知：他的意見是，《江村書

畫目》雖是謄寫本，此本也曾經是由高士奇「手定」過的一個目錄。

高士奇真的「自暴其惡」嗎？公然昭示天下還是說高士奇處心積慮這樣做？高士奇的鑒定水準怎麼樣？由此而引發出這些一連串的問題。

其次，根據清初的戶部尚書、著名的收藏家宋犖的詩「昭代鑒賞誰第一？棠村（梁清標）已歿推江村。」意思是說梁清標第一，第二就是高士奇。我們從中可知：高士奇的鑒定水準的確十分高超，但不能以此來判定他就進獻贗品，只能推測：他的的確確有這個水準。

考證高士奇的鑒定水準，最為重要的是考證他的書畫著錄《江村銷夏錄》。《江村銷夏錄》是高士奇被康熙皇帝解職後，居住在家鄉平湖時，即1690至1693年左右這段時間裏完成的著錄。因此書恰好在1693年夏天時完稿的，故得名為《江村銷夏錄》，並請朱彝尊、宋犖為他作序。全書共有三卷，著錄書法繪畫210件，上起唐代，下迄於明代中期的吳門四家。高在自序中寫道：「長夏掩關，澄懷默坐，取古人書畫，時一展觀，恬然終日。間有挾卷軸就余辨真贗者，偶遇佳跡，必詳記其位置、行墨、長短、闊隘、題跋、圖章，藉以自適。然寧慎勿濫，三年餘僅得三卷，名曰《江村銷夏錄》。歐陽公所云：晚知書畫真有益也。曩在大內，伏見晉、唐、宋神品，不啻天球弘璧，惜未記其尺寸、錄其跋尾；而海內諸家之所收藏，則又不能一一目睹，今姑略之。其所錄者，皆余親經品第、足資鑒賞者也。近代《鐵網珊瑚》《清河書畫舫》二編亦載世間名筆，而多未精詳，恐尚有傳聞之病。世人嗜好法書名畫，至竭資力以事收蓄，與決性命以饗富貴、縱嗜欲以戕生者何異？覽此者當作煙雲過眼觀。康熙癸酉夏六月，江村高士奇識。」我們從中可知：在《江村銷夏錄》中既有高士奇的藏品，又有他曾經寓目過的他人藏品。此外，還有一個明顯的問題需要注意，就是高將這些他曾經過眼的自己的和他人的藏品都曾寫過大量的詩文、題跋，並以「書畫跋」的名義收錄在他的詩文集裏面，於是乎會給人一個錯覺：未睹原跡的人很有可能誤將他題跋過詩文的藏品統統歸到高藏品的名下，今天在許多書畫著錄全書中都可以看到，這是一種誤讀。

《江村銷夏錄》與其大致相同時代的其他著錄相比，諸如，吳其貞的《書

畫記》、顧復的《平生壯觀》和吳升的《大觀錄》更加重視考證性研究，從中顯示出高士奇鑒定水準很高。另外，此著錄書中最大的價值在於它的體例也是最好的體例之一。換句話說，到高時，書畫著錄體例才形成了一套比較精密而又穩定的著錄體例，備有作者、題目後，詳載作品質地、尺寸、書畫內容、技法類型、作者款識印章、歷代名人觀款、收藏款識與印章都一目了然。此書不僅影響到吳升以後的書畫著錄作者，而且還通過高士奇的長孫女婿張照（1691～1745）這位乾隆時編著《石渠寶笈》、《秘殿珠林》的重要「主編」——其依照的體例也是高著錄的體例。

今天藏在日本大阪市立美術館的北宋蘇軾的作品《李太白詩卷》後面的高士奇題跋是最能代表高士奇的鑒定水準的跋文：

「蘇文忠公行書真跡，惟〈寒食詩〉與此卷流傳名重，筆墨蒼奇，紙色完好。然〈寒食詩〉止黃文節公一跋，此則金朝諸老所題凡五，多一時名輩。金人筆墨世尤罕見，當與蘇公所書並傳。」然後，高先後考證了這個金代著名官員兼學者——蔡松年、施宜生、高珩、蔡珪的生卒年與其書法特點，然後又寫道：「今之傳世宋元人墨蹟尚可得，金人墨蹟甚少。此不僅坡公書法高妙，諸跋字跡皆佳，故各書大略，後之覽者當並跋寶而藏之。」這裏高士奇所說的後世收藏者一定要保存好金代人的書法一點也不錯，僅此一點就足夠證明他的鑒定經驗相當豐富。

另外一個佐證是高士奇在傳為宋代李龍眠的《設色蓮花社圖軸》上的題跋中寫道：「予家向藏元顏秋月所寫《蓮社圖》高頭卷，紙本，人物長六、七寸，全用水墨。位置雖法伯時，而山林樹石，淋漓之勢，另有一種天趣。款題樹杪，「顏輝」二字，放逸不羈。印文可寸許，文字漫滅。今復見是軸，蓋知筆墨具有淵源。李之精嚴、顏之疏逸，正如李廣、程不識之用兵，不妨各極其長耳。遠摹廬山十八賢，松間引水種池蓮。謝公心亂淵明醉，盡托龍眠繪事傳。」這這一段十分明顯的文字中我們可以看出：高士奇是明確鑒定此件作品為元代人所托李公麟之名的作品。其鑒定意見與今天專家的鑒定意見完全一致，其鑒定水準可見一斑。

　　當然，高士奇不僅僅受其所處的時代局限，而且同時也存在一些相對主觀的鑒定意見，在選用高士奇的鑒定意見時一定要慎重。諸如將吉林省博物館的何澄《歸去來圖卷》就曾與戴良《九靈山人集》中所記載的那個何監丞混為一談，這已經有學者指出其錯誤。另一個例證就是遼寧省博物館所藏的張渥《竹西草堂圖卷》，高氏將此圖歸於另一個同號的楊瑀的名下，雖然二人都是號「貞期」，但絕對不是一個人，更不能混在一起。在今天如果對高士奇的鑒定水準做出總結的話，他的鑒定水準的確是相當高的，尤其是他的考證功夫是今天書畫鑒定學者所應當借鑒的。

　　如何判斷他是否進贋的唯一標準，就是看由高進獻的書畫，是否曾經收藏在清內府之中。但這裏有個重要的時間差，高在1703年去世，而此《江村書畫目》卻在整整兩年後出現，這其中會有很多因素摻入，大體上有三種可能：一是高士奇有這樣的鑒定意見，要求在他死後，要由其子孫來依照他這份「遺囑」式的目錄來做。這是第一種可能；二是完全由其子孫高輿、高岱等人所做，而貫以高士奇之名，這也是第二種可能；最後一種可能就是既有高士奇的鑒定意見，又有其子孫們的鑒定意見。究竟是哪種情況呢？

　　在具體對照藏品時發現，高士奇進獻的藏品的確有許多是明代作偽的書畫。諸如，在元錢舜舉〈竹林七賢〉一卷條目後自注寫道「**不真，一兩五錢。**」在元趙孟頫書〈天臺賦〉一卷條目後自注寫道：「**不真，二兩。**」等等，不一而足，現在從《江村書畫目》中可以找到共計有94件書畫藏品都是如此。與此相反，在康熙乙酉六年審定的〈永存秘玩上上神品〉中所列的藏品完全是自行私藏的，除四件低於十兩外，其餘都是六十兩至五百兩不等的藏品。如在東晉王羲之的〈袁生帖卷〉條目後自己寫道：「**五百兩。宋刻絲山水包手，即此包手約值一大錠。無上神品，右軍（指王羲之）墨寶，世世永藏。**」高士奇寫的一點也不錯。這裏所寫的包手指宋徽宗時裝裱書畫就是用的宋代緙絲，這在今天已經十分罕見，僅有少數宣和原裝才有這些宋代的緙絲，如藏在遼寧省博物館的《紫鸞鵲譜》原本是包手，已經成為宋代緙絲的標準斷代作品。一方面說明高士奇鑒定十分在行，另一方面也說明他對文物的保護意識相

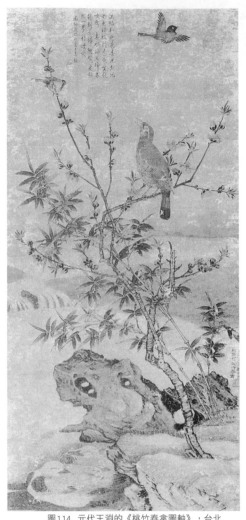

圖114 元代王淵的《桃竹春禽圖軸》，台北
故宮，綾上左方有高士奇的題跋。

當強，也更注重其藏品的價值。

高在宋代范仲淹《尺牘卷》後寫道：
「一百二十兩。自跋。宋元人題跋皆系真
跡。神品上上，永藏秘玩。」另如他在唐代
大書法家懷素《論書帖卷》後所寫：「一百
二十兩。後有趙跋。永藏，真跡。神品。」
用這些同〈進字壹號〉與〈進字貳號〉所列
的進獻藏品二者一比較，不但在語氣上不一
樣，兩者所列的藏品也有天壤之別。

康熙操有生殺大權，高士奇會如此明
目張膽地向康熙進獻「贗品」嗎？我們在
詳細對照高士奇收藏過的書畫與已經收錄
到《石渠寶笈》全書中的藏品時，又發現
了一個重要事實，即高士奇不僅向康熙進獻
「贗作」，而且其中夾雜一些真跡作品。由
此可以得出結論：高士奇向康熙進獻的書畫
是有真有假，真假參半。這才更會接近歷史
的真實情況。另如《宋高宗臨黃庭經卷》就
是一幅經過項元汴、梁清標鑒定為真跡的作
品，作品曾經宋宣和內府、元代趙孟頫、明

代項元汴、清代梁清標收藏過，高士奇獻給了康熙。元代王淵的《桃竹春禽圖
軸》[850]（圖114，今藏臺北故宮），綾上左方有高士奇的題跋，此亦為高士奇進
獻給康熙的藏品之一。

另外，高士奇喜歡進獻的作品是有賀壽內容的畫作，如現藏臺北故宮的明

[850] 《故宮書畫圖錄》卷四，頁237。

[851] 《故宮書畫圖錄》卷七，頁199。

代呂紀的《畫松鶴長春圖軸》[851]（圖115）
就是高士奇進獻給康熙的。

　　宋代僧人畫家溫日觀所畫的《葡萄圖
卷》拖尾就有高氏的題跋，他在跋中先做
了一首詩：「霜葉冰丸墨沈和，恍從架底
看懸蘿。若將橘柚芬芳比，還讓葡萄津液
多。」之後，他又道出其中的典故：梁使
徐君房、魏使陳昭各言方物，陳昭問徐君
房說：「葡萄何如橘柚？」答曰：「津
液奇勝，芬芳減之。」接著他又說：「
余謂葡萄之佳者，亦未易優劣耳。」溫
日觀的《葡萄圖卷》不僅是真跡，而且溫
日觀以葡萄來回憶失去的故國，大有「明
珠暗投」之意，故高士奇在此說葡萄比橘
子要好。現藏在北京故宮的元代高克恭所
畫的《春雲曉靄圖軸》上亦有高士奇的一
首詩題：「疊疊春山擁髻螺，白雲如絮
冒岩阿。要知暖意江南早，曉靄籠蔥
上樹多。」其鑒定意見也接近事實。今藏
在臺北故宮的宋徽宗《梨花圖軸》[852]（圖
116）、上博藏的南宋李迪《雪樹寒禽圖
軸》是高士奇斗膽「進贗」康熙的藏品；

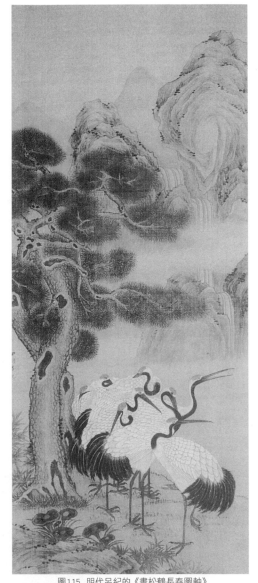

圖115　明代呂紀的《畫松鶴長春圖軸》

現藏臺北故宮的一件宋代無名款的《群峰霽雪圖軸》被高士奇定為李成的真
跡，也進獻給康熙。綜上所述，高士奇的的確確是向康熙進獻贗品，其中也有
許多真跡，這是不爭的歷史事實。

852《故宮書畫圖錄》卷一，頁305。

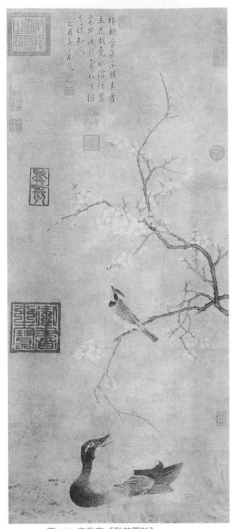

圖116 宋徽宗《梨花圖軸》

圖117 傳為五代阮郜的
《閬苑女仙圖卷》

高士奇的書畫鑒定

乾隆在乾隆四十三年諭旨中說：「夫王鴻緒、高士奇與明珠、徐乾學諸人，當時互為黨援，交通營納，眾所周知。……而王鴻緒、高士奇諸人則因文學尚優，宣力史館。」[853] 乾隆對高士奇仍是網開一面。這與高的書畫鑒定有著直接的關係。高士奇的書畫鑒定是有真本事的。如當時的鑒定意見，如高士奇在「王叔明（王蒙）在題沈蘭坡畫」一條後寫道：「北宋四名家，李成為冠，董源、巨然、范寬次之。南宋則劉松年為冠，李唐、馬遠、夏珪次之。胡元則趙孟頫為冠，黃公望、王蒙、吳鎮次之，而董源、黃公望尤為品外之奇。如夏珪、馬遠鄙性不甚見喜。特以前人尊崇之極故列之篇中耳。願就正議者。」「王蒙畫宗李升，品在子昂、子久之間。」[854]

高士奇的鑒定在其著錄《江村銷夏錄》中已經十分明確，不過，我們現

[853]《清史列傳》（三）頁694，中華書局本。

[854] 高士奇，《書畫總考》，見《中國書畫全書》第七冊，頁1060-1061。

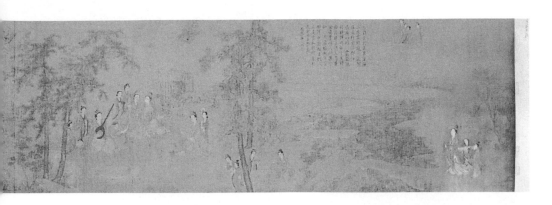

在還知道高士奇曾經裝裱過他所收藏的書畫，如收藏在北京故宮的傳為五代
阮郜的《閬苑女仙圖卷》（圖117）原本沒有宣和內府收藏印，在明末清初
多次著錄為真跡，高士奇十分相信他以前人的鑒定意見，並經他手重新裝裱
過，爾後進獻給了康熙。

「近人談畫，例推元人為第一流，殊不知元人畫學無不從唐宋明賢發源
者，但唐末畫本破例跡罕存，好事者多見臨本往往從而輕易之，殊非尚友真賞
之道也。試舉一隅言之，如王蒙山水其人物草樹煙雲烘鎖一一仿效李升，止皴
法稍異耳。項氏藏（李）升高賢圖卷具在，熟觀細閱，足可印證。舉世忽而不
察，有愧昔人祭水先河後海之義矣。」[855] 高士奇的藏品在《江村銷夏錄》中有
著錄，在此不另行闡述。

第三節　王鴻緒的書畫收藏

王鴻緒（1645～1723）初名度心，字季友，號儼齋，又號橫雲山人。華亭（今上
海松江）人，康熙進士。康熙二十一年（1682）充《明史》總裁。後因招權納賄而革
職。三十三年又回到明史館，旋即出任工部尚書、戶部尚書。四十八年罷官後，
把全稿帶回家中，加以刪改，成《明史稿》三百十卷，以為己作，進呈清廷。此

[855] 高士奇，同上，頁1055。

[856] 王鴻緒，《橫雲山人集》，康熙刊本就有4卷、12卷、16卷、27卷、30卷、31卷、32卷等多種版
本。

事至晚清始為魏源等所揭露,詩文有《賜金園集》、《橫雲山人集》27卷,[856] 王鴻緒撰《明史稿》110卷,[857] 1723年王鴻緒敬慎堂刊。乾隆時重修《明史》,一切依王鴻緒的《明史稿》,清代書法家梁巘的《承晉齋積聞錄》中,有許多精闢的評論,如論董、趙:「**趙文敏字俗,董文敏字軟**」,論王鴻緒:「**橫雲山人王鴻緒,學董書,得執筆法。**」王鴻緒對董其昌的書畫鑒定是十分相信的,如他在得到董其昌曾經鑒定過的《龍宿郊民圖卷》後,也在上面題寫他的一長段題識來進一步確認董其昌的鑒定無誤。

王鴻緒是少數可以用「密摺」[858] 向康熙皇帝上奏的閣臣之一,另外二個人,一是曹寅,一是李煦。如在康熙四十四年 (1705) 二月批復王鴻緒的密摺上說:「**京中有可聞之事,卿可密書奏摺於請安書內。奏聞不可令人知道,倘泄,甚有關係,小心!小心!**」康熙對王鴻緒的信任由此可見。如在秘密檔案中所記的一件特別的事:康熙五十一年(1712)七月,曹寅染上瘧疾,他讓李煦密折上奏,向康熙討藥,當時治瘧疾最好的藥是西洋進口的金雞納霜(奎寧膏),以曹寅之富,恐怕在當時也難搞到。康熙立即批覆:「**爾奏得好,今欲賜治瘧疾的藥,恐遲延,所以賜驛馬星夜趕去,但瘧疾若未轉瀉痢,還無妨,若轉了病,此藥用不得,南方庸醫,每每用補劑,而傷人者不計其數,須要小**

857 建文帝是否逃往海外,卻還是懸案一椿。永樂年間修撰《明太祖實錄》,據載當燕王的軍隊攻入南京金川門時,建文帝縱火焚宮,已死于宮火。清初開館修《明史》,史官對建文自焚的問題看法不一,雍正元年王鴻緒進呈《明史稿》,史稿之首有《史例議》一冊,論建文帝必以焚死的內容竟占此冊的一半,若確如王氏之言,則尋找建文帝的說法就成了空中樓閣,於是史家們便試圖從其他方面,解釋鄭和下西洋的原因。

858 清代檔案最機密者莫過於軍機處檔案,向來軍情緊急,戰爭牽涉國運,是最高機密,可是比國家機密更為機密的,是只供皇帝一人專看的密折,可稱之為「秘密檔案」。從康熙開始,清朝就建立了「密摺」制度,正常摺子交通政司審閱後再呈交,特別長的,還會由大臣寫「貼黃」,即附黃紙,概括要點。康熙的「密摺」則是專奏專聞,不經通政司,直接遞到皇帝手裏。折面上不寫奏者姓名,只寫「南書房謹封」字樣。康熙即時批復,他一度右手有病,強用左手批復,毫不耽誤,一則防洩密,二則可以深入瞭解真相,不聽各地官員胡吹虛報。雍正登基後,下令把康熙批復過的摺子都收上來,他批復過的摺子也照例收回。他把「密摺」制度擴大化,要求所有科道官員每天一個密折,即使沒有秘聞可奏,也得說清楚為什麼沒有。

心，曹寅元肯吃人參，今得此病，亦是人參中來的，金雞納霜專治瘧疾，用二錢，末，酒調服，若輕了些，再吃一服，必要住的，往後或一錢，或八分，連吃二服，可以除根。若不是瘧疾，此藥用不得，須要認真，萬囑！萬囑！萬囑！萬囑！」四個萬囑，從北京到揚州，康熙限快馬九日趕到，也算康熙的一片真心，最終曹寅仍不治而亡，但此密摺之文，也算是一段佳話了。[859]

　　大小官僚結黨營私，互相傾軋，貪污腐化，賄賂公行。如在康熙時，入直南書房的少詹事高士奇與左都御史王鴻緒結為死黨，同大學士明珠一派互相攻訐。現在我們大致知道的是王鴻緒曾經收藏過的書畫主要有：宋元時期的書法藏品都是精品，如唐代‧歐陽詢所書《夢奠帖》（今藏在遼博）明代郭天錫跋此帖說：「此本勁險刻厲，森森若武庫之戈戟；向背轉折，渾得二王風氣；」清代高士奇認為此帖是「真跡上上神品」，王鴻緒更進一步認為此帖是歐陽詢「暮年所書，紛披老筆，殆不可舉」，又說：「細審是帖用筆之意，直與《蘭亭》相似。宜乎唐人評論以歐書居褚河南、薛少保之右，不誣也；」《夢奠帖》是遞傳有緒的珍品，墨色淺淡，結構緊密、嚴整，鋒芒勁厲。虞世南謂歐陽詢「不擇紙筆，皆得如意」。由此帖觀之，硬筆急書，轉折自如，無一筆凝滯。豐棱凜凜，清勁秀越，確是如此。王鴻緒於帖後題跋云：「暮年所書，紛披老筆，殆不可攀。」認

859　1924年溥儀出宮後，人們才發現一個小木箱上貼著康熙親筆的封條，箱中是第一批「秘密檔案」，主要是由江南三個織造官，王鴻緒、曹寅和李煦上的奏摺，這三人都是宮廷內務府旗人，全部由親筆繕寫，短小精密，彙報內容由民情世風到雨水收成，不一而足。王鴻緒的奏摺多涉財經案，檢舉官員財政問題，檢舉財務弊端。康熙四十八年八月二十八日，曹寅，也就是《紅樓夢》作者曹雪芹的祖父密折報熊賜履病故，康熙批：知道了，再打聽用何醫藥？臨終曾有甚言語？兒子若何？爾還送些禮去才是。曹寅復奏：遺本系病中自作，聞其遺言，命墓江寧淳化鎮之地，不回湖廣。康熙朱批：聞得他家甚貧，是真否？曹寅回奏：湖廣原籍有住房一所，田不足百畝，江寧有大住房二所，田一百餘畝，江楚兩地房屋約值七八千兩。康熙又批：熊賜履遺本系改過的，他真稿可曾有無？打聽得實再奏。熊賜履是康熙朝一代重臣，理學家，時人常稱他「清廉剛介」，生前身後，康熙對他都是禮敬有加，誰知背後康熙還有那麼多問號等著他。李煦奏摺中有一批是關於新種稻米的，康熙連續批詢問，極為重視，叫李煦種「實驗田」出來，所產的米叫「胭脂米」，色紅味美，《紅樓夢》中有記載。

為此是歐陽詢晚年之作,頗有道理。 歐書此帖與《卜商帖》、《張翰帖》其內容皆涉史事,故統稱為「史事帖」,三帖風格相近。

　　再如宋代‧米芾《蜀素帖》（現存台北故宮）860,絹本長卷,有烏絲欄,高29、6釐米,長284、2釐米,計71行,658字,內容是自作五七言詩八首。明代歸項元汴、董其昌、吳廷等著名收藏家珍藏,清代落入高士奇、王鴻緒、傅恒之手,後入清內府。高曾題詩盛讚此帖:「**蜀縑織素烏絲界,米顛書邁歐虞派。出入魏晉醖天真,風檣陣馬絕痛快**」。1956年張伯駒捐給故宮博物院藏的《珊瑚復官二帖》也曾由王鴻緒收藏過。此帖米芾書,紙本墨筆,其中《珊瑚帖》畫一珊瑚筆架,架左書「金坐」二字。行文之中,米芾突然以畫代筆,頗有意趣。在字裏行間隨手塗抹的例子還見於《鐵圍山叢談》,謂米芾在寫給蔡京的一帖中訴說流離顛沛之苦,隨手在文中畫了一隻小船。興之所至,信手之跡,是文人墨戲的表現,這是米芾唯一存世畫跡。861曾經南宋內府,元郭天錫、季宗元、施光遠、蕭季馨,清梁清標、王鴻緒、安岐、永瑆、裴伯謙遞藏,後歸張伯駒。再如宋代蘇軾書《祭黃幾道文帖卷》,蘇軾書於元祐二年（1087）,時年五十二歲。書法古雅遒逸,其率自然。明董其昌題有觀款,陳繼儒、周仲簡、周季良全觀款,清笪重光、王鴻緒、李鴻裔題跋。

　　經王鴻緒收藏的畫作,首推董源的《龍宿郊民圖》,這是由董其昌鑒定過,但在今天已經定為是13世紀的作品,但王鴻緒在收藏時卻是信之不誣的。此幅並無作者款印,十七世紀以前,未見著錄。隆慶萬曆（1567～1620）年間,名鑒賞家詹景鳳在成國公朱希忠家得見,其《東圖玄覽》記載此畫頗為詳盡,以「**此圖無款印,相傳為董源《龍繡交鳴圖》,圖名亦不知所謂。**」在萬曆二十五

860 北宋時,蜀地生產一種質地精良的本色絹,稱為蜀素。有個叫邵子中的人把一段蜀素裱成一個長卷,只在卷尾寫了幾句話,空出卷首以待名家題詩,一直到北宋元三年（1088）,米芾才在上面題了詩,這就是《蜀素帖》。

861 《墨緣匯觀》、《平生壯觀》、《雲煙過眼錄》、《大觀錄》、《壯陶閣書畫錄》著錄。作品用筆豐肥豪健,寬綽疏朗,字態奇逸超邁。元虞集謂「神氣飛揚,筋骨雄毅,而晉魏法度自整然也。」

年（1597）間，董其昌得之于上海潘光祿。董氏
收藏時，題畫三則於今畫幅上方詩塘。第一、第
二則，董氏將題目定為《龍宿郊民》，亦以「不
知何所取義？大都肇壺迎師之意，蓋藝祖（宋
太祖）下江南時所進御者。」張丑在《清河書畫
舫》中以為是畫「宋太祖登極事。」顧復《平生
壯觀》，也以《龍宿郊民》記載，董氏崇禎九年
死後，先後歸莊冏生、徐乾學、王鴻緒，再入清
宮。乾隆皇帝有一詩一題，則以畫中景色、人物
活動，以為是夏日「祈雨拔河、郊民聚集。」此
圖入清宮後，著錄于《石渠寶笈續編》，記載此
畫加有按語。

　　另經王鴻緒手最為重要的藏品是無用卷黃公
望的《富春山居圖》。此圖在火燒的後段連題跋
長三丈餘，是無用卷《富春山居圖》卷的主體，
再度在收藏家中轉換。先歸丹陽張范我，張氏酷
愛收藏，常至「無錢即典田宅以為常」的地步，
然終不能永保。後轉入泰興季寓庸（字因是）之
手，鈐有「揚州季因是收藏印」等印章多枚。再

圖118　元代張中的《太平春色圖軸》

後則被高士奇於康熙二十九年（1690）前後以六百金購得。後又被松江王鴻緒（字
儼齋）以原價買進。高、王二氏也鈐有收藏印。雍正六年（1728），王病故，此卷
又流落于揚州，索價高達千金。歸于安岐，在雍正十三年前後購進是卷，並鈐有
「安紹芳印」。至乾隆十一年（1746），被嗜愛書畫的清高宗弘曆收進清宮內府。

　　王鴻緒比較相信的另一個人是明代的李日華收藏過的藏品，如現收藏在臺北
故宮的元代張中的《太平春色圖軸》[862]（圖118），原是李日華的藏品，後被王鴻

[862] 見《故宮書畫圖錄》卷五，頁121。

圖119 董其昌的《仿王蒙山水圖一開》

緒收藏而進獻康熙皇帝內府的一件藏品，可能是王鴻緒認為相當可靠的緣故。

另外，王鴻緒的藏品則是明清二代大名頭畫家的作品，如董其昌的《婉孌草堂圖》被專家認可，拍賣價高達165萬美元，此畫曾為王鴻緒、安儀周、乾隆收藏，著錄于《平生壯觀》、《墨緣匯觀》、《石渠寶籍三編》。這幅山水畫，筆墨韻厚重，皴法細密，氣韻雄渾，代表了董其昌文人畫的很高成就，畫面空白處則填滿了各名家題跋，是難得的真品。

王鴻緒收藏過的王石谷《杜陵詩意圖》軸，[863] 是畫給漢族官僚文人王瑬齡的。上題有「白沙翠竹江村暮，相送柴門月色新。歲次辛未嘉平月上浣，寫少陵詩意請正。瑬翁老先生，耕煙散人石谷子王翬」。瑬翁即王瑬齡，松江人，字顯士、容士，號瑬湖，當時官為傳講學士。雖在康熙二十八年因與王鴻緒、高士奇結黨營私而被彈劾，後遭休致，後得到康熙帝的欣賞和重用，康熙南巡時曾兩次巡幸其宅「秀甲園」，賜御書榜，累官至工部尚書，拜武英殿大學士。可見王瑬齡是康熙皇帝身邊的近臣，在當時是一位舉足輕重的人物。

王鴻緒所藏的書畫一部分歸到安岐手上，如董其昌的《仿古山水圖十

開》、《仿楊升沒骨山水圖軸》（均藏納爾遜艾京斯美術館，圖119）後來就到了安岐的手上。總之，雖然此處所列不是王鴻緒收藏的全部書畫藏品，俟後學與博雅之士另行專門輯佚，但並不影響我們對王鴻緒本人的分析與闡釋。從總體上看，高士奇、王鴻緒等人的書畫收藏目的並不單純，而不像孫承澤等人公開以嗜古為癖好，專門收藏並著述，正如當過相國的魏裔介所寫的那樣：「不自秘其蘊蓄兮，郁退穀之巃嵸。」[864] 或者說是徐釚所說的：「高堂白日生畫寒，開卷急雪飛林巒。誰灑六花點冰壑，吳門待詔墨未幹。淄川侍郎夙寶愛，摩挲把玩來長安。偶過蕉林瓷幽賞，後生亦得相傳觀。侍郎雅好丹砂術，每從紫府招青鸞。銅鋪金馬常出入，廿年太液波瀾寬。曾策寒驢尋絕壁，朝來脫屨唯一官。歸從東海披絹素，雪深且拂珊瑚竿。」[865] 另如並不以為書畫收藏為然的吳偉業只收藏王煙客的作品，吳偉業在〈歸村躬耕記〉記載：「吾友王煙客太常治西田於歸涇之上，歸涇者，去城西十有二裏，或曰有歸姓者居焉，或曰以其沿吳塘而北可歸也，故名之。煙客自號歸村老農，築農慶堂以居，而以告其友人曰：吾年六十，蓋已老矣，將躬耕乎此。聞者疑之曰：古之為耕者，以其有耕者之樂也。」[866]

[864] 魏裔介，〈祭吏部侍郎孫北海先生文〉載《兼濟堂文集》第9冊，頁41－42，文淵閣《四庫全書》本。魏裔介也曾為沈荃寫過〈沈繹堂燕台新詠序〉。魏裔介，《兼濟堂文集》第4冊，頁15，文淵閣《四庫全書》本。

[865] 徐釚，《南州草堂集》卷八，〈題文待詔雪景送高念東侍郎歸淄川〉文，頁五，清康熙四十四年刻本，亦見於臺灣學生書局影印本（一）頁295-296頁。

[866] 吳偉業，《梅村家藏稿》卷三十九，頁二。臺灣學生書局影印本，（二），頁679。

第九章 安岐與《墨緣匯觀》

第一節 《墨緣匯觀》的作者究竟是誰？

在今天，人們都已經知道：安岐是《墨緣匯觀》的作者，但是在清代卻是一大謎團。《墨緣匯觀》是《石渠寶笈》這一書畫譜系集大成的最後一本至關重要的著錄書，其真實的作者是誰，則成為一項必須解開的疑案。

《墨緣匯觀》最初只是清抄本，在抄本中有此書的作者自序是「**時乾隆壬戌七月十二日，松泉老人識于古香書屋。**」上海圖書館所藏的為最早的清抄本，但也不是乾隆七年的抄本，乃是據傳本所傳抄的一個手抄本。在山西省文物局收藏的清西古畫樓的抄本，也不是原稿本。收藏在安徽師範大學的才是乾隆七年手抄本，但在安徽師範大學所著的《古籍善本書目》中則考證為：程寬輯，並考出程寬，字華原，號松泉老人。細審此清抄本，前有「松泉老人」之自序，另在此抄本的諸卷卷首都鈐有「程寬之印」（白文）、「華原」（朱文篆印），遂將此書的作者定為「程寬」，但後來考證此書是「程寬」所抄錄，而非作者。

在清代，《墨緣匯觀》的流傳主要是依靠一套咸豐、同治年間（1850～1875）綜合性叢書《粵雅堂叢書》，署名是南海伍崇曜（字紫垣），實際上主持編纂的是他的同鄉友人譚瑩。[867]《粵雅堂叢書》並沒有寫明作者是誰，但在譚瑩為伍氏捉刀的跋文中提到了汪由敦和江昱二人，這被後來的學者在考證後，加以否定了，即譚氏所考是錯誤的。從今天來看，粵雅堂本有多處脫漏、漫漶

[867] 譚瑩，字兆仁，號玉生，曾受知于阮元，考據功底扎實。他曾為伍氏校讎排訂2400多卷書，包括《嶺南遺書》六十二種、《粵十三家集》、《楚亭耆舊集》七十二卷、《粵雅堂叢書》一百八十種，甚至連書後署名為伍紹棠的跋也是譚瑩捉刀的。他自己只有《樂志堂詩文集二十卷》傳世。他不僅收藏，而且也研究書畫，他的藏品傳到他孫子譚祖任時，被一畫店主誆騙而走，遂在北京改行酒肆為生，卻成了名滿京城的「譚家菜」創辦人。

不識者多處，且有明確的避康熙、乾隆之諱，如改「玄」為元，改「弘」為「宏」，就是明證。

到光緒二十六年（1900）時，端方在為漢陽湯氏排印本作序時說：「《墨緣匯觀》，安麓村之所著也。麓村嘗給事納蘭太傅家，太傅當國，權勢傾朝野，奔走其門者，率先以苞苴進麓村，乃得通溪壑。既盈則去，為鹽商，富甲天下。第宅雲連，陳設瑰麗，收藏之富，幾與士夫相頡頏。以故海內法書名畫之歸麓村者，若龍魚之趨藪澤也。又，其人夙精鑒別，得書畫之佳者，輒考其紙墨，記其印章，定真贗而手錄之，久久成巨帙，精誠如孫北海、高江村或謝弗敏焉。後少陵夷，子孫漸不能自存活，日事曲蘖，其精者，為長洲沈文愨進諸內府，餘則散處，而江南為尤多。赭劫以還，半縈灰爐，十不存一。不佞所藏宋元人書劄三十餘品，皆宏觀世界氏故物。倪元鎮《虞山林壑圖》，致為佳品，後以質錢於人而失之，今猶悒悒。其他如蘇黃《寒食帖》、趙承旨《蓮華經》，為盛伯希、王蓮生二祭酒所得；倪元鎮《著色水竹居圖》，為濟寧孫文恪所得。則又想見其羅致之廣，識別之精。……安（岐）之人無足取，特其搜采之勤、考證之確，不忍沒也。因檢付手民，以廣其傳，蓋不以人廢言之義輿。」[868]

端方在序中所提到的納蘭太傅是指明珠；孫北海，即孫承澤；高江村，即高士奇；沈文愨，即沈德潛，字確士，號歸愚，年將七十才成進士，乾隆稱他為老名士，命值上書房，擢禮部侍郎，卒年九十七歲，著有《五朝詩別裁》、《古詩源》、《歸愚詩文鈔》等。

端方的錯誤是將安岐的父親安圖少的生平「事蹟」嫁接到了安岐的頭上，父子二人成了一個人，顯然大錯特錯。據近代人葉德輝（1864～1927）在《郋園讀書志》中記載云：「前有光緒二十六年涇陽尚書忠潛端方序，雖有檢付手民以廣其傳之語，其實並未刊行也。」[869]我們從中可見端方對安岐的看法頗為負

[868] 張增泰校注，《墨緣匯觀》，（江蘇：美術出版社，1992），頁1-2。

[869] 謝巍，《中國畫學著作考錄》，（上海：書畫出版社，1998），頁507。

面，認為他是個卑鄙小人，認為：「安之人無足取」。然而，端方的考證也是錯誤的，葉德輝認定：端方所據乃依傳說，即誣安氏為明珠之僕，並無根據，葉氏也沒有深入考證。

在這裏，葉德輝也有個明顯的錯誤，即他所說的端方刊本「並未刊行也」，實際上在今天已經能夠找到宣統元年（1909）的端方刊本，在十餘家的圖書館中尚能見到，並且後來的上海有正書局、北京翰文齋等都用的是端方刊本，只是這些版本流傳不廣而已。

學術界過去認為發現《墨緣匯觀》的作者是近代人姚大榮，他在民國八年（1919）的排印本中寫有「《墨緣匯觀》撰人考」一文，其文明確指定作者是安岐，並說安岐為朝鮮人，從貢使入都，後入旗籍，久居天津。實際上，對安岐的種種錯誤的說法，充斥著整個清代後期的著作之中，如端方的說法，安岐是明珠的僕人，最早是出自于書賈錢聽默，可見他的著述《非石日記》；另有人說安岐是納蘭明珠之奴，名叫安三，可見之于丁國鈞的《荷香館瑣言》；還有人說安岐是賣骨董出身的，見之于《百宋一廛賦》，最離奇的是有人還說安岐是賈似道的門客，見之于孫子瀟的《天真閣集》，然而，這些都是野史的內容，不足為據。

在1937年，商務印書館在出版《叢書集成初編》時將《粵雅堂叢書》本中的《墨緣匯觀》收錄在藝術類之中，如同中華書局在1985年再版時，都是署有「撰人未詳」，這說明他們對著者並不清楚。

在1943年4月21日，著名古書籍收藏家鄭振鐸在其日記中寫道：「**觀《安麓村書畫記》四冊，為葉東鄉抄本，甚佳。**」[870] 這說明：鄭振鐸所看到的清抄本的抄書人是知道著者姓名的，故又將其抄本定名為《安麓村書畫記》，有些道理在裏面。

直到1998年謝巍出版《中國畫學著作考錄》時，經他考證，在趙魏（1746～1825）的《竹崦庵傳鈔書目》中已經記載《墨緣匯觀》為安儀周所著，造成這些

870 參見張增泰的《新刊〈墨緣匯觀〉弁言》，（江蘇美術出版社），頁1。

學者們混亂的原因是「由於失檢書目而不明。」[871]

　　從今天看，記載安岐最為詳盡的是查禮的《銅鼓書堂遺稿》，他記載安岐是「明珠太傅僕安圖少之子，世為鹽商，家巨富等等。即：安岐，字儀周，號麓村，晚號松泉老人，室名思原堂、古香書屋、沽水草堂，朝鮮族，先世入旗籍，天津人。康熙二十二年（1683）生，乾隆十年（1745）後卒，年歲不詳。業鹽于天津、揚州，曾效力河工，家富藏書，博雅好古，鑒賞古跡不爽毫髮，傾家收藏項元汴、梁清標、卞永譽所珍藏書畫，所度名跡甲於海內，卒後精品多歸於乾隆御府，藏書多歸楊氏海源閣，善古詩，著有《墨緣匯觀》。」在《銅鼓書堂遺稿》中尚有一段記載，在他的古香書屋中收藏「牙籤萬軸，余盡商周秦漢青綠寶器，唐宋元明家之翰也。寢食其間，俗夫不得窺戶牖，時人比之清閟閣。」

第二節　安岐的生平與家世

　　安岐（1683～約1745或1746），字儀周，號麓村、松泉老人，安家原為朝鮮人，隨高麗貢使到北京，加入旗籍。其父安尚義，曾是權相明珠的家臣，後借助明珠的勢力在天津、揚州兩地經營鹽業，數年之間便成為大鹽商。在揚州，清代鹽商著名的有「北安西亢」之說，「北安」指天津的安氏，「西亢」指在揚州業鹽的山西亢其宗及其家族。揚州今仍有安家巷，與准提寺相鄰，其因為來自朝鮮半島的鹽商安岐家居於此而得名的。

　　清初放寬海禁，各國商品源源不斷湧入天津。津沽首創日光曬鹽，使鹽產量空前劇增，一批鹽商成為富豪。天津出現了中國最早經辦匯兌的票莊和近代銀行，成為全國舉足輕重的金融中心。富甲一方的鹽商急於改換門庭，他們築造園林，延攬有名才士，吟詩作畫，使天津成為全國書畫家施展才華的樂園。

　　因安岐富收藏，精鑒賞霍所以天津、揚州兩地的收藏家們經常求其鑒定書畫，古董商們也爭著與他做生意，其中有不少罕見的作品。安岐擇其精美，匯

[871] 謝巍，《中國畫學著作考錄》，（上海：書畫出版社，1998），頁507。

圖120 宋代燕文貴《溪山樓觀圖軸》

錄於《墨緣匯觀》一書。該書有乾隆七年（
1742）自序和直隸總督、大收藏家端方序。
《墨緣匯觀》（成書於1743年），全書六卷，
所錄基本為作者藏品。間有部分是為其朋友
所藏，求其評鑒者，擇其中特別精的一併載
入。所錄書畫作品始于魏晉，終於明末董其
昌。編排先書後畫，分正錄與附錄，正錄部
分載錄較詳，附錄則很簡練，內容有題識、
印章。對宋以前作品則常作考證、評論。匯
錄法書始于三國魏鍾繇《薦季直表》、西晉
陸機《平復帖》，止于明代董其昌；名畫始
自東晉顧愷之《女史箴圖》、隋代展子虔《
遊春圖》，亦止于明代董其昌。正錄記敍紙
絹、作品內容，凡名人題跋、收藏印記、裝
裱、紙絹、尺寸等，一一畢舉，使後人得據
以考察真偽，間作考訂，並論書法、畫法，
續錄僅載標題，略記大概。安岐治學嚴謹，
鑒別認真，敍述簡當，為同類書中精審之
作。[872]

安岐的書畫藏品來源，在《墨緣匯觀》
一書中有比較明確的出處，主要是來自清初
其他書畫鑒賞家的書畫，最多的是來自梁清標家族的，如現藏臺北故宮的宋代燕
文貴《溪山樓觀圖軸》[873]（圖120）是梁清標從眾多宋畫中精選而入藏的，後來也
被安岐收藏。臺北故宮的另一件藏品《宋人秋渚文禽圖軸》（圖121）是經由梁

[872] 曾有人說安岐原是販賣古董，因成此作，乃屬誤傳，葉德輝已有考辨。

[873] 《故宮書畫圖錄》卷一，頁179。

圖121　宋人《秋渚文禽圖軸》　　　　　　　　圖122　趙孟頫《洞庭東山圖軸》

清標準確的鑒定後入藏的，後來也到了安岐手上；梁清標曾經收藏過的趙孟頫

《洞庭東山圖軸》（圖122），現藏在上海博物館，後來也到了安岐手上。

　　其他的則是來自曹溶、宋犖、孫承澤、耿昭忠家族等，也有來自南方

中心的一部分書畫藏品。如藏在臺北故宮的沈周《畫廬山高圖軸》[874]（圖

123）曾為耿嘉祚藏後歸其子耿繼訓，後到了安岐手上而入清內府。上有耿氏父

子藏印12方，安岐收藏印1方。

[874]《故宮書畫圖錄》卷六，頁191。

圖123 沈周《畫廬山高圖軸》上有耿氏父子藏印12方

此外，安岐還有一部分書畫藏品是來自卞永譽，如收藏在北京故宮的（傳）董源《瀟湘圖卷》（圖124）原由卞氏收藏，後轉到安岐手上；上博藏的唐代高閑《千字文卷》（圖125）有卞氏收藏印，另有安岐的二方收藏印，說明也是安岐從卞氏家族中獲得。

第三節 安岐的書畫鑒定水準

安岐收藏什麼？不收藏什麼？他著錄什麼？又不著錄什麼？他的鑒定水準在前人基礎上又有哪些進步？對今天而言，又存在哪些問題？

安岐在《墨緣匯觀》顯現出諸多的考證功夫，如訂正了元代周密《雲煙過眼錄》中著錄陸滉《捕魚圖》為金代明昌時的作品為誤，特別是糾正了卞永譽《式古堂書畫匯考》一書著錄的謬訛尤多。今天回過頭來再看他的書畫鑒定：他對晉唐、宋元時期的書畫藏品，其鑒定方法在其《墨緣匯觀》中一目了然，總結起來有以下幾個特點：

（一）、在鑒定方法上，強調以實物鑒定為主，鑒審其質地、書法、畫法、詳細辨認收藏印章、有無前人著錄、裝裱情況、品相如何等，比他之前藏家要細緻一些，所以他鑒定的準確性要可靠得多；

（二）、依賴前人鑒定結論較多，主要有明代董其昌、陳繼儒、項元汴、王世貞、王世懋、張丑等有名書畫鑒賞家的，清代則更多相信孫承澤、梁清標、曹溶、宋犖等幾位清初大鑒賞家的眼力；

（三）、另外一個較為明顯的特徵是：安岐更注重對董其昌以前鑒賞家的

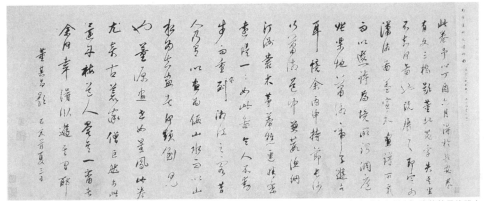

圖124　（傳）董源《瀟湘圖卷》後董其昌的跋文

考訂，這不同於其他清初的鑒賞家；

　　（四）、注意對照古人的文獻，尤其是涉及到記載藏品書法的寫法、畫法的明顯特徵等，都能一一考慮到；

　　（五）、有爭議的書畫鑒定意見，則將不同看法並列起來，再進一步談自己的鑒定意見。分別闡述如下：

安岐對晉唐時期藏品的鑒定

　　安岐對晉唐書畫的鑒定，主要體現在他對書法的鑒定功夫，他對書畫的質地、書法種類、文字內容、何人收藏過、何人題跋過，其可信程度如何，都加以細查後才做出判斷。如他說晉代《陸機平復帖》牙色紙本，「**此帖大非章草，運筆猶存隸法**」，「**此卷予得見於真定梁氏**」、又經張丑收藏過，「**晉平**」二字已剝落，後又能徵引董其昌跋中所說的「**右軍以前，元常以後，惟存此數行，為希世寶。**」[875] 陸機《平復帖》現藏在北京故宮，此帖宋代時入宣和內府，明萬曆年間歸韓世能、韓逢禧父子，再歸張丑；清初時經葛君常、王濟、馮銓、梁清標、安岐等人收藏後歸入乾隆內府。雖並無充足證據是出自陸機之手，但為晉代書法作品的鑒定無疑是正確的。

　　安岐認為是「西晉之首」的鍾繇《薦季直表》原定為魏時作品，明沈周收

875 安岐，《墨緣匯觀》，見盧輔聖主編《中國書畫全書》第十冊，頁317，標點重新點校。下同。

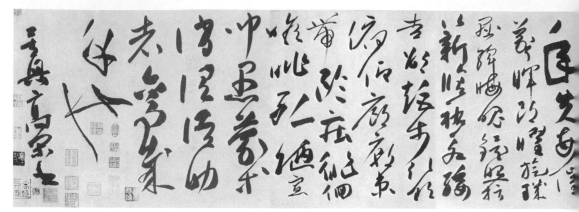

圖125　唐代高閑《千字文卷》局部

藏之前都定為「真跡無疑」，入清為宋犖收藏，在安岐「重價易之」後，他引用王世貞的三段跋語，並鑒定其為西晉時的作品，比較中肯。

安岐鑒定書跡時，經常引用的有《宣和書譜》、米芾《書史》、《寶章待訪錄》、黃伯思《東觀餘論》、王世貞《弇州書稿》等幾部重要書畫鑒定書目。被視為東晉惟一名家墨蹟真本的王珣《伯遠帖》是流傳有緒。北宋初曾刻入《淳化閣帖》；宋徽宗宣和內府收藏時，曾有徽宗趙佶題簽及宣和內府諸收藏印璽，明末清初時卻被割去。明萬曆二十六年（1598），董其昌於北京購得，後又經吳新宇、安岐等人遞藏。安岐得到後說：「晉人真跡惟二王尚存者。」[876] 他在著錄中引用米芾的看法「大令已罕，謂一紙可當右軍五帖」、董其昌的鑒定意見，米芾的看法是來自《書史》的。同時，他在「虞世南臨王右軍蘭亭序卷」（此卷即張金界奴本，現藏北京故宮）一條後，對董其昌與陳繼儒將其鑒定為「虞世南所書」持不同的看法，也相當正確，不過，他只說了一句「則未敢許。」

現藏上博的《上虞帖》安岐鑒定為唐寫本是對的。此本是唐摹王羲之草書，硬黃本，共七行，五十八字。書體靈動綽約，豐肌秀骨，遠勝王右軍《何如帖》。此卷為北宋內府舊藏，至今尚是原裝，帖前有宋徽宗書簽題《晉王羲之上虞帖》，卷有南唐內府「集賢院御書印」、「內合同印」以及宋內府朱文

876 安岐，同上，頁319。

雙龍圓印、「政和」、「宣和」、「御書」葫蘆印、「內府圖書之印」等。明代曾藏于晉王府，後由韓逢禧、梁清標、商載、程定夷遞藏。謝稚柳在帖的右上角發現有南唐的「集賢院御書印」、「內合同印」，但印痕已經模糊不清了，上博用同位素「鈷60」照射，奇蹟出現了，果然顯出「內合同印」和「集賢院御書印」兩方印章。這兩方印章在宋代被稱為金印，而歷史記載中有此兩個印章的書法作品只有《上虞帖》，這一證據確定了《上虞帖》是唐代摹本的說法。

安岐對現藏台北故宮的懷素草書《自敘帖》[877]、唐摹本《黃庭經卷》的鑑定入木三分，他既否定了董其昌所言「鍾紹京所書」的結論，也否定了吳江村的「梁代摹本」一說，堅持認定為唐代摹本，這在今天看來無疑是正確的。不僅對書法墨蹟鑑定相當準確中肯，而且對碑帖的鑑定也有其獨到之處，如對《神策軍碑》[878]、《善才寺碑》[879]的鑑定特別中肯。安岐對晉唐書法鑑定有誤者極少，如《上陽臺帖》[880]定為李白唯一傳世的書法真跡，與當代學者鑑定為非出自於李白之手的唐摹本有一定差距。

安岐對《索靖出師頌卷》，即「紹興本」[881]的鑑定體現出他的求實態度，「**此本是晉是隋，俱不失為神妙之跡**」。「**世間別有《出師頌》無疑**」。經過比對「紹興本」與「宣和本」後，得出結論：「**余竊謂二跡皆自幼安臨出，特紹興之所入者佳，而宣和之所藏當小次耳。**」[882]

[877] 懷素草書《自敘帖》，紙本，縱28.3釐米，橫775釐米，共126行，698字。書於唐代大曆十二年（西元777年）。首六行早損，為宋蘇舜欽補書。《自敘帖》曾經南唐內府、宋蘇舜欽、邵葉、呂辯、明徐謙齋、吳寬、文徵明、項元汴、清徐玉峰、安岐、清內府等收藏。原跡現藏台北故宮。據曾行公題，舊有米元章、薛道祖及劉巨濟諸名家題識，今佚。

[878] 〈神策軍碑〉全稱〈皇帝巡幸左神策軍紀聖德碑〉。唐代正書碑刻。柳公權書。會昌三年（843）立，碑石久佚，僅傳宋拓本上半殘冊（計五十六頁），後有南宋賈似道、元翰林國史院、明晉王朱棡等藏印。清代經孫承澤、安岐等人遞藏。拓本已裝裱成上下二冊，只存上冊27開。下冊早已失傳。上冊僅至「來朝上京嘉其誠」之「誠」字止，為碑文之前半，以下缺。後有南宋賈似道、元翰林國史院、明晉王朱棡等藏印，清代經孫承澤、安岐等人遞藏。

圖126　五代顧閎中《韓熙載夜宴圖卷》局部

　　安岐在《墨緣匯觀》中記錄項元汴家族曾藏字樣約有513處，徵引董其昌的跋語約有210處，米芾畫語50餘處，其他元代、明代鑑賞家各有不同，這說明安岐在仔細對照書畫實物後，主要是參照他以前的鑑賞家的鑑定結論。如著錄晉唐繪畫藏品有二十件之多，他的鑑定與當代學者的鑑定有雖有差異之處，但在整體

879 〈善才寺碑〉全稱〈大唐河南府陽翟縣善才寺文蕩律師塔碑銘並序〉。唐代正書碑刻。魏棲梧書；後人作偽改題「河南褚遂良書」。開元十三年立，石久已失佚，有清代李宗瀚藏唐拓本傳世，共二十九頁，每頁五行，滿行七字。用筆深得褚書神理，在〈雁塔聖教〉、〈房梁公碑〉之間。上有「蔡京珍玩印」、「內殿秘書之印」以及翁方綱、李宗瀚、安儀周、阮元、馮銓等題跋印記。

880 〈上陽臺帖〉為李白書〈自詠四言詩〉，民國時被收藏家張伯駒收藏，建國後張伯駒交中央統戰部部長徐冰轉呈毛澤東的信中，特別寫明其中李白〈上陽臺帖〉是贈送給毛澤東個人的。因毛澤東自己立下規矩，黨和國家領導所收禮品一律繳公，所以毛澤東在1958年還是割愛把〈上陽臺〉送給北京故宮博物院珍藏。李白(701-762)，唐代大詩人，官至供奉翰林。師張旭草書，書為詩名所掩。〈李白墓碑〉云：「翰林字思高筆逸。」黃山谷題跋云：「李白在開元天寶間，不以能書傳今其行草殊不減古人，蓋所謂不煩繩削而自合者歟。」又〈宣和書譜〉載：「（李）白嘗作行書，字畫尤飄逸。」儘管李白書跡所見僅〈上陽臺〉一件，然觀帖面目，與古人評論相一致，詩如其人，書亦如其人也。

上能夠把握鑒定的精髓，遠遠超過了他的前人。如現藏在大英博物館的《顧愷之女史箴卷》，安岐先說「圖經真定梁蒼岩相國所藏」、次則說「明墨林山人項元汴家藏珍秘」，在文中以記錄畫面上的印章、畫法後得出結論「洵非唐人所能及也」。這一鑒定結論有重大突破。通讀幾遍《墨緣匯觀》後，還是有充足的理由相信：安岐有一半以上是依靠著錄加文獻來鑒定書畫的，如他鑒定《戴嵩鬥牛圖》時說「案周公謹《雲煙過眼錄》云：戴（嵩）畫牛目凝紅，此幅亦然。」[883] 其鑒定結論與今天有相當大的距離，可能受其時代限制的關係，他無法突破。

圖127　李思訓的《江帆樓閣圖軸》

北京故宮所藏的五代顧閎中《韓熙載夜宴圖卷》（圖126）一直以來都認為是顧閎中的手筆，安岐是繼承了前人的觀點，但在今天學者認為也不是顧閎中的手跡，但時代是北宋、還是五代仍有爭論。

被安岐定為李思訓「惟一真跡」的《江帆樓閣圖軸》（圖127），設色絹本，長松秀嶺，翠竹掩映，山徑層迭，碧殿朱廊，江天闊渺，風帆溯流，具唐衣冠者四人，山右青綠，有簡單斫筆，安岐評謂「傅色古豔，筆墨超逸，

881 紹興「內府本」《隋人書出師頌卷》明、清鑒藏印記五十餘方，尾紙有南宋米友仁鑒定題跋，引首和後隔水均有清代乾隆皇帝長篇題識，明代詹景鳳《東圖玄覽》、王世貞《州山人集》、清代顧復《平生壯觀》、安岐《墨緣匯觀》以及著錄清宮收藏歷代書畫的出師頌. 章草法帖。書者未詳。淡牙色紙本，凡十四行，筆法淳古，結體遒密，墨采如新。清安岐稱之為「神妙之跡」。〈出師頌〉有宋高宗「紹」、「興」（聯珠印）、宋內府「書印」（半印）和「內府秘書之印」；明以前人之「蓑笠軒印」、「歷代永寶」、「劉氏中守」、「劉完私印」、「安元忠印」及二印文不辨之印；清安岐「儀周珍藏」，入清內府。

882 安岐，《墨緣匯觀》，見盧輔聖主編《中國書畫全書》第十冊，頁319，標點重新點校。

883 安岐，同上，頁368。

雖千里希遠不能辨。其青綠朱墨經久遠，深透絹背，有入木三分之妙，的系唐畫無疑，宜命為真跡。」[884] 與今天學者定為非李思訓手筆的作品，相差很小。

安岐在鑑定唐代摹本、臨本時水準相當高，如鑑定《唐摹六朝人觀鵝圖》，但以無名為有名的鑑定傾向依然存在，「觀其傅色，的系唐人所作，當命之為右丞。」如不歸於王維名下，則十分準確。也有個別的宋代摹本被歸入到唐摹本中來，如傳為唐代周昉所作的《簪花仕女圖卷》[885]，雖被定為唐摹本，與今天鑑定為宋代仿南唐三曲「屏風畫」的摹本，距離還是蠻大的。

安岐對兩宋時期書畫的鑑定

安岐對兩宋期間的書畫鑑定可靠性要比前人好得多，且為後來的《石渠寶笈》所接受。安岐收藏過的兩宋書法作品，正是今天能夠見到的諸件藏品，幾乎囊括在他的名下，他的鑑定意見甚至在今天仍然左右著我們的鑑定觀點。諸如，他收藏過的《淳化閣帖》[886]、蘇軾的《洞庭春色賦》與《中山松醪賦》二賦[887]、米芾《紫金研帖》[888]、《珊瑚復官二帖》[889]、黃庭堅《花氣熏人帖》、蔡襄《自書詩卷》、文天祥《謝冒元座右詞卷》等等，這些藏

[884] 安岐，同前，頁368。

[885] 此圖現藏遼寧省博物館，絹本設色，縱46釐米、橫180釐米。此圖卷在流傳一千餘年中，北宋以前無記載可考，後入南宋紹興內府，晚歸權相賈似道所藏。元、明時期流入民間，清初為名鑑藏家梁清標、安岐遞藏，之後進入清內府。見《中興館閣錄》、《閱古堂》、《墨緣匯觀》、《石渠寶笈》、《石渠隨筆》等著錄，是流傳有緒的珍品。

[886] 《淳化閣帖》又名《淳化秘閣法帖》，或稱《官帖》，簡稱《閣帖》，於北宋淳化年間刻于「秘閣」。淳化三年，即西元992年，宋太宗命侍書王著把內府所藏自漢至唐名跡，鏤棗木板刻於禁中，摹刻為《淳化秘閣法帖》十卷。《閣帖》刻成後，內府用澄心堂紙、李遷珪墨拓印。

[887] 蘇軾的《洞庭春色賦》與《中山松醪賦》，現收藏在吉林省博物館，真跡，均為蘇軾撰並書。前者行書三十二行，二百八十七字；後者行書三十五行，三百十二字；又有自題十行，八十五字。清初為安岐所藏，後入清內府。

品是當今北京故宮、臺北故宮、遼博、吉博、上博等大型博物館的主要藏品，足見安岐收藏之精。

如他在鑑定北宋黃庭堅《花氣熏人帖》[890] 時有如此評論：「**此詩書法精妙，神氣煥發。每見涪翁大草書，其間雖具折釵股、屋漏痕法，然多率意筆，殊不滿意。此書無一怠意，或因詩句短少使然。余嘗謂黃書小行書束劵為第一，正行大字第二，大草書第三，大草書如此者不能多睹也。**」

安岐收藏宋人書法時相當準確，如今天收藏在臺北故宮的《宋人法書四冊》他認定司馬光的跋就相當可靠。

另如北京故宮藏的蔡襄《自書詩卷》，素箋本，烏絲欄，內容包括〈南劍州芋陽鋪見臘月桃花〉、〈書藏處士屋壁〉、〈題龍紀僧居室〉、〈題南劍州延平閣〉等共11首。在朱家溍《故宮退食錄》中記載，曾經著錄此帖的有《珊瑚網》、《吳氏書畫記》、《平生壯觀》、《石渠寶笈三編》、《選學齋書畫寓目續記》、《介祉堂藏書畫器物目錄》。清朝時還曾刻入《秋碧堂法帖》、《經訓堂法帖》、《玉虹鑒真法帖》。北京故宮另有蔡襄的《持書帖頁》（圖128）為安岐所發現的佳跡之一。

另如宋代文天祥[891]《謝冒元座右詞卷》為文氏的草書真跡，其字纖細靈動，

888 現藏于北京故宮的米芾《紫金研帖》，淡牙色紙本，行書。縱29釐米，橫40釐米。鈐有「稽察司印」(半印)、「安岐之印」、「乾隆鑒賞」、「宣統鑒賞」等鑒藏印。見錄于故宮博物院藏《宋四家墨寶冊》，《三希堂法帖》有摹刻，《式古堂書畫匯考》、《墨緣匯觀》等有著錄，是最為著名的米芾傳世書法佳品之一。從此帖中，我們可以看到，米芾所謂的「刷」字，實際上是他令筆毫平鋪紙上，以便運筆時能產生「萬毫齊力」的效果。所以，可以說米芾的這個「刷」法，是適應行書發展到宋代，走向「尚意」之路以後技法上的新變化。

889《珊瑚復官二帖》畫一珊瑚筆架，架左書「金坐」二字，為興之所至，信手之跡，是文人墨戲的表現，也是米芾唯一存世畫跡。曾經南宋內府、元郭天錫、季宗元、施光遠、蕭季馨，清梁清標、王鴻緒、安岐、永瑆、裴伯謙遞藏。

890 草書五行，無款印，現藏臺北故宮博物院，安氏將此書用筆矜慎的原因，歸之於「詩句短少使然」。不過細察用筆，似乎有僵滯、轉折不順達處，這可能與所用的筆有關係。黃庭堅六十歲在偏遠的廣西宜州時，因無佳筆可用，曾用廉價的三錢雞毛筆為友人作字，蘇軾在嶺南時，也苦於這種劣筆用起來不如人意。由此帖運筆情形來看，可能就是在宜州時用這種筆所寫的。

圖128 蔡襄的《持書帖頁》局部

翻轉流動。擅書法,其書精妙,勁秀挺竦。清安岐《墨緣匯觀》評《謝元冒座右詞卷》說:「筆法清勁縱任,不苟其辭。」精確無誤。

安岐在鑑定兩宋畫跡時,不僅注重前人鑑定成果,而且更多注意實物與實物之間的比對,如他在鑑定僧巨然的《溪山蘭若圖》時,安岐將實物與高士奇的《江村銷夏錄》、顧復的《平生壯觀》二本著錄對比後,又加以詳細考證畫面所傳達的訊息,他發現了「考溪山蘭若,鑑家諸書未及記載,惟煙浮遠岫上有宣和標題,……然此幅精妙淳古,真跡無疑。」[892] 與此同時,他又對比了耿昭忠家族所收藏過的另一幅署有「巨然款」的雙拼大軸山水畫後,鑑定耿家所藏為「元人高手」所作。其鑑定過程與所下結論是真實可靠的。

安岐在鑑定王詵的作品時,出現一對一錯的結果,對的是《王詵煙江疊嶂圖》(現藏上博),錯的是王詵的《夢遊瀛山圖》。前者曾是宋犖贈送給孫承澤那件,後為安岐所得,他十分肯定地說:「為(王)晉卿之傑作,真跡無疑。」[893] 這說明安氏是對他以前的著名鑑賞家是相當認同的,主要是孫承澤、梁清標、宋犖、耿昭忠四個人的藏品。另從他對高士奇、王鴻緒等人的鑑定則不是

891 文天祥(1236−1283),字履善,一字宋瑞,號文山,吉州廬陵人(今江西吉安)人。理宗寶祐四年中進士第一名,後官右丞相兼樞密使。衛王立,加少保,封信國公。南宋末年主政重臣,抗元名將。元將張弘范攻潮陽時被俘,誘降不從,書《過零汀洋》明志,就義於燕京(今北京)。

892 安岐,《墨緣匯觀》,見盧輔聖主編〈中國書畫全書〉第十冊,頁373,標點重新點校。

893 安岐,同上。

隨聲附和的，這在今天回過頭來仔細品味，能體味到安岐的鑒定感覺與認知方式是對路的。

另如安岐鑒定李成《讀碑窠石圖》時將其定為「宋人之筆」，是有根據的：「案（李）成畫，昔米元章見二本，欲作無李論者，因其人品最高，不輕與人作畫，故有是語。蓋當時去李未遠，所傳真跡，米老豈能盡見哉！窺其意，甚言其少耳，後人恐忘為稱許。……考王曉世無別跡，《圖繪寶鑒》云：（王）曉畫嘗于李成《讀碑窠石圖》上見之，即此亦為真跡無疑矣……考古人合作之跡絕少，此幀得具北宋兩名家世所稀有者，當稱神逸奇妙之品。向見三韓蔡氏所藏李成《觀碑圖》，較此遠甚，亦是宋人之筆。」[894]

趙幹《江行初雪圖》[895]，安岐認為「此卷題款稱畫院學生者，必侍李氏時所作。又累經宋金元御府鑒藏，且絹素完整，真稀有之跡，生平僅見者。」鑒定話語十分中肯，今天多是繼承他的鑒定意見。

若將安岐對兩宋的書畫鑒定同今天的鑒定意見作一比較的話，安岐所鑒定過的宋代繪畫尚有幾件存在著問題，一是由於時代鑒定的局限，二是精力有限的緣故，我們雖不能苛求于古人，但也需要將其指出。

安岐收藏過的《范寬雪景寒林圖軸》（現藏天津博物館），安岐定為真跡，並在他的著作《墨緣匯觀》中詳為著錄後，稱此為「**宋畫中當為無上神品。**」[896] 此圖是北宋宮廷御府收藏，而後流散民間。安岐收藏後，安家的不肖子孫賣給直隸總督，獻給乾隆皇帝，存于圓明園。1860年英法聯軍入侵，此畫被劫走，有一外國士兵竟拿到書肆上求售，幸被天津張翼買下秘藏。直到「文革」期間，紅衛兵從張氏後裔家中搜出此畫，差一點兒就要焚燒，幸而天津市文物管理部門聞訊趕到，救下此畫。范寬《雪景寒林圖》，絹本，三拼水墨畫，近似

894 安岐，同前，頁370。

895 畫幅原隔水黃綾已佚失，由清高宗摹仿補書。前後幅金章宗「明昌七璽」印全。幅上有「天曆之寶」，「司印」半印等。拖尾有柯九思、梁清標、安岐等收藏家藏印。

896 安岐，《墨緣匯觀》，頁368。

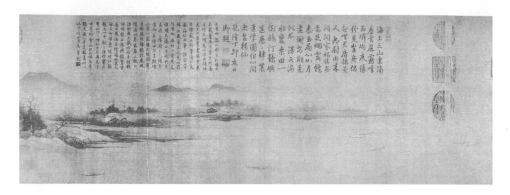

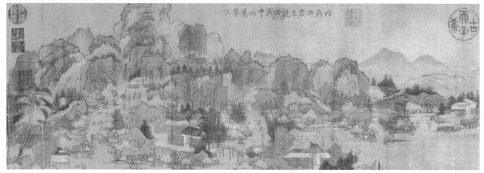

圖129　王詵《夢遊瀛山圖卷》

《溪山行旅圖》，惟在運筆、章法、描繪上則有出入，尤其樹幹上署「范寬」款，更有其奇蹺之處，若與范寬的真跡《溪山行旅圖》對比，筆者二次看過真跡後，可以認定《雪景寒林圖》並非范氏手筆，觀其墨氣與絹素，可判定南宋晚期范寬畫風傳人所畫。

　　被安岐認定為「真龍眠之佳作」的李公麟《醉僧圖卷》也存在一定的問題。在安岐看來，李公麟的真跡有高士奇曾收藏過的《盧鴻草堂十志卷》、《瀟湘圖卷》與耿昭忠所收藏過的《三馬圖卷》「皆無疑義」，[897] 再加上他鑒定過的這一卷《醉僧圖卷》。另有從國外回流而入拍賣行的宋李公麟的《陶靖節醉休圖》也是安岐收藏過的一件藏品，經明王穉登、清安岐、瞿中溶、程楨義、顧文彬、何澍等大收藏家珍藏，曾載於《過雲樓書畫集續集》。此卷外用宋代錦緞，引首用宋「金粟山藏經紙」，雖堪稱得上是難得之物，但是否為李

897 安岐，同前，頁373。

公麟的手跡，仍有深入研究的必要。

　　在鑒定王詵的畫卷時，先是王詵《夢遊瀛山圖卷》（今藏臺北故宮，圖129）利用同樣的方法，即按文獻查找「王晉卿瀛海圖載《宣和畫譜》，有宋人題跋，米元章所謂青綠設色類，補陟岩用李將軍《海岸圖》法，高出趙大年、（趙）伯駒之上，良由蘇（軾）、米（芾）、（黃）山谷輩為友，自然脫出畫史習氣。」[898] 此件作品原為明代項元汴家舊藏，入清後歸耿昭忠家，後來，在北京豪門貴宅中「遊蓄之，為希代之寶」。前有董其昌題簽，後又有他的一段題跋，安岐還是相信董其昌的鑒定意見，但與今天將其鑒定為：跋是宋人跋，與安岐同，可青綠畫是元人筆意，很可能就是錢選的筆跡。顯然安岐有不足之處，但有趣的是安岐在他收藏的錢選《秋江待渡圖卷》一條下又說：此圖「全法王晉卿瀛海圖」[899]，這說明安岐雖注意到錢選多是傳承王詵的畫法，但對錢選的作品被明代人充當王詵的作品認識不夠，更沒有深入加以考證、進行實物對照。

　　安岐不僅鑒定宋畫，而且也裝裱過宋畫，如《市擔嬰戲》原為紈扇裝，清初他改裝為冊頁，裱幅上加鈐安岐的「儀周珍藏」印一方。[900] 另外，有一個小小的插曲，就是安岐常常把張則之、張孝思混為二人，其實是一個人，他是南畫北渡的一個關鍵性人物，張則之，字孝思。（詳見前文）

安岐對元代書畫的鑒定

　　安岐所收藏的元代書法藏品，若對照今天藏於各個主要博物館中的元代書法藏品而言，既無特別著名的書法藏品，但也沒有太差的元代書法藏品。屬於中檔偏上，這與他元代書法藏品的來源有著直接的關係，絕大多數是經過明代文徵明家族（文徵明、文彭、文嘉等）、項元汴家族（項元汴、項聖謨、項廷謨等）的元

[898] 安岐，同前，頁372。

[899] 安岐，同前，頁375。

[900] 對幅上另有乾隆（1711－1799）御題，曰：「百物擔來一擔強，群嬰爭取價無償，貨郎爾亦知之否？原爾自家閑惹忙。」

代書法藏品，其餘則是黃琳、朱之赤、梁清標、孫承澤及嘉興李文穆「鶴夢軒」
的元代書法藏品。看來安岐對文、項兩個家族的元代書法藏品是見到就收藏，其
鑒定意見也多隨文、項二個家族成員的鑒定意見，如安岐收藏趙孟頫的28件書
法作品,加上管道昇1件、趙雍2件，計31件中，只有3件不是文、項二家的元代書
法藏品，其餘全部是經過文、項二家收藏過的。[901] 而從黃琳、安國、朱之赤、梁
清標、孫承澤等幾大鑒賞家中得到的元代書法作品，也不是這些大鑒賞家中的精
品，如從梁清標後人手中得到的趙孟頫《正書姑蘇玄妙觀重修三清殿記卷》及俞
和《雜詩卷》，並不是梁清標所藏元代書法的精品，倒是從孫承澤家中得到的二
件元代書法藏品還不錯，一件是鮮于樞的《草書杜少陵茅屋為秋風所破歌卷》，
另一件是《沈右詩簡帖》。安岐得自嘉興李文穆「鶴夢軒」的二件元代書法藏
品，也還不錯，一件是貫小雲的《石海崖七言詩帖》，另一件是段落天祐的《安
和帖》。總之，從安岐著錄文字的字裏行間能感覺得到，安岐對文、項二家元代
書法的鑒定依賴性是很強的。正因為安岐對元代書法藏品的鑒定主要跟隨文、沈
二家族的原因，他對自己所收藏的元代書法有好多件也是鑒定有誤，如安岐所收
藏的趙孟頫《楷書陰符經卷》和《小楷書清淨經卷》俱為屬之。安岐雖對《楷書
陰符經卷》上董其昌的一段跋提出質疑，但因屬項元汴舊藏，安岐仍將其定為真
跡，實為元末明初人的偽跡；趙孟頫的《小楷書清淨經卷》雖被收入到清內府，
但《石渠寶笈》未曾錄入，亦屬明初人托趙氏的偽作。然而，安岐對元代中小名
頭的書法藏品卻鑒定得相當準確。如對元代白珽書《陳君詩帖冊》[902]的鑒定、陳

[901] 依據《墨緣匯觀》法書卷統計，見頁344－349。版本同前。

[902] 此冊，紙本，行書，縱31.2cm，橫68.2cm。末署：「至治癸丑（丑字點去）亥秋八月旦日書。」
鈐「湛淵子白珽」、「棲霞山人」二印。「至治癸亥」為至治三年（1323年），白珽時年76歲。
〈陳君詩帖〉是〈法書大觀冊〉之一。清安岐《墨緣匯觀・法書卷下》、完顏景賢《三虞堂書畫
目》著錄。此帖曾經清安岐收藏，計有安岐、完顏景賢、張爰、何子彰、譚敬諸家印記。《陳
君詩帖》是白珽寫給陳徵一首七言古詩，詩文大意是寫陳徵雖胸有大志，卻隱居于「廬山陽」，
寄情於琴音書畫之事。此帖書法結體圓潤，筆法蒼渾，筆勢放縱，點畫隨意，仍可看出米（芾）
書的影響，又有自己的樸拙之態。

植《懷存齋詩帖》[903]、鄧文原的《清居院記卷》、揭傒斯《雜詩卷》[904]、陸廣《詩簡帖》、張宣《詩卷》、《陸居仁張樞倡和詩卷》等二十餘件中小名頭的元代書法作品鑒定還是相當好的。總之，安岐收藏的元代書法中尚有趙孟頫的《書陶淵明歸去來辭卷》（今藏遼博）、《書嵇叔夜絕交書卷》、《草書千字文》（今藏浙博）等有名書法藏品。

圖130 錢選的《來禽梔子圖》局部

　　安岐對元代繪畫藏品的鑒定要比對元代的書法鑒定好得多，首先他對元代繪畫作品的收藏不是按照對元代書法收藏的方法——即依循文徵明、項元汴兩大家族的藏品來收藏，相反，收藏的範圍要大得多，且在著錄的文字功夫上明顯也在比元代書法藏品著錄的文字精彩，鑒定語氣也較前者肯定，論證也充分。如安岐對錢選的《秋江待渡圖卷》（現藏北京故宮）的鑒定時，先說錢選的畫法「**全法《王晉卿瀛山圖卷》**」，一語中的，次則將此卷與安岐所見過的錢選二件作品加以比對，一是《青山白雲圖卷》（現藏天津博物館，元人偽作，元人跋真），二是錢選的《蘭亭觀鵝圖》（現藏美國大都會博物館，真跡）。經比對後，他又找到錢選的《浮玉山居圖卷》，再行對比，認為此圖與《浮玉山居圖卷》「**可稱雙美**」。這種鑒藏方法與今天的研究方法有些類似，其鑒定的結論也相當可信的。與此同時，安岐對錢選的《來禽梔子圖》（未經過項元汴收藏，見圖130）

[903] 元代陳植〈懷存齋詩帖〉，紙本，行書，縱23、3釐米 橫56、4釐米，北京故宮博物院藏，這是陳植寫給「存齋隱君」的一首五言古詩，以詩代柬。「存齋」就是沈右，沈右自署「存存齋」，陳基《夷白齋稿》有「存存齋記」一篇，云：「沈君仲說（沈右字仲說），隱居于吳會，耕學於笠澤，廬于陳公之原，而皆名其室曰存存齋」。此詩中亦有「思歸笠澤秋」的句子，與上說正合。1949年後入藏北京故宮博物院。陳植（1293－1362），字叔方，自號慎獨叟，平江路（蘇州）人，「力學工文，貫通經史百家，亦善畫山水，幽篁怪木，各盡其態」。其傳見鄭元祐《僑吳集》卷十二〈慎獨陳君墓誌銘〉和〈元詩選〉初集。

[904] 現藏北京故宮，真跡，曾是朱之赤的藏品，亦曾由文徵明、項元汴、邵彌收藏過。

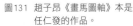

圖131 趙子昂《畫馬圖軸》本是
　　　任仁發的作品。

圖132 任仁發的《人馬圖》

的鑒定並沒有錯，不過，安岐在骨子裏面對項元汴所鑒定過的元代書畫還是有些迷信的，如安岐收藏過的錢選《梨花圖卷》，原為項元汴舊藏，有項氏的「貽」字編號，[905] 現收藏在美國大都會博物館，安岐並沒有提出質疑。其實，這件作品也是不真的，按畫法是明人托偽之作。

　　安岐對元代人的作偽並沒有充分的認識，比如元代任仁發仿製了好多張趙孟頫的人馬畫，安岐之前的鑒賞家們失查，安岐按理是有能力辨識的，但他沒有做到，如藏在臺北故宮的趙子昂《畫馬圖軸》[906]（圖131）本是任仁發的作品，安岐也沒有考證，但見有著錄。若對照任氏的《人馬圖》真跡（現藏美國克里夫蘭館，圖132）可知從畫馬的骨架線條、馬脖子三條線等特徵可知。安岐沒有將自己收藏印蓋在上面，這也說明安岐似乎有所察覺，而將此件列為贈送品。

　　安岐對「元四家」的作品鑒定言之有據、斷語可信。如他在鑒定吳鎮《中山圖卷》[907]（1336年畫）、倪瓚《江岸望山圖》（1363年畫）與《設色雨後空林圖》、黃公望《溪山雨意圖卷》、王蒙《青弁隱居圖》等時，精確到位，結論果斷，充分顯示出一個大鑒賞家的風範。即使是「元四家」之外的名家作品，安岐也論證

905 安岐，《墨緣匯觀》，頁377，標點重新點校。

906 《故宮書畫圖錄》卷四，頁85。

充分，言之有據，如他對高克恭《雲橫秀嶺圖》（現藏臺北故宮）的鑒定時，儘管是一張「無款」畫，但他仍堅定地說：「余見房山所作，以此當為第一。」[908] 原因主要在於他從畫面得出的「氣韻蒼茫、淋漓渾厚，誠得董（源）、米（芾）三昧」。今天，高克恭《雲橫秀嶺圖》仍然居於高氏傳世作品之首位，毫無疑義。

除了趙孟頫、高克恭、元四家的藏品外，安岐對張渥、朱德潤、顧安、王冕、趙原、張中等「中等」名頭的繪畫作品的鑒定也相當準確，如他鑒定張渥《臨李龍眠九歌圖吳叡書詞卷》（今藏吉林省博物館）全然以構圖、畫法認定為張渥真跡。另如他在鑒定朱德潤《秀野軒圖卷》（今藏北京故宮）時，雖徵引高士奇的《江村銷夏錄》和卞永譽的《書畫匯考》，可他仍在強調以實物鑒定的依據，如「圖以花青運墨，……行書法趙文敏，清勁古雅。」所言切實可行，與其多年鑒定經驗有關。與此同時，安岐訂正了卞永譽《書畫匯考》中的一些錯誤，並揭穿卞永譽的一些不光彩事實。我們在今天已經清楚高士奇使用「軍司馬」印、卞永譽使用他所收藏過的元、明二代畫家的印鑒，但在當時，並沒有人清楚認識到，安岐還是獨具慧眼，在趙孟頫《竹林七賢圖卷》一條著錄下說：「所不滿意者，惜無題識，雖具坦齋一跋，乃卞氏（指卞永譽）增入，難免（狗尾）續貂」。[909] 另在柯九思《清閟閣墨竹圖》一條著錄下又指出卞永譽在其著錄中的錯誤，「此圖至元之元字，卞氏畫匯考誤刊正字」。[910] 再如，被董其昌稱為「天下第

[907] 吳鎮《中山圖卷》上有作者自題：「至元二年（1336）春二月，奉為可久，戲作中山圖。梅花道人畫。」鈐印「梅花庵」、「嘉興吳鎮仲圭書畫記」。款中的「可久」，很可能是元代散曲作家張可久。畫家橫向展開了江南地區綿延不斷的丘陵，群峰主次分明，起伏不一，山坡、山體的皴法皆為長披麻皴，筆法較粗勁有力，皴筆的方向以從右向左為主，氣韻暢達，林木用濃墨點簇而成，隨山勢起伏。全圖的取景、佈局得自宋代米芾、米友仁父子的「米氏雲山」，皴法遠宗五代董源、巨然，與黃公望的披麻皴十分相近。清代安儀周評賞此畫道：「群山疊峰，杉木叢深，通幅無一雜樹，全宗北苑（董源），用粗麻披皴法，山頭苔點，橫豎相間，眾山之坳，突以濃墨暈，二峰突低於四面，更為其奇絕，筆墨淳厚，氣韻淳古，為仲圭傑作。」

[908] 安岐，《墨緣匯觀》，頁376，標點重新點校。

[909] 安岐，同前，頁377。

[910] 安岐，同前，頁379。

圖133 王蒙《青卞隱居圖》

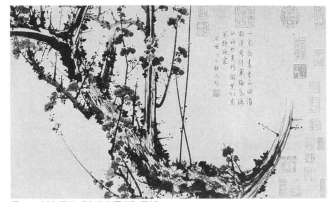

圖134 鄒復雷的《春消息圖卷》局部

一王叔明畫」的王蒙《青卞隱居圖》（圖133），上面
有饒介的草書詩題，卻被卞永譽誤認為是王蒙本人的題
詩，安岐出而為之辨析，他說：「卞氏畫匯考載為（
王）叔明題詩，非也」。[911] 另外，他對卞永譽任意處理
古代書畫，如將書畫後面的跋處理掉，再加到其他畫上
去。如在元代著名僧人畫家覺隱的〈本誠詩畫合卷〉條
目下，安岐氣憤地寫道：此卷較卞氏《畫匯考》闕（缺）
「余書不能精」一題及「生意齋銘」。此二段必為司寇
（指卞永譽）截去。其「余書不能精」一題，余後得之，
入于高僧冊內，「生意齋銘」不知歸於何所也。」[912]

　　此外，安岐對於元代釋僧畫家的作品也注意收藏，
如他所收藏過的元代四大僧人之一的「覺隱和尚」《本
誠詩畫合卷》及鄒復雷的《春消息圖卷》（美國弗利爾
館藏，圖134）等，都是今天難能看得到的精品之作。
值得特別說明的是，安岐所收藏的元代繪畫藏品中仍有項元汴的舊藏，如李息齋
的《竹梧蘭石四清圖卷》、黃公望《溪山雨意圖卷》、倪瓚的《竹枝圖卷》等好

911 安岐，同前，頁382。

912 安岐，同前，頁384。

的藏品，不過數量不多，個別幾件藏品仍有待
於進一步深入研究。

安岐對明代的書畫鑒定

安岐對明清書畫的鑒定有些特別，清代
書畫他沒有著錄過一件，明代有一部分經過
著錄，有許多他收藏過的明清書畫藏品並沒
有著錄到《墨緣匯觀》中去，其原因在於他
要使用這些明清書畫藏品來贈送達官顯貴，或
隨手贈送給他的友人。如謝時臣的《蘆汀放鴨
圖》（王己千藏，圖135）上有「安儀周家珍
藏」一印，是安岐收藏過的，但未見於著錄，
這說明是安岐已經當了禮品，不知送給了誰。
我們今天不可能完全知道哪些明清書畫是經過
他收藏的，哪些是他沒有收藏。不過，在其著
錄中、今天所發現的沒有收錄到他著錄中的一
些作品，要想在大體上摸清安岐的想法還是有
可能的。

圖135 謝時臣的《蘆汀放鴨圖》

安岐對明代的書法藏品，從收入到著錄
中的藏品來看，他只收藏明代有名的書法家作品，其中有一些是明代書法
家的代表性作品，如文徵明的3件（《歸去來辭卷》、《四體千字文卷》和
《雜詩卷》）、祝允明的3件（《臨黃庭經冊》、《書米元章論書卷》、《
正書子黃子瑩中字訓帖》）、宋克的2件（《書杜工部(栁)木為秋風所拔歎
卷》、《兩得來書帖》）、宋廣的《草書李太白五言詩》、宋璲的《端肅
帖》、沈度的《鏞翁大參帖》、李東陽的《書種竹諸詩卷》、沈周的《遊虎
丘各體詩卷》、唐寅的《若容帖》等等，其他比較精的是王寵的《草書自作
雜詩卷》及董其昌相當好的仿古書法作品10件，總體上數量不多，但都很

精。如董其昌書《浚路馬湖記卷》[913]，上有沈荃題跋、「王鴻緒印」、「安儀周家珍藏」及「乾隆御覽之寶」，《石渠寶笈》著錄。為王鴻緒、安岐、張若靄、清內府舊藏。此卷寫碑佈局疏朗勻稱，又是董其昌晚年之作，其書「漸老漸熟，反歸平淡」，寓其生秀於撲茂蒼拙，自然灑落。董其昌在《容台集》自評曰：「余書與趙文敏較，各有長短。行間茂密，千字一同，吾不如趙；若臨仿歷代，趙得其十一，吾得其十七。又趙書因熟得俗態，吾書因生得秀色。吾書往往率意，當吾作意，趙書亦輸一籌。」他已經表白其藝術上的追求。清人包世臣云：「華亭受錄于季海（徐浩），參證以北海（李邕）、襄陽（米芾），晚飯平原（顏真卿）而親近于柳（公權）、楊（凝式）兩少師，故其書能於姿致中出古澹，為書家中撲學。」董其昌臨古人各家書，面貌雷同，但他最善於攝取古人用筆和字形結體的巧妙，融和變化成為自己的面貌而免於「奴書」，衝破明朝一代刻意摹帖近古的籬藩，以靈脫揮灑的筆意見世，推陳出新。從董其昌的10件書法作品來看，安岐對明代的書法藏品的認識是相當高的，鑒定水準遠非當時其他鑒賞家所能比。安岐還有一個特點，只要是好的明代名人的書法，他也是收藏的，不過，他並沒有加以著錄，恐怕也是隨收，隨時就送給其他人了，如明代于謙手跡《公中塔圖贊》是于謙為普朗和尚題其師所遺公中塔圖及讚語。書法師趙孟頫，用筆勁峭而有骨力。曾經清安岐、顧崧等人收藏。包括安岐已經著錄過的幾件明代書法作品，在他著錄時就已經送給他人了。

安岐在其著錄中收錄的明代繪畫作品有明宣宗1件（《松雲荷雀圖卷》）、唐寅7件、文徵明4件（冊）、仇英8件（冊）、董其昌10件（冊）、文伯仁2件、王紱2件（《齋宿聽琴圖》、《秀石晴竹》）、劉玨1件（《清白軒圖》）、陸治2件、王穀祥1件、項聖謨1件，計39件。從數字中可知，安岐收藏的明代繪畫是以「明四家」及董其昌的作品為主，其他則是特別喜歡時候才收藏，更多的收藏目的是以贈送給其他人為主，自己則保留三十多件明代文人畫的精品。就在這三十幾件中也是以他們的仿古作品為多，如仇英的作品有三件（即《臨宋人山水界畫冊》、《臨宋人花果翎毛畫冊》與《秋江待渡圖》）是經過項元汴收藏的仿古作品，董其昌也有5件是仿古作品。如仇英《桃源仙

[913] 紙本，行書，縱29.3cm，橫607.5cm，132行。款署：董其昌撰並書。魏應嘉篆額。

境圖》[914]畫屬趙伯駒、劉松年細筆一路，系南宋院體遺風。絹素完整潔淨，水墨丹青，熠熠生輝。是仇英之精湛作品。另如收藏在臺北故宮的仇英《秋江待渡圖》真跡，是仇英在項元汴家中時所畫，絹本，無款，但有仇英「仇氏實父」朱文方印、「仇英之印」白文印、及「十洲」朱文葫蘆印，雙拼大掛軸，淡著色，畫法仿劉松年筆意而又秀潤過之，蓋有項元汴諸多印章，為仇英仿劉松年最佳作品。

現在，我們通過安岐的收藏印章還可以知道，安岐收藏了一些清初的書畫名跡，但並沒有著錄，說明是安岐用來交際用的。如王原祁《仿高克恭山水》就是一件極精的藏品，被拍賣行以78萬人民幣的價格拍出，此件作品曾經安岐、乾隆內府收藏，並見錄于劉九庵著《歷代流傳書畫作品年表》的作品。王原祁的《仿高克恭山水》是我們今天能夠看到的，還有許多我們目前無法看到，需要學者不斷輯佚，才能有一個清楚的認識。另如今天收藏在北京故宮所藏清代馬愈《暑氣帖》，也是安岐收藏過的藏品。此帖曾經在明末由朱之亦收藏過，紙本，行書，縱23.7釐米，橫38釐米。馬愈，字抑之，號華髮仙人，人號「馬清癡」，嘉定人。天順八年（1646）進士，官至刑部主事。能詩文，善書法，亦工山水，與杜瓊、劉玨等齊名。《暑氣帖》書法骨力矯健，縱逸灑脫。

另外，我們在安岐所收藏過的「歷代畫冊」中，還能夠看出，安岐收藏的方法與特點，在《墨緣匯觀》中著錄有14冊，在10冊上有董其昌題跋，另有3冊是經過項元汴收藏過的。我們從這一統計數字可知，安岐收藏書畫是有其根據的，若非經過董其昌鑒定過的，即是項元汴收藏過的。與安岐收藏晉唐、宋元的書畫有所不同，這說明他對於書畫收藏是在繼承的基礎之上，更有所發展。在今天鑒別書畫時，我們十分強調對書畫自身規律的認識，同時提出筆墨、時代性、個性、流派等要素才是鑒別書畫的主要方向，而印章、題跋、著錄、別字、年月、避諱、款識等的考辨，只能作為旁證的輔助手段，它們必須在書畫本身的判定之後才起作用。這一鑒別方法突破了傳統的鑒別方法，是一條正確而科學的鑒別途徑。就此而言，安岐離我們相當近，其鑒定、收藏方法都是值得我們從中學習與借鑒。

914 此畫初安岐收藏，見安岐《墨緣匯觀》名畫卷上明第十九頁著錄，後入清宮。

第十章 鑒藏史意義的中國古代書畫譜系
——《石渠寶笈》
第一節 「中國古代書畫譜系」的提出

我之所以提出「中國古代書畫譜系」這一概念，專指具有中國書畫鑒藏史意義上的書畫譜系，是需要指認與交待清楚的，對《石渠寶笈》三次著錄的鑒定知識體系有一個明確的說法，即在分析與界定後進行運用的一個概念。「中國古代書畫譜系」的概念是基於以下幾個方面的思考：

（一）、這一譜系的產生至今已近260年（1745～2005）的歷史，這一歷史又分成前後二個階段，前一階段（1745～1945）的200年裏，書畫鑒定領域的研究學者沒有對這一譜系形成任何顛覆性的研究，依賴這一書畫譜系的鑒定知識是主流傾向，可能存在個別鑒定有誤，是「客觀」存在的現象；而後一階段（1945～2004），中外學者在半個世紀時間裏的不斷努力，使這一譜系中的晉唐、宋元書畫藏品在很大程度上「去蔽存真」，大量的書畫藏品個案研究不斷出現，諸多信之不誣的重要傳世名跡書畫都存在不同程度的問題，正是這些存在的問題與時代上的差距，引發了對中國繪畫藝術研究的二個轉向：一是在研究「中古時期」的繪畫藝術，當傳世名跡無法信賴時，更多地轉向考古出土材料，諸如墓室壁畫、少數出土的卷軸畫、繪畫殘件等與傳世繪畫參照比對研究；另一個轉向則是專門研究古人書畫鑒定的問題，一一加以考證，以別於原有的書畫鑒定知識體系；

（二）古人所建立起來的書畫譜系雖然存在很多問題，隨著書畫鑒定個案研究的深入，並沒有在整體上加以說明，告訴我們應當如何對待這個舊有的古代書畫譜系。即使有整體上認識的隻言片語，也沒有形成一個相對令人信服的研究成果出現——尤其是古人所建構書畫鑒定知識的發展過程、存在哪些問

題？他們的書畫鑒定又是如何一步步發展到這一譜系中去的？他們在每一個階段又有哪些不同？運用社會知識學、歷史學進行解析會是什麼樣的結論？有什麼正確的方法來指導我們今天去運用這個書畫譜系？目前還沒有可靠的結論與認知。

（三）今天是否能再重新建立起來一個具有時代性的中國古代書畫譜系？雖然有的學者已經在這方面不懈地努力，可是所存在的問題──諸如傳世作品與考古出土文物並用、沒有明確區分主流藝術藏品與非主流藝術藏品、缺乏對歷史社會情景的研究，特別是對中國書畫鑒藏史的研究等──這些問題我們又要如何避免？或者說，根本不可能以今天的文獻資料、考古出土文物來建立起適合於我們今天眼光的中國古代書畫譜系？答案因人而異。

（四）是否能在這舊有的中國古代書畫譜系中，經過去偽存真的方法，重構一個新的中國古代書畫譜？在我看來，這些諸多的學術研究都是需要重新思考，找到切入的視角及依據，更重要的是存在一個大問題：我們如何來寫「中國書畫鑒藏史」，即建立這一學科的思考又是怎麼樣？在哪些方面入手？這一學科的範式又是什麼？

我認為的「中國古代書畫譜系」是明清二代鑒賞家們為我們提供一個書畫鑒藏史借鑒意義的一個概念，是《石渠寶笈》三次著錄及其在書畫鑒定過程對它有著重大影響的明清二代鑒賞家們的著錄著作。這一譜系具有以下幾個重要的內涵：

（1）鑒定話語所留下的書畫著錄文本意義上的譜系，書畫著錄是書畫鑒定話語的延伸，我們通過重新解讀舊有的書畫著錄文本，找到他們對書畫鑒定的知識結構──哪些是繼承而來的，哪些是有所突破？他們對書畫鑒定的過程又是怎樣？有了這一清楚的認識，我們才能繼承前人書畫鑒定的結論；

（2）這一譜系在整體上擁有絕大多數的書畫藏品，而這些藏品又是我們今天能夠看到的，我們今天在研究時候不得不面臨、又不得不超越的一種參照體系，或者說是要有繼承，又要有所發展的一個參照體系；

（3）我們對這個譜系的研究不是回答「它是什麼？」的問題，而是回答「

它是怎麼樣形成的？他們是如何運用鑒定知識的？」或者說「它對於我們有什麼樣的價值？」哪些是正確的鑒定知識結構？哪些是存在問題的鑒定知識？

（4）研究這一譜系不是一種中國古代的那種家譜世系的一種排列，也不是尋根意義上探討，而在於專門考察誰是這一譜系的書畫鑒定知識生產者，他的書畫鑒定知識增長過程中是否合理？又有哪些不合理的因素？

系譜學（genealogy）一詞在當今的語境中，往往會使人想到的是尼采與福柯的「系譜學」這一術語，他們所使用的這一概念是具有解放局部知識的能力，是一種始終貫穿著反對將知識等級化及其權力集中化、反對使各種具體的知識成為統治者統一掌控的權力系統的組成因素。簡言之，按福柯所說的：「如果這是涉及到局部對於局部話語的分析方法自身而言，也許人們可以稱之為考古學；至於系譜學，它是指局部的話語性從被從屬的知識解脫出來的策略動作。」[915] 而我在這裏所指的並不是福柯的「系譜學」這一概念，而是指在研究書畫鑒定與中國書畫鑒藏史所面對的參照體系——《石渠寶笈》三次著錄。這一參照體系也同中國古來就有的「家譜」、「族譜」、「畫譜」既有相同，又有所不同。相同之處在於它與清代畫家與學者的《海錯畫譜》（1698年成譜）、《牡丹畫譜》、《菊花畫譜》、《鴿譜》、《獸譜》、《鳥譜》[916] 等的形式完全相似，而在內容上卻是完全不同的。明確這個概念就是指具有中國書畫鑒定知識所必須的質地、尺寸、內容、題跋、印章、遞藏情況、鑒定結論、收藏地、作者小傳等，即在書畫鑒賞活動中所表現出的各種愛好、偏向、品嘗及樂趣的表達，是夾雜著奧妙的心領神會精神活動的一種實踐，其中交織著歷史的、文化的和個人的生命力，綜合著社會和鑒賞者的才情和思辨，也孕育著無限的理想和情操，表達出發自內心深處的寄託和期望的張力結構——具有大而全的這種書畫鑒定體系，是為中國古代書畫譜系。

[915] 福柯，《言論與寫作》，轉引自馮俊等著，《後現代主義哲學講演錄》，（北京：商務印書館，2002），頁480。

[916] 此幾種畫譜現收藏在北京故宮，2003年曾舉辦過二次展覽。

　　這一譜系是乾隆皇帝在位期間三次（乾隆八年、九年及五十六年）下詔令他身邊重要大臣梁詩正、張照、董誥、阮元等編著藏品目錄，共計成書三本，《秘殿珠林》、[917]《石渠寶笈初編》（1745年成書）、《石渠寶笈續編》（1793年成書）。清仁宗時又命英和、吳其彥、胡敬等編纂《石渠寶笈三編》（1816年成書）。在《石渠寶笈》三次著錄書的周圍尚需配合使用的還有：《石渠隨筆》[918]（阮元編）、《西清箚記》（胡敬編）、《盛京故宮書畫錄》（金梁編）和《古物陳列所書畫目錄》，及代表了現時書畫鑒定的最高水準的《中國古代書畫圖目》，[919]所記內容一脈相承，可互為參補。

　　在宋代的在整個中國書畫史上卓有成效的第一手材料，首推宋徽宗趙佶時的《宣和書譜》與《宣和畫譜》（成書於1120年），「**為第一次較為完全系統地記載宮廷書畫收藏的著錄書。**」[920]其中《宣和書譜》記載有1240餘件，《宣和畫譜》有6396件。然而，在今天看來，《宣和書譜》與《宣和畫譜》是具有「畫學」意義上的書畫譜系，而不是鑒藏史上的書畫譜系，如《宣和畫譜》是集中記載宋皇宮中所秘藏的魏晉以來231人的名畫，分成畫學十門，即道釋、人物、宮室、蕃族、龍魚、山水、畜獸、花鳥、墨竹和蔬果。每門前都有敘論，或是概論從古至宋的畫史，或是論及各門畫法與畫理；敘論之後是以畫家的時代為先後順序，列出畫家小傳，僅在小傳末注明收藏其畫目、及卷數，對於我

[917] 《秘殿珠林》主要記載道釋作品，《石渠寶笈》三部將清宮分儲在乾清宮、養心殿、三希堂、重華宮、御書房等十四處藏品按儲存地點一一記錄在案。《四庫提要》評《石渠寶笈》「所登既皆藝苑之菁華，而確按方幅稽核詳明，尤非尋聲懸揣者可比。」

[918] 《石渠隨筆》的作者阮元（1764～1849），會稽（今浙江紹興）人。他將奉敕參與《石渠寶笈續編》時所作的私人記錄整理成此書。共八卷，詳記作品所有題跋，並撰有辨析真偽優劣的考訂和評論。

[919] 在國家文物局組織安排下，中央書畫鑒定小組啟功、徐邦達、謝稚柳、劉九庵、楊仁愷、傅斯年等遍走大江南北，歷時八年，逐一審定大陸各主要博物館的藏品後遴選裁定，並已出版了十九本的《中國古代書畫圖目》是最綜合性的著錄，這套圖錄是1983年始，歷時七年的出版時間才完成的。

[920] 楊仁愷主編，《中國書畫》，同前，頁225。

們研究者而言，並不清楚畫面上的圖像、歷代鑒藏情況、鈐有印章多少、有什麼題跋，一概不清。《宣和書譜》前有書家小傳，後附有書家作品目次，與《宣和畫譜》在體例上大同小異。在我看來，這是以「小傳＋畫目」的形式出現，並不具有書畫鑒藏史意義上的中國書畫譜系概念。在乾隆皇帝時期完成的，以《石渠寶笈》、《秘殿珠林》為代表。現在能夠見到最全的版本是1969年臺北故宮影印的初、續、三編合編本，成書時間1744～1816年，數萬件藏品被著錄其中。在著錄的體例書畫分為上等、次等，上等多貯藏在乾清宮、養心殿、重華宮、御書房齋四處，次等多貯藏在學詩堂、畫禪室、長春書房、隨安室、攸芋齋、翠雲館、漱芳齋、靜怡軒、三友齋、三希堂等十四處。《石渠寶笈》、《秘殿珠林》著錄雖是以其收藏地為著錄的順序，但具有舊有書畫鑒藏知識體系所需要的所有內容，即質地、尺寸、題跋、鑒藏印章、簡要真偽說明等，是我們今天研究書畫鑒定與收藏所離不開的一個舊有知識體系——即中國古代書畫譜系。它的發生：明末文人書畫著錄（以書畫實物為主，文獻為輔的鑒定方式），清初文人的書畫著錄（以文獻為主，以實物為輔的鑒定模式）？《石渠寶笈》（高度集中化、系統化鑒藏體系），形成完備的中國書畫譜系。在今天仍是最有參考價值的舊有書畫鑒藏知識體系。可以確信：乾隆是真正的集大成者，無論是藏品，還是著錄的內容。其中總纂之一的張照，就是眾所周知的高士奇的長孫女婿。本章在舊有的國學方法上填補空白的同時，依據學理的要求，找到獨特的視角，來整理出具有鑒藏史意義的中國古代書畫譜系的發生、發展的機理，即梳理出對我們今天有重大影響的中國古代書畫譜系（或稱之為舊有的書畫鑒定體系）的歷史緣由，對這一成因、性質、發生過程加以理論化的實證分析與研究，推導出我們今天具有學術意義的結論，闡明我們對這一舊有知識體系的清晰認識，對於研究古代書畫遺產具有重要學術意義；在明末清初這一特定的歷史時空中，即從明代萬曆時期（1573～1620）到乾隆（1736～1795）王朝的二百餘年裏，鑒藏史的有關研究疑團重重，鑒藏家個案研究零星出現，在總體上把握這一階段的鑒藏史的時機還不成熟。今天我們能夠見到的分藏於世界各地博物館的中國古代書畫藏品，大都是經由明末清初的收藏家之手。今天我們不僅在鑒定水準方面有所繼

承，並進一步提高，而且他們也為我們留下了充分的鑑定依據，因此，對明末清初鑑藏家的研究十分必要，並且具有重大現實意義。本文試就這些方面的思考加以闡述，並希望能在將來有助於更進一步的研究。

第二節　乾隆皇帝與《石渠寶笈》

乾隆皇帝是滿清入關的第四位君主，生於康熙五十年（1711），25歲時即位，第二年（1736）改元乾隆，逝後廟號高宗，是為清高宗。乾隆在位六十年（1736～1795），又當了四年的太上皇（1796～1799），承緒康熙、雍正盛世的餘緒，並大有作為，自稱為「十全武功老人」，即兩次平定準噶爾、一次平定回部、一次掃平大小金川、靖肅臺灣、一次進兵緬甸、一次收復安南、兩次大勝廓爾喀等，乾隆興奮地寫下了《御制十全記》，將其十全武功體現得淋漓盡致。乾隆皇帝有十全武功，是否存在「十全文治」呢？雖然未曾使用過這一歷史名詞，但在歷史事實上的確是存在的。史書上多以乾隆毀書和文字獄，對乾隆頗有微詞，事實上，乾隆所做過的「十全文治」並不能因此一筆勾銷。筆者多年來研究清史的經驗與事實相契合的結果是：乾隆的十全文治是「文字獄」、大興「博學鴻詞科」、崇儒重道、修史明經、編撰《四庫全書》、重訂《天祿琳琅書目》、編成《石渠寶笈》和《秘殿珠林》、「御制詩」題畫詩四萬餘首與宣導詞臣畫家、推介玉器工藝、頒定「御典禮儀」等十項「文治」大業。十全武功與十全文治的歷史屬於大歷史研究範疇，與本文無涉。實際上，若依據《清高宗御制詩文全集》中的說法，在乾隆身邊是有「三先生」（福敏、朱軾、蔡世遠）、「五閣臣」（鄂爾泰、張廷玉、傅恒、來保、劉統勳）、「五功臣」（惠兆、阿裏袞、明瑞、舒赫德、岳鐘琪）、「五詞臣」（梁詩正、張照、汪由敦、錢陳群、沈德潛）、「五督臣」（黃廷桂、尹繼善、高斌、方觀承、高晉）。其中最為重要的是「五詞臣」，他與乾隆皇帝相互唱和，不僅在清內府所收藏的書畫上留下了大量的題跋與御詩，而且也有大量書畫作品收藏在清內廷之中。

與本文有關的是編撰《四庫全書》、編成《石渠寶笈》和《秘殿珠林》、

「御制詩」四萬餘首與宣導詞臣畫家等三項內容，而完成這幾項文化大業的多半是乾隆「南書房諸臣」，他們「入承儤直，出奉皇華，以備天子顧問。」他們是乾隆身邊最重要的文學侍從，為當時最為傑出的知識份子，能詩能文，兼具書畫鑑賞能力，經常陪同乾隆進行書畫創作、鑑賞與整理清內府的書畫收藏。這些南書房諸臣有梁詩正、張照、汪由敦、觀保、錢陳書、沈德潛、嵇璜、董邦達、蔣溥、介福、錢汝城、張若靄、裘曰修、梁國治、於敏中、董誥、劉統勳、秦蕙田、開泰、王際華、曹文埴、彭元瑞、沈初、劉墉等。

乾隆從他繼位的1735年起開始拿出內府所藏書畫，命內廷畫家開始仿作，如現藏臺北故宮的《清院本清明上河圖長卷》即始於此年，截至乾隆去世的嘉慶四年，即1799年藉沒清高宗朝的大鑒藏家畢沅家後，將張擇端的《清明上河圖》入藏清內府。[921] 在64年裏，乾隆對於中國古代書畫的收藏是不遺餘力的。

《石渠寶笈》、《秘殿珠林》自清乾隆八年開始編撰，直到清嘉慶二十一年完成，前後共耗時74年。書中所著錄的作品彙集了清皇室收藏最鼎盛時期的所有作品，其中《秘殿珠林》收錄的則是宗教主題的作品。負責編撰《石渠寶笈》和《秘殿珠林》的人員均為當時的書畫大家或書畫研究專家，代表了當時的最高學術水準。成書經過初編、續編和三編，其中《石渠寶笈》初編成書於乾隆十年（1745），共44卷，著錄了清廷內府所藏歷代書畫藏品，分書畫卷、軸、冊9類。每類分上、下兩等，將認為真而精的書畫藏品列為上等，記述詳細；將認為不佳、存有問題的藏品列為次等，記述甚簡。再據其收藏之處，如乾清宮、養心殿、三希堂、重華宮、御書房等，各自成編。此編法頗不易於檢覽，但因為記錄詳盡，收錄豐富，不失為價值較高的著錄巨帙。續編成書於乾隆五十六年（1791）。初編、續編藏品，計有數萬件之多。三編成書于嘉慶二十一年（1816），收錄書畫藏品2000餘件。全書修編定稿後，即指定專人以精整的小楷繕寫成朱絲欄抄本2套，分函加以保存。一套現存北京故宮博物院圖書館，一套現存臺北故宮博物院。《石渠寶笈》、《秘殿珠林》中所收錄的書畫

921 徐邦達，《清明上河圖的初步研究》一文。

精品，原均為宮廷所珍藏。清末及民國初年，溥儀以賞賜等名義，使部分書畫名作散失；出宮時還將大批藏品遷離紫禁城，至偽滿洲國結束期間，部分藏品失散於民間甚至海外。因此，《石渠寶笈》、《秘殿珠林》成為了目前挽救這批失落國寶的最重要的線索。

　　兩部大型著錄書就是《秘殿珠林》、《石渠寶笈》初編、續編和三編，全書總計二百五十五冊，被稱為中國書畫鑒藏史上的曠古巨著。除一部分清代順、康、雍、乾及嘉慶諸帝的御筆書畫之外，其他為晉、唐、五代、宋、元及明清時期書畫名家之作。書中所收錄書畫，全部根據實物詳加著錄，即每幅書畫一經收錄，便在本件作品上加蓋清內府收藏印璽。兩書及每編著錄的書畫鈐印略有區別，《石渠寶笈》初編著錄的書畫鈐蓋「乾隆御覽之寶」、「乾隆鑒賞」、「石渠寶笈」、「三希堂精鑒璽」、「宜子孫」五璽，並鈐蓋該件書畫儲藏處所印，如「乾清宮鑒藏寶」、「養心殿鑒藏寶」等，俗稱「殿寶」，加在一起稱「乾隆六璽」。著錄于《秘殿珠林》初編的是有關道教、佛教題材的書畫，所鈐鑒藏印璽不是「石渠寶笈」印，而鈐「秘殿珠林」印，其他與《石渠寶笈》收編相同；著錄于《石渠寶笈》續編的書畫，除前述諸印璽一應俱全外，又加鈐「石渠定鑒」、「石渠繼鑒」、「寶笈重編」二印璽，「殿寶」則有時改鈐某某宮、殿「續入石渠寶笈」，俗稱「乾隆七璽」或「乾隆八璽」；著錄于《秘殿珠林》續編的書畫，則加鈐「秘殿新編」、「珠林重定」二印璽，亦稱「乾隆七璽」或「乾隆八璽」；著錄于《秘殿珠林》、《石渠寶笈》三編的書畫，則無「石渠定鑒」、「寶笈重編」、「石渠繼鑒」以及「重編」等印璽，而鈐「寶笈三編」或「珠林三編」。清宮書畫藏品絕大部分流傳有緒，多見諸著錄于《石渠寶笈》初編、重編、三編是其來源可靠。《石渠寶笈》和《秘殿珠林》只有二套，在書畫鑒定上的權威地位不容質疑，具有很高的史料價值和實用價值。二書的〈三編〉中所著錄的書畫，若是嘉慶年間編入的來龍去脈和流傳經過，或讚揚作者的人品、藝品，或對該件作品的收藏者進行誇耀。也有對該件作品有異見而在題跋中對其真偽問題加以回避的，只有極少數題跋對該件作品的真偽婉轉提出異議的。

　　在這三編《石渠寶笈》中也有三組編纂群，在這三組編纂群中，日本學者

古原宏伸曾撰文認為《石渠寶笈》初編的編纂群要比後二組的編纂群要差，[922] 尤其是《石渠寶笈續編》的編纂群彭元瑞、金士松、董誥、沈初、王傑、阮元、那彥成、瑚圖禮、吳省蘭、玉保等人差不多是同時入直懋勤殿，後也差不多同時入南書房。他們的水準要高於《石渠寶笈》初編的編纂群梁詩正、張照、勵宗萬、張若靄、董邦達、觀保、裘曰修、莊有恭、陳邦彥等人的水準。這個說法雖然有一定的道理，但是否能得出這樣的結論，尚待進一步探討。

這裡需要對《石渠寶笈》初編進行通盤檢討，不能專以黃公望的《富春山居圖》一圖二卷本（「子明卷」和「無用卷」）的鑒定真偽來驟下結論。誠然，《石渠寶笈》的編纂體例是在繼承孫承澤的《庚子消夏記》、高士奇的《江村銷夏錄》及卞永譽的《式古堂書畫匯考》基礎之上而形成，並有所發展的，尤其是又要適應乾隆皇帝個人口味的皇家式書畫著錄，乾隆皇帝的旨意也參與其中，這是歷史的客觀條件也無法迴避的。

在《石渠寶笈》刊行後，最初引起爭論的是《富春山居圖》，此圖是黃公望晚年的傑作，此圖上署有創作年代，起於至正七年（1347）成於至正十年（1350）。這一不朽巨制傳世至今已有六百多年。此畫流傳於世的有兩卷，即「無用師卷」和「子明卷」。「無用師卷」的流傳過程，據吳其貞《書畫記》載，此卷明代時曾歸吳之矩，其子吳問卿對它十分珍愛，並在其臨死前欲將平生所愛的唐代智永《千字文》和《富春山居圖》焚燒殉葬。《千字文》於前一日焚毀，翌日即將焚《富春圖》時，被其侄子吳子文從火中搶出，遂成兩段。前一段縱31.8釐米、橫51.4釐米，現藏浙江省博物館，即《剩山圖》，後一段縱33釐米、橫636.9釐米，現藏臺北故宮。

有關乾隆與閣臣之間的「富春疑案」的爭論，我們今天仍能看出其蛛絲馬跡。乾隆與梁詩正等人是在1746年將「子明卷」定為真跡，當沈德潛請假歸葬回到北京時已是1747年的夏天，此時他也只好順著乾隆「聖諭」而說「**山居即是富春圖**」。沈德潛不得不違心地在「子明卷」後題詩說：「……**聖人得此屢評品，**

[922] 詳見古原宏伸，《有關乾隆皇帝的畫學》一文。

探訣亭毒窮端倪。江山萬里入毫楮，大造在手非關思。敕命小臣題紙尾，迫窘詰屈安能為。昔年曾跋《富春》卷，今閱此本俯仰興齎咨。天章在上敬賡和，秋蛇春蚓敢望岣嶁山尖碑。」有意把自己被迫「敬賡和」的實情隱蔽地告訴後人。沈還有一句詩：「兩圖誰是復誰否？眾眼蒙謎云亦云。」也說得十分清楚。

實際上，乾隆在比對二卷後，自己也意識到鑒定的錯誤，一是曾自作詩句來自我解嘲說：「笑予赤水索元珠，不識元珠吾固有」；二是乾隆看到沈德潛的兩則跋文後，也曾對《山居圖》產生過疑慮，「姑俟他日之辨」，也考證出「子明」原是元代人馬畫家任仁發的字。[923] 真偽兩卷擺在弘曆面前，他堅持還是以「假」作真。我們在今天已經從乾隆的文字中感覺到乾隆他是有意這麼做，目的在於維護他的「聖裁」，滿足他的一種尊嚴感。於是在乾隆十二年（1747）題詩一首：「高王目迷何足奇，壓倒德潛談天口。我非博古侈精鑒，是是還應別否否。」譏諷沈德潛的「誤鑒」。就這樣，乾隆的「聖論」維持了近兩百年，直到吳湖帆時才推翻。今天已經公認「無用卷」為真，「子明卷」為偽，但「子明卷」為沈周所背臨，也具有很高的藝術價值。

《秘殿珠林》《石渠寶笈》三編是在嘉慶二十年（1815）敕命編纂，體例同前二編，共收錄28函書畫，112冊，作品2000餘件。從《石渠寶笈》初編、續編與三編來比較的話，我們會得出這樣一個結論：就編纂的功夫而言，「續編」在一部分書畫條目後面增加了鑒定說明、人物小傳等，這在今天使用前人的鑒定結論時，是最為重要的一個環節。在鑒定上語言用詞也比「初編」要準確一些。三編裏的內容雖少，但與續編大體上相同。

第三節　中國古代書畫譜系的標識系統

在中國書畫鑒藏史、中國書畫鑒定的研究與實踐中，我們無法離開古人所提

923 任仁發，字子明，上海青浦人，與黃公望同時代，善畫馬，又是水利專家。累官至浙東道宣慰副
　　使，一直為官，但無隱居記載。

供的參照系—中國古代書畫譜系，由於這個古代書畫譜系離我們最近，清楚地研究這一譜系，更能為直接地對照我們今天的研究，而且這個譜系中所記錄的書畫作品多數存留至今，絕大部分現存收藏中國古代書畫各大博物館之中，僅極少數流散民間。對於古代書畫的認識、舊有書畫知識體系的鑒定都有賴於它，然而，我們又不能完全以這個譜系的書畫鑒定結論，作為我們今天書畫鑒定的結論，有的藏品古人鑒定是沒有疑問的，但也有相當多的書畫鑒定結論存在著問題，在哪些方面有問題？哪些方面值得我們借鑒？又有哪些方面的書畫需要重新鑒定與認知？我們能否用今天已有的研究與鑒定的知識和能力，對古人所留下來的中國古代書畫譜進行通盤檢討？得出的結論又會是什麼？通盤思考《石渠寶笈》三次著錄是我們所應當得出的一個研究性結論，對於我們今天研究書畫藏品、書畫鑒定、中國書畫鑒藏史有著重大的意義。

清內府的書畫收藏從康熙皇帝至嘉慶末年（1662～1820），在158年裏，幾乎囊括了明清以前絕大多數的書畫藏品，包括明清二代特別精的一批藏品，形成了以皇家收藏為主體的收藏態勢，私人收藏無法與皇家相提並論，《石渠寶笈》的三次著錄又為我們鑒定書畫提供可靠的參照系統，具體標識著哪一件藏品曾經由清內府收藏過。一方面，清宮流散出來的書畫藏成為各大博物館重要藏品，另一方面，即使沒有進入博物館的極少數清宮藏品，諸如傳為索靖的《出師頌》、傳為米芾的《研山銘》等曾經由《石渠寶笈》著錄過的清宮原藏品拍賣價格都在2000萬元人民幣左右的高價拍出，尤其最近不久剛剛拍賣的《欽定補刻端石蘭亭圖帖緙絲全卷》以人民幣3575萬元的價格成交，[924] 創下中國緙絲作品拍賣的世界紀錄，同時也刷新了《石渠寶笈》著錄作品拍賣的世界紀錄。

十三年來的博物館工作，筆者一直在思索這一中國古代書畫譜系的界定、反思、重新定位等問題。一方面，有一些博物館在其出版物中仍在使用這一書畫譜系的鑒定知識內容，另一方面中外學者仍在不斷地研究對晉唐、兩宋、元

[924] 《欽定補刻端石蘭亭圖帖緙絲全卷》是《石渠寶笈》著錄的91件緙絲中、清代23件緙絲書畫作品之一。據悉，《石渠寶笈》著錄作品拍賣前紀錄是香港佳士得2004年春拍會的《大閱圖》，成交價為二千六百余萬港幣。這件巨幅手卷被中國末代皇帝溥儀變相轉移出皇宮，進而流入民間。

明的作品逐一個案式地研究，找到古人的鑑定錯誤。針對這一具體問題的思考又是什麼？另外一個重大的問題是建立「中國書畫鑑藏史」這一學科的必要性與可能性，此探討也是至關重要的。作為這一研究的切入點，正是中國古代書畫譜系—《石渠寶笈》的三次著錄。

這個譜系究竟存在哪些問題？在上個世紀近百年的時間裏，經過中外學者的共同努力，已經具備對這一譜系梳理、認知的條件，雖然個案並沒有完全做完，但也不影響對此進行一個總體性的分析、具體運用時的認知態度、摸清存在的問題等。現就這一中國古代書畫譜系的鑑定知識，與當今學術界所得出的學術成果加以對比，按各個時期加以分期闡述：

（一）魏晉時期的書畫藏品

這一時期包括南北朝的書畫鑑定，問題最大多，他們對於書畫鑑定的認知方式與今天有很大的差別，主要體現在他們相信古人的真跡存在，一是將古摹本、臨本、偽本混入到魏晉時期大名家的名頭下，其中多數是以唐宋時期的古摹本充當魏晉時期的原作；二是將不同時期的偽本也混入到這一時期的大名頭下。在這一區分的能力上與今天相比，是有問題的。依照我們今天的研究結果與新的認知方式來看，晉代的書畫只有極少數的幾件流傳至今，且多是書法藏品。

這一時期的書法藏品多數是後人的摹本為多，也有宋代米芾仿古作品被充當進來。如列在王羲之名下的《平安帖》、《何如帖》、《奉橘帖》三帖，及《遠宦帖卷》（現均藏臺北故宮）是唐人勾填本，另外歸在王羲之名下的《快雪時晴帖冊》（現藏臺北故宮）屬於古摹本，列在王羲之名下的《二謝帖卷》（已毀）、王獻之名下的《中秋帖卷》（現藏北京故宮）都是宋代米芾的「米臨本」。其他則不一而足。

僅存的晉代名跡當屬晉人本《陸機平復帖》（現藏北京故宮）、晉人本《王羲之曹娥誄辭碑卷》（現藏在遼博）、王珣《伯遠帖》（真跡，現藏北京故宮）等尚有可喜之處。

在此譜系中，列在魏晉大名頭畫家名下的繪畫作品，真跡已經絕跡，加上

當時的繪畫作品多是壁畫為主，卷軸畫興起於這個時期，但流傳下來的可能性極小，目前並沒有真正傳世的魏晉繪畫藏品流傳至今，被《石渠寶笈》三次著錄收錄為「真跡」的魏晉時期繪畫作品，都是唐代至宋代年間的「古摹本」，或者是更晚年代，即元明時期的「偽本」。在這裏有一個概念要說明，「古摹本」是在唐代發明「響拓」以後的一種專摹古畫以便向後代傳承的一種方法，不是以「射利」為目的；而「偽本」是在宋代以後，是專門以「射利」為目的。

如我們目前所見到的最早的有題款的畫是傳為晉代顧愷之的《女史箴圖卷》，畫卷末尾落「顧愷之畫」四字楷書款。此畫早年流至海外，現藏大英博物館，從彩色圖片大開本中發現，這幅作品款字的風格與墨的顏色都與畫作不同，這說明此卷的畫、款並非同一時期所為，乃屬後添。即常稱的「後添款」。畫是古摹本，說法不一，以「唐摹本」一說可能性最大。其他列在顧愷之名下的《洛神圖卷》（三本）、《列女圖卷》等都是「古摹本」，並非真跡。

「偽本」則如列在戴逵名下的《剡山圖卷》、陸探微名下的《五嶽圖卷》、張僧繇名下的《雪山紅樹圖軸》（三幅現藏臺北故宮）都是「偽本」。

這裏還有一個特別值得探討的問題是，「古摹本」是傳移摹寫而來，也被古人認為是「下真跡一等」，其價值對於今天而言，在研究繪畫風格、技法、繪畫史是可以使用的，雖然我們知道在傳移摹寫的過程中，會有諸多不同，但可供我們參考，即有「聊勝於無」的感覺；而「偽本」則要剔出，因為「偽本」多是憑空想像，甚至有的「偽本」是毫無根據的，這在運用古人書畫鑒定成果時要有所區分。

（二）隋唐五代時期的藏品

真跡少而摹本多的隋唐時期，幾乎所有能知道的隋唐名家在明清二代著錄中都有一一對號的作品，這怎麼可能呢？隋代相當短，沒有可靠的名家書跡流傳下來，即使見於諸家著錄的隋人《出師頌》也當為唐朝初期的「古摹本」。在這一時期流傳至今的名跡，如歐陽詢的《行書千字文卷》（遼博）、唐玄宗李隆基《賜毛應佺知恤詔》（北京故宮）、《鶺鴒頌卷》（臺北故宮）等都是「勾臨

本」而非真跡，其他如李白《上陽臺卷》、釋懷素《論書帖卷》、楊凝式的《韭花帖卷》（北京故宮）等等都是「古摹本」，但還好的是這些「古摹本」為唐人所勾填，另外一些則本身就是當時人所寫的，而不是出自于名家本人，如徐浩《書朱巨川告身卷》（臺北故宮）、吳彩鸞《小楷書唐韻卷》、柳公權《蘭亭詩並後序卷》（北京故宮）等都是唐人省吏（或稱為吏書）抄書，並非出自名家本人；至於虞世南的《臨蘭亭序卷》（北京故宮）、褚遂良《倪寬贊卷》（北京故宮、臺北故宮各一本）、孫過庭《草書景福殿賦卷》（北京故宮）、懷素的《自敘帖卷》（臺北故宮）、徐鉉《古篆千字文卷》（黑龍江省博物館）等都是「宋摹本」。

這一時期的書法真跡作品雖少，但尚存數件。唐代主要有歐陽詢的《夢奠帖》（遼博）、孫過庭《草書書譜序卷》（臺北故宮）、顏真卿《祭姪文稿卷》（臺北故宮）、杜牧《張好好詩卷》（北京故宮）、《唐摹萬歲通天帖》（遼博）；五代有楊凝式《夏熱帖》、《神仙起居法卷》（北京故宮）等少數真跡流傳至今。

在隋唐、五代這一時期，名家的卷軸畫傳世作品，並沒有真正流傳下來，是後代的「宋摹本」、「元摹本」和「明摹本」較多，被填充到這一時期名家屬下；僅是唐人佚名作品、五代關全的《溪山行旅圖軸》（臺北故宮）、趙幹的《江行初雪圖卷》（臺北故宮）為少數幾件真跡。另外尚有幾件佚名作品流傳至今，如收藏在北京故宮的《紈扇仕女圖卷》等是唐人真畫。

「宋摹本」被歸入唐代、五代名家之下的甚多，如閻立德的《職貢圖》（國家博物館）、閻立本的《步輦圖》（北京故宮）、《褚遂良書孝經圖卷》（遼博）、《文姬歸漢圖冊》（臺北故宮）、盧鴻的《草堂十志圖卷》（臺北故宮）、周昉《簪花仕女圖卷》（遼博）等等；「元摹本」極少，但也被填充者如周昉《宮人調鸚鵡圖卷》、胡瓌《番馬圖卷》（北京故宮）等，其原因是許多「元摹本」被劃入到宋代名家之列；但在明代，大量的明代「明摹本」被填充在唐代名家之下，諸如，李思訓名下的《海天落照圖卷》（遼博）、楊升名下的《蓬萊仙奕圖卷》（北京故宮）、《山水卷》（臺北故宮）、周昉名下的《調琴啜茗圖卷》（遼博）、李升名下的《山水卷》（吉林省博物館）、王齊翰名下的《江山隱居圖卷》（遼博）、五代人名下的《雪霽捕魚圖卷》（北京故宮）、巨然名下的《寒林晚岫圖軸》（臺北

故宮）等等，都是明代人的「明摹本」。

今天，尚沒有學者專門對這一書畫譜系在明清二代人著錄中將所有隋唐、五代人名下的「宋摹本」、「元摹本」、「明摹本」逐一加以清理，對這一書畫譜系做出一個《石渠寶笈校注》的正式研究成果出來。

（三）兩宋時期的藏品

真跡也多，填充藏品也多的兩宋時期，真偽參半。這段時期一直是學者們所關注的重點，故在今天對兩宋時期作一番梳理還是很方便。兩宋名家的著名手跡也流傳下來的較多，現大體上加以介紹。

兩宋重要的書法真跡，諸如，歐陽修名下的《集古錄跋》（臺北故宮）、《自書詩文草稿》（遼博）是真跡；蔡襄名下的《自書詩箚冊》（北京故宮）、《尺牘卷》（臺北故宮）是真跡，而蔡襄名下的《茶錄卷》（北京故宮）是「古摹本」；蘇軾名下的《二賦卷》（吉林省博物館）、《尺牘（夢得帖）軸》（臺北故宮）是真跡。蘇軾名下的《歸去來辭卷》（吉林省博物館）、《陽羨帖卷》（旅順博物館）是「古勾填本」；而《春帖子詞卷》、《自書杞菊賦》則是偽本；黃庭堅名下的《自書松風閣詩卷》、《寒山子龐居士詩卷》（臺北故宮）、《諸上座帖》（北京故宮）、《李白憶舊遊詩卷》（日本）俱是名揚天下的真跡。而列在黃庭堅名下的《筆陣圖說卷》、《高松賦卷》、《李白詩卷》、《興慶池侍宴》（都藏在臺北故宮）等都是「偽託本」；米芾的真跡有《苕溪詩卷》、《拜中嶽命詩卷》、《詩牘冊》、《尺牘三箚卷》（北京故宮）、《蜀素帖》、《尺牘九箚卷》（臺北故宮），而列在米芾名下的《捕蝗帖卷》、《臨定武蘭亭卷》、《寶章待訪錄冊》（臺北故宮）俱為「偽託本」等等，情況不一，要因每件藏品的不同而有不同的鑒定結論。

其他的真跡，如陳洎《自書詩帖卷》（北京故宮）、林逋書、蘇軾題的《自書詩帖卷》（北京故宮），韓琦《尺牘卷二通》（貴州省博物館），司馬光《資治通鑒稿》（國家圖書館），吳琚《七言絕句軸》、《尺牘冊》（臺北故宮），宋徽宗趙佶的《草書千字文卷》、《楷書千字文卷》（上博）、張即之的《唐詩卷》、《報本庵記卷》（遼博）等等都是真跡，與此同時，「古摹本」、「偽本」被填充到兩宋書

法名跡的也相當的多。

　　兩宋時期的繪畫真跡作品也是真假參半，但也有許多名家並沒有真跡傳世者，如李成、郭忠恕、勾龍爽、劉永年、米芾等人，傳世列在他們名下的都是後代人的摹本。現擇其主要名家作以分析。列在巨然名下的真跡有《秋山問道圖軸》、《層崖叢樹圖軸》（臺北故宮），而宋人摹本則有《溪山林藪圖軸》（臺北故宮藏，有江參的筆意）等，元人摹本的則有《囊琴懷鶴圖軸》、《秋山圖軸》、《雪圖》（臺北故宮）；黃居寀的真跡是《山鷓棘雀圖軸》（臺北故宮），另二件《蘆雁軸》、《蛤子蝴蝶圖軸》則是「宋人摹本」。列在李成名下的藏品以「宋人畫」為主，其他則是明代人畫，即「宋人畫」的有《茂林遠岫圖卷》、《小寒林圖卷》、《寒鴉圖卷》（遼博）、《寒江釣艇圖軸》、《寒林平野圖軸》、《群峰霽雪圖軸》（臺北故宮），「明人畫」的有《大禹泣辜圖卷》（北京故宮）、《秋山蕭寺圖軸》（臺北故宮）。

　　范寬的真跡最為可靠的是《溪山行旅圖軸》（臺北故宮），但其他列在范寬名下的絕大部分是「南宋摹本」，諸如《臨流獨坐圖軸》、《秋林飛瀑圖軸》、《雪山蕭寺圖軸》（臺北故宮）等，另有一件則是清代人「仿本」的《溪山行旅圖軸》（臺北故宮）。

　　崔白的真跡有《寒雀圖卷》（北京故宮）、《雙喜圖軸》、《竹鷗圖軸》（臺北故宮）等少數幾件，而其他列在他名下的《蘆雁圖軸》、《枇杷孔雀圖軸》、《蘆花圖軸》（臺北故宮）都是宋人畫，而非出自崔白之手。

　　祁序的《江山牧放圖卷》（北京故宮）是真跡，而另一件《長堤歸牧圖軸》（臺北故宮）則是元人偽託之作。郭熙的真跡有《早春圖軸》、《關山春雪圖軸》（臺北故宮）、《樹色平遠圖卷》（美國），而「南宋畫」填充進來的有《雪景圖軸》、《寒林圖軸》（臺北故宮）、《山水圖卷》，其他的元明人偽本則有《關山積雪圖卷》（臺北故宮）、《長江萬里圖卷》、《關山行旅圖卷》、《煙雲攬勝圖軸》、《峨眉雪霽圖軸》等二十幾件。

　　列在李公麟名下的書畫藏品，真跡有《五馬圖卷》（流往日本，僅存圖片）、《臨韋偃牧放圖卷》（北京故宮），屬於「北宋人畫」的有《豳風圖卷》、《華嚴變

相圖卷》、《列仙圖卷》（美國）、《明皇擊球圖卷》、《九歌圖卷》（遼博）、《維摩演教圖卷》（北京故宮）、《高會習琴圖軸》（臺北故宮）等，屬於「南宋人畫」的則有《李密迎秦王圖卷》（上博）、《女史箴圖卷》（北京故宮）、《山莊義訓圖卷》（瀋陽故宮）等，屬於「元人畫」的有《山莊圖卷》（北京故宮、臺北故宮各一本）、《前代故實圖卷》、《臨韓幹獅子林驄圖卷》（遼博）等。

南宋時期的書畫又有一個新的特點，因為明代的院畫是臨摹南宋主要畫家的作品，故又有許多明代院畫本被充填到南宋名家行列中來。以南宋四家李唐、劉松年、馬遠、夏珪為例來加以說明。

李唐的真跡有《萬壑松風圖軸》（青綠色已褪）、《清溪漁隱圖卷》（臺北故宮）及《長夏江寺圖卷》（北京故宮）、《晉文公復國圖卷》（美國大都會博物館）等，而列在李唐名下的有「南宋人畫」為多，諸如《煙嵐蕭寺圖軸》、《雪江圖軸》、《炙艾圖軸》、《乳牛圖軸》（均藏臺北故宮）等，也見有「明人偽本」，如《談道圖卷》（遼博）是以李唐《采薇圖卷》為藍本而畫的，《山館圖軸》（北京故宮）則是憑空想像的。

劉松年的真跡有《醉僧圖軸》、《羅漢軸（三軸）》（均藏臺北故宮）等；「宋人畫」充填到劉松年名下的則有《中興四將圖卷》（國家博物館）、《唐五學士圖軸》（臺北故宮）等；而以「明人偽作」充填進來則有《宮署圖卷》（國家博物館）、《瑤池獻壽圖軸》、《絲綸圖軸》（臺北故宮）等，填充方式與方法與李唐名下和「填充品」差不多。

馬遠名下的作品則更多，尤其是「明人作」填充得多。馬遠的真跡有《四皓圖卷》（美國）、《水圖卷》（北京故宮）、《華燈侍宴圖軸》、《雪灘雙鷺圖軸》、《乘龍圖軸》（均藏臺北故宮）等；屬於「宋人畫」被填充進來的則有《松泉居士圖卷》（天津藝術博物館）、《歲朝圖軸》（上博）、《月下撥阮圖軸》、《雪景圖軸》、《板橋踏雪圖軸》、《梨花山鳥圖軸》（均藏臺北故宮）等；而屬於「明人作」的有《江山萬里圖卷》、《千岩競秀圖卷》（均藏在遼博）、《秋江漁隱圖軸》、《秋浦歸漁圖軸》、《寒岩積雪圖軸》、《仙侶觀瀑圖軸》（均藏臺北故宮）、《秋江觀雁圖軸》、《攜鶴問梅圖軸》（均藏北京故宮）等。

　　夏珪的作品情況大致與馬遠相同，真跡主要有《溪山清遠圖卷》、《西湖柳艇圖軸》（均藏臺北故宮）等，而將「宋人畫」列到夏珪名下的有《山居留客圖軸》、《雪屐探梅圖軸》（均藏臺北故宮）等；又以「明人作」充填進來的則有《長江萬里圖卷》、《山水圖軸》（二軸）（均藏臺北故宮）、《江山佳勝圖卷》（上博）、《山水圖卷》（北京故宮）等。總之，在鑒定兩宋書畫時，一方面千萬要注意的是真跡、宋人畫、明人偽作幾個方面，另一方面，注意筆法與時代風格，特別是同時代風格中，在古人的鑒定時，將中小名頭的作品列為大名家之列的情況很嚴重。

　　在核定兩宋時期書畫的真偽，比較麻煩的是宋徽宗、馬和之、陳居中等幾個名家的作品，既有代筆作、又有院畫本的問題，爭議較大，究竟哪件是出自宋徽宗之手，哪件出自馬和之的手筆？另外，列在兩宋名家之下的有許多是明代大家的作品，主要是「浙派」的一些作品被填充到兩宋時期的名下，諸如，趙昌名下的《四喜圖軸》（臺北故宮）就是邊景昭的作品、郭熙名下的《山莊高逸圖軸》（臺北故宮）、《闊渚遙峰圖軸》（北京故宮）等都是明代宮廷畫家李在的作品被人填充進來的。究竟又有多少件明代「浙派」的作品被填充到兩宋時期？是我們在下一步進行研究的重點。例如，明代院體畫家廣東的林良、浙江的呂紀，還有被人稱為「明代馬遠」的王諤等的落款都是僅幾個字而已，在圖畫上都是畫幅不大，於是作偽者便常常將其畫作上的款挖或洗去，冒充宋人的畫。例如李在的山水畫，下款只有不大的「李在」二個字。李在學的是宋人郭熙，作偽者就把他款挖或洗去，添上宋代「郭熙」款，明畫就成了宋畫了。明代有個專畫魚藻的「繆輔」，是工筆畫家，畫的工整、逼真，水準很高。後人也是挖去他的署款，改成五代的「徐熙」。明代院體畫的時代離我們這樣近，而流傳下來的畫卻很少，其原因就在於此。因為明院體畫的款少，容易讓人挖去，冒宋人作品，於是傳世署名的明代院體畫就少了。

　　但在鑒定時，也有特殊情況要注意，如米芾《畫史》中還有這樣的記載：王詵拿了兩幅畫去見米芾，說二幅都是勾龍爽本人畫的，需重新裝裱。舊畫在揭裱時需先以水潤濕，這時米芾發現在畫的左方石頭上面有「洪穀子荊浩筆」

六個字，字在石綠色之下，即「字在色下」，是先寫字而後上色的，用色蓋款，不重新揭裱就看不出來。米芾看到這色下之款，得出了這幅畫作者的最後結論：該畫的作者為荊浩，「非後人作也」。也就是說非後人所添。這種「顏色下寫款」的形式有實物為證。遼寧省博物館藏有一件《荔院閑眠圖》紈扇，作者是趙大亨。畫中一庭院中有一荔枝樹，樹下一人在休息，款也是寫在圖左下方的石頭上，款上也敷有石綠色，色稍退未盡，隱隱約約可見款「趙大亨」三字。由此可見，米芾所言並非孤例。

需要特別指出的是明末清初的鑑賞家，以梁清標為代表的鑑定家們對宋代佚名作品的鑑定水準是很高的，絕大部分鑑定的十分準確，收錄到《石渠寶笈》三次著錄中去的也是可信的，但有極為個別的「元人畫」、和一部分「明人畫」被有意地填充進來後，也被《石渠寶笈》三次收錄的現象也存在，諸如，臺北故宮所藏的宋人佚名作《千岩萬壑圖軸》就是「元人作品」被填充進來的。與此同時，許多「明人作」也被混雜進來，如《溪山訪友圖卷》、《春江漁隱圖卷》、《江山寫勝圖卷》、《七賢過關圖卷》、《五王博戲圖軸》（北京故宮）、《山茶梅花圖軸》、《萬年青圖軸》、《山水軸》、《華春富貴圖軸》（均藏臺北故宮）等等不一而足。

（三）元代書畫藏品

真跡多，而填充藏品也不少的時間段。其主要特徵是以小名頭的「元人作品」充填大名頭的作品為多，另外就是「明人仿作」填充得多，現列舉錢選、趙孟頫和「元四家」名下的藏品予以說明。

錢選的真跡主要有《觀鵝圖卷》（美國）、《牡丹圖卷》（臺北故宮）、《秋江待渡圖卷》（北京故宮）等少數幾件，而最多的是以「元人偽作」、「明人偽作」為多，「清人仿作」也不是特別多。其中屬於「元人偽作」的有《四明桃源圖卷》（上博）、《青山白雲圖卷》（天津博物館）、《孤山圖卷》（北京故宮藏）等；「明人偽作」的則有北京故宮藏的《洪崖移居圖卷》、《臨顧愷之列女圖卷》，臺北故宮藏的《盧仝烹茶圖軸》（丁雲鵬筆意，被改款）等；「清人仿作」

不多，如北京故宮收藏的《秋葵圖軸》就是清人筆法。

　　趙孟頫名下已經被認定為真跡的有《摹盧楞伽羅漢圖卷》（遼博）、《鵲華秋色圖卷》、《重江疊嶂圖卷》、《窠木竹石軸》（均藏臺北故宮博物院）、《古木竹石圖軸》、《水村圖卷》、《秋郊飲馬圖卷》、《浴馬圖卷》（均藏北京故宮）等。屬於「元人偽作」的主要是任仁發等人的人馬圖仿作被填充進來，包括填充到趙雍名下的人馬圖，如《飲馬圖卷》（遼博）、《仙莊圖軸》（北京故宮，後添款）、《留犢圖卷》（北京故宮）、《灤菊圖卷》（在日本）等；屬於「明人仿作」的有《洪範授受圖卷》（遼博藏）、《臨黃筌蓮塘圖軸》（臺北故宮藏）等，「清人仿」的也有幾件。925

　　列在黃公望名下的真跡有《富春山居圖卷》（無用卷）、《九珠峰翠圖軸》（均藏臺北故宮）、《溪山雨意圖卷》（國家博物館）等，其他的「偽本」、「摹本」較多。如《溪山雨意圖卷》（遼博）、《溪山雨意圖卷》（天津藝術博物館）、《江山勝覽圖卷》、《溪山無盡圖卷》（北京故宮）、《天池石壁圖軸》、《富春山居圖卷》（子明卷，臺北故宮）等等。

　　列在吳鎮名下的真跡有《竹譜卷》、《竹譜冊》（22開）、《墨竹冊》（20開）、《清江春曉圖軸》、《竹石圖軸》、《秋江漁隱圖軸》、《雙檜圖軸》（均藏臺北故宮）、《漁父圖卷》、《溪山高隱圖軸》（均藏北京故宮）等；而收藏在臺北故宮博物院的《竹譜卷》（另一卷）、《洞庭漁隱圖軸》、北京故宮的《墨竹卷》、《山水卷》《山水軸》、《松下扶筇圖軸》、《修篁幽居圖軸》、遼寧省博物館的《竹譜卷》三卷、吉林省博物館的《山水卷》等等都是「偽作」，總之，偽作多於真跡。

　　列在倪瓚名下的真跡有《紫芝山房圖軸》、《楓落吳江圖軸》、《修竹圖軸》、《江岸望山圖軸》、《容膝齋圖軸》、《春雨新篁圖軸》、《雨後空林圖軸》、《竹樹野石圖軸》、《松林亭子圖軸》（均藏臺北故宮）等，而屬於明清人偽作的有《山水卷》、《獅子林圖卷》、《水竹居圖卷》、《古木竹石圖

925 元代趙孟頫以書法名重一時，偽品也就極多。據劉九庵先生講課稿整理。

軸》、《溪聲山色圖軸》（均藏北京故宮）及《懶遊窩圖並記卷》（遼博）《畫譜冊》（10開，臺北故宮）等。

　　列在王蒙名下的真跡有《太白山圖卷》（遼博）、《聽松圖卷》（瀋陽故宮）、《榖口春耕圖軸》、《秋山草堂圖軸》（均藏臺北故宮）等，其餘多半都是「明人偽」或者「清人偽」者居多。

　　總之，若要鑒定元代書畫時，首先要十分清楚「明人偽」、「清人偽」的諸多特徵，否則，聽從前人的鑒定意見會有很大的誤解，尤其是明末清初時的著錄要對照原件作品，從中找出明清人的時代特徵這一點至關重要。特別是在鑒定元人佚名作品時，要格外小心，元朝國祚僅九十多年，與明代十分接近，許多「明人畫」被填充進來，諸如，收藏在臺北故宮的《春景貨郎圖軸》、《杏鵝圖軸》、《花下將雛圖軸》、《折枝秋葵圖軸》、《瑞雪仙禽圖軸》、《花鵝小景圖軸》等，藏在北京故宮的《秋景貨郎圖軸》、《冬景貨郎圖軸》、《貨郎圖軸》等六、七件藏品都是「明人畫」被填充進來的。

（四）明清書畫藏品

　　明清二代的書畫藏品更是魚目混珠，真跡多，代筆作品多、偽作也多的時代，且數量龐大，鑒定起來有一定困難。清代則是真跡多，偽跡相對要少，但不是沒有。但在明清二代的作品中，有一些是代筆作品，對此的研究還不夠深入。在這裏以沈周為例，列在沈周的名下十之七八，俱為代筆作，或是偽作，比較可靠是真跡有收藏在遼博的《盆菊幽賞圖卷》、《千人石夜遊圖卷》、收藏在北京故宮的《芝田圖卷》、《西山雨觀圖卷》、《辛夷寫生圖卷》、及收藏在臺北故宮的《郭索圖軸》、《策杖圖軸》、《廬山高圖軸》、《崇山修竹圖軸》、《寫生冊》（16開）等等，與此同時的偽跡也要多於真跡，如收藏在遼博的《菖蒲圖卷》、《天臺山圖卷》、收藏北京故宮的《大夫松圖卷》、《石泉圖卷》、《游西山圖吳寬書西山詩卷》、收藏在吉林省博物館的《畫松並自書詩卷》、《溪山行樂圖卷》、收藏在臺北故宮的《山水圖並題卷》、《瓶中臘梅圖軸》、《墨菊圖軸》、《三吳集景冊》（8開）等，偽作差不多是真跡的三倍至四倍之多。

　　大名頭的畫家都是這樣，就連中小名頭也是如此。據傅東光在《錢穀繪畫鑒定初探》[926] 一文中指出收藏在臺北故宮並經過《石渠寶笈》續編、三編著錄過的《鍾馗圖軸》、《洗桐圖軸》、《采芝圖軸》、《松蔭趺坐圖軸》、《歲朝圖軸》等都是「偽作」，證明經《石渠寶笈》三次著錄收錄的藏品，雖鈐有「五璽」、「七璽」不等，但仍有不同的偽跡出現。[927]

　　第一點要注意的是藏經紙，紙厚，紋理光滑，外面有亮光，可一張揭兩張使用。這種紙的特點就是墨寫上後滲不下紙背，藏經紙（原藏于宋代浙江金粟山的金粟寺）在明朝中期大量使用，像明朝的祝允明、文徵明、五寵、陳道復等都用過這種紙。陳道復還曾為這紙寫過題跋，大意是此種紙寫起來舒服，不澀筆，不滯筆，雖則名貴，他也已用過很多張了。有趣的是，我們發現的一件被洗去款後「由真變假」的作品就是陳道復用此種紙寫的書法。後人用極柔軟的刷子沾上清水，一點點地把陳道複的款洗去了，紙雖未受到損傷，然後加蓋上了元代顏輝的印章。此件的裝潢，前有顏輝的一幅畫（也是假的），後面用陳道復題跋的字，後加了三個字「秋月識」，陳道復的印章無法洗去而被裁去，題跋後面又加蓋了顏輝的印章。前後兩章一致，乍看讓人認為是顏輝自己畫的畫，自己題的跋，從而被模糊了視線。此物現藏吉林省博物館，原是當代著名收藏家張伯駒收藏的，他當時也被蒙蔽了，還在此件上蓋上了自己的收藏印章。現在可以肯定，這字就是陳道復的書法。一般講，一個時代，一個畫家用什麼紙、什麼東西作書畫是有規律的。這件作品再一個漏洞就是－顏輝是元代人，而元代很少有在藏經紙上寫字的，只有到了明代中期這種形式才多見起來。作假者忽略這一點，而露出了馬腳。

　　第二點要注意的是明代的「院畫」充填到宋代「院畫」中去，這一項研究還沒有深入下去，前文已多有敘述。與此同時，許多明代前期、中期的畫跡被

[926] 薛永年主編，《鑒畫研真》，（江西：美術出版社，2004），頁130-132。

[927] 另一個例子是日本影印的《中國書道全集》裏收集的一件鄧文原的手卷。從作品風格看是明朝莫是龍的書法，不是鄧文原的。此卷本是莫是龍寫的一個很長的手卷，作偽者在空白處填上了「文原」二字，使真的明代莫是龍變成了假的元代鄧文原。

圖136 明代佚名《四季山水四景圖》（秋景）

明末清初人填充到了南宋名家之下，這種現象也十分普遍，如現收藏在日本出光美術館的明代佚名《四季山水四景圖》（圖136，秋景）就已經被人列在了南宋馬遠的名下，實際上是明代人佚名作品。

以上是我們今天對於中國古代書畫譜系的認知與「去蔽存真」，是一種學術上的「去魅」，也涉及到有關重新建立或修訂中國古代書畫譜系的思考。我們今天是否有這個能力來重新建立一個更有實效的「中國古代書畫譜系」？這是一個需要廣泛討論的問題。

我們知道，《宣和書譜》記載有1240餘件，《宣和畫譜》有6396件。北宋滅亡，全部散佚，極少數歸入金內府，大都遺失。南渡的宋高宗經過三十多年的努力，在楊王休的《宋中興館閣儲藏圖畫記》中只徵收回來1163件加二個冊子。書畫在戰爭中毀佚，卻在北宋末年和南宋產生了諸多填補空缺的方法，如宋畫院的臨摹與作偽的盛行，僅在收藏數量上擴大而已。

僅存90多年的元代，其內府書畫收藏的主要來源是接收了金王朝、南宋內府的收藏，其總數至今仍是個謎。在今天有跡可尋的是元文宗在天曆二年（1329）建立的「奎章閣學士院」（鈐有收藏印「天曆之寶」和「奎章閣寶」）與元順帝時所建立的「宣文閣」（鈐有收藏印「宣文閣寶」和「宣文閣圖書印」）在有名的書畫作品上曾經加蓋過收藏印，據統計，其數量並不超過三百件，且十之八成以上多為宋人作品。此外私人收藏家主要是皇姊大長公主（大都為元內府之藏品，作為陪嫁）、郭天錫、趙孟頫、鮮于樞、喬簣成、王芝和柯九思等人，也以宋人作品為主，宋以前的作品極為罕見。諸如，隋代僅有的一張

展子虔《遊春圖》也被傅斯年定為宋代的作品。問題產生的時間就在這裏，能依靠這些傳世書畫建立起來中國的書畫譜系嗎？顯然困難重重。

總而言之，對晉唐宋元書畫的鑒定與中國繪畫史的重構，看來仍然需要很長的路要走。一方面要對鑒藏家個案的研究不斷深入，另一方面，他們的鑒定知識生成也是至關重要的，有多少存在的「合法」根據，又有多少因素滲透其中，目前尚不清楚。引人注目的是在明代究竟有多少本來無名無款的作品被「對號入座」到往昔的大書畫家名下，又有多少「浙派」作品被「融入」到宋代畫作中去，這都是未知數。其結果是：任何欲重構整個中國書畫譜系的工作只能陷入進退二難的境地。

最後，有關建立中國書畫鑒藏史這一學科的思考，也是筆者長期思索的內容。中國書畫鑒定與收藏完全不同於西方，中國書畫鑒藏家、收藏者多是皇宮、貴族、大官僚等，每個時代又有所不同。書畫的鑒藏離不開具體的社會環境、人文條件、自身素質等諸多因素。在收藏的過程中，人為損失因素相當嚴重，如米芾所說的「三次浩劫」等。即使是流傳下來的真跡、摹本、仿本、贗作也混雜一處，就此而言，中國書畫的鑒定遠比西方藝術品複雜得多。在分析中國書畫藝術的同時，去偽存真、考察社會人文環境、收藏心態、藏品去向、流傳方式、書畫市場、收藏者的鑒定水準等，格外突出。否則，只能陷入霧裏看花的尷尬局面。在我看來，這一學科成立的必要性在於以下幾點：

一是現實的必要性：在上個世紀近百年的考古出土資料和發表，給我們另一個研究與觀察的視角，但對照傳世書畫時會發生許多問題。如以墓室壁畫為例，諸多的壁畫所闡示的是民間非主流藝術，而諸多傳世卷軸畫卻代表的是當時社會主流藝術，二者不加分類，混合使用，客觀上二種藝術存在的契合點是什麼？許多博物館、大學美術史教材所使用的概念，都在沿用古人的諸多文獻材料、對照考古資料混雜一起，我們又需要如何面對？

二是中國卷軸書畫多是產生于皇宮、貴族階層，收藏者最初也是皇室、貴族，屬於貴族藝術品，它與考古出土藝術品有著明顯的區別。從魏晉以來，鑒藏者也多是貴族，五代以前多為皇宮、貴族把玩的藝術品，民間不可能見到。

宋代以後，隨著文人畫的興起，也多是在文人階層流傳。中國書畫的鑒定與收藏決不是西方藝術史意義上的資助人概念？對中國書畫鑒藏史的研究方法，更不能以對西方藝術史研究方法—資助人概念加以套用，如同不能把資本主義萌芽套用在中國一樣，一旦套用，則大錯特錯。中國書畫鑒藏史不是那麼回事。從宋代以後，文人畫成為藝術主流，它的創作並沒有西方意義上受雇於人，受制於雇傭者的藝術觀念所左右的情形，倒是在明代中期以後，有大量的「利市」藝術品出現。與此同時，大量「文人作偽」、「蘇州片」的出現，也沒有受何人所左右？

三是如何建立本土化研究的緊迫性，本土化研究範式，在人類學、社會學、歷史學、心理學等諸多研究領域已經得到證實。建立中國書畫鑒藏史本土化研究，在學術問題、概念及理論等方面，時機已經成熟。絕對不能以狹隘的「望氣派」、「觀款派」、「著錄派」等原有的研究範式來進行單一研究，這是舊有範式已經不適應學術的發展與進步。雖然舊有的學術方法與研究範式是解決個案及局部問題的有效方法，但在新的知識增長點上卻毫無建樹。只有解構，沒有建構的學術研究是單一的模式。從知識社會學的角度來看，這只是採用的一種特則式的方法（Idiographic approach），而忽視了通則式的方法（Nomothetic approach）。

對此，我們之所以要建立中國書畫鑒藏史這一學科的研究，有著正大光明的目的，使用切實可行的研究範式，探討中國所特有的書畫鑒定與收藏方式，達到「本土性契合」研究——充分瞭解當地的社會、文化、哲學及歷史的背景前提下——探討妥切的學術問題、建構適體的理論、採用實效的方法論為依歸的研究範式，才是科學化「本土研究範式」。基於此，我們才可以：

（1）我們不再將歐美所套用的西方藝術史研究模式嫁接到中國書畫鑒藏史的研究領域中來，這些研究方法存在著嚴重的「預設前提」問題，忽視了東方與西方的傳統、生活方式、藝術觀念等無法逾越的客觀事實存在。即我們在近百年的「中學西範」追求中，需要「覺醒」，而不是在西方知識體系的「懵懂」與「初懂」之間徘徊。

　　（2）避免盲目而不加批判地套用或接受西方藝術史研究中的概念、理論、方法及知識範式。恢復與增進中國本土學者的理論建構、方法論研究等方面的自信心、批判力及創造力；再也不能進入「西式方法論套用在中國文獻資料」的簡單模式，這不是「學以致用」的方法，解決不了中國的學術問題。

　　（3）切實研究中國書畫鑒史存在的學術問題，中外學者在多元化時代一步步走向趨同，這是建立在上個世紀近百年的交流與溝通基礎之上的，達成共識，並進而建立適應于中國鑒藏史的知識體系是有可能的。西方學者所提供的視野、東方的傳統研究模式，兩者之間有契合點，但又各有所長，相容並蓄，才是有效探討與理解中國書畫鑒藏史的學術問題，決不能非此即彼。

　　（4）發展多元化的本土性研究方法論是建立中國書畫鑒藏史的必經之路。為此，需要中外學者的通力合作：一是解決懸而未決的學術問題；二是要充分體現中國人的本性思想、觀念及認知方式，諸如學術問題的界定、概念分析、方法使用、理論建構都在適應中國本土的原生態，避免人為因素；三是要批判地運用西方理論方法，要有揚棄人類文化知識的意識，有找到適合於中國社會歷程與文化心理的切實可行理論，西方理論方法的使用要符合學理要求，即在充分論證後方能使用，而不是照搬，搬一次，錯一次；四是要強調中國社會文化發展脈絡，將所有的學術問題儘量置於當時當地的社會、文化及歷史脈絡之中，仔細釐定特定的社會、文化與歷史因素諸多關係，以彰顯這一學術問題在中國社會中的特殊學術意義；五是要重視與中國學術傳統的銜接，任何學術與知識增長點都是「有根物」，而不是嫁接。

附　　錄

凡　例

一、梁清標在其逝後的出版物多以其字命名，諸如《棠村隨筆》、《棠村樂府》等，故此目錄亦推演出《棠村藏品輯佚目錄》；其他鑒藏家依此類推。

二、依時代、原署作者、名稱、現收藏單位分別列出，括弧內為現收藏者簡略名稱，不知下落者標有「？」，毀壞者標明（已毀）；

三、收藏單位簡略名稱如下：

北京故宮：北京故宮博物院　　臺北故宮：臺北故宮博物院

上博：　　上海博物館　　　遼博：　　遼寧省博物館

吉博：　　吉林省博物館　　黑博：　　黑龍江省博物館

歷博：　　中國歷史博物館　南博：　　南京博物院

河北省館：河北省博物館　　北圖：　　北京國家圖書館

天津藝博：天津市藝術博物館

大都會：　美國紐約大都會藝術博物館

弗利爾：　美國華府弗利爾藝術館

納爾遜：　美國堪薩斯城的納爾遜—阿蒂肯斯藝術博物館

克裏夫蘭：美國克裏夫蘭博物館

大英館：　英國倫敦的大英博物館

大阪館：　日本大阪市立美術館

藤井館：　日本的藤井有鄰美術館

四、著錄書籍簡稱：

《石初》：《石渠寶笈》初編　　《石續》：《石渠寶笈》續編

《書畫記》：吳其貞著《書畫記》　《墨緣》：安岐《墨緣彙觀》

《江村》：高士奇著《江村銷夏錄》《故錄》：《故宮書畫圖錄》（1989年）

五、未著明出處者，俱為前人輯佚過。

附錄一：曹溶書畫藏品輯佚目錄

1、　南宋〈女孝經圖卷〉

　　絹本，設色，每幅43.8×68.7公分，鈐有「曹溶秘玩」等印。

2、　王右軍〈東山帖〉

　　孫承澤鑒定為米芾所書，吳江村刻入帖中，後曹溶裝入米帖之中。見《庚子銷夏記》卷一，《中國書畫全書》第七卷，第752頁。

3、　唐人〈林緯乾帖〉

　　見孫承澤《庚子銷夏記》卷一，《中國書畫全書》第七卷，第754頁。

4、　米芾叔〈晦帖長卷〉

　　見《庚子銷夏記》卷一，《中國書畫全書》第七卷，第752頁。

5、　黃山谷小字墓誌稿二合裝成一卷

　　見《庚子銷夏記》卷一，《中國書畫全書》第七卷，第756頁。

6、　張浹〈溪山書屋圖〉

　　見《庚子銷夏記》卷一，《中國書畫全書》第七卷，第764頁。

7、　宋・王詵〈煙江疊嶂圖卷〉　上海博物館

　　曹溶將此卷贈送給孫承澤。見《庚子銷夏記》卷一，《中國書畫全書》第七卷，第765頁。

8、　宋・王詵〈山水樓閣卷〉

　　見《庚子銷夏記》卷一，《中國書畫全書》第七卷，第765頁。今不知下落。

9、　宋・王安石〈致通判比部尺牘〉　上海博物館

　　此卷行書，以淡墨疾書，未嘗經意，而風神閑逸，運筆清勁峭拔，有斜風疾雨之勢，自成一家。是王安石六十六歲（1085年）時所書。卷後有南宋牟巘之，元王蒙，明項元汴、周詩題跋。經元陳維寅，明項元汴，清安歧、曹溶收藏。

10、五代・楊凝式書〈夏熱帖〉　北京故宮

　　紙本，手卷，縱23.8公分，橫33公分。草書8行，共32字。《夏熱帖》是楊凝式寫的一封信箚。此帖曾刻入《三希堂法帖》。明汪砢玉《珊瑚網書跋》、清吳其貞《吳氏書畫記》、顧復《平生壯觀》、卞永譽《式古堂書畫彙考》、內府《石渠寶笈・初編》等書著錄。

11、隋・〈常醜奴墓誌〉　上海博物館藏拓本

　　隋・大業三年（西元607年）　常醜奴，扶風始平（今陝西興平）人。志石於明代存陝西興平崇寧寺壁間，後隨崇寧寺遭廢，志亦佚去。《常醜奴墓誌》，正書，無撰書人姓名。凡二十七行，行二十七字，共存六百五十九字，系隋大業三年（西元607年），常醜奴及夫人合葬志。此為明代拓本。冊首有清金農題簽，冊後有清楊知、諸錦、陳章、高翔、姚玉玨、翁方綱等題跋。曾經曹溶、金農、陳驥德、吳大

徵遞相收藏。

12、宋·吳琚書〈雜詩帖卷〉 北京故宮

紙本，手卷，六段，此帖點劃精意且多變化，風格生動自然，極似米芾書體，故尾紙清人曹溶題跋稱此帖乃米芾所書，系誤斷。吳琚書雖極似米芾，然圓熟婉轉，欹正互補，與米芾緊結險峻之風自有不同。鑒藏印有「曹溶之印」、「潔躬」、「張伯駒印」、「京兆」等。此帖曾由清代張應甲收藏，後歸張伯駒。1956年由張伯駒夫婦捐獻。

13、宋·〈蔡襄自書詩箚冊〉 北京故宮

七鑒全，三編著錄。收傳印記：「圖書」半印、「吳炳」、「王延世印」「項篤壽」「曹溶之印」「安岐之印」「安儀周珍藏」，「心賞」。徐邦達的《古書畫過眼要錄》認為此帖不是雙鈎，但在注中提出：疑為另一名「襄」者所書。同時代陳述古亦名襄，他和蔡氏原有交往，不知此帖是否即述古之筆。若迎光細看此帖，未發現雙鈎廓填痕跡。

14、唐·張旭〈古詩四詩帖〉 遼寧省博物館

後有曹溶一段長跋，經曹溶收藏過。

15、宋·黃庭堅〈草書廉頗傳卷〉 美國

《靜惕堂詩集》四十四卷本，頁198－67，見《四庫全書存目叢書·集部》（一九八），齊魯書社出版。即清雍正三年（1725）李維鈞刻本，現藏首都圖書館，下記書名。

16、宋·王藻〈雪溪牧牛圖軸〉

經曹溶收藏過。

17、南宋·無款〈女孝經圖〉 北京故宮

絹本設色 每幅縱43.8公分，橫68.7至73公分，圖上有清「曹溶秘玩」及乾隆、嘉慶、宣統內府收藏印多方。該圖經《石渠寶笈初編》著錄。此圖書法工整，畫人物衣紋採用織線描，設色濃麗，略師唐人畫法。

18、宋·米芾〈虹縣詩卷和吳江舟中詩卷〉 東京國立博物館

37行、125字 崇寧五年（1106）書，上有「曹溶鑒定書畫印」、「曹溶珍玩」等印，有一印不明。

19、明·戴進 〈達摩六代祖師像〉 遼寧省博物館

拖尾有明、清祝允明、唐寅、曹勳、曹溶四題，其中唐氏長題為六祖事蹟。此圖傳為明正德、嘉靖間為納齋所藏，清初歸程季白，再傳之于程君吉，乾隆時入清內府。

20、清·卞玉京繪畫摹冊

《靜惕堂詩集》四十四卷本，頁198－365。

附錄二：棠村藏品輯佚目錄

（表一）法書部分

1、 晉‧陸機〈平復帖〉　　　　　　　（北京故宮）

2、 晉‧王羲之〈平安帖〉　　　　　　　　？

《石渠續編》第十七，第911頁。

3、 晉‧王羲之〈瞻近帖卷〉　　　　　　　？

《石渠續編》第五‧第279頁。

4、 晉‧王謝〈雨後中郎帖合冊〉　　　　（北京故宮）

《石渠初編》卷一，第459頁。

5、 晉‧王獻之〈保母帖卷〉（拓本）　　　　？

6、 唐人摹蘭亭序（張金介奴本）　　　　（北京故宮）

7、 唐‧虞世南〈臨蘭亭敘卷〉　　　　　（北京故宮）

8、 唐人〈摹王羲之上虞帖〉　　　　　　（上博）

9、 唐‧李白〈上陽臺書卷〉　　　　　　（北京故宮）

《石渠初編》卷四，第519頁。

10、唐‧懷素〈論書帖卷〉　　　　　　　（遼博）

11、唐‧杜牧〈張好好詩卷〉　　　　　　（北京故宮）

《石渠初編》卷四，第525頁。

12、唐‧褚遂良書〈倪寬傳贊卷〉　　　　（臺北故宮）

《石渠初編》卷三‧第875頁。

13、唐‧顏真卿自書〈告身卷〉　　　　　　？

《石渠續編》第五十七，第3156頁。

14、唐‧顏真卿〈竹山堂聯句〉　　　　　（北京故宮）

15、唐‧顏真卿書〈朱巨川誥真跡卷〉　　（臺北故宮）

《石渠續編》第十七，第914頁。

16、唐‧顏真卿〈贈裴將軍北伐詩帖卷〉　（臺北故宮）

《石渠續編》第五十二，第2634頁。

17、唐‧顏真卿〈湖州帖〉　　　　　　　（臺北故宮）

18、唐・柳公權〈翰林帖〉　　　　　　　?

19、唐・歐陽詢〈仲尼夢奠帖〉　　　　　（遼博）

20、唐・虞世南〈臨蘭亭帖卷〉　　　　　（北京故宮）

　　　《石渠初編》附，第1221頁。

21、唐・虞世南〈臨蘭亭帖卷〉（蘭亭八柱帖）　（臺北故宮）

　　　《石渠續編》第二十八，第1647頁。

22、唐・孫過庭〈草書書譜序卷〉　　　　（臺北故宮）

　　　《石渠初編》卷三，第879頁。

23、唐・徐浩書〈朱巨川告身卷〉　　　　（臺北故宮）

　　　《石渠續編》第二十八，第1491頁。

24、唐・吳彩鸞書〈唐韻冊〉　　　　　（臺北故宮）

　　　《石渠初編》卷一・第821頁。

25、唐・李邕自書〈詩草卷〉　　　　　（臺北故宮）

　　　《石渠續編》第六十四，第3159頁。

26、 唐・薛紹彭〈雜書卷〉　　　　　　（臺北故宮）

　　　《石渠三編》，第1454頁。

27、唐・〈摹王獻之元度來遲帖卷〉　　　（北京故宮）

　　　《石渠續編》第三十六，第1903頁。

28、唐人書〈金粟山大藏經十四卷〉　　　（臺北故宮）

　　　《秘殿續編》第二，第254頁。

29、唐人〈臨黃庭經卷〉　　　　　　　（北京故宮）

　　　《秘殿續編》第二，第473頁。

30、南唐・〈澄清堂帖二冊〉　　　　　　?

　　　《石渠續編》第十九，第1127頁。

31、宋・宋太宗〈賜蔡行敕卷〉　　　　　（遼博）

　　　《石渠初編》卷三，第880頁。

32、宋・宋高宗書〈洛神賦卷〉　　　　　（遼博）

　　　《石渠初編》卷三，第882頁。

33、宋‧宋高宗〈後赤壁賦卷〉　　　　　　?

　　《石渠續編》第六十四，第3182頁。

34、宋高宗〈嵇康養生論卷〉　　　　　（上博）

35、宋高宗〈臨黃庭經卷〉　　　　　　?

　　《石渠初編》卷十六，第176頁。

36、宋‧楊後書〈度人經卷〉　　　　　?

　　《石渠初編》卷十六，第175頁。

37、宋‧〈御臨三希文翰卷〉　　　　　?

38、宋孝宗‧〈賜周必大敕卷〉　　　　（遼博）

39、宋‧王著〈千文真跡卷〉　　　　（部分已毀，黑博）

　　《石渠續編》第五十二，第2655頁。

40、宋‧陳泊〈自書詩帖卷〉　　　（北京故宮）

　　《石渠初編》卷三，第893頁。

41、宋‧林逋〈手箚二帖冊〉　　　（北京故宮）

　　《石渠續編》第五十三‧第2657頁。

42、宋‧范仲淹〈道服贊卷〉　　　　（北京故宮）

　　《石渠初編》卷三，第887頁。

43、宋‧司馬光〈通鑑稿卷〉　　　　（北圖）

　　《石渠初編》卷三，第891頁。

44、宋‧歐陽修〈集古錄跋〉　　　　（臺北故宮）

　　《石渠三編》，第1401頁。

45、宋‧蔡襄〈自書詩箚冊〉　　　　（北京故宮）

　　《石渠三編》，第1405頁。

46、　宋‧蔡襄〈洮河石硯銘卷〉　　　（遼博）

　　《石渠三編》，第486頁。

47、宋‧蘇軾〈中山松醪洞庭春色賦〉　　（吉博）

　　《石渠續編》，第五十三‧第2678頁。

48、宋‧蘇軾〈歸去來辭卷〉　　　　（臺北故宮）

《石渠初編》卷三，第899頁。

49、宋・蘇軾書〈前赤壁賦卷〉　　　　（臺北故宮）

《石渠初編》卷三，第899頁。

50、宋・蘇軾書〈天慶觀乳泉賦卷〉　　　　？

《石渠初編》卷四，第528頁。

51、宋・〈眉山蘇氏三世遺翰冊〉　　　　？

《石渠續編》第五十七，第2861頁。

52、宋・蘇軾墨跡卷　　　　　　？

《石渠三編》，第1415頁。

53、宋・黃庭堅〈千字文卷〉　　　　（北京故宮）

《石渠初編》卷三，第900頁。

54、宋・黃庭堅〈梵志詩卷〉　　　　？

55、宋・黃庭堅〈諸上座書〉　　　　（北京故宮）

56、宋・黃庭堅〈陰長生詩〉　　　　？

57、宋・米芾〈多景樓詩〉　　　　？

58、宋・米芾〈七言詩〉　　　　？

59、宋・米芾〈苕溪詩卷〉　　　　（北京故宮）

《石渠初編》卷四，第531頁。

60、宋・米芾〈始興公帖〉　　　　？

61、宋・米芾〈詩牘冊〉　　　　（北京故宮）

《石渠續編》第十七，第947頁。

62、宋・米芾〈真跡三帖卷〉　　　　？

《石渠續編》第六十四，第3179頁。

63、宋・薛紹彭〈雜書卷〉　　　　（臺北故宮）

64、宋・吳琚〈六絕句詩帖〉　　　　（臺北故宮）

65、宋・吳琚〈書七言絕句軸〉　　　　（臺北故宮）

《石渠初編》卷八，第1092頁。

66、宋・吳琚〈詩帖冊〉　　　　（臺北故宮）

《石渠初編》卷一·第823頁。

67、宋·朱熹〈尺牘冊〉　　　　　　（臺北故宮）

《石渠三編》，第1485頁。

68、宋·張即之〈杜甫春日戲題詩卷〉　　　　？

《石渠續編》第二十八，第1508頁。

69、宋·朱熹〈朱子尺牘冊〉　　　　　（臺北故宮）

70、宋·文天祥〈謝昌元座右辭卷〉　　　（中國歷博）

《石渠續編》第三十六，第1937頁。

71、宋·〈宋賢書翰冊〉　　　　　　（臺北故宮）

《石渠續編》第五十七，第2857頁。另在《石渠三編》，第2503頁著錄一冊20幅。

72、〈宋人箋牘冊〉　　　　　　　（臺北故宮）

《石渠初編》卷一，第460頁。

73、元·趙孟頫書〈歸去來辭真跡卷〉　　　（遼博）

《石渠初編》卷四，第535頁。《石渠續編》第十八，第980頁。

74、元·趙孟頫書〈道德經卷〉　　　　　？

《石渠初編》卷十六，第178頁。

75、元·趙孟頫〈尺牘卷〉　　　　　　？

《石渠初編》卷一，第469頁。

76、元·趙孟頫〈尺牘六帖冊〉　　　　　？

《石渠續編》第六十五，第3211頁。

77、元·趙孟頫〈七箚冊〉　　　　　（臺北故宮）

《石渠續編》第六十五，第3214頁。

78、元·趙孟頫〈雜書卷〉　　　　　（北京故宮）

《石渠初編》卷三，第919頁。

79、元·趙孟頫〈衛宜人墓誌子〉　　　　？

《石渠三編》，第1555頁。

80、元·趙孟頫〈灤菊圖卷〉　　　　　（日本）

81、元·趙孟頫〈紈扇賦卷〉　　　　　？

82、元‧趙孟頫〈紈扇賦冊〉　　　　　?
　　《石渠初編》卷二，第309頁。

83、元‧趙孟頫〈孫行可三箚卷〉　　　　　?

84、元‧趙孟頫〈黃庭經卷〉

85、元‧趙孟頫〈常清靜經卷〉　　　　?

86、元‧趙孟頫〈洛神賦卷〉　　　　?

87、元‧趙孟頫行草〈絕交書卷〉　　　（浙博）
　　《石渠三編》，第4128頁。

88、元‧趙孟頫〈陰符經卷〉　　　　?

89、元‧趙孟頫書〈麻姑仙壇記冊〉　　　?
　　《石渠初編》卷二，第309頁。

90、元‧趙孟頫書〈牟巘重修元妙觀三清殿碑記〉　?
　　《石渠續編》第六，第343頁。

91、元‧趙孟頫〈一門合箚卷〉　　　（美國）
　　《石渠初編》卷三，第923頁。

92、元‧管道升〈與親家太夫人二箚卷〉　　　?

93、元‧趙孟堅〈自書詩卷〉　　　（北京故宮）

94、元‧鮮于樞〈透光古鏡歌冊〉　　（臺北故宮）
　　《石渠三編》，第1585頁。

95、元‧虞集〈虞允文誅蚊賦卷〉　　（北京故宮）
　　《石渠三編》，第1594頁。

96、元‧陳繼善〈臨蘭亭序元明古德墨跡冊〉

97、元‧張雨〈自書詩帖冊〉　　　（吉博）
　　《石渠續編》第六，第366頁。

98、元‧錢惟善〈江月松風集〉　　　（臺北故宮）
　　《石渠三編》，第1665頁。

99、〈元人臨漢晉各帖冊〉　　　（臺北故宮）
　　《石渠三編》，第2564頁。

100、明‧沈度〈送李願歸盤穀序〉　　（北京故宮）

101、明‧文徵明書〈戰國策冊〉　　　？
　　《石渠初編》卷二，第311頁。

102、明‧長洲〈文氏尺牘冊〉　　（臺北故宮）
　　《石渠三編》，第2673頁。

103、明‧董其昌書〈孝經冊〉　　　？
　　《石渠初編》卷二，第313頁。

104、明‧董其昌〈臨聖教序冊〉　　　？
　　《石渠續編》第六十七，第3296頁。

105、〈明人書翰〉　　（上博？）

106、〈明人集翰冊〉　　　？
　　《石渠三編》，第2660頁。

107、清人〈壽周母詩集冊〉　　（上博？）

108、〈宋拓忠義堂帖〉

表二　繪畫部分

109、晉‧顧愷之〈列女仁智圖卷〉　　（北京故宮）

110、晉‧顧愷之〈洛神賦圖卷〉　　（美國）

111、晉‧顧愷之〈洛神賦圖卷〉　　（遼博）
　　《石渠續編》第五，第320頁。

112、晉‧顧愷之〈洛神賦圖卷〉　　（北京故宮）

113、晉‧顧愷之〈烈女圖卷〉　　（北京故宮）
　　《石渠初編》卷五，第949頁。

114、晉‧顧愷之畫〈女史箴並書卷〉　　（大英博物館）
　　《石渠初編》卷八，第1074頁。

115、魏‧張僧繇〈五星二十八宿真形圖卷〉　　（日本大阪市立館）

116、隋‧展子虔〈遊春圖卷〉　　（北京故宮）

《石渠續編》第五十二，第2612頁。

117、隋‧展子虔〈授經圖冊頁〉　　　　（臺北故宮）

118、唐‧閻立本〈職貢圖卷〉　　　　（臺北故宮）

119、唐‧閻立德〈職貢圖卷〉　　　　（歷博）
　　　《石渠初編》卷五，第950頁。

120、唐‧閻立本〈鎖諫圖卷〉　　　　（美國弗利爾）
　　　《石渠三編》，第1353頁。

121、唐‧閻立本〈步輦圖卷〉　　　　（北京故宮）

122、唐‧閻立本〈蕭翼賺蘭亭序圖卷〉　　（臺北故宮）

123、唐‧閻立本〈蕭翼賺蘭亭序圖卷〉　　（遼博）
　　　《石渠初編》卷五，第544頁。

124、唐‧吳道子畫〈旃檀神像卷〉　　　　？
　　　《石渠初編》卷九，第105頁。

125、唐‧盧楞伽畫〈無量壽佛像軸〉　　　　？
　　　《石渠初編》卷十二，第135頁。

126、唐‧王維〈雪溪圖冊頁〉　　　　（瀋陽故宮）

127、唐‧王維〈伏生授經圖卷〉　　　　（日本大阪市立館）

128、唐‧王維〈山陰圖卷〉　　　　（臺北故宮）
　　　《石渠三編》，第1357頁。

129、唐‧戴嵩〈子母牛圖冊頁〉　　　　（臺北故宮）

130、唐‧孫位〈高逸圖卷〉　　　　（上博）

131、唐‧楊升〈畫山水卷〉（明人作）　　（臺北故宮）
　　　《石渠三編》，第1356頁。

132、唐‧陳閎畫〈八公像卷〉　　　　（美國納爾遜）
　　　《石渠續編》第五十二，第2624頁。

133、唐‧韓幹〈牧馬圖冊頁〉　　　　（臺北故宮）

134、唐‧韓幹〈神駿圖卷〉　　　　（臺北故宮）

135、唐‧韓幹〈神駿圖卷〉　　　　（遼博）

《石渠續編》第二十八，第1490頁。

136、唐·周昉〈美人琴阮圖卷〉　　　　（美國納爾遜）

137、唐·周昉〈紈扇仕女圖卷〉　　　　（北京故宮）

138、唐·周昉〈簪花仕女圖卷〉　　　　（遼博）

139、唐·周昉〈仕女吟詩圖冊頁〉　　　（臺北故宮）

140、唐·韓晃〈七才子圖卷〉　　　　　？

　　　《石渠續編》第五十二，第2636頁。

141、唐·韓晃〈豐稔圖卷〉　　　　　　（北京故宮）

　　　《石渠初編》卷五，第952頁。

142、唐人〈文會圖軸〉　　　　　　　　（臺北故宮）

　　　見《故宮書畫圖錄》卷1，頁43。

143、唐人〈百馬圖卷〉　　　　　　　　（北京故宮）

　　　《石渠續編》第十七，第921頁。

144、唐人〈會昌九老圖卷〉　　　　　　（北京故宮）

　　　《石渠續編》第二十八，第1496頁。

145、唐人〈紈扇仕女圖卷〉　　　　　　（北京故宮）

　　　《石渠續編》第三十六，第1910頁。

146、唐人畫〈維摩不二圖卷〉　　　　　？

　　　《石渠初編》卷十一，第129頁。

147、唐人〈金神羽獵圖卷〉　　　　　　？

　　　《石渠初編》卷十九，第194頁。

148、唐人〈勘書圖軸〉　　　　　　　　？

　　　《石渠初編》卷七，第444頁。

149、〈唐宋元名畫大觀冊〉　　　　　　（佚，僅存一頁在上博）

　　　《石渠初編》附，第1222頁。

150、〈唐宋元集繪冊〉　　　　　　　　（遼博）

　　　《石渠續編》第七，第501頁。

151、五代·顧閎中〈韓熙載夜宴圖卷〉　（北京故宮）

《石渠初編》卷五，第956頁。

152、五代‧周文矩〈重屏會棋圖卷〉　　　（北京故宮）

《石渠三編》，第476頁。

153、五代‧周文矩〈明皇會棋圖卷〉　　　（臺北故宮）

《石渠續編》第二十八，第1503頁。

154、五代‧周文矩〈飲中八仙圖卷〉　　　　？

《石渠初編》卷五，第372頁。

155、　五代‧黃筌〈寫生珍禽圖卷〉　　　（北京故宮）

《石渠初編》卷五，第957頁。

156、　五代‧黃筌〈雪竹文禽圖冊頁〉　　　（臺北故宮）

157、　五代‧黃居寀〈竹石錦鳩圖冊頁〉　　　（臺北故宮）

158、　五代‧衛賢〈高士圖卷〉　　　（北京故宮）

《石渠續編》第五十二‧第2640頁。

159、五代‧衛賢〈閘口盤車圖卷〉　　　（上博）

160、五代‧胡瓌〈番馬圖卷〉　　　（北京故宮）

《石渠初編》卷五，第549頁。

161、五代‧胡瓌〈出獵圖冊頁〉　　　（臺北故宮）

162、五代‧李贊華〈射騎圖冊頁〉　　　（臺北故宮）

163、五代‧李贊華〈番騎出獵圖冊頁〉　　　（臺北故宮）

164、五代‧趙幹〈江行初雪圖卷〉　　　（臺北故宮）

《石渠初編》卷十二，第1153頁。

165、五代‧董源〈秋山行旅圖軸〉　　　（香港私人）

166、五代‧〈夏山深遠圖軸〉　　　（臺北故宮）

曾經梁清標收藏，後入清內府，見《故宮書畫圖錄》卷1，頁82。

167、後梁‧荊浩〈匡廬圖軸〉　　　（臺北故宮）

鈐「蕉林」、「觀其大略」二印，見《故宮書畫圖錄》卷1，頁51。

168、後梁‧荊浩〈鍾離訪道圖軸〉　　　　？

169、五代‧佚名〈別苑春山圖卷〉　　　（美國私人）

170、五代・宋人集繪冊　　　　　　　　？

　　《石渠三編》，第2499頁。

171、五代・畫〈布發掩泥行道圖卷〉　　　　？

　　《石渠初編》卷十一，第130頁。

172、宋・巨然〈秋山圖軸〉　　　　（臺北故宮）

　　有董其昌題，後鈐「蕉林玉立氏圖書」、「觀其大略」二印，後經王鐸收藏，入清內府，見《故宮書
　　畫圖錄》卷1，頁91。

173、宋・巨然〈溪山蘭若圖軸〉　　　　（美國克裏夫蘭）

174、宋・范寬〈溪山行旅圖軸〉　　　　（臺北故宮）

　　見《故宮書畫圖錄》卷1，頁167。

175、宋・范寬〈雪景寒林圖軸〉　　　　（天津藝博）

176、宋・郭熙〈窠石平遠圖軸〉　　　　（北京故宮）

177、宋・郭熙〈樹色平遠圖卷〉　　　　（美國紐約私人）

178、宋・郭熙〈幽谷圖軸〉　　　　（上博）

179、宋・徐崇嗣〈紅梅翠羽圖軸〉　　　　？

180、宋・李成〈茂林遠岫圖卷〉　　　　（遼博）

　　《石渠初編》卷五，第771頁。

181、宋・李成〈小寒林圖卷〉　　　　（遼博）

　　《石渠初編》卷五，第772頁。

182、宋・李成水墨〈山水圖卷〉　　　　（日本京都富士館）

183、宋・李成〈晴巒蕭寺圖軸〉　　　　（美國納爾遜）

184、宋・陳居中〈蘇李別意圖卷〉　　　　（臺北故宮）

185、宋・郭忠恕〈雪霽江行圖軸〉　　　　（臺北故宮）

　　鈐「蕉林秘玩」一印，見《故宮書畫圖錄》卷1，頁127。

186、宋・易元吉〈猴貓圖卷〉　　　　（臺北故宮）

　　《石渠三編》，第1385頁。

187、宋・祁序〈江山放牧圖卷〉　　　　（北京故宮）

　　《石渠初編》卷五　・第772頁。

188、宋・燕文貴〈夏山圖卷〉　　　　　（美國大都會）

　　《石渠續編》第十七・第931頁。

189、宋・燕文貴〈溪山樓觀圖軸〉　　　　（臺北故宮）

　　鈐「蒼岩」、「棠村審定」二印，後安岐收藏，入清內府，見《故宮書畫圖錄》卷1，頁179。《石渠續編》第五十三，第2673頁。

190、宋・燕文貴〈匡廬清曉圖卷〉　　　　（臺北故宮）

　　《石渠續編》第五十三，第2672頁。

191、宋・許道寧〈秋山蕭寺圖卷〉　　　　（日本京都富士館）

192、宋・許道寧〈觀潮圖扇〉（偽印）　　（美國波士頓）

193、宋・李公麟〈臨韋偃牧放圖卷〉　　　（北京故宮）

　　《石渠續編》第五十三，第2690頁。

194、宋・李公麟〈女史箴圖卷〉　　　　　（北京故宮）

　　《石渠初編》卷五・第963頁。

195、宋・李公麟〈白蓮社圖〉　　　　　（遼博）

　　實為其甥張激所畫，《秘殿續編》第二，第73頁。

196、宋・李公麟〈明皇擊球圖卷〉　　　　（遼博）

　　《石渠初編》卷五，第561頁。

197、宋・李公麟〈君明臣良圖卷〉　　　　（遼博）

　　《石渠初編》卷五，第772頁。

198、宋・李公麟〈便橋會盟圖卷〉　　　　（臺北故宮）

　　《石渠初編》卷五，第965頁。

199、宋・李公麟〈二馬圖〉　　　　　　（已毀）

　　《石渠初編》卷五，第373頁。

200、宋・李公麟〈豳風圖卷〉　　　　　（美國私人）

　　《石渠初編》卷五，第963頁。

201、宋・李公麟〈輞川圖卷〉　　　　　　？

　　《石渠初編》卷五，第560頁。

202、宋・李公麟〈醉僧圖卷〉　　　　　　？

　　《石渠續編》第五十三，第2695頁。

203、宋・李公麟〈畫十六尊者像〉　　　　　？

《石渠初編》卷九，第108頁。

204、 宋・蔡肇〈仁壽圖軸〉　　　　　　（臺北故宮）

205、 宋・喬仲常〈後赤壁賦圖卷〉　　　（美國紐約納爾遜館）

《石渠初編》卷五，第968頁。

206、宋・梁師閔〈蘆汀密雪圖卷〉　　　（北京故宮）

《石渠初編》卷五，第563頁。

207、宋・梁師閔〈蘆汀密雪圖卷〉　　　（加拿大）

208、宋・王詵〈漁村小雪圖卷〉　　　　（北京故宮）

209、宋・王詵〈夢遊瀛山圖卷〉　　　　（臺北故宮）

《石渠初編》附，第1180頁。

210、宋・王詵〈瀛海圖卷〉　　　　　　（臺北故宮）

211、宋・王詵〈西塞漁社圖卷〉　　　　（美國私人）

212、宋・易元吉〈猴貓圖卷〉　　　　　（臺北故宮）

213、宋・徐崇嗣〈白兔圖卷〉　　　　　（日本京都富士館）

214、宋・趙令穰〈橙黃橘綠圖冊頁〉　　（臺北故宮）

215、宋・趙令穰〈鵝群圖卷〉　　　　　？

《石渠初編》卷五，第966頁。

216、宋・崔白〈蘆雁圖軸〉　　　　　　（臺北故宮）

曾由孫承澤收藏，梁清標鈐「蕉林居士」、「蒼岩」二印，後入清內府，現藏臺北故宮，見《故宮書
畫圖錄》卷1，頁257。

217、宋・李迪〈韓蘆圖卷〉　　　　　　？

《石渠初編》卷五・ 第374頁。

218、宋・李迪〈牧羝圖卷〉　　　　　　（臺北故宮）

《石渠初編》附，第1193頁。

219、宋・李迪〈春潮帶雨圖冊頁〉　　　（臺北故宮）

220、宋・劉采〈落花遊魚圖卷〉　　　　（美國聖路易斯館）

《石渠初編》卷五，第960頁。

221、宋・趙昌〈寫生蛺蝶圖卷〉　　　　　（北京故宮）

《石渠初編》卷五，第959頁。

222、宋・趙昌〈折枝梅花圖軸〉　　　　　　　？

223、宋・趙佶〈柳鴉蘆雁圖卷〉　　　　　（上博）

《石渠續編》第二十八，第1506頁。

224、宋・趙佶〈雪江歸棹圖〉　　　　　（北京故宮）

《石渠續編》第二十八，第1504頁。

225、宋・趙佶〈摹唐張萱虢國夫人遊春圖卷〉　　（遼博）

《石渠續編》第五，第290頁。

226、宋・趙佶〈虢國夫人遊春圖卷〉　　　　（上博）

227、宋・趙佶〈蠟梅山禽圖軸〉　　　　　（臺北故宮）

鈐「蕉林」、「梁清標印」、「蕉林收藏」三印，後入清內府，現藏臺北故宮，見《故宮書畫圖錄》
卷1，頁301。《石渠三編》・第1371頁。

228、宋・趙佶〈聽琴圖軸〉　　　　　　（北京故宮）

《石渠三編》，第1370頁。

229、宋・宋徽宗〈花鳥寫生卷〉　　　　　（遼博）

《石渠初編》卷五，第770頁。

230、宋・趙佶〈寫生翎毛卷〉　　　　　（臺北故宮）

《石渠續編》第十七，第928頁。

231、宋・趙佶〈唐十八學士圖卷〉　　　　（臺北故宮）

《石渠初編》卷五，第552頁。

232、宋・趙佶〈犢牛圖軸〉　　　　　　（臺北故宮）

元時曾由喬簣成、柯九思收藏，鈐「蕉林」、「觀其大略」二印，後入清內府，現藏臺北故宮，見《
故宮書畫圖錄》卷1，頁303。

233、宋・趙佶〈江天風雨圖卷〉　　　　　　　？

《石渠續編》第六十四，第3169頁。

234、宋・趙佶〈溪山秋色圖軸〉　　　　　（臺北故宮）

鈐「蕉林」、「棠村審定」、「蒼岩子」、「梁清標玉立氏印章」四印，後入清內府，現藏臺北故
宮，見《故宮書畫圖錄》卷1，頁295。《石渠初編》卷五，第641頁。

235、宋‧張擇端畫〈春山圖軸〉　　　　　（臺北故宮）

　　　鈐「蕉林書屋」、「棠村審定」、「蒼岩」三印，後入清內府，現藏臺北故宮，見《故宮書畫圖錄》
　　　卷2，頁1。

236、宋‧王希孟〈千里江山圖卷〉　　　　（北京故宮）

　　　《石渠初編》卷五，第977頁。

237、宋‧米友仁〈雲山小卷〉　　　　　　（美國大都會）

238、宋‧米友仁〈雲山小卷〉　　　　　　（美國克裏夫蘭館）

　　　《石渠三編》‧第1452頁。

239、宋‧燕肅〈春山圖卷〉　　　　　　　？

　　　《石渠初編》卷五 ，第556頁。

240、宋‧米友仁〈雲山墨戲圖卷〉　　　　（北京故宮）

　　　《石渠續編》第十七，第949頁。

241、宋‧米友仁、司馬愧〈杜甫詩意圖卷〉　　（上博）

242、宋‧米友仁〈大姚村圖卷〉　　　　　（已毀）

　　　《石渠三編》，第1449頁。

243、宋‧李山〈風雪杉松圖卷〉　　　　　（美國弗利爾）

244、宋‧曹古〈百牛圖卷〉　　　　　　　？

　　　《石渠初編》卷五，第377頁。

245、宋‧梵隆〈歸去來圖卷〉　　　　　　？

　　　《石渠初編》卷五，第378頁。

246、宋‧馬和之〈後赤壁賦圖卷〉　　　　（北京故宮）

247、宋‧馬和之〈毛詩圖卷〉　　　　　　？

248、宋‧馬和之〈邶風圖卷〉　　　　　　（上博）

249、宋‧馬和之〈邶風圖卷〉　　　　　　（美國波士頓）

　　　《石渠續編》第三十六，第2026頁。

250、宋‧馬和之〈邶風七篇圖冊〉　　　　（上博）

　　　《石渠初編》卷二‧第844頁。

251、宋‧宋高宗書〈馬和之商頌圖卷〉　　（香港）

　　　《石渠續編》第三十六‧第2047頁。

252、宋・馬和之〈鄭風五篇圖卷〉　　　　（已毀）

《石渠續編》第三十六・第2028頁。

253、宋・宋高宗書〈馬和之豳風圖卷〉　　（北京故宮）

《石渠續編》第三十六・第2035頁。

254、宋・馬和之〈小雅南有嘉魚之什六篇卷〉　（美國波士頓館）

《石渠續編》第三十六・第2039頁。

255、宋・宋高宗書〈小雅六篇馬和之繪圖卷〉　　？

《石渠初編》卷八，第1076頁。

256、宋・宋高宗書〈馬和之魯頌三篇卷〉　　（遼博）

《石渠續編》第三十六，第2045頁。

257、宋・宋高宗書〈馬和之周頌清廟之什卷〉　（遼博）

《石渠續編》第三十六，第2042頁。

258、宋・馬和之〈齊風六篇圖卷〉　　　　（香港劉氏）

《石渠續編》第三十六，第2029頁。

259、宋・馬和之〈三頌圖卷〉　　　　　　？

《石渠初編》卷五，第408頁。

260、宋・馬和之〈畫召南八篇圖卷〉　　　？

《石渠初編》卷五，第566頁。

261、宋・馬和之畫〈風雅八篇卷〉　　　　？

《石渠初編》卷五・第973頁。

262、宋・馬和之畫〈柳溪春舫圖軸〉　　　（臺北故宮）

曾由朱之赤、項元汴收藏，梁鈐「蕉林居士」、「蒼岩」二印，後入清內府，現藏臺北故宮，見《故宮書畫圖錄》卷2，頁23。

263、宋・江參〈林巒積翠圖卷〉　　　（美國納爾遜）

《石渠續編》第三十六，第1929頁。

264、宋・江參〈千里江山圖卷〉　　　（臺北故宮）

《石渠初編》附，第1237頁。

265、宋・江參〈秋山圖冊頁〉　　　（臺北故宮）

266、宋・李唐〈萬壑松風圖軸〉　　　（臺北故宮）

曾由南宋內府、明內府收藏，梁清標鈐「蕉林」、「觀其大略」、「棠村審定」三印，後入清內府，現藏臺北故宮，見《故宮書畫圖錄》卷2，頁35。《石渠三編》‧第1477頁。

267、宋‧李唐〈長夏江寺圖卷〉　　　　（北京故宮）

《石渠初編》卷五，第567頁。

268、宋‧李唐〈清溪漁隱圖卷〉　　　　（臺北故宮）

《石渠初編》附，第1182頁。

269、宋‧李唐〈煙嵐蕭寺圖軸〉　　　　（臺北故宮）

《石渠三編》，第1478頁。

270、宋‧李唐〈乳牛圖軸〉　　　　（臺北故宮）

梁清標鈐「蕉林」、「棠村」二印，後入清內府，現藏臺北故宮，見《故宮書畫圖錄》卷2，頁47。

271、宋‧閻次平〈四樂圖軸〉　　　　（臺北故宮）

梁清標鈐「蕉林居士」、「蒼岩鑒定之章」、「棠村梁氏」三印，後入清內府，現藏臺北故宮，見《故宮書畫圖錄》卷2，頁95。

272、宋‧蕭照〈宋高宗瑞應圖卷〉　　　　（拍賣給私人）

273、宋‧蕭照〈秋山紅樹圖冊頁〉　　　　（遼博）

274、宋‧劉松年〈溪亭客話圖軸〉　　　　（臺北故宮）

梁清標鈐「蕉林書屋」、「蒼岩」、「蕉林居士」三印，後入清內府，現藏臺北故宮，見《故宮書畫圖錄》卷2，頁113。

275、宋‧劉松年〈秋窗讀易圖冊頁〉　　　　（遼博）

276、宋‧劉松年〈蠶織圖卷〉　　　　（美國克裏夫蘭館）

《石渠初編》卷五，第974頁。

277、南宋‧劉松年〈百靈歸順圖〉一卷　　　　？

[明] 姜紹書著《韻石齋筆談》卷下（七），亦見《筆記小說大觀》（七）第156頁，（揚州江蘇廣陵古籍刻印社出版，1984年。）

278、宋‧趙伯駒〈弘文雅集圖卷〉　　　　（北京故宮）

《石渠續編》第五十四‧第2702頁。

279、宋‧趙伯駒〈江山秋色圖卷〉　　　　（北京故宮）

280、宋‧趙伯駒〈桃源圖卷〉　　　　？

《石渠初編》卷五‧第408頁。

281、宋‧趙伯駒〈蓮舟新月圖卷〉 （遼博）

《石渠初編》卷五，第969頁。

282、南宋‧趙伯驌〈萬松金闕圖卷〉 （北京故宮）

《石渠》未著錄。

283、宋‧馬遠〈水圖卷〉 （北京故宮）

《石渠初編》卷五，第978頁。

284、宋‧馬遠〈春遊賦詩圖卷〉 （美國納爾遜）

285、宋‧馬遠〈四皓圖軸〉 （美國辛辛那提館）

《石渠初編》卷五，第571頁。

286、宋‧馬遠〈乘龍圖軸〉 （臺北故宮）

梁清標鈐「蕉林居士」、「蒼岩」二印，後入清內府，現藏臺北故宮，見《故宮書畫圖錄》卷2，頁181。《石渠初編》卷九，第1104頁。

287、宋‧馬遠〈竹鶴圖軸〉 （臺北故宮）

梁清標鈐「蕉林收藏」一印，後入清內府，現藏臺北故宮，見《故宮書畫圖錄》卷2，頁185。《石渠初編》卷九，第1104頁。

288、宋‧馬遠〈竹溪試浴圖軸〉 （臺北故宮）

289、宋‧馬遠〈鷗風圖卷〉 （美國克裏夫蘭館）

《石渠初編》卷五，第977頁。

290、宋‧馬遠〈曉雪山行圖冊頁〉 （臺北故宮）

291、宋‧馬遠〈松泉雙鳥圖冊頁〉 （臺北故宮）

292、宋‧夏珪〈西湖柳艇圖軸〉 （臺北故宮）

梁清標鈐「蕉林收藏」、「梁清標印」二印，後入清內府，現藏臺北故宮，見《故宮書畫圖錄》卷2，頁199。《石渠續編》第五十四，第2722頁。

293、宋‧夏珪〈歸棹圖軸〉 （臺北故宮）

梁清標鈐「蒼岩」、「棠村審定」二印，經阿爾喜普收藏，後入清內府，現藏臺北故宮，見《故宮書畫圖錄》卷2，頁205。

294、宋‧趙令穰〈群鵝圖卷〉 ？

295、宋‧郭忠恕〈雪霽江行圖軸〉 （臺北故宮）

《石渠續編》第二十八，第1508頁。

296、宋・李嵩〈貨郎圖卷〉　　　　　（北京故宮）

《石渠初編》卷五，第977頁。

297、宋・李嵩〈錢塘觀潮圖卷〉　　　　（北京故宮）

《石渠初編》卷五　・第569頁。

298、宋・梁楷〈東籬高士圖軸〉　　　　（臺北故宮）

曾經由項元汴、吳其貞收藏後，梁清標鈐「蕉林居士」、「蒼岩」二印，後入清內府，現藏臺北故宮，見《故宮書畫圖錄》卷2，頁219。《石渠初編》卷九・第1104頁。

299、宋・趙孟堅畫〈墨蘭卷〉　　　　（臺北故宮）

《石渠三編》，第968頁。

300、宋・趙孟堅〈水仙花圖卷〉　　　　（美國弗利爾）

301、宋・楊無咎〈梅花三疊圖卷〉　　　　？

《石渠續編》第五十四，第2714頁。

302、宋・何青年〈麻姑仙像軸〉　　　　（臺北故宮）

梁清標鈐「蕉林」、「棠村審定」二印，後入清內府，現藏臺北故宮，見《故宮書畫圖錄》卷2，頁229。《秘殿三編》，第64頁。

303、宋・葉肖岩〈西湖十景冊〉　　　　（臺北故宮）

《石渠續編》第五十四・第2729頁。

304、宋・毛益〈牧牛圖卷〉　　　　（北京故宮）

《石渠續編》第十七，第952頁。

305、宋・朱銳〈盤車圖軸〉　　　　（美國波士頓）

306、宋・夏東曳〈宋五賢圖卷〉　　　　（遼博）

《石渠初編》卷五，第988頁。

307、宋・蔡肇〈仁壽圖軸〉　　　　（臺北故宮）

曾由朱氏「晉府」收藏，鈐「蕉林鑒定」、「梁清標印」二印，後入清內府，現藏臺北故宮，見《故宮書畫圖錄》卷1，頁313。《石渠三編》，第3070頁。

308、宋・王岩叟〈畫梅花卷〉　　　　（美國弗利爾）

《石渠續編》第三十六，第1925頁。

309、宋・楊婕妤〈百花圖卷〉　　　　（吉博）

《石渠初編》卷五・第995頁。

310、宋‧趙葵〈杜甫詩意圖卷〉　　　　　　　（上博）

311、宋‧李瑋〈竹林燕居圖軸〉　　　　　　　（美國波士頓）

312、宋‧朱懷瑾〈江亭攬勝圖冊頁〉　　　　　（遼博）

313、宋‧趙大亨〈蓬萊仙會圖軸〉　　　　　　（臺北故宮）

　　　　曾由項元汴收藏，梁清標鈐「蒼岩」一印，後入清內府，現藏臺北故宮，見《故宮書畫圖錄》卷2，
　　　　頁233。

314、宋‧趙大亨〈薇亭小憩圖冊頁〉　　　　　（遼博）

315、宋‧程礦樓壽摹〈耕作圖卷〉　　　　　　（美國弗利爾）

　　　　《石渠續編》第八十，第3881頁。

316、宋‧程礦樓壽摹〈蠶織圖卷〉　　　　　　（美國弗利爾）

　　　　《石渠續編》第八十‧第3885頁。

317、宋人〈松溪釣隱圖冊頁〉　　　　　　　　（遼博）

318、宋人〈山水圖軸〉　　　　　　　　　　　（日本大阪市館）

319、宋人〈仿顧愷之洛神賦圖卷〉　　　　　　（遼博）

320、　宋人〈文姬歸漢圖卷〉　　　　　　　　（吉博）

　　　　《石渠續編》第十八，第969頁。

321、宋人畫〈北齊勘書圖卷〉　　　　　　　　（美國波士頓）

322、宋人〈盤車圖軸〉　　　　　　　　　　　（北京故宮）

　　　　《石渠初編》卷九，第1151頁。

323、宋人〈百馬圖軸〉　　　　　　　　　　　（北京故宮）

324、宋人〈寒汀落雁圖卷〉　　　　　　　　　（北京故宮）

325、宋人〈秋林放犢圖〉　　　　　　　　　　（北京故宮）

326、宋人〈西園雅集圖卷〉　　　　　　　　　（北京故宮）

　　　　《石渠續編》第二十六，第1945貞。

327、宋人〈西園雅集圖卷〉　　　　　　　　　（臺北故宮）

328、宋人畫〈雪蘆雙雁圖軸〉　　　　　　　　（臺北故宮）

　　　　梁清標鈐「蒼岩子」、「觀其大略」二印，後入清內府，現藏臺北故宮，見《故宮書畫圖錄》卷3，
　　　　頁155。

329、宋人畫〈鶉鶉圖軸〉　　　　　　　（臺北故宮）

　　曾由項元汴收藏過，梁清標鈐「蒼岩」、「棠村審定」、「蕉林」三印，後入清內府，現藏臺北故
　　宮，見《故宮書畫圖錄》卷3，頁233。

330、宋人佚名〈景德四圖卷〉　　　　　（臺北故宮）

331、宋人〈鬥雀圖冊頁〉　　　　　　　（美國納爾遜館）

332、宋人〈寒鴉圖卷〉　　　　　　　　（遼博）

333、宋人〈小寒林圖卷〉　　　　　　　（遼博）

334、宋人〈蠶織圖卷〉　　　　　　　　（大慶文管所）

　　《石渠初編》卷五，第1066頁。

335、宋人〈山水集冊〉　　　　　　　　（北京故宮）

336、宋人〈文姬歸漢圖卷〉　　　　　　（吉博）

337、宋人〈文姬歸漢圖卷〉（四段）　　　（美國波士頓）

338、宋人〈醉僧圖卷〉　　　　　　　　（美國弗利爾）

339、宋人〈江天樓閣圖軸〉　　　　　　（南博）

340、宋人〈豳風圖卷〉　　　　　　　　（美國克裏夫蘭館）

341、宋人〈秋江漁艇圖軸〉　　　　　　（遼博）

342、宋人〈百花圖卷〉　　　　　　　　（北京故宮）

　　《石渠三編》·第504頁。

343、宋人〈耄英會圖卷〉　　　　　　　（臺北故宮）

　　《石渠初編》卷五，第1060頁。

344、宋人〈溪山無盡圖卷〉　　　　　　（美國克裏夫蘭館）

　　《石渠三編》，第1534頁。

345、宋人〈觀潮圖冊頁〉　　　　　　　（美國波士頓）

346、宋人〈石上彈琴圖冊頁〉　　　　　（美國波士頓）

347、宋人〈花塢醉歸圖軸〉　　　　　　（吉博）

348、宋人〈花塢醉歸圖冊頁〉　　　　　（上博）

349、宋人〈柳蔭高士圖軸〉　　　　　　（臺北故宮）

曾由孫承澤收藏過，梁清標鈐「蕉林」、「觀其大略」二印，後入清內府，見《故宮書畫圖錄》卷3，頁69。《石渠初編》卷七 · 第668頁。

350、宋人〈小寒林圖橫幅〉　　　　　　（臺北故宮）

351、宋人〈小寒林圖軸〉　　　　　　　（臺北故宮）

梁清標鈐「蕉林」、「觀其大略」二印，後入清內府，見《故宮書畫圖錄》卷2，頁317。《石渠初編》卷七 · 第667頁。

352、宋人〈枇杷戲猿圖軸〉　　　　　　（臺北故宮）

曾由元內府收藏過，梁清標鈐「蕉林」、「觀其大略」、「蕉林收藏」三印，後入清內府，見《故宮書畫圖錄》卷3，頁113。《石渠初編》卷七，第667頁。

353、宋人〈華燈侍宴圖軸〉（二軸）　　　（臺北故宮）

梁清標鈐「蕉林」、「棠村審定」二印，後入清內府，見《故宮書畫圖錄》卷2，頁161，163。原定為馬遠真跡，現定為宋人畫。《石渠初編》卷十二 · 第1151頁。

354、宋人〈寒林待渡圖軸〉　　　　　　（臺北故宮）

曾經由項元汴收藏過，梁清標鈐「蕉林」、「觀其大略」二印，後入清內府，見《故宮書畫圖錄》卷2，頁315。

355、宋人〈秋山圖軸〉　　　　　　　　（臺北故宮）

曾由項元汴收藏過，梁清標鈐「蕉林」、「棠村審定」二印，後入清內府，見《故宮書畫圖錄》卷2，頁319。

356、宋人〈秋渚文禽圖軸〉　　　　　　（臺北故宮）

梁清標鈐「蕉林書屋」一印，後經安歧遞藏，入清內府，見《故宮書畫圖錄》卷3，頁147。

357、宋人〈山丹孔雀圖軸〉　　　　　　　？

《石渠初編》卷八，第444頁。

358、宋人〈花塢醉歸圖紈扇〉　　　　　（上博）

359、宋人〈罌粟花圖紈扇〉　　　　　　（上博）

360、宋人〈秋山紅樹圖〉　　　　　　　（北京故宮）

361、宋人〈梅花寒雀圖軸〉　　　　　　（臺北故宮）

362、宋人〈九聖圖卷〉　　　　　　　　　？

《石渠初編》卷五，第403頁。

363、宋人畫〈西方應真圖卷〉　　　　　　　？

《石渠初編》卷十一 ，第130頁。

364、宋人畫〈渡水羅漢圖卷〉　　　　　　？

　　《石渠初編》卷十一，第131頁。

365、宋人〈雪景山水圖卷〉　　　　　（上博）

366、宋人〈珍繪片玉冊〉　　　　　　（臺北故宮）

　　《石渠三編》，第2501頁。

367、〈藝林韞古冊〉　　　　　　　　（臺北故宮）

　　《石渠三編》，第2536頁。

368、〈宋元人集錦冊〉

369、〈宋元集繪冊〉（10頁）　　　　（臺北故宮）

　　《石渠三編》，第2515頁。

370、〈宋元集繪冊〉（12頁）　　　　（臺北故宮）

　　《石渠三編》，第2521頁。

371、〈宋元集繪冊〉（26頁）　　　　（臺北故宮）

　　《石渠續編》第八，第513頁。

372、遼・陳及之畫〈貞觀便橋會盟圖卷〉　　　（北京故宮）

　　《石渠初編》卷五，第775頁。

373、〈契丹使朝聘圖軸〉　　　　　（臺北故宮）

374、遼・胡瓌〈番騎圖卷〉　　　　（臺北故宮）

　　《石渠續編》第十七，第922頁。

375、金・王庭筠〈幽竹枯槎圖卷〉　　　　（日本京都富士館）

　　《石渠續編》第二十八，第1549頁。

376、 金・宮素然〈明妃出塞圖卷〉　　　　（日本大阪館）

　　《石渠》未著錄。

377、元・錢選〈達摩像圖軸〉　　　　（臺北故宮）

　　梁清標鈐「蕉林書屋」、「麓村珍賞」二印，後入清內府，見《故宮書畫圖錄》卷2，頁265。《秘殿
續編》第二・第86頁。

378、元・錢選〈草蟲圖卷〉　　　　　（底特律藝術中心）

379、元・錢選〈早春圖卷〉　　　　　（底特律藝術中心）

380、元‧錢選〈梅花山茶圖軸〉　　　　（北京故宮）

　　《石渠三編》，第1527頁。

381、元‧錢選〈雪梅集禽圖軸〉　　　　（臺北故宮）

　　梁清標鈐「蒼巖」、「蕉林鑑定」二印，後入清內府，見《故宮書畫圖錄》卷2，頁269。《石渠續
　　編》第五十四‧第2736頁。

382、元‧錢選〈畫蓮花卷〉　　　　　　（北京故宮）

　　《石渠續編》第六十五，第3204頁。

383、元‧盛懋〈松壑雲泉圖軸〉　　　　（臺北故宮）

　　梁清標鈐「蕉林鑑定」一印，後入清內府，見《故宮書畫圖錄》卷5，頁57。

384、元‧高克恭〈林壑高風圖軸〉　　　（臺北故宮）

　　梁清標鈐「棠村審定」、「蕉林」二印，後入清內府，見《故宮書畫圖錄》卷4，頁19。《石渠初
　　編》卷九‧第1106頁。

385、元‧高克恭〈雲橫秀嶺圖軸〉　　　（臺北故宮）

　　梁清標鈐「觀其大略」、「蕉林秘玩」二印，後入清內府，見《故宮書畫圖錄》卷4，頁13。《石渠
　　續編》第五十五‧第2755頁。

386、元‧高克恭〈雲山圖軸〉　　　　　（臺北故宮）

387、元‧高克恭〈雨山圖軸〉　　　　　（臺北故宮）

　　梁清標鈐「蕉林收藏」一印，後入清內府，見《故宮書畫圖錄》卷4，頁11。《石渠續編》第二十
　　八‧第1569頁。

388、元‧高克恭〈青山白雲圖軸〉　　　（臺北故宮）

　　梁清標鈐「蒼巖子」、「蕉林居士」二印，後入清內府，見《故宮書畫圖錄》卷4，頁21。《石渠續
　　編》第十八‧第988頁。

389、元‧高克恭〈山村圖卷〉　　　　　　　　？

　　《石渠續編》第六十五，第3219頁。

390、元‧高克恭〈山村隱居圖卷〉　　　　　　？

391、元‧李衎〈墨竹圖卷〉　　　　　　（美國納爾遜）

392、元‧李士行〈竹石圖軸〉　　　　　（遼博）

393、元‧李士行〈喬松竹石圖軸〉　　　（臺北故宮）

　　梁清標鈐「蒼巖」、「蕉林居士」二印，後入清內府，《故宮書畫圖錄》卷4，頁183。

394、元・顧安〈竹石圖軸〉　　　　　　　　（臺北故宮）

　　　梁清標鈐「觀其大略」、「蕉林」二印，後入清內府，《故宮書畫圖錄》卷4，頁221。《石渠初編》
　　　卷九‧第1108頁。

395、元・顧安〈墨竹圖軸〉　　　　　　　　（臺北故宮）

　　　梁清標鈐「蒼岩」、「棠村審定」二印，後入清內府，《故宮書畫圖錄》卷4，頁223。《石渠三
　　　編》‧第1606頁。

396、元・顧安倪瓚合作〈古木竹石圖軸〉　　（臺北故宮）

　　　《石渠初編》卷九‧第1108頁。

397、元・盛子昭〈秋林漁隱圖〉

398、元・王振鵬〈伯牙鼓琴圖卷〉　　　　　（北京故宮）

399、元・趙孟頫〈幼輿丘壑圖卷〉　　　　　（美國普林斯頓大學）

400、元・趙孟頫〈秋郊飲馬圖卷〉　　　　　（美國弗利爾）

401、元・趙孟頫〈雙松平遠圖卷〉　　　　　（美國大都會）

402、元・趙孟頫〈竹石幽蘭圖卷〉　　　　　（美國克裏夫蘭館）

403、元・趙孟頫〈重江疊嶂圖卷〉　　　　　（臺北故宮）

404、元・趙孟頫〈鵲華秋色圖卷〉　　　　　（臺北故宮）

　　　《石渠初編》卷五，第998頁。

405、元・趙孟頫〈汀草文鴛圖軸〉　　　　　（臺北故宮）

　　　曾由項元汴收藏過，梁清標鈐「蕉林秘玩」一印，後入清內府，見《故宮書畫圖錄》卷4，頁47。

406、元・趙孟頫〈濼菊圖卷〉　　　　　　　（日本私人）

　　　《石渠續編》第十八，第986頁。

407、元・趙孟頫〈墨竹圖軸〉　　　　　　　（日本大阪市館）

408、元・趙孟頫〈洗象圖軸〉　　　　　　　（臺北故宮）

　　　梁清標鈐「蒼岩」、「蕉林居士」二印，後入清內府，見《故宮書畫圖錄》卷4，頁79。《秘殿三
　　　編》‧第67頁。

409、元・趙孟頫畫〈松石老子圖軸〉　　　　（香港私人）

　　　安岐《墨緣彙觀》繪畫卷，盧輔聖主編《中國書畫全書》第十冊，頁377，《石初編》卷二十，第
　　　205頁。

410、元・趙孟頫〈水墨枯木竹石圖卷〉　　　　　？

411、元‧趙孟頫〈調良圖〉冊頁　　　　　（臺北故宮）

412、元‧趙孟頫、管夫人畫〈花鳥圖卷〉　　　　　？

413、元‧趙孟頫〈百尺梧桐軒圖卷〉　　　　（上博）

414、元‧趙孟頫〈吳興清遠圖卷〉　　　　（上博）

415、元‧趙孟頫〈鷗波亭圖軸〉　　　　？

416、元‧趙孟頫〈幽篁戴勝圖卷〉　　　　？
　　　《石渠續編》第三十六，第1962頁。

417、元‧管道升〈為楚國夫人寫竹卷〉　　　　？

418、元‧管道升〈叢玉圖卷〉　　　　？
　　　《石渠初編》卷五　，第586頁。

419、元‧趙雍〈采菱圖軸〉　　　　（臺北故宮）
　　　曾由吳廷收藏，梁清標鈐「蒼岩子」、「棠村審定」二印，後入清內府，見《故宮書畫圖錄》卷4，頁197。《石渠初編》卷九，第1105頁。

420、元‧趙雍〈春郊遊騎圖軸〉　　　　（臺北故宮）
　　　梁清標鈐「蒼岩子」、「蕉林」二印，後入清內府，見《故宮書畫圖錄》卷4，頁205。

421、元‧趙雍〈駿馬圖軸〉　　　　（臺北故宮）
　　　梁清標鈐「蒼岩」、「蕉林居士」二印，後入清內府，見《故宮書畫圖錄》卷4，頁199。

422、元‧趙雍〈五馬圖卷〉　　　　？
　　　《石渠續編》第三十六，第1964頁。

423、元‧劉善守〈水墨萱蝶圖軸〉　　　　（美國克裏夫蘭館）

424、元‧趙孟籲〈水仙卷〉　　　　（香港私人）
　　　《石渠續編》第六‧第346頁。

425、元‧趙孟籲〈十八羅漢圖卷〉　　　　（瀋陽故宮）
　　　《秘殿續編》第二，第112頁。

426、元‧趙孟堅〈水仙圖卷〉　　　　（弗利爾館）

427、元‧任仁發〈五王醉歸圖卷〉　　　　（美國私人藏）
　　　《石渠續編》第六，第349頁。

428、元‧任仁發〈出圍圖卷〉　　　　（北京故宮）

《石渠續編》第五十五，第2763頁。

429、元·任仁發〈三駿圖卷〉　　　　　（美國克裏夫蘭館）

《石渠續編》第十八，第996頁。

430、元·王淵〈竹石集禽圖〉　　　　　（美國印第安那波利斯館）

431、元·王淵〈竹石錦雞圖軸〉　　　　（上博）

432、元·王淵〈為思齋寫竹雞圖軸〉　　（曾為周氏所藏）

433、元·王淵〈山叢野雉圖軸〉　　　　　？

《石渠初編》卷七，第423頁。

434、元·王淵〈水墨寫生圖軸〉　　　　　？

435、元·王淵〈摹黃筌竹雀圖軸〉　　　（日本大阪市館）

《石渠三編》，第1604頁。

436、元·張彥輔〈棘竹幽禽圖軸〉　　　（美國納爾遜）

437、元·唐棣〈霜浦歸漁圖軸〉　　　　（臺北故宮）

曾由明內府收藏，梁清標鈐「蒼岩」、「蕉林居士」二印，後入清內府，見《故宮書畫圖錄》卷4，頁225。《石渠初編》卷五　·　第793頁。

438、元·唐棣〈溪山煙艇圖軸〉　　　　（臺北故宮）

梁清標鈐「棠村審定」、「蕉林」二印，後入清內府，見《故宮書畫圖錄》卷4，頁229。注：此軸未列入《石渠寶笈》。

439、元·王振鵬〈金明奪錦圖卷〉　　　（臺北故宮）

440、元·王振鵬〈元宮圖冊頁〉　　　　（美國納爾遜）

441、元·曹知白〈十八公圖卷〉　　　　（北京故宮）

《石渠初編》附·第1213頁。

442、元·曹知白〈山水冊〉　　　　　　（臺北故宮）

443、元·郭畀〈山窗讀易圖軸〉　　　　（臺北故宮）

曾由張孝思收藏，梁清標鈐「蒼岩」、「棠村審定」二印，後入清內府，見《故宮書畫圖錄》卷4，頁187。《石渠三編》·第1609頁。

444、元·張舜咨〈古木飛泉圖軸〉　　　（臺北故宮）

梁清標鈐「蒼岩」、「蕉林居士」二印，後入清內府，見《故宮書畫圖錄》卷4，頁189。《石渠三編》·第1603頁。

445、元・張守中〈水墨蟹荷圖卷〉　　　　（美國翁萬戈）

446、元・楊維楨〈歲寒圖軸〉　　　　　（臺北故宮）

　　　曾由張孝思收藏，梁清標鈐「蒼岩」、「蕉林居士」二印，後入清內府，見《故宮書畫圖錄》卷4，頁
　　　265。《石渠初編》卷九・第1117頁。

447、元・楊維楨〈春山圖軸〉　　　　　（臺北故宮）

448、元・王冕〈墨梅圖卷〉　　　　　　（北京故宮）

449、元・倪瓚〈梧竹秀石軸〉　　　　　（北京故宮）

450、元・倪瓚〈橫竹一枝圖卷〉　　　　（北京故宮）

451、元・倪瓚〈詩畫合璧卷〉　　　　　（北京故宮）

　　　《石渠續編》第五十五，第2773頁。

452、元・倪瓚〈古木竹石圖軸〉　　　　（臺北故宮）

453、元・倪瓚〈南峰圖卷〉　　　　　　　　？

　　　《石渠續編》第五十五，第2771頁。

454、元・倪瓚〈岸南雙樹圖軸〉　　　　（美國普林斯頓大學館）

455、元・倪瓚〈筠石喬柯圖軸〉　　　　（美國克裏夫蘭館）

456、元・倪瓚〈六君子圖軸〉　　　　　（上博）

457、元・倪瓚〈獅子林圖卷〉　　　　　（遼博）

458、元・倪瓚〈孤亭秋色圖軸〉　　　　（臺北故宮）

　　　曾由項元汴次兄項篤壽收藏，梁清標鈐「蒼岩」、「蕉林居士」二印，後入清內府，見《故宮書畫圖
　　　錄》卷4，頁303。《石渠初編》卷九，第1113頁。

459、元・倪瓚〈春雨新篁圖軸〉　　　　（臺北故宮）

　　　梁清標鈐「棠村審定」、「蕉林」二印，後入清內府，見《故宮書畫圖錄》卷4，頁293。

460、元・倪瓚〈江岸望山圖軸〉　　　　（臺北故宮）

　　　曾由吳其貞收藏過，梁清標鈐「蒼岩」、「焦林居士」二印，轉歸卞永譽、安岐，後入清內府，見《故宮
　　　書畫圖錄》卷4，頁279。《石渠續編》第八十・第4027頁。

461、元・倪瓚〈松亭山色圖軸〉　　　　（臺北故宮）

　　　《石渠初編》卷七・第424頁。

462、元・吳鎮〈溪山高隱圖〉　　　　　　　？

463、元‧吳鎮〈秋江漁隱圖軸〉　　　　　　（臺北故宮）

　　梁清標鈐「蒼岩」、「蕉林居士」二印，後經阿爾喜普收藏後入清內府，見《故宮書畫圖錄》卷4，頁
　　175。《石渠續編》第二十八‧第1583頁。

464、元‧吳鎮〈清江春曉圖軸〉　　　　　　（臺北故宮）

　　曾經張孝思之手，後歸梁清標，鈐「蕉林」、「蕉林收藏」、「觀其大略」三印，後入清內府，見《
　　故宮書畫圖錄》卷4，頁173。

465、元‧吳鎮〈篔簹清影圖軸〉　　　　　　（臺北故宮）

　　梁清標鈐「蒼岩」、「蕉林書屋」、「蕉林居士」三印，後入清內府，見《故宮書畫圖錄》卷4，頁
　　169。真跡。

466、元‧吳鎮〈古木竹石圖軸〉　　　　　　（美國王己千藏）

467、元‧吳鎮水墨〈松石圖軸〉　　　　　　（上博）

468、元‧吳鎮〈草亭詩意圖卷〉　　　　　　（美國克裏夫蘭館）

469、元‧吳鎮水墨〈風竹圖軸〉（晚明人作）　　（美國波士頓）

470、元‧吳鎮畫〈松圖軸〉　　　　　　　　？

471、元‧黃公望〈芝蘭居圖〉　　　　　　　？

472、元‧黃公望水墨〈山居圖軸〉（清人作）　　（南博）

473、元‧王蒙〈西郊草堂圖〉　　　　　　　（北京故宮）

474、元‧王蒙〈太白山圖卷〉　　　　　　　（遼博）

　　《石渠初編》卷五，第1007頁。

475、元‧王蒙〈青卞隱居圖軸〉　　　　　　（上博）

476、元‧王蒙〈樂志論圖卷〉　　　　　　　？

477、元‧王蒙〈花溪漁隱圖軸〉　　　　　　（臺北故宮）

　　曾由項元汴收藏，梁清標鈐「蕉林」一印，後入清內府，現藏臺北故宮，見《故宮書畫圖錄》卷5，
　　頁7。《石渠三編》‧第1634頁。

478、元‧王蒙〈滌硯圖軸〉　　　　　　　　？

　　《石渠續編》第六十六，第3245頁。

479、元‧王蒙〈臨平秋早圖軸〉　　　　　　？

　　《石渠初編》卷七，第423頁。

480、元‧王蒙〈雲林小隱圖卷〉　　　　　　？

481、元・周朗畫〈杜秋圖卷〉　　　　　　（北京故宮）

　　　《石渠初編》卷八，第1077頁。

482、元・姚廷美〈有餘閑圖卷〉　　　　　（美國克裏夫蘭館）

　　　《石渠初編》卷五，第1011頁。

483、元・王庭吉〈凌波圖卷〉　　　　　　　？

　　　《石渠初編》卷五　，第1014頁。

484、元・張渥〈臨李龍眠九歌圖卷〉　　　（吉博）

　　　《石渠三編》，第1652頁。

485、元・張渥〈十六臂大士像圖軸〉　　　（臺北故宮）

　　　梁清標鈐「蕉林玉立氏圖書」一印，後入清內府，見《故宮書畫圖錄》卷5，頁75。《秘殿續編》第
　　　二，第116頁。

486、元・衛九鼎〈洛神圖軸〉　　　　　　（臺北故宮）

　　　曾由張孝思收藏，梁清標鈐「蒼岩」、「棠村審定」二印，後入清內府，見《故宮書畫圖錄》卷5，頁
　　　107。《石渠初編》卷九・第1109頁。

487、元・陸廣〈丹台春賞圖冊頁〉　　　　（臺北故宮）

488、元・馬琬〈雪崗渡關圖〉　　　　　　（北京故宮）

489、元・馬琬〈喬岫幽居圖軸〉　　　　　（臺北故宮）

　　　明內府舊藏，經項元汴收藏，梁清標鈐「蕉林居士」一印，後入清內府，見《故宮書畫圖錄》卷5，頁
　　　93。《石渠三編》・第1679頁。

490、元・鄭禧〈聚芳亭圖卷〉　　　　　　（臺北故宮）

　　　《石渠三編》・第1654頁。

491、元・顏輝〈捕魚圖卷〉　　　　　　　（曾由葉公綽藏）

492、元・張彥輔〈棘竹幽禽圖軸〉　　　　（美國納爾遜館）

493、元・柯九思〈水墨畫竹圖軸〉　　　　（美國王己千）

494、元・柯九思〈晚香高節圖軸〉　　　　（臺北故宮）

　　　梁清標鈐「蕉林」、「棠村審定」、二印，後入清內府，見《故宮書畫圖錄》卷5，頁33。《石渠初
　　　編》卷七　・第643頁。

495、元・陳琳〈蒼崖古樹圖〉　　　　　　（臺北故宮）

496、元・陳汝言〈仙山圖卷〉　　　　　　（美國克裏夫蘭私人）

497、王冕畫梅趙奕書〈梅花詩卷〉　　　　　（北京故宮）

　　　《石渠初編》卷八，第1079頁。

498、元・李升〈菖蒲庵圖卷〉　　　　　　（上博）

499、元人〈蓮舟新月圖卷〉　　　　　　　（遼博）

500、元人〈江亭晚眺圖冊頁〉　　　　　　（遼博）

501、元人〈玉樓春思圖冊頁〉　　　　　　（遼博）

502、元人〈仙山樓閣圖冊頁〉　　　　　　（遼博）

503、元人〈溪山行旅圖冊頁〉　　　　　　（遼博）

504、元人〈峻嶺溪橋圖冊頁〉　　　　　　（遼博）

505、元人〈松泉高士圖冊頁〉　　　　　　（遼博）

506、元人〈廣寒宮圖冊頁〉　　　　　　　（上博）

507、元人〈蘆雁圖軸〉　　　　　　　　（臺北故宮）

508、元人〈江天樓閣圖軸〉　　　　　　（南博）

509、元人〈群仙遊戲圖軸〉　　　　　　（南博）

510、元人〈春山圖軸〉　　　　　　　　（臺北故宮）

　　　梁清標鈐「蕉林」、「棠村審定」二印，後入清內府，見《故宮書畫圖錄》卷5，頁139。《石渠初
　　　編》卷十二・第1153頁。

511、元人〈畫山水圖軸〉　　　　　　　（臺北故宮）

　　　梁清標鈐「蕉林」、「觀其大略」二印，後入清內府，見《故宮書畫圖錄》卷5，頁159。注：有「石
　　　渠寶笈初編」一印，但並未著錄其中，為其遺漏者。

512、元人〈秋山圖軸〉　　　　　　　　（臺北故宮）

　　　梁清標鈐「蒼岩」、「棠村審定」二印，後入清內府，見《故宮書畫圖錄》卷5，頁141。注：此圖為
　　　臺北故宮另一件藏品《江參千里江山圖卷》所割下來的一部分，而《石笈》著錄卻定為元人筆墨，誤
　　　判。

513、元人〈青山白雲圖卷〉　　　　　　（天津市文管所）

　　　《石渠初編》卷七，第1069頁。

514、元人〈破囱風雨書畫合壁卷〉　　　　　?

　　　《石渠續編》第六十七，第3330頁。

515、元人畫〈莫月鼎像卷〉　　　　　　？

　　《石渠初編》卷十九，第195頁。

516、元人畫〈羅漢圖軸〉　　　　　　　？

　　《石渠初編》卷十三，第145頁。

517、元人畫〈摩耶正果圖軸〉　　　　　？

　　《石渠初編》卷十三，第146頁。

518、〈元人集錦卷〉　　　　　　（臺北故宮）

　　《石渠續編》第八，第518頁。

519、〈元五家合繪卷〉　　　　　（北京故宮）

　　《石渠續編》第二十八，第1694頁。

520、〈元人集錦冊〉　　　　　　（臺北故宮）

521、〈元明人畫山水集景冊〉　　　　　？

　　《石渠續編》第三十六·　第2064頁。

522、明·王冕〈墨梅圖卷〉　　　　　　？

523、明·徐賁水墨〈溪山圖軸〉　　　（美國克裏夫蘭私人）

524、明·陳叔起、王紱合作〈瀟湘秋意圖卷〉　　（北京故宮）

　　《石渠初編》卷五，第1021頁。

525、明·戴進〈靈穀春雲圖卷〉　　　　　？

526、明·邊文進〈花鳥圖軸〉　　　（臺北故宮）

　　梁清標鈐「蕉林」、「棠村審定」二印，後入清內府，見《故宮書畫圖錄》卷6，頁77。

527、明·石銳〈蓬萊仙會圖軸〉　　　（臺北故宮）

528、明·石銳畫〈軒轅問道圖卷〉　　　（臺北故宮）

529、明·倪端〈捕魚圖軸〉　　　　（臺北故宮）

　　梁清標鈐「蕉林」、「觀其大略」二印，後入清內府，見《故宮書畫圖錄》卷6，頁177。

530、明·張路〈蘇東坡回翰林院圖軸〉　　（美國柏克萊景元齋）

531、明·夏昶〈上林春雨圖卷〉　　　（北京故宮）

532、明·夏昶〈水墨畫竹圖卷〉　　　（美國費城館）

533、明·唐寅〈雲山圖〉　　　　　　？

534、明‧唐寅〈悟陽子養性圖卷〉　　　　　（遼博）

535、明‧唐寅文徵明書畫合壁卷　　　　　（遼博）

《石渠續編》第五十七，第2867頁。

536、明‧唐寅〈花溪漁隱軸〉　　　　　（臺北故宮）

梁清標鈐「蕉林居士」、「蕉林收藏」、「蒼岩」三印，後入清內府，見《故宮書畫圖錄》卷6，頁357。《石渠初編》卷九‧第1125頁。

537、明‧唐寅〈山路松聲圖軸〉　　　　　（臺北故宮）

梁清標鈐「蕉林居士」、「蕉林收藏」、「蒼岩」三印，後入清內府，見《故宮書畫圖錄》卷6，頁351。《石渠三編》‧第3099頁。

538、明‧唐寅采蓮圖項元汴〈畫小景卷〉　　　（臺北故宮）

《石渠三編》，第4512頁。

539、明‧唐寅〈松崗圖卷〉　　　　　（美國私人藏）

540、明‧唐寅〈蔄田行犢軸〉　　　　　？

《石渠初編》卷七，第799頁。

541、明‧唐寅款〈鶴圖卷〉　　　　　？

《石渠初編》卷五，第389頁。

542、明‧仇英〈倣古冊頁十一開〉　　　　　？

543、明‧仇英〈赤壁圖卷〉　　　　　（遼博）

《石渠三編》，第3100頁。

544、明‧仇英〈修禊圖軸〉　　　　　（臺北故宮）

梁清標鈐「蕉林書屋」、「棠村審定」、「蒼岩」三印，後入清內府，見《故宮書畫圖錄》卷7，頁275。《石渠初編》卷九‧第1126頁。

545、明‧仇英〈漢宮春曉圖卷〉　　　　　（臺北故宮）

546、明‧仇英〈利涉圖軸〉　　　　　（臺北故宮）

547、明‧仇英〈自畫山水冊〉　　　　　（北京故宮）

548、明‧仇英〈蓬萊仙弈圖卷〉　　　　　（臺北故宮）

《石渠三編》，第557頁。

549、明‧仇英〈光武渡河圖軸〉　　　　　（加拿大國立美術館）

550、明‧仇英〈蓮溪漁隱圖軸〉　　　　　（香港私人藏）

551、明‧杜陵內史畫〈海潮大士像軸〉 ？

《石渠初編》卷十二，第135頁。

552、明‧沈周〈喜鵲靈萱圖軸〉 （日本東京私人）

《石渠三編》‧第1788頁。

553、明‧沈周〈石榴圖軸〉 （美國底特律藝術所）

554、明‧沈周〈江村漁樂圖卷〉 （美國弗利爾）

李、何輯佚。

555、明‧陶成〈菊石戲貓圖軸〉 （臺北故宮）

梁清標鈐「棠村審定」、「蒼岩」二印，後入清內府，見《故宮書畫圖錄》卷6，頁287。《石渠三編》‧第3098頁。

556、明‧陶成〈菊花雙兔圖軸〉 （臺北故宮）

梁清標鈐「棠村審定」、「蕉林」、「蕉林收藏」三印，後入清內府，見《故宮書畫圖錄》卷6，頁289。

557、明‧文徵明〈石城草堂圖卷〉 ？

558、明‧文徵明〈洛原草堂圖卷〉 ？

《石渠續編》第五十六，第2806頁。

559、明‧文徵明〈江天別意圖卷〉 ？

《石渠初編》卷五，第389頁。

560、明‧文徵明〈山雪前村圖卷〉 ？

561、明‧文徵明〈水墨梅竹圖卷〉 （美國紐約私人曾藏）

562、明‧文徵明〈春雲出山圖軸〉 （臺北故宮）

梁清標鈐「棠村審定」、「蕉林書屋」、「蒼岩」三印，後入清內府，見《故宮書畫圖錄》卷7，頁105。

563、明‧文徵明〈蒼崖漁隱圖軸〉 （臺北故宮）

梁清標鈐「蕉林鑒定」、「觀其大略」、「蒼岩子」三印，後入清內府，見《故宮書畫圖錄》卷7，頁115。

564、明‧文徵明〈訪隱山居圖軸〉 （日本東京國立館）

565、明‧文嘉〈岩瀑松濤圖軸〉 （臺北故宮）

梁清標鈐「棠村審定」、「蕉林」二印，後入清內府，見《故宮書畫圖錄》卷8，頁59。《石渠初編》卷七，第655頁。

566、明‧文伯仁〈方壺圖軸〉　　　　　（臺北故宮）

　　梁清標鈐「蕉林居士」、「蒼岩」二印，後入清內府，見《故宮書畫圖錄》卷8，頁77。《石渠初
　　編》卷七，第655頁。

567、明‧文伯仁〈溪山秋霽圖〉軸　　　　（臺北故宮）

　　梁清標鈐「棠村審定」、「蒼岩」二印，後入清內府，見《故宮書畫圖錄》卷8，頁71。《石渠初
　　編》卷七，‧第655頁。

568、明‧陳淳〈設色花卉圖軸〉　　　　（臺北故宮）

　　梁清標鈐「蕉林收藏」、「棠村審定」、「蕉林」三印，後入清內府，見《故宮書畫圖錄》卷7，頁
　　231。《石渠三編》‧第3116頁。

569、明‧周天球書〈長門賦仇英尤求補圖合卷〉（上博）

570、明‧周之冕〈百花圖卷〉　　　　　（河北省館）

571、明‧居節〈高山流水圖軸〉　　　　（美國大都會）

572、明‧陸師道〈秋林觀瀑圖軸〉　　　（美國紐約私人曾藏）

573、明‧陸治〈春山溪閣圖軸〉　　　　（臺北故宮）

　　梁清標鈐「棠村審定」、「蕉林」二印，後入清內府，見《故宮書畫圖錄》卷8，頁25。

574、明‧陸治〈支硎山圖軸〉　　　　　（臺北故宮）

　　梁清標鈐「棠村草堂」一印，後入清內府，見《故宮書畫圖錄》卷8，頁19。

575、明‧陸治〈荷花圖軸〉　　　　　　　？

576、明‧王問〈萬松圖卷〉　　　　　　（已毀）

　　《石渠續編》第七，第424頁。

577、明‧吳偉〈鐵笛圖卷〉　　　　　　（上博）

578、明‧王穀祥〈水仙花賦卷〉　　　　（美國紐約私人）

　　《石渠初編》卷八‧第1086頁。

579、明‧王穀祥〈畫四時花卉卷〉　　　（美國克裏夫蘭館）

　　《石渠三編》‧第1976頁。

580、明‧錢穀〈仿王蒙蕉石圖軸〉　　　（臺北故宮）

　　梁清標鈐「棠村審定」、「蕉林」二印，後入清內府，見《故宮書畫圖錄》卷8，頁113。《石渠初
　　編》卷七‧第656頁。

581、明‧徐渭〈牡丹蕉石圖軸〉　　　　（上博）

582、明・項元汴〈深山幽花圖卷〉　　　　　？

583、明・董其昌〈秋山圖軸〉　　　　　　？

584、明・董其昌〈秋林書屋圖軸〉　　　（臺北故宮）

　　梁清標鈐「蕉林鑒定」、「秋碧」、「蒼岩子」三印，後入清內府，見《故宮書畫圖錄》卷8，頁133。《石渠初編》卷七，第657頁。

585、明・楊文驄〈溪山深秀圖卷〉　　　（香港私人）

586、明・董宛〈雙鴛繡水圖軸〉　　　　（臺北故宮）

　　《石渠三編》・第2119頁。

587、明・陳栝〈海棠圖軸〉　　　　　（臺北故宮）

　　梁清標鈐「蕉林」、「棠村審定」二印，後入清內府，見《故宮書畫圖錄》卷8，頁173。《石渠初編》卷七・第656頁。

588、明・丁雲鵬〈十八應真像圖軸〉　　（臺北故宮）

　　梁清標鈐「棠村審定」一印，後入清內府，見《故宮書畫圖錄》卷8，頁359。

589、明・丁雲鵬〈葛洪移居圖軸〉　　　（臺北故宮）

　　梁清標鈐「蕉林秘玩」、「觀其大略」二印，後入清內府，見《故宮書畫圖錄》卷8，頁353。《石渠三編》・第2033頁。

590、明・周道〈陳維崧洗桐圖卷〉　　　　（上博）

591、明・姚文燮〈山水冊〉　　　　　（上博）

592、明・朱天章〈仿仇英東山箜篌圖軸〉　　？

593、明・羅文瑞〈為梁夢龍作幽蘭竹石圖卷〉　（史樹青寒齋所藏）

594、明・石芮〈畫軒轅問道圖一卷〉　　　？

　　《秘殿三編》，第121頁。

595、明人〈七星古檜圖軸〉　　　　（臺北故宮）

　　梁清標鈐「蒼岩」、「棠村審定」二印，後入清內府，見《故宮書畫圖錄》卷0，頁307。《石渠初編》卷十二・第1153頁。

596、明人〈雪峰圖軸〉　　　　　（臺北故宮）

　　梁清標鈐「蕉林」、「棠村審定」二印，後入清內府，見《故宮書畫圖錄》卷9，頁295。

597、明人〈山蔭宴蘭亭圖卷〉　　　（日本京都富士）

598、明人〈墨梅圖冊頁〉　　　　（北京故宮）

599、明人〈品茶圖軸〉　　　　　　　（臺北故宮）

　　梁清標鈐「蕉林書屋」、「蕉林」、「梁清標印」三印，後入清內府，見《故宮書畫圖錄》卷9，頁
　　341。《石渠三編》，第2128頁。

600、清・吳宏柘〈溪草堂圖軸〉　　　　　（上博）

601、清・王翬〈溪山村落圖卷〉　　　　　（臺北故宮）

　　《石渠續編》第三十六，第2092頁。

602、清・王時敏〈仿古山水冊〉　　　　　（上博）

603、清・金玥〈花鳥蟲魚冊〉　　　　　　（上博）

604、清・方亨咸〈嘉莊農隱圖卷〉　　　　（上博）

605、清・戴明說〈墨竹圖〉　　　　　　　？

606、清・蕭晨〈蕉林書屋圖軸〉　　　　　（北京故宮）

607、清・李寅〈蕉林修福圖〉　　　　　　？

608、清・喬萊〈蕉林書屋圖扇〉　　　　　（北京故宮）

609、清・陸薪征〈蕉林書屋圖〉　　　　　？

610、〈歷朝寶繪集冊〉　　　　　　　　　？

611、〈名人集珍冊〉　　　　　　　　　（臺北故宮）

　　《石渠三編》，第2490頁。

附梁家緙絲及梁家人所藏書畫目：

612、北宋　〈緙絲花鳥軸〉　　　　　　（臺北故宮）

　　《石渠續編》第十，第567頁。

613、南宋　沈子蕃〈緙絲梅花寒雀軸〉　　（臺北故宮）

　　《石渠續編》第十九，第1129頁。

614、南宋　沈子蕃〈緙絲花鳥軸〉　　　　（臺北故宮）

　　《石渠續編》第十九，第1130頁。

615、南宋　沈子蕃〈緙絲桃枝鴿子軸〉　　（臺北故宮）

616、宋〈緙絲山水軸〉　　　　　　　　（臺北故宮）

　　《石渠續編》第三十一，第1709頁。

617、宋人〈翠羽秋荷冊頁〉　　　　　（臺北故宮）

618、宋人〈刺繡花鳥冊頁〉　　　　　（美國波士頓）

619、元人〈仿沈子蕃緙絲山水軸〉　　（臺北故宮）

620、元·倪瓚〈竹樹野石圖軸〉　　　（臺北故宮）

　　　鈐「棠村後人」、「野石寶玩」二印，後入清內府，見《故宮書畫圖錄》卷4，頁281。

621、明·姜隱〈文石甘蕉圖軸〉　　　（臺北故宮）

　　　曾由徐階收藏，後歸梁清遠，上有「梁清遠印」一方，後歸清內府，見《故宮書畫圖錄》卷9，頁265。

附錄三：宋犖藏書畫輯佚目錄

一、書法部分

1、魏　鍾繇〈薦季直表真跡卷〉

　　　紙本，楷書，有款。後鈐有「臣犖」「白馬客裔」二印。《石渠寶笈》續編著錄，第3144－3147頁。

2、唐　杜牧書〈張好好詩一卷〉

　　　紙本，行草書，有款，後鈐有「商邱宋氏收藏圖書」一印，原為項元汴、梁清標藏品。現藏於北京故宮。《石渠寶笈》初編·卷四，第525頁

3、唐　徐浩書〈朱巨川告身一卷〉

　　　《石渠寶笈續編·第二十八》第1491頁。

4、宋　文天祥書〈木雞集序卷〉

　　　後鈐有「商邱宋犖審定真跡」印。現藏於遼博。

5、宋　蘇軾〈自書詩卷〉

　　　紙本，四幅。後鈐有「商邱宋犖審定真跡」。有宋犖籤題「蘇文忠公四詩真跡」，神品，西阪秘寶。《石渠寶笈》三編著錄，第1420～1424頁。

6、宋　蘇軾〈雜書卷〉

　　　紙本，行草書千字並三帖，後鈐有「商邱宋犖審定真跡」印。《石渠寶笈》續編著錄，第1516頁。

7、宋　黃庭堅書〈寒山龐居士詩卷〉

　　　紙本。後鈐有「商邱宋犖審定真跡」「商邱宋犖書畫府印」。《石渠寶笈》三編著錄，第1429～1430頁。

8、宋　蔡襄〈墨跡卷〉

　　　紙本，有名款。後鈐有「商邱宋犖審定真跡」印。《石渠寶笈》三編著錄，第4126頁。

9、宋　吳說〈尺牘冊〉

　　紙本，折裝九幅，後鈐有「商邱宋犖審定真跡」、「商邱宋犖書畫府印」。《石渠寶笈》三編著錄，第
　　1480－1483頁。

10、〈宋元寶翰冊〉

　　紙本、絹本俱有，共三十四幅，尺寸不一。後有「欽賜臣權」「世祖賜宋權物也」「臣犖」「宋犖審
　　定」等多方印章。《石渠寶笈》初編著錄，第465頁。

11、〈宋人箋牘冊〉

　　紙本，行楷書，一冊共十二幅，計有徐郃、蘇軾、沈遼、孫覿、呂公綽、張孝伯、霍端友等人。《石渠
　　寶笈》初編，卷一·第460頁

12、〈宋四家法書卷〉

　　紙本，共四幅，計有蔡襄尺牘、蘇軾書詩、黃庭堅尺牘、米芾尺牘。後鈐有「商邱宋犖審定真跡」、「
　　商邱宋氏收藏圖書」二印。《石渠寶笈》續編著錄，第980頁。

13、〈宋拓醴泉銘冊〉宋拓本，合裝冊，十四對幅。後鈐有「商邱宋犖審定真跡」一印。《石渠寶笈》續
　　編著錄，第3241頁。

14、元　〈趙孟頫書蘇軾煙江疊嶂圖詩沈周文徵明補圖〉

　　宣紙本，趙氏行書，有款，水墨畫。後鈐有「商邱宋犖審定真跡」、「商邱宋犖書畫府印」二印，遼寧
　　省博物館藏。《石渠寶笈》續編著錄，第545－547頁。

15、元　趙孟頫書〈撫州永安禪院僧堂記一冊〉

　　紙本烏絲欄，行楷書。有至治元年正月款，計十幅。《石渠寶笈》初編著錄，第307頁。

16、元　趙孟頫〈跋定武蘭亭卷〉

　　紙本，行楷書，共十二則，有年款。後鈐有「宋犖審定」多方、「商邱宋氏收藏圖書」一印。《石渠寶
　　笈》初編著錄，第533－534頁。

17、元　趙孟頫〈行書十二節卷〉

　　王士禛存目。

18、元　趙孟頫書〈千字文卷〉

　　紙本，行楷書，有款。後鈐有「商邱宋犖審定真跡」、「商邱宋氏收藏圖書」二印。
　　《石渠寶笈》三編著錄，第1572頁。

19、元　趙孟頫鮮于樞〈合卷冊〉

　　宋箋本，共四幅，前三幅為趙孟頫所書，末一幅為鮮于樞所書，後鈐有「宋犖審定」四方、「商邱宋氏
　　收藏圖書」一方。《石渠寶笈》初編著錄，第471頁。

20、元 俞和臨張養浩書〈忠佑廟碑冊〉

紙本，十六對幅，楷書、篆書。後鈐有「宋犖審定」一印。《石渠寶笈》續編著錄，第1594～1596頁。

21、〈元人襟書卷〉

紙本，六幅，計有康里巙巙草書、楊中宏行書等。後鈐有「漫堂珍賞」、「牧仲」、「商邱審定」、「商邱審定鑒藏」諸印。《石渠寶笈》三編著錄，第2698－2701頁。

22、〈元人各家雜書卷〉

23、明 宋克書〈急就章卷〉

24、明 董其昌臨〈蘇氏六帖冊〉

紙本，十一幅，行書，後鈐有「商邱宋犖審定真跡」。《石渠寶笈》三編著錄，第2055－2056頁。

25、明 董其昌〈仿古三種冊〉

宣德鏡光箋本，共二十三幅，有楷書，有行書。尺寸不一。後鈐有「商邱宋犖審定真跡」一印多方。《石渠寶笈》初編著錄，第479頁。

26、明 黃道周〈手劄冊〉

27、清 邵彌羅牧等〈手劄合卷〉

28、清 周亮工〈信劄〉

二、繪畫部分

29、唐 吳道子〈鍾馗小妹圖〉

王士禎存目。

30、唐 閻立本畫〈孔子弟子像圖卷〉

絹本，設色畫，無名款。後有「順治三年七月初二日欽賜大學士臣權恭記」、「宋犖私印」、「牧仲」、「緯蕭草堂畫記」、「商邱宋犖書畫府印」諸印。《石渠寶笈》續編著錄，第2618－2619頁。

31、唐 王維〈伏生授經圖〉

不知哪一卷。

32、唐 韓幹〈馬性圖卷〉

絹本，水墨畫，無款。後鈐有「商邱宋犖審定真跡」一印。《石渠寶笈》初編著錄，第951～952頁。

33、唐 韓晃〈五牛圖卷〉

麻紙本，設色畫，無名款。後鈐有「商邱宋犖審定真跡」、「緯蕭草堂畫記」。

《石渠寶笈》續編著錄，第3683－3685頁。

34、唐　周昉〈宮人調鸚鵡圖卷〉

　　絹本，設色畫，有款。有「米芾審定」可疑。後鈐有「商邱宋犖審定真跡」一印。《石渠寶笈》初編著
　　錄，第953頁。

35、唐人〈會昌九老圖卷〉

　　絹本，設色畫，二幅，28.3×246.8公分，後有宋犖長題，為梁清標舊藏，鈐有「商邱宋氏收藏圖書」
　　一印。現藏於北京故宮。《石渠寶笈續編‧二十八》第1496－1499頁。

36、五代　顧閎中〈韓熙載夜宴圖卷〉

　　絹本，設色畫，無款。鈐有「商邱宋犖審定真跡」一印。北京故宮藏。《石渠寶笈》初編著錄，第
　　956頁。

37、五代　巨然〈溪山林藪圖軸〉

　　鈐有「臣犖」一印，經宋犖藏後入清內府。見《故宮書畫圖錄》卷1，頁95。朱彝尊跋文中稱此圖與《
　　董北苑萬木奇峰》圖具藏一匣之中。

38、五代　僧巨然〈溪山林藪圖軸〉

　　絹本，水墨畫，無名款。鈐有「宋權之印」「欽賜臣權臣犖」二印。朱彝尊在題跋中說，此件清世祖所
　　賜，失而復得。《石渠寶笈》續編著錄，第2652頁。

39、五代　郭河陽〈江山雪霽圖卷〉

　　王士禎存目。

40、五代　南唐　王齊翰〈采芝仙圖〉

　　鈐有「商邱宋犖審定真跡」一印，經宋犖藏後入清內府。見《故宮書畫圖錄》卷1，頁71。

41、宋　范寬〈雪山蕭寺圖軸〉

　　絹本，設色畫，無款印。後鈐有「順治三年七月初二日欽賜廷臣大學士臣權恭記」（正書木印）「欽臣
　　權臣犖子孫永寶」二印。《石渠寶笈》三編著錄，第1377－1378頁。

42、宋徽宗畫〈四禽圖冊〉

　　紙本，水墨畫，共四幅，有杏花雙燕、棠上白頭、雀噪寒梅、竹枝山鵲四幅，尺寸不一。後鈐有「商邱
　　宋犖審定真跡」、「緯蕭草堂畫記」等印。《石渠寶笈》初編著錄，第550－551頁。

43、宋徽宗〈五色鸚鵡圖卷〉

　　絹本，設色畫，鈐有「商邱宋犖審定真跡」一印。《石渠寶笈》初編著錄，第770頁。

44、北宋　王詵〈煙江疊嶂圖卷〉

　　絹本，設色畫，45.2×166公分，宋犖曾藏。今藏上博。

45、北宋　王詵〈漁村小雪圖卷〉

　　絹本，水墨畫，無款。鈐有「商邱宋犖審定真跡」、「緯蕭草堂畫記」「臣犖」朱白方、「白馬客裔」

朱方、「西阪」朱方印。並有一段長跋。此件原為王石谷舊藏。《石渠寶笈》初編著錄，第773頁。北京故宮藏。

46、宋　曹古〈百牛圖一卷〉

絹本，水墨畫，有款。後鈐有「宋犖私印」「牧仲」等印。後為梁清標藏品。《石渠寶笈》初編著錄，第377頁。

47、宋　李公麟〈五馬圖卷〉

紙本，設色畫，有年款。後鈐有「宋犖審定」、「商邱宋犖審定真跡」、「緯蕭草堂畫記」三印。《石渠寶笈》續編著錄，第2698－2699頁。

48、宋　李公麟〈臨韓幹師子驄圖卷〉

絹本，設色畫，有印款。後鈐有「商邱宋犖審定真跡」、「緯蕭草堂畫記」印。《石渠寶笈》三編著錄，第490頁。

49、宋　江參〈林巒積翠圖一卷〉

絹本，水墨畫，有款。後鈐有「宋犖審定」印，原為梁清標藏品。《石渠寶笈續編》著錄，第三十六第1929頁。

50、北宋人畫〈梅竹聚禽圖軸〉

絹本，設色畫，258.4×108.4公分，曾經宋權、宋犖收藏。現藏於臺北故宮。

51、宋高宗書、馬和之畫〈陳風圖卷〉

絹本，宋高宗楷書、馬和之設色畫。尺寸不一。後鈐有「商邱宋犖審定真跡」、「商邱宋氏收藏圖書」、「宋犖審定」諸印。《石渠寶笈》續編著錄，第2033－2034頁。

52、宋　李唐〈濠濮圖卷〉

絹本，設色畫，24×114.5公分，宋犖曾藏。現藏於天津博物館。

53、宋　李唐〈江山小景圖卷〉

54、絹本，設色畫，無名款。

49.9×186.7公分，後鈐有「商邱宋犖審定真跡」、「緯蕭草堂畫記」諸印。現藏臺北故宮。《石渠寶笈》續編著錄，第3621－3623頁。

55、宋　馬遠〈江山深秀圖卷〉

紙本，水墨畫，上有「欽賜大學士宋權恭記之印」、「宋權私印」等，傳給宋犖。《石渠寶笈》初編著錄，第377頁。

56、宋　馬麟〈靜聽松風圖軸〉

絹本，設色畫，後鈐有「商邱宋犖審定真跡」一印。《石渠寶笈》初編著錄，第642～643頁。見《故宮書畫圖錄》卷2，頁193。

57、宋　蘇漢臣〈開泰圖軸〉

經宋犖、安岐收藏而入清內府，現藏臺北故宮，見《故宮書畫錄》卷2，頁75。

58、宋　蘇漢臣〈九孝圖軸〉

絹本，設色畫，無款印。後鈐有「商邱宋犖審定真跡」、「宋犖審定」、「牧仲心賞」諸印。《石渠寶笈》三編著錄，第497頁。

59、宋　鄭思肖〈畫蘭圖卷〉

紙本，水墨畫，有款。後鈐有「商邱宋犖審定真跡」、「緯蕭草堂畫記」二印。《石渠寶笈》初編著錄，第986－988頁。

60、宋　崔愨〈槲鳩圖軸〉

絹本，設色畫，有熙寧三年款，後鈐有「商邱宋犖審定真跡」一印。《石渠寶笈》初編著錄，第419頁。

61、〈宋儒遺墨卷〉

尺牘六幅，計有范仲淹、司馬光、杜衍、唐公楷、韓絳、韓維各一幅。每幅俱鈐有「宋犖審定」印，拖尾有宋犖七十八歲長跋。《石渠寶笈》初編著錄，第890頁。

62、宋人〈洛神賦全圖〉

王士禎存目。有三卷，不知哪一卷。

63、〈宋人松亭撫琴圖軸〉

經宋權、宋犖收藏後，入清內府，現藏臺北故宮，見《故宮書畫圖錄》卷2，頁309。上有「大清順治年正月賜廷臣□□□木刻朱記」□□□擬近筆填寫，未注明人名，估計是當時賜某人而後填寫。事實上，此件可能已經賜給宋權。

64、〈古香薈錦冊〉

絹本，十對幅，計有朱銳、徐崇矩、閻次平、馬遠、夏珪等人。後鈐有「宋犖審定」印。《石渠寶笈》三編著錄，第2546－2548頁。

65、〈宋人集繪冊〉

絹本，橢圓式，十對幅，設色畫。後鈐有「宋犖審定」印。《石渠寶笈》三編著錄，第2059頁。

66、宋人〈漁父圖軸〉

鈐有「商邱宋犖審定真跡」一印，後轉手至安岐收藏，入清內府，現藏臺北故宮。見《故宮書畫圖錄》卷3，頁93。

67、宋人〈梅竹聚禽圖軸〉

鈐有「欽賜臣權」、「臣犖」「子孫永寶」三印，經宋權、宋犖收藏後，入清內府，現藏臺北故宮。見《故宮書畫圖錄》卷3，頁135。

68、宋人〈翎毛二十幅〉

王士禎存目。

69、〈宋元集繪冊〉

紙本，十二對幅，水墨畫。後鈐有「商邱宋犖審定真跡」。《石渠寶笈》三編著錄，第2519～2521頁。

70、〈宋元名人真跡〉

王士禎存目。

71、〈集古藏真冊〉

絹本，六對幅，有設色畫、界畫二種，計有郭忠恕、錢選等人。後鈐有「宋犖審定」、「宋犖之印」、「綿津山人」、「宋筠」、「筠」（宋犖之子宋筠印）。《石渠寶笈》三編著錄，第2542－2543頁。

72、元　康里巎巎書〈顏真卿述張旭筆法卷〉

紙本，草書，有「至順四年」款，後鈐有「宋犖審定」印。《石渠寶笈》初編著錄，第924頁。

73、元　錢選畫〈牡丹圖卷〉

紙本，設色畫，有款。後鈐「商邱宋犖書畫府印」、「緯蕭草堂畫記」。《石渠寶笈》續編著錄，第967－968頁。

74、元　錢選〈三蔬圖卷〉

紙本，設色畫，有款。後鈐「商邱宋犖書畫府印」、「緯蕭草堂畫記」、「巡撫江西地方兼理軍務關防」三印。《石渠寶笈》續編著錄，第317－318頁。

75、元　錢選〈得喜圖軸〉

紙本，設色畫，有款。後鈐有「商邱宋犖審定真跡」，周亮工簽題，原為周亮工藏品。《石渠寶笈》三編著錄，第1524頁。見《故宮書畫圖錄》卷2，頁255。

76、元　趙孟頫〈鵲華秋色圖卷〉

紙本，設色畫，曾經宋犖收藏過，但沒有宋氏的收藏印。見李鑄晉著，《鵲華秋色—趙孟頫的生平與畫藝》，石頭出版，頁160。

77、元　趙孟頫〈二羊圖卷〉

紙本，水墨畫，有款。後鈐有「宋犖審定」一印。《石渠寶笈》續編著錄，第1567頁。

78、元　趙孟頫〈摹盧楞伽羅漢像卷〉

紙本，設色畫，有款。後鈐有「宋犖私印」、「商邱宋氏家藏」二印。《石渠寶笈》續編著錄，第108頁。

79、元　趙孟頫〈甕牖圖卷〉

絹本，設色畫，有款。後鈐有「商邱宋犖審定真跡」、「商邱宋犖書畫府印」等印，原為項元汴藏品。《石渠寶笈》初編著錄，第1003頁。

80、元　趙孟頫〈窠木竹石圖軸〉

鈐有「商邱宋犖審定真跡」一印，入清內府，藏臺北故宮，見《故宮書畫圖錄》卷4，頁57。

81、元　趙孟頫〈寫經換茶圖卷〉

現藏美國克裏夫蘭館。

82、元　管道升〈竹石圖軸〉

鈐有「商邱宋犖審定真跡」一印，入清內府，藏臺北故宮，見《故宮書畫圖錄》卷4，頁93。

83、元　吳鎮〈墨竹譜冊〉

紙本，行書，水墨畫，計二十二幅。後鈐有「宋犖審定」多方。《石渠寶笈》續編著錄，第970頁。

84、元　管道升〈竹石圖軸〉

紙本，水墨畫，無款。右下方鈐有「商邱宋犖審定真跡」一印。《石渠寶笈》初編著錄，第1105頁。

85、元　張雨〈題倪瓚像卷〉

紙本，設色畫，無名款。後鈐有「漫堂珍賞」、「綿津山人」、「宋犖私印」、「商邱宋氏家藏」諸印。《石渠寶笈》續編著錄，第2782頁。

86、元　方從義〈高高亭圖軸〉

曾經楊士奇收藏過，後鈐有「商邱宋犖審定真跡」一印，入清內府，藏臺北故宮，見《故宮書畫圖錄》卷5，頁85。

87、元　張守中〈枯荷鸂鶒圖軸〉

紙本，設色畫，有款。右下方鈐有「商邱宋犖審定真跡」一印。見《故宮書畫圖錄》卷5，頁123。《石渠寶笈》初編著錄，第1116頁。

88、元　張守中〈桃花幽鳥圖軸〉

紙本，水墨畫，有款。上鈐有「商邱宋犖審定真跡」一印。見《故宮書畫圖錄》卷5，頁125。《石渠寶笈》初編著錄，第1116－1117頁。

89、元　王振鵬〈瀛海勝景圖軸〉

絹本，設色畫，有款，後鈐有「商邱宋氏收藏圖書」一印。《石渠寶笈》三編著錄，第517頁。

90、元　胡廷暉〈蓬萊仙會圖軸〉

鈐有「牧仲」一印，經宋犖收藏後，入清內府，現藏臺北故宮，見《故宮書畫圖錄》卷4，頁155。

91、元　王振鵬〈瀛海勝景圖軸〉

鈐有「商邱宋氏收藏圖書」一印，經宋犖收藏後，入清內府，現藏臺北故宮，見《故宮書畫圖錄》卷4，頁181。

92、〈歷朝名繪冊〉

紙本、絹本俱有，共十六幅，計有李思訓、趙昌、馬遠、馬麟、梁楷、李成、盛懋等。後鈐有「宋犖審定」多方印章。《石渠寶笈》初編著錄，第329頁。

93、〈名畫薈萃二冊〉

上冊二十四幅、下冊十六幅，尺寸不一。後鈐有「宋犖審定」多方印章。《石渠寶笈》初編著錄，第339頁。

94、明　程正揆〈江山臥遊圖卷〉（不知哪卷）

95、明　朱瞻基〈瓜鼠圖卷〉

現藏北京故宮，有「宋犖審定」一印。

96、明宣宗畫〈戲猿圖軸〉

宣德紙本，設色畫，有款。為宋權，傳給宋犖之件，上有「欽賜臣權」「臣犖」二印。

《石渠寶笈》初編著錄，第1119頁。現藏臺北故宮。見《故宮書畫圖錄》卷6，頁141。

97、明　沈周畫〈西山雨觀圖卷〉

紙本，潑墨山水，有款。後鈐有「商邱宋犖審定真跡」一印。《石渠寶笈》續編著錄，第2795－2796頁。

98、明　文徵明〈真賞齋圖卷〉

紙本，設色畫，有「嘉靖已酉秋」款，後鈐有「宋犖審定」、「緯蕭堂畫記」二印。《石渠寶笈》初編著錄，第602－614頁。

99、明　文徵明〈湖山新霽圖卷〉

紙本，水墨畫，後鈐有「商邱宋犖審定真跡」、「緯蕭草堂畫記」、「宋犖撫江右軍時所鈐也」等印。《石渠寶笈》初編著錄，第390～392頁。

100、明　文嘉〈仿王蒙南村草堂圖軸〉

紙本，設色畫，有萬曆丙子孟夏年款。右下方鈐有「商邱宋犖審定真跡」一印。

《石渠寶笈》初編著錄，第654頁。

101、明　仇英〈仿趙伯駒煉丹圖軸〉

鈐有「商邱宋犖審定真跡」一印，後入清內府，現藏臺北故宮，見《故宮書畫錄》卷7，頁317。注此幅上有石渠寶笈編印，但核對後，未見著錄，恐是遺漏者。

102、明　仇英〈臨宋元六景冊〉

絹本，設色畫，六幅，有款。後鈐有「商邱宋犖書畫府印」、「宋犖審定」二印。

《石渠寶笈》續編著錄，第409頁。

103、明宣宗憲宗〈三鼠圖卷〉

紙木，設色畫，四幅，明宣宗、明憲宗各二幅。後鈐有「宋犖審定」印。《石渠寶笈》續編著錄，第1697頁。

104、明　黃道周〈詩翰冊〉

絹本，折裝六幅，有款。後鈐有「綿津山人」、「臣犖」、「白馬客裔」、「商邱宋氏收藏圖書」諸印。《石渠寶笈》三編著錄，第577－579頁。

105、明　趙文俶〈寫生圖軸〉

紙本，設色畫，有丙寅年款。左下方有「宋氏稚佳書畫庫記」一印，為宋犖之子宋至所得。《石渠寶笈》初編著錄，第655－656頁。

106、明　董其昌〈江山秋霽圖卷〉

高麗紙本，有款。後有宋犖長跋。鈐有「西阪」、「牧仲」、「犖」、「商邱宋犖審定真跡」諸印。《石渠寶笈》續編著錄，第2018－2019頁。現藏美國克裏夫蘭館。

107、明　董其昌〈山水圖卷〉

108、明　唐寅〈杏花圖軸〉

紙本，水墨畫，有款。曾由朱之赤收藏過，左下方鈐有「商邱宋犖審定真跡」一印。《石渠寶笈》初編著錄，第1126頁。現藏臺北故宮，《故宮書畫圖錄》卷7，頁25。

109、明　唐寅〈燒藥圖卷〉

紙本，設色畫，有款。後鈐有「商邱宋犖審定真跡」一印。《石渠寶笈》續編著錄，第1993頁。

110、明　唐寅〈春風酒盞圖卷〉

紙本，設色畫，有款，後鈐有「商邱宋犖審定真跡」一印。《石渠寶笈》初編著錄，第1030頁。

111、明　陳洪綬〈畫隱居十六觀冊〉

紙本，白描淡設色，共十六幅，尺寸不一，上有「宋致審定」等多方印章，為宋犖之子宋致所得。《石渠寶笈》初編著錄，第492頁。

112、明　陳栝〈三友圖卷〉

紙本，水墨畫，有嘉靖庚戌年款。為宋犖之子宋致所得，並有宋致二印。《石渠寶笈》初編著錄，第615頁。

113、明　周天球〈畫叢蘭竹石圖卷〉

灑金箋本，水墨畫，有款。為宋犖之子宋致所得，並有其二印。《石渠寶笈》三編著錄，第3117－3118頁。

114、明　高簡畫〈宋犖說詩圖卷〉

115、明人〈上方石湖圖詠卷〉

紙本，共九幅，計有劉珏、沈貞、沈恒、楊景章、（僧）碧盧、周廷禮、沈周畫幅及馬愈、沈杙二人詩幅。後鈐有「商邱宋犖審定真跡」、「商邱宋氏收藏圖書」等印。

《石渠寶笈》初編著錄，第1023頁。

116、清　王武〈花卉寫意圖卷〉

紙本，水墨畫，宋犖之子宋致所得。《石渠寶笈》初編著錄，第628頁。

117、清　查士標〈煙江獨泛圖卷〉

紙本，水墨畫，為宋犖之子宋致所得。《石渠寶笈》初編著錄，第628頁。

118、清　高簡〈探梅圖卷〉

紙本，設色畫，拖尾有宋犖、其子宋致題句。《石渠寶笈》初編著錄，第629頁。

119、清　康熙〈手指螺文畫渡水牛圖〉

王士禎存目。

120、清　楊晉〈山水冊〉

121、清　王石谷〈松峰積雪圖卷〉

122、清　王石谷〈臨古山水四段圖卷〉

123、清　王石谷、楊晉合作〈林泉逸致圖卷〉

124、清　俞培〈畫查升寫經圖卷〉

125、清人〈冒襄肖像圖軸〉

附錄四：耿昭忠、索額圖二家族的書畫收藏輯佚

1、唐　盧楞枷(傳)〈六尊者像圖冊〉冊頁

曾經由耿嘉祚收藏，現聞在私人手中。

2、唐　李昭道〈明皇幸蜀圖軸〉

曾由耿昭忠、耿耿嘉祚收藏，後入清內府，現藏臺北故宮，《石三》著錄，見《故宮書畫圖錄》卷5，頁12。

3、五代　董源〈夏景山口待渡圖〉

引首有董其昌題識，卷後有元柯九思、虞集等題跋。曾入南宋內府收藏。鈐有「紹」「興」朱文連珠印記，曾入元內府，鈐有「天曆之寶」朱文印記。後歷經明項元汴，清索額圖、耿昭忠、清內府。現藏遼博。

4、[五代]周文矩〈蘇李別意圖卷〉

耿昭忠、索額圖二家族收藏過，耿家印五方、索家印九方，入清內府，現藏臺北故宮。見《故宮書畫圖

錄》卷4，頁14。《石初》著錄。

5、[北宋]郭熙〈早春圖〉和〈溪山行旅圖〉

在北宋滅于金後，留在金朝宮中，成為愛好書畫的金章宗的珍藏，明代初年，收藏於內府，清代歸名收藏家耿昭忠、阿爾喜普，後入清宮。《石初》養心殿著錄。

6、[北宋]李公麟〈九歌圖〉

耿家印八方、索家印五方，入清內府，現藏臺北故宮。《石初》著錄。

7、[宋]徽宗〈詩帖卷〉

耿家收藏印八方、索家九方，《石初》著錄。

8、[宋]徽宗〈文會圖軸〉

經項元汴、耿昭忠、阿爾喜普收藏後，入清內府，現藏臺北故宮。見《故宮書畫圖錄》卷1，頁297。《石續》著錄。

9、[宋]徽宗〈文會圖軸〉

經耿昭忠家族收藏後，入清內府，現藏臺北故宮。見《故宮書畫圖錄》卷1，頁299。

10、[南宋]李嵩〈骷髏幻戲圖頁〉

故宮博物院藏，絹本設色。畫面左右署有「李嵩」兩字，對幅有毛玄真書元人黃公望句，還有「公珍賞」、「會侯珍藏」等收藏印記多方，曾經清代耿昭忠等收藏，未見著錄。

11、[南宋]馬遠等〈宋人畫冊〉

由董其昌題跋，並經沐昂、安國、項元汴、梁清標、耿昭忠等收藏。

12、[南宋]馬和之畫宋高宗書〈唐風圖〉

耿家收藏印六方、索家三方，《石續》著錄。入清內府。

13、[南宋]張即之〈寫清靜經卷〉

耿家收藏印七方、索家一方，入清內府，現藏臺北故宮。《石初》著錄。

14、[南宋]李唐〈雪江圖軸〉

鈐有耿昭忠印多方，現藏臺北故宮，見《故宮書畫圖錄》卷2，頁43。

15、[南宋]劉松年〈醉僧圖軸〉

鈐有「耿信公珍賞」等印多方，現藏臺北故宮，見《故宮書畫圖錄》卷2，頁109。

16、[南宋]趙伯駒〈漢宮圖軸〉

絹本設色，董其昌題為趙千里學李昭道，董其昌——耿昭忠——阿爾喜普——臺北故宮

見《故宮書畫圖錄》卷2，頁7。《石續》著錄。

17、[南宋]〈四家集冊〉

　　耿家收藏印二方、索家四方。入清內府，現藏臺北故宮，見《故宮書畫圖錄》卷3，頁151。《石初》著錄。

18、〈宋元寶翰〉

　　經耿家、索家收藏後入清內府，《石初》著錄。

19、宋人〈仙女乘鸞圖頁〉

　　絹本設色，無作者款印。舊簽題以及對幅耿昭忠的題記均言作者是五代周文矩。與周文矩的用筆特點不符，是宋代佚名畫家所作對幅為清耿昭忠墨題：「風格高妙飄飄然，有凌霞絕塵之姿，是蓋周文矩胸中回出天機，故落筆超乎物表，張、吳、顧、陸何難繼踵。襄平耿昭忠題。」本幅及裱邊、對幅鈐耿昭忠「真賞」、「公」等鑒藏印17方。

20、[南宋]佚名〈騎士歸獵圖冊頁〉

　　絹本設色，據其畫風，約出自南宋畫院畫家之手。有耿昭忠的收藏印8方。清《石渠寶笈續編》著錄。

21、宋人〈松泉磐石圖軸〉

　　經耿昭忠收藏後，入清內府，現藏臺北故宮，見《故宮書畫圖錄》卷2，頁287。

22、宋人〈畫山水圖軸〉

　　鈐有「都尉耿信公書畫之章」一印，入清內府，現藏臺北故宮。見《故宮書畫圖錄》卷3，頁5。

23、宋人《竹石鳩子圖軸》

　　鈐有「都尉耿信公書畫之章」一印，入清內府，現藏臺北故宮。見《故宮書畫圖錄》卷3，頁151。

24、[元]錢選〈山居圖卷〉

　　耿家——索家，而入清內府，現藏臺北故宮，《石續》著錄。

25、[元]錢選〈畫鵝圖軸〉

　　耿昭忠、阿爾喜普收藏後，入清內府，現藏臺北故宮，見《故宮書畫圖錄》卷2，頁267。

26、[元]陳琳〈溪鳧圖軸〉

　　此圖經趙孟頫為之潤色。其中右上的芙蓉、下方的坡石小草和粗筆的水波都是趙所加，粗筆水波之下還可見到陳琳原畫細筆波紋的痕跡。經耿昭忠收藏後直接入藏清內府。見《故宮書畫圖錄》卷4，頁145。

27、[元]高克恭〈畫春山雨圖軸〉

　　此圖經耿昭忠家族收藏後，入清內府，垷藏臺北故宮，見《故宮書畫圖錄》卷4頁5。

28、[元]黃公望〈浮玉山居圖〉

　　項元汴跋以及清人王懿榮跋和清高宗弘曆在畫幅中的題詩。此圖經元人方天瑞、張雨、明人沈悅梅、姚綬、項元汴、清人耿昭忠、安岐、王德溥、孫毓汶和乾隆內府以及近人龐元濟等收藏。.

29、[元]吳鎮〈漁父圖軸〉

此圖經耿昭忠父子、阿爾喜普收藏後，入清內府，現藏臺北故宮，見《故宮書畫圖錄》卷4頁165。

30、[元]吳鎮〈晴江列岫圖卷〉

此圖經耿昭忠父子、阿爾喜普收藏後，入清內府，現藏臺北故宮，見《故宮書畫圖錄》卷5，頁201。《石續》著錄。

31、[元]倪瓚〈溪山圖軸〉

此圖經耿昭忠父子、阿爾喜普收藏後，入清內府，現藏臺北故宮，見《故宮書畫圖錄》卷4，頁295。

32、[元]倪瓚〈秋林山色圖軸〉

此圖經耿昭忠父子、阿爾喜普收藏後，入清內府，現藏臺北故宮。《石初》著錄。

33、[元]倪瓚〈江亭山色圖軸〉

此圖經索額圖、耿昭忠父子、阿爾喜普收藏後，入清內府，現藏臺北故宮，見《故宮書畫圖錄》卷4，頁297。《石初》著錄。

34、[元]王蒙〈秋山蕭寺圖軸〉

此圖經耿昭忠家族、安岐收藏後，入清內府，現藏臺北故宮，見《故宮書畫圖錄》卷4，頁357。《石初》著錄。

35、[元]王蒙〈溪山高逸圖軸〉

此圖經耿昭忠家族收藏後，入清內府，現藏臺北故宮，見《故宮書畫圖錄》卷4，頁371。

36、[元]方從義〈神岳瓊林圖軸〉

此圖經耿昭忠家族、阿爾喜普收藏後，入清內府，現藏臺北故宮，見《故宮書畫圖錄》卷5，頁81。《石初》著錄。

37、[元]曹知白〈群峰雪霽圖軸〉

此圖經耿昭忠家族、阿爾喜普收藏後，入清內府，現藏臺北故宮，見《故宮書畫圖錄》卷4，頁125。

38、[元]崔彥輔〈溪山煙靄圖軸〉

此圖經耿昭忠家族、程邃收藏後，入清內府，現藏臺北故宮，見《故宮書畫圖錄》卷5，頁105。

39、[元]唐棣〈仿郭熙秋山行旅圖軸〉

此圖經耿昭忠家族收藏後，入清內府，現藏臺北故宮，見《故宮書畫圖錄》卷4，頁227。

40、[元]佚名〈柳塘白燕圖軸〉

此圖經耿昭忠家族收藏後，入清內府，現藏臺北故宮，見《故宮書畫圖錄》卷5，頁219。《石初》著錄。

41、[明]沈周〈盧山高圖軸〉

此圖經耿昭忠家族、索家族收藏後，入清內府，現藏臺北故宮，見《故宮書畫圖錄》卷5，頁318。《石

續》著錄。

42、[明]沈周〈策杖圖軸〉

此圖經耿昭忠家族收藏後，入清內府，現藏臺北故宮，見《故宮書畫圖錄》卷6，頁211。

43、[明]唐寅〈函關雪霽圖軸〉

此圖經耿昭忠家族、阿爾喜普收藏後，入清內府，現藏臺北故宮，見《故宮書畫圖錄》卷7，頁3。《石三》著錄。

44、[明]唐寅〈事茗圖卷〉

此圖經耿昭忠家族、阿爾喜普收藏後，入清內府，現藏臺北故宮。《石初》著錄。

45、[明]文徵明〈湘君湘夫人圖軸〉

紙本淡設色，本幅有文徵明、文嘉、王穉登題跋。耿昭忠等鑒藏。時文徵明48歲。

46、[明]文徵明〈江南春圖軸〉

此圖經耿昭忠家族收藏後，入清內府，現藏臺北故宮，見《故宮書畫圖錄》卷7，頁93。

47、[明]文徵明〈春山煙樹圖軸〉

此圖經耿昭忠家族收藏後，入清內府，現藏臺北故宮，見《故宮書畫圖錄》卷7，頁107。

48、[明]文徵明〈溪山秋霽圖軸〉

此圖經耿昭忠、耿嘉祚父子收藏後，入清內府，現藏臺北故宮，見《故宮書畫圖錄》卷7，頁135。

49、[明]文徵明〈古洗蕉石圖軸〉

此圖經耿昭忠、耿嘉祚父子收藏後，入清內府，現藏臺北故宮，見《故宮書畫圖錄》卷7，頁159。

50、[明]仇英〈仙山樓閣圖軸〉

此圖經耿昭忠、耿嘉祚父子收藏後，入清內府，現藏臺北故宮，見《故宮書畫圖錄》卷7，頁263。

51、[明]陸治〈花溪漁隱圖軸〉

此圖經耿昭忠、安岐收藏後，入清內府，現藏臺北故宮，見《故宮書畫圖錄》卷8，頁7。

52、[明]王紱〈獨樹圖軸〉

此圖經耿昭忠家族、阿爾喜普收藏後，入清內府，現藏臺北故宮，見《故宮書畫圖錄》卷6，頁37。《石初》著錄。

53、[明]王紱〈勘書圖軸〉

此圖經耿昭忠家族、阿爾喜普收藏後，入清內府，現藏臺北故宮，見《故宮書畫圖錄》卷5，頁285。《石初》著錄。

54、[明]王紱〈草亭煙樹圖軸〉

此圖經耿昭忠家族、阿爾喜普收藏後，入清內府，現藏臺北故宮，見《故宮書畫圖錄》卷6，頁43。《石初》著錄。

55、[明]董其昌〈泉光雲影圖軸〉

經耿昭忠家族、阿爾喜普收藏後，入清內府，現藏臺北故宮，見《故宮書畫圖錄》卷5，頁452。《石續》著錄。

56、[明]李士達〈坐聽松風圖軸〉

此圖經耿昭忠家族、阿爾喜普收藏後，入清內府，現藏臺北故宮，見《故宮書畫圖錄》卷9，頁21。《石續》著錄。

57、[明]姚德厚〈秋林漁隱圖軸〉

此圖經耿昭忠家族收藏後，直接入清內府，現藏臺北故宮，見《故宮書畫圖錄》卷9，頁249。

附：阿爾喜普獨自收藏目錄

1、[五代]佚名〈畫丹楓呦鹿圖軸〉

鈐有「阿爾喜普」一印，入清內府，現藏臺北故宮，見《故宮書畫圖錄》卷1，頁139。《石初》著錄。

2、[南宋]趙伯駒〈停琴摘阮圖軸〉

鈐有「阿爾喜普」一印，入清內府，現藏臺北故宮。見《故宮書畫圖錄》卷2，頁11。《石三》著錄。

3、[南宋]夏珪〈歸棹圖軸〉

鈐有「阿爾喜普」一印，入清內府，現藏臺北故宮。見《故宮書畫圖錄》卷2，頁205。《石初》著錄。

4、[南宋]夏珪〈松月圖軸〉

鈐有「阿爾喜普」一印，入清內府，現藏臺北故宮。見《故宮書畫圖錄》卷3，頁1。《石初》著錄。非夏氏手筆，乃宋人畫。《石初》著錄。

5、[南宋]夏珪〈觀梅圖軸〉

耿家印八方、索家收藏印二方，入清內府，現藏臺北故宮。見《故宮書畫圖錄》卷5，頁142。《石初》著錄。非夏氏手筆，乃宋人畫。

6、[南宋]夏珪〈寒塘群雁圖軸〉

鈐有「阿爾喜普」一印，入清內府，現藏臺北故宮。見《故宮書畫圖錄》卷3，頁153。非夏氏手筆，乃宋人畫。《石初》著錄。

7、[元]黃公望〈九珠峰翠圖軸〉

鈐有「阿爾喜普」一印，入清內府，現藏臺北故宮。見《故宮書畫圖錄》卷4，頁107。《石初》著錄。

8、[元]倪瓚〈容膝齋圖軸〉

曾由索額圖收藏，後到阿爾嘉普手中，鈐有「阿爾喜普之印」、「東平」二印，入清內府，現藏臺北故宮。見《故宮書畫圖錄》卷4，頁301。索氏所藏多鈐有「御賜忠孝堂長白山索氏珍藏」、「好園索氏收藏書畫」、「長白索氏珍藏圖書印」、「友古軒」等收藏印。《石初》著錄。

9、[元]吳鎮〈秋江漁隱圖軸〉

梁清標鈐「蒼岩」、「蕉林居士」二印，經阿爾喜普收藏後，入清內府，現藏臺北故宮，見《故宮書畫圖錄》卷4，頁175。

10、[元]柯九思〈畫竹圖軸〉

鈐有索額圖印二方、阿爾喜普一方，入清內府。《石初》著錄。

11、〈宋箋元名家尺牘冊〉

索家收藏印八方，入清內府，《石初》著錄。

12、[明]仇英〈林亭佳趣圖軸〉

鈐有「阿爾喜普」一印，入清內府，現藏臺北故宮。見《故宮書畫圖錄》卷7，頁289。《石初》著錄。

13、[明]文伯仁〈松岡竹塢圖軸〉

鈐有「阿爾喜普」一印，入清內府，現藏臺北故宮。見《故宮書畫圖錄》卷8，頁79。《石初》著錄。

14、[清]王原祁〈仿王蒙夏日山居圖卷〉

鈐有索芬「晴雲書屋珍藏」一印，入清內府，現藏臺北故宮，見《故宮書畫圖錄》卷5，頁546。《石續》著錄。

15、[清]王翬〈瀟湘雨意圖卷〉

鈐有索芬收藏印四方，入清內府，《石續》著錄。

16、[清]王翬〈截竹圖卷〉

王南屏舊藏，曾由索家收藏。

17、[清]黃鼎〈臨王翬秋山圖〉

現藏火奴魯魯藝術學院藝術館。

後　記

　　在明清書畫鑒藏史中，「歷史中的文本」與「文本中的歷史」呈現的是一種社會控制模式，限定與非限定的「合力」。這一曲折過程。書畫鑒定權威對鑒定意見的控制使其書畫藏品順從其意志，並被化解與填充，最終被整合到同一軌道上來。在他們主導意識形態的嚴密網路控制之下，形成大而完整的體系：中國古代書畫譜系。「擬定」的古人文化意志，他們對古人文化蹤跡的權威鑒定意見沿襲至今日。即一種中心化、主體化的話語權力一直在鑒藏家的控制之中。在上個世紀的拆解、彌合的過程裏，大體上轉入一種有認同、有化解、有顛覆的一系列文化研究策略和交錯溶化之中，在中國古代書畫譜系凸顯出今天那種零亂紛呈、多歧義性的現實，理論性闡發研究與實證方法的結合會是有效的方法論。人們已經意識到二個關鍵的文化轉向：一是在重視歷史考據分析的同時，更要轉向歷史性維度的研究指向；二是對「小歷史」的闡發研究，發掘其固有的內涵、語境與知識生成的合法性，重新發掘歷史意義與現實的關係，將歷史的不斷連續與斷裂區分開來，才能做出辯證闡釋學意義的啟發性文本——通過多思維角度的一種文化解讀——發現文化的暗碼並加以解碼，闡發其「互文本性」。正如福柯所指出的那樣：「應該讓歷史自身的差異性說話」，明末清初的書畫鑒定充滿著闡釋契機的變化。

　　在整個「文化人類學」研究，要求學者的知識配置是什麼？需要什麼樣的知識配置？又能生成什麼樣的知識？或者說，要求學者沿循什麼樣的知識範式在動作？一次次地構想，一次次地籌劃，凌晨時分的苦苦思索…終於有一天，我悟到了學術的重要性在於：要麼我是在原有的知識範式（或稱知識結構）之中，完成「填補空白」式的研究；要麼就在新的思維體系內找到獨特的視角，拆解與重構並行，兩者兼而有之，只有學術的相容性，才會有長足的進步與發展。

　　大學裏七年多的歷史專業學習、十三年的遼寧省博物館工作經歷，將我鍛煉成一個說自己話、寫自己語言的習慣。看畫、展覽、探討真偽、撰寫圖錄文字、接待學者來訪等工作，使我耳目為之一新。我的博士論文研究是定位在梁

清標的個案研究，在入學前後都得到學者何惠鑒先生、姜斐德老師的指點，已經有一些明末清初材料方面積累。在中央美術學院攻讀博士期間，我的導師薛永年教授不厭其煩地講解其中的錯漏與得失，甚至在香港中文大學任客座教授期間，不辭辛苦，晚上也打電話來指導，使我信心倍增。在此深深感謝恩師孜孜不倦的教誨，使我能夠一步步進入嶄新的研究視野、走上與當下學術密切結合的正軌，這是我終生難忘的經歷。在四年裏，不斷地思考、反復推敲，終於有了這本書稿。此書寫作期間，不斷地得到來自遼寧省博物館副館長由志超、副研究員劉建龍等的大力支持，中央美術學院學友周明聰、周功華的幫助，在此一併表示感謝！此書之所以能完成，還要感謝我的結髮妻子韋東月，是她用雙手教小提琴所剩下的微薄收入，支撐兒子上學，補足我的學費、生活費。沒有她的全力支援，我不可能有今天平靜的學習、寫作生活，無以為報，是以銘記。

最值得感謝的是石頭出版社洪文慶總編在一年裏的審核文稿、出版等予以大力支持。此外，特別是同門師弟周明聰往返於兩岸，幫助出版圖表、家譜等出版事宜，多費心勞，在此多加感謝！

劉金庫　識於中央美院久伶山齋
二〇〇四年六月十日